역대명화기

下

표지 도판
전(傳) 양자화(楊子華), 〈교서도(校書圖)〉(권, 북제),
송 모본(비단에 채색, 43×80.5cm, 베이징, 고궁박물원)을 재배치.

역대명화기 下
중국 옛 화가를 말하다

2008년 11월 27일 | 초판 1쇄 발행
2013년 6월 3일 | 초판 2쇄 발행

지은이 | 장언원
옮긴이 | 조송식
발행인 | 전재국

발행처 | (주)시공사
출판등록 | 1989년 5월 10일(제3-248호)

주소 | 서울특별시 서초구 사임당로82(우편번호 137-879)
전화 | 편집 (02)2046-2844 · 영업 (02)2046-2800
팩스 | 편집 (02)585-1755 · 영업 (02)588-0835
홈페이지 | www.sigongsa.com

ISBN 978-89-527-5378-6 94650
 978-89-527-5376-2(전 2권)

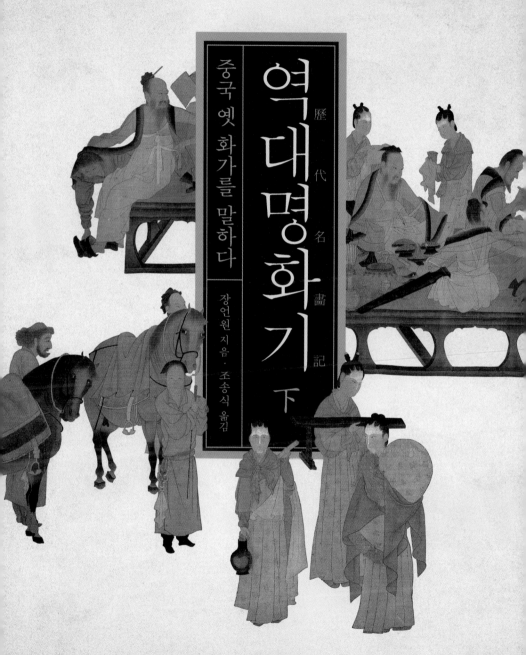

역대명화기 下

歷代名畫記

중국 옛 화가를 말하다

장언원 지음 · 조송식 옮김

SIGONGART

일러두기

1. 이 책은 『진체비서(津逮秘書)』본을 근간으로 『왕씨화원(王氏畵苑)』본과 『학진토원(學津討原)』본을 비교하여 교감한 런민 미술출판사본(人民美術出版社本, 1963)에 기초해 번역했다.
2. 이 책 하권에서 인용된 사혁의 『고화품록』, 요최의 『속화품록』, 언종 스님의 『화후록』, 이사진의 『후화품록』, 배효원의 『화록』의 문장들은 원문을 역주에 실어 서로 비교해 볼 수 있도록 했다.
3. 당나라의 주요 화가에 대한 기록은 역주에 주경현의 『당조명화록』의 기록을 보충하여 실어 서로 비교하여 이해할 수 있도록 했다.
4. 이 책의 구성은 크게 원문과 번역문, 역주로 나뉜다. 원문 중의 작은 단어나 문장은 원주(原註)로, 장언원이나 후대 사람들이 단 것이다. 원주에 다시 주를 붙인 세주(細註)는 { } 안에 넣어 표시했다.
5. 번역은 직역을 원칙으로 하되 의미가 생략되었거나 명확하지 않을 때에는 독자의 이해를 돕기 위해 괄호 안에 단어나 문장을 보충하여 번역했다.
6. 인명, 지명의 경우 고대는 한자음으로, 현대는 외래어표기법에 맞춰 표기했다.
7. 역주 번호는 각 단락마다 독립적으로 붙였다.
8. 한자어는 한글을 먼저 쓰고 한자를 괄호 안에 병기했으며, 괄호 안에서 한자어가 나올 경우에는 괄호 없이 병기했다. 단, 중복되어 나올 때에는 처음에만 병기했다.
9. 서적은 『 』, 논문은 「 」, 작품은 〈 〉로 표시했다.
10. 본문이나 주의 내용과 관련된 작품이나 유물의 사진이 있는 경우 가능한 한 도판으로 실었다.

차례

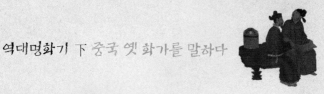

역대명화기 下 중국 옛 화가를 말하다

역대 화가의 이름을 서술하다: 헌원 시대에서 당나라 회창 연간까지
372명敍歷代能畵人名: 自軒轅至唐會昌, 凡三百七十二人

제4권

1. 헌원 시대 1명軒轅時一人 · 12

2. 주나라 1명周一人 · 13

3. 제나라 1명齊一人 · 16

4. 진나라 1명秦一人 · 17

5. 전한 시대 6명前漢六人 · 19

6. 후한 시대 6명後漢六人 · 23

7. 위나라 4명魏四人 · 32

8. 오나라 2명吳二人 · 38

9. 촉나라 2명蜀二人 · 42

제5권

1. 진나라 23명晉二十三人 · 44

제6권

1. 송나라 28명宋二十八人 · 120

제7권

1. 남조 제나라 28명南齊二十八人 · 166

2. 양나라 20명梁二十人 · 186

제8권

1. 진나라 1명陳一人 · 216

2. 후위 시대 9명後魏九人 · 218

3. 북제 시대 10명北齊十人 · 223

4. 후주 시대 1명後周一人 · 234

5. 수나라 21명隋二十一人 · 235

제9권

1. 당나라 상 128명唐朝上一百二十八人 · 258

제10권

1. 당나라 하 79명唐朝下七十九人 · 354

해제 · 405

도판 목록 · 442

참고문헌 · 446

찾아보기 · 449

역자의 말 · 467

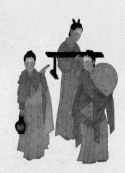

역대명화기 上 중국 옛 그림을 말하다

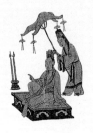

제1권

1. 그림의 근원을 서술하다敍畫之源流
2. 그림의 흥기와 쇠퇴를 서술하다敍畫之興廢
3. 역대 화가의 이름을 서술하다: 헌원 시대에서 당나라 회창 연간까지
 370명敍歷代能畫人名: 自軒轅至唐會昌, 凡三百七十人
4. 그림의 6가지 법칙을 논하다論畫六法
5. 산수와 수석을 그리는 것을 논하다論畫山水樹石

제2권

1. 가르침과 배움 및 풍토, 시대를 서술하다敍師資傳授南北時代
2. 고개지, 육탐미, 장승요, 오도자의 붓 쓰는 방법을 논하다論顧陸張吳
 用筆
3. 그림의 양식, 용구 및 모사를 논하다論畫體工用搨寫
4. 그림의 명성과 가치 및 등급을 논하다論名價品第
5. 감식, 수장, 구입, 감상을 논하다論鑑識收藏購求閱玩

제3권

1. 역대의 발문과 서명을 서술하다 敍自古跋尾押署
2. 역대의 궁정과 개인 도장을 서술하다 敍古今公私印記
3. 배접과 표구를 논하다 論裝背標軸
4. 두 수도와 기타 지역의 사찰 및 도관의 벽화를 기록하다 記兩京外州寺
 觀畫壁
5. 귀중한 옛 그림을 기술하다 述古之秘畫珍圖

도판 목록
찾아보기

역대 화가의 이름을 서술하다
敍歷代能畫人名

헌원 시대에서 당나라 회창 연간까지 372명
自軒轅至唐會昌, 凡三百七十二人

제

4

권

1. 헌원 시대 1명軒轅¹時一人

史皇, 皇帝之臣也. 始善圖畫. 創制垂法, 體象天地, 功侔造化. 首冠²工羣工, 不亦宜哉見世本³, 與蒼頡同時.

사황은 황제의 신하다. 처음으로 그림을 잘 그렸다. (그림의) 제도를 만들고 (그림의) 법을 후세에 전했는데, (그림의) 체제는 천지의 작용을 본뜨고, (그림의) 공적은 자연 조화의 변화와 같았다. (그러니) 모든 화공 중에서 최고라고 하는 것이 합당하지 않은가『세본』에 나오는데, 창힐과 같은 시대다.

1. 헌원: 황제의 이름. 그가 태어난 언덕 이름(지금의 허난 성 신쩡 현新鄭縣)에서 유래되었다.
2. 수관: 최고 또는 우두머리.
3. 『세본』: 고대사 책으로, 작자는 전국 시대의 사관이라고만 전해진다. 황제에서 춘추 시대 각 제후 및 대부들에 이르기까지 성씨, 족보, 거주지, 기물 제작 등이 기록되어 있다. 원서는 송나라 때 산실되었고, 현존 본은 청나라 학자 전대소(錢大昭), 왕모(王謨), 뇌학기(雷學淇), 묘반림(茆泮林) 등이 함께 엮은 것이다.

2. 주나라 1명 周*一人

封膜, 周時人, 善畫, 見穆天子傳¹. 郭璞²云, 性封, 名膜.

봉막은 주나라 사람으로 그림을 잘 그렸으며, 『목천자전』에 나온다. (진 나라) 곽박은 (이 책에서 주석을 달면서 그의) 성이 봉이고 이름이 막이 라 했다.

* 주나라 회화를 알 수 있는 현존 작품으로 주나라 전국 시대 초기의 〈인물용봉백화(人物龍鳳帛畵)〉도1와 〈인물어룡백화(人物御龍帛畵)〉도2를 들 수 있다.
1. 『목천자전』: 고대 신화 소설집. 진(晉)나라 때 전국 시대 위나라 양왕(襄王)의 묘를 발굴하다가 발견되었는데, 모두 6권이며 작자 미상이다. 옛날에는 진나라 곽박의 저서라고 했다. 앞의 5권은 주나라 목왕(穆王)이 8마리의 준마를 타고 서천(西天) 을 순유하는 고사를 묘사하고, 뒤의 1권은 목왕의 비였던 성희(盛姬)의 죽음 및 장 례를 묘사하고 있다. 청나라 사람은 고증하면서 이 책의 저자가 위탁이라고 생각 했다.
2. 곽박: 동진 시대의 문학가이자 훈고학자. 자는 경순(景純)이고 하동(河東) 문희(聞 喜, 지금의 산시 성山西省에 속함) 사람이다. 고문에 박학하고, 음양과 복서(卜筮) 의 학문을 좋아했다. 문학 및 문자학 방면에서 일가를 이루었다. 저서로는 『이아(爾 雅)』를 이해하기 위한 『이아주(爾雅注)』, 『이아음(爾雅音)』, 『이아도(爾雅圖)』가 있 고, 진나라 언어로 고어를 해석한 『방언주(方言注)』와 『산해경주(山海經注)』, 『목 천자전주(穆天子傳注)』가 있다.

도1 《인물용봉백화(人物龍鳳帛畵)》

전국 시대 초, 31×28cm, 후난 성〔湖南省〕 창사〔長沙〕 천지아다산〔陳家大山〕 출토.

도2 〈인물어룡백화(人物御龍帛畫)〉
전국 시대 초, 37.5×28cm, 후난 성 창사 지탄쿠〔子彈庫〕 초묘(楚墓) 출토,
후난 성 박물관(湖南省博物館).

3. 제나라 1명 齊一人

敬君者, 善畵. 齊王起九重臺, 召敬君畵之. 敬君久不得歸, 思
其妻, 乃畵妻對之. 齊王知其妻美, 與錢百萬, 納其妻劉向[1]說苑[2]
具載.

경군이라는 사람은 그림을 잘 그렸다. 제나라 왕이 구중대를 세우고, 경
군을 불러 그곳에서 그림을 그리라고 했다. 경군은 오랫동안 집으로 돌
아갈 수 없자 아내를 그리워했다. 그래서 아내를 그려 (걸어 놓고) 그것
을 (항상) 마주보았다. 제나라 왕은 그의 아내가 아름답다는 것을 알고
백만 전의 돈을 (경군에게) 주고 그의 아내를 후궁으로 받아들였다유향
의 『설원』에 자세히 기재되어 있다.

1. 유향: 서한 시대의 경학자, 서지학자이자 문학가. 한나라 황족인 초나라 원왕(元
 王) 유교(劉交)의 4대손이다. 본명은 갱생(更生)이고 자는 자정(子政)이다. 황궁의
 장서를 정리하고 『별록(別錄)』을 저술하여 중국 고대 서지학을 개척했다. 저서로는
 『신서(新書)』, 『열녀전(列女傳)』이 있다.
2. 『설원』: 선진 및 서한 시대의 역사적 사실과 고사에 근거하여 유향이 편찬한 책이
 다. 총 20권으로 이루어졌지만 지금은 5권만 남아 있다. 그 내용에 따라 군도(君
 道), 신술(臣述), 건본(建本), 입절(立節) 등 20개 부분으로 나누어서 유가의 정치
 사상과 윤리도덕 관념을 밝혔다. 여기에서 인용된 내용은, 유향의 현존하는 『설원』
 에는 없고 『태평어람(太平御覽)』 381권과 750권에 자세히 기록되어 있다.

4. 진나라 1명秦一人

烈裔, 騫涓國人, 秦皇二年,[1] 本國獻之. 口含丹墨, 噴壁成龍獸. 以指歷地, 如繩界之, 轉手[2]方圓, 皆如規矩度. 方寸內五嶽[3], 四瀆[4]列土備焉. 善畵鸞鳳, 軒軒然[5]惟恐飛去見王子年拾遺錄[6].

열예는 건연국 사람인데, 진나라 시황제 2년(기원전 245)에 건연국에서 (이 사람을) 중국에 바쳤다. 그는 붉은 물감과 먹을 입에 머금고 벽에 뿌려 용과 짐승(의 형상)을 만들었다. (그가) 손가락으로 땅에 그은 선은 마치 먹줄로 경계를 그은 것 같았고, 손을 돌려 만든 네모와 원은 법칙에 들어맞는 듯했다. 사방 1촌밖에 안 되는 작은 공간에 오악과 사독 그리고 여러 나라를 갖추어 그렸다. 난새와 봉황도 잘 그렸는데, (그 것은) 높이 날아가 버릴 듯했다왕자년의 『습유록』에 나온다.

1. 진황이년: 현재까지 전해지는 『습유록』에는 '진황 원년(秦皇元年)'이라고 기록되어 있다.
2. 전수: 두 가지 의미가 있다. 하나는 '손을 돌리다'로서 '운용(運用)하다'는 의미이고, 다른 하나는 '손을 돌리는 사이'로서 매우 짧은 시간을 말한다. 여기에서는 첫 번째 의미로 사용했다
3. 오악: 중국에서 가장 높은 다섯 개의 산. 곧 태산(泰山＝동악東嶽, 산둥 성에 있음), 화산(華山＝서악西嶽, 산시陝西 성에 있음), 형산(衡山＝남악南嶽, 후난 성에 있음), 항산(恒山＝북악北嶽, 산시山西 성에 있음), 숭산(崇山＝중악中嶽, 허베이 성에 있음)을 가리킨다.
4. 사독: 중국에 있는 4개의 큰 강. 곧 민산(岷山)에서 발원하는 양자강(揚子江), 곤륜산에서 발원하는 황하(黃河), 동백산(桐柏山)에서 발원하는 회수(淮水), 왕옥산(王屋山)에서 발원하는 제수(濟水)를 가리킨다.
5. 헌헌연: 높이 나는 모양.
6. 『습유록』: 일명 『습유기(拾遺記)』 또는 『왕자년습유기(王子年拾遺記)』라고 한다.

신령스럽고 괴이한 일들을 기록한 지괴소설집(志怪小說集)이다. 『수서』 「경적지」
에는 후진 시대의 요장(姚萇)과 왕자년이 지은 『습유록』 2권, 소기(蕭綺)가 기록한
『왕자년습유기』 10권이 적혀 있다. 오늘날의 판본은 원본이 아니라 후대 사람이
『법원주림(法苑珠林)』, 『태평어람(太平御覽)』 등에서 발췌하여 엮은 것이다.

5. 전한 시대 6명 前漢*六人

毛延壽杜陵[1]人, 陳敞安陵[2]人, 劉白新豊[3]人, 龔寬洛陽人, 陽望下杜[4]人, 樊育長安人.

已上六人, 並永光建昭中畫手. 時元帝後宮既多, 使圖其狀, 每披圖召見. 諸宮人競賂畫工錢帛, 獨王嬙[5]貌麗, 意不苟求, 工人遂爲醜狀. 及凶奴求漢美女, 上按圖召昭君行, 帝見昭君貌第一, 甚悔之, 而籍已定, 乃窮其事, 畫工皆棄市[6], 籍其家貲, 皆巨萬. 毛延壽畫人, 老少美惡, 皆得其眞. 陳敞劉白龔寬並工畫馬, 但人物不及延壽. 陽望樊育善畫, 尤善布色見葛洪[7]西京雜記.

모연수두릉 사람, 진창안릉 사람, 유백신풍 사람, 공관낙양 사람, 양망하두 사람, 번육장안 사람.

이상 여섯 사람은 영광 연간(기원전 43-기원전 39)에서 건소 연간(기원전 38-기원전 34) 사이의 화가다. 당시 원제의 후궁이 굉장히 많았는데, (원제는) 이들의 모습을 (화공에게) 그리게 하여 매번 그림을 펼쳐 보고 불러서 만났다. 여러 궁인들이 다투어 화공에게 돈과 비단을 뇌물로 주고 (자신의 모습을 아름답게 그려 달라고 했)지만, 왕장은 그 모습이 유난히 아름다워 구차하게 (화공에게 아름답게 그려 달라고) 요구하지 않아, 화공이 결국 (그녀를) 추한 모습으로 만들었다. 흉노가 한나라의 미녀를 요구하자, 임금은 그림을 살펴보고 왕소군을 불러 떠나도록 했다. (이때) 원제는 왕소군의 모습이 제일 (뛰어남)을 보고 매우 후회했다. 그러나 문서는 이미 결정되었다. 그래서 사실을 조사하여 화공을 모두 죽이고 도시 한가운데에 방치했다. 그리고 집안의 재물을 조사하니 모두 엄청났다. 모연수가 인물을 그린 것은 늙은이, 어린이, 아름다

운 사람, 추한 사람 할 것 없이 모두 그 참모습을 나타냈다. 진창, 유백, 공관은 모두 말을 잘 그렸지만, 인물 (그림)은 모연수에 미치지 못했다. 양망, 번육도 그림을 잘 그렸고, 특히 채색을 잘 했다동진 갈홍의 『서경잡기』에 나온다.

* 전한 시대 작품으로 〈서수유운문동관(瑞獸流雲紋銅管)〉도3과 〈마왕퇴 1호 묘 정번
 백화(馬王堆一號墓旌幡帛畵)〉도4가 있다.
1. 두릉: 지금의 산시 성〔陝西省〕 시안〔西安〕 서남쪽 교외.
2. 안릉: 지금의 허난 성 옌링 현〔鄢陵縣〕 서북쪽 교외.
3. 신풍: 지금의 산시 성〔陝西省〕 린퉁 현〔臨潼縣〕 북쪽 교외.
4. 하두: 지금의 산시 성〔陝西省〕 시안〔西安〕 남쪽 교외.
5. 왕장: 왕소군(王昭君)을 말한다. 이름이 장(嬙)이고 자가 소군이다. 서진 때 무제
 사마소(司馬昭)의 휘를 피하여 명군(明君) 또는 명비(明妃)로 바꾸었다. 그녀는 서
 한 때 남군(南郡) 비귀(秭歸, 지금의 후베이 성에 속함) 사람으로 원제 때 선발되어
 궁으로 들어갔다. 경녕 원년(기원전 33)에 흉노의 단우(單于) 호한사(呼韓邪)가 한
 나라에 이르러 화친을 요구하자 왕소군이 흉노에게 시집갈 궁인으로 뽑혔다. 흉노
 지역에 도착한 후에는 영호알씨(寧胡閼氏)로 칭해졌다. 호한사가 죽은 후 전알씨
 (前閼氏)의 아들이 왕으로 즉위하자, 왕소군은 한나라 성제(成帝)의 명에 부응하고
 흉노의 풍습에 따라 전알씨의 아들에게 재가했다. 사후 장지는 흉노 지역으로 정해
 졌는데, 묘지를 '청총(靑冢)'이라 했다.
6. 기시: 사람이 많은 곳에서 죄인의 목을 베어 죽이고 그 시체를 거리에 버리는 형벌
 을 말한다.
7. 갈홍: 동진 시대의 도가 학자이자 의학자. 자가 치천(稚川)이고 스스로를 포박자
 (抱朴子)라 불렀으며 세상 사람들에게는 소갈선옹(小葛仙翁)이라 불렸다. 단양(丹
 陽) 구용(句容, 지금의 장쑤 성에 속함) 사람이다. 어려서부터 신선도(神仙道)를 좋
 아하여 단을 만드는 비결을 배웠으며, 후에는 아들을 데리고 광동 나부산(羅浮山)
 에서 연단(煉丹)을 수련하다가 죽었다. 저서로 『신선전(神仙傳)』, 『포박자』, 『서경
 잡기(西京雜記)』가 있다.

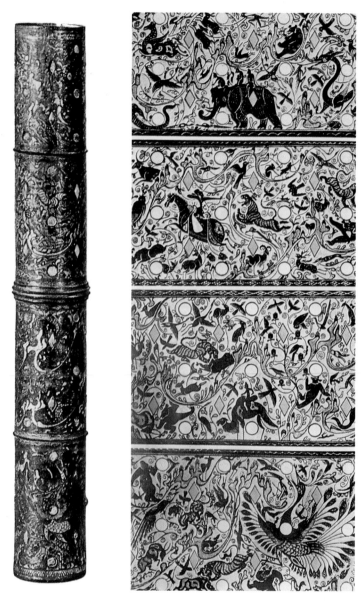

도3 〈서수유운문동관(瑞獸流雲紋銅管)〉

서한, 높이 26×구경 3.6cm, 허베이 성 정 현〔鄭縣〕 출토.

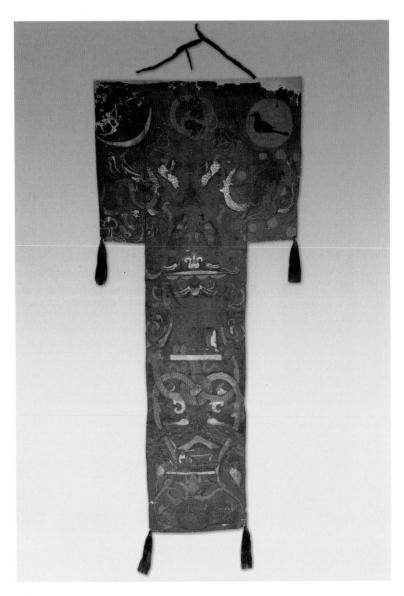

도4 〈마왕퇴 1호 묘 정번백화(馬王堆一號墓旌幡帛畵)〉
전한(기원전 2세기 초), 비단에 채색, 길이 205×위 폭 92×아래 폭 47.7cm,
후난 성 창사 마왕퇴 1호 묘 출토, 후난 성 박물관.

6. 후한 시대 6명後漢*六人

趙岐,[1] 字邠卿, 京兆長陵[2]人. 多才藝, 善畵. 自爲壽藏[3]於郢城, 畵季扎[4]子産[5]晏嬰[6]叔向[7]四人居賓位, 自居主位, 各爲讚頌. 獻帝建安六年,[8] 官至太常卿見范曄[9]東漢書.

조기는 자가 빈경이고, 경조 장릉 출신이다. 재주와 기예가 많고 그림을 잘 그렸다. (생전에) 영성에 자신의 무덤을 스스로 만들었는데, (춘추시대 오나라의) 계찰, (추나라의) 자산, (제나라의) 안영, (진나라의) 숙향 네 사람의 초상을 (무덤 안의) 빈객 자리에 안치하고, 자신은 주인 위치에 안치했다. 그리고 각각에 찬(讚)과 송(頌)을 만들었다. 헌제 건안 6년에 관직이 태상경에 이르렀다범엽의 『동한서』에 나온다.

* 현존하는 후한 시대 작품으로는 〈풍속도〉도5, 〈수렵·수확도〉도6가 있다.
1. 조기: 후한 시대의 경학자이자 화가. 106년경에 태어나서 201년에 죽었다. 처음 이름은 가(嘉)이고, 자는 태경(台卿)이었다가 빈경(邠卿)으로 고쳤다. 일찍이 자사(刺史), 의랑(議郎), 태상(太常) 등의 직책을 맡았다. 그의 저서 『맹자장구(孟子章句)』는 경학사에 끼친 영향이 매우 크다. 또한 저서로 『삼조결록(三朝決錄)』이 있다.
2. 경조장릉: 경조는 한나라 때의 행정구역으로 수도가 있던 지역이고, 장릉은 지금의 산시 성[陝西省] 셴양[咸陽]의 동쪽에 있나.
3. 수장: 수총(壽冢)이라고도 한다. 생전에 만들어 놓은 무덤을 말한다.
4. 계찰: 『왕씨화원』본에는 '계찰(季札)'로 되어 있다. 계찰은 춘추 시대 오왕(吳王) 수몽(壽夢)의 작은아들을 말한다. 수몽은 일처리가 분명한 계찰을 왕으로 세우려 했지만, 계찰이 사양했다. 이후에 계찰은 연릉(延陵)에 봉해져 연릉계자(延陵季子)라고 불린다. 그는 오나라를 대표해 여러 차례 제후국을 방문하여 당시의 어진 사람이나 학자와 두루 교류했다.
5. 자산: 춘추 시대 정(鄭)나라 대부. 이름이 공손교(公孫僑)이고, 자가 자산이다. 간공(簡公), 정공(定公), 헌공(獻公)의 3대에 걸친 40여 년 동안 국정에 참여했는데,

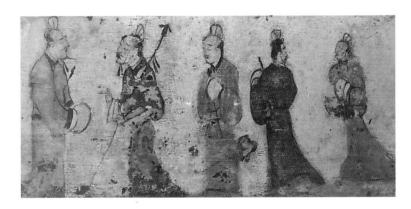

도5 〈풍속도〉
후한, 채회전(彩繪塼), 뤄양 출토, 미국, 보스턴 미술관(Museum of Fine Arts, Boston).

그동안 진과 초 두 나라로 하여금 침략을 못하게 했다. 은혜와 위엄을 두루 갖추고 정도를 밟았으므로 공자는 그를 가리켜 혜인(惠人)이라 칭했다.

6. 안영: 역사에서는 안평중(晏平仲)이라고 한다. 춘추 시대 제나라 영공(靈公), 장공 (莊公), 경공(景公) 시기의 대부이다. 지혜와 계략이 뛰어났으며, 공손하고 검소한 품성으로 유명하다. 후대 사람은 그의 언행에 근거하여 『안씨춘추(晏氏春秋)』를 편 집했다.

7. 숙향: 양설힐(羊舌肸)의 자다. 춘추 시대 진나라 대부로 박식하고 견문이 넓었으며, 예의와 사양으로 정치에 임했다. 초나라를 방문했을 때 초나라는 그에게 여러 문제 를 내 난처하게 만들려고 했지만 끝내 성공하지 못했다.

8. 헌제건안육년: 헌제는 후한 시대의 마지막 황제로 이름은 협(協)이다. 189년에서 220년까지 재위했다. 당시 후한은 농민반란과 군벌의 전쟁으로 거의 멸망한 것이 나 다름없었다. 전쟁 뒤에는 동탁(董卓)과 조조의 압박을 받고 있었다. 220년에 조 조가 스스로를 황제라 칭하자, 후한은 멸망하고 헌제는 추출되어 산양공(山陽公)이 라 불렸다. 헌제는 234년에 죽었다. 건안 6년은 201년이다.

9. 범엽: 남조 송나라의 사학자로, 서화 표구를 잘했다. 상서이부랑(尙書吏部郎), 선 성태수(宣城太守), 태자첨사(太子詹事)를 지냈고, 황궁의 군사를 관장했으며 조정 의 중요한 일에 참여했다. 송나라 문제(文帝)의 원가 연간에 피살되었다.

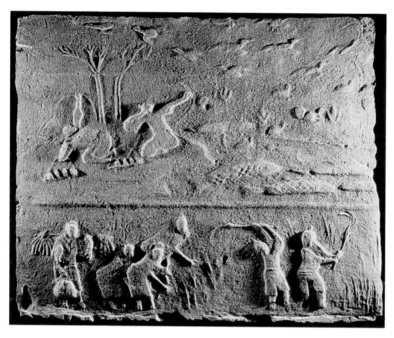

도6 〈수렵 · 수확도〉
후한, 화상전(畫像塼), 39.6×48cm, 쓰촨 성 청두[成都] 출토, 쓰촨 성 박물관(四川省博物館).

劉褒, 漢桓帝[1]時人. 曾畫雲漢圖[2], 人見之覺熱. 又畫北風圖[3],
人見之覺涼. 官至蜀郡太守見孫暢之述畫記, 及張華博物志[4]云.

유포는 한나라 환제(147-167) 시대의 사람이다. (유포는) 〈운한도〉를
그린 적이 있는데, 사람들은 그것을 보고 뜨거움을 느꼈다. 또 (유포는)
〈북풍도〉도 그렸는데, 사람들이 그것을 보고 싸늘함을 느꼈다. 관직은
촉군태수의 자리에 올랐다 손창지의 『술화기』와 장화의 『박물지』에 나온다.

1. 한환제: 후한의 10대 황제로 이름은 지(志)이다. 147년에서 167년까지 재위했다.
 당시 외척인 양기(梁冀) 등이 정권을 잡자 환관 단초(單超) 등과 함께 양기를 죽이

기로 계략을 꾸몄다. 그러나 오래되지 않아 환관이 정권을 잡고 전횡을 일삼자, 세가 대족(大族)과 태학생(太學生)의 반대에 부딪쳤다. 이로 인해 '당고지화(黨錮之禍)'가 일어나는데, 이는 후한이 멸망하는 중요한 원인 중 하나가 되었다.

2. 〈운한도〉:『시경』「대아(大雅)」'탕지십(蕩之什)'의 "높은 저 은하수, 밝게 하늘을 따라 움직이네(倬彼云漢, 昭回于天)."에서 소재를 취한 작품일 가능성이 있다. 이 책 제3권 「귀중한 옛 그림을 기술하다」에서 유포의 〈운한도〉를 거론했다.

3. 〈북풍도〉:『시경』「패풍(邶風)」'북풍(北風)'에서 소재를 취한 그림이다.

4. 『박물지』: 서진 시대의 장화가 편찬한 수필집으로 모두 10권이다. 고서에서 취한 각종 기이한 사건이나 소문을 분류하여 적었다. 선가(仙家)의 방술(方術)에 대한 내용도 담겨져 있다. 원본은 이미 사라졌고, 현존하는 책은 후대 사람이 편집하여 완성한 것이다. 송나라 이석(李石)도 『속박물지(續博物志)』를 지었는데, 여기에서 기록된 것은 현재의 책에는 보이지 않는다.

蔡邕, 字伯喈裴孝源所定品第云, 伯喈在下品, 陳留圉人.[1] 工書畫, 善鼓琴. 建寧中爲郎中, 校書東觀[2], 刊正六經[3]文字, 書于太學石壁,[4] 天下模學. 又創八分書體. 爲左中郎將, 封高陽鄕侯, 年六十一. 靈帝詔邕畫赤泉侯五代將相[5]於省[6]喜震叔節賜彪[6], 兼命爲讚及書. 邕書畫與讚皆擅名於代, 時稱三美見東觀漢記[7], 並孫暢之述畫, 有講學圖, 小列女圖[8]傳於代.

채옹은 자가 백개이고배효원이 정한 품제에서 백개는 하품에 속함. 진유의 어 지역 사람이다. 글씨와 그림에 뛰어났으며, 북과 거문고를 잘 연주했다. 건녕 연간(168-171)에 낭중이 되었고, 궁중의 서고에서 책을 교정했으며, 육경의 문자를 바로잡아 (이를) 태학의 바위벽에 썼는데, 천하의 사람들이 그것을 모사하여 배웠다. 또 팔분 서체를 창안했다. 좌중랑장이 되었고 고양향후에 봉해졌다. 향년 61세였다. 영제는 채옹에게 조서를

내려 관청 안에 적천후(양씨)의 5대에 걸친 장군과 재상 양희·양진·양숙
절·양사·양표 등을 그리게 했으며, 아울러 그것에 대한 찬문과 글씨를 쓰
도록 했다. 채옹의 글씨, 그림과 찬문은 명성을 떨쳐 당시에 삼미(三美)
라고 불렀다『동관한기』와 손창지의 『술화』에 나온다. 〈강학도〉와 〈소열녀도〉가 후대에
전해진다.

1. 진유어인: 진유는 지금의 허난 성 첸리우 현[陳留縣]이고, 어(圉)는 첸리우 현 동북
 쪽 교외에 있다. 『왕씨화원』본에는 '어' 자가 없다.
2. 동관: 후한 시대에 궁중에서 책을 저술하고 수장하기 위해 세운 기구다. 낙양 남궁
 (南宮)에 있었다.
3. 육경: 6가지 경서, 즉 『시경』, 『서경』, 『예기』, 『악기』, 『역경』, 『춘추』를 말한다. 『악
 기』는 진시황의 분서 때 없어지고 현재 오경만 남아 있다.
4. 서우태학석벽: 한나라는 유학을 숭상했지만, 경전의 문자가 잘 정리되지 않아 그
 해석이 분분했다. 각 학파가 이 때문에 서로 논쟁을 벌였는데, 이러한 현상은 후한
 말기에 더욱 심했다. 영제는 희평 4년(175)에 명령을 내려 경성 낙양의 태학에 있
 는 바위에 경서를 새겨서 문자를 바로잡도록 했다. 각석의 일부는 채옹이 썼는데,
 이를 〈희평석경(熹平石經)〉도7이라 한다.
5. 적천후오대장상: 적천후는 양희(楊喜)를 말한다. 양희는 홍농(弘農) 화음(華陰, 지
 금의 산시 성[陝西省]에 속함) 사람으로 고조(高祖) 때 공훈을 세워 적천후에 봉해졌
 다. 이후에 양희의 자손 중에 대관이 많이 배출되었다. 8대손인 양진(楊震, 자는 백
 기伯起)은 경학을 널리 공부하여 '관서공자(關西孔子)'라고 칭해졌고, 후한 안제
 (安帝) 때 자사(刺史), 태수(太守), 사도(司徒), 태위(太尉)를 지냈다. 그는 상서를
 올려 환관의 전횡을 간하다가 환관의 박해를 받아 자살했다 양진의 아들 양병(楊
 秉, 자는 숙절叔節)은 시중상서(侍中尙書)를 지냈다. 양병의 아들 양사(楊賜, 자는
 백헌伯獻)와 양사의 아들 양표(楊彪, 자는 문선文先)는 모두 관직이 태위에 올랐
 다. 양진에서 양표까지 4대에 걸쳐 태위가 됨으로써, '홍농양씨(弘農楊氏)'는 당시
 세족 대가로 이름을 떨쳤다.
6. 희진숙절사표: 『왕씨화원』본에는 '사(賜)'가 '복(服)'이라고 기재되어 있다.
7. 『동관한기』: 한나라 때 정부에서 편찬한 기전체(紀傳體) 역사서. 한나라 명제(明
 帝) 때 편찬하기 시작해 대대로 증보하여 환제(桓帝) 때 143권에 이르렀지만 정본
 은 아니었다. 편찬에 반고(班固), 유진(劉珍), 이우(李尤), 복무기(伏無忌), 변소(邊

詔), 최식(崔寔), 연독(延篤), 채옹 등이 참가했다. 위진 시대에는 이 책이 많이 전해졌지만 당나라 이후로 아는 사람이 점차 줄었다. 현존하는 24권은 청나라 사람이 정리한 것이다.

8. 〈소열녀도〉: 이 책 제5권 '순욱(荀勗)'에 나온다. 〈소열녀도〉는 〈대열녀도〉에 대응하여 말한 것이다. 청나라 요진종(姚振宗)은 『후한서』 「예문지」 3권 '채옹의 〈소열녀도〉'에서 다음과 같이 설명했다. "유향의 『별록』에 '나와 황문시랑(黃門侍郎) 유흠(劉歆)이 교감한 『열녀전』을 사방 벽 병풍에 그렸다.'고 했는데, 이것이 〈대열녀도〉다. 미불(米芾)의 『화사(畵史)』에서는 '지금 선비 집안에서는 고개지가 그린 〈열녀도〉의 당나라 임모본을 수집하여 판에 새기거나 부채를 만들었는데, 모두 3여 촌(寸) 크기의 인물이다.'라 했는데, 이것이 이른바 〈소열녀도〉다." 이를 통해 그림의 크기에 따라 병풍에 그려진 것을 〈대열녀도〉라 하고, 판각하거나 부채에 그려진 것을 〈소열녀도〉라 했음을 알 수 있다. 그러나 채옹의 〈소열녀도〉는 열녀의 사적을 기록한 서적에 그려진 삽화일 수도 있다.

張衡, 字平子, 南陽西鄂[1]人. 高才過人, 性巧, 明天象, 善畫. 累拜侍中, 出爲河間王相.[2] 年六十二. 昔建州浦城縣[3]山有獸, 名駭神, 豕身人首, 狀貌醜惡, 百鬼惡之, 好出水邊石上. 平子往寫之, 獸入潭中不出. 或云此獸畏人畫, 故不出也, 可去紙筆. 獸果出, 平子拱手不動, 潛以足指畫獸, 今號爲巴獸潭見郭氏異物志. 彦遠按, 三齊記[4]云, 昔秦始王見海神, 使左右巧者以足畫之. 又按應邵風俗通[5]云, 公輸班見水上蚉[6]形, 以足畫之. 巧者非止於手運思, 脚[7]亦應乎心也. 劉旦楊魯, 並光和[8]中畫手, 待詔尙方[9], 畫於洪都學[10]二人並見謝承後漢書[11].

장형(78-139)은 자가 평자이고 남양 서악 사람이다. 재주가 남보다 뛰어나고 성품이 특이하며, 천문에 밝고 그림을 잘 그렸다. 여러 번 시중에 제수되었으며, 궁궐을 떠나 하간왕의 보상(輔相)이 되었다. 향년 62세

도7 〈희평석경(熹平石經)〉
희평 4년-광화 6년, 탁본, 타이완 타이베이, 고궁박물원(故宮博物院).

였다. 옛날 건주 포성현의 산 속에 해신이라는 이름의 짐승이 있었다. (해신은) 돼지의 몸체에 사람의 머리를 하고 형상은 추악하여 모든 귀신들이 미워했는데도 강가 바위 위로 나오기를 좋아했다. 장형이 가서 해신을 그리자, 그 짐승은 연못으로 들어가 나오지 않았다. 어떤 사람이 "이 짐승은 사람이 (자기를) 그리는 것을 두려워하기 때문에 나오지 않습니다. 종이와 붓을 치우는 것이 좋겠습니다."고 말했다. (장형이 종이와 붓을 치우자) 짐승이 과연 나왔다. 장형은 손을 깍지 끼고 움직이지 않으면서 발가락으로 은밀히 짐승을 그렸다. 지금은 이곳을 파수담이라고 부른다『곽씨이물지』에 나온다. 나 장언원은 다음과 같이 생각한다. "『삼제기』에, 옛날 진시왕이 해신을 보고 측근의 재주가 있는 사람으로 하여금 발로써 그것을 그리게 했다는 일화가 실려 있다. 또한 (후한) 응소의『풍속통』에서는 (춘추 시대 노나라) 공수반이 바다 위의 소라 모양을 보고 발로써 그것을 그렸다고 한다. 재주 있는 자는 손으로 그리는 것에 그치지 않는다. 구상을 할 때 다리 또한 마음에 응한다."

유단과 양노는 똑같이 (영제) 광화 연간의 화가다. 상방(조정 어용 제작소)에서 대조를 지냈고, 홍도학에서 그림을 그렸다두 사람은 사승의『후한서』에 나온다.

1. 남양서악: 지금의 허난 성 난샤오 현[南召縣] 남부에 속한다.
2. 출위하간옥상: 출(出)은 조정에서 관리를 지방으로 파견하여 직책을 맡기는 것을 가리킨다. 상(相)은 보상(輔相)을 말한다. 서한 시대에는 학자들로 하여금 여러 왕들의 스승이 되어 독서를 지도하고 도덕과 정조를 배양하며 아울러 때때로 선행을 장려하고 과실을 바로잡게 했다. 이것은 당시 황제가 여러 왕들을 통제하는 하나의 수단이었다. 서한 때 가의(賈誼), 한영(韓嬰), 동중서(董仲舒) 등 많은 저명한 학자들이 이 직책을 맡았다.
3. 건주포성현: 청짜이는 후한 시대에는 건주가 설치되지 않았으므로 당나라 행정지역을 가리키는 것이라 추정했다. 당나라 때 건주의 관할지역은 지금의 푸젠 성[福建省] 북부 민장[閩江] 유역이고, 다스리는 곳은 건안(建安, 지금의 건구建甌)이었다. 포성은 지금의 푸젠 성에 속하며 민장 북쪽과 장시 성 경계의 산 지역에 있다.

4. 『삼제기』: 여기에 기록된 것은 『태평어람』 750권에 상세하게 나온다. 삼제(三齊)는 제나라의 교동(膠東, 지금의 산둥 성 동북 지역), 제(齊, 지금의 산둥 성 중부 지역), 제북(齊北, 지금의 산둥 성 서북 지역)을 가리킨다.

5. 『풍속통』: 『풍속통의(風俗通儀)』의 약칭으로, 후한 시대 응소(應邵)가 지었다. 원래 32권 130편이었으나 지금은 10편만 전해진다. 청나라 엄가균(嚴可均)은 이것을 『전상고삼대진한삼국육조문(全上古三代秦漢三國六朝文)』의 '전후한문(全後漢文)' 부분에 실었다. 당시의 명물(名物)과 풍습을 고증하여 밝히고 있어, 후한 시대 사회를 연구하는 데 중요한 사료이다.

6. 려: 나가히로 도시오는 '나(蠃)'와 같은 의미로, 청짜이는 '나(螺)'와 같은 의미로 보았다. 둘 다 바닷가 소라 종류다.

7. 각: 『왕씨화원』본에는 '시(時)'라고 되어 있다.

8. 광화: 후한 시대 영제(靈帝)의 연호로서 178~183년의 기간을 말한다.

9. 상방: 후한 시대 황궁의 기물 제작을 맡았던 관직. 속관으로 상방승(尙方丞), 상방령(尙方令)이 있었다.

10. 홍도학: 홍도학(鴻都學)으로 한나라 명제 때 설립된 정부 예술 기구다. 이 책 제1권 「그림의 흥기와 쇠퇴를 서술하다」의 역주 참조.

11. 사승후한서: 사승(謝承)은 삼국 시대 오나라 사람으로 자가 위평(偉平)이고 산음(山陰, 지금의 저장 성 사오싱) 사람이다. 박학하고 견문이 넓었으며, 관직은 오관중랑장(五官中郎將)에 배수되었다. 또 장사도위(長沙都尉)와 무릉태수(武陵太守)를 역임했다. 『후한서』 100권은 범엽의 『후한서』 이전에 만들어졌지만 지금은 남아 있지 않다.

7. 위나라 4명魏*四人

小帝曹髦,[1] 字士彦[2]中品, 東海定王霖[3]之子. 幼好學, 善書畫, 初
封高貴鄉公, 後卽帝位, 甘露三年[4]卒, 年二十魏志[5]有傳. 曹髦之
迹, 獨高魏代, 謝赫等雖著畫品, 皆闕而不載. 彦遠今著此書,
不必備見其蹤跡, 但自古善畫者, 卽載之有祖二疏圖[6]盜跖[7]圖黃河流
勢新豐放雞大圖[8]傳於代, 又有於陵子[9]黔婁[10]夫妻圖.

楊脩, 字德祖中品下, 華陰人也. 有俊才, 爲丞相主簿, 與陳思王[11]
友善. 武帝[12]以知有餘, 又袁氏[13]之甥也, 且密於植, 遂惡之魏志
有傳. 西京圖,[14] 嚴君平[15]像, 吳季扎像,[16] 並晉明帝題字, 傳於代.

소제 조모(241-260)는 자가 언사중품이고, 동해정왕 조빈의 아들이다.
어려서(부터) 학문을 좋아했고 글씨와 그림을 잘했다. 처음에 고귀향공
에 봉해지고, 후에 제위에 올랐으며, 감로 5년(260)에 죽었다. 향년 20세
였다『위지』에 전기가 있다. 조모의 작품은 위나라에서 매우 뛰어났다. 사혁
등은 『화품』을 저술했지만, 모두 (조모의 작품을) 빠뜨리고 기재하지
않았다. (나) 장언원은 지금 이 저서(즉『역대명화기』)를 저술하면서,
그의 작품을 다 나타낼 필요는 없지만 다만 옛날부터 그림 잘 그리는
사람으로 그를 기록하려고 한다(조모의 작품으로) 〈조이소도〉, 〈도척도〉, 〈황하유
세도〉, 〈신풍방계견도〉가 세상에 전해진다. 또한 〈어릉자·검루부처도〉가 있다.

양수(?-219)는 자가 덕조중품하이고, 화음(지금의 산시 성 화 현) 사람
이다. 뛰어난 재주가 있고, 승상의 주부가 되었으며, 진사왕과 잘 교제
했다. 무제는 (그가) 뛰어난 재주를 가졌으나, (자기의 적수인) 원씨의
조카이며 또 (자기와 소원한) 조식과 밀접하다고 생각하여, 마침내 그
를 미워하(여 죽였)다『위지』에 전기가 있다. (작품으로) 〈서경도〉, 〈엄군평상〉, 〈오계

찰상)이 있고, 아울러 진나라 명제가 쓴 글자가 있는데, (이것이) 세상에 전해진다.

* 뒤에 나오는 진나라가 동진 시대에 한정하여 기술하고 있기 때문에 여기서의 위나
 라에는 서진 시대가 포함되어 있다. 서진 시대 그림의 예로는 1972~1973년에 걸쳐
 발굴된 자위관(嘉峪關) 묘의 화상전 채회를 들 수 있다. 도8, 9
1. 소제조모: 삼국 시대 조비(曹丕)의 손자인 위제(魏帝) 조모(曹髦)를 가리킨다. 254년
 에서 260년까지 재위했다. 당시 사마씨(司馬氏) 집안이 위나라 정권을 장악하고 위
 나라를 찬탈하려 했다. 조모는 군사를 이끌고 사마소를 공격했으나 실패하고 살해
 당했다. 시호는 없지만 역사에서는 고귀향공(高貴鄕公)이라 불렀다. 소제(小帝)라
 는 칭호는 후대인들이 그를 존경하여 붙인 것이다.
2. 사언: 소제 조모의 자는 언사(彦士)다. 원문의 '사언(士彦)'은 오기이므로 고쳐 썼다.
3. 빈: 위나라 문제(文帝)의 아들인 조빈(曹霖)을 가리킨다. 『삼국지』 20권에는 '조림
 (曹霖)'이라고 되어 있다.
4. 감로삼년: 『위지』에는 조모가 감로 5년(160)에 사마소에게 피살되었다고 기록되어
 있다. 따라서 감로 3년은 감로 5년으로 고쳐야 한다.

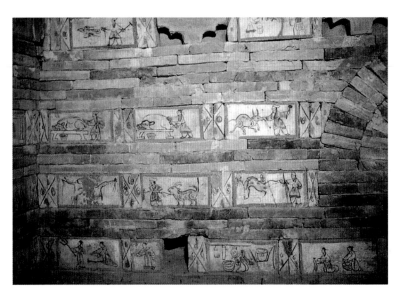

도8 자위관(嘉峪關)
서진(3세기), 간쑤 성 자위관, 서진 7호 묘의 널방, 내부 모습.

5. 『위지』: 서진의 진수(陳壽)가 편찬한 『삼국지』 중 일부다. 기전체(紀傳體) 역사서로서 '표(表)'와 '지(志)'가 없다. 내용은 주로 위나라 어환(魚豢)의 『위략(魏略)』과 진나라 왕침(王沈)의 『위서(魏書)』에 근거하여 보충되었다.

6. 〈조이소도〉: 이소(二疏)는 서한 선제(宣帝) 때의 소광(疏廣)과 그 형의 아들 소수(疏受)를 가리킨다. 두 사람은 경학에 밝았고, 선제 때 태자사부(太子師傅)와 태자소부(太子小傅)를 역임하여 존경을 받았다. 나이가 많아 관직을 사직하고 고향으로 돌아갈 때 많은 사람들이 전송했다. 당시의 전송 장면을 그린 그림이 〈조이소도〉일 것이다.

7. 도척: 춘추 시대 노나라 유하혜(柳下惠)의 제자로, 일찍이 농민을 이끌고 폭동을 일으켰다. 『장자』 「도척(盜跖)」 편에 나온다.

8. 〈신풍방계견도〉: 한나라 고조 유방(劉邦)이 천하를 통일하고 장안을 수도로 정할 때 부친이 고향 풍(豊)을 그리워하며 돌아가고자 했다. 이에 유방은 장안 부근에 도시를 만들고 그 거리와 집을 풍 지방의 모양에 따라 짓고 풍 지방 사람들을 데려와 농사지으며 살게 했다. 이곳을 '신풍(新豊)'이라 하는데, 지금의 산시 성 린퉁 현(臨潼縣) 북쪽에 있었다. 그에 대한 고사는 진나라 갈홍이 지은 『서경잡기』에 나온다.

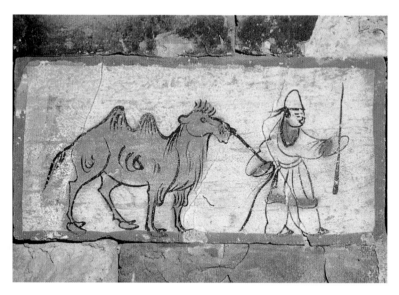

도9 〈목타도(牧駝圖)〉
서진(3세기), 17×36cm, 간쑤 성 자위관, 서진 7호 묘의 전화(塼畵).

9. 어릉자: 전국 시대 초나라의 은자이며 이름은 종(終)이다. 그의 부인은 현명하고 은혜를 베풀 줄 알며 대의에 밝았다. 한나라 유향이 지은 『열녀전』에 나온다.

10. 검루: 춘추 시대 노나라의 고사(高士). 제나라와 노나라에서 그를 초빙하여 재상으로 삼으려 했지만 나아가지 않았다. 성품이 깨끗하고 검소하여 임종 때 농민 복장 하나 온전한 것이 없었다고 한다. 그의 부인 역시 현명하고 어질었는데, 한나라 유향이 지은 『열녀전』에 나온다.

11. 진사왕: 조조의 셋째 아들인 조식(曹植)을 가리킨다. 진왕(陳王)에 봉해지고 시호가 사(思)이므로 진사왕(陳思王)이라 불렸다

12. 무제: 조조(曹操)를 가리킨다.

13. 원씨: 후한 후기에 여남(汝南) 여양(汝陽, 지금의 허난 성 상수이商水 서남쪽)의 대족(大族)이었다. 족친 중 고관에 임용된 자가 제법 있었다. 후한 말 원소(袁昭)가 병력을 일으켜 동탁(董卓)을 공격하고 기주(冀州), 청주(靑州), 유주(幽州), 병주(幷州) 4개의 주를 점령했다. 이 지역은 당시 주요한 거점이었기 때문에 원씨는 조조가 북방을 평정하는 데 중요한 적수가 되었다. 건안 5년(200) 관도(官渡, 지금의 허난 성 종무中牟 동북쪽)에서 조조와 교전을 벌여 크게 패했다. 양수는 원소의 조카였으므로 조조는 그를 미워했다.

14. 〈서경도〉: 후한 시대 장형이 지은 『서경부(西京賦)』의 내용을 그린 그림일 수 있다. 장형의 『서경부』는 그의 『동경부(東京賦)』와 함께 '이경부(二京賦)'라 불린다.

15. 엄군평: 전한 시대의 방사(方士). 이름이 준(遵)이고 촉 지역에서 점을 쳐 생활했다. 매일 몇 사람만 점을 봐 주고 110전(錢)을 얻어 생활했다. 여가에는 문을 닫고 『노자』를 읽었다. 양웅이 그의 학문을 따랐다. 90세경에 죽었으며 저서로 『노자지귀(老子之歸)』가 있는데, 현재는 전해지지 않는다.

16. 오계찰상: 『왕씨화원』본에는 '찰(扎)'이 '찰(札)'이라고 되어 있다. 이 책 제4권 후한 시대 '조기(趙岐)'의 역주 참조.

桓範, 字元則, 沛國龍亢[1]人. 少以才學稱, 時號智囊[2], 善丹青. 在漢爲羽林左監, 入魏, 拜大司農魏志有傳.

徐邈, 字景山, 燕國薊[3]人. 性嗜酒, 善畫. 爲侍中司空都鄉侯. 年七十六,[4] 諡曰穆魏志有傳. 顔光祿云, 魏元陽[5]之射, 徐侍中之畫是

也. 魏明帝遊洛水, 見白獺, 愛之, 不可得. 邈曰, 獺嗜鱣魚, 乃
不避死. 遂畫板作鱣魚懸岸, 羣獺競來, 一時執得. 帝嘉歎曰, 卿
畫何其神也. 答曰, 臣未嘗執筆. 人所作者, 自可庶幾見續齊諧記[6].

환범은 자가 원측이며 패국 용항 사람이다. 어릴 때 (뛰어난) 재주와 학
문으로 칭송받아 때때로 지낭이라고 불렸고 그림을 잘 그렸다. 한나라
에서는 우림좌감이 되었고, 위나라에 들어와서는 대사농 직을 맡았다
『위지』에 전기가 있다.

서막(174-249)은 자가 경산이고, 연국의 계 사람이다. 술을 좋아하는
성품을 가졌으며, 그림을 잘 그렸다. (위나라에서는) 시중, 사공, 도향
후가 되었다. 향년 76세였고, 시호는 목이라 한다『위지』에 전기가 있다. 안
광록이 "위나라 양원의 활쏘기, 서막의 그림"이라고 말한 것은 (다음의
일화를) 가리킨다. 위나라 명제가 낙수에 놀러갔다가 하얀 수달을 보고
좋아했지만 잡을 수 없었다. 서막이 "수달은 붕어를 좋아하니, 곧 죽음
을 피할 수 없습니다."라고 했다. 결국 서막은 판자에 그림을 그려 붕어
를 만들고 해안에 걸었다. (그랬더니) 수많은 수달이 다투어 와서 일시
에 잡을 수 있었다. 명제는 "그대의 그림이 어찌 이처럼 신비로운가."라
고 감탄하니, 서막은 "저는 붓을 잡고 수달을 그린 적이 없습니다. (오
히려) 다른 사람이 그린 것이 (수달의 모습과) 거의 비슷할 것입니다."
라고 말했다『속제해기』에 나온다.

1. 패국용항: 지금의 안후이 성 화이위안 현[懷元縣] 서북쪽이다. 『왕씨화원』본에는
 '항(亢)'이 '혈(穴)'이라고 되어 있다.
2. 지낭: 지식 주머니. 요샛말로 '걸어 다니는 사전'이다.
3. 연국계: 지금의 베이징 시 다싱 현[大興縣] 서남부.
4. 연칠십육: 『위지』 '서막(徐邈)'에는 '78세(七十八歲)'라고 기재되어 있다. 가평 원
 년(249)에 죽었다.

5. 원양: '양원(陽元)'이라고 해야 한다. 『진서』 '위서(魏舒)'에는 자가 양원(陽元)이고, 말 타기와 활쏘기를 잘해 화살을 헛되이 쏜 적이 없었다고 한다. 당시 사람들이 이를 매우 찬양했으며, 관직이 사도(司徒)에 이르렀다.

6. 『속제해기』: 남조 양나라 오균(吳均)이 편찬한 지괴소설집으로, 1권으로 되어 있다. 이곳에 인용된 내용은 『태평어람』 750권에 나온다.

8. 오나라 2명吳二人

曹不興中品上, 吳興人也. 孫權[1]使畫屏風, 誤落筆點[2]素. 因就成
蠅狀. 權疑其眞, 以手彈之. 時稱吳有八絶張敦吳錄云, 八絶者, 菰
城[3]鄭嫗善相, 劉敦[4]善星象, 吳範[5]善候風氣, 趙達[6]善算, 嚴武[7]善棋, 宋壽善占
夢[8], 皇象[9]善書, 曹不興善畫, 是八絶也. 吳赤烏中,[10] 不興之靑谿,[11] 見赤龍
出水上, 寫獻孫皓[12], 皓送秘府. 至宋朝, 陸探微見畫, 歎其妙,
因取不興龍置水上, 應時蓄水成霧, 累日霑霈[13]. 謝赫云, 不興之
迹, 代不復見, 秘閣內一龍頭而已, 觀其風骨, 擅名不虛, 在第
一品陸之下, 衛之上. 李嗣眞云, 不興以一蠅輒擅重價, 列於上
品, 恐爲未當. 況拂蠅之事 一說是楊脩. 謝赫黜衛進曹, 是涉貴
耳之論. 彦遠按, 楊脩與魏太祖[14]畫扇, 悞點成蠅,[15] 遂有二事.
孫暢之述畫記亦云, 而李大夫之論, 不亦迂闊. 況不興畫名冠絶
當時, 非止於拂蠅得名, 但今代無其迹, 若以品第在衛之上, 則
未敢知一人白畫, 雜紙畫龍虎圖, 紙畫靑谿龍, 赤盤龍, 南海監牧十鍾馬, 夷
子蠻, 幷獸龍頭四, 並傳於前代.

조불흥중품상은 오흥(저장 성 우싱 현) 사람이다. 손권(182–252)이 (그
에게) 병풍에 그림을 그리게 했을 때, (그는) 실수로 붓을 떨어트려 비
단에 얼룩을 남겼다. 이에 (그는 얼룩을) 파리 모양으로 만들어 그렸다.
손권은 (파리가) 진짜인지 의심스러워서 손으로 휘저어 보았다. 당시에
오나라에는 '팔절'이 있다고 일컬어졌(는데, 조불흥이 그중 한 명이)다
장돈의 『오록』에서는 다음과 같이 말하고 있다. 팔절이란 관상을 잘 보는 고성 출신의 정구,
점성술에 뛰어난 유돈, 기상의 변화를 잘 관찰하는 오범, 산술에 뛰어난 조달, 바둑을 잘 두
는 엄무, 꿈을 잘 해석하는 송수, 글씨를 쓰는 황상, 그림을 잘 그리는 조불흥을 가리킨

다. 오나라 적오 연간(238-250)에 조불홍은 청계에 가서 붉은 용이 강 위로 나오는 것을 보고, (그것을 그려) 손호에게 바쳤다. 손호는 (이것을) 비부에 보내어 보관하게 했다. 송나라 때, 육탐미가 (그) 그림을 보고 오묘함에 감탄하면서 조불홍의 용 그림을 취하여 강 위에 놓았더니, 바로 물이 모여 안개를 이루고 여러 날 동안 비가 세차게 퍼부었다. 사혁은 "이후에 조불홍의 작품은 다시 볼 수 없었고, (남은 작품은) 비각 안에 한 마리의 용 (그림이 있을) 뿐이다. 그 풍골을 보니 명성을 떨쳤다는 말이 헛된 것이 아니었다."라고 말하면서 (화품을) 제1품인 육탐미보다 아래, 위협보다 위에 놓았다.

이사진은 "조불홍이 한 마리의 파리 (그림)으로 뛰어난 가치를 평가받아 상품에 열거되었는데, (나는 이런 평가가) 합당하지 못하다고 생각한다. 하물며 파리를 쫓아내려고 했던 것은 양수(의 일화)라고 하는 설도 있는데, 사혁은 위협을 몰아내고 조불홍을 (위에) 올렸으니, 이것은 귀(에 들어온 소문)을 중시해서 내린 판단이다."고 말했다.

나 장언원은 다음과 같이 말한다. 양수는 위나라 태조를 위하여 부채에 그림을 그리다가 잘못하여 얼룩이 지자 파리를 그린 적이 있으니, 결국 (같은) 일이 2번 일어난 것이다. 손창지의 『술화기』에도 (이러한 사실을) 말하고 있으니 이사진의 논의는 너무 편향된 것이 아닌가. 하물며 조불홍의 그림에 대한 명성은 당시에 최고여서, 파리를 쫓아내려 했던 일화로 명성을 얻은 데 그치지 않는다. 그러나 현재 그의 작품이 없으니, 작품의 등급을 정할 때 (조불홍을) 위협 위에 놓은 것이 (옳은지 그른지는) 감히 알 수 없다백화로 그린 〈일인도〉, 아무 종이에나 그린 〈용호도〉, 종이에 그린 〈청계용도〉, 〈적반용도〉, 〈남해남목십종마도〉, 〈이자만도〉 및 〈수도〉와 〈용두도〉 4점이 후대에 남아 있다.

1. 손권: 자는 중모(仲謀)이고 오군(吳郡) 부춘(富春, 지금의 저장 성 푸양富陽) 사람

이다. 삼국 시대 오나라의 건립자다. 229년에서 252년까지 재위했다.

2. 점: 여기에서는 동사로서 '더럽히다' 또는 '얼룩이 지게 하다'는 의미로 쓰였다.

3. 고성: 저장 성 냐오청 현〔烏程縣〕의 옛 명칭으로, 전국 시대 초나라의 춘신군(春申君)이 이곳에 현을 설치했다고 전한다.

4. 유돈: '돈(敦)'은 '돈(惇)'이라고 고쳐야 한다. 유돈은 자가 자인(子仁)이며 일찍이 손보(孫輔)의 군사(軍師)가 되었다. 점성술에 뛰어나 적중하지 않은 적이 없어서 '신명(神明)'이라 불렸다.

5. 오범: 자는 문측(文則)이고 회계(會稽) 상우(上虞, 지금의 저장 성에 속함) 사람이다. 후한 말 손권에게 투항하여 신임을 얻었다.

6. 조달: 단보(單甫)에게서 산술을 배웠으며, 사고가 정밀하고 명쾌했다. 손권이 출병할 때 조달에게 산술을 계산하도록 명령하면 모든 일이 그의 말대로 되었다고 한다. 그러나 그 기술을 항상 남에게 노출하지 않아 손권에게 죄를 지었다. 저서가 있다는 소문을 듣고 손권이 그것을 구하려고 했지만 얻지 못했다. 조달이 죽고 난 뒤 손권은 사람을 시켜 관을 발굴하게 했지만 역시 얻지 못했다. 결국 조달의 산술 기술은 대를 잇지 못했다.

7. 엄무: 자는 자경(子卿)이고 팽성(彭城, 지금의 장쑤 성 쉬저우[徐州]) 사람이다. 바둑에 정통했는데, 당시에 견줄 사람이 없었다고 한다.

8. 점몽: 꿈에 근거하여 길흉을 예측하는 것으로, 원몽(圓夢)이라고도 한다. 그 기원은 매우 오래 전으로 서주(西周) 시대에 이미 왕실에서는 점몽을 전문적으로 치는 관원을 설치했다. 『시경』 「소아(小雅)」 '정월(正月)'에 "저 옛 신하를 불러 꿈의 해석을 물어보세(召彼故老, 訊之占夢)."라는 구절이 나온다.

9. 황상: 자는 휴명(休明)이고 광릉(廣陵) 강도(江都, 지금의 장쑤 성 양저우[揚州] 서남쪽) 사람이다. 글씨를 잘 썼는데, 전서, 예서, 장초(章草)에 모두 뛰어났다.

10. 오적오중: 『왕씨화원』본에는 '오(吳)'가 '위(魏)'라고 되어 있다. 적오(赤烏)는 오나라 손권의 연호로서 238~248년까지다.

11. 불흥지청계: 이 일은 『태평어람』 751권에도 나오는데, 다만 문구가 다르다.

12. 손호: 삼국 시대 오나라의 마지막 황제로서 자는 원종(元宗)이며 264년에서 280년까지 재위했다. 성격이 포악하고 생활이 사치스러웠다. 천기 4년(280) 진나라 무제 사마염(司馬炎)이 오나라를 공격하자 항복했다.

13. 방패: 방(霶)은 방(滂)과 같은 글자로, 비가 세차게 퍼붓는 모양을 뜻한다. 패(霈)는 물이 세차게 흐르는 모양을 가리킨다. 방패는 비가 세차게 퍼붓는 모양을 말한다.

14. 위태조: 삼국 시대 위나라를 건국한 조조를 가리킨다.

15. 오점성승: 오(悞)는 오(誤)와 같은 글자다.

吳王趙夫人,[1] 丞相趙達之妹. 善書畫, 巧妙無雙, 能於指間以綵
絲織爲龍鳳之錦, 宮中號爲機絶. 孫權嘗歎魏蜀[2]未平, 思得善
畫者圖山川地形, 夫人乃進所寫江湖九州[3]山岳之勢. 夫人又於
方帛之上, 繡作五岳列國地形, 時人號爲針絶. 又以膠續絲髮作
輕幔, 號爲絲絶見王子年拾遺錄.

오왕의 조부인은 승상 조달의 누이동생이다. 글씨와 그림을 잘했는데,
그 교묘함이 다른 사람과 비교할 수 없을 정도였다. 손가락 사이로 비
단실을 가지고 용과 봉황의 비단을 짤 수 있었기 때문에, 궁궐에서는
(조부인을) '기절'이라 불렀다. 손권은 일찍이 촉나라와 위나라가 평정
되지 못했음을 탄식하면서, 그림 잘 그리는 사람을 얻어 (전국의) 산천
과 지형을 그리려고 했다. 부인은 곧 강호 9주의 산악 기세를 그린 그림
을 바쳤다. 부인은 또 네모난 비단 위에 오악(五嶽)과 각 나라의 지형을
수로 놓았는데, 당시 사람들은 이를 '침절'이라 불렀다. 또한 실과 머리
카락을 아교로 이어 가벼운 휘장을 만들었는데, 당시 사람들은 (이를)
'사절'이라 했다왕자년의 『습유록』에 나온다.

1. 오왕조부인: 왕자년의 『습유록』에는 '오주조부인(吳主趙夫人)'이라고 기재되어 있다.
2. 위촉: 『태평어람』 752권 중 『습유록』을 인용한 부분에서는 '파촉(巴蜀)'이라고 기
 재되어 있다.
3. 구주: 고대 중국을 9개의 구역으로 나눈 것을 말한다. 하나라 때에는 기(冀)·연
 (兗)·청(靑)·서(徐)·형(荊)·양(揚)·예(豫)·양(梁)·옹(雍), 주나라 때에는
 기(冀)·연(兗)·청(靑)·형(荊)·양(揚)·예(豫)·병(幷)·옹(雍)·유(幽)로 나
 눴다. 결국 구주는 중국 전 국토를 말한다.

9. 촉나라 2명 蜀二人

諸葛亮, 字孔明彦遠按, 常璩華陽國志[1]云, 亮以南夷之俗難化, 乃畵夷圖以賜夷. 夷甚重之.[2]

亮子瞻, 字思遠, 善書畵, 爲侍中僕射軍師將軍見蜀志[3].

제갈량(181-234)은 자가 공명이다(나) 장언원이 기억하기로는 상거의 『화양국지』에서는 "제갈량은 남쪽 오랑캐의 풍습을 교화하기 어렵다고 생각하여 〈이도〉를 그려 오랑캐에게 주었더니, 오랑캐가 그것을 매우 귀중히 여겼다."고 했다.

제갈량의 아들 제첨은 자가 사원이고 글씨와 그림을 잘했으며, 시중, 복사, 군사장군이 되었다 『촉지』에 나온다.

1. 상거화양국지: 상거는 동진 시대의 사학자다. 자는 도장(道將)이고, 촉군(蜀郡) 강원(江原, 지금의 쓰촨 성 충칭崇慶) 사람이며, 관직은 산기상시(散騎常侍)에 이르렀다. 상거의 저서로는 『화양국지』 외에 『한의서(漢義書)』, 『상중지(尙中志)』가 있다. 『화양국지』는 총 12권이며 부록 1권이 있다. 내용은 파(巴), 한중(漢中), 촉(蜀), 남중(南中)의 일을 기록하여 12지(志)로 나누었다. 위로는 원고(遠古)에 이르고 아래로는 동진 시대 목제(驚帝) 영화 3년(347)까지 다루고 있어 중국 서남 지역의 역사를 연구하는 데 중요한 자료다. 이 책은 남송 시대에 이미 사라졌고 지금 남아 있는 것은 청나라 사람의 교각본(校刻本)이다.
2. 제갈량 …… 이심중지: 『태평어람』 751권에는 이 구절이 인용되어 있는데, 그 내용이 여기에 적힌 것보다 훨씬 상세하다. 왜 현행 본에서는 이 구절이 간략해졌는지 알 수 없다. 다만 오카무라 시게루는 이를 통해 송명 시대에 『역대명화기』를 필사본에서 각본(刻本)으로 옮기는 과정에서 많은 부분이 개정되고 생략되었음을 알 수 있다고 주장한다.
3. 『촉지』: 『삼국지』의 일부로서 지금은 『촉서(蜀書)』라 불린다. 서진의 진수(陳壽)가 편찬했다.

제 5 권

1. 진나라 23명晉二十三人

明帝司馬紹,[1] 字道幾[2]下品上, 元帝[3]長子. 幼異, 有對日之奇[4]. 及長, 善書畫, 有識鑒, 最善畫佛像. 蔡謨[5]集云, 帝畫佛於樂賢堂, 經歷寇亂, 而堂獨存, 顯宗[6]効[7]著作[8]爲頌. 大寧中, 年二十七, 諡曰明帝, 廟號[9]肅祖見晉書. 謝云, 雖略於形色, 頗得神氣, 筆迹超越彦遠曾見晉帝毛詩圖, 舊目云羊欣[10]題字, 驗其迹, 乃子敬[11]也. 廟詩七月圖,[12] 毛詩圖二, 列女二, 史記列女圖二, 雜鳥獸五, 游淸池圖,[13] 息徒蘭圃圖,[14] 雜畏鳥圖,[15] 洛神賦圖,[16] 游獵圖, 雜禽獸圖, 東王公西王母圖,[17] 洛中貴戚圖, 穆王宴瑤池圖,[18] 漢武回中[19]圖, 瀛州神圖,[20] 人物風土圖傳於代, 又畫列女,[21] 禹會塗山,[22] 殷湯伐桀[23]圖.[24]

진나라 명제 사마소(299-325)는 자가 도기하품상이며 원제의 맏아들이다. 어려서 (총명함이) 특출해서 해와 관련한 기특한 (일화가) 있다. 장년이 되어서는 글씨와 그림을 잘했고, 감식안이 있었으며, 불상을 가장 잘 그렸다. (진나라) 채모의 문집에 "명제가 낙현당에 부처를 그렸는데 왜구의 환란을 겪고 나서 낙현당만 남았다. 현종은 저작(랑)에게 칙명을 내려 (이에 대해) 찬송을 짓게 했다."고 적혀 있다. 대녕 연간(실은 대녕 3년인 325년)에 향년 27세로 죽었다. 시호가 '명제'라고 하며 묘호는 '숙조'라고 불렀다 『진서』에 나온다. 사혁은 (그에 대해서) "형태와 채색이 간략하더라도 신비한 기운을 많이 얻었고 필적이 뛰어났다."고 했다나 장언원은 진제의 〈모시도〉를 본 적 있다. 옛 목록에는 (유송의) 양흔이 글씨를 썼다고 하는데, 그 작품을 징험하니 바로 왕헌지(의 글씨)다. 〈빈시칠월도〉, 〈모시도〉 2점, 〈열녀도〉 2점, 〈사기열녀도〉 2점, 〈잡조수도〉 5점, 〈유청지도〉, 〈식도난포도〉, 〈잡외조도〉, 〈낙신부도〉, 〈유렵도〉, 〈잡금수도〉, 〈동왕공서왕모도〉, 〈낙중귀척도〉, 〈목왕연요지도〉, 〈한무회중도〉, 〈영주신도〉, 〈인물

풍토도〉가 세상에 전해진다. 또 〈열녀도〉, 〈우회도산도〉, 〈은탕벌걸도〉를 그렸다.

1. 명제사마소: 동진의 2대 황제이며 원제 사마예(司馬睿)의 아들이다. 323년에서 325년까지 재위했다.

2. 도기: 『진서(晉書)』에는 '도기(道畿)'라고 기재되어 있다.

3. 원제: 동진의 1대 황제인 사마예를 가리킨다. 317년에서 322년까지 재위했다.

4. 대일지기: 『진서』「제기(帝記) 6」 '명제' 및 『세설신어(世說新語)』「숙혜편(夙惠編)」에 그 내용이 실려 있다. 『세설신어』의 내용은 대략 다음과 같다. 명제가 어렸을 때 아버지 원제의 무릎에 앉아 있었는데, 장안에서 어떤 사람이 왔다. 원제는 옛 수도 장안의 소식을 듣고는 눈물을 흘리며, 어린 명제에게 "장안과 해 중 어느 쪽이 멀겠느냐?"라고 물었다. 명제는 "해가 멉니다. 일찍이 해에서 사람이 왔다는 소문은 없기 때문입니다."라고 대답했다. 원제는 매우 기특하게 생각했다. 다음날 군신을 모아 연회를 베풀면서 같은 질문을 또 한 번 명제에게 하자, 명제는 어제와 반대로 "해가 가깝습니다."고 대답했다. 원제는 깜짝 놀라면서 "어찌 어제의 답과 다른 것이냐?"라고 하니, 명제는 "눈을 뜨니 해가 보였지만, 장안은 보이지 않았습니다."고 했다. 명제가 어려서부터 총명했음을 알려주는 동시에 재주와 지혜 및 해학을 즐긴 육조 시대 지식인의 일면을 보여 주는 일화다.

5. 채모: 자는 도명(道明)이고, 진나라 원제 때 정북장군(征北將軍), 서주자사(徐州刺史)를 지냈다. 일을 처리하는 데 지략이 뛰어나 당시 사람들의 존경을 받았다. 여기에 인용된 말은 『진서』「채모(蔡謨)」에도 나온다. 채모의 또 다른 일화는 이 책 제2권「가르침과 배움 및 풍토, 시대를 서술하다」에 나온다.

6. 현종: 동진의 3대 황제인 성제(成帝)를 가리킨다. 이름이 연(衍)이고, 326년에서 343년까지 재위했다.

7. 효: 오카무라 시게루는 '치(致)'의 의미로, 나가히로 도시오는 '칙(勅)'의 의미로 보았다. 여기에서는 후자를 따랐다.

8. 저작: 오카무라 시게루는 '저술하다'는 뜻의 동사로 해석했고, 나가히로 도시오는 비서성에 속하는 관직명으로 보았다. 여기에서는 후자를 따랐다.

9. 묘호: 황제가 죽은 후에 종묘에 위패가 놓일 때 부르는 호다.

10. 양흔: 남조 유송의 서예가. 자가 경원(敬元)이고 태산(泰山) 남성(南城, 지금의 산둥 성 페이 현費縣 서남쪽) 사람이다. 중산대부(中散大夫), 의흥태수(義興太守) 등의 직책을 맡았다. 왕헌지의 서법을 전수받아 당시 사람들에게 매우 존경을 받았지만, 후세 비평가는 그가 법에 구속되었다고 생각했다. 저서로는 『채능서인명(采能書人名)』이 있다.

11. 자경: 왕헌지의 자다.

12. 〈빈시칠월도〉: 빈시칠월(豳詩七月)은 『시경(詩經)』「국풍(國風)」에 나오는 '빈풍(豳風) 7월'을 가리킨다. 서주 시대 농민들이 1년 중 종사해야 하는 농사와 생활을 묘사한 일종의 월령가다. 모두 8장 88구로 되어 있어 『시경』의 작품 중 가장 길다.

13. 〈유청지도〉: 『왕씨화원』본에는 '유청지도이(游淸池圖二)'라고 기재되어 있다.

14. 〈식도난포도〉: 식도난포(息徒蘭圃)는 혜강(嵇康, 223-262)의 시 〈증수재입군(贈秀才入軍)〉의 첫 구절에 근거한다. 시의 전문은 다음과 같다.

"무리를 난포에서 쉬게 하고 화산에서 말에게 먹이를 먹이며,
평평한 언덕에 강을 흐르게 하고 긴 개울에서 낚싯대를 드리운다.
눈으로는 돌아가는 기러기를 보내고, 손으로는 5현 거문고를 연주하며
눈길을 올리고 내리는 사이에 스스로 깨달음을 얻으면서,
태초의 상태에서 마음을 놀게 한다.
낚시하는 저 아름다운 늙은이, 고기를 얻으면 통발을 잊어버리네.
영의 사람은 가 버렸으니, 누구와 더불어 말을 다 할꼬.
(息徒蘭圃, 秣馬華山.
流磻平皋, 垂綸長川.

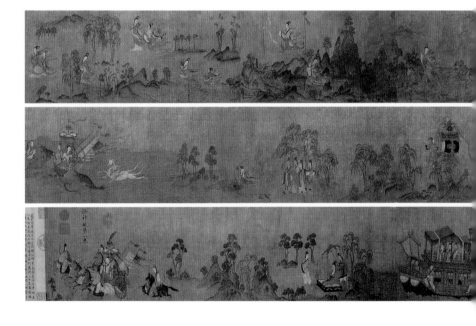

目送歸鴻, 手揮五弦.

俯仰自得, 游心泰玄.

嘉彼釣叟, 得魚忘筌

郢人逝矣, 誰與盡言)."

15. 〈잡외조도〉: 『왕씨화원』본에는 '외(畏)'가 '이(異)'라고 기재되어 있다.

16. 〈낙신부도〉: 삼국시대 위나라 조식(曹植)의 〈낙신부〉에 근거한 그림이다. 낙신은 낙수의 여신 낙빈(洛嬪)으로, 전설에 따르면 복희씨(伏羲氏)의 딸인 그녀는 낙수를 건너다가 죽어 여신이 되었다고 한다. 역대로 낙신을 주제로 한 회화 작품이 많았지만 고개지가 그린 〈낙신부도〉가 가장 유명하다. 이 작품은 현재 송나라 때의 모본이 베이징 고궁박물원에 소장되어 있다.도10 명제의 〈낙신부도〉의 내용과 의미에 대해서는 조향진의 「동진 명제(明帝)와 〈낙신부도〉 – 〈낙신부도〉의 출현 배경에 관한 일고찰」(『미술사의 정립과 확산』, 사회평론, 2006) 참조.

17. 〈동왕공서왕모도〉: 중국의 고대 전설에 나오는 인물이다. 동왕공은 동보(東父), 동화궁군(東華宮君)이라고도 한다. 전설에 따르면 동황산(東荒山)의 큰 석실(石室)에서 사는데, 키는 1장(丈)이나 되고 머리는 모두 하얗고 사람의 형태에 새의 얼굴을 하고 호랑이 꼬리를 갖고 있다고 한다. 항상 검은 곰을 타고 다니며 모든

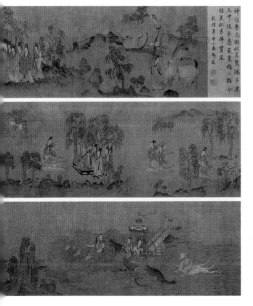

도10 전(傳) 고개지,
《낙신부도(洛神賦圖)》(권, 동진東晉)
송 모본, 비단에 채색, 27.1×572.8cm,
베이징, 고궁박물원.

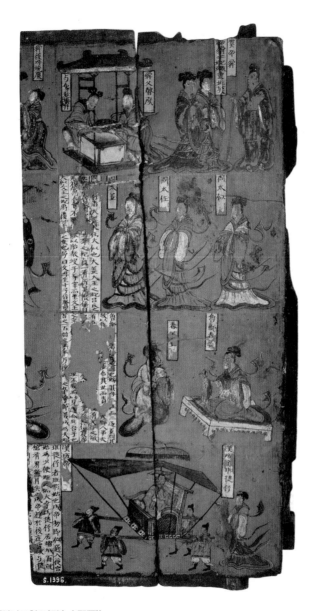

도11 〈열녀고현도(列女古賢圖)〉

북위(北魏, 484년 이전), 채색 칠병(漆屛), 각 80×20cm, 산시 성〔山西省〕다퉁〔大同〕
사마금룡 묘(司馬金龍墓) 출토, 산시 성 다퉁 문물관리위원회.

남신(男神)을 거느린다. 서왕모는 금모(金母), 왕모(王母), 서모(西姥)라 불리는
데 모든 여신을 거느린다. 그녀의 모습에 대한 묘사는 책마다 다르다.『산해경(山
海經)』에서는 표범 꼬리에 호랑이 이빨을 한 괴물로 피리를 잘 분다고 하고,『목천
자전(穆天子傳)』에서는 넉넉하고 편안하며 노래를 잘 부르는 여인으로 묘사했다.

18. 〈목왕연요지도〉: 주나라 목왕이 8마리 준마를 타고 서방(西方)을 유람하면서 곤
 륜산을 지날 때, 서왕모가 선경(仙境)인 요지(瑤池)에 그를 초대하여 여러 신선과
 연회를 했다는 전설을 그린 그림이다.『목천자전』3권에 나온다.

19. 회중: 고대 지명. 간쑤 성 구위안(固源) 현 경계 안에 있다. 진시왕이 이곳에 회중
 궁(回中宮)을 세웠는데 서한 시대에 흉노족에 의해 파괴되었고, 한나라 무제 때
 중건되었다고 한다.

20. 〈영주신도〉: 영주는 동해에 있는 산으로 신선이 사는 곳이다. 대여(岱輿), 원교(員
 嶠), 봉래(蓬萊), 방장(方丈)과 함께 '신선이 사는 5개의 산(五仙山)'이라 불린다.
 일설에는 봉래, 방장과 함께 '신선이 사는 3개의 산(三仙山)'이라 불린다. 〈영주신
 도〉는 신선(神仙)에서 선(仙)이 탈락되었다.

21. 열녀: 유향의『고열녀전(古列女傳)』에 기록된, 정절이 높은 부인들을 말한다. 이
 화제는 후한대 화상석을 비롯해 육조 시대에 많이 그려졌다. 고개지가 그렸다고
 전해지는 〈열녀인지도(列女仁智圖)〉도12 참조와 북위 시대의 〈열녀고현도(列女古
 賢圖)〉도11가 대표적이다.

22. 〈우회도산〉: 도산(塗山)은 지금의 안후이 성 당투 현〔當塗縣〕 당투산(當塗山)에
 있었고, 즉도산(卽塗山)이라고도 불렀다. 일설에는 옛날에 도산이 4곳 있었는데,
 회계(會稽), 투주(渝州), 호주(濠州), 당도(當塗)에 각각 있었다고 한다.『춘추좌
 씨전』'애공(哀公) 7년'에 따르면 "우 임금이 도산에서 제후를 조회시킬 때 옥과 비
 단을 가져온 나라가 만 개의 국가였다(禹合諸侯於塗山, 執玉帛者萬國)."고 한다.

23. 은탕벌걸: 탕(湯)은 상나라 1대 임금으로 성탕(成湯)이라고도 불린다. 걸(桀)은
 하나라 마지막 임금으로 이름이 이계(履癸)다. 걸 임금이 포악하고 사치스럽자 탕
 이 병사를 일으켜 하나라를 멸망시키고 상나라를 건국했다.

24. 우화열녀, 은탕벌걸도: 나가히로 도시오는 "우화열녀(又畫列女)" 이하 구절은 후
 대에 추가된 것 같다고 했다.

荀勗, 字公曾中品下, 穎川[1]人. 多才藝, 善書畫, 在魏爲大將軍掾[2].

入晉爲侍中, 中書監, 濟北侯, 光祿大夫, 尙書令. 太康十年, 贈
司徒, 謚曰成. 鍾會³嘗詐作勖書, 就勖母取寶劍. 會于時方造宅,
勖潛畫會祖父形⁴於壁, 會兄弟⁵入門, 見之感慟, 乃廢宅. 勖書⁶
亦會之比也見魏志及劉義慶世說, 有大列女圖, 小列女圖. 謝云, 荀與張
墨同品, 在第一品衛協下, 顧駿之上.

순욱(?-289)은 자가 공증중품하이고, 영천 사람이다. 재주와 기예가 많
고, 글씨와 그림을 잘했다. 위나라에서 대장군의 아전이 되었다. 진나라
에 와서는 시중, 중서감, 제북후, 광록대부, 상서령이 되었다. 태강 10년
(289)에 (사망하자) 사도에 추증되었고 시호를 '성'이라 했다. 종회는
일찍이 순욱의 편지를 거짓으로 만들어, 순욱의 모친에게 가서 (이것을
보여 주고) 보검을 얻었다. 또한 종회는 당시 막 새 집을 짓고 있었는
데, 순욱이 몰래 벽에다 종회의 할아버지의 모습을 그리자, 종회의 형
제가 문으로 들어와서 그것을 보고 통곡하면서 바로 집을 허물었다. 순
욱의 글씨 또한 종회에 필적한다『위지』및 유의경의『세설신어』에 나온다. 〈대열녀
도〉와 〈소열녀도〉가 있다. 사혁은 "순욱은 장묵과 품제가 같다."고 말하면서
(화품을), 제1품 위협 아래, 고준지 위에 놓았다.

1. 영천: 지명. 지금의 허난 성〔河南省〕 쉬창 현〔許昌縣〕 동쪽에 있다.
2. 대장군연: 대장군은 삼국시대 위나라 조상(曹爽)을 말한다. 연(掾)은 하급관리 또
 는 아전을 말한다.
3. 종회(225-264): 위나라 초기 태부(太傅). 유명한 서예가 종요(鍾繇)의 아들이며,
 위나라에서 사도에 올랐다. 순욱의 종외조(從外祖)가 종요, 즉 종요의 딸이 순욱의
 어머니이므로 종요와 순욱은 친척뻘이다.
4. 회조부형:『세설신어』「교예편(巧藝篇)」에는 태부, 즉 종회의 아버지인 종요의 모
 습을 그렸다고 기재되어 있다.
5. 회형제: 종회의 형인 종육(鍾毓)을 가리킨다.
6. 욱서:『왕씨화원』본에는 '욱화(勖畫)'라고 되어 있다.

張墨下品, 謝赫云,[1] 與荀勗並, 風範氣韻, 極妙參神. 但取精靈,
遺其骨法. 若拘以體物, 則未覩精奧, 若取其意外, 則方厭膏腴,
可與知音[2]說, 難與俗人道屛風一, 維摩詰像, 雜白畫一, 擣練圖[3], 傳於代.

장묵하품에 대해 사혁은 이렇게 말했다. "순욱처럼 정신적 규범과 기운
이 매우 오묘하고 신의 경지에 이르렀다. 다만 정밀한 영혼을 취하면서
골법을 버렸다. 만약 사물을 묘사하는 데 구속된다면 정밀하고 오묘함
을 보지 못할 것이고, 뜻밖의 것을 취하면 즉시 풍요로운 외형적 아름
다움을 싫어할 것이다. (이러한 것은) 마음이 서로 통하는 사람과 말할
수 있는 것이라, 세속적인 사람과 말하기 어렵다."병풍 1점, 〈유마힐상〉, 여러
가지 화제를 그린 백묘화 1점, 〈도련도〉가 세상에 전해진다.

1. 사혁운: 여기에 인용된 문장과 현존하는 『고화품록』의 문장은 약간 다르다. 『고화품
 록』에는 뒤의 '난여속인도(難與俗人道)'가 '가위미묘야(可謂微妙也)'라고 되어 있다.
2. 지음: 거문고 소리를 앎, 즉 자신의 마음을 아는 친한 벗을 말한다. 『열자』의 "백아
 (伯牙)는 거문고를 잘 연주했는데 그의 벗 종자기(鍾子期)는 그가 연주하는 소리를
 듣고 그 심중을 잘 알았다. 종자기가 죽자 백아는 자신의 거문고 소리를 이해하는
 사람이 이제 없으니 거문고를 타는 것이 무슨 소용이 있겠느냐고 한탄하면서 거문
 고의 줄을 끊고 다시는 손을 대지 않았다."는 고사에서 유래했다.
3. 〈도련도〉: 여인들이 비단에 다듬이질하는 모습을 그린 그림. 당나라 장훤(張萱)의
 〈도련도〉를 모사했다는 북송 휘종(徽宗)의 모사본이 현재 미국 보스턴 미술관에 소
 장되어 있다.

衛協上品下, 抱朴子[1]云, 衛協, 張墨, 並爲畫聖. 孫暢之述畫云,
上林苑[2]圖, 協之迹最妙. 又七佛[3]圖, 人物不敢點眼睛. 顧愷之
論畫[4]云, 七佛與大列女, 皆協之迹, 偉而有情勢. 毛詩北風[5]圖,

亦協手, 巧密於情思. 此畫短卷, 八分題, 元和初, 宗人張惟素[6]
將來, 余大父答以名馬, 并絹二百疋. 惟素後却索[7], 將貨[8]與韓
侍郎愈之子昶[9], 借與故相國鄒平段公[10]家, 以模本歸於昶. 彦遠
會昌元年, 見段家本, 後又於襄州[11]從事見韓家本. 謝赫云,[12] 古
畫皆略, 至協始精, 六法頗爲兼善, 雖不備該形似, 而妙有氣韻,
凌跨羣雄, 曠代絶筆, 在第一品曹不興下, 張墨荀勗上. 李嗣眞
云, 衛之迹, 雖有神氣, 觀其骨節, 無累[13]多矣. 顧生天才傑出,
何區區[14]荀衛, 敢居其上. 彦遠以衛協品第在顧生之上, 初恐未
安, 及覽顧生集, 有論畫一篇, 歎服衛畫北風 列女圖, 自以爲不
及, 則不妨顧在衛之下. 荀又居顧之上, 則未敢知詩北風圖, 史記伍
子胥圖,[15] 醉客圖,[16] 神仙畫, 張儀[17]像, 鹿圖, 詩黍稷圖,[18] 史記列女圖, 白畫
上林苑圖, 卞莊子刺虎圖,[19] 吳王舟師圖, 並傳於代. 又有小列女, 楞嚴七佛.[20]

위협상품하에 대해 『포박자』에서는 "위협과 장묵은 똑같이 화성이다."고
했다. 손창지의 『술화기』에서는 〈상림원도〉는 위협의 작품 중 가장 오
묘하다. 또 〈칠불도〉에서 인물에 감히 눈동자를 찍지 못했다."고 했다.
고개지의 『논화』에서는 "〈칠불도〉와 〈대열녀도〉는 모두 위협의 작품이
다. 위풍당당하면서 분위기와 기세가 있다. 〈모시북풍도〉도 위협의 작
품인데, 감정의 운용이 교묘하고 치밀하다."고 했다. 이 그림(〈모시북풍
도〉)은 작은 두루마리 작품이고, 팔분 서체로 제목이 달려 있다. 원화
초년(806)에 나(장언원)의 친척 장유소가 (이 그림을) 가지고 왔는데,
나의 조부가 명마와 비단 2백 필로 보답했다. 장유소는 뒤에 (이것을)
되찾아가 시랑 한유의 아들 한창에게 팔았고, 옛 상국 추평군공인 단문
창의 집에 한때 대여했다가, 모사본을 한창에게 돌려주었다. 나 장언원
은 회창 4년(841)에 단문창 가문의 작품을 보았고, 후에 또 양주에서
근무할 때 한창의 모사본을 보았다. 사혁은 "옛 그림들은 모두 간략한

데, 위협에 이르러 비로소 정밀하게 되었다. 6가지 법칙을 두루 겸비하여 상당히 잘 그렸다. 형사를 두루 갖추지 못했다 하더라도 기운을 오묘하게 가지고 있었다. 여러 뛰어난 화가를 앞지른, 시대에 드문 뛰어난 화가이다."라고 말하면서 제1품 조불홍 아래, 장묵과 순욱 위에 놓았다. 이사진은 "위협의 작품에 비록 신비한 기운이 있다 할지라도, 그 골격과 마디를 관찰하면 거칠고 번거로운 곳이 많다. 고개지는 천재로서 (뭇 화가보다) 뛰어난데, 어찌 보잘것없는 순욱과 위협을 감히 그 위에 놓는가."라 했다. 나 장언원은 위협의 품제를 고개지 위에 놓은 것이 처음에는 자연스럽지 못하다고 생각했다. (그런데) 고개지의 문집을 열람하니 화론 1편이 있었다. (그곳에서 고개지는) 위협이 그린 〈북풍도〉와 〈열녀도〉에 탄복하면서 스스로 (그에게) 미치지 못한다고 생각했으니, 고개지를 위협 아래에 놓는 것을 꺼릴 필요가 없다. (다만) 순욱 또한 고개지 위에 놓은 것은 잘 모르겠다.〈시북풍도〉, 〈사기오자서도〉, 〈취객도〉, 〈신선도〉, 〈장의 초상〉, 〈녹도〉, 〈시서직도〉, 〈사기열녀도〉, 〈백묘로 그린 상림원도〉, 〈변장자자호도〉, 〈오왕주사도〉가 아울러 후대에 전해진다. 또 〈소열녀도〉, 〈능엄칠불도〉가 있다.

1. 『포박자』: 진나라 갈홍이 지은 책이다. 여기에 인용된 내용은 「변문(辨問)」편에 나온다.
2. 상림원: 지금의 산시 성[陝西省] 시안[西安] 서쪽에 유적지가 있다. 상림원은 진한 시대의 황가 원림으로, 진시왕이 처음 세우고 한나라 무제가 이를 확장했다. 서한 시대의 사마상여(司馬相如)이 이 정원의 경치를 서술한 〈상림부(上林賦)〉가 있다. 후한 시대에는 낙양 동쪽에도 상림원이 있었는데, 명제(明帝)가 사냥하던 곳으로 명성이 전자보다 못하다고 한다.
3. 칠불: 『약왕경(藥王經)』 중의 '과거에 나타난 칠세불'을 말한다. 비바시불(毗婆尸佛), 시기불(尸棄佛), 비사부불(毘舍浮佛), 구류손불(拘留孫佛), 구나함모니불(拘那含牟尼佛), 가섭불(迦葉佛), 석가모니불이 그것이다. 이 중에서 앞의 세 부처를 과거장엄겁(過去莊嚴劫)의 삼불(三佛)이라 하고, 뒤의 네 부처를 현재현겁(現在賢劫)의 사불(四佛)이라 한다. 다른 경전에도 칠불(七佛)이라는 명칭이 있지만 가리키는 부처가 다르다.

4. 고개지논화: 이 책 '고개지' 전에 나온다. 하지만 내용상으로는 『위진승류화찬』을 가리킨다.

5. 시북풍: 〈북풍〉은 『시경』 「패풍(邶風)」에 나오는 시로서, 폭정에 대한 불만을 토로했다.

6. 장유소: 낭중(郎中)을 지낸 장종신(張從申)의 아들로서 관직이 시랑에 이르렀다. 장언원의 종친이다.

7. 각색: 되찾아가다.

8. 화: 물건을 팔다.

9. 한시랑유지자창: 한유(韓愈)는 당나라 신유학자이자 문학가다. 자가 퇴지(退之)이고 창려(昌黎, 지금의 후베이 성에 속함) 사람으로, 관직이 이부시랑(吏部侍郎)에 이르렀다. 한유의 아들 한창(韓昶)은 어렸을 때의 자는 부(符)이고 집현교리(集賢校理)를 지냈다.

10. 단공: 단문창(段文昌)을 말한다. 자가 묵경(墨卿)이다. 당나라 목종 때 재상을 지냈고, 문종(文宗) 때 어사대부(御史大夫)가 되어 추평공(鄒平公)에 봉해졌다.

11. 양주: 지금의 후베이 성 샹양 현(襄陽縣)에 속한다.

12. 사혁운: 현존하는 사혁의 『고화품록』과 약간 차이가 있다. "옛 그림들은 모두 간략한데, 위협에 이르러 비로소 정밀하게 되었다. 6가지 법칙을 거의 겸비하여 잘했다. 형사를 두루 갖추지 못했더라도 상당히 힘찬 기운을 얻었다. 여러 뛰어난 화가를 앞지르고, 시대에 드문 뛰어난 화가다(古畵皆略, 至協始精. 六法之中, 迨爲兼善. 雖不該備形似, 頗得壯氣. 陵跨群雄, 曠代絕筆)."

13. 무루: 오카무라 시게루는 '무루(蕪累)'의 오자라고 보았다. 무루(蕪累)는 거칠고 번거로움을 뜻한다. 그는 이와 유사한 표현으로 『송서(宋書)』 「사령운(謝靈運)」에 나오는 "비록 맑은 글과 아름다운 곡조가 때때로 작품에서 나타난다 하더라도, 거친 소리와 번거로운 기운이 진실로 또한 많다(雖淸辭麗曲, 時發乎篇, 而蕪音累氣, 固亦多矣)."라는 구절을 들었다.

14. 구구: 작거나 보잘것없는 모양.

15. 〈사기오자서도〉: 오자서(伍子胥)는 춘추 시대 초나라 사람으로 간신의 배척을 받자 오나라에 가서 오나라를 위해 초나라를 무찔렀다. 따라서 〈사기오자서도〉는 『사기』에 실린 오자서의 전기에 근거한 그림일 수 있다.

16. 〈취객도〉: 『장자』 「달생(達生)」 편의 "술 취한 사람이 마차에서 떨어졌는데, 아프지만 죽지 않았다. 골절은 다른 사람들과 같았지만 피해가 다른 사람과 다른 것은 정신이 온전했기 때문이다(夫醉者之墜車, 雖疾不死, 骨節與人同, 而犯害與人異, 其神全矣)."는 내용을 그린 그림일 수도 있다.

17. 장의: 전국 시대 위나라 귀족의 후예로, 진나라 혜문군(惠文君) 때 재상을 지내고 무신군(武信君)에 봉해졌다. 그는 소진(蘇秦)과 함께 귀곡선생(鬼谷先生)에게 배웠던 논객이다. 소진이 합종책(合縱策)을 주장한 것에 대해, 연횡책(連橫策)을 주장했다. 『사기』 70권 「장의(張儀)」에 나온다.

18. 〈서서직도〉: 고대에는 『시경』 각 편의 내용을 그림으로 많이 그렸는데, 이 작품도 한 예다. 그러나 『시경』에는 「서직(黍稷)」편이 없다. 『시경』 「왕풍(王風)」에 '서리(黍離)'편이 있는데, 이 시는 동주(東周)의 대부가 옛 수도인 호경(鎬京)에 와서 종묘가 훼손되고 궁실이 파괴된 모습을 보고 난 뒤에 느낀 처량한 심경을 묘사했다. 이 시의 "저 기장 울창하고, 저 기장 싹이 나네(彼黍離離, 彼之稷苗)."라는 구절에서 '서(黍)'와 '직(稷)'을 취해 주제로 삼았기 때문에 이 장면을 묘사한 것 같다.

19. 〈변장자자호도〉: 변장자는 전국시대 노나라 변읍(卞邑)의 대부로서 용맹으로 이름이 났다. 『논어』 「헌문(憲問)」에 "변장자의 용맹(卞莊子之勇)"이란 구절이 있다. 변장자가 호랑이를 찌른 고사가 『사기』 70권 「장의」에 나온다. "변장자가 호랑이를 찌르려 하자, 여관의 아이가 말리면서 '두 호랑이가 방금 소를 먹으려 했습니다. 먹이가 맛있으면 반드시 다툴 것이고, 다투면 반드시 싸울 것입니다. 싸우면 큰 호랑이는 상처를 입을 것이고 작은 호랑이는 죽을 것입니다. 상처 입은 것을 쫓아 찌르면 한 번에 두 호랑이를 잡았다는 명성이 있을 것입니다.'라고 말했다. 변장자는 옳다고 생각하며 서서 기다렸다. 시간이 지난 후 두 호랑이가 과연 싸워서 큰 것은 상처를 입고 작은 것은 죽었다. 변장자는 상처 입은 호랑이를 쫓아 찌르니 과연 한 번에 두 호랑이를 잡는 공이 있었다(卞莊子欲刺虎. 館豎子止曰, 兩虎方且食牛, 食甘必爭, 爭則必鬪, 鬪則大者傷, 小者死. 從傷而刺之, 一擧必有雙虎之名. 卞莊子以爲然, 立須之. 有頃兩虎果鬪, 大者傷, 小者死. 莊子, 從傷者而刺之, 一擧果有雙虎之功)."

20. 〈능엄칠불〉: 능엄은 『능엄경』을 말한다. 705년(당나라 중종 원년) 인도 승려 반랄밀제(般剌蜜帝)에 의해 전래되고 번역되었으며, 모두 10권으로 구성되어 있다. 이 경은 마음을 다스림으로써 보리심을 얻고 진정한 경지를 체득한다는 내용으로 이루어져 있다. 능엄칠불은 앞에서 고개지가 말한 〈칠불도〉이다.

王廙, 字世將上品上. 瑯琊臨沂人. 善屬詞, 工書畫, 過江後[1]爲晉代書畫第一. 音律衆妙畢綜[2]. 元帝時爲左衛將軍, 封武康侯[3].

時鎭軍謝尙⁴於武昌昌樂寺造東塔，戴若思⁵造西塔，並請廙畵．
王敦⁶用廙爲平南將軍，荊州刺史，護南蠻校尉．贈侍中，年四十
七見晉書及何法盛晉中興書．廙畵爲晉明帝師，書爲右軍法．時右軍
亦學畵於廙，廙畵孔子十弟子⁷賛云，⁸余兄子義之，幼而岐嶷⁹，
必將隆余堂構¹⁰．今始年十六，學藝之外，書畵過目便能，就余
請書畵法，余畵孔子十弟子圖以勵之．嗟爾義之，可不勗哉．畵
乃吾自畵，書乃吾自書，吾餘事雖不足法，而書畵固可法．欲汝
學書，則知積學可以致遠，學畵，可以知師弟子行己之道，又各
爲汝賛之見廙本集．有異獸圖，列女仁智圖，¹¹獅子擊象圖，吳楚放牧圖，魚
龍戲水絹圖，村社齊¹²屛風，犀兕圖，並傳於圖．

왕이(276-322)는 자가 세장世將상품상이다. 낭야의 임기 사람이다. 문장을
잘 짓고, 글씨와 그림에 뛰어났으며, 진나라의 조정이 양자강을 건너
(남쪽으로 옮긴) 후에 진나라에서 글씨와 그림이 최고였다. 음률은 여
러 오묘함을 모두 종합했다. 원제 때 좌위장군이 되었고, 무강후에 봉
해졌다. 당시 진군(장군)인 사상(309-358)이 무창의 창락사에 동탑을
만들고 대약사(淵, 269-322)가 서탑을 만들면서 똑같이 왕이에게 (그
벽에) 그림을 청했다. (진나라의 왕실을 전복시킬 야심이 있었던) 왕돈
(266-324)은 왕이를 등용하고 평남장군, 형주자사, 호남만교위를 삼았
다. 시중에 추증되었으며, 향년 47세다『진서』와 하법성의『진중흥서』에 나온
다. 왕이의 그림은 진나라 명제의 모범이 되었고, 글씨는 왕희지의 법
이 되었다. 또한, 당시 왕희지는 왕이에게 그림을 배웠는데, 왕이가 그
린〈공자십제자도〉의 찬에는 다음과 같이 적혀 있다. "내 형의 아들 왕
희지는 어려서부터 총명하여, 장차 우리 집안의 가업을 반드시 융성하
게 할 것이다. 지금 나이가 비로소 16세다. 학문과 기예 외에 글씨와 그
림은 한 번 보기만 해도 곧 잘했는데, 나에게 와서 글씨와 그림의 법을

청했다. 나는 〈공자십제자도〉를 그려서 그를 독려했다. 아아, 희지야, (어찌) 힘쓰지 않을 수 있겠는가. 그림은 바로 내가 스스로 그린 것이고, 글씨는 바로 내가 스스로 쓴 것이다. 내가 다른 일에는 비록 법이 되기에 충분하지 못하더라도, 글씨와 그림에서는 진실로 법이 될 수 있다. 네가 글씨를 배우고자 한다면, 학문을 쌓아야 크게 발전할 수 있음을 알아야 한다. 그림을 배우고자 한다면 공자와 제자들이 스스로 실천해야 할 도를 알 수 있어야 한다. 또 너를 위해 각각 그것에 찬한다."『이본집』에 나온다. 작품으로 〈이수도〉, 〈열녀인지도〉, 〈사자격상도〉, 〈오초방목도〉, 〈어룡희수건도〉, 〈촌사제 병풍〉, 〈서시도〉가 세상에 전해진다.

1. 과강후: 사마예가 건원 원년(317)에 건강에서 동진을 세운 후, 대규모의 북방 사족들이 강남으로 이주한 일을 가리킨다. 그중 낭야 출신의 왕씨 일족은 사마예를 도와 황제가 되게 하고, 병권을 장악하여 세력이 가장 컸다.
2. 중묘필종: 『왕씨화원』본에는 '종(綜)'이 '종(踪)'이라고 기재되어 있다.
3. 무강후: 『진서』 76 본전(本傳)에는 '무릉현후(武陵縣侯)'라고 기재되어 있다.
4. 사상: 진나라 사람으로 사곤(謝鯤)의 아들이다. 자는 인조(仁祖)이고 시호는 간(簡)이다. 음악 등 여러 기예에 뛰어났다. 왕도는 그의 기량을 왕융(王戎)에 비유하면서 불러 부관으로 삼았다. 영화 연간에는 상서복야(尙書僕射), 예주자사(豫州刺史)를 역임하면서 공적을 쌓아 진서장군(鎭西將軍)으로 승진했다.
5. 대약사: 진나라의 대연(戴淵)을 가리킨다. 약사(若思)는 그의 자이고, 시호는 간(簡)이다. 효렴(孝廉)으로 천거되어 예장태수(豫章太守), 의군도독(義軍都督)을 지냈다. 또한 적을 토벌하는 공을 세워 작릉능후(爵稜陵侯)에 봉해졌다.
6. 왕돈: 동진 시대의 대신. 자는 처중(處仲)이고 낭야 임기 사람으로, 할아버지가 왕람(王覽), 아버지가 왕기(王基), 형이 왕함(王含), 사촌동생이 왕도(王導)다. 당시 사람들은 아흑(阿黑), 대장군(大將軍)이라 불렀다. 진나라 무제의 딸 양성공주(襄城公主)의 남편이며 성품이 잔인했다. 서진 말 사마예가 건강으로 옮겨 가는 것을 지지하여 양주자사(揚洲刺史)가 되었고 진동대장군(鎭東大將軍)으로 승진했다. 서진이 멸망한 후에는 사촌 동생 왕도 등과 함께 사마예를 옹립하여 동진 정권을 세우고 대장군에 임명되었다. 후에 사마예가 왕씨 세력을 탄압하자 병사를 일으켜 건강을 공격하고 내란을 일으켰다. 이윽고 무창(武昌)에 병사를 주둔시키고 사마씨 정권을 찬탈할 음모를 꾸몄다. 태녕 2년(324), 진나라 명제가 그의 와병 상태

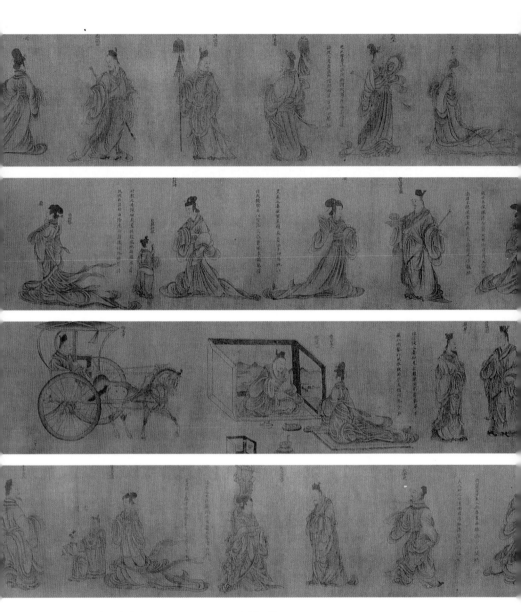

도12 전 고개지, 〈열녀인지도(列女仁智圖)〉(권, 진)
송 모본, 비단에 담채, 25.8×470cm, 베이징, 고궁박물원.

를 이용하여 병사를 일으켜 토벌하자, 왕돈은 군사를 이끌고 건강을 공격하다 도중에 죽었다. 후에 명제는 무덤을 파헤치고 시체를 꺼내서 의관을 불태우고 머리를 남문에 걸어 놓게 했다. 왕돈은 글씨를 잘 썼는데, 초서에 뛰어나고 필세가 웅건했다.

7. 공자십제자: 공자의 열 제자는 '십철(十哲)'이라고도 한다. 공자에게는 3천 명의 제자가 있었는데, 육예(六藝)에 통달한 사람이 72명이고 그중에서도 특히 뛰어난 제자가 10명이었다. 덕행으로는 안연과 민자건, 염백우, 중궁이, 언어로는 재아, 자공이, 정사로는 염유, 계로가, 문학으로는 자유, 자하가 특히 뛰어났다. 후세에는 공자에게 제사 지낼 때 앞뒤로 안연과 증자를 함께 올렸으며, 마지막으로 자장(子張)이 십철 중 하나로 승진했다. 장승요의 작품에 이와 유사한 제목인 〈중니십철(仲尼十哲, 중니는 공자의 자)〉이 있다.

8. 이화공자십제자찬운: '이화공자십제자, 찬운'으로 끊어 읽는 경우도 있다. 이때는 "왕이가 공자의 열 제자를 그리고 찬하여 말하기를"이라고 해석되므로, 전체적인 의미는 다르지 않다.

9. 기억: 어릴 때부터 머리가 좋고 총명함을 일컫는다.

10. 당구: 아버지의 사업을 아들이 이어받는 것을 말한다.

11. 〈열녀인지도〉: 서한 때 유향이 편찬한 『열녀전』 「인지전(仁智傳)」에는 밀강공모(密康公母), 초무등만(楚武鄧曼), 허목부인(許穆夫人) 등 15명의 어진 여성들이 기록되어 있다.도12

12. 촌사제: 『왕씨화원』본에는 '행사제(行社齊)'라고 되어 있다.

土羲之, 字逸少中品下. 廙從子也. 風格爽擧, 不顧常流. 書旣爲古今之冠冕, 丹靑亦妙. 官至右軍將軍會稽內史, 升平五年卒, 年五十九, 贈金紫光祿大夫見晉書. 雜獸圖, 臨鏡自寫眞圖,[1] 扇上畵小人物,[2] 傳於前代.

왕희지(303-361)는 자가 일소중품하다. 왕이의 조카다. (그는) 정신적 품격이 뛰어나 세속적인 무리를 돌아보지 않았다. 글씨도13, 14는 옛날

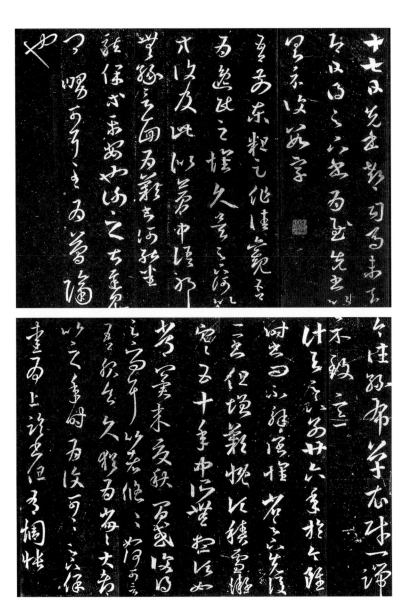

도13 왕희지(王羲之), 〈십칠첩(十七帖)〉(동진)
송 탁본 관본(館本), 탁본, 상하이 시 도서관(上海市圖書館).

도14 왕희지, 〈난정서(蘭亭序)〉(신룡본神龍本)
동진, 종이에 먹, 24.5×69.7cm, 타이완 타이베이, 고궁박물원.

부터 지금까지 (통틀어) 최고이고, 그림 또한 뛰어났다. 관직은 우군장군, 회계내사에 이르렀다. 승평 5년(361)에 사망했고, 향년 59세였으며, 금자광록대부에 추증되었다『진서』에 나온다.〈잡수도〉,〈임경자사진도〉, 부채 위에 그린 작은 인물도가 앞 시대에서 전해진다.

1.〈임경자사진도〉: 거울을 보고 스스로 자신의 모습을 그린 그림. 이 시기에 자화상이 그려졌다는 것이 주목된다.
2. 선상화소인물: 부채에 그리는 선면화가 이 시기에 그려졌다는 것이 주목된다. 왕헌지의 일화에서도 나타난다.

羲之子獻之, 字子敬中品下. 少有盛名, 風流高邁. 草隷繼父之美, 丹靑亦工. 桓溫嘗請畵扇, 誤落筆, 因就成烏駮牸牛[1], 極妙絶. 又書牸牛賦於扇上, 此扇義熙中猶在. 官至中書令, 太元十一年卒, 年四十三. 贈待中[2]特進光祿大夫太宰, 謚曰憲見孫暢之述畵記. 彦遠按, 俗稱逸少爲大令, 子敬爲小令, 非也. 子敬爲中書令, 年四十三, 族弟珉[3]代居之, 珉年三十八. 子敬大令也, 季琰乃小令也. 逸少官不至中書令, 不可呼爲大令也.

왕희지의 아들 왕헌지(344-386)는 자가 자경중품하이다. 어려서부터 뛰어난 명성이 있었고, 풍격이 높고 뛰어났다. 초서와 예서는 부친의 아름다움을 계승했고, 그림 또한 잘 그렸다. 환온(312-373)이 부채에 그림을 그려 달라고 청한 적이 있었는데, (왕헌지는) 잘못하여 붓을 (화면에) 떨어트렸다. 이에 (그는) (그 얼룩을 이용해) 검은 얼룩이 있는 어미 소를 그렸는데, 매우 오묘하고 뛰어났다. 또 부채 위에 〈자우부〉를 썼다. 이 부채는 (동진 시대) 의희 연간(405-418)에도 존재했다. (왕헌

지의) 관직은 중서령에 이르렀고, 태원 11년(386)에 사망했는데, 향년 43세였다. 시중, 특진, 광록대부, 태재에 추증되었으며, 시호는 '헌'이라고 한다손창지의『술화기』에 보인다. 나 장언원은 다음과 같이 생각한다. 속칭으로 왕희지는 '대령'이라 하고 왕헌지는 '소령'이라 하는데, 이는 잘못이다. 왕헌지가 중서령이 된 것은 43세 때이고, 친척 동생 왕민이 대신하여 그 자리에 오른 것은 38세 때다. 왕헌지가 '대령'이고, 왕민이 '소령'이다. 왕희지는 중서령에 이르지 않았으므로 '대령'이라 불러서는 안 된다.

1. 오박자우: 검은 얼룩이 있는 어미 소.
2. 대중: 『왕씨화원』본에는 '시중(侍中)'이라고 되어 있다. 이에 따라 고쳤다.
3. 족제민: 왕민은 자가 계염(季琰)이고, 어려서의 자가 승미(僧彌)다. 왕도(王導)의 손자이며 왕순(王珣)의 동생이다. 행서에 뛰어났고 장지와 종요의 필법을 얻었으며, 당시에 왕헌지와 명성이 같았다. 후에 왕헌지를 대신하여 중서령에 임명되었으므로 '소령(小令)'이라 불렀다.

康昕, 字君明下品. 外國胡人, 或云義興[1]人. 書類子敬, 亦比羊欣, 曾潛易子敬題方山亭壁, 子敬初不疑之. 畫又爲妙絶. 官至臨沂令孫暢之云, 勝楊惠[2], 五獸圖傳於代.

강흔은 자가 군명하품이다. 외국(아마 중앙 아시아)의 변방 사람이며, 혹은 의흥 사람이라고도 한다. 글씨는 왕헌지의 것과 비슷하지만, 또한 양흔의 것에 비견되기도 한다. (그는) 왕헌지가 방산정의 벽에 썼던 것을 몰래 바꾸어 (썼는데,) 왕헌지는 처음에는 그것을 의심하지 않았다. 그림 또한 오묘하고 뛰어났다. 관직은 임기령에 이르렀다손창지는 "(강흔이) 양혜보다 뛰어나며, (작품으로) 〈오수도〉가 세상에 전해진다."고 했다.

顧愷之, 字長康, 小字虎頭上品上, 晉陵無錫人. 多才藝, 尤工丹青, 傳寫形勢, 莫不妙絶. 劉義慶世說云, 謝安[1]謂長康曰, 卿畫, 自生人以來未有也又云, 卿畫, 蒼頡古來未有也.[2] 曾以一廚畫暫寄桓玄, 皆其妙迹所珍秘者, 封題之. 玄開其後取之, 誑言不開, 愷之不疑是竊去, 直云, 畫妙[3]通神, 變化飛去, 猶人之登仙也. 故人稱愷之三絶[4], 畫絶, 才絶, 癡絶.[5] 又常悅一隣女, 乃畫女於壁, 當心釘之, 女患心痛, 告於長康, 拔去釘乃愈此一節事亦見劉義慶與幽明録[6], 而小不同云, 思江陵美女, 畫像簪之於壁玩之, 亦出搜神記[7]也. 嘗欲寫殷仲堪[8]眞, 仲堪素有目疾, 固辭. 長康曰, 明府[9]當緣隱[10]眼也, 若明點瞳子, 飛白拂上, 使如輕雲蔽月. 畫人嘗數年不點目睛, 人問其故, 答曰, 四體姸蚩, 本亡關於妙處, 傳神寫照,[11] 正在阿堵[12]之中. 又畫裴楷[13]眞, 頰上加三毛云, 楷俊朗有識具[14], 此正是其識具. 觀者詳之, 定覺神明殊勝. 重嵇康四言詩[15], 畫爲圖. 常云, 手揮五絃易, 目送歸鴻難. 又畫謝幼輿[16]於一巖裏, 人問所以, 顧云, 一丘一壑, 自謂過之, 此子宜置巖壑中. 又常畫中興[17]帝相列像, 妙極一時. 著魏晉名臣畫贊[18], 評量甚多. 又有論畫一篇, 皆模寫要法. 義熙初, 爲散騎常侍見晉史, 中興書,[19] 檀道鸞[20]續晉陽秋, 劉義慶世說及顧集.

고개지(345-406)는 자가 장강이고, 어렸을 때의 자는 호두상품상이며 진릉 무석(강소성 무석) 사람이다. 재주와 기예가 많고 특히 그림에 뛰

어났다.도15 형세를 옮겨 그리는 일에서 오묘하고 뛰어나지 않은 경우가 없었다. 유의경의 『세설신어』에서는 "사안이 고개지에게 말하기를 '그대의 그림은 인간이 생긴 이래 일찍이 없었다.'"고 했다또한 "그대의 그림(과 같은 것)은 창힐 이래로 없었다."고 말했다. 일찍이 그림이 담긴 상자 하나를 환현에게 잠시 맡겼다. 모두 오묘한 작품으로 진귀하고 은밀하게 수장한 것이어서 상자를 봉하고 (그 위에 뜯어 보지 말라는) 글을 썼다. (그러나) 환현은 상자 뒤를 열어 그림을 가져가고 나서 거짓으로 열지 않았다고 말했다. 고개지는 훔쳐 갔다고는 의심하지 않고 다만 "그림이 오묘하게 귀신과 통해 변화하여 날아갔다. (이것은) 인간이 신선이 되어 올라간 것과 같다."고 말했다. 그러므로 사람들은 고개지를 삼절, 즉 화절, 재절, 치절이라고 불렀다.

(고개지는) 또한 이웃의 한 여자를 계속 좋아하여 벽에 (그) 여자(의 모습)을 그려 놓고 가슴에 못을 박았다. (그러자 그) 이웃 여자는 가슴의 통증을 아파하면서 고개지에게 하소연했는데, (고개지가 그림에서) 못을 뽑아 없애니 바로 (여자의 가슴앓이가) 치료되었다이러한 일은 유의경의 『유명록』에 보이지만, (내용이) 약간 다르다. (여기에는) "강릉의 미녀를 사모하여 그녀의 형상을 그림으로 그려 비녀로 벽에 꽂아 놓고 그것을 완상했다."라고 했다. 『수신기』에도 나온다.

(고개지는) 일찍이 은중감(?-399)을 그리려 한 적이 있었는데, 은중감은 본디 눈병이 있어서 완고하게 사절했다. 고개지는 "각하께서 분명히 눈을 걱정하시기 때문일 것입니다. 만약 눈동자를 명확하게 그리고, 비백의 필법으로 그 위를 스쳐 지나가게 한다면, 경쾌한 구름이 달을 가리는 것과 같게 될 것입니다."라고 말했다.

(고개지는) 사람을 그리면서 수년 동안 눈동자를 찍지 않았다. 사람들이 그 까닭을 묻자, (고개지는) "사지의 육체가 아름답고 추한 것은 본디 (작품의) 오묘한 것과는 관련이 없습니다. 정신을 옮기고 (정신이 밖으

도15 전 고개지, 〈여사잠도(女史箴圖)〉

동진, 비단에 채색, 24.9×347cm, 영국, 대영박물관.

로) 비치는 것을 그리는 것은 바로 눈동자에 달려 있습니다."고 말했다.

(고개지는) 또한 배해(237-291)의 초상을 그렸는데, 뺨 위에 3올의 털을 그리고서 "배해는 혜안과 식견이 있다. 이것(3올의 털)이 바로 식견과 혜안(의 상징)이다. 감상자가 그것을 자세히 볼 때 정신이 매우 뛰어남을 바로 느낄 것이다."고 말했다.

(고개지는) 혜강의 사언시를 중시하여 그림으로 그렸다. (그는) 항상 "'손으로 5현을 튕긴다'는 (그리기) 쉽고, '눈으로 돌아가는 기러기를 보낸다'는 그리기 어렵다."고 말했다.

(고개지는) 또한 바위 속에 있는 사유여를 그렸다. 사람들이 그 까닭을 묻자, 고개지는 "(사유여는) '언덕 하나, 골짜기 하나(의 자연 경계)가 스스로 남보다 뛰어나다'(고 말했으니) 이 사람은 바위와 골짜기(와 같은 자연)에 안치되어야 한다."고 말했다.

또한 (고개지는) 언제나 동진 시대의 제왕과 재상 등 여러 초상을 그렸는데, (이러한 작품은) 당시에 매우 오묘했다.

(고개지는) 『위진명신화찬』을 저술했는데, 평론과 품제가 매우 많다. 또 『논화』 1권이 있는데, 모두 모사에 관한 긴요한 법칙(에 관한 것)이다. 의희 연간 초에 산기상시가 되었다『진사』, 『중흥서』, 단도란의 『속진양추』, 유의경의 『세설신어』 및 『고장강집』에 나온다.

1. 사안: 자가 안석(安石)이고 진군(陳郡) 양하(陽夏, 지금의 허난 성 타이캉太康 사람이다. 사족 출신으로 40여 세에 관직을 시작하여 효무제(孝武帝) 때 재상을 역임했다. 동생 사석(謝石), 사현(謝玄)과 함께 전진(前秦)의 침입을 막아냈고, 태원 8년(383)에는 비수(淝水)에서 전진과 치열한 교전 끝에 적을 대파했다. 곧바로 북벌에 나서 낙양 및 청주(青州), 곤주(袞州), 서주(徐州), 예주(豫州)를 회복하여 잠시 동진의 정권이 안정을 꾀하도록 했다. 그렇지만 회계왕(會稽王) 사마도자(司馬道子)가 집권하자 배척되었고 오래되지 않아 병으로 죽었다.

2. 경화, 창힐고래미유야: '경화창힐'과 '고래미유야' 사이에 구두점을 찍는 경우가 있다. 이때에는 "그대가 창힐을 그린 그림(의 경지)는 일찍이 없었다."라고 해석되

어 〈창힐도〉와 같은 구체적인 작품의 세계를 평가한 것이 된다. 이 경우 앞에서 언급된 사안의 말도 고개지의 구체적인 작품을 평가하는 것이라 해석할 수 있다. 이 경우 '경화(卿畵)' 뒤에 구체적인 작품 소재에 대한 언급이 있어야 하지만, 그 부분이 없기 때문에 생략되었다고 볼 수 있겠다. 그러나 역자는 고개지의 일반적인 작품 세계를 언급한 것이라 보고 해석했다. 오카무라 시게루는 '고(古)'자를 '이(以)'의 옛 글자 '이(目)'의 오자라 했다.

3. 화묘: 『태평광기(太平廣記)』에 인용된 문장, 그리고 『세설신어』 주석에 인용된 『속진양추』와 『진서』 「문원전(文苑傳)」 '고개지(顧愷之)'조에 똑같이 '묘화(妙畵)'라고 기재되어 있다.

4. 삼절: 『태평광기』에 인용된 문장과, 『세설신어』 「문학(文學)」 주석에 인용된 『문장지(文章志)』와 『진서』 「본전」에는 똑같이 '유삼절(有三絶)'이라고 기재되어 있다. 『문장지(文章志)』에는 '재절(才絶)'이 '문절(文絶)'로 기재되어 있다.

5. 치절: 지나치게 어리석고 미친 척하는 것.

6. 유의경여유명록: 오카무라 시게루는 '여(與)'자를 잘못된 첨자라 했다.

7. 『수신기』: 진나라 간보(干寶)가 지은 지괴소설집.

8. 은중감: 동진 진군(陳郡) 사람으로 언변이 좋고 문장을 잘 지었다. 진나라 효무제 때 도독(都督)이 되어 형주(荊州), 익주(益州), 영주(寧州)의 군사를 통솔하면서 강릉(江陵)에 주둔했다. 후에 환현과의 싸움에서 패하고 자살했다.

9. 명부: 태수나 현령의 존칭.

10. 은: 근심하다, 걱정하다.

11. 전신사조: 정신을 옮기고 (정신이 밖으로) 비치는 것을 그리다. 일반적으로 초상화를 가리킨다.

12. 아도: 진송(晉宋) 시대의 속어로서 '이것'을 의미한다. 여기서는 눈동자를 가리킨다.

13. 배해: 자는 숙측(叔則)이고 문희(聞喜, 지금의 산시 성山西省에 속함) 사람이다. 어릴 때 이미 이름이 났고, 『노자』와 『역경』에 정통했다. 모습이 아름다워서 당시에 '옥인(玉人)'이라는 별명이 있었다. 사람의 장점을 알 수 있었고, 관직은 산기시랑(散騎侍郎), 시중, 중서령을 역임했으며 임해후(臨海侯)에 봉해졌다.

14. 식구: 위진남북조 시대 인물 품평에 쓰이는 용어로서 혜안과 식견을 뜻한다.

15. 혜강사언시: 혜강은 삼국 시대 위나라 문학가이자 음악가로서 또한 글씨와 그림을 잘했다. 사언시는 〈송수재입군시(送秀才入軍詩)〉에 나온 것으로, 이 시는 그의 형 혜희고(稽熹考)가 수재가 된 뒤 군복무를 위해 임지로 갈 때 혜강이 형에게 준 것이다.

16. 사유여: 사곤(謝鯤)을 말한다.도16 그는 동진 시대 양하(陽夏, 지금의 허베이 성

도16 조맹부(趙孟頫), 〈사유여구학도(謝幼輿丘壑圖)〉(권, 부분)
원, 비단에 채색, 27.4×116.3cm, 미국, 프린스턴 대학미술관(Art Museum, Princeton University).

에 속함) 사람으로, 어려서부터 박학함으로 명성이 자자했다. 노장의 학문을 좋아
하고 『역경』에 통달했다. 또한 노래를 잘 부르고 거문고를 잘 연주했다. 왕돈의 막
부에서 장사(長史)를 역임했다. 진나라 명제가 불러 "너와 유량(庾亮)을 비교하면
누가 더 뛰어나냐?"고 물으니, 사곤은 "조정에 머물면서 백관을 통솔하는 일은 제
가 유량만 못합니다. 그러나 산수와 골짜기에서 마음껏 노니는 일을 말한다면 그
보다 뛰어날 것이라고 스스로 생각합니다."라고 대답했다. 후에 예장태수(豫章太
守)를 지냈다.

17. 중흥: 진나라의 중흥 연간(386-394), 즉 동진 시대를 가리킨다.

18. 『위진명신화찬』: 고개지의 저서 『위진승류화찬』을 말한다.

19. 『중흥서』: 『진중흥서(晉中興書)』라고도 한다. 남조 송나라 하법성(何法盛)이 지었다.

20. 단도란: 자가 만안(萬安)이고 남조 송나라 사람이다. 국자박사(國子博士)를 지내
고 뒤에 영가태수(永嘉太守)를 역임했으며 문학에 정통했다. 그가 저술한 『속진양
추』에는 진나라 때의 많은 자료가 담겨 있다.

建康實錄[1]云, 謝赫論江左[2]畫人, 吳曹不興, 晉顧長康, 宋陸探微皆爲上品, 餘皆中下品. 連五十尺絹畫一像, 心敏手運, 須臾立成. 頭面手足, 胸臆肩背, 亡遺失尺度. 此其難也, 曹不興能之.[3] 長康又曾於瓦棺寺[4]北小殿畫維摩詰, 畫訖, 光彩耀目數日. 京師寺記[5]云, 興寧中, 瓦棺寺初置, 僧衆設會, 請朝賢鳴刹注疏[6]. 其時士大夫莫有過十萬者, 旣至長康, 直打刹注百萬. 長康素貧, 衆以爲大言[7]. 後寺衆請句疏[8], 長康曰, 宜備一壁, 遂閉戶往來一月餘日, 所畫維摩詰一軀. 工畢, 將欲點眸子, 乃謂寺僧曰, 第一日觀者請施十萬, 第二日可五萬, 第三日可任例責施. 及開戶, 光照一寺, 施者塡咽[9], 俄而[10]得百萬錢.

『건강실록』에는 다음과 같이 적혀 있다. "사혁이 강소성 일대의 화가를 평하면서, 오나라 조불흥, 진나라 고개지, 송나라 육탐미 모두는 상품에 놓고, 나머지는 중품과 하품에 놓았다. (고개지는) 50척의 비단을 잇대어 형상 하나를 그렸다. 마음이 민첩하게 움직이고 손은 (이에 따라) 움직여 순간적으로 형상을 세우고 만들었다. 머리, 얼굴, 손, 발, 가슴, 두뇌, 어깨와 등은 법칙을 잃은 것이 없었다. 이것은 하기 어려운 것인데, (고개지 이전에는) 조불흥이 그것을 할 수 있었을 뿐이다."
고개지는 또한 와관사 북쪽의 작은 전각에 〈유마힐〉을 그린 적이 있는데, 그림을 마치자 광채가 수일 동안 (유마힐의) 눈에서 났다. 『경사사기』에는 다음과 같이 적혀 있다. "흥녕 연간(363-365)에 와관사가 처음으로 건립되었을 때 승려들이 법회를 열고, 조정의 신하에게 기둥을 쳐서 사람들에게 알리고 (기부액을) 장부에 기재하도록 청했다. 그때 사대부 중에는 10만 전을 넘게 기부하는 사람이 없었다. 고개지의 순번이 되자 바로 기둥을 치고 100만 전을 기재했다. 고개지는 본디 가난했으므로 사람들은 허풍이라고 생각했다. 훗날 스님들이 (장부에) 기재

(된 금액)을 책임지라고 요청하자, 고개지는 '벽 하나를 준비하라.'고 말하고 마침내 문을 닫고 1달 넘는 날을 바쁘게 움직이면서 〈유마힐상〉 1구를 그렸다. 그림을 완성하고 눈동자를 찍으려고 할 때 스님에게 '첫째 날에 보는 사람에게 10만 전을 기부하라고 하고, 둘째 날에는 5만 전을 기부하라고 하며, 셋째 날은 순서에 따라 기부를 요구할 수 있을 것이오.'라고 말했다. 문이 열리자 빛이 절을 비추었다. 시주하는 사람이 (절 안에) 가득 차서 숨이 막힐 정도였는데, 잠시 동안 100만 전을 얻었다."

1. 『건강실록』: 삼국 시대의 오, 동진, 송, 제, 양, 진나라 모두 수도가 건강(建康, 지금의 장쑤 성 난징)이었다. 당나라 허숭(許嵩)이 지은 『건강실록』은 편년체 형식으로 육조 때의 사실을 기록했다. 왕조의 흥폐를 기록하고 아울러 고적 명승의 기원과 변천을 논했다. 오나라 태제(太帝) 손권(孫權)에서 시작하여 진나라 후주(後主)에서 끝나고 후량(後梁)을 부록으로 달았는데, 모두 20권이다.
2. 강좌: 양자강 하류의 장쑤 성 지방.
3. 조불흥능지: 2가지 해석이 있다. 하나는, 고개지 이전에는 조불흥만이 이 경지에 이르렀다는 해석이다. 다른 하나는, 이러한 화법은 매우 어려워 조불흥만이 할 수 있다는 해석이다. 여기에서는 전자의 해석이 자연스럽다.
4. 와관사: 와관사(瓦官寺)라고도 한다. 동진 시대의 애제(哀帝) 때 건강에 세워진 절이다.
5. 『경사사기』: 송나라의 승려 담종(曇宗)이 지었다. 『양고승전(梁高僧傳)』 1권에는 『탑사기(塔寺記)』라고 되어 있다.
6. 명찰주소: 찰(刹)은 사찰 탑 위에 세워 놓은 기둥이고, 명찰(鳴刹)은 탑 위에 세워 놓은 기둥을 쳐서 많은 사람에게 알림을 뜻한다. 주소(注疏)는 기부액을 장부에 기재하는 일을 가리킨다.
7. 대언: 큰소리치다, 장담하다.
8. 구소: 기부액을 책임지는 것.
9. 전인: 사람들이 가득 모여 숨이 막힐 정도임을 의미한다.
10. 아이: 조금 있다가, 잠시 후.

劉義慶世說云, 桓大司馬每請長康與羊欣論書畫, 竟夕忘疲.[1]
孫暢之述畫記云, 畫冠冕[2]而亡面貌, 勝於戴逵. 謝赫云, 深體精
微, 筆亡妄下, 但迹不逮意, 聲過其實, 在第三品姚曇度下, 毛
惠遠上. 李嗣眞云, 顧生天才傑出, 獨立亡偶, 何區區荀衛, 而
可濫居篇首, 不興又處顧上, 謝評甚不當也. 顧生思侔造化, 得
妙物於神會, 足使陸生失步[3], 荀侯絶倒. 以顧之才流, 豈合甄於
品彙, 列於下品, 尤所未安. 今顧陸請同居上品彦遠以本評繪畫. 豈
問才流, 李大夫之言失矣. 姚最云, 顧公之美, 獨擅往策[4], 荀衛曹張,
方之蔑然, 如負日月, 似得神明. 慨抱玉[5]之徒勤, 悲曲高[6]而絶
唱. 分庭抗禮, 未見其人. 謝云聲過其實, 可爲於邑[7].[8]

유의경의 『세설신어』에서는 "대사마 환온은 매번 고개지와 양흔에게
글씨와 그림을 논하도록 청했는데, 저녁이 끝나가는데도 피로함을 잊
었다."고 했다.
손창지의 『술화기』에서는 (고개지에 대해) "(고관과 귀족의) 모자는 그리
면서 얼굴의 모습은 그리지 않았다. 그러나 대규보다 뛰어나다."고 했다.
사혁은 (『고화품록』에서 고개지에 대해) "심오하게 정미(한 경지)를 체
득하고 붓을 함부로 대지 않았다. 그러나 작품은 뜻에 미치지 못하며
명성이 실제보다 지나치다."고 하면서 (그의 화품을) 제3품 요담도 아
래, 모혜원 위에 놓았다.
이사진은 "고개지는 천재로서 뛰어나며 홀로 (우뚝) 서 있어서 (그와)
대적할 사람이 없다. 어찌 보잘것없는 순욱과 위협이 (『고화품록』에서
그랬듯이 고개지보다) 위에 놓일 수 있는가. 조불흥 또한 고개지 위에
놓여 있으니, 사혁의 화평은 매우 합당하지 못하다. 고개지는 마음의
작용이 자연의 조화와 같아서 정신적 깨달음을 통해 오묘한 사물(의 형
상)을 얻었으며, 육탐미에게 발걸음을 잃게 하고 순욱을 기절시키기에

충분하다. 어찌 고개지의 재주를 화품에서 (다른 화가와) 합하여 나타내면서 하품에 열거하는가. (이것은) 매우 자연스럽지 못한 것이다. 지금 (나 이사진은) 고개지와 육탐미를 함께 상품에 올리기를 청한다."고 했다(나) 장언원은 "본디 그림을 평론하면서 어찌 재주를 묻는가. 이사진의 말은 잘못되었다."고 생각한다.

요최는 (『속화품』에서) "고개지 (작품)의 아름다움은 과거의 서적에서 유일하게 빛나고 있다. 순욱, 위협, 조불흥, 장승요는 그에 비하면 아무 것도 아니다. (그는) 해와 달을 지고 있는 듯하며, (천지의) 신명을 얻은 것 같다. (나는 고개지가 초나라의 변화와 같이) 옥을 갖고 고역을 당하는 것이 개탄스러우며, 악곡(의 음)이 높을수록 (오히려) 노래가 끊어지는 것을 슬퍼한다. 정원을 반으로 나누듯 (고개지와 대등하게) 예의를 베풀 수 있는 사람을 보지 못했다. 사혁이 (고개지의) '명성이 실제보다 지나치다'고 말한 것은 개탄할 만하다."라고 했다.

1. 유의경세설운 …… 경석망피: 현존하는 『세설신어』에는 이 문장이 없다. 다만 『태평어람』 747권 「공예(工藝)」 '서상(書上)'에서 양나라 심약(沈約)의 『속설(俗說)』을 인용한 문장에 유사한 기록이 있다. 『속설』에 '환현은 양흔을 정서행군의 참군으로 임명했다. 환현은 글씨를 좋아하여, 양흔을 불러 앉히고는 곧바로 사람을 시켜 고개지를 불러서 함께 글씨를 논했는데, 밤이 매우 깊어서야 끝났다.'고 했다(俗說 日, 桓玄取羊欣爲征西行軍參軍. 玄愛書, 呼欣就坐, 仍遣信呼顧長康, 與共論書, 至夜良久乃罷)." 환대사마는 환온(桓溫)을 가리킨다.
2. 관면: 왕후귀족과 고관이 쓰는 모자.
3. 실보: 『장자』 「추수(秋水)」 편에 말하기를, 연(燕)나라에 한 소년이 있었는데, 그 소년은 한단(邯鄲)에서 걸음걸이를 배우다가 나중에는 원래의 걸음걸이까지 잊어버렸다고 한다. 여기에서는 육탐미가 고개지를 능가할 수 없음을 비유하고 있다.
4. 왕책: 책은 문서, 서적이므로 왕책은 고대의 서적을 말한다. 여기에서는 고개지와 같은 뛰어난 인물이 과거에서 지금까지의 문헌 기록에서 볼 수 없음을 말한다.
5. 포옥: 초나라 변화(卞和)에 관한 고사. 변화는 길에서 다듬지 않은 원석의 옥을 얻어 초나라 여왕(厲王)에게 바쳤는데, 여왕은 (이것이 좋은 옥인지를) 모르고 (왕을

기만했다는 이유로) 그의 왼쪽 다리를 절단하게 했다. 변화는 여왕이 죽고 무왕(武王)이 즉위하자 다시 이 옥을 바쳤는데, 무왕도 이를 알지 못하고 변화의 오른쪽 다리마저 절단하게 했다. 문왕(文王) 때에 이르러 변화는 옥을 품에 안고 형산 아래에서 통곡했다. 문왕이 이를 듣고 사람을 시켜 까닭을 묻자, 변화는 자신이 통곡하는 것은 두 다리가 절단되어서가 아니라 좋은 옥을 돌덩이로 보고 나쁜 사람으로 매도하기 때문이라고 했다. 문왕이 그 옥을 가져와 다듬게 했더니 과연 일찍이 보지 못한 아름다운 옥이었다. 이에 그 옥을 화씨벽(和氏璧)이라 했다. 여기에서는 고개지가 훌륭한 솜씨를 가졌음에도 불구하고 정당한 대접을 받지 못함을 비유했다.

6. 곡고: 『문선(文選)』 「송옥답초왕문(宋玉答楚王問)」에 나오는 고사. 어떤 사람이 초나라 수도 영(郢)에서 노래를 불렀다. 처음에 〈하리파인(下里巴人)〉을 부르자 나라 안에서 화답하는 사람이 수천 명이나 되었다. 또 〈양아해로(陽阿薤露)〉를 부르자 수백 명이 화답했다. 다시 〈양춘백설(陽春白雪)〉을 부르자 여전히 수십 명이 이어서 불렀다. 하지만 음악의 곡고가 더욱 높아지자 화답하는 사람이 얼마 되지 않았다. 그러므로 "곡조가 높아질수록 화답하는 사람은 적다(曲高和寡)."는 말이 생기게 되었다.

7. 어읍: 슬퍼서 기가 막히는 모양.

8. 고공지미 …… 가위어읍: 이 인용문은 『속화품』의 문장과 차이가 있다. "고개지는 (작품의) 아름다움으로 인해 과거의 서적에서 높게 (명성을) 떨치며 홀로 우뚝 선 화가로 시종 경쟁할 사람이 없었다. (천지의) 신명 같음이 있어서 보통의 화가들이 본받을 수 있는 것이 아니다. (또한) 해와 달을 짊어진 듯하니, 어찌 하찮은 식견의 사람들이 (그 경지를) 살필 수 있겠는가. 순욱, 위협, 조불흥, 장승요 등은 그에 비한다면 아무것도 아니다. 정원을 반으로 나누듯 (고개지와 대등하게) 예의를 베푸는 사람을 보지 못했다. 사혁이 '명성이 실제보다 지나치다'고 말한 것은 개탄할 만하다, (그리고 그를) 하품에 놓은 것은 매우 잘못되었다. 이것은 바로 감정적으로 (그를) 낮추거나 높이는 것이지, 그림의 좋고 나쁨을 평가하는 것이 아니다. (이로 인해) 곡조가 높을수록 화답이 적다는 것은 훌륭한 노래에 한정되는 것이 아니니, 피눈물을 흘리는 잘못된 평가가 어찌 좋은 옥(즉, 화씨벽 일화)에 그치겠는가를 비로소 알았다. 또한 평가가 명확하지 않고 이치가 끊어져 영원히 잃어버릴까 걱정하여, 1가지 실마리를 들어 (나머지) 3가지의 세계를 함께 알게 할 뿐이다(至如長康之美, 擅高往策, 矯然獨步, 終始無雙. 有若神明, 非庸識之所以能效, 如負日月, 豈末學之所能窺. 荀衛曹張, 方之蔑矣, 分庭抗禮, 未見其人. 謝陸聲過于實, 良可于邑. 列于下品, 尤所未安. 斯乃情有抑揚, 畫無善惡. 始信曲高和寡, 非直名謳, 泣血謬題, 寧止良璞. 將恐疇訪理絶, 永成淪喪, 聊擧一隅, 庶同三益)."

張懷瓘云, 顧公運思精微, 襟靈莫測. 雖寄迹翰墨, 其神氣飄然在烟霄之上,[1] 不可以圖畫間求. 象人之美, 張得其肉, 陸得其骨, 顧得其神, 神妙亡方, 以顧爲最. 喻之書, 則顧陸比之鍾張, 僧繇比之逸少, 俱爲古今之獨絶, 豈可以品第拘. 謝氏黜顧, 未爲精鑒梁書[2]外域傳, 獅子國,[3] 晉義熙初獻一玉像, 高四尺二寸, 玉色特異, 制作非人工力, 歷晉宋朝, 在瓦棺寺. 寺內有戴安道[4]手制佛五軀, 及長康所畫維摩詰, 時稱三絶. 齊東昏侯[5]取玉像爲寵妃叙釧,[6] 俄爾而東昏侯暴卒. 顧畫有異獸古人圖,[7] 桓溫像, 桓玄像, 蘇門先生[8]像, 中朝[9]名士圖, 謝安像, 阿谷處女扇畫,[10] 招隱,[11] 鵝鶄圖,[12] 筍圖, 王安期[13]像, 烈女仙[14]白麻紙, 三獅子, 晉帝相列像, 阮修[15]像, 阮咸[16]像, 十一頭獅子白麻紙, 司馬宣王[17]像一素一紙, 劉牢之[18]像, 虎射雜鷺鳥圖, 廬山會圖,[19] 水府[20]圖, 司馬宣王幷魏二太子像,[21] 鳧雁水鳥圖, 列仙畫, 木雁圖,[22] 三天女圖, 行三龍圖,[23] 絹六幅圖, 山水, 古賢, 榮啓期,[24] 夫子, 阮湘,[25] 幷水鳥屛風, 桂陽王美人圖,[26] 蕩舟圖,[27] 七賢,[28] 陳思王詩,[29] 並傳於後代.

(당나라의) 장회관은 "고개지는 상상력을 구사하는 것이 정미하고, 마음을 움직이는 것이 헤아려지지 않는다. 비록 (이러한 정신의) 자취를 필묵 사이(즉 회화 제작)에 의탁했지만, 그 정신과 기개는 구름이 (자유롭게) 움직이는 하늘 위에 초연히 있(는 것과 같)다. (고개지의 이 경지는) 그림 속에서 구해서는 안 된다. 사람을 형상하는 아름다움에서 장승요는 살집을 얻었고 육탐미는 골격을 얻었으며 고개지는 정신을 얻었는데, 정신은 오묘하고 자유롭기 때문에 고개지가 최고라고 생각한다. 그것을 글씨에 비유하면, 고개지와 육탐미는 종요와 장지에 비견되고 장승요는 왕희지에 비견되는데, 모두 고금의 뛰어난 예술가이니 어찌 품제로 구속할 수 있는가. 사혁이 고개지를 (제1품에서) 축출한 것은 정확한 감상이 아니다."라고 했다『양서』「외역전」에 "사자국은 진나라 의회 연

간(405-418) 초에 옥으로 만든 불상 1구를 바쳤는데, 높이가 4척 2촌이고 옥의 색이 특이했으며, 사람의 힘으로 제작한 것이 아니었다. (이것은) 진나라와 송나라를 거치면서 와관사에 있었다. 와관사에는 대규가 직접 만든 불상 5구와 고개지가 그린 〈유마힐상〉이 있었는데, 당시에 (이를 합쳐서) 삼절이라 칭했다. 남제의 동혼후는 (이) 옥으로 된 불상을 취하여 총애하는 후비의 비녀와 팔찌를 만들었는데 얼마 못 가서 동혼후가 갑자기 죽었다. 고개지의 작품으로 〈이수고인도〉, 〈환온의 초상〉, 〈환현의 초상〉, 〈소문선생의 초상〉, 〈중조명사도〉, 〈사안의 초상〉, 부채에 그린 〈아곡처녀도〉, 〈초은도〉, 〈아곡도〉, 〈죽순도〉, 〈왕안기의 초상〉, 백마지에 그려진 〈열녀선도〉, 〈삼사자도〉, 〈진제상열상도〉, 〈완수의 초상〉, 〈완함의 초상〉, 백마지에 그려진 〈십일두사자도〉, 비단 하나와 종이 하나에 각각 그려진 〈사마선왕의 초상〉, 〈유뢰지의 초상〉, 〈호사잡지조도〉, 〈여산회도〉, 〈수부도〉, 〈사마선왕 및 위나라의 두 태자상〉, 〈부안수조도〉, 〈열선도〉, 〈목안도〉, 〈삼천년도〉, 〈행삼룡도〉, 비단 6폭에 그려진 〈산수〉, 〈고현도〉, 〈영계기의 초상〉, 〈부자〉, 〈완상의 초상〉 및 병풍에 그려진 〈수조도〉, 〈계양왕미인도〉, 〈탕주도〉, 〈칠현도〉, 〈진사왕시도〉가 나란히 후대에 전해진다.

1. 기신기표연재연소지상: 첫째이는 '연소(烟霄)'를 '연진(煙塵)' 즉 인간 세상으로 보고 고개지의 정신과 기운이 인간 세상을 초월했다고 해석했다. 약간 무리가 있는 해석이지만 전체의 의미에는 차이가 없다고 본다.
2. 『양서』: 당나라 요사렴(姚思廉)이 편찬한 책이다. 남조 양나라의 역사적 사실을 기록한 기전체 역사서로서 모두 56권이다. 현존본 『양서(梁書)』에는 「외역전(外域傳)」이 없고, 열전 제48권이 「제이(諸夷)」다.
3. 사자국: 사자국(師子國)이라고도 한다. 천축국 옆에 위치했던 나라로 항상 기후가 온화하여 봄과 가을의 구분이 없다. 대략 지금의 스리랑카 일대에 해당한다.
4. 대안도: 대규(戴逵)를 가리킨다. 안도(安道)는 그의 자다. 이 책 5권 화가전 참조.
5. 동혼후: 소보권(蕭寶卷, 498-501)을 말한다. 자는 지장(智藏)이다. 생활이 문란했고, 후에 왕진국(王珍國)에게 살해되었다.
6. 차전: 차(釵)는 비녀, 천(釧)은 팔찌. 즉 여인들의 장신구를 총칭한다.
7. 〈이수고인도〉: 오카무라 시게루는 '고(古)'를 '호(胡)'의 잔결로 보았다.
8. 소문선생: 『세설신어』 「서일(棲逸)」 편에서는 "완적의 바람소리는 수백 보에서도 들을 수 있다. 소문산(허난 성 후이 현輝縣 서북쪽)에 진인이 있다고 나무꾼들이 모두 말을 전하고 있다. 완적이 가서 멀리서 바라보니, 그 사람이 바위 옆에 무릎

을 끼고 앉아 있었다. 완적이 산을 올라 그에게 다가가서 다리를 뻗어 서로 마주보았다(阮步兵嘯聞數百步. 蘇門山中, 忽有眞人, 樵伐者咸共傳說. 阮籍往觀, 見其人擁膝巖側, 籍登嶺就之, 箕踞相對)."고 했다. 소문산에 은거한 이 선인(진인)을 소문선생이라 한다. 『세설신어』「서일」편에서는 혜강이 급군(汲郡, 허난 성 지 현汲縣 서남쪽)의 산중에서 도사 손등(孫登)을 만났다고 했고, 『원화군현지(元和郡縣志)』16에서는 "소문산은 위현 서북에서 11리 떨어져 있다. 손등이 은거하고 있는데, 완적과 혜강이 방문했다."고 한 것으로 볼 때, 소문선생은 손등을 말한다.

9. 중조: 동진(東晋)을 가리킨다.

10. 아곡처녀선화: 아곡(阿谷)의 동굴에서 패옥으로 세수하는 여인에 대한 일화는 『열녀전』6「변통(弁通)」에 실려 있다. 공자가 남쪽으로 아곡의 동굴을 지나다가 패옥으로 세수하는 여인을 만났다. 공자는 자공으로 하여금 그녀에게 말을 걸어 그 뜻을 살펴보게 했다. 자공이 공자에게 보고하자, 공자는 다음과 같이 말했다. "저 여인은 인정에 통달하여 예를 안다. 『시경』에 '남쪽에 큰 나무가 있지만 (그 아래에서) 쉴 수 없고, 강에 노니는 여인이 있지만 (그녀에게 다가가) 구애할 수 없네(南有喬木, 不可休息. 漢有遊女, 不可求思).'라고 한 것이 이를 말함이다." 이 그림은 공자와 자공의 대화를 그린 것이라기보다 공자가 물가의 신녀(神女) 즉 아곡의 처녀에게 구애하는 모습을 그린 것이라 생각된다.

11. 초은: 2가지 해석이 있다. 하나는 나가히로 도시오의 해석이다. 초은(招隱)은 『초사』의 「초은사(招隱士)」를 말하며, 왕일(王逸)이 서문에 "초은사는 회남의 소산이 지은 것이다. …… 소산(小山)이라고 부르기도 하고 대산(大山)이라고 부르기도 하는 것은 『시경』에 「소아」와 「대아」가 있는 것과 그 뜻이 같다. 소산의 무리는 굴원(의 죽음)을 슬퍼하고, 또한 그 문장을 괴이하게 여겼다. 하늘에 올라 구름을 타고 여러 신을 부리는 것은 신선과 같으며, 몸이 죽었더라도 그 명덕이 밝게 드러난 것은 산과 물에서 은거하는 것과 다르지 않다. 따라서 은사를 부르는 노래를 짓고 그 뜻을 밝히는 바다(招隱士者, 淮南小山之所作也. …… 或稱小山, 或稱大山, 其義猶詩有小雅大雅也. 小山之徒, 悶傷屈原, 又怪其文. 昇天乘雲, 役使百神, 似若仙者. 雖身沈沒, 明德顯聞, 與隱處山澤無異, 故作招隱士之賦, 以章其志也)."라고 한 것을 들어 굴원에 관련된 것으로 보았다. 다른 하나는 청짜이의 해석이다. 지금 장쑤 성 쩐장[鎭江]에 초은산(招隱山)이 있고 이 산에 초은사(招隱寺)가 있는데, 진나라 때 대옹(戴顒)이 이곳에서 은거했으므로 대옹에 관한 것으로 해석했다.

12. 〈아곡도〉: 아곡은 거위와 고니를 말하지만, 『열선전』'소사(蕭史)'전에서 "(그는) 휘파람을 잘 불어서 공작과 흰 고니를 모이게 했다."고 한 것으로 보아 새라고만 할 수 없다. 소사(蕭史)는 주나라 선왕(宣王) 때의 사관이다.

13. 왕안기: 동진 중흥의 명신인 왕승(王承)을 가리킨다. 안기(安期)는 그의 자다. 어려서 이름을 날렸고 후에 동해태수(東海太守)를 맡았으며, 진나라 원제(元帝) 때에는 진동부(鎭東府)에서 낭중(郎中)에 종사했다. 46세에 죽었으며, 『진서』에 전기가 있다.

14. 열녀선: 나가히로 도시오는 〈열녀전도(列女傳圖)〉나 〈열선전도(列仙傳圖)〉일 수 있다고 했다.

15. 완수: 자가 선자(宣子)이고 완함(阮咸)의 조카다. 처음에 서진(西晉)에서 태자세마(太子洗馬)를 지냈고, 후에 남방으로 피난하던 도중에 적에게 살해당했다. 『주역』과 『노자』에 정통하고 청담에 뛰어났다.

16. 완함: 자가 중용(仲容)이고 완적의 조카다. 서진의 산기시랑(散騎侍郎), 시평태수(始平太守)를 지냈다. 비파의 명수이며, 죽림칠현 중 1명이다. 『진서』 49에 그의 전기가 있다.

17. 사마선왕: 진나라의 고조(高祖) 사마의(司馬懿, 179-251)를 가리킨다. 자가 중달(仲達)이고, 진나라 무제의 할아버지다. 위나라 문제 때 종종 군사를 이끌고 제갈량과 대치했다. 249년 조상(曹爽)을 살해하고 권력을 잡았다.

18. 유뢰지(?-402): 자가 도견(道堅)이고 동진 시대 팽성(彭城, 지금의 장쑤 성 쉬저우徐州) 사람이다. 왕공(王恭)이 죽은 후 서주자사(徐州刺史)가 되었다. 후에 환현이 나라를 찬탈하자, 그의 회계태수(會稽太守)가 되었고 권력이 날로 강대해졌다. 동진 말기에 조정의 일에 자주 간섭하다 실권하자 곧 자살했다. 『진서』 84에 전기가 있다.

19. 〈여산회도〉: 여산은 신선 설화로 유명하지만, 여기에서 '여산회(여산의 만남)'는 고승 혜원(慧遠, 334-416)이 여산에 서방정사를 짓고, 불도 외에 그를 흠모한 유유민(劉遺民), 뇌차종(雷次宗), 주속지(周續之), 종병(宗炳) 등 123명과 함께 반야대(般若臺)의 아미타불상 앞에서 염불실천을 서약하고, 이 정사를 백련사라 불렀던 일을 가리킨다. 이 일은 원흥 원년(402)에 일어났다. 혜원이 여산의 동림사(東林寺)를 지은 때는 태원 9년(384)이며, 이후 30여 년간 한 발자국도 산을 벗어나지 않았다. 고개지가 〈여산회도〉를 제작한 때는 이 기간 즉 고개지의 만년에 해당한다.

20. 수부: 일반적으로 『진서』 「천문지(天文志)」의 구절 "동정(東井) 서남(西南)의 사성(四星)은 수부(水府)라 한다. 수(水)를 주관하는 관직이다(東井西南四星曰水府, 主水之官也)."에 근거하여 별의 이름으로 해석된다.

21. 〈사마선왕병위이태자상〉: 나가히로 도시오는 『위지』 3 「명제기(明帝紀)」 주석에 인용된 『위씨춘추(魏氏春秋)』의 내용 "당시 태자 방(芳)은 8살이고, 진왕(秦王)은

9살로서 임금 옆에 있었다. 명제가 사마선왕의 손을 잡고 태자를 가리키면서 '죽음은 참을 수 있다. 짐은 죽음을 참고 그대를 대한다. 그대는 조상(曹爽)과 함께 이 태자 방을 보필하라.'고 했다.'를 그린 그림이라고 해석했다

22. 〈목안도〉: 『장자』「산목(山木)」편에 "부자가 산을 떠나 친구의 집에 머물렀다. 친구는 기뻐서 어린 하인에게 '거위를 죽여 삶아라.'라고 말하자, 어린 하인은 '하나는 잘 울고, 다른 하나는 잘 울지 않는데, 어느 것을 죽일까요?'라고 물었다. 주인은 '잘 울지 않는 것을 죽여라.'고 했다. 다음날 제자가 장자에게 물었다. '어제 산속의 나무는 쓸모가 없어서 그 천수를 다할 수 있었는데, 지금 주인의 거위는 쓸모가 없다는 이유로 죽었습니다. 선생께서는 장차 어느 입장에 머물 것입니까?'라 하자, 장자는 웃으면서 '쓸모 있음과 없음 사이에 있다.'고 했다(夫子出於山, 舍於故人之家. 故人喜曰, 命豎子殺雁而烹之, 豎子請曰, 其一能鳴, 其一不能鳴, 請奚殺. 主人曰, 殺不能鳴者. 明日弟子問於莊子曰, 昨日山中之木, 以不材得終其天年, 今主人之雁, 以不材死, 先生將何處. 莊子笑曰, 周將處夫材與不材之間)."라는 이야기가 나오는데, 이 내용을 그린 그림이다.

23. 〈행삼룡도〉: 『왕씨화원』본에는 '행(行)'자가 없다.

24. 영계기: 춘추 시대의 은자(隱者)로 영익기(榮益期)라고도 한다. 항상 허름한 사슴 가죽옷을 입고 흰 허리띠를 차고 거문고를 연주하면서 노래를 불렀다. 『열자(列子)』「천서(天瑞)」편에 그와 공자의 대담이 나온다. "공자가 태산에서 그(영계기)를 보고 어찌 이처럼 즐거워하는지 물었다. 그는 (이렇게 말했다.) 하늘이 만물을 육성할 때 오직 인간만을 가장 존귀하게 했는데 (나는 인간으로 태어났으니) 이것이 첫 번째 즐거움이다. 남녀 간 구별이 있어 남자는 존귀하고 여자는 비천한데 나는 다행히 남자로 태어났으니, 이것이 두 번째 즐거움이다. 어떤 사람은 태어나서 태양과 달을 보지 못하고, 심지어 어떤 사람은 태어나서 바로 죽어 버리는데, 나는 현재 90세가 넘게 살고 있으니, 이것이 세 번째 즐거움이다. 선비들의 일상적 일을 다 하고 죽으면 한 개인의 생명이 끝나는데, 나는 현재 이렇게 살아 있으니 또한 어찌 즐겁지 아니하겠는가(孔子在泰山見到他, 問其何以如此快樂, 他說, 上天養育了萬物, 只有人是最寶貴的, 這是一樂. 男女有別, 男尊女卑, 我有幸作爲男人, 這是二樂. 有的人生下來就看不見太陽月亮, 甚至有人生下來就已經死去, 而我現在已經活到九十多歲了, 這是三樂. 窮是士人的常事, 死則是一個人生命的終結, 我就像現在這樣活着, 還有什麼不快樂的呢)."

25. 완상: 청짜이는 '완(阮)'을 '원(沅)'의 오자로 보았다. 원(沅)은 강 이름으로 귀주(貴州)에서 발원하는데, 호남(湖南) 검양(黔陽)부터 원강(沅江)이라 부른다. 이 강은 동북쪽을 향해 흐르다가 검양(黔陽), 상덕(常德)을 지나 동정호(洞庭湖)로

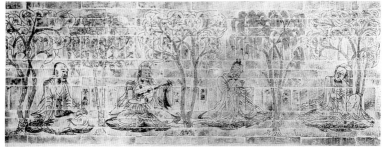

도17 〈죽림칠현과 영계기(竹林七賢和榮啓期)〉
동진, 탁본, 난징 박물원(南京博物院).

들어간다. 상(湘)은 상강(湘江)이다. 광서(廣西) 영천현(靈川縣)에서 발원하여 동
북쪽으로 흘러 형양(衡陽), 상담(湘潭), 장사(長沙) 등을 지나, 상음현(湘陰縣) 호
하구(浩河口)로부터 동정호로 들어간다.

26. 〈계양왕미인도〉. 위나라와 긴니리에는 계양왕(柱陽王)에 해당하는 인물이 없다.
남조 송나라 문제(文帝) 유의륭(劉義隆)의 18번째 아들 유휴범(劉休范)이 계양왕
으로 봉해졌는데, 그는 원휘(元徽) 2년(474)에 모반을 꾀하다가 죽었다. 그러나
그는 고개지보다 후대 사람이기에 시대가 맞지 않다. 송나라 육탐미의 작품 목록
에 〈송계양왕총희상(宋桂陽王寵姬像)〉이 있는데, 이것이 〈계양왕미인도〉와 같은
화제라면, 이는 고개지 그림에는 존재하지 않고, 육탐미 그림에만 존재한다는 결
론이 된다. 청나라의 역사가 만사동(萬斯同)이 편찬한 『진제왕세가(晉諸王世家)』
및 진석전(秦錫田)의 『보진종실왕후표(補晉宗室王候表)』에도 똑같이 유휴범 외
에는 달리 계양왕에 봉해진 사람이 보이지 않는다. 나카무라 시게오는 이 작품을
고개지의 작품 목록에서 빼는 편이 좋겠다고 했다.

27. 〈탕주도〉: 『좌전』 「희공(僖公) 3년」에 나오는 '채희가 배를 흔들다(蔡姬蕩舟)'는 고사를 그린 그림이다. 희공의 부인 채희는 원지(苑池)에서 배를 타다가 배를 흔들었는데, 희공이 이것을 싫어하여 채희를 자기의 나라로 돌려보냈다는 고사다. 이 책 제6권 '육탐미'의 작품에도 〈채희탕주도(蔡姬蕩舟圖)〉가 나온다.

28. 〈칠현〉: 혜강, 완적, 완함, 산도, 왕융, 상수, 유령의 죽림칠현(竹林七賢)을 가리킨다. 기원전 3세기 중반, 위나라와 진나라 왕조 교체기의 암울한 정치상황 하에서 이들은 자유의지로 동지가 되고 인생과 세계의 근원을 토론하고 음악을 연주하여 '소요유(逍遙遊)'의 철학을 실천한 육조 시대 최초의 집단이었다. 『진서』 43·49에 생졸 연대가 명기된 인물은 다음의 4명이다. 산도(205-283), 완적(210-262), 혜강(223-262), 왕융(234-305). 상수는 산도와 동향(하내河內의 회현懷縣, 지금의 허난 성 친양 현沁陽縣) 후배이고, 유령은 완적의 친구 유창(劉昶)의 친척이다. 〈칠현도〉는 대규의 작품을 시작으로, 칠현에 대한 찬양이 드높았던 동진 시대부터 인기 있는 화제가 되었다. 이후 육조 시대의 유명한 화가들이 집단으로 또는 단독의 화상으로 자주 그렸다. 1960년 난징 서선교에서 출토된 전벽화(塼壁畵) 〈죽림칠현과 영계기(竹林七賢和榮啓期)〉가 유명하다.도17 각 상의 옆에는 이름(유령은 '유령劉靈'으로 되어 있음)이 새겨져 있다.

29. 〈진사왕시〉: 진사왕은 위나라 조식(曹植)을 말한다. 현재 고개지의 작품으로 전해지는 〈낙신부도〉는 조식의 「낙신부」를 그린 그림이다.도10 참조

顧愷之論畵[1]曰凡畫, 人最難, 次山水, 次狗馬. 臺榭一定器[2]耳, 難成而易好, 不待遷想妙得[3]也. 此以巧歷不能差其品也.[4] 小列女[5]面如恨[6], 刻削[7]爲容儀, 不盡生氣. 又挿置丈夫支體, 不以自然. 然服章與衆物旣甚奇, 作女子尤麗, 衣髻俯仰中, 一點一畫, 皆相與成其艶姿, 且尊卑貴賤之形, 覺然易了, 難可遠過之也. 周本記[8]重疊彌綸[9], 有骨法. 然人形不如小列女也. 伏羲神農[10]雖不似今世人, 有奇骨而兼美好. 神屬冥芒,[11] 居然[12]有得一[13]之想. 漢本記[14]季王[15]首也. 有天骨而少細美. 至於龍顔[16]一像, 超豁高雄, 覽之若面也, 孫武[17]大苟首也[18], 骨趣甚奇. 二婕[19]以憐美之體, 有驚劇之則,[20] 若以臨見妙裁. 尋其置陳布勢, 是達畫之變也. 醉客[21]作人形, 骨成而制衣服幔之, 亦以助醉

神耳. 多有骨俱, 然藺生變趣, 佳作者矣. 穰苴[22]類孫武而不如, 壯士有奔騰大勢, 恨不盡激楊之態. 列士[23]有骨俱, 然藺生[24]恨急烈, 不似英賢之慨. 以求古人, 未之見也. 於秦王之對荊卿,[25] 及復[26]大閑. 凡此類, 雖美而不盡善也,[27] 三馬[28]雋骨天奇, 其騰[29]如躡虛空, 於馬勢盡善也, 東王公[30]如小吳[31]神靈, 居然爲神靈之器, 不似世中生人也, 七佛[32]及夏殷與大列女[33]二皆衛協手, 傳而有情勢,[34] 北風詩[35]亦衛手. 巧密於精思, 名作. 然未離南中. 南中[36]像興, 卽形布施之象, 轉不可同年而語矣. 美麗之形, 尺寸之制, 陰陽之數, 纖妙之迹, 世所並貴. 神儀在心, 而手稱其目者, 玄賞則不待喩. 不然, 眞絶夫人心之達. 不可或以衆論, 執偏見以擬通者, 亦必貴觀於明識. 末學詳此, 思過半矣, 淸遊池[37]不見金鎬, 作山形勢者. 見龍虎雜獸, 雖不極體, 以爲擧勢變動多方, 七賢[38]唯嵇生[39]一像欲佳, 其餘雖不妙合, 以比前諸竹林之畵, 莫能及者, 嵇輕車詩[40]作嘯人似人嘯, 然容悴不似中散[41]. 處置意事旣佳, 又林木雍容調暢, 亦有天趣, 陳太丘二方[42]太丘夷素似古賢, 二方爲爾耳, 嵇興[43]如其人, 臨深履薄[44]兢戰之形, 異佳, 有裁. 自七賢以來, 並戴手也.

고개지는 『논화』에서 다음과 같이 말했다.

무릇 회화는 인물이 가장 그리기 어렵다. 다음은 산수, 다음은 개와 말(과 같은 동물)이다. 누각이나 정자는 고정된 형체의 사물일 뿐이므로, 완성하기 어려운 것 같지만 (실은) 보기 좋게 그리기 쉽다. (그것은) 상상하여 (대상의) 오묘함을 얻기 위해 애쓰지 않아도 되기 때문이다. 따라서 그것은 (그림의 종류가 매우 많아) 기교의 우열에 의해 품격을 정할 수 없다. 〈소열녀도〉얼굴에 한이 서려 있는 듯하다. 조각을 하듯이 모습을 그렸지만, 생동적인 기운을 다 표현하지 못했다. 또 (여자의 모습이지만) 남자의 사지와 몸체를 그린 것이 자연스럽지 못하다. 그러나 복장의 문양과 여러 기물은 매우 기괴하며 그려진 여자(의 모습)은 더욱 화려하다. 의복과 머리장식, 구부리거나 위를 쳐다보는 모습(을 그린 것)에는 점 하나 획하나가 서로 연결되어 요염한 자태를 이루었다. 또한 존귀하고 비루하고 귀하고 천박한 모습은 분명하고 쉽게 이해된다. 이 작품보다 더 뛰어나게 그리기는 어렵다.

〈주본기도〉(여러 제왕의 모습을) 중첩하여 그렸는데, 골법이 있다. 그러나 사람의 모습 (을 그린 것)은 〈소열녀도〉보다 못하다.

〈복희·신농도〉(복희와 신농의 모습은) 오늘날의 사람과 다르며, 기괴한 골격을 가지고 있으면서도 아름다운 모습을 겸비하고 있다. 그 정신은 무한한 세계에서 노닐어, 확실히 (세계의 근원인) 도를 얻었다는 생각을 갖게 한다.

〈한본기도〉고조 유방이 맨 앞에 묘사되어 있다. 천자의 골상은 갖추었지만 섬세한 아름 다움이 적다. 고조는 얼굴에 있어서는 초연하고 활달하며 키가 크고 몸집이 거대한데, 이 그림을 감상하면 직접 마주보는 듯하다.

〈손무도〉손무가 맨 앞에 묘사되어 있는데, 골격과 풍채가 매우 기괴하다. 또한 두 궁녀는 가련하고 아름다운 몸체를 지녔으며 놀란 모양을 하고 있다. (마치) 손무의 뛰어난 모습을 직접 보는 듯하다. 이 인물의 배치와 구성을 살펴보면, 그림의 변화를 이해할 것이다.

〈취객도〉사람의 형태를 그린 것에서 골격은 갖추었지만 의복을 산만하게 그렸는데, (이 는) 술에 취한 정신을 강조하기 위한 것일 뿐이다. 골격을 많이 갖추었지만, (아래에서 거론 할) 인상여의 그림과는 다른 정취를 자아내는 뛰어난 작품이다.

〈양저도〉〈손무도〉와 비슷하지만 그것만 못하다.

〈장사도〉(작품 전체적으로) 달리고 뛰어오르는 커다란 기세가 있지만, 격앙된 태도를 다 그리지 못함이 아쉽다.

〈열사도〉인물의 개성이 잘 표현되었다. 그러나 인상여의 모습이 너무 격렬하고 급박하 여, (그의) 뛰어나고 현명한 기개를 닮지 못한 것이 아쉽다. (이와 같이) 고인(의 형상)을 추구한 것은 (지금까지) 보지 못했다. 진시왕이 형가를 마주보는 장면은 (인상여의 그림과 는 반대로) 너무나 한가롭다. 이러한 종류의 그림은 아름답지만 (열사들의) 진수를 다 표현 하지 못했다.

〈삼마도〉골격이 뛰어나며 천연스럽고 기괴하다. 말이 날아 달리는 모양이 마치 허공을 거니는 듯하다. 말의 기세는 그 진수를 다 묘사했다.

〈동왕공도〉소오의 신령함과 같다. 스스로 신령한 품격을 갖추고 있어, 세속의 살아 있는 인간(의 모습)과는 다르다.

〈칠불도〉 및 〈하·은과 대열녀도〉이 두 그림은 위협의 작품이다. 위풍당당하면서 분위기와 기세가 있다.

〈북풍도〉역시 위협의 작품이다. 정교한 생각을 통해 기교가 면밀해진 명작이다. 그러나 강남 지역(의 도상 표현)에서 벗어나지 못했다. 강남 지방에서는 이미 초상화가 성행했는데, 당시의 강남 회화는 형태에 따라 배치하고 채색하는 초상화였다. 따라서 (초기의 형사적인 그림과 이후의 이 그림은) 당연히 시대를 같이하여 말할 수 없다. 아름다운 형태, 크고 작은 비례의 정확함, 음양의 법도, 섬세하고 오묘한 필치 등은 세상에서 귀중히 여기는 것이다. (그러나) 정신적인 모습은 마음에 있고 손은 그 혜안(으로 본 정황이나 행동)에 따르는 것일 뿐이다. (똑같이) 오묘한 감상도 (다른 사람의) 가르침을 기다리지 않는다. 그렇지 않(고 남의 식견으로 감상한)다면, 사람의 마음을 진실로 전달하지 못하게 된다. 중론으로 의혹이나 편견에 사로잡히고는 통달한 사람의 흉내를 내서는 안 된다. 반드시 밝은 식견에서 보는 것을 귀중히 여겨야 한다. 배우는 사람들이 이것을 상세하게 안다면 거의 다 아는 것이다.

〈청유지도〉주나라의 수도 호경을 보지 않고 산의 형세를 그린 작품이다. (여기에 그려진) 용과 호랑이 및 여러 짐승을 볼 때, 그 형태를 충분히 관찰하지 않았다 하더라도 그 거동을 묘사한 방법에서 다양한 변화를 나타내고 있다.

〈죽림칠현도〉오직 혜강의 그림만 뛰어나고, 나머지는 오묘하게 합치되지 않는다 하더라도, 이전의 〈죽림칠현도〉와 비교하면 어느 것도 (이 그림에) 미칠 수 없다.

〈혜경거시도〉휘파람을 부는 사람의 모습이 (진짜로) 사람이 휘파람 부는 듯하다. 그러나 여위어 수축한 모습은 중산대부인 혜강과 다르다. 구도와 구상이 아름답고, 수목도 조용히 조화를 이루고 자유로우며 또한 천연스러운 정취가 있다.

〈진태구·이방도〉진태구는 평온하고 소박하며 옛 현인과 닮았다. 이방도 그렇다.

〈혜홍도〉그 사람과 같다.

〈임심리박도〉전전긍긍하는 형태가 특이하게 아름답고 짜임새가 있다. 〈죽림칠현도〉부터 (5점의 작품은) 대규의 작품이다.

1. 고개지논화: 『논화』는 역대 작품에 대한 품평을 기록한 책이다. 그러나 앞의 고개
 지 전기에서 『위진명신화찬』을 저술했는데, 평론과 품제가 매우 많다. 또 『논화』
 1편이 있는데, 모두 모사에 관한 긴요한 법칙(에 관한 것)이다."라고 한 내용을 생
 각해 볼 때, 이 문장은 『위진명신화찬』에 해당한다고 보아야 한다. 또한 이 문장
 아래에 나오는 『위진승류화찬』은 주로 모사하는 방법을 기록한 책이라서 제목과
 도 맞지 않는다. 따라서 기록한 내용으로 볼 때, 여기에서 『논화』는 『위진승류화
 찬』이 되어야 하고, 뒤의 『위진승류화찬』은 『논화』가 되어야 한다. 중국의 푸바오
 스(傅抱石)와 위지엔후아(兪劍華), 일본의 긴바라 세이코(金原省吾) 등이 이와 같
 이 주장했다.
2. 정기: 일정한 기물.
3. 천상묘득: 상상을 하여 사물의 본질을 오묘하게 얻음. 유협의 『문심조룡』에 나오
 는 '신사(神思)'와 의미가 같다.
4. 차이교력불능차기품야: 『장자』 「제물론(齊物論)」에서 "하나와 말은 (합쳐져서)
 둘이 되고, 둘과 원래의 하나는 셋이 된다. 이렇게 진행되면 셈을 잘하는 사람도
 얻을 수 없는데 하물며 일반인이야(一與言爲二, 二與一爲三, 自此以往, 巧歷不能
 得, 而況其凡乎)."라 했다. 교력(巧歷)은 계산에 능한 사람을 뜻한다. 여기에서는
 회화의 종류가 매우 많아서, 품제에는 등급이 있지만 기교의 우열에 의해 품격을
 내릴 수는 없음을 말하고 있다.
5. 소열녀: 이 책 제4권 '채옹'조에 "〈소열녀도〉가 후대에 전해진다."고 했으므로 채
 옹의 작품일 수 있다.
6. 한: 청짜이는 '은(銀)'의 오자로 보고 수은처럼 경직되어 표정이 없는 모습으로 해
 석했다. 그리고 만일 '한(恨)'으로 볼 경우에는 표정이 있는 것이므로 "생동적인
 기운을 다 표현하지 못했다."와 부합하지 않는다고 했다.
7. 각삭: 『한비자(韓非子)』 「설림하(說林下)」에서는 "(칼로 조각하여) 깎아 내는 방
 법에서 코는 크게 하는 것이 낫고, 눈은 작게 하는 것이 좋다(刻削之道, 鼻莫如大,
 目莫如小)."라 했다. 여기에서는 섬세하게 정성 들여 그린 것에 비유하고 있다.
8. 〈주본기〉: 『사기』의 「주본기」 편은 서주 및 동주의 역사에 대한 기록이므로, 이 그
 림은 『사기』에 근거하여 묘사한, 주나라의 역사적 고사일 수 있다. 또 역사서에 기
 록된 주나라의 역대 군왕을 그린 초상화일 수 있다.
9. 미륜: 미(彌)는 미봉(彌縫), 윤(綸)은 경륜(經綸). 즉 미륜(彌綸)은 두루 다스리
 다, 전체를 다스린다는 뜻이다. 『주역』에 "천지의 도를 다스리다(彌綸天地之道)."
 는 구절이 있다.
10. 복희신농: 『백호통호(白虎通號)』에서는 "삼황(三皇)이란 무엇을 말하는가. 복희,

신농, 수인이다."라 했다. 복희는 태호(太昊)이고 성은 풍(豊)이며, 포희(庖犧) 또
는 포희(包犧)라고도 부르며, 복희(宓羲)나 복희(伏戲)라고도 쓴다. 복희는 팔괘를
처음 만들고 백성에게 고기를 잡고 목축하는 법을 가르쳤다고 전해진다. 또한 여와
(女媧)와 결혼하여 인류를 낳았다고 한다. 신농은 염제(炎帝)라고도 부르며, 열산
씨(烈山氏)다. 백성에게 농사짓는 법을 가르쳤기에 신농이라 칭했다. 수많은 풀을
맛보고 약을 만들어 병을 치료했다. 복희와 신농은 모두 고대 신화 속의 인물이다.

11. 신촉명망: 2가지 해석이 있다. 하나는 청짜이의 견해로, '신(神)'을 '신시(神視)',
'촉(屬)'을 '촉(矚)', '명망(冥芒)'을 '깊고 아득함'으로 보아 "신비한 시선은 깊고
아득한 곳을 본다."고 해석했다. 다른 하나는 나카무라 도시오와 오카무라 시게루
의 견해로, '명망(冥芒)'을 '깊고 어두운 모양', 즉 '태고의 신비한 세계'로 보고
"정신이 태고의 세계로 이어져 노닐고 있다."라고 해석했다. 여기에서는 후자를
선택했다.

12. 거연: 확실히.

13. 득일: 『노자』 39장 "하늘은 하나를 얻어 푸르고, 땅은 하나를 얻어 평온하며, 신은
하나를 얻어 영묘하고, 골짜기는 하나를 얻어 가득 차며, 만물은 하나를 얻어 생성
하고, 제왕은 하나를 얻어 천하의 바름이 된다(天得一以清, 地得一以寧, 神得一以
靈, 谷得一以滿, 萬物得一以生, 侯王得一以爲天下貞)."에서 나왔다. 일(一)은 만
물의 근원인 도(道)를 말한다.

14. 〈한본기〉: 『사기』, 『한서』, 『후한서』에는 '고조본기(高祖本紀)', '항우본기(項羽本
紀)' 등과 같이 한나라 역대 황제에 대한 본기가 있다. 이 그림은 이 황제들을 한
작품에 그린 것일 수 있다.

15. 계왕: 한나라 고조 유방을 가리킨다. 유방의 자가 계(季)다. 따라서 이 그림은 맨
앞에 고조 유방 그리고 차례대로 역대 왕을 그린 것 같다.

16. 용안: 한나라 고조 유방을 가리킨다. 『사기』 「고조본기」에 "고조라는 사람은 우뚝
한 코에 용의 얼굴을 하고 있다(高祖爲人, 隆準而龍顔)."고 했다.

17. 손무: 손자(孫子)를 가리킨다. 춘추 시대 제나라 사람으로 병법에 통달했다. 오왕
합려(闔廬)가 정치를 할 때 대장이 되어 병사를 이끌고 초나라를 격파했다. 당시
제나라와 진나라가 모두 오나라를 함부로 대하지 못하게 하여, 중원에서 오나라
왕의 권위를 높였다. 『손자병법』 13편이 전해진다.

18. 대순수야: 2가지 해석이 있다. 하나는 주로 위지엔후아와 청짜이 같은 중국 학자
들이 주장하는 해석이다. '대순(大荀)'을 순욱(荀勖)으로 보고 '수(首)'는 순무를
그리는 데에는 순욱이 최고라고 해석했다. 또는 '수(首)'를 '수(手)'의 오자로 보
고, 〈순무도〉는 순욱의 작품이라고 해석했다. 다른 하나는 나카무라 시게오, 오카

도18 〈인상여완벽귀조도(藺相如完璧歸趙圖)〉
후한, 기남화상석(沂南畵像石) 중 일부.

무라 시게루 같은 일본 학자들이 주장하는 해석이다. 옛날에는 전국 시대 사상가 순경(荀卿)을 손경(孫卿)이라 한 것처럼 '순(荀)'과 '손(孫)'이 같은 글자로 쓰였다. 전국 시대 손빈(孫臏)을 '소순(小荀)'이라 한 것에 대해 손무(孫武)를 '대순(大荀)'이라 했기 때문에, 대순은 춘추전국 시대의 유명한 병법가 손무를 가리킨다고 했다. '수(首)'는 〈한본기〉의 '계왕수야(季王首也)'의 '수(首)'와 같이 맨 처음에 그려졌다고 해석했다. 여기에서는 후자의 해석을 택했다.

19. 이첩: 『사기』 65권 '손자오기열전(孫子吳起列傳)'에 나오는 고사다. 손무가 오나라 왕을 처음 알현할 때, 오나라 왕이 여자도 군사훈련을 할 수 있는가라고 물었다. 손무는 그렇다고 대답했다. 이에 오나라 왕이 궁중에서 여인 180명을 뽑아 손무에게 훈련을 시켰다. 손무는 오나라 왕의 두 애첩에게 대장을 맡겼는데, 두 애첩은 훈련 도중 명령을 내려도 아랑곳없이 깔깔 웃기만 했다. 손무는 군법에 따라 이들을 참형에 처하고 다른 두 사람을 선택했다. 그 뒤로 궁중 여인들이 훈련 도중 명령에 복종했다고 한다. 이 그림은 손무가 궁녀를 훈련시키는 정경을 그린 것이다.

20. 유경극지칙: 경극(驚劇)은 놀래고 두려워하는 모양이다. 칙(則)은 '작(作)'과 같이 '행위,' '모습'을 의미한다.

21. 취객: 위진 시대의 지식인들이 술을 좋아한 것은 시대 분위기 탓이었다. 완적은 여러 달 동안 술을 마시고 깨어나지 않았고, 유령은 한번 시작하면 여러 두(斗)를 마셔 댔다. 또한 당시에 〈주덕송(酒德頌)〉이 유행했다. 그러나 이 그림은 『장자』 「달생(達生)」 편에 나오는 취객을 그린 것일 수도 있다. 위협에게 〈취객도〉가 있기 때문에 위협의 작품으로 보인다.

22. 양저: 춘추 시대 제나라 사람으로 성은 전(田)이다. 사마(司馬)를 지냈기에 역사책에서는 사마양저(司馬穰苴)라고 부른다. 병법에 통달했다. 제나라 경공(景公) 때 장군이 되어 진나라와 연나라의 침입을 방어하고 있는데, 이때 왕의 총애를 받던 감군(監軍) 장가(莊賈)가 군의 기강을 어지럽혔다. 그는 장가를 군법에 따라 참수형으로 다스렸다. 그 뒤로 군사들이 그의 지휘에 복종하여 제나라를 승리로 이끌었다. 전국 시대 제나라 위왕(威王)이 대부에게 그때까지 전해 내려오던 사마의 병법을 정리하고 거기에 양저의 병법을 덧붙여 기록하도록 했다. 이것이 바로 『사마양저병법(司馬穰苴兵法)』이다.

23. 열사: 역대적으로 장렬한 행동을 한 사람. 열녀(列女)와 대를 이룬다.

24. 인생: 전국 시대 후기의 재상 인상여(藺相如)를 말한다. 그는 조나라 혜문왕(惠文王)을 위해 종사했다. 강대국인 진나라가 조나라에게 화씨벽(和氏璧)을 성 15채와 교환하자고 제의했다. 곤란에 처한 조나라는 화씨벽과 함께 인상여를 사자로 보냈다. 인상여는 화씨벽을 진나라 왕에게 주려 했으나, 진나라 왕이 성 15채를

줄 의사가 없음을 알아챘다. 그는 다시 화씨벽을 가지고 와 머리에 이고 기둥과 부딪쳐 부숴 버리겠다고 위협했다. 이리하여 화씨벽을 온전하게 되가져왔다. 후한 시대 〈기남화상석(沂南畵像石)〉에 이 주제의 그림이 있다.도18

25. 어진왕지대형경: 진왕은 진시왕, 형경은 형가(荊軻)를 가리킨다. 진나라가 연나라에, 연나라 독항(督亢, 지금의 허베이 성 구안 현固安縣)의 지도와 함께 반란을 일으키고 도망간 번어기(樊於期)의 목을 요구했는데, 이때 사신으로서 자객인 형가가 시황제에게 갔다. 시황제가 지도를 열어볼 때 형가가 그에게 단도를 던졌지만, 하무차(夏無且)가 던진 약 포대에 맞고 기둥을 관통하여 실패했다. 이 장면을 그린 것이라 할 수 있다. 이를 그린 그림으로 후한 시대 무량사(武梁祠)의 〈형가자진왕화상석(荊軻刺秦王畵像石)〉이 유명하다.

26. 급복: 나카무라 시게오와 오카무라 시게루는 '급복(及復)'을 '내복(乃復)'의 오자로 보았다. 내복(乃復)은 위진 남북조 때의 상용어로서 상반(相反)의 의미로 쓰였다고 한다.

27. 수미이부진선야:『논어』「팔육(八佾)」의 구절 "아름다움을 다했지만 본질은 다 표현하지 못했다(盡美矣, 未盡善也)."에 근거한다. 미는 형식, 선은 내용적 의미로 쓰인다. 여기에서는 열사들이 가진 내면적인 기질이나 본질을 의미한다.

28. 삼마: 이 책 제5권 진나라의 '사도석'과 '대발'의 작품 목록에 나온다. '사치(謝稚)'와 '대규(戴逵)'의 작품 목록에 〈삼마백락도(三馬伯樂圖)〉가 있다. 또한 사도석에게 〈팔준도(八駿圖)〉가 있는데, 이것에 대해서는 이 책 제9권 '한간(韓幹)'에 상세히 기술되어 있다.

29. 등조: 말이 공중으로 높이 떠오르는(비등하는) 모습을 말한다. 등탁(騰踔)이라고도 쓴다.

30. 동왕공: 신화 속의 인물. 이 책 제5권 진나라 '명제(明帝)'의 역주 참조.

31. 소오: 누구를 가리키는지 자세히 알 수 없다. 나가히로 도시오는 '천오(天吳)'의 오자라고 했다. 그는『산해경』「해외동경(海外東經)」의 "아침 동쪽의 골짜기 신을 천오(天吳)라고 하는데 이가 수백(水伯)이다. 그것은 짐승 모양이며, 8개의 머리와 8개의 사람 얼굴, 8개의 다리와 꼬리 모두 청황색이다."라는 문장을 들면서 "사람 모습에 새 얼굴을 하고 호랑이 꼬리를 달고 있는" 동왕공의 모습과 유사하다고 지적했다.

32. 칠불:『능엄경』에 나오는 '과거칠세불(過去七世佛)'을 가리킨다. 이 책 제5권 '위협'에 〈능엄칠세도〉가 나온다.

33. 하은여대열녀: 하나라 우(禹)의 처 도산녀(塗山女), 상나라 탕(湯)의 왕비 신씨(娎氏)는 모두 고대 명군의 현명한 아내들이다. 서한 유향의『열녀전』「모의(母

儀)」에 이들의 일화가 기록되어 있다. 이 책 제5권 '위협'에 〈대열녀도〉가 있는데 '하(夏)'와 '은(殷)' 두 글자가 없다.

34. 전이유정세: 전(傳)은 이 책 제5권 '위협'의 '위이유정세(偉而有情勢)'에 근거하여 '위(偉)'라고 해석했다.

35. 〈북풍시〉: 이 책 제5권 '위협' 역주 참조.

36. 남중: 넓은 의미의 강남 지역을 가리킨다.

37. 〈청유지〉: 이 책 제5권 진나라 '명제(明帝)'에 〈유청지도(游淸池圖)〉가 나오는데, 이것의 오자일 수 있다. 그러나 '호경(주나라 수도)'이라고 했으므로 주나라 수도의 원유(園囿), 원지(園池)를 그린 것일 수 있다.

38. 〈칠현〉: 죽림칠현을 가리킨다. "이전의 〈죽림도〉와 비교하면"이라는 문장에 근거할 때 대규와 고개지 이전에 이미 〈죽림칠현도〉가 있었음을 알 수 있다.

39. 혜생: 혜강을 가리킨다.

40. 〈혜경거시〉: 혜강이 지은 〈경거시〉를 가리킨다. 이 시는 혜강이 전쟁터로 나가는 자신의 형 혜희(嵇熹)를 위해 지은 것이다. 경거(輕車)는 병거(兵車)를 말한다. 고개지는 〈혜강사언시도(嵇康四言詩圖)〉를 그렸고, 사도석도 〈혜중산시도(嵇中散詩圖)〉를 그렸다. 여기에서는 대규가 그린 〈혜강완원십구수시도(嵇康阮咸十九首詩圖)〉 중의 1폭을 가리킨다.

41. 용췌불사중산: 혜강의 용모에 관해서는 『세설신어』 「용지(容止)」에 나온다. "혜강의 키는 7척 8촌이며 정신과 용모가 매우 빼어나, 보는 사람이 '소쇄하고 엄숙하며 상쾌하고 명랑하며 맑고 뛰어나다.'고 감탄했다. 어떤 사람은 '엄숙한 모양, 소나무 아래의 바람이 높은 곳에서 서서히 불어오는 것 같다.'고 했다. 산도(山濤)는 '혜강의 사람됨은 외로운 소나무가 홀로 있는 듯 험준한 모양이고, 술에 취했을 때에는 옥산이 붕괴되는 것처럼 휘청거린다.'고 말했다(嵇康身長七尺八寸, 風姿特秀. 見者歎曰, 蕭蕭肅肅, 爽朗淸擧. 或云, 肅肅如松下風, 高而徐引. 山公曰, 嵇叔夜之爲人也, 巖巖若孤松之獨立, 其醉也, 傀俄若玉山之將崩)."

42. 진태구이방: 진태구는 후한 때 진식(陳寔)을 가리킨다. 자는 중궁(仲弓)이며 학문을 좋아하고 자신감이 있었다. 마을의 작은 벼슬을 지내다가 환제 때 일을 잘 처리하여 태구현령(太丘縣令)을 맡았다. 이방(二方)은 진식(陳寔)의 두 아들을 말한다. 하나는 이름이 기(紀)이고 자가 원방(元方)이며, 다른 하나는 이름이 심(諶)이고 자가 계방(季方)이다. 아버지와 두 아들이 모두 학문과 덕행으로 당시에 이름이 나 '삼군(三君)'이라 불렸다.

43. 혜흥: 누구를 가리키는지 자세히 알 수 없다. 나카무라 시게오나 오카무라 시게루 같은 학자는 대규가 그린 〈혜강·완함의 초상〉에 근거하여 '흥(興)'을 '강(康)'의

오자로 보아 혜강을 그린 작품이거나, '완(阮)'의 오자로 보아 혜강과 완함을 그린 작품이라고 해석했다. 위지엔후아나 나가히로 도시오 같은 학자는 혜강의 아들 혜소(嵇紹)의 오자라고 해석했다.

44. 임심이박: 『시경』 「소아(小雅)」 '소민(小旻)'의 구절 "안절부절못하는 모습이 깊은 못을 내려다보는 듯하고 얇은 얼음을 밟는 듯하다(戰戰兢兢, 如臨深淵, 如履薄冰)."에서 따왔다. 이 그림은 이러한 정황을 그린 것일 듯하다.

又愷之魏晉勝流畫讚[1]曰. 凡將摹者, 皆當先尋此要, 而後次以卽事. 凡吾所造諸畫, 素幅皆廣二尺三寸, 其素絲邪者不可用, 久而還正, 則儀容失. 以素摹素, 當正掩二素, 任其自正而下鎮, 使莫動其正. 筆在前運而眼向前視者, 則新畫近我矣. 可常使眼臨筆止. 隔紙素一重, 則所摹之本遠我耳, 則一摹蹉積蹉彌小矣. 可令新迹掩本迹, 而防其近內[2]. 防內, 若輕物宜利其筆, 重宜陳其迹, 各以全其想. 譬如畫山, 迹利則想動, 傷其所以嶷. 用筆或好婉, 則於折楞不雋. 或多曲取, 則於婉者增折. 不兼之累, 難以言悉, 輪扁[3]而已矣. 寫自頸已上, 寧遲而不雋, 不使遠[4]而有失. 其於諸像, 則像各異迹, 皆令新迹彌舊本. 若長短剛軟, 深淺廣狹, 與點睛之節, 上下大小醲薄, 有一毫小失, 則神氣與之俱變矣. 竹木土, 可令墨彩色輕, 而松竹葉醲也. 凡膠淸[5]及彩色, 不可進素之上下也. 若良畫黃滿素者, 寧當開際耳, 猶於幅之兩邊, 各不至三分. 人有長短, 今旣定遠近, 以矚其對, 則不可改易闊促, 錯置高下也. 凡生人, 亡有手揖眼視, 而前亡所對者, 以形寫神而空其實對, 筌生之用乖, 傳神之趨失矣. 空其實對則大失, 對而不正則小失, 不可不察也. 一像之明昧, 不若悟對之通神也.

또, 고개지는『위진승류화찬』에서 다음과 같이 말했다.

"임모하고자 하는 사람은 모두 이 요령을 먼저 살핀 이후에 차례로 작업에 임해야 한다.

내가 그린 모든 그림에서 비단은 폭이 2척 3촌(31.3센티미터)이다. 비단은 올이 빗나간 것을 사용해서는 안 되는데, 시간이 지나 (그 올이) 바르게 되면서 모습이 틀려지기 때문이다. (새로운) 비단 (화폭)에 (이미 그려진) 비단 (화폭의 그림)을 임모할 때, 당연히 두 (화폭) 비단을 바르게 (포개어) 가려서 (두 화폭이) 저절로 바르게 (겹치게) 되면 문진을 놓아 바르게 된 것을 움직이지 않게 한다. 붓이 앞에서 움직이고, 눈이 (붓의) 앞 방향을 주시하면서 그려 나간다면, 새롭게 임모한 그림은 나의 것에 가깝게 된다. 눈은 항상 붓이 머무는 곳에 있게 하는 것이 좋다. (그리고자 하는 화폭의) 종이나 비단이 (원본에서) 1겹 (정도) 떨어져 있으면 (이것은) 임모하는 원본이 (거리상) 나에게 멀어진 것일 뿐이다. (이렇게 될 때) 한 번 임모해서 실패하더라도, 실패를 거듭하는 횟수가 줄어들 것이다.

(또한) 새로운 필치가 원본의 필치를 덮어 가리게 할 수 있지만, (새로운 필선이 원화의 필선) 안으로 움츠려 드는 것을 막아야 한다. 안으로 움츠려 드는 것을 막으려 할 때, 가벼운 물체인 경우에는 그 필치를 날카롭게 해야 하고, 무거운 물체인 경우에는 그 필치 (그대로 무겁고 육중하게) 그려서, 각각 (대상에서 얻어지는 본질적인) 생각을 완전하게 해야 한다. 예를 들어 산을 그릴 때 필치가 날카로우면 (산에 대한) 생각이 약동하는 듯하지만 산이 가지는 광대하고 웅위한 기세를 잃어버린다. 혹 붓의 사용이 보기 좋게 완만하면, 꺾이고 모가 나서 (오목하고 볼록한) 것에 (비해 기세가) 뛰어나지 못하다. 혹 곡선을 많이 취하면, 완만한 곳에서 꺾이고 (모가 나서 오목하고 볼록한) 것을 첨가해 (기세를 그려야) 한다. (이 2가지를) 겸비하지 못한 병폐는 말로 다하기 어렵다.

(인물을 묘사할 경우) 목 위를 그릴 때 천천히 붓질을 하여 (붓질이) 두드러지게 않게 할지언정, 재빨리 붓을 움직여 실수를 해서는 안 된다. 여러 인물 형상에서 형상은 각각 필치를 다르게 하되, 모두 새로운 필치가 원화에 근접하게 해야 한다. 길고 짧음, 강하고 부드러움, 깊고 옅음, 넓고 좁음, 눈동자를 그릴 시기에 올리고 내림, 크고 작음, 진하고 옅게 함에 조금이라도 실수가 있으면 정신과 기운이 그것과 함께 변화한다.

대나무, 나무, 땅은 먹이나 채색으로 담백하게 칠하고 소나무나 대나무의 잎은 진하게 할 수 있다. 아교물과 채색(을 담은 그릇은 안전한 곳에 두어 이것)이 화폭의 위나 아래에 튀게 해서는 안 된다. 만약 (오래되어서 색이 바래) 노란색이 화면에 가득한 것을 그린다면, 오히려 (원본과 임모본이) 합치된 것을 들어올려(서 세밀하게 살펴)야 할 것이다. (이 경우 들어올리는 부분이) 그림의 좌우 양변에서 각각 삼분(삼분의 일)에 이르러서는 안 된다. (왜냐하면 그 이상이 되면 화면이 움직일 수 있기 때문이다.)

(그림 속의) 사람에는 크고 작음이 있다. 지금 인물의 원근을 규정하여 그 상대(의 위치관계)를 보는 (것을 그리는) 경우, (새로운 그림 안에서) 그 간격의 넓고 좁음을 바꾸고 (위치의) 높고 낮음을 잘못 배치해서는 안 된다. 대체로 현실의 인간이 손을 마주 잡고 인사하고 눈으로 바라보면서 앞의 사람을 마주 대하지 않는 경우는 없는데, 형태로서 정신을 전달하면서 실제로 대면하는 것 같지 않다면, 생기를 파악하는 작용이 틀려지고 정신을 전달하는 목적을 잃게 된다. (새로 그린 그림에서) 실제로 대면하는 듯한 느낌이 없는 것은 큰 실수이고, 대면하는 느낌이 있되 (형상이) 바르지 않은 것은 작은 실수다. 이것을 살피지 않을 수 없다. 하나의 인물 형상의 좋고 나쁨보다 인물을 대면하면서 정신이 통함을 깨닫는 것이 더 중요하다.”

1. 개지위진승류화찬: 내용으로 볼 때 『위진승류화찬』은 『논화』가 되어야 한다. 자세한 것은 앞 『논화』의 역주 참조.
2. 근내: 2가지 해석이 있다. 하나는 나가히로 도시오, 오카무라 시게루의 해석으로, 새로운 그림의 필치가 원본 그림의 필치 안으로 움츠려 들어가는 것으로 보는 것이다. 다른 하나는 청짜이의 해석으로, 임모하는 그림의 필치가 원본 그림의 자리에 스며들어 가는 것으로 보는 것이다. 둘 다 임모할 때 조심해야 할 것들이지만, 실제로는 전자처럼 필치가 움츠려 들어 크기가 작아지는 경우가 더 빈번하게 일어난다. 따라서 전자의 해석을 따른다.
3. 윤편: 춘추 시대 제나라 사람. 『장자』 「천도(天道)」에 윤편이 제나라 환공이 말한 것에 대해 "바퀴를 깎을 경우 서서히 하면 매끄러워서 고정되지 않고 빨리 하면 껄끄러워서 들어가지 않습니다. …… 서서히 하지 않고 빨리하지 않으면서, 손을 통해 깨달아서 마음에 반응하니 (이러한 비결은) 입으로 말할 수 없습니다(斲輪, 徐則甘而不固, 疾則苦而不入, ……不徐不疾, 得之於手而應心, 口不能言)."고 했다. 완만하거나 꺾어지는 선을 적절하게 겸비하는 것은 제작하는 과정에서 스스로 깨달아야 하는 것이고, 말로써 논리적으로 설명할 수 있는 것이 아니라는 의미다.
4. 원: '속(速)'의 오자다. 앞의 '지(遲)'의 상대어로 쓰였다고 보는 것이 좋겠다.
5. 교청: 아교를 녹인 물. 동양화의 안료는 광물성 분말과 식물성 액체로 만든 것이 많은데, 아교물을 적절하게 섞어 사용해야만 안료가 화면에서 떨어지지 않는다.

畫雲臺山¹記²曰. 山有面, 則背向有影. 可令慶雲西而吐于東方淸天中. 凡天及水色, 盡用空靑, 竟素上下以暎日. 西去山, 別詳其遠近. 發迹東基, 轉上未半, 作紫石如堅云者五六枚, 夾岡乘其間而上, 使勢蜿蟺如龍, 因抱峰直頓而上. 下作積岡, 使望之蓬蓬然凝而上. 次復一峰, 是石, 東隣向之崎峭峰, 西連西向之丹崖. 下居絶磵, 畫丹崖臨磵上, 當使赫㸒³隆崇, 畫險絶之勢, 天師⁴坐其上, 合所坐石及蔭. 宜磵中桃, 傍生石間. 畫天師瘦形而神氣遠, 据磵指桃, 廻面謂弟子. 弟子中有二人臨下, 倒身, 大怖, 流汗失色. 作王良⁵, 穆然坐, 答問, 而超升⁶神爽精詣,

附眄[7]桃樹. 又別作王趙趨. 一人隱西壁傾巖, 餘見衣裾. 一人全見室中, 使輕妙泠然. 凡畵人, 坐時可七分, 衣服彩色殊鮮, 微此不正, 蓋山高而人遠耳. 中段東面, 丹砂絶崿[8]及蔭, 當使嶕峻高驪, 孤松植其上, 對天師所壁以成礀. 礀可甚相近, 相近者, 欲令雙壁之內, 凄愴澄淸, 神明之居, 必有與立焉. 可于次峰頭作一紫石亭立, 以象左闕之夾, 高驪絶崿, 西通雲臺以表路. 路左闕峰, 以巖爲根, 根下空絶, 并諸石重勢巖相承, 以合臨東礀. 其西石泉又見, 乃因絶際作通岡, 伏流潛降, 小復東出, 下礀爲石瀨, 淪沒于淵. 所以一東一西而下者, 欲使自然爲圖. 雲臺西北二面, 可一圖, 岡繞之上, 爲雙碣石, 象左右闕. 石上作孤游生鳳, 當婆娑體儀, 羽秀而詳, 軒尾翼以眺絶礀. 後一段赤岊[9], 當使釋弁如裂電[10], 對雲臺西鳳所臨壁以成礀, 礀下有淸流. 其側壁外面, 作一白虎, 匍石飮水. 後爲降勢而絶. 凡三段. 山畵之雖長, 當使畵甚促, 不爾, 不稱. 鳥獸中時有用之者, 可定其儀而用之. 下爲礀, 物景皆倒作. 淸氣帶山下, 三分据一以上, 使耿然成二重已上並長康所著, 因載于篇, 自古相傳脫錯, 未得妙本勘校.

(고개지는) 『화운대산기』에서 다음과 같이 말했다.

"산에 햇빛 받는 면이 있으면, 그 앞뒤로 그늘이 진다. 상서로운 구름을 서쪽으로부터 동쪽의 푸른 하늘로 향하여 피어 나오게 할 수 있다. 모든 하늘과 강의 색은 하늘빛 청색을 사용하여, 화면 위아래 끝까지 햇빛을 반영하도록 한다.

서쪽으로부터 산과 멀어질수록 그 원근을 따로 분명히 (표현)해야 한다. 동쪽 기슭에서 먼저 형태를 그려 나가면서 점차 위를 향해 올라오다가 화면의 반을 넘지 않게 한다. 언덕 사이로 올라가면서 견고한 구름 같은 자줏빛 돌 5-6개를 위치시키는데, 그 형세를 꾸불꾸불 용과 같

게 하여, 이로 인해 산봉우리를 에워싸고 곧바로 올라가게끔 그린다. 아래에는 겹쳐 있는 언덕을 그리는데, 그것을 멀리서 바라보면 단단히 굳어 뭉게뭉게 올라오도록 한다. 다음으로 다른 산봉우리 하나가 있는데, 이것은 암석이다. 동쪽으로는 앞의 가파르고 험준한 산봉우리와 인접하고, 서쪽으로는 서향의 붉은 낭떠러지와 이어져 있으며, 그 아래에는 가파른 계곡이 있다. 붉은 낭떠러지가 계곡 위를 내려다보는 것처럼 가파르게 그려 우뚝 솟은 기세를 묘사해야 한다. 천사 장도릉이 그 위에 앉아 있는데, 앉아 있는 곳은 당연히 바위와 그늘이다. 계곡 옆의 돌 사이에는 복숭아나무가 옆으로 자라고 있게 해야 한다. 천사는 수척한 모양이나 정신을 아득하게 하면서, 계곡에 앉아 복숭아나무를 가리키며 제자에게 얼굴을 돌려 말하도록 그린다. 제자 중 2명은 아래를 바라보며 물구나무 서 있고 크게 두려워하면서 식은땀을 흘리며 새파랗게 질려 있다. 왕량은 고요히 앉아 물음에 답변하고, 조승은 정신이 상쾌하고 깊은 조예에 도달하여 복숭아나무를 굽어보게끔 그리도록 한다. 또 그것과는 달리 왕량과 조승이 천사의 뒤를 쫓아 날아가는 것을 그린다. 한 사람은 서쪽 절벽에서 비스듬히 돌출되어 나온 바위에 숨어 옷자락이 약간 나타나고, 다른 한 사람은 허공에 완전히 나타나되, 경쾌하면서도 절묘하고 한적하게 그린다. 사람을 그릴 때는 항상 앉은 모습은 서 있을 때의 70%의 모습으로 그리고, 의복의 색채는 매우 선명해야 한다. 이렇게 하지 않으면 틀리게 된다. 대체로 산은 높고 사람은 아득할 뿐이기 때문이다.

화면 중간 동쪽에 붉고 가파른 낭떠러지와 그 그늘을 험준하고 높게 나란히 서 있게 하고, 소나무 한 그루를 그 위에 자라게 한다. 천사가 있는 절벽과 마주해서 계곡을 둔다. 계곡은 서로 아주 가깝게 그릴 수 있다. 서로 가깝게 그리는 이유는 양쪽 절벽 사이를 차갑고 맑고 깨끗하게 하여 신선이 사는 거처가 그곳에 있도록 하려는 것이다. 다음 산봉우리

정상에는 우뚝 서 있는 자줏빛 돌을 그려서 왼쪽 궐문의 돌기둥을 상징하게 한다. 앞에서 험준하고 나란히 서 있는 붉은 절벽은 서쪽 운대봉(주봉)으로 통하면서 길을 나타내며, 긴 왼쪽 궁문의 산봉우리는 암석을 기초로 하고, 그 기초 아래에는 매우 가파르며, 아울러 여러 개가 중첩된 듯한 기세를 가진 바위와 서로 연결되고 합쳐지면서 동쪽의 계곡을 내려다보고 있다. 서쪽에는 돌에서 흐르는 샘이 보이는데, 그 물은 꺾인 절벽을 따라가고 이어진 언덕을 관통해서 스며 아래로 흘러내리다가 다시 약간 동쪽으로 흐르게 그린다. 아래 계곡은 돌에 부딪쳐 흐르는 여울이 되어, 연못으로 흘러 모이게 한다. 한쪽은 동으로 한쪽은 서로 흘러 내려가게 하는 것은 자연적 형상이 그대로 그림이 되도록 하려는 것이다. 운대산의 서쪽과 북쪽에도 한결같이 언덕이 운대를 둘러싸고 있고, 2개의 거대한 돌을 그려서 좌우의 궁궐문을 상징하도록 그릴 수 있다. 바위 위에는 생동하는 봉황 1마리를 그리는데, 춤추는 자태로 가뿐히 나는 듯하고, 깃은 빼어나게 상세하고, 꼬리와 날개는 높이 올려 가파른 절벽을 내려다보고 있게 해야 한다.

뒤쪽 일단의 붉고 가파른 암석은 하늘을 가르듯 돌출하게 한다. 운대산 서쪽, 즉 봉황이 내려다보고 있던 절벽의 맞은편에는 계곡을 그린다. 계곡 아래에는 물이 맑게 흘러가고, 그 옆 절벽 바깥쪽에는 흰 호랑이 1마리가 돌 위를 기어가면서 물을 마시도록 그린다. 그 뒤에는 산의 형태를 급격하게 경사지도록 하여 산의 형태를 험준하게 한다.

모두 3단으로 만든다. 산이 길게 뻗어 있도록 그렸다 할지라도, 매우 짜임새 있게 그려야 한다. 그렇지 않으면 어울리지 않는다. 때때로 들짐승과 날짐승을 사용하려면 그 모습을 규정하여 그릴 수 있다. 아래에는 계곡을 그릴 때, 경치가 모두 물에 거꾸로 비치도록 그린다. 맑은 기운의 구름을 산 아래에 둘 때에는 삼분의 일 이상 차지하면서 분명하게 중첩되어 있도록 그려야 한다.”이상 3편은 고개지가 지은 것이어서 이 편에 기재

한다. 옛날부터 전하여 내려오지만 글자가 떨어지거나 뒤섞였고 교감할 좋은 판본도 얻지
못했다.

1. 화운대산: 지금의 쓰촨 성 창시 현〔蒼溪縣〕 동남쪽에 있는 도교의 성산으로, 영대
 산(靈臺山)이라고도 한다. 후한 말기 장릉(張陵, 일반적으로 장도릉張道陵이라고
 부름)은 오두미도(五斗米道)라는 도교 교단을 조직하면서 천사(天師)라고 불렸
 다. 어느 날 장도릉이 많은 제자들을 데리고 운대산 절벽에 올라갔다. 까마득히 발
 아래에 있는 복숭아나무를 보고 제자들에게 "누구라도 저 복숭아를 가지고 오는
 사람이 있다면 교리의 심오한 뜻을 전수하겠다."고 말했다. 2백 명이 넘는 제자들
 이 아래를 내려다보고 두려워했지만, 조승(趙昇)만이 스승의 말을 믿고 절벽을 내
 려가 복숭아를 가지고 왔다. 이어서 장도릉이 뛰어 내려갔고 뒤에 조승과 왕장(王
 長) 두 사람이 스승의 뒤를 따라감으로써 결국 스승으로부터 도를 배웠다. 이는
 진나라 갈홍의 『신선전』 '장도릉' 전에 나온다. 운대산을 그린 작품은 이러한 고사
 에 근거하여 그린 그림일 것이다. 〈화운산도〉의 구체적인 형상은 남아 있는 시각
 적 자료가 없어서 알 수 없지만, 후대 학자들은 『화운대산기』 내용에 따라 복원을
 시도했다. 리린찬(李霖燦)이 구상하고 쉰이점(沈以正)이 그린 〈운대산도복원도
 (雲臺山圖復原圖)〉(鈴木鏡, 『中國繪畵史上(圖版)』에 수록)와 나카무라 시게오(中
 村茂夫)가 구상하고 이나츠키 아키(稻月明)가 그린 〈운대산도상상복원도(雲臺山
 圖想像復原圖)〉(中村茂夫, 『中國畵論の展開』에 수록)가 그 예다.
2. 『화운대산기』: 장언원이 원주에서 "옛날부터 전하여 내려오지만 글자가 떨어지거
 나 뒤섞였고 교감할 좋은 판본도 얻지 못했다."고 한 것처럼, 그 이후에도 여러 가
 지 해석이 있어 왔다. 여기에서는 우리푸(伍蠡甫)가 푸바오스, 위지엔후아, 판티
 엔소우(潘天壽)의 교정본에 근거하여 새롭게 교정한 것에 따라 해석했다.(伍蠡甫,
 『中國畵論硏究』, 「讀顧愷之畵雲臺山記」, 北京大學出版社, 1983, pp.176-182)
3. 혁헌: 양쪽이 꺾어진 크고 작은 산.
4. 천사: 장도릉을 말한다. 원래 이름은 장릉이며, 후한 시대 패국(沛國) 풍(豊, 지금
 의 장쑤 성 평 현豊縣) 사람이다. 의술에 정통했는데 병을 치료하면서 쌀 5두(斗)
 를 거뒀다. 후한 시대 말기에 사회가 어지러울 때 학명산(鶴鳴山, 일명 곡명산鵠鳴
 山, 지금의 쓰촨 성 총칭 현崇慶縣에 있음)에서 도를 닦았다. 아울러 태상노군(太
 上老君)이 도서(道書)를 주었다고 하면서 오두미도(五斗米道)를 창립했으며, 자
 손들이 대를 이었다. 서진 시대 영가 연간에 4세손인 장성(張盛)이 용호산(龍虎
 山, 지금의 장시 성 구이시 현貴溪縣)에 은거하면서 장도릉을 '장교(掌敎),' '정일

천사(正一天師)'로 존칭했다. 이후 도교 신도들이 장도릉을 창시자로 받들어 '장
천사(張天師)'라고 존칭했다.

5. 왕량: 왕장(王長)이라고 해야 한다. 장도릉의 제자다.
6. 초승: 조승(趙昇)이라고 해야 한다. 장도릉의 제자다.
7. 부면: 눈동자를 비스듬히 하여 아래로 보다.
8. 절악: 절벽.
9. 적기: 붉고 가파른 암석.
10. 석번여열전: 산 위의 붉은 바위덩이가 마치 그 안으로 갑자기 떨어지는 듯하고,
 또 정지하지 않고 흔들려서 그 기세가 번개 빛처럼 빠르고 맹렬함을 말한다.

史道碩上品下, 孫暢之云, 道碩兄弟四人, 並善畵, 道碩工人馬及
鵝. 謝云,[1] 碩與王微, 並師荀衛, 王得其意, 史傳其似古賢圖, 金
谷圖,[2] 鵝圖, 牛圖, 七賢圖, 七命[3]圖, 蜀都賦[4]圖, 三馬圖,[5] 八駿圖[6] 服乘箴
圖,[7] 酒德頌[8]圖, 琴賦[9]圖, 稽中散詩圖,[10] 田家十月圖, 馬圖, 王駿戈船圖,[11] 梵
僧圖, 燕人送荊軻圖,[12] 並傳於代.

사도석상품하에 대해서는 손창지가 "도석의 형제는 4명인데, 모두 그림
을 잘 그렸다. (특히) 사도석은 사람과 말 및 거위 (그림)에 뛰어났다."
고 했다. 사혁은 "사도석과 왕미는 똑같이 순욱과 위탄(의 그림)을 배웠
는데, 왕미는 그 뜻을 얻었고, 사도석은 그 형사를 얻었다."고 했다.〈고현
도〉, 〈금곡도〉, 〈아도〉, 〈우도〉, 〈칠현도〉, 〈칠명도〉, 〈촉도부도〉, 〈삼마도〉, 〈팔준도〉, 〈복승잠
도〉, 〈주덕송도〉, 〈금부도〉, 〈혜중산시도〉, 〈전가십월도〉, 〈마도〉, 〈왕준과선도〉, 〈범승도〉, 〈연
인송형가도〉가 나란히 세상에 전해진다.

1. 사운: 사혁의 『고화품록』 '왕미 · 사도석' 편에는 "(그들이) 똑같이 순욱과 위탄(의
 그림)을 배웠는데, 각종 제재를 잘 그렸다. 그러나 왕미는 그 세밀한 묘사를 얻었

고, 사도석은 그 참모습을 얻었다. 자세히 논한다면, 왕미가 뒤진다(並師荀衛. 各體善能, 然王得其細, 史傳其眞. 細而論之, 景玄爲劣)."라고 되어 있다.

2. 〈금곡도〉: 금곡(金谷)은 서진 석숭(石崇, 249-300)이 하남의 금곡에서 많은 문사를 모아 문아의 모임을 갖고 호사한 유흥을 즐겼던 별장인 금곡원(金谷園)을 말한다. 〈금곡도〉는 이를 주제로 한 그림이다.

3. 「칠명」: 서진 시대 말기에 장협(張協, 자는 경양景陽)이 지었던 문장으로 『문선(文選)』 35권에 나오는 「장경양칠명팔수(張景陽七命八首)」이다. 『진서』 55권 '장협' 전에 따르면, 청렴하고 욕심 없이 지방관으로 지내던 장협은 서진 시대 말기의 난세에 느낀 바가 있어 "초야에 은거해서 도를 지키고 (세상의 일에) 다투지 않았으며" 시와 문장에 전념하고 「칠명」을 지었다.

4. 「촉도부」: 서진 시대 좌사(左思)가 쓴 부(賦)다. 이것에 위도부(魏都賦), 오도부(吳都賦)를 보태 이른바 「삼도부(三都賦)」라 칭한다. 이 「삼도부」가 세상에 나오자 평판이 자자하여, 낙양의 종이 값을 올릴 정도였다고 한다. 「촉도부」는 가상의 서촉공자(西蜀公子)가 삼국 시대 촉나라 수도의 아름다운 경치를 칭송한 작품이다. 기법 면에서 동한(東漢) 반고(班固)의 「양도부(兩都賦)」와 장형(張衡)의 「경부(二京賦)」의 영향을 많이 받았다.

5. 〈삼마도〉: 고개지의 『논화』에서 〈삼마도〉에 대해 "골격이 뛰어나며 천연스럽고 기괴하다. 날면서 달리는 모습이 마치 허공을 거니는 듯하다. 말의 기세는 그 진수를 다 묘사했다."고 했다.

6. 〈팔준도〉: 팔준(八駿)에 대한 견해는 책마다 약간씩 다르다. 『목천자전』에서는 주나라 목왕의 팔준에 적기(赤驥)·도려(盜驪)·백의(白義)·유륜(踰輪)·산자(山子)·거황(渠黃)·화류(華騮)·녹이(綠耳)가 있다고 전한다. 『습유기』에서는 녹지(絕地)·번우(翻羽)·본소(本霄)·초영(超影)·유휘(踰輝)·초광(超光)·등무(騰霧)·협익(狹翼)을 들고 있다.

7. 〈복승잠도〉: 옛날에는 복식과 마차의 경우 신분이 다른 사람들 각각에 상응한 규성을 두고, 이것을 그림으로 그려 사람들이 경계하게 했다. 오늘날 고개지가 그렸다고 하는 〈여사잠도〉는 장화(張華)의 「여사잠(女史箴)」을 기본 내용으로 하여 궁정 여인들의 행위규범을 경계시키기 위해 그렸다는 것을 염두에 둘 때, 〈복승잠도〉도 「복승잠」에 따라 그린 것이 아닌가 한다.

8. 「주덕송」: 죽림칠현 중 유령(자는 백윤伯倫)의 작품이다.

9. 「금부」: 죽림칠현 중 혜강의 작품이다. 옛 거문고를 연주하는 방법과 표현력을 자세하고 생동적으로 묘사하고, 당시의 중요한 음악 자료를 많이 보존하고 있다.

10. 〈혜중산시도〉: 『왕씨화원』본에는 '시(詩)'자가 없다.

11. 〈왕준과선도〉: 왕준은 서한 시대 사람으로 왕길(王吉)의 아들이다. 선제(宣帝) 때 유주자사(幽州刺史)와 경조윤(京兆尹)의 직책을 지냈고 후에 어사대부(御史大夫)가 되었다. 과선(戈船)은 병선(兵船)이다. 『한서』72 '왕준'의 전기에 과선에 대한 고사가 없어 〈왕준과선도〉가 어떤 그림인지 알 수 없다. 나가히로 도시오는 『한서』6 「무제기(武帝紀)」 '원정(元鼎) 6년'의 조항 중 과선장군(戈船將軍)에 관한 안사고(顏師古)의 주석에서 장안(張晏)이 "월나라 사람은 강 속에서 인선(人船)을 등에 지고, 또한 교룡(蛟龍)의 재해가 있어서 창을 배 아래에 설치했기 때문에 이름을 붙이게 되었다."라고 말한 것과, 또한 신찬(臣瓚)이 "오자서의 편지에 과선(戈船)이란 말이 있다. 여기에 창과 방패를 실었으므로 이렇게 불렀다."라고 말한 것을 들어서, 왕준(王駿)이 '왕준(王濬)'의 오자인지도 모른다고 했다.

12. 〈연인송형가도〉: 연나라 태자 단(丹)과 그 부하들이 진나라로 가 진시왕을 암살하려는 형가를 역수(易水)에서 전송하는 장면을 그린 그림이다.

謝稚[1]下品, 陳郡陽夏[2]人. 初爲晉司徒主簿, 入宋爲寧朔將軍, 西陽[3]太守宋鄧琬傳有稚子. 列女,[4] 康侯像,[5] 列女母儀圖,[6] 列女貞節圖, 列女賢明圖, 列女仁智圖, 列女傳一, 游仙翡翠篇,[7] 列女變通圖, 三馬伯樂[8]圖, 鴻瀉[9]圖, 孝子圖, 十弟子[10]圖, 三牛圖, 濠梁圖,[11] 輕車迅邁圖,[12] 列女畵, 秋興圖,[13] 孝經圖, 列女圖, 大列女圖, 康侯圖, 晉宣王及魏名臣像,[14] 雜畵一, 楚令尹泣岐蛇圖,[15] 孟母圖,[16] 遊仙圖, 秦王遊海圖,[17] 洛陽門翻車倂水圖,[18] 汾陰醮鼎圖,[19] 狩河陽圖,[20] 並傳於代.

사치下品는 진군 양하 사람이다. 처음에는 진나라 사도 주부였는데, 송나라에 들어와서 영삭장군과 서양태수가 되었다『송서』의 '등완' 전에 치자의 전기가 있다. (작품으로는) 〈열녀도〉, 〈강후상〉, 〈열녀모의도〉, 〈열녀정절도〉, 〈열녀현명도〉, 〈열녀인지도〉, 〈열녀전〉 1점, 〈유선비취편도〉, 〈열녀통변도〉, 〈삼마백락도〉, 〈칙계도〉, 〈노자도〉, 〈십제자도〉, 〈삼우도〉, 〈호량도〉, 〈경거신매도〉, 〈열녀화〉, 〈추흥도〉, 〈효

경도〉, 〈열녀도〉, 〈대열녀도〉, 〈강후도〉, 〈진나라 선왕 및 위나라 명신의 초상〉, 〈잡화〉
1점, 〈초영윤읍기사도〉, 〈맹모도〉, 〈유선도〉, 〈진왕유해도〉, 〈낙양문변차병수도〉, 〈분음
초정도〉, 〈수하양도〉가 나란히 세상에 전해진다.

1. 사치: 『송서』 84 '등완' 전에 "영삭장군(寧朔將軍)이며 서양태수(西陽太守)인 사
 치(謝稚)"가 보인다. 또한 『송서』 52 '사경인(謝景仁)' 전에 따르면, "(그는) 사경
 인(謝景仁)의 손자로서 생황을 잘 불었다."고 했다. 또한 『남사』 19 '사순(謝恂)'
 전에는 '사유자(謝孺子)'를 부기로 달아놓고, "어려서 족형 사장(謝莊)과 명성을
 나란히 했다."라 했다. 따라서 뒤의 원주인 "『송서』 '등완' 전에 치자의 전기가 있
 다(宋鄧琬傳有稚子)."의 '치자(稚子)'는 '유자(孺子)'의 오자일 수 있다. 사장(謝
 莊)은 이 책 제6권에 나온다.
2. 양하: 지금의 허난 성 타이캉 현[太康縣]에 해당한다.
3. 서양: 지금의 후베이 성 황강 현[黃岡縣] 동쪽에 해당한다
4. 〈열녀〉: 후한 유향의 『열녀전』을 그린 그림. 『열녀전』은 1권 모의(母儀), 2권 현명
 (賢明), 3권 인지(仁智), 4권 정순(貞順), 5권 절의(節義), 6권 변통(弁通)으로 이루
 어져 있다. 사치의 작품 중 〈열녀모의도〉, 〈열녀현명도〉, 〈열녀인지도〉, 〈열녀변통
 도〉가 각각의 권에 해당한다. 〈열녀정절도〉는 4권 정순과 5권 절의를 합친 화제다.
5. 〈강후상〉: 목록에 〈강후상〉과 〈강후도(康侯圖)〉 2점이 있다. 강후는 희봉(姬封)이
 며 주나라 무왕의 동생으로서 강(康)에서 작위를 받았다. 『주역』 하경(下經)의 진
 (晉)괘에 "진은 강후(나라를 안정시킨 군주)에게 말을 하사하는 것이 많고, (임금
 의 은택이 미치는 것이) 하루에 3차례나 되네(晉, 康侯, 用錫馬蕃庶, 晝日三接)."
 라는 구절이 있다.
6. 〈열녀모의도〉: 『왕씨화원』본에는 '모(母)'가 '형(形)'이라고 되어 있다.
7. 〈유선비취편〉: 진나라 곽박의 시 〈유선시질수(遊仙詩七首)〉(『문선』 21)의 제3수
 는 "물총새가 난소에서 장난치네(翡翠戲蘭苕)."로 시작하는데, 아마 이것을 화제
 로 삼은 것 같다.
8. 백락: 원래는 천마(天馬)를 관장하는 별자리의 명칭이다. 춘추 시대 손양(孫陽)이
 말을 잘 관찰하여 사람들이 그를 백락(伯樂)이라 불렀다. 지금은 사람의 재능을
 잘 알아보는 사람을 비유한다.
9. 칙계: 원래 '계칙(溪敕)'이다. 세속에서 자원앙(紫鴛鴦)이라 불리는 물새를 말한다.
10. 십제자: 『사기』 67 '중궁제자열전(仲尼弟子列傳)'에 "공자께서 말씀하기를 '수업
 을 받고 몸소 실천한 사람이 77명이다. 모두 남다른 재능을 지녔다. 덕행은 안연,

민자건, 염백우, 중궁이고, 정사(政事)는 염유, 계로다. 언어는 재아, 자공, 문학은
자유, 자하다.'"라고 표현한 공자 문인 중 열 제자를 말한다.

11. 〈호량도〉: 『장자』「추수(秋水)」편에 다음의 내용이 나온다. "장자가 혜자와 함께
 호(濠) 강의 다리(호량) 위에서 거닐었다. 장자가 '피라미가 나와 노는 것이 자유
 로우니 이것은 물고기의 즐거움이도다.'고 말하니, 혜자가 '그대는 물고기가 아닌
 데 어찌 물고기의 즐거움을 아는가.'라고 했다. 장자는 '그대는 내가 아닌데 어찌
 내가 물고기의 즐거움을 알지 못한다고 하는가.'라 했다는 구절이 있다." 〈호량도〉
 는 이것을 화제로 삼은 그림이다.

12. 〈경거신매도〉: 혜강의 〈수제가 군에 가는 것을 전송하는 시 다섯 수〉(『문선』24)의
 두 번째 시는 " 경쾌한 수레 빨리 달려가 저 긴 숲에서 쉬네(輕車迅邁, 息彼長
 林)."로 시작한다. 〈경거신매도〉는 이 시의를 그린 그림이다.

13. 〈추흥도〉: 서진 시대 반악(潘岳, 자는 안인安仁)의 「추흥부(秋興賦)」(『문선』13)
 를 화제로 한 그림이다.

14. 〈진선왕급위명신상〉: 진 선왕은 삼국 시대 후기에 위나라 조정을 장악한 사마의를
 가리킨다. 후에 그의 손자 사마염이 위나라를 찬탈하여 진나라를 세운 후 그를 황
 제라 칭하고 자신을 선왕(宣王)이라 칭했다. 이 그림은 사마의 및 위나라 후기의
 유명한 대신들을 그린 초상화일 것이다.

15. 〈초영윤읍기사도〉: 유향의 『신서(新書)』1에 나오는 고사를 그린 그림이다. 영윤
 은 춘추전국 시대 초나라에서 설치된 관직의 명칭으로 수도의 행정사무를 관장했
 다. 기사(岐蛇)는 머리가 둘인 긴 뱀이다. 초나라 영윤 손숙오(孫叔敖)는 어릴 때
 머리가 둘인 뱀을 죽여 땅에 묻고는 울고 있었다. 그의 어머니가 까닭을 물었다.
 그는 머리가 둘인 뱀을 보면 그 사람이 죽는다고 했는데, 자신이 그 뱀을 보았으니
 곧 죽을 것이라고 답했다. 어머니가 그 뱀이 어디에 있느냐고 물으니, 다른 사람이
 볼까 봐 죽여 묻었다고 답했다. 그러자 어머니가 음덕을 베푼 사람은 하늘이 복으
 로 보답할 것이니 너는 죽지 않을 것이라고 했다. 과연 그는 성년이 되어 초나라
 영윤이 되었고 사람들에게 신망을 얻었다.

16. 〈맹모도〉: 맹모(孟母)는 전국 시대 사상가 맹가(孟軻)의 어머니를 말한다. 그녀는
 맹가에게 좋은 학습 환경을 제공하기 위해 3번이나 이사를 해서 '맹모삼천(孟母三
 遷)'이라는 구절을 낳았다.

17. 〈진왕유해도〉: 진시왕은 재위 기간에 여러 차례 천하를 순행하면서 동해(東海)에
 이르렀다. 후세에 이러한 역사적 사실에 근거하여 그가 동해를 유람할 때의 많은
 전설이 생겨났다. 이 그림은 이때의 전설을 그린 것일 수 있다.

18. 〈낙양문번차병수도〉: 번차(翻車)는 물을 끌어들일 때 사용하는 용골수차(龍骨水

車)를 뜻한다. 병수(倂水)는 용골수차를 사용하여 낮은 곳의 물을 높은 곳으로 끌어올리는 것이다. 『후한서』「열전(列傳)」 68 '장량(張讓)' 전에서는 "영제(靈帝)는 또한 번차(翻車)와 갈오(渴烏)를 만들어 평문(平門) 밖 다리 서쪽에 설치하고, 이것으로써 남북 교외 길에 뿌려 백성이 길을 청소하는 경비를 줄였다."라 했다. 또 '장회태자(章懷太子)' 주석에는 "번차는 기차(機車)를 설치하여 물을 끌어올리고, 갈오는 곡통(曲筒)을 만들어 기(氣)로써 물을 위로 끌어올린다."는 구절이 있다. 낙양문은 낙양의 평문(平門)을 말한다. 번차와 병수는 기계를 설비하여 물을 끌어들여 남북의 교외 길에 뿌려 청소하는 것을 말한다.

19. 〈분음초정도〉: 분수 북쪽에서 정(鼎)에 제사를 지내는 모습을 그린 그림이다. 한나라 무제의 원정 원년(기원전 116) 여름 5월 5일에 정을 분수(汾水, 산동성을 나누는 황하의 대지류)에서 얻어, 원정 4년 11월 갑자(甲子)에 분수 북쪽 후토사(后土祠)를 세웠던 사실을 그린 것이다.

20. 〈수하양도〉: 하양(河陽)에서 사냥하는 모습을 그린 그림이다. 『춘추좌씨전』 희공(僖公) 28년에 다음과 같이 나온다. "천왕이 하양(진나라 땅)에서 사냥을 했다." "이 회합에서 진나라 제후는 왕을 불러 제후에게 인사하게 하고, 왕에게 사냥을 재촉했다. 공자는 '신하로서 왕을 부르는 것은 가르침에 없기 때문에 경문에 천왕이 하양에서 사냥을 했다고 쓰고, 그 땅이 그러한 장소가 아님을 말하여 그 덕을 밝힌 것이다.'라 말했다."

夏侯瞻[1]下品, 謝云,[2] 氣韻不足, 精密有餘, 擅名當代, 事非虛美, 在第三品毛惠遠下, 戴逵上郢匠圖[3], 高士圖, 佺山圖, 楚人祠鬼神圖, 傳於代.

하후첨하품에 대해서는 사혁이 "기운이 부족하고 (묘사의) 정밀함에는 지나침이 있다. 당시에 명성을 떨쳤는데 그 작업은 헛되이 찬양한 것이 아니다."라고 말하면서 (그의 화품을) 제3품 모혜원 아래, 대규 위에 놓았다 〈영장도〉, 〈고사도〉, 〈수산도〉, 〈초인사귀신도〉가 세상에 전해진다.

1. 하후첨: 사혁의 『고화품록』에는 '하첨(夏瞻)'이라고 기재되어 있다.
2. 사운: 여기에 인용된 문자와 현존본 『고화품록』에는 약간의 차이가 있다. 본문의 '기운(氣韻)'은 '기력(氣力)'으로, '정밀(精密)'은 '정채(精彩)'로, '당대(當代)'는 '원대(遠代)'로 기재되어 있다.
3. 〈영장도〉: 『장자』 「서무귀(徐無鬼)」에 나오는 영장운근(郢匠運斤), 즉 영 지방 장인이 도끼를 귀신처럼 사용한 일화를 그린 그림이다. 이 책 제2권 「고개지, 육탐미, 장승요, 오도자의 붓 쓰는 방법을 논하다」에서 나왔다.

稽康, 字叔夜, 譙國銍[1]人. 能屬詞, 善鼓琴, 工書畫, 美風儀. 在魏拜中散大夫, 入晉不仕. 自以高潔難期, 所與神交者, 唯王戎山濤等, 爲竹林七賢而已. 性巧絶, 與向秀共鍛於柳樹下. 鍾會, 貴公子也, 往訪之, 康不禮焉. 會構禍康於文帝, 時年四十見晉書, 獅子擊象圖, 巢由[2]圖, 傳於代.

혜강은 자가 숙야이고 초국 질 사람이다. 문장을 잘 짓고 거문고를 잘 연주했으며, 그림과 글씨에 뛰어났고 풍채가 아름다웠다. 위나라에서 중산대부에 배수되었지만, 진나라에 들어와서는 벼슬하지 않았다. 스스로 고결하다고 생각하여 (남에게 어느 것도) 기대하지 않았으며, (다만) 정신적으로 교류한 사람은 왕융, 산도 등 죽림칠현뿐이었다. 성품이 매우 뛰어났으며, 버드나무 아래에서 향수와 더불어 (금단을) 제련했다. 종회는 귀공자인데도 그를 방문했지만, 혜강은 그에게 예절을 베풀지 않았다. (그래서) 종회는 문제에게 혜강을 음모하여 (죽였는데, 혜강의) 당시 나이가 40세였다『진서』에 나온다. 〈사자격상도〉와 〈소유도〉가 세상에 전해진다.

1. 초국질: 지금의 안후이 성 쑤 현[宿縣]에 해당한다.

2. 소유: 전설적인 도당씨(陶唐氏) 시대의 고사 소보(巢父)와, 요 임금이 중국을 넘겨 주고 통치하라 했지만 이를 거절하고 영수(潁水)에서 귀를 씻었다고 하는 고사 허유(許由)를 함께 일컫는다.

溫嶠,[1] 字太眞, 太原祁[2]人. 秀朗有才鑒, 善畵. 明帝時官至平南將軍, 江州刺史. 年四十二. 贈侍中大將軍, 追封始安公, 諡曰武見孫暢之述畵記, 晉書.

온교(288-329)는 자가 태진이고 태원의 기 사람이다. 뛰어나고 총명하며 재능과 감식안이 있었으며, 그림을 잘 그렸다. (진나라) 명제 때 벼슬이 평남장군과 강주(지금의 후베이 성 남부와 장시 성)의 자사에 이르렀다. 나이 42세(에 죽었다.) 시중과 대장군에 추증되었으며, 시안공에 추봉되었고, 시호가 무다 손창지의 『술화기』와 『진서』에 나온다.

1. 온교: 처음에 병주(幷州) 유곤(劉琨)의 참모가 되어 그를 도와 유총(劉聰) 석륵(石勒)에 저항했다. 후에 남쪽으로 내려와서는 강남 사족들의 존경을 받았다. 명제 때에는 중서령을 맡았다. 왕돈(王敦)이 전횡을 일삼자 유량(庾亮) 등과 함께 그를 무너트렸다. 강주를 다스릴 때에는 유량, 도간(陶侃) 등과 함께 소준(蘇峻), 조약(祖約)의 반란을 토벌했으나 오래 지니지 않아 병으로 죽었다.
2. 태원기: 지금의 산시 성〔山西省〕 펀양 현〔汾陽縣〕 동쪽에 해당한다.

謝巖, 曹龍, 丁遠, 楊惠, 江思遠,[1] 已上五人兼見孫暢之畵記. 思遠, 陳留圉[2]人. 有孝行高節, 征西將軍庾亮[3]請爲儒林參軍, 其他辟召皆不就. 年四十九有傳[4].

사암, 조룡, 정원, 양혜, 강사원 이상 5명의 사람은 손창지의 『화기』에
나온다. 강사원은 진유의 어 사람이다. 효성스러운 행위와 뛰어난 절개
가 있어, 정서장군 유량(289-340)이 유림참군이 되어 달라고 하여 (수
락했지만) 기타 (관직에) 부른 것에는 모두 나가지 않았다. 향년 49세
다.전기가 있다.

1. 사암, 조룡, 정원, 양혜, 강사원: 이 다섯 사람 중에서 강사원과, 이 책 제5권 '강흔'
 에서 손창지의 『술화기』를 인용하면서 "(강흔은) 양혜보다 뛰어나다."고 한 양혜 외
 에, 나머지 세 사람의 생애와 예술에 대해서는 자세히 알 수 없다.
2. 진유어: 지금의 허난 성 치 현[杞縣] 남쪽에 해당한다.
3. 유량: 자가 원규(元規)이고 동진의 영천(穎川) 언릉(鄢陵, 지금의 허난 성 옌링 서
 북쪽) 사람이다. 그의 누이가 진나라 명제(明帝)의 황후가 되었다. 원제(元帝), 명
 제, 성제(成帝) 휘하에서 벼슬을 하면서 온교, 도간과 함께 반란을 평정했다.
4. 유전: 강사원의 전기는 지금 전해지지 않는다.

王濛, 字仲祖, 晉陽人. 放誕不羈, 書比庾翼[1], 丹青甚妙, 頗希
高達[2]. 常往驢肆[3]家畫轜車[4]. 自云, 我嗜酒, 好肉, 善畫, 但人有
飲食美酒精絹, 我何不往也. 特善清言[5], 爲時所重. 卒時年三十
九. 官至司徒左長史晉書有傳, 事見中興書.

왕몽(309-347)은 자가 중조이고 진양 사람이다. (성격이) 자유분방하
고 (틀에) 구속되지 않았다. 글씨는 유익에 필적하고, 그림은 매우 오묘
했으며, 특히 고상한 경지를 추구했다. (그는) 항상 (상여를 끄는) 나귀
가 모여 있는 집에 가서 상여수레를 그렸다. 스스로 "나는 술과 고기를
좋아하고, 그림을 잘 그린다. 음식과 맛있는 술, 그리고 고운 비단만 있
으면, 내가 어디든 가지 않겠는가."라고 말했다. 특히 청담을 잘하여 당

시 사람들에게 존중을 받았다. 죽었을 때 나이가 39세였다. 벼슬은 사
도의 좌장사에 이르렀다.『진서』에 전기가 있고, 행적이『중흥서』에 나온다.

1. 유익: 진나라 때 사람으로, 유량의 동생이다. 자는 치공(稚恭)이고 시호는 숙(肅)이
 다. 처음에 도간의 태위부참군(太尉府參軍)을 배명받았다가, 남만교위(南蠻校尉)
 로 옮겼으며, 곧 도정후(都亭侯)에 봉해졌다. 후에 도독강형사옹양익육주제군사(都
 督江荊司雍梁益六州諸軍事), 형주자사(荊州刺史)를 배명받았다.(『진서』 73 참조)
2. 고달: 행동이 고고하고 사물에 통달함.
3. 여사: 마구간.
4. 이거: 상여를 끄는 수레.
5. 청언: '청담(淸談)', '현언(玄言)', '현담(玄談)'이라고도 한다. 위진 시대 문인들 사
 이에서 매우 유행했다. 노자와 장자 학문의 숭상을 기본으로 하여 오묘한 이치를
 즐겨 이야기했으며, 아울러 도가학설을 빌려 유학을 해석했다. 완적과 혜강 같은
 죽림칠현이 대표적 인물이다.

戴逵, 字安道, 譙郡銍人. 幼有巧慧, 聰悟博學, 善鼓琴, 工書
畫. 爲童兒時, 以白瓦屑鷄卵汁和溲作小碑子,[1] 爲鄭玄[2]碑, 時稱
詞美書精, 器度[3]巧絶. 其畫古人山水極妙, 十餘歲時, 於瓦官寺
中畫, 王長史[4]見之云, 此兒非獨能畫, 終享大名, 吾恨不得見其
盛時. 逵嘗就范宣[5]學, 范見逵畫, 以爲亡用之事, 不宜虛勞心
思. 逵乃與宣畫南都賦[6], 范觀畢嗟歎, 甚以爲有益, 乃亦學畫.
逵旣巧思, 又善鑄佛像及雕刻. 曾造無量壽木像, 高丈六, 并菩
薩. 逵以古制朴拙, 至於開敬[7], 不足動心, 乃潛坐帷中, 密聽衆
論. 所聽褒貶, 輒加詳研, 積思三年, 刻像乃成. 迎至山陰[8]靈寶
寺, 郗超[9]觀而禮之, 撮香誓曰云云. 旣而手中香勃然煙上, 極目
雲際. 前後徵拜終不起, 太元二十一年也見晉書及宋書. 及逵別傳,
徐廣晉記, 會稽記, 郭子, 劉義慶世說, 宋朝臨川王冥驗記.[10][11] 此像今在越州

嘉祥寺. 今亦有遵手鑄銅佛幷二菩薩, 在故洛陽城白馬寺[12], 隋文帝自荊南興
皇寺取來. 謝云, 情韻綿密, 風趣巧拔. 善圖賢聖, 百工所範. 荀
衛之後, 實稱領袖. 劉義慶云, 戴公從東出, 謝太傅[13]往見之. 謝
本輕戴, 見之但論琴書而已. 戴亡咎色, 而說琴畵愈妙, 謝知其
量. 又戴安道中年畵行像[14]甚精妙, 庾道秀[15]看之, 語戴云, 神猶
太俗, 蓋卿世情未盡耳. 戴云, 惟務光當免卿此語耳務光者, 夏時
人也. 耳長七寸, 好鼓琴, 服蒲薤[16]根. 湯將伐桀, 謀於光, 光曰, 非吾事也. 湯
曰, 伊尹何如. 光曰, 强力忍訽, 不知其他. 湯克桀, 以天下讓於光, 光曰, 吾
聞亡道之世, 不踐其土, 況讓我乎. 負石自沉於瀘水[17]. 見列仙傳. 戴逵畵有阿
谷處女圖[18], 孫綽高士像,[19] 胡人弄猿畵, 濠梁圖, 董威輦詩圖,[20] 孔子弟子圖,
金人銘,[21] 三馬伯樂圖, 三牛圖, 尚子平[22]白畵, 嵇阮像, 嵇阮十九首詩圖, 五
天羅漢圖,[23] 名馬圖, 漁父圖,[24] 獅子圖, 吳中溪山邑居圖, 杜征南人物圖,[25] 幷
傳前代.

대규(335-396)는 자가 안도이고 초군의 질 사람이다. 어려서부터 기발
한 재능이 있었으며, (사물의 이치에 대해) 총명하게 깨달았고 널리 배
웠다. 거문고를 잘 연주했으며 글씨와 그림에 뛰어났다. 어릴 때 하얀
기와 가루와 계란 즙을 섞고 반죽하여 작은 비석을 만들어 정현의 비를
세웠는데, 당시에 문장이 아름답고 글씨가 정미하고 도량이 뛰어나다
고 칭찬받았다. 옛 사람을 그린 것과 산수는 매우 오묘했다. 10살쯤에
와관사 안에 그림을 그렸는데, 왕장사가 이것을 보고 "이 아이는 그림
을 잘 그릴 뿐 아니라, 결국 큰 명성을 누릴 것이다. 내가 이 아이의 장
성할 때(의 모습)을 볼 수 없음이 한탄스럽다."고 했다. 대규는 일찍이
범선에게 나아가 배웠는데, 범선이 대규의 그림을 보고 쓸모없는 것으
로 마음과 생각을 헛되이 수고롭게 하지 말라고 했다. 마침내 대규는
범선과 함께 〈남도부도〉를 그렸는데, 범선은 보고 나서 감탄하면서 매

우 유익한 것이라고 생각하고, 이에 또한 (계속해서) 그림을 배우도록 했다.

대규는 이미 생각을 치밀하게 했고, 또 불상을 잘 주조했으며 조각을 잘 했다. (그는) 일찍이 무량수불의 나무 조각상을 만들었는데 높이가 1장 6척이나 되었고, (또한) 보살상을 함께 조각했다. 대규는 옛 법식(을 따른 조각 양식이) 소박하고 고졸하여, 처음 공개될 때는 마음을 감동시킬 수 없다고 생각했다. 이에 휘장 안에 조용히 앉아서 은밀히 중론을 들었다. 칭찬하고 비난하는 것을 들어 상세하게 연구하고 (여기에다) 3년이나 생각한 후에 비로소 조각상을 완성했다. (이것은) 산음의 영보사에 안치되었다. 치초(336~377)는 이것을 보고 예절을 표시하고 향을 모아 서약하기를 "…… 조금 있다가 손 안의 향이 왕성한 연기가 되어 올라가니, 구름 끝까지 눈길이 미치네."라고 했다. (이 시기를) 전후로 하여 (대규는 임금의) 부름을 받아 (관직)에 배수되었지만 끝내 나가지 않았다. (그가 사망한 해는) 태원 21년(396)이다『진서』, 『송서』, 『규별전』, 『서광진기』, 『회계기』, 『곽자』, 유의경의 『세설신어』, 송나라의 『임천옥명험기』에 나온다. 이 불상은 지금 월주 가상사에 있다. 또한 대규가 직접 주조한 〈금동삼존불〉이 옛 낙양의 백마사에 현재 남아 있는데, 수나라 문제가 형남(지금의 후베이 성 장림)의 홍황사에서 가져왔다.

사혁은 (ㄱ에 대해) "정취와 여운적인 맛이 면밀하게 이어지고 풍격이 교묘하고 뛰어나다. 현인과 성인(의 모습)을 잘 그렸는데, (이것은) 뭇 화공의 모범이 된다. 순욱과 위협 이후 실로 최고의 화가라 칭할 수 있다."라고 했다. 유의경은 (『세설신어』에서) "대규가 동쪽(즉 회계)에서 왔을 때, 사안이 그를 찾아가 보았다."라 했다. 사안은 본디 대규를 경멸하여, 그를 보자 그저 거문고와 글씨만 논했다. 대규의 얼굴에는 책망하는 빛이 없었고, (그가) 거문고와 그림을 논한 내용은 더욱 오묘했다. (마침내) 사안은 그 도량을 알았다. 또한 대규는 중년에 〈행상도〉를

그렸는데, (이것이) 더욱 정밀하고 오묘했다. 유화가 이것을 보고 대규에게 "오히려 정신이 너무 속되니, (이것은) 아마도 그대의 세속적인 감정이 다 없어지지 않았을 뿐이기 때문이오."라 하니, 대규는 "무광은 오직 그대의 이 말을 피했을 것이오."라 했다무광은 하나라 때 사람이다. 귀가 길어 7촌이나 되었다. 거문고 연주를 좋아하고 부들과 염교의 뿌리를 먹었다. (상나라) 탕 임금이 (하나라) 걸 임금을 정벌하려고 할 때 무광에게 의논하자, 무광은 "제 일이 아닙니다."라고 말했다. 탕 임금은 "이윤은 어떻소?"라고 묻자, 무광은 "힘써 노력하고 치욕을 참는 (사람인)데, 다른 것은 모르겠습니다."라 했다. 탕 임금이 걸 임금을 이기고 천하를 무광에게 양도하자, 무광은 "저는 도를 잃은 세계의 땅을 밟지 않는다고 들었는데, 하물며 (그 세계를) 저에게 양도하려고 하십니까?"라고 하면서 돌을 등에 지고 스스로 노수에 빠져 죽었다. 『열선전』에 나온다. 대규의 작품에는 〈아곡처녀도〉, 〈손작고사상〉, 〈호인농원화〉, 〈호량도〉, 〈동위체시도〉, 〈공자제자도〉, 〈금인명〉, 〈삼마백락도〉, 〈삼우도〉, 백묘화로 된 〈상자평도〉, 〈혜완상〉, 〈혜완십구수시도〉, 〈오천나한도〉, 〈명마도〉, 〈어부도〉, 〈사자도〉, 〈오중계산읍거도〉, 〈두정남인물도〉가 전대에서 전해진다.

1. 이백와소계란즙화수작소비자: 화(和)는 섞다 또는 혼합하다. 수(溲)는 반죽하다. 화수(和溲)는 섞어 반죽을 만든다는 뜻이다. 청짜이는 수(溲)를 소변으로 해석했다. 이 경우 "하얀 기와 가루와 계란 즙을 소변과 섞어 작은 비석을 만들다."가 된다.
2. 정현: 후한 시대의 학자로, 자는 강성(康成)이다. 모든 유가 경전에 널리 정통하여 한나라 경학(經學)을 통일해 집대성했다. 『모씨전(毛氏箋)』, 『주례』, 『의례』, 『예기』 등의 주석을 지었다.
3. 기도: 도량.
4. 왕장사: 왕몽을 가리킨다. 당시 사도좌장사(司徒左長史)를 맡고 있어 왕장사라 했다. 앞의 '왕장사' 참조.
5. 범선: 자가 선자(宣子)이고 동진 시대 진유(陳留) 사람이다. 많은 책을 두루 읽었고 『삼례(三禮)』에 정통했으며, 또한 그림을 잘 그렸다. 저서로 『예역난론(禮易難論)』이 있다.
6. 남도부: 후한 시대 장형의 작품이다. 『문선』 권4에 수록.
7. 개경: 불상이 완성된 후 최초로 대중에게 보여 주는 의식.

8. 산음: 지금의 저장 성 사오싱 현에 해당한다.

9. 치초: 자가 경흥(景興)이고 동진 시대 고평(高平)의 금향(金鄉, 지금의 산둥 성에 속함) 사람이며, 불교를 좋아했다. 환온은 그를 참군(參軍)으로 삼아 함께 모반에 참여했다. 관직은 중서시랑(中書侍郎)에 이르렀으며 권세가 환온 다음이었다. 환온이 죽은 뒤 관직을 사직했다.

10. 송조임천옥명험기: 『왕씨화원』본에는 '옥(玉)'이 '왕(王)'으로 되어 있다. 여기에는 2가지 해석이 있다. 일본의 나가히로 도시오와 오카무라 시게루는 『왕씨화원』본의 '왕(王)'을 채택하여 "송나라 임천왕(臨川王)의 『명험기(冥驗記)』"로 해석했다. 그러나 임천왕이 누구인지는 밝히지 못했다. 이에 반해 중국의 청짜이는 그대로 받아들여 『임천옥명험기(臨川玉冥驗記)』로 해석했다. 여기에서는 후자를 채택했다.

11. 진서급송서 …… 송조임천옥명험기: 『회계기(會稽記)』는 주육(朱育)이, 『곽자』는 곽징지(郭澄之)가 지었다. 여기에 열거된 책 중 『진서』, 『송서』, 유의경의 『세설신어』 외 나머지는 모두 현존하지 않는다.

12. 백마사: 중국에서 현존하는 가장 오래된 불교사원. 후한 시대인 기원후 67년에 인도의 승려 가섭마등(迦葉摩騰)과 축법란(竺法蘭) 등이 명제(明帝)의 사신 채음(蔡愔)의 간청으로 불상과 경전을 흰 말에 싣고 낙양에 들어왔다. 이에 명제가 불교를 신봉하여 8년 후에 절을 세우고 당시 일을 기념하여 '백마사'라 했다.

13. 사태부: 동진 시대의 명신 사안(謝安)을 가리킨다. '고개지' 역주 참조.

14. 행상: 불가에서는 석가모니 탄신일에 석가모니 그림을 사륜보거(四輪寶車)에 설치하고 거리를 다녀 사람들이 그림을 볼 수 있게 한다. 사륜보거에 설치한 석가모니 그림을 행상이라 한다.

15. 유도수: '수(秀)'는 '계(季)'의 오기다. 유도계(庾道季)는 이름이 유화(庾和)이고 유량의 아들이다.

16. 포해: 부들과 염교. 염교는 백합과에 딸린 여러해살이 풀이다.

17. 노수: '노강수(瀘江水)'라고도 한다. 지금의 쓰촨 성 구이 주[貴州] 일대에 있다.

18. 〈아곡처녀도〉: 고개지에게도 이 작품이 있다. 이 책 제5권 '고개지' 참고.

19. 〈손작고사상〉: 손작과 고사의 상. 손작은 자가 흥공(興公)이다. 어려서 원대한 뜻이 있었으며 넓게 배우고 문장에 뛰어났다. 회계에 살면서 많은 산수를 유랑했다. 저서로는 『천태산부(天台山賦)』가 있다.

20. 〈동위체시도〉: 동위체(董威輦)의 시를 그린 그림이다. 진나라 동경(董京)은 자가 위체(威輦)이고 방랑 시인이었다. 『진서』94 「은일」전에 나온다.

21. 금인명: 『공자가어』에 "공자가 주나라 태조 후직(后稷)의 사당에 갔을 때, 사당 앞

에 청동으로 된 사람 조각이 있었는데, 그 입이 3중으로 봉해져 있고, 등 뒤에 '말을 삼가는 옛 사람이다(古之愼言人也).'는 명문이 있었다."라고 했는데, 이것을 가리킨다.

22. 상자평: 이름은 장(長)이고 후한 사람이다. 안빈낙도하여 은거하면서 벼슬하지 않았다. 왕망(王莽) 때 사람들이 관직에 추천해도 나아가지 않았다. 『노자』와 『주역』에 정통했다. 자녀들이 결혼한 후 뜻을 같이하는 사람들과 명산을 유람했다.

23. 〈오천나한도〉: 오천은 오천축으로 고대 인도를 5개로 구분한 호칭이다. 『왕씨화원』본에는 '천(天)'이 '대(大)'로 되어 있다.

24. 〈어부도〉: 『초사』의 「어부」 편을 내용으로 하는 그림을 말한다.

25. 〈두정남인물도〉: 진나라 두예(杜預, 222-284)의 초상과 인물도, 또는 두예의 초상 인물도를 가리킨다. 두예는 정남장군(征南將軍)이 되었기에 두정남(杜征南)이라 불렸다. 『진서』 34에 그의 전기가 있다.

逵子勃¹下品, 有父風. 孫暢之云, 山水勝顧. 晉義熙²初, 以散騎郞徵, 不至見宋書. 有曹長孺³像, 三馬圖, 九州名山圖, 秦王東游圖, 朝陽谷神圖,⁴ 風雲水月圖. 已上並傳於前代.

대규의 아들 대발하품에게는 부친 대규의 유풍이 있다. 손창지는 (대발이) "산수에서는 고개지보다 뛰어나다."고 했다. 진나라 의희 연간 초에 (조정에서) 산기랑이라는 관직으로 불렀지만 나아가지 않았다『송서』에 나온다. 〈조장유의 초상〉, 〈삼마도〉, 〈구주명산도〉, 〈진왕동유도〉, 〈조양곡신도〉, 〈풍운수월도〉 (등의 작품이 있다). 이상이 나란히 함께 세상에 전해진다.

1. 규자발: 이 책 제1권 「역대 화가의 이름을 서술하다」에는 '발(勃)'이 '발(勃)'이라고 기재되어 있다.
2. 의희: 동진 시대 안제(安帝) 사마덕종(司馬德宗)의 연호로서 405년에서 418년까지다.
3. 조장유: 누구인지 자세히 모른다.
4. 〈조양곡신도〉: 조양(朝陽)은 아침 해 또는 아침 햇빛을 뜻한다. 곡신(谷神)은 『노

자』의 구절 "곡신은 죽지 않는다. 이것을 현빈(玄牝)이라 한다."에 근거한 것으로 계곡의 신령을 말한다.

勃弟顒, 字仲若, 巧思亦逵之流, 一門隱遁, 高風振於晉宋. 傳父之琴書丹青, 凡所徵辟, 並不起. 宋太子[1]鑄丈六金像於瓦棺寺, 像成而恨面瘦, 工人不能理, 乃迎顒問之. 曰, 非面瘦, 乃臂胛[2]肥. 旣鋁[3]減臂胛, 像乃相稱. 時人服其精思. 年六十四見宋書隱逸傳, 及王智深宋記.

대발의 동생 대옹(378-441)은 자가 중약이며, 교묘한 사고력은 대규의 영향을 받았다. 한 집안이 모두 은둔자로서, 이들의 높은 정신세계는 진나라와 송나라 사이에 드날렸다. (대옹은) 부친 대규의 거문고, 글씨, 그림(의 경지)를 (세상에) 전했다. 조정에서 관리를 등용하고자 부르는 경우에는 일체 나아가지 않았다. 송나라 태자가 와관사에 장륙의 금불상을 주조했는데, 불상이 완성되고 (보니) 안타깝게도 불상의 얼굴이 수척했지만 공인들이 (이것을) 바로잡을 수 없었다. 이에 대옹을 불러서 그 방법을 물었다. (대옹은) "얼굴이 수척한 것이 아니라 팔과 어깨가 살쪘습니다."라고 했다. (이에 따라 공인들이) 줄로써 팔과 어깨를 줄이자, 불상은 바로 조화를 이루었다. 당시 사람들은 그의 정교한 사고력에 감복했다. 향년 64세다『송서』「은일」전 및 왕지심의 『송기』에 나온다.

1. 송태자: 송나라 문제(文帝)의 장자 유소(劉劭, 424-453)를 말한다.
2. 비갑: 팔과 어깨.
3. 여: 줄. 공구의 일종.

彦遠曰, 漢明帝夢金人長大, 頂有光明, 以問君臣, 或曰, 西方
有神, 名曰佛, 長丈六, 黃金色. 帝乃使蔡愔¹取天竺國優塡王²畵
釋迦倚像³, 命工人圖於南宮淸涼臺及顯節陵⁴上.⁵ 以形制古朴,
未足瞻敬. 阿育王⁶像至今亦有存者, 可見矣. 後晉明帝衛協, 皆
善畵像, 未盡其妙. 洎戴氏父子皆善丹靑, 又崇釋氏, 範金賦采,
動有楷模. 至如安道潛思於帳內, 仲若懸知其臂胛, 何天機神巧
也. 其後北齊曹仲達, 梁朝張僧繇, 唐朝吳道玄周昉, 各有損益.
聖賢盻蠁,⁷ 有足動人, 瓔珞⁸天衣, 創意各異. 至今刻畵之家, 列
其模範, 曰曹, 曰張, 曰吳, 曰周, 斯萬古不易矣.

나 장언원은 다음과 같이 말한다.

"한나라 명제는 금으로 된 사람 형상을 꿈꾸었는데, (그것은) 장대하고
머리 위에서는 빛이 났다. (명제는 꿈에서 깨어나 이것을) 여러 신하에
게 물었다. 어떤 신하가 '서방세계에는 부처라 하는 신이 있는데 키가
장륙이나 되고 황금빛으로 되어 있습니다.'라고 말했다. 명제는 이에 채
음을 시켜 천축국 우진왕이 그린 〈석가모니 의상〉을 가져오게 하여, 공
인에게 (낙양성) 남궁의 청량대 및 현절릉 위에 그리게 했다. (그러나)
형상의 제작술이 예스럽고 졸박하여 (이 상을) 보고 경탄할 수 없었다.
〈아육왕상〉은 지금 또한 남아 있는 것이 있어서 볼 수 있다. 후에 진나
라 명제 때 위협이 모든 불상을 잘 그렸지만 그것의 오묘함을 다 표현
하지 못했다. 대씨 부자의 경우 모두 그림을 잘 그렸고 또한 석가모니
를 숭배해서 금을 녹여 (조각상을 주조하고 여기에) 색을 칠했는데, (이
것은) 언제나 (여러 사람들의) 법식이 되었다. 대규가 휘장 안에서 고요
히 생각하고 대응이 멀리서 (보고) 팔과 어깨(가 살찐 것)을 아는 것이
어찌 천기(의 발동)과 신비스러운 솜씨가 아니겠는가. 그 후 북제 시대
의 조중달과 양나라 장승요, 당나라 오도자, 주방은 저마다 장단점이

있다. 불교 성상이 왕성하게 일어나 사방으로 전파된 것은 사람을 감동시키기에 충분하지만, (그 성상의) 영락과 천의(에 대한) 창의적 사고는 각각 다르다. 지금에 이르기까지 조각가와 화가는 (그들의) 모범을 열거하면서 조중달 (양식)이라 하고, 장승요 (양식)이라고 하고, 오도자·주방 (양식)이라고 하는데, 이것은 영원히 변하지 않는 것이다."

1. 채음: 『삼국지』 「위지(魏志)」, 『고승전(高僧傳)』 및 『낙양가람기(洛陽伽藍記)』의 기록에 따르면 후한 시대에 명제(明帝)의 명을 받아 대월씨(大月氏, 서역에 있던 나라)에 가서 불교경전과 불상을 갖고 중국으로 돌아왔다고 한다.
2. 우진왕: 산스크리트어 '우다야나(Udayana)'의 한역. 고대 인도의 국왕으로 열렬한 불교 신자였다.
3. 석가의상: 『왕씨화원』본에는 '의(倚)'자가 없다. 의상(倚像)은 두 다리를 가지런히 하고 앉아 있는 자세의 불상을 말한다.
4. 현절릉: 한나라 명제(明帝)가 생전에 자기를 위해 세운 능묘(陵墓)이다.
5. 명공인도어남궁청량대급현절릉상: 『왕씨화원』본에는 앞에 '잉(仍)'자가 더 있다.
6. 아육왕: 산스크리트어 '아소카(Asoka)'의 한역. 아서가(阿恕迦) 또는 아수가(阿輸迦)라고도 한다. 고대 인도 마우리아 왕조의 제3대 왕(기원전 268년경-기원전 232년경)으로 할아버지 찬드라굽타와 아버지 빈두사라가 2대에 걸쳐 구축한 영토를 계승하여 인도를 통일하고, 불교를 국교로 삼았다. 일설에는 재위 기간에 인도 전국에 사찰과 탑 4만8천 개를 세웠고, 서방 및 이웃 나라에 승려를 파견해 불교를 전파했다고 한다.
7. 성현힐향: 『왕씨화원』본에는 '성현반향(聖賢盼響)'이라고 되어 있다. 여기에서 성현(聖賢)은 넓은 의미이 불교존상, 즉 부처, 보살에서 나한상에 이르는 조각상을 말한다. 힐향(盼薌)은 메아리가 사방으로 퍼져나가는 모습, 곧 전하여 성대하게 일어나는 모양을 말한다. 『한서』 57 '사마상여(司馬相如)'전의 "많은 향이 발산되더니, 성대하게 일어나서 퍼져 나갔다(衆香發越, 盼薌布寫)."에 대하여, 안사고(顏師古)는 '힐향(盼薌)은 성대하게 일어나는 것'이라고 했다. 따라서 성현힐향은 불교존상이 성대하게 조성되어 사방으로 퍼져 나감을 뜻한다.
8. 영락: 진주알을 꿰어 만든 장식품. 육조, 수, 당 시대에 불교도들이 많이 사용했다. 오늘날의 보살도와 조각에도 많이 나온다.

제
6
권

1. 송나라 28명 宋二十八人

陸探微 上品上, 吳人也. 宋明帝時, 常在侍從, 丹青之妙, 最推工者[1] 宋書有名. 謝赫評云, 畵有六法, 自古作者, 鮮能備之,[2] 唯陸探微及衛協備之矣. 窮理盡性, 事絶言象. 包前孕後, 古今獨立. 非激揚可至, 詮量之極乎.[3] 上品之上, 亡地寄言,[4] 故居標第一[5] 第一品第一人. 李嗣眞云, 亡地寄言, 故居標第一, 此言過當. 但顧長康之迹, 可使陸君失步, 筍勗絶倒. 然則稱萬代著龜衡鏡[6] 者, 顧陸同居上品第一.[7] 張懷瓘云, 顧陸及張僧繇, 評者各重其一, 皆爲當矣. 陸公參靈酌妙, 動與神會, 筆迹勁利, 如錐刀焉. 秀骨淸像, 似覺生動, 令人懍懍, 若對神明. 雖妙極象中, 而思不融乎墨外. 夫象人風骨, 張亞於顧陸也. 張得其肉, 陸得其骨, 顧得其神, 神妙亡方, 以顧爲最. 比之書, 則顧陸, 鍾張也, 僧繇, 逸小也. 俱爲古今獨絶, 豈可以品第拘. 彦遠以此論爲當[8] 有宋孝武像,[9] 宋明帝像,[10] 孝武功臣,[11] 竹林像, 豫章王[12]像, 嚴龍[13]像, 宋元微像,[14] 羊玄寶[15]像, 宋景和像,[16] 蟬雀圖, 建安山陽王[17]像, 巴陵王[18]像, 江陵王[19]像, 江夏王[20]像, 建平王[21]像, 江智淵王悅[22]像, 王粹[23]像, 王嗣[24]像, 阮田夫[25]像, 勳臣像, 孫高麗像,[26] 一人像,[27] 勳賢像, 沈慶之[28]像, 顧慶之[29]像, 柳元景[30]像, 王道隆[31]像, 王翼之[32]像, 沈曇慶醉像,[33] 范惠景[34]母子像, 高麗赭白馬像,[35] 阿難,[36] 維摩圖, 鸂鶒圖, 王瑩像,[37] 朱異像,[38] 麻超之徐僧寶像,[39] 十一人圖,[40] 五百馬圖, 劉亮騧馬圖,[41] 獼猴圖, 齊高帝[42]像, 孔子像, 十弟子像, 宋元微像, 鍾期[43]圖, 榮啓期[44]孔顔圖, 竟陵王[45]像, 殷洪[46]像, 任侯伯[47]像, 釋僧虔[48]像, 徐爰李獻王凱像,[49] 孫虁著高麗衣圖, 劉碩錢靈度像,[50] 徐爰周飾之像,[51] 謝超宗[52]像, 宋桂陽王寵姬像,[53] 劉牢之板像,[54] 王獻之板像, 天安寺惠明板像,[55] 擣衣圖, 施脩林搖錫像,[56] 江智淵劉季之[57]像, 太宰像,[58] 靈基寺瑾統像,[59] 蔡姬蕩

舟圖,[60] 詩新臺圖,[61] 鬪鴨圖, 蕭史圖,[62] 敍夢賦服乘圖,[63] 並傳於代者也.

육탐미상품상는 오현 사람이다. 송 명제(465-472) 때, (왕을) 항상 측근에서 모셨으며, 그림의 오묘함(을 논할 때) 가장 뛰어난 자로 칭송되었다『송서』에 전기가 있다. 사혁은 다음과 같이 말했다. "그림에는 6가지 법칙이 있는데, 옛날부터 화가가 그것을 (모두) 갖출 수 있는 경우는 적었다." "오직 육탐미와 위협만이 그것을 갖추었다." "이치를 연구하고 본성을 다 표현했는데, (육탐미의) 작업은 언어와 형상을 초월했다. 이전의 것을 포함하고 이후의 것을 함축하고 있으니 (육탐미의 작품은) 예부터 지금까지 유일한 것이다. (그의 세계는) 이루 다 칭찬할 수 없으니, 평가의 극치가 아니겠는가. 상품에서도 상에 해당한다. (이것도) 달리 표현할 수 있는 말이 없기 때문에, 낮추어서 제1(품)에 놓은 것이다."제1품 중에서도 제일 첫 번째 사람이다.
이사진은 "'말로 표현할 수 있는 방법이 없기 때문에 제1에 놓은 것'이라는 말은 지나치다. 고개지의 작품만이 육탐미의 걸음을 멈추게 하고 순욱을 깜짝 놀라게 할 수 있다. 그렇다면 만고의 법칙이라 칭할 수 있는 것이니, 고개지와 육탐미는 똑같이 상품 제1(품)에 놓여야 한다."라 했다.
장회관은 "고개지, 육탐미 및 장승요(에 대하여) 평론하는 사람은 각각 (그들 중) 한 사람(의 성취만)을 중시했지만, 모두 합당하다. 육탐미는 (자연 변화의) 영묘함에 참여하고 그 오묘함을 참작했으며, 종종 (자연 변화의 작용인) 신(神)과 합치되었다. (또한) 필치의 흔적이 힘차고 날카로움이 송곳날과 같았다. 빼어난 골격과 맑은 이미지로 인해 생동감을 느끼게 하여 사람으로 하여금 소름 끼치게 하여 마치 귀신을 마주하는 듯했다. (그러나) 오묘함이 형상 안에서 다 표현되었다 하더라도, 생각은 먹 밖에서 하나로 모이지 않았다. 장승요는 사람의 정신과 골격을 형상하는 것에서 대체로 고개지나 육탐미에 버금간다. 장승요는 그 살

집을 얻었고, 육탐미는 그 골격을 얻었으며, 고개지는 그 정신을 얻었는데, 정신은 오묘하고 자유분방하기 때문에 고개지가 최고라고 (나는) 생각한다. 그것을 글씨에 비교한다면 고개지와 육탐미는 종요와 장지(에 해당하고), 장승요는 왕희지(에 해당한다.) 모두 예부터 지금까지 독보적인 경지에 이른 사람인데 어찌 품격으로 한정할 수 있는가."라고 했다. (나) 장언원은 이 논점이 합당하다고 생각한다. (육탐미의 작품으로) 〈송나라 효무제의 초상〉, 〈송나라 명제의 초상〉, 〈효무제의 공신 초상〉, 〈죽림칠현의 초상〉, 〈예장왕의 초상〉, 〈엄용의 초상〉, 〈송나라 원미의 초상〉, 〈양현보의 초상〉, 〈송나라 경화의 초상〉, 〈선작도〉, 〈건안왕과 산양왕의 초상〉, 〈파릉왕의 초상〉, 〈강릉왕의 초상〉, 〈강하왕의 초상〉, 〈건평왕의 초상〉, 〈강지연·왕열의 초상〉, 〈왕수의 초상〉, 〈왕사의 초상〉, 〈완전부의 초상〉, 〈훈신상〉, 〈손고려의 초상〉, 〈일인상〉, 〈훈현상〉, 〈심경지의 초상〉, 〈고경지의 초상〉, 〈유원경의 초상〉, 〈왕도릉의 초상〉, 〈왕익지의 초상〉, 〈술 취한 심담경의 초상〉, 〈범혜경의 모자상〉, 〈고려자백마상〉, 〈아난도〉, 〈유마도〉, 〈계수도〉, 〈왕영의 초상〉, 〈주이의 초상〉, 〈휴초지·서승보의 초상〉, 〈십일인도〉, 〈오백마도〉, 〈유량왜마도〉, 〈엽후도〉, 〈제나라 고제의 초상〉, 〈공자의 초상〉, 〈십제자상〉, 〈송나라 원미의 초상〉, 〈종기도〉, 〈영계기와 공자, 안연의 초상〉, 〈경릉왕의 초상〉, 〈은홍의 초상〉, 〈임후백의 초상〉, 〈건 스님의 초상〉, 〈서원·이헌·왕개의 초상〉, 〈손형저고려의도〉, 〈유석·전영도의 초상〉, 〈서원·주식지의 초상〉, 〈사초종의 초상〉, 〈송나라 계양왕의 총희 초상〉, 〈목판에 그린 유뢰지의 초상〉, 〈목판에 그린 왕헌지의 초상〉, 〈목판에 그린 천안사 혜명 스님의 초상〉, 〈도의도〉, 〈사수림요석상〉, 〈강지연·유뢰지의 초상〉, 〈태재의 초상〉, 〈영기사 근통 스님의 초상〉, 〈채희탕주도〉, 〈시신대도〉, 〈투압도〉, 〈소사도〉, 〈서몽부도〉, 〈복승도〉가 모두 세상에 전해진다.

1. 최추공자:『왕씨화원』본에는 '최추유명(最推有名)'이라고 되어 있으나, 뒤의 "『송서』에 전기가 있다(宋書有名)."는 구절은 이 판본과 같다.
2. 화유육법 …… 선능비지: 현존하는『고화품록』에는 "비록 그림에 6가지 법칙이 있다고 할지라도 그것을 다 갖출 수 있는 경우가 적다(雖畫有六法, 罕能盡該)."라고 되어 있다.

3. 비격양가지, 전량지극호: 현존하는 『고화품록』에는 "다시 이루 다 칭찬할 수 있는 것이 아니니, 다만 평가의 극치가 아닌가(非復激揚所能稱贊, 但价重之極乎)."라고 되어 있다.

4. 망지기언: 현존하는 『고화품록』에는 '무타기언(亡他寄言)'이라고 되어 있다. 이에 따라 고쳐 해석했다.

5. 고거표제일: 현존하는 『고화품록』에는 '고굴표제일등(故屈標第一等)'으로 되어 있다. '거(居)'자와 '굴(屈)'자는 모양이 비슷하므로 오기할 가능성이 있다. 이에 따라 고쳐 해석했다.

6. 시귀형경: 시(蓍)는 여름과 가을 사이에 꽃이 피고 곧바른 줄기를 가진 여러해살이풀로 옛날에 점을 치는 데 사용되었다. 귀(龜)는 거북이 등딱지(龜甲)로, 옛날에는 거북이 등을 불로 태워 그 갈라 터진 무늬를 보고 점을 쳤다. 형(衡)은 도량형기(度量衡器)를 말한다. 따라서 시귀형경은 넓게 재고 바로잡는 데 사용하는 모든 표준을 가리킨다.

7. 가사육군실보 …… 고육동거상품제일: 『왕씨화원』본에는 '군(君)'자 뒤의 "失步, 筍勗絶倒. 然則稱萬代蓍龜衡鏡者, 顧陸同居" 20자가 빠져 있다.

8. 언원이차논위당: 『왕씨화원』본에는 '차(此)'자가 없다.

9. 〈송효무상〉: 남조 송나라 제5대 황제 유준(劉駿)의 초상을 가리킨다. 454년에서 464년까지 재위했으며, 연호는 효건(孝建)과 대명(大明)이다.

10. 〈송명제상〉: 『왕씨화원』본에는 '제(帝)'자가 없다.

11. 〈효무공신〉: 송나라 문제가 원가 30년(453)에 암살되자 유소(劉劭)가 내란을 일으켰다. 이 내란을 평정한 뒤 제위에 오른 효무제는 논공행상을 조서로 내렸다. 당시 심경지(沈慶之), 유원경(柳元景), 종의(宗慤), 서유보(徐遺寶), 심법계(沈法系), 고빈지(顧彬之) 여섯 사람이 공적을 인정받아 승진했는데, 이들이 바로 효무제의 공신이다.

12. 예장왕: 송나라 효무제의 둘째 아들 유자상(劉子尙)으로 자가 효사(孝師)다. 저음에 효무제의 총애를 받았지만 후에 총애를 잃었다. 후폐제(後廢帝) 유욱(劉昱)이 즉위하면서 유자상을 자진하게 했다. 이때 나이가 16세였다.

13. 엄용: 『송서』 68 '팽성왕(彭城王) 의강(義康)' 전에 나온다. "원가 28년(451) 정월, 중서사인 엄용(嚴龍)을 보내 약을 가져오게 하여 (팽성왕에게) 죽음을 내렸다."고 적혀 있어, 송나라 문제의 조신임을 알 수 있다.

14. 〈송원미상〉: 원미는 '원휘(元徽)'의 오기다. 원휘는 송나라 후폐제의 연호이므로 유욱의 초상이라 생각된다.

15. 양현보: 양현보(羊玄保)라고도 하고, 남조 송나라 사람이다. 처음 송나라 무제의 진

군장군(鎭軍將軍), 선성태수(宣城太守)가 되었고 후에 단양윤(丹陽尹), 회계태수(會稽太守), 산기상시(散騎常侍)를 역임했다. 대명 8년(464) 94세에 죽었다.

16. 〈송경화상〉: 경화(景和)는 송나라 전폐제(前廢帝)의 연호이므로 이 그림은 전폐제 유자업(劉子業)의 초상이라 생각된다.

17. 건안산양왕: 건안왕(建安王)은 송나라 문제의 열두째 아들 유휴인(劉休仁)으로, 태시 7년(471)에 사사되었다. 산양왕(山陽王)은 송나라 문제의 열셋째 아들 유휴우(劉休祐)로, 역시 태시 7년에 죽었다.

18. 파릉왕: 송나라 문제의 열아홉째 아들 유휴약(劉休若)을 가리킨다. 태시 7년에 명제의 시기를 받아 사사되었다.

19. 강릉왕: 누구인지 확실하지 않다.

20. 강하왕: 송나라 무제 유유(劉裕)의 다섯째 아들 유의공(劉義恭)을 가리킨다. 전폐제 유자업이 즉위한 후 포학무도하자 그의 폐위에 참여했다가 사실이 알려져 영광(永光) 원년(464)에 사사되었다.

21. 건평왕: 송나라 문제의 일곱째 아들 유굉(劉宏)으로 자가 휴도(休度)다. 어려서부터 학문을 좋아하여 문제의 총애를 받았다. 대명 2년(458)에 죽었다.

22. 왕지연왕열: 왕지연은 송나라 사람으로 『남사』에 '강지심(江智深)'이라고 되어 있다. 문장이 뛰어나고 사장(謝庄)과 친구였다. 왕열은 생애가 확실하지 않다.

23. 왕수: 생애가 확실하지 않다.

24. 왕사: 삼국시대 촉한 사람으로 자가 승종(承宗)이다. 효도와 청렴으로 천거되어 문수태수(汶水太守)에 임명되었으며 강족(羌族) 사람들을 복속시켰다. 후에 강유(姜維)를 따라 출정했다가 죽었다.

25. 완전부: 『왕씨화원』본에는 '완전부(阮佃夫)'라고 되어 있다. 남조 송나라 때 제기(諸暨, 지금의 저장 성에 속함) 사람이다. 명제의 스승이 되었고, 경화 연간에는 왕도융(王道融)과 전폐제 유자업의 살해를 도모하고 명제의 즉위를 도운 공으로 건성현후(建城縣侯)에 봉해졌다가 용양장군(龍陽將軍), 사도참군(司徒參軍)을 역임했다. 후폐제 유욱이 즉위하자 예주자사(豫州刺史), 역양태수(曆陽太守)에 제수되었지만 유욱이 무도하여 폐위를 도모하다가 누설되어 사사되었다.

26. 〈손고려상〉: 손고려가 누구인지 확실하지 않으나, 뒤의 〈손형저고려의도〉에 나오는 손형(孫彛)과 관련 있다고 생각된다.

27. 〈일인상〉: 일인(一人)은 황제를 가리킨다. 이 그림이 어느 황제를 그렸는지는 알 수 없다.

28. 심경지: 남조 송나라 때 무강(武康, 지금의 저장 성에 속함) 사람으로 자는 홍선(弘先)이다. 유소가 왕위를 찬탈하자 유준을 도와 정벌에 나섰다. 유준이 즉위하

고 효무제가 되자 공훈으로 시흥군공(始興郡公)에 봉해졌다. 후에 경릉왕(竟陵王) 유탄(劉誕)이 모반을 일으키자 토벌하여 관직이 태위(太尉)에 이르렀다. 전폐제 유자업이 포학하여 간언을 했지만 이루지 못하고 후에 죽임을 당했다.

29. 고경지: 나가히로 도시오는 유소의 내란을 평정하고 효무제가 제위에 오르는 데 공훈을 세운 고빈지의 오기라고 보았다.

30. 유원경: 남조 송나라 때 하동(河東) 해(解, 지금의 산시 성山西省 지어조우전運城 解州鎭) 사람으로 자가 효인(孝仁)이다. 문제 때 군사를 이끌고 북위를 공격했으며, 효무제 때에는 상서령이 되었다. 전폐제 유자업을 옹립했지만, 후에 은밀히 그의 폐위를 도모하다 누설되어 피살되었다.

31. 왕도륭: 남조 송나라 때 조정(烏程, 지금의 저장 성에 속함) 사람이다. 해박하여 처음에 주서서사(主書書吏)에 임명되었으며, 전폐제 유자업을 살해하는 모반에 참여했다. 명제 때에는 우군장군(右軍將軍)이 되었다. 성격이 온화하고 근면했고 원휘 연간에 죽었다. 그의 형 왕도흘(王道迄) 역시 글씨를 잘 썼다.

32. 왕익지: 『송서』 79 '무창왕(武昌王) 유혼(劉渾)'전의 부록에서는 "왕익지는 자가 계필(季弼)이고 낭야 임기 사람이다. 관직은 어사중승(御史中丞), 회계태수(會稽太守), 광주자사(廣州刺史)에 이르렀다. 시호는 숙자(肅子)다."라 했다. 무창왕 유혼은 매우 난폭하여, 효건(孝建) 2년(455)에 스스로를 초왕(楚王)이라 부르고 제멋대로 연호를 영광 원년이라 했다. 또한 백관을 제멋대로 설치하고 조정을 향해 비웃었다. 장사(長史)인 왕익지는 무창왕 유혼의 편지를 손에 넣어 효무제에게 바쳤다. 효무제는 유혼을 벌하고 서민으로 강등했다. 나가히로 도시오는 왕익지가 이 사건으로 조정의 공신이 되었으므로 공신도인 〈왕익지의 초상〉이 그려졌다고 생각했다.

33. 〈심담경취상〉: 심담경은 남조 송나라 때 무강 사람이다. 효무제 때 서주자사(徐州刺史)에 임명되었으며, 임무를 성실히 수행하고 청렴하며 정직했다. 관직이 예부상서(禮部尙書)에 이르렀다. 취상(醉像)에 대해서 청짜이는 심담경이 술에 취한 이후의 모습을 그린 것일 수 있다고 했고, 오카무라 시게루는 심담경의 어떠한 모습을 그렸는지 분명하지 않다고 했다.

34. 범혜경: 누구인지 확실하지 않다.

35. 〈고려자백마상〉: 『왕씨화원』본에는 '자(赭)'가 '정(禎)'으로 되어 있다. 자백마(赭白馬)에 관해서는 『송서』 79 「고구려국」의 전기에 다음과 같은 내용이 있다. "고구려왕 고련(高璉)은 진나라 안제(安帝)의 의희 9년(413)에 국사로 고익(高翼)을 보내 자백마를 헌상했다. 고련은 이로써 사지절(使持節) 도독영주제군사(都督營州諸軍事) 정동장군(征東將軍) 고구려왕(高句麗王) 낙랑공(樂浪公)이 되었다."

즉 고구려왕 고련은 유송 시대에 계속 조공을 바쳤고, 송나라도 북위를 견제하기
위해서 고구려와 협력관계를 맺고 있었다. 예를 들어 원가 16년(439)에 송나라는
북위의 토벌을 위해 고구려왕 고련에게 군마(軍馬)를 보내도록 요구했다. 이에 고
련은 말 8백 필을 헌상했다고 한다. 〈고려자백마상〉은 이러한 역사적 배경에서 제
작되었을 것이다.

36. 아난: 석가모니의 숙부인 곡반왕(斛飯王)의 아들로서 석가모니를 따라 출가한 뒤
10여 년간을 따라다녔다. 석가모니의 10대 제자 중 1명이다.

37. 〈왕영상〉: 『왕씨화원』본에는 '영(瑩)'이 '영(營)'으로 되어 있다. 왕영은 남조 시대
낭야 지방의 왕씨 일족으로, 자는 봉선(奉先)이다. 송나라 임회공주(臨淮公主)와
결혼하여 관직으로 부마도위(駙馬都尉)를 배수했으며, 동양(東陽), 오흥(吳興) 등
여러 지역의 태수를 지냈다. 남조 제나라 때에는 중령군(中領軍), 단양윤(丹陽尹)
이 되었다.

38. 〈주이상〉: 『왕씨화원』본에는 '이(異)'가 '승(昇)'으로 되어 있다. 『양서』38에 따르
면 주이(朱異)는 483년에 태어나 태청 3년(549) 정월에 67세에 죽었다. 따라서
육탐미가 그린 초상화가 성년(가령 20세 정도)이 되었을 즈음 주이의 모습이라면
양나라 무제 시대인 502년 이후에 제작된 것이다. 또한 이 책 제3권 「역대의 발문
과 서명을 서술하다」의 수나라 주이는 시대가 다르므로 다른 사람이라 할 수 있
다. 한편 이 책 제3권 「배접과 표구를 논하다」에 "양나라 무제는 주이, 서승권
……에게 명령을 내려 (작품을) 배접하여 보호하도록 했다."라는 문장이 있다. 이
것은 여기에 나오는 주이를 가리킨다. 그러나 육탐미의 활약 시기가 늦어도 남제
의 고제 시대(479~482)라 하더라도, 483년에 태어난 주이의 초상화를 그렸다는
것은 이치에 맞지 않는다. 이러한 논리적 모순 때문에 나가히로 도시오는 〈주이의
초상〉이 잘못 기재된 것이라 했다.

39. 〈휴초지서승보상〉: 휴초지는 누구인지 확실하지 않다. 나가히로 도시오는 서승보
가 효무제의 여섯 공신 중 1명인 서유보(徐遺寶)의 오기라고 보았다.

40. 〈십일인도〉: 청짜이는 공자와 10명의 제자를 그린 그림이라고 생각했다.

41. 〈유량왜마도〉: 『왕씨화원』본에는 '왜(騧)'가 '과(鍋)'로 되어 있다. 유량은 생애가
확실하지 않다. 청짜이는 북위에서 북주에 걸쳐 용병술에 뛰어난 유량(劉亮)이라
는 사람이 있었지만 여기에 나오는 사람과 동일인이라 볼 수 없다고 했다. 왜마(騧
馬)는 털의 색이 옅은 황색 말을 가리킨다.

42. 제고제: 남조 제나라를 건국한 소도성(蕭道成)을 말한다. 자가 소백(紹伯)이다.
원래 송나라 금군장령(禁軍將領)이었지만 후에 송나라 왕실의 내란을 틈타 대권
을 장악해 후폐제를 죽이고 순제(順帝)를 옹립하면서 제왕(齊王)에 봉해졌다.

43. 종기: 춘추시대 초나라 사람으로서 음악에 정통한 종자기(鍾子期)를 말한다. 그는 백아(伯牙)가 거문고 타는 소리를 듣고 그 고결한 취미에 감명을 받았다. 종자기가 죽은 뒤 백아는 거문고의 줄을 끊고 다시는 연주하지 않았다.

44. 영계기: 춘추 시대의 은자. 고개지에게도 〈영계기 부자의 초상〉이 있다. 이 책 제5권 역주 참조.

45. 경릉왕: 송나라 문제의 여섯째 아들 유탄(劉誕)을 가리킨다. 효무제 때 모반을 꾀하다가 대명 3년(457)에 죽었다.

46. 은홍: 생애가 확실하지 않다.

47. 임후백: 생애가 확실하지 않다.

48. 석승건: 생애가 확실하지 않다.

49. 〈서원이헌왕개상〉: 서원(徐爰)은 남조 송나라 때 개양(開陽) 사람으로 자는 장옥(長玉)이다. 유격장군(游擊將軍) 상서좌승(尙書左丞)의 관직에 있었고, 명제(明帝)가 즉위한 후 중산대부(中散大夫)에 이르렀다. 이헌(李獻)과 왕개(王凱)는 생애가 확실하지 않다.

50. 〈유석전영도상〉: 유석과 전영도는 생애가 확실하지 않다.

51. 〈서원주식지상〉: 『왕씨화원』본에는 주식지의 '식(飾)'이 '사(師)'로 되어 있다. 주식지는 생애가 확실하지 않다.

52. 사초종: 남제 때 사람으로 사령운(謝靈運)의 손자이며 사봉(謝鳳)의 아들이다. 어려서 부친을 따라 영남(嶺南)으로 이사했다가 송나라 문제 때 돌아왔다. 학문을 좋아하고 문장을 잘 짓기로 당대에 이름이 나 "사령운이 다시 태어났다."고 할 정도였다. 제나라 때에는 황문랑(黃門郞)이 되었다.

53. 〈송계양왕총희상〉: 계양왕은 송나라 문제의 열여덟째 아들 유휴범으로 원휘 2년에 죽었다. 이 책 제5권 고개지의 그림에 〈계양왕미인도〉가 있다.

54. 〈유뢰지판상〉: 유뢰지는 동진 시대 팽성 사람이다. 이 책 제5권 고개지의 그림에 〈유뢰지의 초상〉이 있다. 판상(板像)에 관해서 청짜이는 목판 위에 그린 조상일 것이라 생각했다. 여기서는 이에 따랐다.

55. 〈천안사혜명판상〉: 남조 송나라 시대에 천안사가 있었다는 사실은 『속고승전(續高僧傳)』5 '석지장(釋智藏)'전의 '천안사 홍종(弘宗)'으로 알 수 있다. 그러나 승려 혜명(惠明)은 생애가 확실하지 않다.

56. 〈시수림요석상〉: 시수림은 생애가 확실하지 않다. 석(錫)은 승려가 짚고 다니는 지팡이인 석장(錫杖)을 말한다.

57. 유계지: 청짜이는 '계(季)'가 '수(秀)'의 오기라고 했다. 유수지(劉秀之)는 남조 송나라 때 거(莒, 지금의 산둥 성에 속함) 사람으로 자가 도보(道寶)다. 어려서부

터 지조가 있었으며, 원가 연간에 건강령(建康令)을 맡았다. 후에 관직이 옹주자사(雍州刺史)에 이르렀다.

58. 〈태재상〉: 태재는 관명으로 삼공의 수장인데, 여기에서는 누구를 가리키는지 명확하지 않다.

59. 〈영기사근통상〉: 근통(瑾統)은 승려 근(瑾)을 말한다.『고승전(高僧傳)』 7 '석승근(釋僧瑾)'전에 따르면, 승려 근은 송나라 명제의 총애를 받아 '천하의 승주(僧主)'라는 명칭을 사사받았다. '근통'의 '통(統)'은 이것과 같은 의미다. 또한 영근사(靈根寺)와 영기사(靈基寺)라는 사찰을 창립했다는 기록이 전기에 있다. 송나라 원휘 연간(473-477)에 죽었다.

60. 〈채희탕주도〉:『춘추좌씨전』 '희공(僖公) 3년'에 나온다. 제나라 환공(桓公)이 부인 채희(蔡姬)와 원지(苑池)에서 배를 타고 있었는데, 채희가 쓸데없이 성을 내며 배를 정지시켰다. 환공이 올라타 이를 제지해도 채희는 그만두지 않았다. 공은 분노하여 그녀를 고국 채(蔡)나라로 돌려보냈다. 채나라 사람은 이것을 채나라에 대한 침범이라고 생각했다.

61. 〈시신대도〉:『시경』「패풍(邶風)」 '신대(新臺)'의 내용을 그린 그림이다. 위나라 선공(宣公)은 제나라 여인을 아들 급(伋)의 아내로 맞이하게 하고 강 위에 새로운 누각을 세웠다. 하지만 선공은 그녀가 너무나 아름답자 빼앗아 자신의 부인으로 삼았다. 백성이 선공의 행위를 비난하기 위해 이 시를 지었다고 전한다. 이 내용은『춘추좌씨전』 '환공 16년'에 나온다.

62. 〈소사도〉: 소사는 진나라 목공(穆公) 때의 사람으로 피리의 명인이었다. 목공은 자신의 딸 농옥(弄玉)을 소사에게 시집보내 그에게 피리를 배우게 했다. 그의 아름다운 피리소리는 봉황이 우는 소리와 꼭 닮아서 봉황이 항상 집 주변에 머물렀다. 목공이 그곳에 봉대(鳳臺)를 세우니, 부부는 봉대 위에 거주하면서 수년간 내려오지 않았다. 어느 날 아침 두 사람은 봉황을 타고 날아갔다. 이 내용은『열선전』 상(上)에 나온다.

63. 〈서몽부복승도〉: 나가히로 도시오는 〈서몽부(도)〉와 〈복승도〉로 나누어 설명했다. 그리고 〈복승도〉는 이 책 제5권 '사도석'의 〈복승잠도〉와 같은 것으로 생각하여『복승잠』을 그린 그림'으로 해석했다. 오카무라 시게루 역시 〈서몽부(도)〉와 〈복승도〉로 나누어 설명하면서, 복승(服乘)은 수레를 가리키며 복(服)은 서서 수레를 탈 때 손을 지탱하는 가로나무를 말한다고 했다. 이에 비해 청짜이는 한 작품으로 보고『서몽부』(에서 언급된) 복식과 수레(를 그린) 그림'으로 해석했다. 여기에서는 나가히로 도시오의 견해를 따랐다.

子緌^{中品}, 謝云, 體運遒擧, 風力頓挫, 一點一拂, 動筆新奇, 簡
於繪事, 傳世蓋寡,¹ 在第二品顧駿之下, 袁倩上朝臣像, 王晏²蕭寅³
像, 周盤龍⁴麻紙畫, 立釋迦像, 傳於世.

緌弟弘肅⁵^{中品上}, 姚最云, 早藉庭訓,⁶ 雖所得不多, 亦有家法,⁷
在張僧繇, 毛稜上.⁸

육탐미의 아들 육수^{중품}에 대해서 사혁은 "형상과 운치가 힘 있고 초연
하지만, 정신과 필력이 갑자기 꺾여 버린다. 점 하나 획 하나에 붓의 움
직임이 새롭고 기괴하다. 그림 그리는 일에는 소홀히 하여 세상에 전해
지는 작품은 대체로 적다."고 하면서, (그의 화품을) 제2품 고준지 아
래, 원천 위에 놓았다〈조정 신하의 초상〉,〈왕안 · 소인의 초상〉,〈마지에 그린 주반룡
의 초상〉,〈석가모니 입상〉이 세상에 전해진다.

육수의 동생 육홍숙^{중품상}에 대해서 요최가 "일찍이 집안의 교육에 의지
했는데, 비록 얻은 것이 많지 않다 하더라도 또한 가법이 있다."고 하면
서, 장승요 (아래), 모릉 위에 놓았다.

1. 체운주거 …… 전세개과: 현존하는『고화품록』에는 "형상과 운치가 힘 있고 초탈하
 며, 정신의 표현이 경쾌했다. 점 하나 획 하나에 붓의 움직임이 새롭고 기괴하다. 세
 상에 전하는 작품이 대체로 적어, 이른바 보기 드문 작품이기 때문에 보배가 되었
 다(體韻遒擧, 風彩飄然, 点一拂, 動筆皆奇 傳世蓋少, 所謂希見卷軸, 故爲寶也)."
 라고 되어 있다.『고화품록』에서 '체운주거'와 '풍채표연'은 서로 같은 뜻이지만,
 이 책의 '체운주거'와 '풍력돈좌'는 서로 상반되는 내용이다. 돈좌(頓挫)는 기세가
 갑자기 꺾이는 것을 말한다.
2. 왕안:『남제서(南齊書)』42에 전기가 있다. 자는 사언(士彦)이고, 낭야 임기 사람이
 다. 남조 제나라 영명 원년(483)에 보병교위(步兵校尉), 영명 10년(492)에 산기상
 시(散騎常侍)가 되었고 상서령에 이르렀다. 건무 원년(494)에 표기대장군(驃騎大
 將軍)이 되었지만, 건무 4년(497)에 모반의 혐의를 받아 죽었다.
3. 소인: 생애가 확실하지 않다.
4. 주반룡:『남제서』29에 전기가 있다. 무장으로서 남조 송나라 이후 두각을 나타내

다가, 남조 제나라 고제가 즉위하자 우장군(右將軍)이 되었다. 북위의 침입군과 싸워서 이를 크게 무찔렀으며, 영명 11년(493)에 죽었다.

5. 홍숙: 요최의 『속화품』에는 '육숙(陸肅)'으로 되어 있다.

6. 조자정훈: 『왕씨화원』본에는 '조(早)'가 '최(最)'로 되어 있다. 정훈(庭訓)은 가정교육을 뜻한다. 『논어』 「계씨(季氏)」의 내용 "공자가 일찍이 혼자 서 있는데, 리가 정원을 달려 지나갔다. 공자가 '시를 배웠느냐?'고 말하자 '아닙니다.'라고 대답했다. 공자가 '시를 배우지 않으면 말할 수 없느니라.'고 하니, 리는 돌아가 시를 배웠다. 다음날 공자가 또 혼자 서 있는데, 리가 정원을 달려 지나갔다. 공자가 '예를 배웠느냐?'고 물으니, 리가 '아닙니다.'고 대답했다. 공자가 '예를 배우지 않으면 설수 없느니라.'라고 말하자, 리가 돌아가 예를 배웠다(嘗獨立, 鯉趨而過庭. 曰學詩乎, 對曰未也, 不學詩, 無以言, 鯉退而學詩. 他日, 又獨立, 鯉趨而過庭. 曰學禮乎, 對曰未也, 不學禮, 無以立, 鯉退而學禮)."에 근거한 것이다. 리(鯉)는 공자의 아들이다. 후대에 어버이의 가르침을 추정(趨庭)이라고 하는데, 정훈(庭訓)과 같은 의미다.

7. 조자정훈 …… 역유가법: 요최의 『속화품』에는 "일찍이 집안 교육에 의지했지만 존중하면서 힘써 노력하지 못했다. 비록 얻은 것이 많지 않지만 여전히 유명한 집안의 법도가 있었다(早藉趨庭, 未盡敦閱之勤, 雖復所得不多, 猶有名家之法)."라고 되어 있어, "존중하면서 힘써 노력하지 못했다."는 문장이 더 있다.

8. 재장승요, 모릉상: 요최의 『속화품』에는 장승요 아래, 모릉 위로 되어 있기 때문에 이것에 따라 고쳐 해석했다.

顧寶光[1]中品上, 吳郡人, 善書畫. 大明[2]中爲尙書水部郞見宋書陸探微傳,[3] 云司徒左曹掾. 謝云, 全法陸家, 事事宗稟,[4] 方之綏偄則優,[5] 在第四品蘧道愍下, 王維[6]史道碩上射雉圖, 豫章王像,[7] 泰始名臣圖,[8] 宋竟陵王像,[9] 瑾公像,[10] 鸂鶒圖, 張興像,[11] 泰始勳臣像, 王翼之像, 勳賢像, 褚淵衣架圖,[12] 天竺僧, 麻紙畫洛中車馬鬪鷄圖, 越中風俗圖, 並傳於世.

고보광중품상은 오군 사람으로 글씨와 그림을 잘했다. (송나라) 대명 연간에 상서수부랑이 되었다『송서』 '육탐미'전에 나오는데, '사도좌조연'이라 했다.

사혁은 (고보광에 대해) "오로지 육탐미의 법도를 배워서 일마다 (그를) 본받았다. 그를 육수, 원천과 비교하면, (그들보다) 뛰어나다."고 하면서 제4품 거도민 아래, 왕유와 사도석 위에 놓았다〈사치도〉, 〈예장왕의 초상〉, 〈태시명신도〉, 〈송나라 경릉왕의 초상〉, 〈근공의 초상〉, 〈계칙도〉, 〈장흥의 초상〉, 〈태시훈신상〉, 〈왕익지의 초상〉, 〈훈현상〉, 〈저연의가도〉, 〈천축승도〉, 〈미지에 그린 낙중거마투계도〉, 〈월중풍속도〉가 나란히 세상에 전해진다.

1. 고보광: 고보선(顧寶先)의 오기다. 고보선은 자가 언선(彦先)이고 고침(顧琛, 자는 홍위弘偉)의 둘째 아들이다. 『남사(南史)』의 '고침(顧琛)' 전, '왕승건(王僧虔)' 전, '하집운(何戢云)' 전에 기록이 있다. 사혁의 『고화품록』에도 '고보선(顧寶先)' 이라고 되어 있다.
2. 대명: 남조 송나라 효무제의 연호로 457년에서 464년까지다.
3. 견송서육탐미전: 현존하는 『송서』 '육탐미' 전에는 이 기사가 보이지 않는다.
4. 사사종병: 『왕씨화원』본에는 "종병을 본받았다(師事宗炳)."라고 되어 있다.
5. 방지수천칙우: 사혁의 『고화품록』에는 "원천에 비견하면 하수라고 말할 수 있다(方之袁倩可謂小巫)."라고 되어 있다.
6. 왕유: 사혁의 『고화품록』에는 '왕미(王微)'라고 되어 있다.
7. 〈예장왕상〉: 육탐미의 작품에도 〈예장왕의 초상〉이 있다.
8. 〈태시명신도〉: 뒤에 나오는 〈태시훈신상〉과 비슷한 소재를 그린 그림이다. 태시(泰始)는 남조 송나라 명제의 연호(465-471)다. 465년 상동왕 유욱(후의 명제)이 악행을 일삼던 전폐제를 타도하는 모의를 주도할 때, 그의 휘하에는 왕도륭, 이도아(李道兒), 유광세(柳光世), 순우문조(淳于文祖)가 있었다. 여기에 수적지(壽寂之) 등이 호응하여 그 해 겨울 11월에 전폐제가 수적지의 손에 죽었다. 그리고 상동왕이 즉위하여 연호를 태시(泰始)라고 했다. 명제는 즉위한 뒤에 논공행상을 따져 가장 뛰어난 공을 세운 수적지 이하 14명을 현후(縣侯) 또는 현자(縣子)에 봉했다. 이 두 그림은 이들을 그린 그림을 지칭한다. 『송서(宋書)』 94 '완전부(阮佃夫)' 전에 나온다.
9. 〈송경릉왕상〉: 육탐미의 작품에도 〈경릉왕의 초상〉이 있다.
10. 〈근공상〉: 『고승전』 7의 승려 근(瑾)을 가리킴이다. "근 스님은 성이 주(朱)이고 패국(沛國) 사람이다. 송나라 효무제는 칙명을 내려 근을 상동왕의 스승으로 삼았다. 상동왕은 이 스님을 따라 오계(五戒)를 청함과 함께 그를 매우 우대했다. 상동

왕은 즉위하자 근을 '천하의 승주(僧主)'로 삼았다. 송의 원휘 연간(473-476)에 입적했는데 향년 79세였다." 육탐미에게도 〈영기사 근통 스님의 초상〉이 있다.

11. 〈장흥상〉: 나가히로 도시오는 『송서』 50에 나오는 장흥세(張興世)의 오기로 보았다. 장흥세는 용장으로서 명성이 높았다. 이에 반해 첫짜이는 후한 시대 명제(明帝) 때의 사람으로 보았다. 그는 경학에 밝았으며 『양구역(梁丘易)』을 정리했다. 명제가 (그에게) 여러 번 경학에 대해 물었고, (그의) 명성이 자자하여 먼 곳에서 온 제자들이 만여 명이나 되었다고 한다. 관직이 태자태부(太子太傅)에 이르렀다.

12. 〈저연의가도〉: 저연은 『남제서』 23에 전기가 있다. 자가 언희(彦回)이며 하남 양적(陽翟) 사람이다. 할아버지 저수지(褚秀之)는 송나라의 태상이었고, 아버지 저담지(褚湛之)는 송나라 무제의 딸 시안애(始安哀)공주와 결혼했다. 저연도 송나라 문제의 딸 남군헌(南郡獻)공주와 결혼했다. 저연은 송나라 명문 귀족 출신으로 명제의 두터운 신임을 받았고 중서령, 산기상시(散騎常侍)에 올랐다. 원휘 3년(475)에는 중서감(中書監), 시중(侍中)이 되었으며, 남조 제나라에서는 대대로 사도(司徒), 시중, 중서감에 나아갔다. 고제는 그를 신임하여 예우했다. 건원 4년(482) 무제가 즉위하자 사도로 승진했는데, 그 해 8월에 죽었다. 저연은 용모가 준수하고 행동이 뛰어났으며 비파의 명수였다. '의가'는 옷걸이를 말한다.

宗炳, 字少文中品中. 南陽沮陽[1]人, 善書畵. 江夏王義恭[2]嘗薦炳於宰相, 前後辟召[3], 竟不就. 善琴書, 好山水, 西陟荊巫, 南登衡岳, 因結宇衡山, 懷尙平之志[4]. 以疾還江陵, 歎曰, 噫, 老病俱至, 名山恐難遍遊, 唯當澄懷觀道, 臥以遊之. 凡所遊歷, 皆圖於壁, 坐臥向之, 其高情如此. 年六十九, 嘗自爲畵山水序[5]曰.

종병은 자가 소문중품중이다. 남양의 저양 사람으로 글씨와 그림을 잘했다. 강하왕 유의공이 종병을 재상에 천거한 적이 있는데, 전후로 조서를 내려 불러도 결국 나가지 않았다. 거문고와 글씨를 잘했고 산수(를 유람하는 것을) 좋아했다. 서쪽으로는 형산과 무산에 오르고, 남쪽으로

는 형산과 악산에 올랐다. 이로 인해 형산에 거처를 만들어 상자평(과 같이 자연에 은거하는) 뜻을 품었다. (그러나) 병이 나서 강릉으로 돌아와, "아! 늙음과 병이 함께 이르렀구나. 유명한 산을 두루 유람할 수 없을까 걱정이다. 오직 마음을 깨끗이 하고 도를 관조하기 위해, (그림을 그려 벽에 걸어 놓고) 누워서 그곳에서 노닌다."고 했다. (그는 이전에) 유람하던 명산을 모두 벽에 그려 놓고, 앉으나 누우나 그것으로 향했으니 그 감정의 고고함이 이와 같았다. 향년 69세였다. 일찍이『화산수서』를 스스로 썼는데, (내용은) 다음과 같다.

1. 저양:『송서』「은일(隱逸)」에는 '열양현(涅陽縣)'으로 되어 있다. '저(沮)'와 '열(涅)'이 글자가 비슷하여 잘못 쓴 것이 아닌가 한다.
2. 강하왕의공: 남조 송나라 무제 유유(劉裕)의 다섯째 아들 유의공(劉義恭)을 말한다. 육탐미에게도 〈강하왕의 초상〉이 있다.
3. 벽소: 평민을 불러 관직을 주는 것.
4. 상평지지: '상(尙)'은 '상(向)'이 되어야 한다. 글자가 서로 비슷하여 잘못 쓰인 것이다. 상평지지는 '상평지원(向平之願)'으로 쓰기도 한다. 후한 시대 상장(向長)은 자가 자평(子平)이고 은거하여 벼슬하지 않았다. 자녀들이 모두 결혼한 뒤에는 유명한 산과 강을 유람했다.
5.『화산수서』: 이 책에 대해서는 1960년대 후반부터『명불론』과의 관련성을 지적하는 연구들이 발표되었다.(이러한 연구에 대한 비판은 다음의 기요미코 무나카타와 수전 부시의 논문에 비교적 자세히 기록되어 있다.) 그러나 이들의 논문은『명불론』에 나타난 종병의 불교사상과의 관련성을 밝혀내지 못했다. 최근에 발표된 세 논문이 이 문제를 추적했다. 기요히코 무나카타의 논문(Kiyohiko Munakata, 'Concepts of Lei and Kan-lei in Early Chinese Art Theory', *Theories of the Art in China*, ed. Susan Bush and Christian Murck, Princeton: Princeton University Press, 1983), 수전 부시의 논문(Susan Bush, 'Tsung P'ing Essay on Painting Landscape and the "Landscape Buddhism" of Mount Lu', *Theories of the Art in China*, ibid.), 중국의 리저호우(李澤厚)와 리우강지(劉剛紀)의 논문(李澤厚 · 劉剛紀,『中國美學史』,「宗炳的 畵山水序」, 臺灣: 谷風出版社, 1987)이 그것이다. 무나카타의 논문은 중국 전통 예술론인 '감류(感類)'의 개념을 불교의 연기론과 관련하여 분석해『화산수서』의 이론적 측면을 밝혔다. 수전 부시는 불교의

성상(聖像) 제작에 따른 비례론에 근거하여 『화산수서』의 주석에 역점을 두고, 당시의 '예술을 위한 예술'과는 달리 그의 회화는 "종교의 시녀이고 그 미학적 경험은 불교적 목적으로 향하고 있다."고 했다. 수전 부시의 논문은 상당한 성과를 거두었고 『화산수서』를 이해하는 데 새로운 발판을 마련했다. 이 두 학자에 비하여 리저호우와 리우강지는 종병의 불교사상에 근거하여 『화산수서』를 분석하고 있다. 이 외 종병의 불교사상과 그의 『화산수서』에 관한 것으로는 졸고 「宗炳의 불교사상과 그의 畵山水序에 나타난 臥遊論」(『美術史論壇』 8, 시공사, 1999)을 참고하면 좋다.

聖人含道暎物,[1] 賢者澄懷味像.[2] 至於山水質有而趣靈[3], 是以軒轅[4]堯孔廣成[5]大隗[6]許由孤竹[7]之類, 必有崆峒[8]具茨藐姑[9]箕首[10]大蒙[11]之遊焉. 又稱仁智之樂[12]焉. 夫聖人以神法道, 而賢者通, 山水以形媚道而仁者樂, 不亦幾乎.[13]

"성인은 도를 머금고 만물을 비추며, 현인은 마음을 깨끗이 하여 사물의 형상을 음미한다. 산수는 (유한적인) 형체가 있지만 (정신은 무한한) 신령함으로 나아간다. 이렇기에 헌원, 요, 공자, 광성자, 대외, 허유, 백이, 숙제 같은 (성인과 현인은) 반드시 공동산, 구자산, 막고역산, 기산, 수양산, 대몽산을 유람했다. 또한 (그것을) 어진 사람과 현명한 사람의 즐거움이라 칭했다. 무릇 성인은 정신으로써 도를 본받고 현인은 그것에 통달했다. 산수는 형태로써 도를 꾸미고 어진 사람은 (이것을) 즐기니, 또한 (그것에) 가까워지지 않겠는가."

1. 성인함도영물: 뒤에 "성인은 정신으로써 도를 본받는다"라고 했으므로 '성인'은 '도'를 함유하고 있는 '신(神)'이나 '신명(神明)'으로 '사물에 감응한다(感物).' 이는 위진 시대 현학자인 왕필(王弼)의 견해와 유사하다. 왕필은 '성인'이 보통 사람과 다른 것은 '신명'이 왕성하기 때문에, "(자연의 본체인) 충화를 체득함으로써

만물과 통하고(體沖和以通物)" "사물에 감응하되 사물에 의한 해가 없다(應物而無累於物)."고 했다. 이것은 실제로 '성인'의 '신명'은 '도'를 함유하고 있기 때문에 "사물에 반응하여도" 해로움이 없음을 뜻한다. 다만 왕필이 말하는 '도'가 도가와 현학에서 말하는 '충화(沖和)'의 도, 즉 '무를 근본으로 하는 것(以無爲本)'이라면, 종병이 말하는 '도'는 유 · 도 · 현을 통합한 불학(佛學)의 도다. 종병은 그의 불학 저서인『명불론』에서 "불이라는 것은 다른 것이 아니다. 대체로 성인의 도다(夫佛也者非他也, 蓋聖人之道)."라고 했다. '성인'은 '신명'에 함유된 불학의 '도'로써 만물에 반응한다. 이러한 존재를 종병은 '법신(法身)'이라 했다.

2. 현자징회미상: 일반적으로 '현인'은 '성인'(실제로는 불佛)의 경계에 도달할 수 없다 하더라도, "마음을 깨끗이 하여 형상을 음미할 수 있다(澄懷味像)." '징회(澄懷)'는 마음을 고결하게 하여 세속적 물욕에 눈이 멀지 않는 것이다.『명불론』에서 "신령스러운 성인은 현묘하게 비추어 사유하는 지식이 없다(神聖玄照, 而無思營之識)."고 했는데, 이는 현상을 초월하여 본질적 세계를 지각하는 것, 바로 '미상(味像)'이라 할 수 있다. 즉 세상의 모든 형상 속에 나타난 불(佛)의 '신명'을 음미하여 불리(佛理)를 깨달고 해탈에 도달하는 것이다. 종병은 "온갖 변화가 세상에 가득 차고 여러 형상이 눈에 가득한데, 모두 옛날부터 마음이 감응하여 쌓인 것이며(衆變盈世, 群象滿目, 皆萬世以來, 精感之所集矣)" 불(佛)은 또 "온갖 감응의 주인(萬感之宗)"이기 때문에 '미상(味像)'을 통과하여 불리를 깨달고 정신적 해탈을 얻을 수 있다고 했다. 온갖 형상 중에 산수(山水) 또한 불(佛)의 '신명'이나 '감정의 감응'의 체현과 산물이므로 "산수는 유한한 형체가 있지만 (정신은 무한한) 신령함으로 나아간다(至於山水質有而有趣(趨)靈)."고 했다.

3. 질유이취령: 질유(質有)는 형질을 가지고 있다는 뜻이다. 그런데 이 질유, 즉 산수의 형질은 또한 불의 '신명'이나 '감정의 감응'의 체현과 산물이기 때문에 '취령(趣靈)' 즉 신령함으로 나아간다. '취(趣)'는 '추(趨)' 즉 달려간다는 의미다. 종병은『명불론』에서 "정신은 오묘하고 형체는 거칠지만 서로 더불어 작용하는 것이다. 오묘한 것으로 인하여 거친 것이 나타나게 되므로 텅 빈 데서 만유가 나타남을 알 수 있다(神妙形粗, 相與爲用, 以妙緣粗, 則知以虛緣有矣)."고 했다. '정신'은 '오묘'하고 '허'하며, '형체'는 '거칠고' '만유'가 된다. 또한 종병은『명불론』에서 "오악과 사독에는 신령이 없다고 하지만 그렇게 단정할 수 없다. 만약 정신을 인정한다면 산은 다만 흙이 많이 쌓인 것이고 강은 다만 물이 많은 것이다. 하나를 얻은 신령이 어찌 물이나 흙과 같은 거친 것에서 나왔겠는가. 신령이 바위와 물에 감응하고 의탁하여 고요히 일체를 이루고 있으나, 설사 산이 무너지고 강이 말라도 (신령은) 반드시 물이나 흙과 함께 없어지는 것은 아니다. 정신은 형체에 의해

만들어지는 것이 아니며 (형체와) 일체가 되지만 (형체와 함께) 소멸하지 않는다 (夫五嶽四瀆, 謂無靈也, 則未可斷矣. 若許其神, 則岳唯積土之多, 瀆唯積水而已矣. 得一之靈, 何生水土之粗哉. 而感託巖流, 肅成一體, 設使山崩川竭, 必不與水土具亡矣. 神非形作, 合而不滅)."라고 했다. 오악과 사독은 흙과 물이 쌓여 이루어진 것이어서 '형질이 있는 것(質有)'에 속하지만, 또한 불(佛)의 '정감'이 의탁한 것이기 때문에 '신령(靈)'이 있는 것이기도 하다. 이것은 산수가 "형체가 있지만 신령함으로 나아간다."는 것에 대한 명백한 해설이다. 이어서 "무릇 성인은 정신으로써 도를 본받고 현인은 그것에 통달했다. 산수는 형태로써 도를 꾸미고 어진 사람은 (이것을) 즐기니, 또한 (그것에) 가까워지지 않겠는가."로 이어진다.

4. 헌원: 상고시대의 황제(黃帝)를 가리킨다.

5. 광성: 『장자』 「재유(在宥)」편에서 황제 시대의 광성자는 공동산의 석실에 은거했는데 황제가 심신을 수양하는 방법을 물었다. 이에 광성자는 "당신의 몸을 수고롭게 하지 말고, 당신의 정신을 혼란스럽게 하지 말고, 당신의 생각을 움직이게 하지 않으면 오래 살 수 있소(無勞爾形, 無搖爾精, 無搖爾思慮營營, 乃可以長生)."라고 말했다.

6. 대외: 대외씨(大隗氏)라고도 하고 상고시대의 성인이다. 『장자』 「서무귀(徐無鬼)」편에 황제가 구차산의 대외를 방문하여 도움을 얻었다고 했다.

7. 고죽: 상(商)나라 백이(伯夷)와 숙제(叔齊). 두 사람은 상나라 마지막 임금인 걸(桀)의 폭정에 불만을 갖고 수양산에 은거했다. 후에 주나라 문왕이 상나라를 멸망시키자 두 사람은 주나라 곡식을 먹지 않고 굶어죽었다. 후세에 이들을 '고죽군 이자(孤竹君二子)'라고 불렀다. 백이와 숙제가 수양산에 은거한 것은 『장자』 「양왕(讓王)」편에 각각 나온다.

8. 공동: 산 이름. '공동(空同)'이라고도 한다. 지금의 허난 성 린루 현[臨汝縣]의 서남쪽에 있다.

9. 막고: 산 이름. 고야산(姑射山)이라고도 한다. 지금의 산시 성 린펀[臨汾], 시앙링[襄陵], 펀청[汾城] 세 현의 경계에 있다. 『장자』 「소요유(逍遙遊)」편에서는 요가 막고야산(藐姑射山)을 유람한 일을 기록하고 있다.

10. 기수: 기는 기산(箕山), 허유산(許由山)이라고도 한다. 허유가 기산에 은거했다는 일화가 『장자』 「소요유」편에 나온다. 허유는 고대 전설 속의 고사(高士)로 자가 무중(武仲)이다. 요가 그에게 천하를 양도하려고 하자 완곡하게 사양하고 받지 않았다. 일찍이 소보(巢父)와 기산에 은거했다. 기산은 지금의 허난 성 덩펑 현[登封縣] 동남쪽에 있다.

11. 대몽: 전설 속에서 태양이 지는 곳을 말한다. 『이아(爾雅)』 「석지(釋地)」에서는

"서쪽으로 해가 지는 곳에 이르면 대몽이다(西至日所入爲大蒙)."라 했다. 종병의 『명불론』에는 공자가 대몽의 산을 유람했다고 적혀 있다.

12. 인지지요: 『논어』 「옹야」 편의 구절 "지혜로운 사람은 물을 좋아하고 어진 사람은 산을 좋아한다(知者樂水, 仁者樂山)."에 근거한다.

13. 부성인이신법도 …… 불역기호: 『명불론』에서 "무릇 항상 없는 것이 도인데, 오직 불만이 정신으로 도를 본받기 때문에 덕은 도와 하나가 되고 정신은 도와 둘이 된다. 둘이기 때문에 정신의 감응을 통해 만물을 화생하고 하나이기 때문에 서로 원인이 되면서 조작이 없다(夫常無者道也. 唯佛則以神法道, 故德與道爲一, 神與道爲二. 二故有照以通化, 一故相因以無造)."라고 했다. 다시 말하면 '정신으로 도를 본받는' '성인'은 '불(佛)'을 가리키고, 성인보다 낮은 현자는 불교신도 혹은 불학을 추구하는 자를 가리킨다. 불(佛)이 '정신으로 도를 본받는다(以神法道).'는 것은 불(佛)이 '신명'으로써 법을 본받고, 도가에서 말하는 '도'의 작용을 집행하며, '정신의 감응'을 통해 만물을 화생하는 것(有照以通化)을 말한다. '성인은 정신으로 도를 본받아' 만물을 화생하고, '현자(불교신도)'는 '마음을 깨끗이 하여 형상을 음미함'으로써 '도'에 통한다. 산수는 '성인'이 '정신으로써 도를 본받아' 만물을 화생하는 결과이기 때문에, 성인의 입장에서 말하면 '정신으로써 도를 본받는 것'이지만, 산수의 입장에서 말하면 '형태로써 도를 꾸미는 것'이라 말할 수 있다. 산수는 '성인'의 '정신'에 감응하여 생겼기 때문에, 그것의 '형태'가 불의 '신도(神道)'를 체현하는 것은 불의 '신도'에 의존하여 서로 어울리는 것이다. '형태로써 도를 꾸미다(以形媚道).'에서 '꾸미다'는 '친근하게 따르다(親順)', '친근하게 조화를 이루다(親和)'로 해석되며, 동시에 '즐거워하다'는 뜻이 있다. 아울러 매력적인 감성적 형태로 표현한다는 뜻이다. 이 때문에 '형태로써 도를 꾸미다(以形媚道).'는 산수가 매력적인 형태와 '도'로서 서로 결합되어 있어서 '도'에서 기쁨을 취하고 아울러 '도'의 신묘함을 현시하고 있다는 말이다. 이것이 바로 앞에서 말한 '형체가 있지만 신령함으로 나아간다(質有而趣靈).'는 말이다. 이렇기 때문에 산수는 '어진 사람'이 '좋아하는' 것이다.

종병이 말하는 '지혜로운 자', '어진 자', '현명한 자(賢者)'는 똑같이 불교신도 혹은 불학의 신봉자를 말한다. 종병은 불학(佛學)이 공자의 유학과 서로 어긋나지 않을 뿐 아니라 유학에 부합되고, 더 나아가 유학보다 높은 것으로 보았다. 그래서 불교신도나 불학의 신봉자는 동시에 유가에서 말하는 '지혜로운 자', '어진 자', '현명한 자'다. 종병은 『명불론』에서 공자의 제자 안회를 불학의 사상으로 해석하여 '현명한 자'라고 했다.

余眷戀廬衡¹, 契闊荊武,² 不知老之將至.³ 愧不能凝氣怡身, 傷跕石門之類,⁴⁵ 於是畫象布色, 構玆雲嶺.

"나(종병)는 여산과 형산을 깊이 그리워하고 형산과 무산을 마음껏 배회하면서 앞으로 늙게 될지 몰랐다. (늙고 병든 지금에서야 나의) 기를 응집하고 정신을 즐겁게 할 수 없음을 부끄럽게 여기고, 석문의 무리 (와 같은 수행자 수준에 아직) 머뭇거리고 있음을 마음 아파했다. 그러므로 형상을 그리고 색을 칠하면서, 구름 낀 산봉우리를 구성했다."

1. 권련여형: 권련(眷戀)은 사모하다 혹은 그리워하다. 여형(廬衡)은 여산과 형산을 말한다.

2. 계활형무: 계활(契闊)은 앞의 '권련'과 같이 그리워하다, 사모하다는 뜻이다. 형무(荊武)는 형산과 무산을 말한다.

3. 부지노지장지: 『논어』 「술이(述而)」편의 구절 "엽공이 자로에게 공자에 대해 묻자 자로는 대답하지 못했다. (자로가 이 일을 공자에게 말하자) 공자는 '네가, 그의 사람됨이 힘써 노력하느라 먹는 것도 잊고 즐거움으로써 걱정을 잊으면서 늙음이 장차 이르렀음을 알지 못할 분이라고 말하지 않았느냐.'라고 말했다(葉公問孔子於子路, 子路不對. 子曰女奚不曰其爲人也, 發憤忘食, 樂以忘憂, 不知老之將至云爾)."에 근거한다.

4. 상접석문지류: 『여산제도인유석문시서(廬山諸道人遊石門詩序)』에 나타난 여산의 석문곡(石門谷)을 말한다. 여산은 승려 혜원이 제자 사령운, 종병 등과 같이 서방결사를 조직하여 수련하던 산으로, 일종의 불교성지라 할 수 있다. 석문은 혜원의 무리들이 노닐었던 곳이다.

5. 괴불능응기이신, 상접석문지류: "기를 응집하고 정신을 즐겁게 한다(凝氣怡身)." 는, 『명불론』의 구절 "노자와 장자의 도와, 적송자(赤松子)와 왕자교(王子喬) 등 여러 진인(眞人)의 방술은 진실로 마음을 씻고 몸을 기를 수 있다(老子與莊周之道, 松喬列眞之術, 信可以洗心養身)."와 같은 의미다. 그것은 도가의 신선양생술(神仙養生術)과 관련 있다. '응기(凝氣)'는 정신을 집중하고 기를 고요히 하여 정신을 양성하며 '마음을 씻는 것'이다. '이신(怡身)'은 정신을 양성하고 '마음을 씻는 것'을 통과하여 형체와 몸을 양성하는 데 도달하는 것이다. 이것과 관련해서는 갈홍의 『포박자』 「내편」에 많은 논술이 있고, 혜강의 「양생론」에서도 언급하고 있다. 『송

서』 '종병' 전에 따르면 종병은 형산에 은거하려 했지만, 병으로 인해 포기하고 강릉(江陵)으로 돌아왔다고 한다. 그래서 "나의 기를 응집하고 정신을 즐겁게 할 수 없음을 부끄럽게 여겼다."고 한 것이다.

夫理絶於中古之上者, 可意求於千載之下. 旨微於言象[1]之外者, 可心取於書冊之內. 況乎身所盤桓[2], 目所綢繆[3], 以形寫形, 以色貌色也. 且夫崑崙山之大, 瞳子之小, 迫目以寸, 則其形莫覩, 逈以數里, 則可圍於寸眸. 誠由去之稍闊, 則其見彌小. 今張絹素以遠暎[4], 則崑閬[5]之形, 可圍於方寸之內. 竪劃三寸, 當千仞之高, 橫墨數尺, 體百里之逈. 是以觀圖畫者, 徒患類之不巧[6], 不以制小而累其似, 此自然之勢. 如是, 則嵩華之秀, 玄牝[7]之靈, 蓋可得之於一圖矣.[8]

"무릇 이치가 아득한 세월(을 거치면서) 끊어졌어도, 천 년이 지난 후에는 뜻으로 구할 수 있다. 의미가 언과 상(과 같은 표현 방편) 너머로 사라졌어도 그것은 책에서 마음으로 얻을 수 있다. 하물며 몸소 배회했던 곳이야 말할 것까지 있겠는가. (회화적) 형태로써 (대상의) 형태를 그리고, (회화적) 색채로써 (대상의) 색채를 본뜬다.

거대한 곤륜산과 작은 눈동자를 1촌(의 거리로) 바짝 들이대면, 그 형태를 아무도 보지 못한다. 여러 리(의 거리만큼 떨어져) 멀리 바라보면 1촌 (크기의) 눈동자에 담을 수 있다. 정말로 산에서부터 거리가 조금씩 멀어지면, 나타나는 것이 점점 작아진다. 지금 비단의 흰 바탕을 펴서 멀리 비추면, 곤륜산과 낭봉산의 형태를 사방 1촌 안에 담을 수 있다. (이때 그림에 그려진) 3촌의 수직선은 여러 인(이나 되는 실제 산의) 높이에 해당하며, 여러 척이나 가로로 뻗은 먹은 백 리 (밖 거리의)

아득한 모습을 구체화하고 있다. 이렇기 때문에 그림을 감상하는 사람은 (실제 산과 그림 속 산의) 유비가 잘 형성되지 않을까 걱정할 뿐이지, 작게 그렸다고 해서 (축소된) 비슷함을 비판하지 않는다. 이것은 자연스러운 현상이다. 이와 같이 한다면, 숭산과 화산의 빼어남과 오묘하고 신비로운 신령은 대체로 그림 하나에 담을 수 있다."

1. 언상: 목적이 아닌 방편을 말한다. 왕필의 '득의망상(得意忘象)'과 '득의망언(得象忘言)'에서 나온 말이다. 이에 대해서는 이 책 제1권 「그림의 흥기와 쇠퇴를 서술하다」에서 "이미 망연히 말을 잊고 흔쾌히 감상했다(既頹然以忘言. 又怡然以觀閱)."에 관한 역주 참조.

2. 반환: 배회하다. 머뭇거리다.

3. 주무: 서로 묶여 얽히다. 주(綢)와 무(繆)가 여기에서는 관찰하다, 인식하다는 의미로 쓰였다.

4. 장견소이원영: 이에 대해 2가지 해석이 있다. 하타노 타케시(畑野武司)는 거리감에 따른 대상과의 관계를 알베르티의 구도법에 의한 원근법으로 해석했다. 즉 그는 "비단의 흰 바탕을 펴서 멀리 비추다"를 "어떠한 고산대악도 먼 거리에서 비단을 펼쳐 비추면, 즉 그것을 투시하면, …… 비단 위에 비추어진 대로 그려 나간다면, …… 소위 서양의 투시화법을 천 년 전에 실현한 것"이라 했다.(畑野武司, 「宗炳 "畵山水序"の特質」, 『中國中世文學研究七號』, 1967, p.48) 이와 달리 기요히코 무나카타는 여기에서 '원영(遠暎)'을 이미지의 시각적 반영이 아니라 정신적 "이미지가 (묘사된 성스러운 산의 덕 또는 힘과 함께) 먼 곳에서 비치는 것"이라는 의미로 해석하고 있다.

5. 곤랑: 곤륜산과 낭봉산(閬鳳山). 낭봉산은 전설 속에서 신선이 사는 곳이다.

6. 유지불교: 유(類)를 유사성으로 해석하기도 하지만, 기요히코 무나카타는 실제 산과 그림 속 산 사이의 유비(類比)라고 해석한다. 이에 따랐다.

7. 현빈: 자연의 조화인 도(道)를 형용하는 말이다. 『노자』의 6장 "골짜기의 신은 죽지 않으니 이는 신비한 신령이 된다. 신비한 신령의 문은 천지의 근본을 말하는 것이다(谷神不死, 是爲玄牝. 玄牝之門, 是爲天地根)."에 근거한다.

8. 숭화지수 …… 개가득지어일도의: 종병은 산수화가 "(회화적) 형태로써 (대상의) 형태를 그리고, (회화적) 색채로써 (대상의) 색채를 본뜨는" 것이라고 인식했지만, 최종 목적은 산수의 '신(神)'을 얻는 것이라고 주장하고 있다.

*夫以應目會心爲理者, 類之成巧, 則目亦同應, 心亦俱會. 應會感神, 神超理得, 雖復虛求幽巖, 何以加焉. 又神本亡端, 栖形感類, 理入影迹, 誠能妙寫, 亦誠盡矣.

"눈으로 반응하고 마음으로 이해하는 것을 이치로 삼는다는 것은 (실제 산과 그림 속 산의) 유비가 잘 이루어졌을 경우에 눈이 똑같이 반응하고 마음 또한 (그것을) 함께 이해하게 된다는 것이다. 눈으로 반응하고 마음으로 이해하여 정신을 감응시키면, 정신은 초월하여 이치를 얻는다. (그러니) 다시 헛되이 그윽한 바위를 찾는다 하더라도, 그것에 무엇을 (더) 보태겠는가. 또 정신은 본디 실마리가 없다. (그림의 산) 형태에 머물러 (나의 정신과) 비슷한 것(즉 산의 정신)에 감응하면, 이치가 작품에 이른다. 진실로 오묘하게 묘사할 수 있으면 또한 진실로 다 이루어진 것이다."

* 산수는 "형체가 있지만 신령함으로 나아가고(山水質有而趣靈)", "형태로써 도를 꾸미는(以形媚道)" 것이기 때문에 "눈으로 반응하고 마음으로 이해하는 것을 이치로 삼는다(以應目會心爲理)." 이러한 감상은 감상자의 정신을 감응시켜서 '정신'이 '형체'를 초월하여 그 '이치'를 얻게 할 수 있다. 『명불론』에서는 "무릇 종의 음률로 인해 다른 것을 감응시킨 것은 오히려 마음이 그윽하게 이해한 것이다. 하물며 신령한 저 성인이 신묘한 이치를 유비로 생각하는 것이야(夫鍾律感應, 猶心玄會, 況夫聖靈, 以神理爲類乎)."라 했다. 산수도 "신묘한 이치를 유비로 생각하는" 대상에 속한다. 그래서 "눈으로 반응하고 마음으로 이해할(應目會心)" 수 있다.

　　종병은 또 불(佛)의 신명(神明)인 '신'은 본디 볼 수 있는 형체가 없지만 유형의 사물에 몸을 기탁하여 만유(萬有)를 감응시킬 수 있기 때문에, '불의 이치(神理)'로 하여금 볼 수 있는 형체가 있는 산수 속에 잠입하게 할 수 있다고 했다. 이 때문에 화가는 '오묘하게 묘사할(妙寫)' 수 있으면 곧 산수의 '신리(神理)'를 다 표현할 수 있다.

　　이러한 입장을 간단히 정리하면, 산수를 불(佛)의 '신리'를 볼 수 있는 그림자로 생각한 것이다. 그 원류는 혜원의 『불영명(佛影銘)』에 있다. "이치는 온갖 변화 밖에서 오묘하고, 법식은 형체가 없고 이름이 없는 곳과 단절되었다. 만약 방편을 말한다

면 도가 없는 곳이 없다. 이렇기 때문에 부처는 이전의 모습을 숨기고 기틀을 숭상하며, 혹 생명의 길을 밝혀 본체를 정했다. 혹 아무 것도 없는 곳에서 홀로 나타나고, 혹 이미 존재하는 곳에서 상대적으로 나타난다. 홀로 나타나는 것은 형체와 비슷하고, 상대적으로 나타난 것은 그림자와 비슷하다(理玄於萬化之表, 數絶於無形無名者也. 若乃語其筌寄, 則道無不在. 是故如來或晦先迹以崇基, 或顯生塗而定體, 或獨發於莫尋之境, 或相待於旣有之場. 獨發類於形, 相待類於影)."

형체와 그림자는 또한 분리될 수 없는 것으로 모두 부처의 '신리(神理)'를 표현한다. 그래서 "신령한 도는 방편이 없어 형상을 만나면 깃든다(神道無方, 觸像而寄)."고 말했는데, 이것이 종병의 구절 "정신은 본디 실마리가 없다. (그림의 산) 형태에 머물러 (나의 정신과) 비슷한 것(즉 산의 정신)에 감응하면, 이치가 작품에 이른다."와 통한다. 혜원은 이러한 사상을 자연산수의 미와 결합시켰다.

"우주는 얼마나 끝이 없는가,
이치는 오묘하여 이름 지을 수 없다.
신을 체득하여 변화의 세계에 들어가니,
그림자를 드리우면서 구체적 형태에서 벗어났도다.
아득히 중첩된 바위 위를 비추고,
응축되어 텅 빈 정자에 반영되네.
밝은 곳에서는 어둡지 않고
어두운 데에서는 더욱 밝네.
순수히 세속에서 벗어나면서,
모든 영(靈)으로 돌아가는구나.
(廓矣大象, 理玄無名.
體神入化, 落影離形.
迥暉層巖, 凝暎虛亭.
在陽不昧, 處暗愈明.
婉步蟬蛻, 朝宗百靈)."

부처의 '신리'는 자연산수에 밝고 화려한 빛을 방사하게 하여 산수 사이에 반영되고 이를 다시 밖으로 비추게 한다. 이것이 종병이 "산수는 형태로서 도를 꾸몄다(山水以形媚道)."고 한 것의 의미이기도 하다.

於是閒居理氣, 拂觴鳴琴, 披圖幽對, 坐究四荒¹, 不違天勵之
藂, 獨應無人之野.² 峯岫嶢嶷, 雲林森渺, 聖賢暎於絶代, 萬趣
融其神思. 余復何爲哉, 暢神³而已. 神之所暢, 熟有先焉見沈約
宋書隱逸傳及炳別傳.

"이 때문에 조용히 거처하면서 기를 다듬고, 술잔을 기울이면서 거문고
를 울리고, 그림을 펼쳐 그윽하게 대면하면서, 앉아서 세상의 끝을 깊
이 연구한다. 자연의 많은 위엄에 저항하지 않고, 사람이 없는 들에 홀
로 반응한다. 산봉우리와 동굴의 기괴함과 구름 낀 숲이 아득하니, 성
인과 현인이 먼 세대에서 비추어지고 온갖 정취가 그 신비로운 사고와
융합한다. 내가 또 무엇을 더 하겠는가. (그저) 정신을 펼칠 뿐이다. 정
신을 펼치는 것보다 앞서는 (다른) 무엇이 있겠는가."심약의『송서』「은일」
전 및 별도의 '종병'전에 나온다.

1. 사황: 사예(四裔), 나라의 사방 끝.
2. 불위천려지총, 독응무인지야: 천려(天勵)는 2가지 해석이 있다. 하나는 후쿠나가
미츠치(福永光司)의 견해로, 천려(天勵)를 요려(天厲)의 오기로 보았다. 요려(天
厲)는 재해(災害)를 뜻한다. 천려지총(天勵之藂)은 재해가 모여 있는 곳, 즉 인간
세상을 의미한다. 다른 하나는 리저호우와 리우강지의 견해다. 이들은 '여(勵)'가
'여(厲)'와 통하며 위엄의 뜻이고, '천려(天勵)'는 하늘의 위엄을 말한다고 했다. 종
병의 사상에서는 불(佛)의 지고 무상한 위엄·위력을 뜻하나. '총(藂)'은 '총(叢)'
과 통하며 '집결'의 뜻이다. '천려지총'은 불의 위엄이 집결한 것, 즉 천지만물이 균
등히 부처의 신명에 감응하여 소생하는 것을 말한다고 했다.『명불론』의 구절 "온갖
변화가 세상에 가득 차고 여러 형상이 눈에 가득하나, 모두 옛날부터 마음이 감응
하여 쌓인 것이다(重變盈世, 群象滿目. 皆萬世以來, 精感之所集矣)."를 말한다. 불
(佛)의 신명은 위엄이 있어서 또한 "맑고 깨끗한 하늘의 광활함과 해와 달이 밝게
비추는 기이한 현상을 오묘하게 바라보면, 어찌 여러 성인들의 위엄과 신령함이 그
가운데 존엄하지 않겠는가(妙觀天宇澄肅之曠, 日月洞照之奇, 寧無列聖威靈, 尊嚴
乎其中)."라고 했는데, 이것은 '천려지총'의 주석이라 말할 수 있다.

'무인지야(無人之野)'는 『장자』 「소요유」의 구절 "지금 그대에게 큰 나무가 있는데 쓸모가 없어 걱정인 듯하오만, 어째서 아무것도 없는 곳과 광활한 들판에 심고 그 곁에서 마음 내키는 대로 한가로이 쉬면서, 그 그늘에 유유히 누워 자지 못하오(今子有大樹, 患其無用, 何不樹之於無何有之鄕, 廣莫之野, 彷徨乎無爲其側, 逍遙乎寢臥其下)."에서 나온 것이다. 산수를 그린 그림은 사람이 무위의 소재를 소요할 수 있게 한다.

　총체적으로 볼 때 "자연의 많은 위엄에 저항하지 않고, 사람이 없는 들에 홀로 반응한다"는 것은 산수화를 대면할 때 불의 위엄이 모인 천지만물과 일체가 되어 사람이 도달할 수 없는 초세간적인 자연에 소요유하는 것이다. 이로 인해 창신(暢神) 즉 정신의 초월과 해탈을 얻을 수 있다.

3. 창신: 여기에 나타나는 정신의 초월과 해탈은 도가의 사상과 통하지만, 근본적으로 불학적인 것이다. 종병이 "산봉우리와 동굴의 기괴함과 구름 낀 숲이 아득하니, 성인과 현인이 먼 세대에서 비추어지고 온갖 정취가 그 신비로운 사고와 융합한다."고 한 것은 모든 자연산수가 불의 신명을 충만하게 발현하고 있는 것으로, 산수를 "불영"으로 본 혜원의 구절 "신을 체득하여 변화의 세계에 들어가니, 그림자를 드리우면서 구체적 형태에서 벗어났도다. 아득히 중첩된 바위 위를 비추고, 응축되어 텅 빈 정자에 반영되네."를 의미한다. 이것에 대해 『명불론』에는 매우 명확하게 설명하고 있다. 종병은 "다만 인간 세상에 마음을 두고 세상길만 왈가왈부하기 때문에 오직 사람의 도만 대단하고 신에 대한 생각은 없는 것으로 느낄 뿐이다. 만약 전 세계를 돌아다니며 높은 산에 올라, 맑고 깨끗하며 광활한 하늘과 밝게 빛나는 해와 달의 기이한 현상을 오묘하게 바라보면, 어찌 여러 성인들의 위엄과 신령함이 그 가운데 존엄하지 않겠는가. 하지만 사람들은 소란스럽게 세상일에 매여 바쁘게 움직일 뿐이다. 그러나 진실로 심원함을 생각하여 신령한 도에 대한 생각을 열고, 고요한 산수에 접촉하여 밝은 신령의 감응을 밝혀야 한다(但宛轉人域, 囂於世路, 故唯覺人道爲盛, 而神想蔑如耳. 若使逈身中荒, 升岳遐覽, 妙觀天宇澄肅之曠, 日月照洞之奇. 寧無列聖威靈, 尊嚴乎其中, 而唯離離人群, 恩恩世務而已哉. 故將懷遠以開神道之想, 感寂以昭明靈之應)."라 했다. 따라서 종병이 말하는 '창신'은 "심원함을 생각하여 신령한 도에 대한 생각을 열고, 고요한 산수에 접촉하여 밝은 신령의 감응을 밝히는" 것이다. 즉 산수의 감상을 통해 불의 신명과 합일되어 세속을 초월한 정신의 경계에 진입하는 것이다.

謝赫云,¹ 炳於六法, 亡所遺善. 然含毫命素, 必有損益, 迹非准
的, 意可師効,² 在第六品劉紹祖下, 毛惠遠上. 彦遠曰, 既云必
有損益, 又云非准的, 既云六法亡所遺善, 又云可師效, 謝赫之
評, 固不足采也. 且宗公, 高士也, 飄然物外情,³ 不可以俗畵傳
其意旨楷中散白畵, 孔子弟子像, 獅子擊象圖⁴, 穎川先賢圖⁵, 永嘉邑屋圖,
周禮圖, 惠持師像,⁶ 並傳於代也. 凡七本.

사혁은 "종병이 6가지 법칙에는 (밝았지만) 결국 좋은 작품을 남기지
못했다. 그러나 붓을 머금고 비단(의 흰 화면)에 그림을 그릴 때에는 반
드시 장단점이 있었다. 작품은 표준적인 것이 아니지만, 그 뜻은 배워
본받을 만하다."라 하면서 (종병의 화품을) 제6품 유소조 아래, 모혜원
위에 두었다. (나) 장언원은 이렇게 말한다. "앞에서 '반드시 장단점이
있다'고 말하고, 또 '표준적인 것이 아니라'고 했다. 앞에서 '(그림의) 6
가지 법칙에는 (밝았지만) 좋은 작품을 남기지 못했다'고 말하고, 또
'배워 본받을 만하다'고 말했다. (그러나) 사혁의 비평은 진실로 채택할
것이 못 된다. 또 종병은 고사다. 사물 밖의 감정을 초연히 갖고 있어서,
세속적인 그림으로는 그 뜻을 전달할 수 없다."백화로 된 〈혜강의 초상〉,〈공자
의 제자상〉,〈사자격상도〉,〈영천선현도〉,〈영가읍옥도〉,〈주례도〉,〈혜지 선사의 초상〉이 나
란히 후대에 견해진다. 모두 7점이다

1. 사혁운: 사혁은 『고화품록』에서 "종병은 그림의 6가지 법칙에는 밝았지만 결국 좋
 은 작품을 남기지 못했다. 그러나 붓을 머금고 비단(의 흰 화면)에 그림을 그릴 때
 에는 반드시 장단점이 있었다. 작품은 표준적인 것이 아니지만, 그 뜻은 배워 본받
 을 만하다."라 했다.
2. 의가사효: 의가사효의 '효(効)'가 『학진토원』본에는 '효(效)'로 되어 있다.
3. 표연물외정: 『왕씨화원』본에는 '정(情)'자가 없다.
4. 〈사자격상도〉: 이 책 제5권 「진나라 1명」 '왕이'와 '혜강'에도 이 작품이 나온다. 종
 병의 「사자격상도서(獅子擊象圖序)」가 『태평어람』889권에 다음과 같이 실려 있

다. "양백옥이 길 스님에게 '인도에서 대진으로 향한 적이 있는데, 그 사이 갑자기 수십 리 밖에서 천지를 진동시키는 요란한 소리가 들렸습니다. 조금 지나니 수많은 짐승이 무리를 지어 땅에서 질주했습니다. 끝날 무렵 코끼리 4마리가 와서 코로 진흙을 말아 스스로 수척이나 두껍게 바르고 자주 코를 뿜어내더니 갑자기 섰습니다. 잠시 있다가 사자 3마리가 산 아래에 나타나 바로 코끼리 4마리를 공격하자 (코끼리는) 넘쳐 뿜어 나오는 샘처럼 피를 토하며 쓰러지고 큰 나무가 풀처럼 넘어졌습니다.'고 말했다(梁伯玉說沙門釋僧吉云, 嘗從天竺欲向大秦, 其間忽聞數十里外, 哮噉之聲, 驚天怖地. 頃之, 但見百獸率走蹌地. 至絶而四巨象號焉而至, 以鼻卷泥, 自厚塗數尺, 數噴鼻偶立. 俄有獅子三頭, 見於山下, 直搏四象, 崩血若濫泉, 巨樹草偃)." 이 내용에 근거할 때 〈사자격상도〉는 3마리의 사자가 4마리의 코끼리를 공격하여 무너트리는 장면을 그린 그림으로 보인다.

5. 〈영천선현도〉: 나가히로 도시오는 『고사전』 상의 "허유는 자가 무중(武仲)이고, 양성 괴리(槐里) 사람이다. 사람으로서 의(義)에 거처하고 법도를 따랐으며, 사악한 자리에 앉지 않았고, 사악한 음식을 먹지 않았다. 후에 패택(沛澤)에 은거했다. 요 임금은 천하를 허유에게 양도하고자 했다. …… 허유는 이를 피하여 중악(中嶽), 영수(潁水)의 북쪽 기산 아래에서 밭을 갈았다."라는 내용을 근거로 영천의 선현(先賢)을 허유라고 했다. 이에 비해 오카무라 시게루는 후한 시대에 깨끗하고 고고하며 덕행으로 이름이 난 종호(鍾皓), 진식(陳寔), 순숙(荀淑), 한소(韓韶)가 모두 영천 출신이라 '영천사장(潁川四長)'이라 칭했기에 이들을 가리킨다고 했다.

6. 〈혜지사상〉: 승려 혜지(惠持)는 승려 혜원(惠遠)의 동생이다.

王微, 字景玄[1]下品, 瑯琊臨沂人, 善書畵. 嘗居一屋, 讀書玩古, 不出十餘年. 與友人何偃[2]書曰, 吾性知畵, 蓋鳴鵠識夜之機[3]. 盤紆糾紛,[4] 咸紀心目. 故山水之好, 一往迹求, 皆得彷佛. 竟不就辟. 世祖[5]以貞栖絶俗, 贈秘書監. 微作叙畵一篇, 其略曰.

왕미(415-443)는 자가 경현하품이고 낭야 임기 사람이며, 글씨와 그림을 잘했다. 일찍이 방 1칸짜리 집에 살면서 책을 읽고 옛것을 즐기면서

10년 넘게 외출하지 않았다. 친구 하언에게 보내는 편지에서 "내가 본성적으로 그림을 아는 것은 우는 고니를 한밤에 아는 것과 같이 자연적 현상이다. (자연이 갖는) 변화를 모두 마음과 눈에 기록했다. 그러므로 산수 중 아름다운 것을 일단 작품으로 그리면 모두 비슷함을 얻었다."라고 했다. 결국 벼슬에 나가지 않았다. 세조는 (그가) 바르게 거처하면서 세속을 끊었음을 근거로 비서감에 추증했다. 왕미는 『서화』1편을 지었는데, 대략 다음과 같다.

1. 경현: 『왕씨화원』본에는 '경현(景賢)'으로 되어 있다.
2. 하언: 자가 중홍(仲弘)이고 남조 송나라 때 이부상서(吏部尙書)를 지냈다. 자연의 이치를 이야기하기 좋아하고 『장자』「소요유」를 주석했다. 왕미가 하언에게 준 편지는 『송서』'왕미' 전에 실려 있다.
3. 명곡식야지기: 고니는 몸이 크고 흰데 울기까지 하면 한밤중에 쉽게 목격되어 사냥할 수 있다. 청짜이는 왕미가 하언에게 자기에게는 단지 그림 그리는 본령이 있을 뿐 관리가 되는 재능이 없음을 이 비유로 설명하고 있다고 했다.
4. 반우규분: 어지럽게 서로 얽혀 있는 모양을 뜻한다.
5. 세조: 남조 '송나라 효무제 유준(劉駿)을 말한다.

辱[1]顏光祿[2]書, 以圖畫非止藝行[3], 成當與易象[4]同體, 而工篆隸者, 自以書巧爲高, 欲其垃辭藻繪[5], 窺其攸同. 夫言繪畫者, 竟求容勢而已. 且古人之作畫也, 非以案城域, 辯方州[6], 標鎭阜[7], 劃浸流. 本乎形者融, 靈而動者變心, 止靈亡見,[8] 故所託不動, 目有所極, 故所見不周. 於是乎以一管之筆, 擬太虛之體,[9] 以判軀[10]之狀, 畫寸眸之明[11]. 曲以爲嵩高, 趣[12]以爲方丈[13]. 以友之畫[14], 齊乎太華, 枉之點,[15] 表夫隆準. 眉額頰輔, 若晏笈[16]兮. 孤巖鬱秀, 若吐雲兮. 橫變縱化, 故動生焉, 前矩後方[17]出焉. 然後宮觀

舟車, 器以類聚, 犬馬禽魚, 物以狀分, 此畫之致也. 望秋雲, 神
飛揚, 臨春風, 思浩蕩, 雖有金石之樂, 珪璋之琛, 豈能彷彿之
哉. 披圖按牒[18], 効[19]異山海, 綠林揚風, 白水激澗. 嗚呼, 豈獨
運諸指掌, 亦以明神降之. 此畫之情也宋書有傳, 及王智深[20]宋紀, 序
在別傳.

"안광록의 편지를 받았다. (편지에서) 그림은 단순히 기예적 행위에 머
물지 않는다고 했는데, (그림은) 당연히 『역』의 괘상, 효상과 같은 본질
을 갖는다. 그러나 전서와 예서에 뛰어난 사람은 글씨의 오묘함을 (그
림보다 더) 높이 생각하는데, (나는 글씨와) 아울러 그림을 분석하여
(글씨와) 같은 점을 살펴보고자 한다.

그림을 말하는 사람은 대체로 모양과 기세를 구할 뿐이다. 그러나 옛
사람이 그림을 그린 것은 성곽의 경계를 고찰하고 땅을 분별하고 큰 산
과 언덕을 표시하고 강의 흐름을 구획하고자 함이 아니었다. 형태에 근
본한 것(즉 산수화)는 신령에 융합되고, (이에) 감응하여 변화하는 것
은 마음이다. 그런데 신령은 (밖으로) 나타나지 않기 때문에 (신령을)
의탁한 것(즉 산수의 형태)는 (사람을) 감동시키지 못한다. 눈으로 보
는 것은 (사람을 감동시키지 못하고, 신령을 의탁한 형태에 한정되어
서) 한계가 있기 때문에 보는 것이 주밀하지 못하다. 여기에서 붓 1자
루의 필치로 우주의 본체를 그리고, 작은 형태로 눈동자에 비친 만물을
그린다. 구부러진 선으로 숭산과 같은 높이를 나타내고, 빠른 필치로
(신선이 산다고 하는) 방장의 요원함을 나타낸다. 구부러져 변화한 필
법으로 태화산의 험준함에 견주고, 눌러 꺾인 점필로서 산 정면의 높이
솟은 모양을 표현한다. 눈썹, 이마, 뺨은 편안히 미소 짓는 듯하고, 외로
운 바위는 울창하고 빼어나 구름을 토하는 듯하다. (이렇듯) 종횡으로
변화하기 때문에 (자연이) 생동하며, 마음속 구상과 제작의 방식이 (여

기에서) 나온다. 그런 뒤에 궁전, 배, 수레 등의 기물은 유형별로 모으고, 개, 말, 짐승, 물고기 등의 생물은 형상으로 분류한다. 이것이 그림의 정취다.

가을 구름을 바라보면 정신이 자유로워지고, 봄바람을 맞으면 생각이 호탕해진다. 비록 금석과 같은 악기에 의한 즐거움과 (조정의 조회에서 차는) 아름다운 옥 패물과 같은 보물이 있다 하더라도, 이것이 어찌 산수를 보는 것과 비슷하겠는가. 그림을 펼쳐 보고 서적을 찾아보면, 그 효과는 『산해경』을 읽는 것과 다르다. 푸른 숲에 바람이 나부끼고, 흰 물결이 산계곡물에서 격동하구나. 아하, 그 무엇이 만물을 손 안에서 감상하는 것만 하겠는가. 또한 신명이 여기에 내려온다. 이것이 그림에서 진실한 감정이다."『송서』에 왕미의 전기가 있다. 또한 왕지심의 『송기』가 있는데, 「서화」가 「왕미별전」에 실려 있다.

1. 욕: 편지 받음을 겸손하게 말한 것이다. '욕몽(辱蒙)', '승몽(承蒙)'이라고도 쓴다.
2. 안광록: 안연지(顔延之)를 가리킨다. 자는 연년(延年)이고 남조 송나라 사람이다. 문장이 당시에 최고였고, 사령운의 명성에 비견되었다. 글씨와 그림에 밝았다. 벼슬이 자금광록대부(紫金光祿大夫)에 올랐기 때문에 안광록(顔光祿)이라 불렸다. 왕미의 「서화」는 안연지가 자기에게 보낸 편지를 읽고 쓴 것이다.
3. 예행: 기예 행위(技藝行爲). 고대의 '예(藝)'는 주로 기예(技藝)로서 당시에 교양이었던 육예(六藝)를 가리킨다. 육예는 예(禮)·악(樂)·시(詩)·서(書)·사(射)·어(御)다.
4. 역상: 『주역』의 '상(象)'을 말한다. '상'은 객관사물의 현상을 모사하고, 일정한 길흉화복의 내용을 가지고 있으며 만물형상의 뜻을 상징한다.
5. 조회: 원래는 용과 봉황의 아름다운 문양을 가리킨다. 여기에서는 회화를 말한다.
6. 방주: 땅, 토지를 말한다.
7. 진부: 진(鎭)은 큰 산, 부(阜)는 높은 땅 즉 언덕을 말한다.
8. 본호형자융 …… 지영무현: 나가히로 도시오는 "本乎形者融靈而動者變心. 止靈亡見."으로 구두점을 찍어 "형태라는 것은 신령에 융합되고 (묘사된) 움직이는 것은 인간의 마음을 변화시키는 것에 근본한다."로 해석했다. 나카무라 세이호(中村茂厚)는 "本乎形者融, 靈而動者變心."으로 하여 "형태에 근본하는 것은 융합되며,

영묘하면서 움직이는 것은 변화하는 마음이다."라고 해석하고 있다. 그러나 의미가 분명하게 들어오지 않는다. 『왕씨화원』본에는 "本乎形者融靈, 而動變者心也. 靈亡所見."으로 되어 있는데, 중국 학자들은 이것을 채택하여 "형태에 근본하는 것(산수화)은 신령에 융합되며, (이 신령에) 감응하여 변화하는 것은 마음이다. 그런데 신령은 (본디) 밖으로 드러나는 것이 없다."라고 해석하는 경우가 많다. 즉 산수의 형태를 그린 것은 정신에 융합되고, 마음은 (이것에) 반응하여 변화한다는 것이다.(潘運告 編著, 『漢魏六朝書畵論』 참조) 필자는 종병의 산수화론과 결부하여 판원가오의 견해를 따랐다.

9. 의태허지체: '의(擬)'는 모사(模寫), '태허(太虛)'는 중국의 철학 개념으로서 우주 만물의 가장 근원적인 실체 즉 원기(元氣)를 말한다. 이것은 만물이 생성하고 소멸하며 흩어지고 모이며 변화하는 근본이다. 따라서 태허는 만물을 생성하는 법칙을 모사함을 뜻한다.

10. 판구: 반신(半身). 『주례(周禮)』「지관(地官)」 '매씨(媒氏)'의 "만민의 반을 관장한다(掌萬民之判)."에 대해 후한 시대 정현(鄭玄)은 "판(判)은 반(半)이다."라고 주석했다. 여기에서는 앞의 '일관지필(一管之筆)'과 대비하여 화면에서 형성된 작은 형태로 사용되었다.

11. 촌모지명: 촌모(寸眸)는 눈동자를 말한다. '촌모지명'은 앞의 '태허지체(太虛之體)'와 대비되는 것으로 눈동자에 비친 자연만물을 가리킨다.

12. 취: 추(趣) 즉 질주하다는 의미다. 여기에서는 빠른 필치를 가리킨다.

13. 방장: 전설 속에 나오는 신선이 산다고 하는 섬.

14. 이발지화: 나카무라 세이호는 '발(友)'을 필획의 명칭으로 보았다. 그리고 이에 대한 근거로서 후한 시대 조일(趙壹)의 『비초서(非草書)』의 구절 "오늘날 초서를 배우는 사람은 간이의 뜻을 생각하지 않고 다만 두도와 최원의 법을 거북이와 용에 의해 나타난 것이라고 생각한다. 攩(음이 미상) · 부(扶) · 주(柱) · 질(桎) · 힐(詰) · 굴(屈) · 발(友) · 을(乙) 등은 잃을 수 없다."에서 '발 · 을'을 들었다. 여기에서 攩 · 부 · 주 · 질 · 힐 · 굴 · 발 · 을 등은 모두 『하도(河圖)』와 『낙서(洛書)』에서의 서체를 형용하는 말이다. 발 · 을은 글자에서 부드럽게 구부러진 곡선을 말하며, 주 · 질은 글자에서 직선이 갑자기 꺾이고 막혀서 매끄럽지 못함을 말한다고 했다.

15. 왕지점: 나카무라 세이호는 '주(柱)'의 오기로 보았다.

16. 안소 : 『왕씨화원』본에는 '안원(晏爰)'으로 되어 있다. 소(咲)는 '소(笑)'의 이체자(異體字)이며, 안소(晏咲)는 사람이 웃는 모양을 가리킨다.

17. 전구후방: 『왕씨화원』본에는 '전구피방(前矩彼方)'으로 되어 있다. '전구(前矩)'

는 마음속의 구상이나 법도, '후방(後方)'은 이에 대한 제작 방식으로 보았다.

18. 안첩:『왕씨화원』본에는 '안패(按牌)'로 되어 있다.

19. 효:『왕씨화원』본에는 '효(效)'로 되어 있다.

20. 왕지심: 자가 설재(雪才)이고 임기(臨沂) 사람이다. 생졸년은 확실하지 않지만 대략 남제(南齊) 무제 영명(永明) 연간 전후에 활동했다. 무제 때 예장왕 대사마참군(大司馬參軍) 겸 기실(記室)이 되었으며 이후 경릉왕 사마참군으로 옮겼는데, 사건에 연루되어 파직되었다. 왕명을 받들어『송기』30권을 편찬했다.

謝赫云,[1] 微與史道碩並師荀衛, 王得其意, 史傳其似, 在顧寶光下. 彦遠論曰, 圖畵者, 所以鑒戒賢愚, 怡悅情性. 若非窮玄妙於意表, 安能合神變乎天機. 宗炳王微, 皆擬迹巢由, 放情林壑, 與琴酒而俱適, 縱烟霞而獨往. 各有畵序, 意遠迹高, 不知畵者, 難可與論. 因箸[2]于篇, 以俟知者.

사혁은 "왕미와 사도석은 똑같이 순욱과 위협(의 그림)을 배웠는데, 왕미는 그 뜻을 얻었고, 사도석은 그 형태의 비슷함을 얻었다."라고 하면서 (왕미의 화품을 제4품) 고보광 아래에 놓았다.

나 장언원은 다음과 같이 말한다. "그림이란 것은 현명한 사람과 어리석은 사람을 훈계하고, 감정과 본성을 기쁘게 하는 것이다. 만약 뜻 밖에서 오묘함을 추구하지 않으면 어찌 (작품의) 신비로운 변화를 자연의 기미에 합치시킬 수 있겠는가. 종병과 왕미는 모두 소보와 허유를 따르기 위해 숲과 계곡에서 마음껏 노닐었으며, 거문고와 술과 더불어 즐기면서 구름과 안개를 따라 홀로 노닐었다. 각각 그림에 대한 기록이 있는데, 뜻이 깊고 행적이 고고하여 그림을 모르는 사람과 같이 논의하기 어렵다. 따라서 여기에 기록하여 아는 사람을 기다린다."

1. 사혁운: 현존하는 『고화품록』에서는 "왕미와 사도석은 똑같이 순욱과 위협(의 그림)을 배워, 각종의 화재를 두루 잘 그렸다. 그러나 왕미는 그 세세한 묘사를 얻었고, 사도석은 그 본질을 전했다. 세밀하게 논한다면 왕미가 좀 뒤떨어진다(王微史道碩, 幷師荀衛, 各體善能. 然王得其細, 史傳其眞. 細而論之, 景玄爲劣)."라고 했다.
2. 저: 『학진토원』본과 『왕씨화원』본에 똑같이 '저(著)'라고 되어 있다. 이에 따라 고쳐 해석했다.

謝莊, 字希逸, 陳郡陽夏[1]人. 幼有才學, 初爲始興王[2]濬後軍參軍. 性多巧思, 善畵. 制木方丈, 圖天下山川土地, 各有分理. 離之則州郡殊, 合之則寓內[3]爲一. 作畵琴帖序, 自序其畵云. 泰始二年卒. 官至光祿大夫, 散騎常侍, 兼中書令. 年四十六, 贈右光祿大夫, 諡憲子見宋書, 又莊集[4].

사장(421-466)은 자가 희일이고 진군 양하 사람이다. 어려서부터 재주와 학식이 있었는데, 처음에 시흥왕 유준의 후군참군이 되었다. 본성적으로 뛰어난 생각을 많이 했으며, 그림을 잘 그렸다. 사방 1장의 나무판을 만들어 (여기에) 천하의 산천과 토지를 그렸는데, 각각의 위치가 명확하게 구분되었다. (이 나무판들을 각각) 나누면 주와 군이 구별되었고, 합치면 세상이 하나가 되었다. 『화금첩서』를 지었는데, 그의 그림에 스스로 서문을 쓴 것이었다고 한다. 태시 2년(466)에 죽었다. 벼슬은 광록대부와 산기상시 겸 중서령에 이르렀다. 향년 46세로, 우광록대부로 추증되었고 시호가 헌자다『송서』에 나오며, 또 『사장집』에도 언급된다.

1. 진군양하: 지금의 허난 성 타이강 현[太康縣]에 속한다.
2. 시흥왕: 송나라 문제의 둘째 아들 유준으로 자가 휴명(休明)이다.
3. 우내: 『왕씨화원』본에는 '우내(字內)'로 되어 있다. 우내는 세상 안, 천하를 말한다.

『왕씨화원』본이 자연스러워 이에 따라 해석했다.

4. 장집: 『사장집(謝莊集)』을 말하는데, 지금은 전해지지 않는다.

袁倩中品上, 謝云,[1] 北面陸氏, 最爲高足[2], 象人之妙, 亞美前脩[3], 但守師法, 不出新意, 其於婦人, 特爲古拙, 在第二品陸綏下姚曇度上徐令麻紙,[4] 豫章王像,[5] 張暢[6]等像, 王抗[7]棊圖, 會戲圖, 正聲伎[8]圖, 御臨軒圖, 朝臣十二人圖, 吳楚夜踏歌圖, 豫章王宴賓圖, 天女白畫, 東晋高僧白畫, 二龍圖, 貌三人像, 不題名字, 並冠武弁, 有太淸年月, 並行於世. 又維摩詰變一卷[9], 百有餘事, 運思高妙, 六法備呈, 置位無差. 若神靈感會[10], 精光[11]指顧[12], 得瞻仰威容[13], 前使顧陸知慙, 後得張閻駭歎. 又有蒼梧圖, 傳於前代也.

원천중품상에 대해서는 사혁이 "육탐미(의 그림)을 배운 사람 중 가장 뛰어난 제자다. 사람의 오묘함을 묘사하는 것은 앞 시대의 유명한 화가에 버금간다. 그러나 스승의 법도를 지키다 보니 새로운 뜻을 창안하지 못했다. 여인(을 그린 그림)에서 특히 고졸하다."고 하면서, (원천의 화품을) 제2품 육수 아래, 요담도 위에 놓았다〈마지에 그린 서영의 초상〉, 〈예장왕의 초상〉, 〈장창 등의 초상〉, 〈왕항기도〉, 〈회희도〉, 〈정성기도〉, 〈어임헌도〉, 〈소신십이인도〉, 〈오초야답가도〉, 〈예장왕연빈도〉, 〈백화로 그린 천녀도〉, 〈백화로 그린 동진고승도〉, 〈이룡도〉, 이름이 써 있지 않지만 무인의 관을 쓰고 있으며 태청(양나라의 연호, 547-549)이 있는 〈삼인도〉가 나란히 전해진다. 또 〈유마경변상도〉 1권이 있는데, 100여 개의 장면이 그려져 있다. 그 구상이 매우 뛰어나고 육법이 갖추어져 나타나며, 경영위치가 조금도 틀림이 없다. 마치 신령(부처·보살·성중)이 감응하여 모인 듯하며, 여러 존상이 손으로 가리키고 돌아보는 모습은 우러러 사모하는 위용을 얻었다. 이전에는 고개지, 육탐미로 하여금

부끄러움을 알게 했고, 그 후에는 장승요, 염립본 형제로 하여금 경탄하게 했다. 또 〈창오도〉가 있는데 전 시대(수나라)까지 전해졌다.

1. 사운: 현존하는 『고화품록』에는 "육탐미에 비교하면 가장 고고하고 뛰어나다. 사람의 오묘함을 묘사하는 것은 앞 시대의 유명한 화가들에 버금간다. 다만 의도가 스승의 법도를 지키는 것이니 한층 더 새로운 뜻은 없다. 그러나 화씨벽의 작은 티가 어찌 10채 성의 가치를 폄하하겠는가(比方陸氏, 最爲高逸, 象人之妙, 亞美前賢. 但志守師法, 更無新意. 然和璧微玷, 豈貶十城之价也)."로 되어 있다.
2. 고족: 뛰어난 제자.
3. 전수: 예전의 사물에 통달한 사람. 옛 군자, 선철(先哲). 여기에서는 앞 시대의 유명한 화가를 가리킨다.
4. 서영마지: 서영(徐令)이 누군지 알 수 없다. 마지(麻紙)는 삼 껍질로 만든 종이다. 『왕씨화원』본에는 '서영상마지(徐令像麻紙)'라고 되어 있다.
5. 〈예장왕상〉: '육탐미', '고보광'에도 〈예장왕의 초상〉이 나온다.
6. 장창: 자가 소미(少微)다. 문제 원가 27년(450)에 패군태수(沛郡太守)를 지냈다. 북위가 침입하여 강하왕 유의공이 팽성을 포기하려고 하자, 사자로 온 상서(尙書) 이효백(李孝伯)과 대면하여 당당하게 논전을 펼쳐 성을 보존했다. 『송서』 59 '장창(張暢)' 전에서는 "장창은 적시에 응답하고 말이 유창했으며 음운이 우아했고 풍격과 태도가 아름다워, 상대방인 이효백이 감탄했다."고 했다. 후에 효무제가 즉위하자(453) 이부상서(吏部尙書)가 되었고, 효건 2년(455)에 회계태수(會稽太守)가 되었으며, 대명 원년(457)에 죽었다. 향년 50세고 시호가 위선(爲宣)이다.
7. 왕항: 남제 시대 사람으로 바둑을 잘 두었다. 『위서(魏書)』 91에서 "고조(북위의 효문제) 때, 범영아(范寗兒)가 바둑을 잘 두었다. 이표(李彪)와 함께 소색(蕭頤, 남제의 무제)에게 사신으로 갔다. 소색은 강남의 최고인 왕항에게 범영아와 대국하게 했는데, 범영아가 이기고 돌아왔다."고 했다.
8. 정성기: 나가히로 도시오는 '기(伎)'를 '기(妓)'와 같게 보고 '성기(聲伎)'를 '여악(女樂)'으로 해석했다. 그러나 '정(正)'이 앞에 붙은 이유는 알지 못한다고 했다.
9. 유마힐변일권: 유마거사가 병중에 문수보살의 문안을 받고 문답을 했다. 이때 유마가 불사의(不思議), 해탈의 법을 말했다고 『유마경』에 기록되어 있는데 이 내용을 그린 그림이 〈유마힐변〉이다. 본문에 "100여 개의 장면이 그려져 있다."라고 한 것에서 매우 긴 그림임을 알 수 있다.
10. 신령감회: 불교의 존상, 보살, 성중(聖衆)이 감화하여 모인 것.

11. 정광: 밝은 빛 또는 환한 빛. 여기에서는 신령(神靈)을 대신하여 표현했다.
12. 지고: 손으로 가리키고 얼굴을 돌아보는 모습.
13. 위용: 부처의 위용.

僑子質, 姚最云,[1] 風力爽俊, 不墜家聲. 始踰志學之年, 便嬰顚癇之疾. 曾見莊周木雁圖[2], 卞和抱璞圖,[3] 筆勢勁健, 繼父之美. 若方之體物[4], 則伯仁[5]龍馬之詞, 比之書翰, 則長胤狸骨之方[6]. 雖語迹異途, 而妙理同歸一致.

원천의 아들 원질에 대해서는 요최가 "(인물 등의) 풍채와 골력이 시원스럽고 뛰어나며, 집안의 명성을 떨어트리지 않았다. 15살이 넘자 간질에 걸렸다. (그의) 〈장주목안도〉와 〈변화포박도〉를 본 적이 있는데, 필세가 강건하고 힘찼으며, 부친의 아름다운 점을 계승했다. 그것을 (시의 일종인) 부에 비교하면 (노나라) 황백인의 「용마사」에 필적하고, 글씨에 견주면 순여의 〈이골첩〉에 뒤지지 않는다. 비록 비평과 작품은 길이 달라도 오묘한 이치가 한곳으로 귀결하는 것은 (서로) 일치한다."고 했다.

1. 요최운: 요최의 『속화품』과 글자에서 약간 차이가 있다. "(원질이 그린 인물 등의) 풍채와 정신은 시원스럽게 뛰어나며, 집안의 명성을 떨어트리지 않았다. 15살이 넘자 간질에 걸렸다. (그의) 〈장주목안도〉와 〈변화포박도〉 2점의 작품을 본 적이 있는데, 필세가 강건하고 법도에 맞았으며, 부친의 아름다운 점을 계승했다. 그것을 (시의 일종인) 부에 비교하면 (노나라) 황백인의 「용마사」에 필적하고, 글씨에 견주면 순여의 〈이골첩〉에 뒤지지 않는다. 비록 비평과 작품은 길이 달라도, 오묘한 이치가 한곳으로 귀결하는 것은 (서로) 일치한다. 싹이 나서 결실을 맺지 못하면 슬퍼할 만한데, 결실이 있어도 이름이 나지 않는 경우가 진실로 이 사람이도다(風神俊爽, 不

墜家聲. 始逾志學之年, 便嬰痼癬之病. 曾見草庄周木雁, 卞和抱璞兩圖, 筆勢遒正, 繼父之美. 若方之體物, 則伯仁龍馬之頌, 比之書翰, 則長胤狸骨之方. 雖復語迹異途, 而妙理同歸一致. 苗而不實, 有足悲者, 無名之實, 諒在斯人)."

2. 〈장주목안도〉: 장자가 나무와 기러기의 예로 쓸모 있음과 없음 사이에서 처신을 이야기한 것을 그린 그림이다. 자세한 내용은 이 책 제5권 '고개지'의 역주를 참조.

3. 〈변화포박도〉: 『한비자』 「화씨편」의 설화를 그린 그림이다. 이 책 제5권 '고개지' '개포옥지도근(慨抱玉之徒勤)'의 역주를 참조.

4. 체물: 2가지 해석이 있다. 나가히로 도시오와 오카무라 시게루는 사실을 진술하는 시의 일종인 부(賦)로 보았다. 그 근거로 육기(陸機)의 『문부(文賦)』에 실린 "부(賦)는 사물을 기술하면서 맑고 밝다(賦, 體物而瀏亮)."를 들었다. 관원가오는 글자 그대로 해석하여 사물을 묘사하는 것으로 보았다. 여기에서는 전자를 따랐다.

5. 백인: 3가지 학설이 있다. 첫 번째는, 『진서』 69에 나오는 진나라 주의(周顗)로 보는 학설이다.(오카무라 시게루) 주의의 자가 백인(伯仁)이다. 두 번째는, "노나라 황백인이 「용마송(龍馬頌)」을 만들었다."를 근거로 주장한 학설이다.(중국의 위지엔 후아와 청짜이, 일본의 나가히로 도시오) 세 번째는, 북주 시대 말기 화가인 동백인(董伯仁)으로 보는 학설이다.(관원가오) 여기에서는 두 번째 학설을 채택했다.

6. 장윤이골지방: 장윤은 동진 시대 순여의 자이고, 이골은 〈이골첩(狸骨帖)〉을 가리킨다. 당나라 이작(李綽)의 『상서고실(尙書故實)』에는 "순여는 글씨를 잘 썼는데, 〈이골치로방〉을 쓴 적이 있다. 우군(왕희지)이 그것을 임서했는데, 지금 그것을 〈이골첩〉이라 부른다(苟興能書, 嘗寫狸骨治勞方, 右軍臨之, 至今謂之狸骨帖)."라는 구절이 있다.

史敬文中品上. 黃帝昇仙圖, 梁冀[1]人馬畫, 張平子西京賦圖,[2] 並傳於代.

史藝下品. 屈原漁父圖,[3] 王羲之像, 孫綽像,[4] 並傳於代.

劉瑱下品. 詩黍離圖[5]傳於代.

尹長生下品. 或作尹扈生. 駱簡[6]像, 山陰公主[7]像, 南朝貴戚圖, 車馬圖並傳於世.

顧駿之[8]中品. 嚴公等像, 並傳於代.

康允之中品.

사경문중품상이다. 〈황제승선도〉, 〈양기인마화〉, 〈장평자의 서경부도〉가 나란히 세상에 전해진다.

사예하품이다. 〈굴원의 어부도〉, 〈왕희지의 초상〉, 〈손작의 초상〉이 나란히 세상에 전해진다.

유무하품이다. 〈시서리도〉가 세상에 전한다.

윤장생하품으로 윤호생이라고도 한다. (작품으로는) 〈낙간의 초상〉, 〈산음공주의 초상〉, 〈남조귀척도〉, 〈거마도〉가 나란히 세상에 전해진다.

고준지중품이다. 〈엄공 등의 초상〉이 나란히 세상에 전해진다.

강윤지중품이다.

1. 양기: 후한 시대 안정(安定) 조씨(鳥氏, 지금의 간쑤 성 핑량平凉 서북쪽) 출신으로 자가 백탁(伯卓)이다. 부친 양상(梁商)이 한나라 대장군이 되어 병권을 장악했을 때 두 누이가 각각 순제(順帝)와 환제(桓帝)의 황후가 되었다. 양상이 죽은 후 양기는 대장군을 계승했으며, 순제가 죽은 후 누이 양황후(梁皇后)와 조정의 권한을 10여 년간 전횡했다. 양황후와 환제의 황후가 죽자, 환제는 환관 단초(單超) 등과 힘을 합쳐 그를 죽이려고 했다. 양기는 스스로 중죄임을 알고 자살했다. 『후한서』「열전」 24에 전기가 있다.
2. 〈장평자서경부도〉: 장평자는 후한 시대 문학가 장형(張衡)을 말한다. 평자(平子)는 그의 자다. 「서경부」는 장형이 지은 「이경부」 중 하나로 당시 장안의 모습을 묘사했다. 『후한서』「열전」 56에 전기가 있다.
3. 〈굴원어부도〉: 『초사』의 「어부사」를 그린 그림이다. 「어부사」는 굴원이 지었다고 전해지는데, 굴원이 추방당한 후 마음에 울분이 가득할 때 길에서 어부를 만나 문답한 글이다.
4. 〈손작상〉: 동진 시대 문학가인 손작은 『진서』 56에 전기가 있다. 문학의 재능이 당시에 최고였다.
5. 〈시서리도〉: 『시경』「왕풍」의 '서리(黍離)'를 그린 그림이다. 내용은 주나라 황실이 동쪽으로 옮긴 후 옛 수도가 황폐한 모습을 묘사하여 동주 시대 왕실 권력의 쇠락한 현상을 반영했다. 이 책 제5권 '위협'에 〈시서직도(詩黍稷圖)〉가 나오는데, 이는 〈시서리도〉의 오기로 볼 수 있다.
6. 낙간: 생애가 확실하지 않다.
7. 산음공주: 송나라 효무제의 딸로 이름이 초옥(楚玉)이며 하집과 혼인했다.
8. 고준지: 사혁의 『고화품록』에는 '제2품'에 올려져 다음과 같이 기록되어 있다. "신

운과 기력은 앞 시대 대가에 미치지 못한다. 정미하고 세밀한 양식은 지난 화가들보다 뛰어나다. 엣것을 거의 변화시키고 오늘날의 것을 배웠는데, 채색과 형태 잡는 것은 모두 새로운 뜻을 창안했다. 포희씨가 처음으로 괘의 몸체를 만들고 사주가 처음으로 서법을 변화시킨 것과 같다. 항상 높은 건물을 세워서 (그곳에) 화실을 만들고, 천지의 기운이 어둡고 침침하면 일부러 붓을 잡지 않았고, 계절의 경치가 화창하고 맑아야 붓을 쥐고 (그림을 그렸다.) 건물에 오를 때마다 사다리를 제거해서 가족들이 보기 어려웠다. 매미와 참새를 그린 것은 고준지에서 시작되었다. 송나라 대명 연간(457-464)에는 세상에서 어느 누구도 감히 (그와) 경쟁할 수 없었다(神韻氣力, 不逮前賢, 精微謹細, 有過往哲. 殆變古則今, 賦彩制形, 皆創新意. 若包犧始更卦體, 史籒初改書法. 常結構層樓以爲畫所, 風雨炎燠之時, 故不操筆, 天和氣爽之日, 方乃染毫. 登樓去梯, 妻子罕見. 畫蟬雀, 駿之始也. 宋大明中, 天下莫敢競矣)."

顧景秀中品上, 宋武帝時畫手也. 在陸探微之先, 居武帝左右,[1] 武帝嘗賜何戢[2]蟬翟扇, 是景秀畫. 後戢爲吳興太守, 齊高帝求好畫扇, 戢持獻之, 陸探微顧寶光見之, 皆歎其巧絶宋文帝像, 宋謝琨兄弟四人像, 晉中興帝相像,[3] 王獻之竹圖,[4] 劉牢之小兒圖,[5] 瀱鶒圖, 王僧綽[6]像, 蟬翟麻紙圖, 鸚鵡畫扇, 樹相雜竹懷香畫,[7] 孫公[8]命將圖, 名臣圖, 刺虎圖[9], 小兒戲鵝圖, 或云, 是畫昭明太子[10], 王謝諸賢圖,[11] 陸機詩圖, 並傳於代. 謝云,[12] 神韻氣力, 不足前修, 筆精謹細, 則逾往烈, 始變古體, 創爲今範, 賦彩制形, 皆有新意, 扇畫蟬翟, 自景秀始也, 宋大明中, 莫敢與競, 在第二品陸綏上彦遠按, 大明中有顧寶光. 景秀豈得獨擅也.

고경수중품상는 송나라 무제 때(420-422)의 (궁정) 화가였다. 육탐미보다 앞서 무제의 측근으로 있었다. 무제가 하집에게 〈매미와 꿩을 그린 부채〉를 하사한 적이 있는데, 이것이 고경수의 작품이다. 후에 하집이

오흥 태수가 되었는데, 제나라 고제가 좋은 부채그림을 구하자 하집은 그것을 고제에게 헌상했다. 육탐미와 고보광이 그것을 보고, 모두 그것이 교묘하게 뛰어나다고 감탄했다〈송나라 문제의 초상〉, 〈송나라 사곤 4형제의 초상〉, 〈진중흥제상상〉, 〈왕헌지죽도〉, 〈유뢰지소아도〉, 〈계칙도〉, 〈왕승작도〉, 〈마지 위에 그린 선도〉, 〈앵무도〉, 〈수상잡죽회향도〉, 〈손공명장도〉, 〈명신도〉, 〈자호도〉, 소명태자를 그린 그림이라고도 하는 〈소아희아도〉, 〈왕사제현도〉, 〈육기시도〉가 똑같이 세상에 전해진다. 사혁은 (고경수에 대해) "정신과 운치, 기세와 힘 등은 앞 선배 화가들보다 부족하다. 필치가 엄밀하고 신중하며 세밀한 것은 앞 시대의 뛰어난 화가보다 (오히려) 낫다. 비로소 옛 양식을 변화시켜 오늘날의 모범을 창안했는데, 채색과 형태의 제작에 모두 새로운 뜻이 있었다. 매미와 꿩을 그린 부채 그림은 고경수에서 시작되었다. 송나라 대명 연간 (457-464)에는 아무도 그와 경쟁할 수 없었다."고 말하면서 (화품을) 제2품 육수 위에 놓았다고 장언원은 "대명 연간에 고보광이 있었는데, 어찌 고경수 혼자서 뛰어났다고 할 수 있겠는가."라고 생각한다.

1. 재육탐미지선, 거무제좌우: 여기에서 고경수를 육탐미보다 앞서 송나라 무제 시대에 화가로 활동했다고 말했지만, 이 책 제6권 '육탐미'에서는 육탐미가 "송나라 명제 때, (왕을) 항상 측근에서 모셨다."고 했다. 송나라 무제의 재위 기간은 송나라 명제보다 45년 빨라 시기적으로 모순된다. 청짜이는 고경수를 효무제 때 사람으로 보면 서로의 시기가 약간 비슷해지기 때문에 이에 근거하여 아마 '효무제(孝武帝)'에서 '효(孝)'자가 빠지지 않았나 했다.
2. 하집: 자는 혜경(慧景)이고 하언의 아들이다. 용모가 뛰어나 남조 송나라 효무제의 딸 산음공주와 결혼하여 부마도위(駙馬都尉)를 배수받았으며, 관직이 사도좌장사(使徒左長史)에 이르렀다. 제나라에서는 고제 때 이부상서를 역임했다.
3. 〈진중흥제상상〉: 이 책 제5권 '고개지'에도 이와 비슷한 〈진제상열상(晉帝相列像)〉이 나온다.
4. 〈왕헌지죽도〉: 왕희지의 아들 왕휘지(王徽之)는 본성적으로 대나무를 좋아하여 빈 집에 기거하면서 대나무를 심게 하고 "어찌 하루라도 대나무가 없을 수 있으랴."라고 했다. 따라서 왕휘지에 관한 일화가 아닌가 한다.

5. 〈유뢰지소아도〉: 이 책 제5권 '고개지'에 〈유뢰지의 초상〉이 있다.

6. 왕승작: 남조 송나라 때 사람으로 문제의 큰 딸과 혼인했으며, 관직이 시중에 이르렀다. 처신이 신중하고 재능을 발휘하지 않았다. 태초 연간에 유소가 왕위를 찬위할 때 피살되었다. 효무제가 즉위한 후 시호가 민(愍)으로 추증되었다.

7. 〈수상잡죽회향화〉:『왕씨화원』본에는 '화(畵)'가 '도(圖)'로 되어 있다.

8. 손공: 삼국 시대 오나라 사람인 손권을 가리킨다.

9. 〈자호도〉: 이 책 제5권 '위협'에 〈변장자자호도〉가 나오는데, 이와 비슷한 그림이 아닌가 한다.

10. 소명태자: 남조 양나라 무제 소연(蕭淵)의 큰 아들 소통(蕭通)을 말한다.『문선』을 편찬했다.

11. 〈왕사제현도〉: 청짜이는 왕도(王導), 왕돈(王敦), 사안(謝安), 사석(謝石) 및 사현(謝玄) 등 동진 시대 명신을 가리킬 수 있다고 했다. 이들은 동진 시대에 나라를 세우고 후에 전진(前秦)의 군사가 남침할 때 이를 무찔러 공적을 세웠다.

12. 사운: 사혁의『고화품록』에는 고경수(顧景秀)라는 이름이 나오지 않는다. 그리고 본문에 언급된 고경수에 대한 사혁의 말은『고화품록』에서는 고준지에 관련된 것이다. 이에 대한 것은 위 '고준지' 항의 역주를 참조.

吳暕¹下品, 謝云, 體法²雅媚, 制置³才巧, 擅美⁴當年, 有聲京洛⁵, 在第二品江僧寶下.

張則⁶下品, 謝云⁷, 意態⁸宏逸, 動筆新奇, 在吳暕下.

오간하품에 대해서 사혁은 "그림 양식은 우아하고 아름다우며, 구도에 재주가 뛰어났다. 당시에 (그림이) 아름답다(는 평판)을 떨쳤다. 낙양에서 명성이 있었다."고 말하면서 (그의 화품을) 제2품 강승보 아래에 놓았다.

장칙하품에 대해서는 사혁이 "마음의 작용이 크고 뛰어나며, 붓의 움직임이 새롭고 기괴하다."고 말하면서 (그의 화품을) 오간 아래에 놓았다.

1. 오간: 남조 송나라의 화가. 불상과 나한상을 잘 그렸으며, 강승보의 그림을 배웠다. 북송 시대 황휴복은 위진남북조 시대의 불상화 양식으로 조불흥과 오간의 양식이 있었다고 했다.
2. 체법: 화풍 또는 그림 양식.
3. 제치: 경영위치 또는 구도.
4. 천미: 전미, 홀로 훌륭한 명성을 누리다.
5. 경락: 낙양(洛陽)의 별칭.
6. 장칙: 남조 송나라 화가. 오간의 그림을 배웠다.
7. 사운: 사혁의 『고화품록』에는 '의태굉일(意態宏逸)'이 '의사굉일(意思宏逸)'로 되어 있다. 그리고 '동필신기(動筆新奇)'에 이어서 "마음을 배워 독창적인 안목이 있었지만, (기존의 화법을) 종합하여 사용하는 데에는 미숙했다. (작품에는) 변화가 끝이 없어서 (이것은) 마치 동그란 고리에 끝이 없는 것과 같다. (그린) 경치는 사람의 주목을 끈다. 나 사혁이 서 아무개의 작업을 품제하면서 '이 두 사람은 이후 간여할 수 없다'고 했다(師心獨見, 鄙于綜采. 變巧不竭, 若環之無端. 景多觸目, 謝題徐落, 云此二人, 後不得預焉)."라는 구절이 있다. '사제서락(謝題徐落)'은 많은 학자들이 해석되지 않는 부분이라고 했다. 여기서는 '사'는 사혁 자신을, '서락'은 서 아무개의 작업이라 해석했다.
8. 의태: 마음이 활동하는 모양 또는 마음의 모양.

劉胤祖下品, 官至尙書吏部郎. 謝云,[1] 蟬翟特盡微妙, 筆迹超越, 爽俊[2]不凡, 在第三品晉明帝下.[3]

胤祖弟紹祖下品, 官至晉太康太守. 謝云, 善於傳寫[4], 不閑[5]構思. 鳩斂[6]卷秩, 近將兼[7]兩[8], 宜有草創, 綜於衆本. 筆跡調快, 勁滑有餘, 然傷於師工, 乏其士體, 其於模寫, 特爲精密.

胤祖子璞, 姚最云[9], 體運精硏, 亞于胤祖, 在梁元帝[10]下.

유윤조하품는 관직이 상서이부랑에 이르렀다. 사혁은 (그에 대해) "매미와 꿩을 그린 그림은 특히 미묘함을 다 (표현)했다. 필치는 초월적이어서

명쾌하고 뛰어나 평범하지 않다."고 했다. (그리고 그의 화품을) 제3품 진나라 명제 아래에 놓았다.

유윤조 동생 유소조하품는 관직이 진나라 태강태수에 올랐다. 사혁은 (유소조에 대해) "모사하는 데에는 뛰어났지만, 구상에는 익숙하지 못했다. 화권과 화책을 모아 수레에 쌓을 정도였다. 당연히 새로운 것을 창안하는 것에서는 여러 화본을 종합했다. 필치가 조밀하면서도 명쾌했으며, 매우 힘차고 매끄러웠다. 그러나 (기교의) 교묘함을 배워서 (그림의 격치를) 손상시켰으며 사대부적인 풍격이 부족했다. 모사하는 데에는 특히 정밀했다."라고 했다.

유윤조의 아들 유박에 대해서는 요최가 "양식과 운치는 정밀하고 깊으며, 유윤조에 버금간다."고 하면서 (화품을) 양나라 원제 아래에 두었다.

1. 사운: 현존하는 『고화품록』에는 이 문장이 없다.
2. 상준: 명쾌하고 뛰어나다.
3. 재제삼품진명제하: 현존하는 『고화품록』에는 진나라 명제가 제5품에 있다.
4. 전사: '전이모사(傳移模寫)'의 약칭. 모사하다라는 뜻이다.
5. 한: 익숙하다.
6. 구렴: 모으다, 수집하다.
7. 겸: 겹쳐 쌓다.
8. 양: 수레.
9. 요최운: 요최의 『속화품』에는 "(윤박은) 윤조의 아들로서 어려서부터 가풍을 익히고, 늙어서도 선배의 양식을 고치지 않았다. 화풍과 기운은 정치하고 깊으며 그 부친 윤조에 버금간다. 확실히 대대로 이와 같은 사람이 있었기 때문에 (그 집안의) 명성이 추락하지 않았다(胤祖之子, 少習門風, 至老筆法不渝前. 體韻精硏, 亞于其父. 信代有其人, 玆名不墜矣)."로 되어 있다.
10. 양원제: 요최의 『속화품』에는 '상동전하(湘東殿下)'로 되어 있다. 양나라 원제는 즉위하기 전에 상동왕에 봉해졌다.

蔡斌下品下, 遊仙圖, 蘇武[1]像, 並傳於代.

濮萬年下品, 蘇門先生[2]圖, 名臣像傳於代.

萬年弟道興下品, 列女辯通圖,[3] 傳於代.

史粲中品上, 馬勢白畫, 八駿圖,[4] 傳於代.

宋僧辯下品.

褚靈石[5]下品.

范惟賢諸家並不載品第, 唯南齊高帝集名畫曰十二人[6], 自陸至范惟賢, 亦未
見其迹.

채무하품하이다. 〈유선도〉, 〈소무의 초상〉이 나란히 세상에 전해진다.

복만년하품이다. 〈소문선생도〉, 〈명신상〉이 세상에 전해진다.

복만년의 동생 복도흥하품이다. 〈열녀변통도〉가 세상에 전해진다.

사찬중품상이다. 〈마세백화〉, 〈팔준도〉가 세상에 전해진다.

송승변하품이다.

저영석하품이다.

범유현여러 화론가들이 모두 (범유현의 작품에 대한) 품제를 기록하지 않았다. 오직 남제
고제만이 42명의 명화, 즉 육탐미에서 범유현에 이르기까지 42명의 명화를 수집했다고 하
는데, (나는 범유현의) 작품을 보지 못했다.

1. 소무: 서한 시대 두릉 사람으로 자가 장경(長卿)이다. 무제 천한(天漢, 기원전 100-
 97) 초기에 왕명을 받들어 흉노에 사신으로 갔다가 붙잡혀 북해(北海)에서 19년간
 방목하며 지냈지만, 조국을 사랑하는 마음이 시종 변하지 않았다. 흉노와 한나라의
 사이가 좋아지자 돌아오게 되었다. 그의 일은 후세 여러 예술 창작의 소재가 되었다.
2. 소문선생: 소문산에 은거한 손등을 말한다.이 책 제5권 '고개지' 작품 목록에도 기
 재되어 있다.
3. 〈열녀변통도〉: 서한 시대 유향의 『열선전(列仙傳)』 중 「변통(辯通)」편을 그린 그림
 을 말한다.
4. 〈팔준도〉: 『열자(列子)』에는 주나라 목왕이 8필의 준마를 몰았다고 한다. 이 책

제5권 '사도석'에도 〈팔준도〉가 언급된다.

5. 저영석: 『왕씨화원』본에는 '저영석(褚靈石)' 조가 없다.

6. 십이인: 이 책 제1권 「그림의 흥기와 쇠퇴를 서술하다」에서 "남제 고조는 (서화 중) 뛰어나고 정밀한 것을 분류하고 역대의 뛰어난 화가를 기록했는데, (시대의) 멀고 가까움에 따라 순서를 정한 것이 아니라 작품의 우열로 차등을 두었다. 육탐미에서 범유현에 이르기까지 42명의 화가를 42등급으로 만들었다."고 했다. 따라서 여기에서 '십이인(十二人)'은 '사십이인(四二人)'이 되어야 한다.

제7권

1. 남조 제나라 28명 南齊二十八人

宗測, 字敬微, 炳之孫也炳已具第六卷. 代居江陵, 不應辟召[1]. 驃
騎將軍豫章王嶷[2], 請爲參軍, 測答曰, 得何[3]謬傷海鳥[4], 橫斤[5]山
木. 性善書畵, 傳其祖業,[6] 志欲遊名山, 乃寫祖炳所畵尙子平圖
於壁. 隱廬山, 居炳舊宅, 畵阮籍遇孫登[7]於行障[8]上, 坐臥對之.
又畵永業寺[9]佛影臺, 皆稱臻絶見南齊記[10].

종측(?-495)은 자가 경미이고 종병의 손자다종병(에 관한 기사는) 이미 제6권
에 나와 있다. 대대로 강릉에 살면서 조정의 부름에 응하지 않았다. 표기
장군 예장왕 소억이 (그에게) 참군이 되어 주기를 청하자, 종측은 "어찌
잘못하여 바닷새를 해치며 산의 나무에 도끼질을 하십니까."라고 대답
했다. (그의) 성정은 글씨와 그림을 잘하고 할아버지에게서 화업을 전
수받았다. 유명한 산에서 노니는 데 뜻을 두어 할아버지 종병이 그린
〈상자평의 초상〉을 바로 벽에 모사했으며, 여산에 은거하면서 종병의
옛 집에 거주했다. 완적이 손등과 만나는 장면을 묘사한 그림을 행장
위에 그려 놓고 앉거나 눕거나 (항상) 그것을 바라보았다. 또 영업사의
불영대를 그렸는데, 모두 절묘하다고 알려졌다『남제기』에 나온다.

1. 벽소: 왕이 관직을 내리기 위해 부름.
2. 예장왕억: 남제 고제 소도성의 둘째 아들 소억(蘇嶷)으로 자가 선엄(宣儼)이다.
 인간됨이 너그럽고 관대하며 멋이 있었다. 관직은 대사마(大司馬)에 이르렀으며
 42세에 죽었다. 『남제서(南齊書)』 22와 『남사(南史)』 42에 그의 전기가 있다.
3. 득하: 『왕씨화원』본에는 '하득(何得)'으로 되어 있다.
4. 상해조: 『열자』「황제」편의 다음 이야기에 근거한다. "바닷가에 갈매기를 좋아하
 는 사람이 있었다. 그는 새벽마다 바닷가에 가서 갈매기를 따라다니며 놀았다. 모

여든 갈매기의 수가 수백이 넘었다. 그의 아버지가 '내가 듣기로 갈매기가 모두 너를 따라다니며 논다고 하던데, 네가 잡아오너라. 내가 그것과 놀겠다.' 고 했다. 다음날 바닷가에 가니 갈매기는 (허공에서) 춤을 추면서 내려오지 않았다(海上之人, 有好漚鳥者. 每旦之海上, 從漚鳥遊, 漚鳥之至者, 百住而不止. 其父曰, 吾聞漚鳥皆從汝遊, 汝取來, 吾玩之. 明日之海上, 漚鳥舞而不下也). 『세설신어』「언어(言語)」편에서는 "불도징이 석씨 일족과 교류했는데, 임공은 '불도징이 석호를 갈매기로 여기고 있다.'라고 했다(佛圖澄與諸石遊, 林公曰, 澄以石虎爲海漚鳥)."라 하여 불도징이 폭군 석호와 사심 없이 교류했음을 말하고 있다.

5. 횡근: 도끼를 가로지르다, 즉 벌목하다라는 뜻이다. 이는 『장자』「산목(山木)」편에 나오는 것으로 연고 없이 함부로 나무를 벌목함을 뜻한다. 여기에서는 개인 의지로 다른 사람의 안정을 파괴함을 뜻한다.

6. 성선서화, 전기조업: 종측에 관한 내용은 『남제서』 54 전기에 "건무 2년(495)에 조정에서 불러 사도주부(司徒主簿)를 삼고자 했지만 나가지 않았고, (얼마 안 되어) 죽었다."라고 기록되어 있다. 그림 그리는 일 외에 "음악을 상당히 좋아했고 『주역』과 『노자』를 좋아했으며, 황보밀(皇甫謐)이 지은 『고사전(高士傳)』의 속편 3권을 만들었다. 또한 형산과 칠령(七嶺)을 유람하면서 형산과 여산에 대한 글을 썼다."라고 적혀 있다.

7. 완적우손등: 고개지의 작품 및 복만년의 〈소문선생의 초상〉 역주를 참조.

8. 행장: 병풍의 일종으로 이동시킬 수 있다.

9. 영업사: 『남제기』 54 '종측' 전에서는 "종측은 동생의 장례를 지내고 서쪽으로 돌아와 옛 거처인 영업사에 머물면서 손님과 친구를 끊고 다만 유이(庾易), 유규(劉虯) 및 친척 종상지(宗尙之)와 왕래하면서 강설했을 뿐이다."고 했다. 이로 보아 영업사는 강릉에 있던 절이다.

10. 『남제기』: 지금은 전해지지 않는다. 청짜이는 심약이 편찬한 『제기(齊記)』가 이 책일 수 있다고 했다.

劉係宗, 丹陽人. 少便¹書畫, 在宋爲景陵王²子景粹侍書, 入齊爲東宮侍書, 官至驃騎將軍宣城太守南齊書³具載.

유계종(419-495)은 단양 사람이다. 어려서부터 글씨와 그림을 배웠다. 송나라에서는 경릉왕 아들 경수의 시서가 되었고, 제나라에서는 동궁 시서가 되었다. 관직은 표기장군과 선성태수에 이르렀다『남제서』에 다 기재되어 있다.

1. 편: 배워 익숙해진다는 편습(便習)의 의미다.
2. 경릉왕: '경릉왕(竟陵王)'이라고 해야 한다. 경릉왕 유탄(劉誕)은 송나라 문제의 아들이다.
3. 『남제서』: 남제 시대 양나라 소자현(蕭子顯)이 편찬한 기전체 역사서로서 모두 60권으로 되어 있지만, 지금은 「서록(序錄)」1권만 전해진다. 옛 이름은 『제서(齊書)』인데, 후에 이백약(李百藥)의 『북제서(北齊書)』로 인해 명칭을 지금의 『남제서』로 고쳤다.

姚曇度[1]中品上, 謝云, 畫有逸才[2], 巧變鋒出. 魑魅[3]鬼神, 皆爲妙絶. 雅鄭兼善,[4] 英奇俊拔. 天挺生知,[5] 出人意表. 雖然, 洪纖循短,[6] 往往有失. 在第三品, 袁倩下, 顧生上.

요담도중품상에 대해서 사혁은 다음과 같이 말했다. "그림에는 (전통 화법에서) 벗어난 재주가 있으며, 교묘한 변화가 붓끝에서 나왔다. 산 귀신(을 그린 그림)은 모두 절묘하며, 우아함과 비속함을 함께 잘 표현했다. 빼어나고 기괴하며 뛰어났는데, 천성적으로 특출하고 선천적으로 타고났다. (그러므로 그의 그림은) 인간의 뜻을 초월했다. 그렇다 하더라도 크고 작음과 길고 짧음에 종종 실수가 있었다."(덧붙여서 사혁은 그의 화품을) 제3품 원천 아래, 고개지 위에 놓았다.

1. 요담도: 사혁의 『고화품록』에는 "그림에서는 (전통 화법에서) 벗어나는 재주가 있
 으며, 교묘한 변화가 붓끝에서 나왔다. 산 귀신(을 그린 그림)은 모두 절묘하게 비
 슷하며, 진실로 우아함과 비속함을 함께 잘 표현했다. 어느 누구도 (그를) 능가할
 수 없었으며, (그의 그림은) 인간의 뜻을 초월한 듯 천성적으로 특출하고 선천적으
 로 타고나서, 배워 이룰 수 있는 것이 아니었다. 비록 섬세함과 길고 짧음에 종종 실
 수가 있다 하더라도, 하인(과 같은 일반 세속화가)들 중에서는 어느 누구도 (그와)
 대적할 수 없었다. 어찌 용마루와 대들보에 난 쑥(처럼 미천한 것)이 (노나라의 보
 배인) 옥에 대적할 수 있겠는가(畫有逸才, 巧變鋒出, 魑魅鬼神, 皆能絶妙同流, 眞爲
 雅鄭兼善, 莫不俊拔, 出人意表, 天挺生知, 非學所及. 雖纖微長短, 往往失之, 而興皂
 之中, 莫與爲匹. 豈直棟梁蕭艾, 可唐突璵璠者哉)."로 되어 있다.
2. 일재: 전통 화법에서 벗어난 재주 또는 일반 화가보다 뛰어난 재주를 일컫는다.
3. 이매: 산 귀신. 리(魑)와 매(魅)는 도깨비를 말한다.
4. 아정겸선: 아(雅)는 춘추전국 시대 궁정의례 음악이고, 정(鄭)은 평민의 음악이다.
 『논어』「양화(陽貨)」편에서는 "정나라의 노래가 아악을 어지럽히는 것을 싫어한다
 (惡鄭聲之亂雅樂也)."라 했다. 여기에서는 요담도가 고아한 작품과 통속적인 작품
 을 모두 잘 그렸음을 말하고 있다.
5. 천정생지: 천정(天挺)은 '천연자성(天然自成)', 즉 천연적으로 저절로 이루어짐을
 뜻한다. 생지(生知)는 '생이지지(生而知之)'의 약자로, 나면서 저절로 앎을 뜻한다.
6. 홍섬순단: 『왕씨화원』본에는 '단(短)'이 '구(矩)'로 되어 있는데, 이는 잘못이다. 홍
 섬순단은 크고 작음, 길고 짧음과 같이 다양한 형상의 선을 말한다.

曇度子, 不知名, 出家法號**惠覺**[1]下品. 姚最云, 丹青之用, 繼父
之美, 定其優劣, 槌聶[2]之流有殷洪像, 白馬寺[3]寶臺樣, 行於代.

요담도의 아들의 이름은 알 수 없지만 출가해서 (얻은) 법명이 **혜각**하품
이다. 요최는 (혜각에 대해) "그림의 운용에서는 부친의 아름다운 점을
계승했다. 그 우열을 논하면 혜보균, 섭송과 같은 부류다."라 했다〈은홍
의 초상〉,〈백마사 보대양〉이 세상에 전해진다.

1. 혜각: 요최의 『속화품』에서는 진 스님과 더불어 기술되어 있다. "진은 거도민의 조카이고, 혜각은 요담도의 아들이다. 둘 다 어려서부터 (가업에) 점차 젖어 들어 (마침내 가업의) 가르침과 훈육을 몸소 받았다. 진은 (가업을) 따르는 것이 그리 어렵지 않았으며, 혜각도 어찌 어렵게 가업의 계승을 저버렸겠는가. 승복을 입은 스님에게는 이 2가지의 도(스님이면서 가업을 계승한 것)가 있다. 그 우열을 품제하면 혜보균, 섭송과 같은 부류다(珍, 蓮道愍之甥. 覺, 姚曇度之子. 並弱年漸漬, 親承訓勖. 珍乃易于酷似, 覺豈難負析薪. 染服之中, 有斯二道, 若品其工拙, 皆梱聶之流)."
2. 혜섭: 양나라 화가 혜보균과 섭송을 말한다. 요최의 『속화품』에서는 "두 사람은 분명한 사승이 없었으며, 초상화와 풍속화를 겸하는 데 뜻을 두었다. 채색이 선명하고 화려하여 감상하는 사람의 마음을 기쁘게 했다. 우열을 따진다면 장승요에 버금간다(二人無之師範, 而意兼眞俗. 賦彩鮮麗, 觀者悅情. 若辯其優劣, 則僧繇之亞)." 라고 했다.
3. 백마사: 지금의 허난 성 뤄양에 있고, 중국에서 가장 일찍 세워진 절 중 하나다. 후한 시대 명제 영평 7년(64)에 조정에서 채음(蔡愔)과 진경(秦景) 등을 천축국에 보내 불법을 가져오도록 했다. 3년 후 이들은 중천축국(中天竺國)의 스님 섭마등(攝摩騰), 축법란(竺法蘭)을 데리고 낙양에 이르렀고, 옹문(雍門) 밖 어도(御道) 옆에 인도 건축 양식을 따른 사원을 세웠다. 섭마등은 이 절에서 『사십삼장경(四十三章經)』을 번역했다. 『낙양가람기』에 따르면 이 절은 채음 등이 천축국에서 불법을 구해 돌아올 때 흰 말에 불교경전을 태우고 왔기 때문에 백마사라 불렀다고 한다.

蓮道愍下品, 謝云,[1] 與章繼伯並善寺壁, 兼能畫扇. 人馬數分,[2] 豪釐不失. 別體[3]之妙, 可謂入神. 蓮始師章, 氷寒於水.[4]

거도민하품에 대해서 사혁은 이렇게 말했다. "장계백과 똑같이 사원 벽화를 잘 그렸으며, 아울러 부채그림을 잘 그렸다. 사람과 말의 비례는 조금도 틀리지 않았다. 특별한 양식의 오묘함은 신의 경지에 들어갔다고 할 수 있다." 거도민은 처음에 장계백(의 그림)을 배웠지만, 스승보다 뛰어났다.

1. 사운: 사혁의 『고화품록』에는 거도민과 장계백이 함께 제4품에 올라가 있다. "둘 다 사원 벽화를 잘 그렸으며, 아울러 부채그림을 잘 그렸다. 사람과 말의 비례는 조금 도 틀리지 않았다. 특별한 양식의 오묘함은 신의 경지에 들어갔다(幷善寺壁, 兼長 畫扇. 人馬分數毫釐不失. 別體之妙, 亦爲入神)."라고 하여, 거의 같은 내용이지만 글자가 약간 다르다.
2. 수분: 비례.
3. 별체: 특별한 문체나 글자체. 여기에서는 그림 양식을 가리킨다.
4. 빙한어수: 얼음이 물보다 차다. 청출어람(靑出於藍)과 같이 제자가 스승보다 뛰어 남을 일컫는다.

道悶外甥沙門僧珍, 師道悶之畫中品上. 姚最云,[1] 樬聶之流, 與惠 覺同品有姜嫄[2]等像, 豫章王像, 康居人馬[3]傳於代.

거도민의 외종질 진 스님은 거도민의 그림을 배웠다중품상. 요최는 (그 가) "혜보균, 섭송과 같은 부류"라고 말하면서 혜각과 같은 화품이라 했 다〈강원 등의 초상〉, 〈예장왕의 초상〉, 〈강거인마도〉가 세상에 전해진다.

1. 요최운: 『속화품』의 내용은 앞의 '혜각' 역주를 참조.
2. 강원: 제곡(帝嚳)의 황후. 『사기』 「주본기」에서는 "주나라 후직은 이름이 기(棄)라 고 한다. 그의 모친은 유태씨(有邰氏)의 딸 강원이라고 하는데, 강원은 제곡의 황후 다. 강원은 들에 나가서 거인의 발자국을 보고 마음이 즐거워서 그것을 (따라) 밟고 자 했다. 그것을 밟고 가자 몸이 움직이면서 잉태하는 기운이 있었으며, 마침내 후 직을 낳았다."라 했다.
3. 강거인마: 강거(康居)는 오늘날에는 우즈베키스탄의 사마르칸트 지방에 해당한다. 이처럼 이국적인 소재가 남조의 제나라, 양나라에서 묘사되었다는 사실이 주목을 끈다.

章繼伯¹下品, 謝云, 與蘧同品籍田圖², 絹長三丈, 傳於代.

范懷珍中品, 或作懷粲, 或作懷堅, 渥洼馬圖,³ 孝子屛風, 行於代.

鍾宗之下品. 王攸之等像, 王柳等像, 王獻之像, 行於代.

王奴下品. 嘯賦圖⁴行於代.

王殿下品. 曹長孺眞, 列女傳母義圖, 三馬圖, 敗春圖,⁵ 傳於代.

장계백하품에 대해서는 사혁이 거도민과 같은 화품이라고 했다〈적전도〉는 그 비단 길이가 3장이나 되고, 세상에 전해진다.

범회진중품이다. 범회찬이라고도 하고 범회견이라고도 한다. 〈악와마도〉, 〈효자도병풍〉이 세상에 전해진다.

종종지하품이다. 〈왕유지 등의 초상〉, 〈왕류 등의 초상〉, 〈왕헌지의 초상〉이 세상에 전해진다.

왕노하품이다. 〈소부도〉가 세상에 전해진다.

왕전하품이다. 〈조장유의 초상〉, 〈열녀전모의도〉, 〈삼마도〉, 〈패용도〉가 세상에 전해진다.

1. 장계백: 사혁의 『고화품록』에 실린 내용은 앞의 '거도민'의 역주를 참조.
2. 〈적전도〉: 진(晉)나라 반악(潘岳)의 「적전부(籍田賦)」에 근거한 그림이다. 적전은 천자가 조상의 신주를 모신 사당에서 제사 지낼 때 쓰이는 쌀을 경작하는 논이다.
3. 〈악와마도〉: 악와마(渥洼馬)는 『한서(漢書)』 6 「무제기(武帝紀)」에는 '원정(元鼎) 4년 6월'에 "추마(秋馬)는 악와의 물에서 생겼다."는 구절이 있고, 이비(李斐)의 주석에는 "남양(南陽)의 신야(新野)에 폭리장(暴利長)이라는 사람이 있었다. 무제 때에 형을 받아 둔황 지역에 주둔하면서 밭을 경작했는데, 종종 물가에서 야생마의 무리를 보았다. 그 가운데에는 기묘한 말이 평범한 말과 함께 와서 이 물을 마셨다. 폭리장은 먼저 흙으로 사람을 만들고 물가에서 고삐를 들고 있도록 만들었더니, 말이 이것과 노닐면서 친숙해졌다. 오랜 시간이 지난 뒤 흙으로 빚은 사람 대신 자신이 고삐를 잡아 그 말을 얻어서 왕에게 헌납했다. 이 말을 물 속에서 생겼다고 신비화했다."라는 구절이 있다. 이 신마(神馬)의 일화는 『사기』 「악서(樂書)」와 『한서』 「예악지(禮樂志)」에도 기록되어 있다. 여기에는 이 신마를 얻고서 지은 〈태일가(太一歌)〉가 실려 있다.

4. 〈소부도〉: 「소부(嘯賦)」는 진(晉)나라 성공수(成公綏)가 지었다. 성공수는 자가 자 안(子安)이다.

5. 〈패용도〉: 패용(敗舂)에 대해서는 2가지 상반된 해석이 있다. 나가히로 도시오는 용(舂)은 구(臼)와 같은 뜻이므로 패용(敗舂)은 패구(敗臼)인데, 『성경(星經)』에서 "패구의 네 별은 허위(虛危)의 남쪽에 있으며 정치를 관장한다."고 한 것을 거론하 면서 별 이름이라고 했다. 이에 반해 오카무라 시게루와 청짜이는 배효원의 『정관 공사화사』에 '패춘도(敗春圖)'로 기록되어 있음을 들어 '패춘도'라 했다. '패춘'은 날씨가 변덕스러운 늦봄을 일컫는다.

戴嵩中品下, 孝子圖, 息嬀圖[1]傳於代.

陳公恩[2]下品, 列女貞節圖, 列女仁智圖, 朱買臣圖,[3] 傳於代.

陶景眞中品下, 孔雀鸚鵡圖, 虎豹圖, 傳於代.

張季和下品, 游淸池圖,[4] 傳於代.

沈標[5]下品, 姚最云, 亡所偏善[6], 觸類涉習, 留意鉛華[7], 亦有可觀.

대숭중품이다. 〈효자도〉, 〈식규도〉가 세상에 전해진다.

진공사하품이다. 〈열녀정절도〉, 〈열녀인지도〉, 〈주매신의 초상〉이 세상에 전해진다.

도경진중품하이다. 〈공작앵무도〉, 〈호표도〉가 세상에 전해진다.

상세화하품이다. 〈유청지도〉가 세상에 전해진다.

심표하품에 대해서는 요최가 이렇게 말했다. "특별히 잘하는 것이 없다. 유형에 따라 섭렵하여 익혔다. 채색에 신경을 썼는데, 또한 볼 만한 것 이 있다."

1. 〈식규도〉: 식규(息嬀)는 『좌전』 '장공(莊公) 14년'에 나온다. "채(蔡)나라 애공(哀 公)이 신(莘)에서(의 전쟁을) 보복하기 위해서 식규(의 아름다움)을 칭찬하며 초나 라 군주에게 말을 걸었다. 초나라 군주는 먹을 것을 갖고 식(息)에 가서 (식나라 군

주를) 대접한 뒤 마침내 그 나라를 멸망시키고 식규(息嬀)를 데리고 왔다. 그녀는 도오(堵敖)와 성왕(成王)을 낳았지만, (초나라 군주에게는) 말 한마디도 하지 않았다. 초나라 군주가 그 이유를 묻자 (그녀는) '나는 한 부인으로서 두 지아비를 모시지 않습니다. 설령 죽을 수 없다 하더라도 무슨 말을 하겠습니까.' 라 했다(蔡哀侯爲莘侯故, 繩息嬀以語楚子. 楚子如食, 以食入享, 遂滅息, 以息嬀歸. 生堵敖及成王焉, 未言. 楚子問之, 對曰, 吾一婦人而事二夫, 縱弗能死, 其又奚言)."

2. 진공은:『왕씨화원』본에는 '진공사(陳公思)'로 되어 있다.

3. 〈주매신도〉:『한서(漢書)』64 상(上) '주매신(朱買臣)'전에 따르면, 주매신은 오(吳)나라 사람으로 가난했지만 독서를 좋아했다. 그는 땔나무를 등에 지고 팔러 가면서도 책을 읽고 암송하면서 노래를 불렀다. 그의 아내도 나무를 등에 지고 남편을 따랐다. 아내는 가난을 두려워하여 남편을 피하면서 이혼을 요구했다. 그러나 주매신은 웃으면서 "내가 50살이 되면 진실로 부귀하게 될 것이오. 지금 벌써 40살인데 내가 부귀하게 되면 모두 당신의 공으로 돌리겠소."라고 말했다. 그러나 그의 아내는 듣지 않고 친정으로 돌아가 농부와 재혼했다. 수년이 지난 후, 주매신은 엄조(嚴助)의 추천으로 회계태수(會稽太守)의 요직으로 나가 오나라에 부임했다. 옛 부인과 그 지아비가 나와 길에서 맞이하자 주매신은 그들을 자신의 관저로 데리고 가 그곳에 살도록 했다. 한 달 정도 지난 후 옛 부인은 마음 깊이 부끄러워하면서 목을 매고 죽었다.

4. 〈유청지도〉: 진(晉)나라 명제(明帝)에게 이 작품이 있다. 또한 고개지의『논화』에 이 작품에 대한 평이 있다. 이 책 제5권 '고개지' 참조.

5. 심표: 요최의『속화품』에서는 "특별하게 잘하는 것은 없다 하더라도, 유형에 따라 모두 섭렵했다. 천성적으로 연필[鉛筆, 연분(鉛粉), 그림을 그리는 데 쓰는 백색 안료)을 쓴 붓]을 좋아하여 (이 방면에) 매우 신경을 썼다. 비록 완전한 아름다움을 다하지 못했다 하더라도 특히 볼 만한 것이 있다(雖亡所偏擅, 觸類皆涉, 性尙鉛筆, 甚能留意. 雖盡全美, 殊有可觀)."라 하고 있다.

6. 편선:『속화품』의 '편천(偏擅)'과 같이 특별히 잘하는 것을 의미한다.

7. 연화: 연(鉛)은 흰색 안료, 화(華)는 화려함을 뜻한다. 즉 연화(鉛華)는 색채를 의미한다. 청짜이는 연화가 고대 여인들이 화장할 때 바르는 흰색 분인데, 여기에서는 여인상이라는 뜻으로 사용되었다고 해석했다.

謝赫[1]中品下, 姚最云, 點刷精研, 意存形似, 寫貌人物, 不俟對看. 所須一覽, 便歸操筆, 目想毫髮, 皆亡遺失. 麗服靚粧, 隨時變改, 直眉曲鬢, 與時競新. 別體細微, 多從赫始, 遂使委巷逐末, 皆類效顰. 至於氣韻精靈, 未窮生動之致, 筆路纖弱, 不副雅壯之懷. 然中興[2]已來, 象人爲最. 在沈標下, 毛惠秀上安期先生[3]圖, 傳於代.

사혁중품하에 대해서 요최는 이렇게 말했다. "필치를 정밀하게 다듬어서 사용했으며, 형태를 비슷하게 하는 데 뜻을 두었다. 인물을 묘사할 때 (모델을 세워 놓고) 마주보면서 그리지 않았다. 모름지기 한 번 보면 곧 집으로 돌아와 붓을 잡고 그렸다. 눈으로 세밀한 부분까지 생각하면서 (그렸는데) 잘못된 것이 전혀 없었다. 아름다운 복장과 몸단장은 시대에 따라 바꾸어 고쳤으며, 수직의 눈썹과 곡선의 수염은 시대(의 변화)와 함께 새로운 유행을 경쟁하듯 (취)했다. (이렇게) 특이한 양식을 섬세하게 (표현)한 것은 사혁에서 시작된 경우가 많았으며, 마침내 세속의 화가들로 하여금 (그의) 뒤를 좇도록 했는데, 모두 (그를 따라) 흉내 내는 것과 같았다. (그러나) 기운과 정밀한 신령에 이르러서는 생동하는 정취를 다 표현하지 못했다. 필치의 움직임이 섬세하면서 나약하여, 우아하고 씩씩한 뜻에 부합하지 못했다. 그러나 중흥 연간(501-502) 이래 인물의 묘사에서는 (그가) 최고다."(그리고 요최는 사혁의 화품을) 심표 아래, 모혜수 위에 놓았다〈안기선생도〉가 세상에 전해진다.

1. 사혁: 사혁은 『고화품록』의 서문에서 기술한 그림의 6가지 법칙으로 인해 오늘날까지 이론가로서 명성을 떨치고 있다. 이는 이 책 제1권에서 제7권에 걸쳐 사혁의 평문을 인용하는 것으로도 알 수 있다. 하지만 사혁의 생애는 분명하지 않다. 왕바이민(王伯敏)은 사혁이 『고화품록』을 저술한 시기를 532년(양나라 무제의 중대통 4년)에서 549년(양나라 무제의 태청 3년)까지로 보았다. 그 근거로 『고화품록』에 기록

된 화가 중 가장 시대가 늦은 육고(陸杲)를 들었다. 육고는 532년(중대통 4년, 『양서』26의 전기에 근거함)에 사망했으므로, 사혁의 저술의 상한 연대가 이 해로 추정되었다. 한편 저술의 하한 연대는 사혁의 『고화품록』을 계승한 요최가 『속화품』을 저술한 연도에서 추정할 수 있다. 요최의 『속화품』은 저술의 상한 연대를 늦게 잡아도 양나라 무제가 상동전하였던 마지막 해, 즉 원제(元帝)가 즉위하기 직전이다. 이는 『속화품』에 '상동전하'라는 조항이 있는 것에서 기인한다. 그렇기에 양나라 무제 말년(549, 태청 3년)이 요최의 『속화품』의 상한 연대, 즉 사혁의 『고화품록』의 하한 연대라고 추정되었다. 그러나 이것은 하나의 가설일 따름이다.

한편, 왕바이민은 사혁의 생존 연대를 다음과 같이 추정했다. 요최의 『속화품』에 실린 '사혁'의 평문 중에 "중흥 연간 이후에는 많은 화가 중 어느 누구도 (그에) 미치지 못했다(中興以後, 衆人莫及)."라는 구절이 있다. (이 책에서는 "인물의 묘사에서는 그가 최고다."로 했다.) 중흥은 남제 시대 화제(和帝) 때의 연호(501-502)다. 사혁이 중흥 연간에 20살 남짓이었다고 한다면, 또 『고화품록』이 일러도 양나라 무제 중대통 4년(532)에 저술되었다고 한다면, 중흥 2년(502)부터 이미 30년 동안 양나라에서 생활했던 셈이다. 그를 보통 '남제 시대 사혁'이라 하는데, 오히려 '양나라 사혁'이라 불러야 할 것이다. 이 제1가설과 함께 왕바이민은 다음의 제2가설을 세웠다. '남제 시대 사혁'이라고 하는 것을 보면, 그는 남제 시대에 이미 청년에서 장년에 이른 왕성한 작가이며 연구자였던 것이다. 특히 인물화에 조예가 깊었고, 남제 시대 즉 중흥 연간 이전에 이미 대성했다. 따라서 요최도 "중흥 연간 이후에는 많은 화가 중 어느 누구도 (그에) 미치지 못했다."고 썼던 것이다. 그렇다면 사혁이 유송 시대 효문제의 대명 연간(459년경)에 태어나서 양나라 중대통 4년 이후에 70여 세에 도달했을 것이라는 결론을 내렸다.

이 가설에 대해 나가히로 도시오는 논거가 너무 막연하고, 또 '중흥'을 남제 시대 화제의 연호로 보는 것은 견강부회라고 평했다. 나가히로 도시오는 『역대명화기』원본과 현존하는 『속화품』을 비교하여, 후자의 처음 네 구절 "인물을 묘사할 때 (모델을 세워 놓고) 마주보면서 그리지 않았다. 모름지기 한 번 보면 곧 집으로 돌아와 붓을 잡고 그렸다."와 이어지는 다섯째, 여섯째 구절 "필치를 정밀하게 다듬어서 사용했으며, 형태를 비슷하게 하는 데 뜻을 두었다."의 순서가 『역대명화기』 및 『태평어람』751 화하(畫下)에서는 뒤바뀌어 다섯째, 여섯째 구절이 첫째와 둘째 구절로 놓여 있다고 했다. 따라서 현존하는 『속화품』이 잘못되었다고 생각했다. '절사(切似)'와 '형사(形似)'는 거의 같은 의미이지만, 전자가 원래의 형태일 것이라고 했다. 그리고 정작 문제가 되는 것은 최후의 구절이라고 하면서 다음과 같이 말했다.

"『역대명화기』의 구절 '중흥 연간 이래 인물의 묘사에서는 (그가) 최고다.'에 대

하여, 『태평어람』에는 '중흥 연간 이래 사람과 말을 그리는 것이 귀했다(中興以後, 畵人馬貴).'로 되어 있고, 현존하는 『속화품』에는 '중흥 연간 이후에는 많은 화가 중 어느 누구도 (그에) 미치지 못했다(中興以後, 象人莫及).'로 되어 있다. 그러나 왕바이민은 '절강성 도서관 소장의 명나라 필사본 『회사미언(繪事微言)』에는 이것을 인용하면서 많은 화가 중 어느 누구도 (그에) 미치지 못했다(衆人莫及)고 하고 있으므로 현행본의 상(象)은 중(衆)으로 바꾸어야 한다.'고 주장했다. 요컨대, 요최가 사혁의 정밀한 사실적 화풍, 특히 인물화의 명수였다는 점을 높이 평가하고, 또 시대의 화려한 풍조를 포착한 사혁의 인물화가 많은 화가들의 모방자를 양산했다는 사실을 기술한 것이다. 이러한 사혁의 화풍은 기운생동과 전혀 관련이 없고 '아치(雅致)'(『태평어람』), '아장(雅壯)'(『역대명화기』), 또는 '장아(壯雅)'(『속화품』)의 뜻에도 부합하지 않는, 내면성이 부족한 화풍이라고 요최가 지적하고 있음이 흥미롭다."

2. 중흥: 나가히로 도시오는 '중흥'이 문화사적 측면에서 획기적 시점이 아니므로 남제 시대 화제(和帝)의 연호(501~502)로 보는 것을 받아들일 수 없다고 했다. 그는 화제의 연호로서 '중흥'은 남제의 최후 시대이며, 소연(양나라 무제)의 황제 즉위가 이미 확실시되던 시기였으므로 '진나라의 중흥'이라 해석하지 않을 수 없다고 했다. 그러나 또한 다음과 같은 의문을 제기했다. "'진나라 중흥 연간 이후에 인물화의 제1인자다.'라는 사혁에 대한 높은 평가를, 고개지, 육탐미, 장승요의 '인물을 묘사하는 오묘함(象人之妙)'을 거듭 찬양하는 장언원이 과연 받아들였을까. 일반적으로 이러한 이전의 비평이 있을 때 장언원은 주석에서 '나 장언원은 이 비평이 가장 잘못되었다고 생각한다(彦遠以此評最謬).'라는 지적을 했다. 그러나 사혁에 대한 요최의 비평에 대해서는 이러한 주석이 없다. 그렇다면 현존하는 『역대명화기』에서 인용한 '인물의 묘사에서는 (그가) 최고다.'라는 구절을 전사(傳寫)할 때 실수가 있었던 것 같다."

3. 안기선생: 『열선전』 상(上)에 나온다. 그는 낭야, 부향(阜鄕) 사람으로 '천세옹(千歲翁)'이라 불렸다. 진나라 시황제는 동쪽으로 유람하던 중 그를 만나 3일 밤낮으로 이야기하고 금과 옥을 하사했다. 그러나 그는 이를 내려놓고 글을 남기고 떠났다. 글에는 수년 후에 자신을 찾아 봉래산으로 오라고 했다. 시황제는 사신을 동해로 파견했지만 폭풍을 만나 도달할 수 없었다.

沈粲下品, 姚最云,[1] 筆迹調媚, 專工綺羅, 屛障所圖, 頗有情趣.[2] 在張僧繇上彦遠云, 專工綺羅, 亡所他善, 不合在僧繇上.

丁光, 謝云, 雖擅名蟬雀, 筆跡輕羸. 非不精謹, 乏其生氣.[3] 彦遠云, 若以蟬雀微藝, 況又輕羸, 則猥厠[4]畵流, 固有慙色.

심찬하품에 대해서는 요최가 이렇게 말했다. "필치가 조밀하며 아름답고, 오로지 귀부인과 미녀 그림에만 뛰어났다. (그가) 병풍에 그린 것은 상당히 정취가 있다." (그리고 심찬의 화품을) 장승요 위에 놓았다나 장언원은 "오로지 귀부인과 미녀의 그림만 잘 그리고 달리 잘하는 것이 없는데, (화품을) 장승요 위에 놓은 것은 합당하지 않다."고 생각한다.

정광에 대해서는 사혁이 이렇게 말했다. "비록 매미와 참새 그림으로 명성을 날렸지만, 필치가 가볍고 약하다. 정미하고 정성스럽(게 그리)지 않은 것은 아니지만 생기가 부족하다." 나 장언원은 "만약 매미와 참새 (그림과) 같은 미천한 기예(로 이름이 나고) 더구나 (필치가) 가볍고 약하다면, (그를) 일반 화가들에 섞어 넣어도 진실로 부끄러운 기색이 있다."라고 생각한다.

1. 요최운: 이 문장은 현존하는 요최의 『속화품』에 실린 내용과 똑같다.
2. 전공기라 …… 파유정취: 판원가오는 『한위육조서화론(漢魏六朝書畵論)』에서 "귀부인과 미녀를 그린 병풍 그림에 오로지 뛰어났는데, 그린 것에는 상당히 정취가 있다(專工綺羅屛障, 所圖頗有情趣)."로 끊어 해석했다. 기라(綺羅)는 무늬 놓은 비단과 얇은 비단이다. 이것이 후에 화려한 옷 또는 화려한 옷을 입은 사람, 즉 귀부인이나 미녀를 지칭하게 되었다. 병장(屛障)은 병풍을 가리킨다.
3. 핍기생기: 사혁의 『고화품록』에는 '핍우생기(乏于生氣)'로 되어 있다.
4. 외측: 외(猥)는 뒤섞다, 측(厠)은 측(廁)과 같은 것으로 뒤섞다는 뜻이다. 외측(猥厠) 역시 뒤섞다는 의미다.

周曇研,¹ 沙門彥宗云,² 師塞北勤³, 授曹仲達⁴. 比曹不足, 方塞
有餘塞北勤⁵未詳.

謝惠連⁶中品中, 陳郡陽夏⁷人. 幼有詞學⁸, 族兄靈運歎服之. 官至
司徒府參軍, 以疎放久不從宦, 年二十.⁹ 書畫並妙南齊書具載.

謝約¹⁰下品, 孫暢之云, 綜弟也, 爲衛尉參軍, 范曄¹¹爲傳. 善山水
大山圖¹², 並聲伎樂器圖, 傳於代.

주담연에 대해서는 언종 스님이 이렇게 말했다. "색북근에게 배워 조중
달에게 전수했다. 조중달과 비교하면 부족하고 색북근에 비하면 낫다."
색북근이 누구인지 자세히 알 수 없다.

사혜련중품중은 진군 양하 사람이다. 어려서 시문의 학문을 익혔는데, 친
척 형 사령운(384~433)이 그것에 탄복했다. 관직은 사도부참군에 이르
렀다. (성격이) 소탈하고 분방했기 때문에 오랫동안 벼슬을 하지 못했
으며, 향년 20세였다. 글씨와 그림이 모두 오묘했다『남제서』에 모두 기술되
어 있다.

사약하품에 대해서는 손창지가 이렇게 말했다. "사종의 동생이며, 위위
참군이 되었고, 범엽이 그의 전기를 지었다. 산수화를 잘 그렸다."〈대산
도〉와 함께 〈성기악기도〉가 세상에 전해진다.

1. 주담연: 조중달과 같이 북제 사람이다. 따라서 남제에 기록한 것은 잘못이다.
2. 사문언종운: 승려 언종의 『후화록』에는 "색북근에게 배웠고 조중달에게 전수했
 다. 한 아무개에 비하면 낫고 조중달과 비교하면 부족하다. 주나라의 문왕과 무왕
 이 난폭한 (상나라 마지막 임금인) 주를 무찔러 (주나라를) 창립한 공적과 같고,
 (주나라) 성왕이 태평성대를 누리게 한 업적과 같다(師塞北勤, 授曹仲達, 方韓則
 有餘, 比曹則不足. 亦若文武 創拔亂之功, 成王安太平之業)."로 되어 있다. 한(韓)
 은 누구인지 알 수 없다. 문왕과 무왕은 부자 사이로 상나라 주(紂)를 멸망시키고
 주(周)나라를 건국했다. 성왕은 무왕의 아들로서 왕위에 오를 때에 나이가 너무
 어려 숙부 주공(周公) 단(旦)이 섭정했다. 주공은 동쪽을 정벌하여 승리를 거두고

주나라 왕조의 통치를 확고하게 하여 태평성대를 이룩했지만, 이를 성왕의 공덕으로 돌렸다.

3. 색북근: 『왕씨화원』본에는 '색장근(塞壯勤)'으로 되어 있다.

4. 조중달: 이 책 제8권 「북제 시대 10명」에 기록되어 있다. 언종의 말을 인용하여 "조중달은 원자앙(의 화풍)을 배웠다."고 기록하고 있다.

5. 색북근: 『왕씨화원』본에는 '색비륵(塞比勒)'으로 되어 있다.

6. 사혜련: 전기가 『송서(宋書)』 53 '사방명(謝方明)'전에 부속되어 있다. 유송 시대 초기의 사람인데, 여기에 기록하고 또 원주에서 "『남제서』에 모두 기록되어 있다."고 한 것은 착오인 듯하다.

7. 진군양하: 지금의 허난 성 타이캉 현〔太康縣〕.

8. 사학: 시문(詩文)의 학문.

9. 연이십 : 사혜련은 동진 시대 안제(安帝) 원년(397)에 태어나서 남조 송나라 문제 (文帝) 원가(元嘉) 10년(433)에 죽었기 때문에 36세를 잘못 기록한 것 같다. 또한 활동시기도 남제 시대로 볼 수 없다.

10. 사약: 손창지의 평전에 사종의 동생이라고 기술되어 있다. 하지만 앞에서 본 대로 손창지의 평어가 주로 이 책 제5권 진나라까지 기재되어 있고 제6권 송나라와 제나라 이후에는 보이지 않는데, 이는 매우 의외의 일이다. 『송서』 52 '사경인(謝景仁)'전에서는 "사술(謝述)의 세 아들로 사종, 사약, 사위(謝緯)가 있다. 사종은 재주와 기예가 있고 예서를 잘 썼다. 태자중사인(太子中舍人)이 되었으며, 외삼촌 범엽과 모반하다가 죽임을 당했다. 사약도 연루되어 죽었다."라고 했다. 『송서』 69 '범엽'전에 따르면, 사종과 사약 형제는 범엽의 외종질이다. 범엽, 사종, 서담지(徐湛之), 공희선(孔熙先)이 반란을 공모하다가 발각되어 송나라 문제의 원가 22년 (445) 12월에 죽임을 당했는데, 이때 사약도 연루되어 죽었다. 사약은 이 역모에 관여하지 않았고, 항상 사종에게 공희선과의 교류를 경고했지만, 사종이 이를 무시했다고 한다.

11. 범엽: 남조 송나라 사학자. 자는 울종(蔚宗)이고 순양(順陽, 지금의 허난 성 시촨 淅川 동쪽) 사람이다. 동진 시대에 상서이부랑(尙書吏部郎)을 지냈고, 송나라 원가 연간 초기에는 선성태수(宣城太守)를 지내다가 뒤에 좌위장군(左衛將軍), 태자첨사(太子詹事)로 옮겨 황궁의 호위군대를 관장하고 아울러 조정의 중요한 일에 참여했다. 원가 22년(445), 팽성왕을 옹립한 사건에 연루되어 죽임을 당했다. 이전 시대 사람이 편찬한 후한 시대 역사서에 근거하여 『후한서』 80권을 편찬하기도 했다.

12. 〈대산도〉: 『왕씨화원』본에는 '화산도(火山圖)'로 되어 있다.

虞堅下品.

丁寬下品.

劉瑱,[1] 字士溫下品, 彭城[2]人. 少聰慧, 多才藝, 工書畫, 飲酒至數斗. 畫嬪嬙當代第一.[3] 官至吏部郎見南齊書. 謝云,[4] 用意[5]綿密, 畫體[6]簡細, 筆力困弱, 制置單省[7]. 婦人最佳, 但纖削過差[8], 翻爲失眞. 然玩之詳熟, 甚有姿態擣衣圖, 劉長史圖, 小年行樂圖, 朝臣圖, 吳中行舟圖, 並傳於代.

우견하품이다.

정관하품이다.

유진은 자가 사온하품이고 팽성 사람이다. 어려서부터 총명하고 지혜로우며, 재주와 기예가 많았고, 글씨와 그림에 뛰어났으며 술을 마시면 여러 말에 이르렀다. 궁녀를 그린 그림은 당대 최고였다. 관직은 이부랑에 이르렀다『남제서』에 나온다. 사혁은 (유진에 대해) "구상이 면밀하고, 화풍은 간결하면서 세밀하며, 필력은 궁색하거나 나약하고, 구도는 단순하고 간략하다. 부인상이 가장 아름답지만, 섬세함이 지나쳐 도리어 진실함을 잃었다. 그러나 그것을 자세히 익숙하게 감상하면 매우 자태가 아름답다."고 말했다〈도의도〉, 〈유장사도〉, 〈소년행락도〉, 〈조신도〉, 〈오중행주도〉가 모두 세상에 전해진다.

1. 유진:『학진토원』본과『왕씨화원』본에는 똑같이 '유기(劉琪)'로 되어 있다.『설부(說郛)』본과『미술총서(美術叢書)』본에는 '유쇄(劉瑣)'로 되어 있다.『패문재서화보(佩文齋書畫譜)』에만 '유진(劉瑱)'으로 되어 있다. 생년은 자세하지 않다.

2. 팽성: 지금의 장쑤 성 퉁산 현[銅山縣]이다.

3. 화빈장당대제일: 빈장(嬪嬙)은 궁녀를 말한다. 이와 관련된 일화가『남사』39 '유진'전에 실려 있다. "유진의 누이가 파양왕(鄱陽王)의 왕비로 출가하게 되었다. 두 사람은 부부간의 금슬이 매우 좋았다. 파양왕이 제나라 명제(明帝)에게 참수형을 당하자, 그녀는 남편을 애타게 그리다가 의사도 손을 쓸 수 없을 정도로 병이 들었

다. 때마침 초상화의 명인 진군(陳郡)의 은천(殷蒨)이 찾아왔다. 유진은 은천에게
의뢰하여 파양왕의 초상화와, 파양왕이 생전에 총애한 첩과 함께 자려는 모습을 거
울에 그리게 했다. 그리고 유모에게 그 그림을 가지고 가서 왕비에게 살짝 보여 주
게 했다. 왕비는 그것을 보고 침을 뱉고 욕하면서 '일찍 죽어서 정말로 잘됐다.'고
했다. 이윽고 사랑이 식어 병이 완쾌되었으며, 첩은 쫓겨났다."

4. 사운: 사혁의 『고화품록』에는 "구상이 면밀하고, 화풍은 간결하면서 세밀하며, 필
 력은 궁색하거나 나약하고, 구도는 단순하고 간략하다. (그가) 잘하는 것 중에서 부
 인상이 가장 아름답지만, 섬세함이 지나쳐 도리어 진실함을 잃었다. 그러나 관찰하
 여 자세히 살피면 매우 자태를 얻었다(用意綿密, 畫體纖細, 筆迹困弱, 形制單省, 其
 于所長, 婦人最佳, 但纖細過度, 更失眞, 然觀察詳審, 甚得姿態)."로 되어 있다.
5. 용의: 구상(構想).
6. 화체: 그림의 자태 · 용모 및 구도 · 배치, 즉 화풍(畫風)을 뜻한다.
7. 단성: 단순하고 간략하다.
8. 섬삭과차: 섬세함이 너무 지나치다.

毛惠園中品上, 榮陽陽武[1]人, 善畫馬. 時劉瑱善畫婦人, 並當代
第一. 官至小府卿. 市青碧[2]一千二百斤供御畫, 用錢六十五萬.
有言惠遠納利者, 世祖[3]勅尙書評價, 貴二十八萬, 殺之. 後家徒
壁立, 上悔通之見蕭子顯齊書[4]. 謝云,[5] 畫體周贍[6], 亡適不諧. 出意[7]
無窮, 縱橫絡繹. 位置經略[8], 尤難比儔. 筆力遒媚, 超邁絶倫.
其於倏忽揮霍, 必也極妙. 至於定質碗然[9], 翻未盡善, 鬼神及馬,
泥滯於時彦遠按. 南齊史稱惠遠畫馬第一, 謝乃云, 泥滯於時. 曾見酒客圖,
是宮卷, 後有題記, 筆迹之外, 頗有風格, 意匠師於顧. 酒客圖, 刀戟圖, 中朝
名士圖, 刀戟戲圖, 七賢藤紙[10]圖, 赭白馬圖,[11] 騎馬變勢圖, 葉公好龍圖,[12] 並
傳於代.

모혜원중품상은 형양 양무 사람으로 말을 잘 그렸다. 당시 유진이 여인

상을 잘 그렸는데, (그와) 함께 당대 최고였다. 관직은 소부경에 이르렀다. (안료) 청벽 1,200근을 사서 조정어용 회화(의 제작)에 충당하면서 65만 전을 사용했다. 모혜원이 이익을 남겼다고 말하는 사람이 있자, 세조는 상서에게 조서를 내려 가격을 평가하게 했는데, 28만 전이나 비싸게 샀기에 그를 죽였다. 후에 (모혜원의 집이 너무 가난해) 4개의 벽만 세워져 있을 정도여서, 무제는 (그를) 죽인 것을 후회하며 마음 아파했다소자현의『제서』에 나온다. 사혁은 (모혜원에 대해서) "그림의 화풍을 두루 갖추어, 어디든 조화롭지 않은 것이 없다. 구상이 무궁하고, (필치가) 종횡으로 연결되어 있다. 특히 구도의 배치는 (어느 누구와도) 견줄 수 없다. 필력은 힘이 있으면서 아름다우며, 초탈하고 뛰어나다. 붓을 순간적으로 재빨리 휘두르면 반드시 오묘함을 다했다. 대상의 특질을 구체화하는 경우에는 그 본질을 다 (표현)하지 못했으며, 귀신과 말(의 그림)은 시대(의 유행에) 빠져 있었다."고 말했다나 장언원은 생각한다. "『남제서』에서는 '모혜원의 말 그림은 당대 제일이라고 칭하고,' 사혁은 '시대(의 유행)에 빠져 있었다.'고 말한다. 나는 (모혜원의)〈주객도〉를 본 적이 있다. 이것은 궁궐(에서 소장한) 화권이며, 뒤에 제발의 기록이 있는데, 필치를 초월하여 상당히 풍격이 있으며, 구상은 고개지의 그림을 배웠다."〈주객도〉,〈도극도〉,〈중조명사도〉,〈도극희도〉,〈등지에 그린 칠현도〉,〈자백마도〉,〈기마변세도〉,〈엽공호룡도〉가 나란히 세상에 전해진다.

1. 형양양무: 지금의 허난 성 양우 현〔陽武縣〕 동쪽에 해당한다.
2. 청벽: 석청(石青)과 석록(石綠)을 갈아 만든 회화용 안료다.
3. 세조: 남제 시대의 무제 소색(蕭賾)을 말한다. 482년부터 493년까지 재위했다.
4. 『제서』:『남제서』를 말하지만. 현재의 판본에는 이 문장이 보이지 않는다.
5. 사운: 사혁의『고화품록』에는 "그림의 화풍을 두루 갖추어, 어디든 조화롭지 않은 것이 없다. 구상이 무궁하고, (필치가) 종횡으로 연결되어 뛰어나다. 필력은 운치가 있으면서 아름다우며, 초탈하고 뛰어나다. 붓을 재빨리 휘두르면 반드시 오묘함을 다했다. 대상의 특질을 구체화하는 경우에는 그 본질을 다 (표현)하지 못했으며, 귀신과 말(의 그림)은 (정해진) 형식에 빠져 있어 상당히 치졸하다(畫體周

瞻, 無適不該. 出入窮奇, 縱橫逸筆. 力遒韻雅, 超邁絶倫. 其揮霍必也極妙. 至於定質磈
然, 未盡其善, 鬼神及馬, 泥滯於體, 頗有拙也)."로 되어 있다.

6. 주첨: 사혁의 원문에는 '주섬(周瞻)'으로 되어 있다. 섬(瞻)을 '첨(瞻)'으로 쓴 것
은 필사 때 실수인 것 같다. 주섬(周瞻)은 완비(完備)함을 뜻한다.

7. 출의: 뜻을 나타내다. 즉 구상하다.

8. 경략: 천하를 경영하고 다스림. 여기에서는 뒤의 '숙홀휘곽(倏忽揮霍, 순간적으
로 붓을 재빨리 휘두름)'을 뜻한다.

9. 정질외연: 나가히로 도시오는 '대상의 특질이 확고한 것, 또는 대상의 특질이 모
여 있는 것'으로 보았다. 관원가오는 '완성된 작품'으로 해석했다. 외(磈)는 돌이
많은 모양 또는 높고 험한 모양을 뜻한다.

10. 등지: 지금의 저장 성 성 현[嵊縣]에서 생산되는 종이.

11. 〈자백마도〉: 안연지의 『자백마부(赭白馬賦)』를 그린 그림.

12. 〈엽공호룡도〉: 유향의 『신서(新序)』5에 관련된 고사가 실려 있다. "엽고(葉高)는
용을 좋아하여, 갈고리로 용을 그리고 (또) 끌을 파서 용을 그렸으며 집에 문양을
조각하여 (또) 용을 그렸다. 천룡(天龍)이 (이 사실을) 듣고 그곳으로 내려와 머리
를 창문에 (대고) 엿보고 마당에서 꼬리를 끌었다. 엽공이 이것을 보자 (붓을) 버
리고 도망가다가 정신을 잃었다(葉公子高好龍, 鉤以寫龍, 鑿以寫龍, 屋宇彫文以
寫龍. 於是天龍聞而下之, 窺頭於牖, 拖尾於堂. 葉公見之, 棄而還走, 失其魂魄)."

惠遠弟惠秀下品下, 永明中待詔祕閣. 世祖將北伐, 命惠秀畫漢
武北伐圖, 中書郎王融監掌其事. 融好功名, 秀又善圖, 畫成,
帝極珍貴, 置瑯琊臺上, 每披玩焉見南齊書. 姚最云,[1] 繪事詳悉,
太自矜持, 翻成羸鈍. 遒勁不及於惠遠, 精細有過於稜矣併除圖[2],
剡中雞谷邨墟圖, 胡僧圖, 釋迦十弟子圖,[3] 二疎圖,[4] 傳於代.

惠遠子稜, 姚最云,[5] 便速有餘, 眞巧不足, 善於布置. 比之叔父,
則牀下安牀[6].

모혜원의 동생 모혜수하품하는 (남제의) 영명 연간(483-493)에 궁중의

도서관에서 대조를 지냈다. 세조가 북위를 토벌하고자 혜수에게 명령을 내려 〈한무북벌도〉를 그리게 하고, 중서랑 왕융으로 하여금 그 일을 감독하게 했다. 왕융은 공명을 좋아했고 혜수는 또한 그림을 잘 그렸기 때문에, 그림이 완성되자 황제는 (그것을) 매우 귀중하게 여겨 낭야대 위에 설치하고, 매번 펼쳐서 완상했다『남제서』에 나온다. 요최는 (모혜수에 대해서) "그림의 일은 상세히 이해하고 있지만 스스로 과신하여 도리어 저급하고 고루해졌다. 필치의 힘참은 모혜원에게 미치지 못하나, 정밀하고 세세한 표현은 모릉보다 뛰어났다."라고 했다〈병제도〉, 〈섬중계곡촌허도〉, 〈호승도〉, 〈석가십제자도〉, 〈이소도〉가 세상에 전해진다.

모혜원의 아들 모릉에 대해서는 요최가 "(붓놀림의) 완숙함과 빠름은 뛰어나지만 진실함과 기교가 부족하며, 구도 잡는 것을 잘했다. 숙부 (모혜수)에 비하면 평상 아래 (또) 평상을 놓은 것과 같다."라고 말했다.

1. 요최운: 요최의 『속화품』에서는 "그림에 관한 일에 상당히 이해가 깊다. 스스로 너무 과신하다가 도리어 저급하고 고루해졌다. 필치의 힘참은 모혜원에게 미치지 못하나, 완곡하게 표현하는 것은 모릉보다 뛰어났다(其于繪事, 頗爲詳悉. 太自矜持, 番成羸鈍. 遒勁不及惠遠, 委曲有過于稜)."라고 했다.
2. 〈병제도〉: 『왕씨화원』본에는 '변제도(汴除圖)'로 되어 있다.
3. 〈석가십제자도〉: 석가모니의 10대 제자. 즉 지혜제일 사리불(舍利弗), 신통제일 목건련(目犍連), 두타제일 마하가섭(摩訶迦葉), 천안제일 아나율타(阿那律陀), 해공제일 수보리(須菩提), 설법제일 부루나(富樓那), 분별제일 가전연(迦旃延), 지계제일 우바리(優婆離), 밀행제일 라후라(羅睺羅), 다문제일 아난(阿難)을 말한다.
4. 이소도: 이소(二疏)는 서한 선제(宣帝) 때의 소광(疏廣) 및 그 형의 아들 소수(疏受)를 말한다. 이 책 제4권에 나오는 '조모'도 이 작품을 그렸다.
5. 요최운: 요최의 『속화품』에는 "(붓놀림의) 완숙도와 빠름은 뛰어나지만 진실과 기교가 부족하다. 구도 잡는 것에 뛰어나 대체로 힘들이지 않고 초고를 그렸다. 숙부 (모혜수)에 비하면 평상 아래 (또) 평상을 놓은 것과 같다(便捷有餘, 眞巧不足, 善于布置, 略不煩草. 若比方諸父, 則牀上安牀)."로 되어 있다.
6. 상하안상: 평상 아래 (또) 평상을 놓다. 즉 중복되어 똑같음을 말한다. '옥하가옥(屋下架屋)'이라고도 한다. 요최의 『속화품』에는 '상하안상(牀下安牀)'으로 되어 있다.

2. 양나라 20명梁二十人

元帝蕭繹¹, 字世誠中品, 武帝第七子. 初生便眇一目. 聰慧俊朗, 博涉技藝, 天生善書畫. 初封湘東王, 後乃卽位, 年四十七. 追號元帝, 廟號²世祖. 嘗畫聖僧, 武帝親爲贊之. 任荊州刺史日, 畫蕃客入朝圖³, 帝極稱善梁書具載. 又畫職貢圖⁴, 幷序. 善畫外國來獻之事序具本集. 姚最云,⁵ 湘東天挺生知, 學窮性表, 心師造化, 象人特盡神妙. 心敏手運, 不加點理⁶. 聽訟之暇, 衆藝之餘, 時遇揮毫, 造化驚絶, 足使荀衛閣筆, 袁陸韜翰游春苑白麻紙圖, 鹿圖, 師利像,⁷ 鶼鶴陂澤圖⁸ 芙蓉蘸鼎圖,⁹ 並有題印, 傳於後.

원제 소역(508-554)은 자가 세성중품이고, 무제의 일곱째 아들이다. 처음 태어날 때부터 한쪽 눈이 보이지 않았다. 총명하고 지혜로웠으며, (재능이 남보다) 뛰어났다. (게다가) 두루 기예를 익혔는데, 천성적으로 글씨와 그림을 잘했다. 처음에는 상동왕에 봉해졌다가 후에 (황제로) 즉위했으며, 나이 47세에 죽었다. 원제라고 추증되어 불렸으며, 임금의 시호는 세조다. 일찍이 〈성승도〉를 그린 적이 있는데, 무제가 친히 그것에 찬문을 지어 주었다. 형주자사에 재임하던 날(526-539년 또는 547년)에 〈번객입조도〉를 그렸는데, 무제가 훌륭하다고 극찬했다『양서』에 모두 실려 있다. 또한 〈직공도〉를 그리고 아울러 서문을 썼다. (여기에는) 외국인이 중국에 와서 공물을 헌납한 일이 잘 그려져 있다서문은『본집』에 실려 있다. 요최는 (소역에 대해서) "상동전하는 천성적으로 (능력이 남보다) 뛰어나며 (여러 재능과 학식을) 타고났다. 학문은 사물 본성을 끝까지 연구했으며, 마음은 자연의 조화를 배웠다. 초상화에서 특히 신비롭고 오묘함을 다 표현했는데, 마음의 활동이 민첩하게 움직이면 손

은 (그것을 따라 자연스럽게) 움직였다. (따라서 다시) 개작할 필요가 없었다. (또한) 공무의 여가로 여러 기예를 닦는 틈에 때때로 (사물을) 만나 그림을 그리면, (그 작품의) 조화로움이 (사람을) 깜짝 놀라게 하니 (멀리로는) 순욱과 위협으로 하여금 붓을 던지게 하고 (가까이로는) 원천과 육탐미로 하여금 붓을 싸서 (그만두게끔 했다.)"라고 했다〈백마지에 그린 유춘원도〉, 〈녹도〉, 〈사리상〉, 〈겸학피택도〉, 〈부용잠정도〉에 모두 제발과 인장이 있으며 세상에 전해진다.

1. 소역: 남조 양나라 제3대 황제로 552년에서 554년까지 재위했다. 상동왕에 봉해지고 강릉태수로 있던 태청(太清) 3년(549) 3월, 후경(侯景)이 반란을 일으켜 건강(建康)을 점령했다. 그 해 4월에 소역은 시중대도독중외제군사(侍中大都督中外諸軍事)가 되어 왕승변(王僧辨), 진패선(陳霸先) 등을 파견하여 552년에 마침내 후경을 타도했다. 그리고 후경에 의해 살해된 간문제(簡文帝)의 뒤를 이어 강릉에서 황제로 즉위했다. 그러나 서위(西魏)의 군대가 강릉을 공격하던 554년에 죽임을 당했다. 현존하는 『산수송석격(山水松石格)』이 그의 저작으로 전해진다. 또한 후대 사람이 편집한 『양원제집(梁元帝集)』이 있다.
2. 묘호: 임금의 시호.
3. 〈번객입조도〉: 상동왕 소역은 무제 때 2차례 형주자사가 되었다. 첫 번째는 보통 7년(526)에서 대동 5년(539)까지였다. 두 번째는 태청 원년(547)에 형주자사 여릉왕 소속(蕭續)이 사망하면서 강주자사(江州刺史)였던 상동왕 소역이 형주자사가 되었다.(『양서』 3 및 5) 이 작품은 이 시기의 작품이라 볼 수 있다. 번객(蕃客)은 외국 사절을 가리킨다. 그 기사 뒤의 원주에서 "『양서』에 모두 실려 있다."고 했지만 현재의 『양서』에는 이 기사가 없다.
4. 〈직공도〉: 〈번객입조도〉와 마찬가지로 양나라에 조공을 바치는 외국 사절을 묘사한 그림이다. 양나라에서는 무제의 보통 원년(520) 무렵부터 외국 사절이 조공을 바치는 경우가 많았다.(『양서』 3 「무제기」 54, 「제이전諸夷傳」) 양나라 무제는 불교 황제라고 칭할 정도로 불교를 숭배하여 서역, 남해, 동해의 여러 나라와 우호를 맺었는데 이것은 그 나라들이 양나라 조정에 계속 조공을 바치는 결과를 낳았다. 이러한 역사적 정세를 바탕으로 소역은 외국 사절이 조공을 바치는 〈직공도〉를 그리게 했다고 할 수 있다.
　　현재 난징 박물원에 소장된 〈직공도〉가 전해진다. 이 그림에 대해 진웨이누오(金

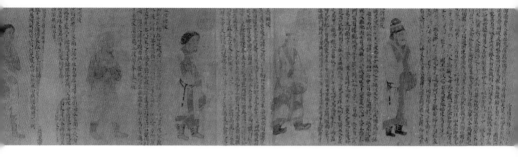

도19 소역, 〈직공도(職貢圖)〉(권, 양)
송 희녕 10년(1077) 모본, 난징 박물원.

維諾)가 상세하게 고증했다.(「직공도의 시대와 작기職貢圖的時代與作者」, 『문물文物』, 1960. 7) 이 작품이 『석거보급』 32에 염립덕의 그림이라고 기록되면서, 이것을 따라 염립덕 또는 염립본의 작품이라 잘못 알려졌다고 진웨이누오는 주장한다. 고증한 결과, 양나라 원제 소역의 작품으로 대동 6년(540) 전후로 제작되었다고 추정하고 있다. 『석거보급』에서는 25단(段)의 〈열국사자도(列國使者圖)〉라고 기술하고 있는데, 현재는 12국, 즉 각 단의 제기에 따르면 활국(滑國), 파사국(波斯國), 백제국(百濟國), 귀자국(龜玆國), 왜국(倭國), 낭아수국(狼牙修國), 등지국(鄧之國), 주고가국(周古可國), 가발단국(呵跋檀國), 호밀단국(胡蜜丹國), 백제국(白題國), 말국(末國, 이것에는 사신상이 없고 간신히 문자만 남아 있다. 이것을 포함하면 13국)의 사신이 그려져 있다. 그중 9국은 『수서』와 『당서』 「서역」전에는 보이지 않는다. 또한 『송서』와 『남제서』에도 나라 이름이 기재되어 있지 않다. 다만 『양서』 「제이전(諸夷傳)」의 기록에는 완전히 부합하고 있다. 또는 제발에는 송나라와 제나라의 연호 앞에 나라 이름이 붙어 있지만(예를 들어 송宋나라 원가元嘉), 양나라 기록에는 연호만 기록했다. 그리고 기사는 양나라 대통 2년(528)이 가장 늦다. 또한 중요한 논증처는 '말국'의 기사에 "지금 왕의 성은 안이고 이름은 말심반이다(今王性安, 名末深盤)."라는 구절이다. 『양서』 「제이전(諸夷傳)」 '말국(末國)'에 있는 기록 "그 왕 안말심반은 보통 5년마다 사신을 보내 공물을 헌납했다(其王安末深盤, 普通五年遣使來貢獻)."와 꼭 들어맞는다. 이를 종합하면 이 〈직공도〉는 양나라 무제 시대인 대통 2년(528) 이후에 성립되었다고 추정할 수 있다. 나가히로 도시오는 이 견해가 합당하지만, 현존하는 작품은 양나라 소역의 원작이 아니라 북송 이후의 모본이라고 주장했다. 도19, 20

5. 요최운: 『속화품』에는 다음과 같이 기록되어 있다. "상동전하는 천성이 탁월하다고 세상에 이름이 났다. 지식을 타고났으며, 학문은 사물 본성을 끝까지 탐구했다. 마음은 자연의 조화를 배웠으니, 다시 (누구라도) 동경하여 이룰 수 있는 것이 아니었다. 그림에는 6가지 법칙이 있는데, 신선을 그리는 것이 어렵다. 왕께서는 초상화를 그릴 때 특히 신비롭고 오묘함을 다 표현했는데, 마음의 활동이 민첩하게 움직이면 손은 (그것을 따라 자연스럽게) 움직였다. (따라서) 고쳐 다듬을 필요가 없었다. 이것은 바로 소송을 처리하고 정사를 돌보는 여가와, 문기가 있게 여러 기예를 논한 이후의 시간(에 행했던 것)이다. 때때로 (사물을) 만나 그림을 그리면, (그 작품의) 조화로움이 (사람을) 깜짝 놀라게 하니 (멀리로는) 순욱과 위협으로 하여금 붓을 던지게 하고 (가까이로는) 원천과 육탐미로 하여금 붓을 싸서 그만두게끔 했다. 작품이 적고 명성이 밖까지 전파되었다 하더라도, 다시 (우리처럼) 어눌하게 토론해서 일컬을 수 있는 것이 아니다(湘東殿下, 天挺命世, 幼稟生知, 學窮性表, 心師造

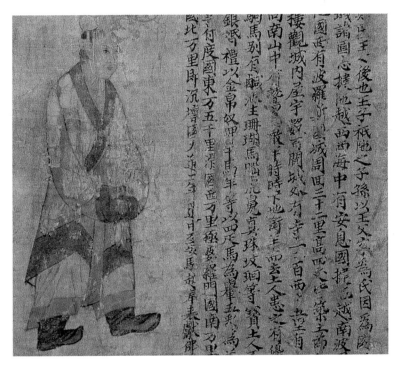

도20 소역, 〈직공도〉 중 〈백제사신도〉.

化, 非復景行所希涉. 畵有六法, 眞仙爲難. 王于象人, 特盡神妙, 心敏手運, 不加點
治. 斯乃聽訟部領之隙, 文談衆藝之餘, 時復遇物揮毫, 造次驚絕, 足使荀衛閣筆, 袁
陸韜翰. 圖制雖寡, 聲聞于外, 非復討論木訥, 可得而稱焉)."

6. 점리: 가필하여 다듬는 일을 말한다.
7. 〈사리상〉: 사리(師利), 즉 문수사리보살의 그림을 가리킨다.
8. 〈겸학비택도〉: 겸(鶼)은 비익조(比翼鳥)의 다른 이름이다. 오카무라 시게루는 여기
 에서 겸(鶼)을 '탁(啄)'의 의미로 보고 학이 언덕과 못에서 음식을 쪼아 먹는 그림
 으로 해석했다.
9. 〈부용잠정도〉: 부용이 정(鼎)에 꽂혀 있는 모습을 그린 그림을 말한다.

元帝長子方等[1], 字實相, 尤能寫眞. 坐上賓客, 隨意點染, 卽成
數人, 問童兒皆識之. 後因戰歿, 年二十二. 贈侍中中將軍, 揚
州刺史, 謚忠莊太子見梁書及三國典略[2], 龍馬出渥洼圖.[3]

蕭大連,[4] 字仁靖, 簡文帝第五子. 少俊爽風流, 有巧思, 洞達音
律, 工丹靑. 初封臨海縣公[5], 官至東揚州刺史, 輕車將軍, 大寶
元年封南郡王, 年二十五見梁書.

원제의 맏아들 소방등(528-549)은 자가 실상이고 특히 초상화를 잘 그
렸다. 자리에 앉아 있는 손님들 중에서 (골라 자기) 뜻대로 그려서 바로
여러 사람을 완성했어도, 어린아이에게 (작품을 보여 주고 그 속의 사
람이 각각 누구인가) 물어보면 (아이들이) 모두 알았다. 후에 전쟁으로
인해 죽었는데 향년 22세. 시중, 중장군과 양주자사에 추증되었으며,
시호가 충장태자다『양서』 및 『삼국전략』에 나온다. 〈용마출악와도〉가 있다.

소대련(527-551)은 자가 인정이고 간문제의 다섯째 아들이다. 어려서
부터 (재주가 남보다) 뛰어났으며 (성격이) 시원스럽고 멋이 있었다.
음악의 가락에 통달했고 그림을 잘 그렸다. 처음에 임해현공에 봉해졌

으며, 관직은 동양주자사, 경거장군에 이르렀다. 대보 원년(550)에 남
군왕에 봉해졌으며, (대보 2년인 551년에 살해되었는데) 향년 25세다
『양서』에 나온다.

1. 방등: 소방등(蕭方等)을 가리킨다. 말 타기와 활쏘기를 잘했으며 특히 어려서부터
 총명하고 지략이 뛰어났다. 또한 천성적으로 산천을 좋아하고 소탈했다. 하동왕(河
 東王) 소예(蕭譽)의 반란토벌군 대장으로서 출진했다가 부하들과 함께 전몰했다.
 부친 소역은 원래 소방등을 좋아하지 않았으므로 그의 죽음을 슬퍼하지 않았다. 훨
 씬 뒤에 소방등의 재주를 추모하여 작위를 추증하고 충장세자(忠莊世子)라는 시호
 를 내렸다. 원문의 '충장(忠莊)'은 '충장(忠壯)'으로 고쳐야 한다.
2. 『삼국전략』: 『당서(唐書)』「예문지(藝文志)」에서는 당나라 구열(丘悅)의 『삼국전
 략』 30권이 있다고 했는데, 현재는 전해지지 않는다.
3. 〈용마출악와도〉: 범회진의 그림에 〈악와마도〉가 있는데 같은 내용의 그림인 듯하다.
4. 소대련: 『양서』 44에 전기가 있다. 대보 원년에 후경의 군사에게 잡혔고 탈출 계획
 이 실패하여 이듬해 처형되었다.
5. 임해현공: 『양서』에는 '임성현공(臨城縣公)'으로 되어 있다.

蕭賁,[1] 字文奐下品, 蘭陵人. 多詞學, 工書畫. 曾於扇上畫山水,
咫尺內萬里可知. 仕梁, 爲河東太守見梁書. 姚最云,[2] 雅性精密,
後來難比. 含毫命素,[3] 動必依眞. 學不爲人, 自娛而已, 人間罕
見其迹.

소분은 자가 문환하품이고 난릉 사람이다. 시문의 학문이 많았고, 글씨
와 그림을 잘했다. 부채 위에 산수를 그린 적이 있었는데, (그 그림만
봐도) 지척(의 화면)에 (그려진) 만 리(의 형상)를 알 수 있었다. 양나
라에서 벼슬을 하여 하동태수가 되었다『양서』에 나온다. 요최는 (그에 대
해서) "평소 천성적으로 정밀했는데, (이러한 것은) 후대의 사람과 비

교할 수 없는 것이다. 그림을 그릴 때에는 언제나 반드시 실제의 형상에 의거했다. 학문은 남을 위한 것이 아니라 스스로 즐길 따름이어서, 사람들이 그 작품을 보기 어려웠다."라고 했다.

1. 소분: 전기는 『남사(南史)』44 '제무제제자전(齊武帝諸子傳)'에 나온다. 그것에 따르면, 소분의 할아버지는 제나라 무제(武帝) 소색의 둘째 아들 경릉왕 소자량(蕭子良)이고, 아버지는 파릉왕(巴陵王) 소소주(蕭昭胄)다. 소소주는 반란을 모의하다가 죽임을 당했다. 양나라에서는 소소주의 아들이며 소분의 형인 소동(蕭同)이 감이후(監利侯)에 봉해졌다. 소분의 생몰년은 분명하지 않다. 『남사』와 『양서』 '원제기(元帝紀)'를 종합하면, 상동왕의 법조참군(法曹參軍)으로서 명성을 날렸지만, 대보 2년(552) 2월에 상동왕이 만든 중요한 격문의 일부 문장을 비판한 일로 노여움을 사면서 옥사했다. 이 같은 상황으로 짐작하건대 그가 죽은 해는 대보 3년(553)이라고 볼 수 있다.

2. 요최운: 『속화품』에는 다음과 같이 기록되어 있다. "평소 천성적으로 정밀했는데, (이러한 것은) 후대의 사람과 비교할 수 없는 것이다. 그림을 그릴 때에는 언제나 반드시 실제의 형상에 의거했다. 일찍이 둥근 부채 위에 산수를 그린 적이 있었는데, 지척(의 화면)에서 만 리의 아득함을 바라보았고, 사방 한 치(의 마음)에서 바로 천 심의 험준함을 분별해 냈다. 학문은 남을 위해 하지 않으며 스스로 즐길 따름이어서, 비록 애호가들이 있다 할지라도 그 작품을 보기 어려웠다(雅性精密, 後來難比. 含毫命素, 動必依眞. 嘗畵團扇上爲山川, 咫尺之內, 而瞻萬里之遙, 方寸之中, 乃辯千尋之峻. 學不爲人, 自娛而已, 雖有好事, 罕見其迹)."

3. 함호명소: 붓을 입에 머금고 비단 위에 명령을 내리다. 즉 그림을 그리다.

陸杲,¹ 字明霞中品上, 吳郡人也. 好詞學, 信佛理, 工書畵, 與舅張融²齊名. 初仕齊, 後入梁, 官至特進揚州大中正見梁書. 謝云,³ 體致不凡, 跨邁流俗. 時有合作, 往往出人. 點畵之間, 動雜灰琋,⁴ 傳於代者蓋寡.⁵

육고는 자가 명하중품상이며 오군 사람이다. 시문의 학문을 좋아했고 불교의 이치를 믿었으며, 글씨와 그림을 잘했다. 외삼촌 장융(444-497)과 같이 명성을 날렸다. 처음에 제나라에서 벼슬했다가 뒤에 양나라로 들어와서 관직이 특진, 양주대중정에 이르렀다『양서』에 나온다. 사혁은 (육고에 대해서) "화풍의 취향이 비범하고, 유행과 세속적인 것을 초월했다. 때때로 마음에 맞는 작품이 있었는데, (이는) 간혹 뭇 화가들을 능가했다. 점과 획 사이에서 (일어난 변화는) 회관에서 (자연의 기후에 반응하여) 움직이는 것과 같다. 현재 전해지는 작품은 대체로 적다."고 했다.

1. 육고(459-532): 제나라 중군법조행참군(中軍法曹行參軍), 태자사인(太子舍人)과 위군(衛軍) 왕검(王儉)의 주부(主簿)에서 시작하여, 후에 사도(司徒)인 경릉왕 소자량의 외병참군(外兵參軍), 의도왕(宜都王) 소갱(蕭鏗)의 공조사(功曹史), 진안왕(晉安王) 소자무(蕭子懋)의 자의참군(諮議參軍)과 사도종사중랑(司徒從事中郎)이 되었다. 양나라에서는 표기기실참군(驃騎記室參軍)이었다가, 천감 원년(502)에 무군장사(撫軍長史)와 건위장군(建威將軍), 임천왕(臨川王) 소굉(蕭宏)의 자의참군(諮議參軍)과 황문시랑(黃門侍郎)이 되었으며, 천감 5년(506)에 어사중승(御史中丞), 6년에 비서감(秘書監), 8년에 의흥태수(義興太守)가 되었다. 뒤의 "양나라로 들어와서 관직이 특진, 양주대중정에 이르렀다."는 것은 중대통 원년(529)의 일이다. 그 이전(천감 8-14년)에는 양주대중정의 관직에 나아갔다. 육고는 중대통 4년(532)에 향년 74세로 사망했다. 그는 성품이 곧고 너그러운 관리로 알려져 있다.
2. 장융: 자는 사광(思光)이고 남조 제나라 사람으로, 문학적 재주가 기발했다. 일찍이 남방에 이르러 그 지역 사람들에게 사로잡혀 죽을 뻔했는데도, 낯빛이 조금도 달라지지 않고 오히려 「낙생영(洛生咏)」을 지었다고 한다. 후에 바다를 건너 교주(交州)에서 「해부(海賦)」를 지었다. 문집으로 『옥해(玉海)』가 있다.
3. 사운: 사혁의 『고화품록』에는 "화풍의 취향이 비범하고, 유행과 세속적인 것을 초월했다. 때때로 마음에 맞는 작품이 있었는데, (이는) 간혹 뭇 화가를 능가했다. 점과 획 사이에서 (일어난 변화는) 회관에서 (자연의 기후에 반응해서) 움직이는 것 같다. 후대에 전하는 작품은 한 움큼도 되지 않는다. (그의 작품은) 계수나무 가지의 한 줄기 향기(처럼) (사람들의) 본성을 즐길 만하다. 묘사된 작품은 그 공적을

나타내기 어렵다(體致不凡, 跨邁流俗, 時有合作, 往往出人, 點畫之間, 動流恢服, 傳於代者, 迨不盈握. 桂枝一芳, 足徵本性. 流液之素, 難效其功)."로 되어 있다.

4. 동잡회관:『고화품록』에는 '동유회복(動流恢服)'으로 되어 있다. 회관(灰琯)은 회관(灰管)을 일컫는다. 중국 고대에는 12율관에 갈대 재를 채워 놓고 그에 상응하는 계절이 되면 일률(一律)의 재가 날아가는 모습을 관찰하고 기후를 짐작했는데, 이 것을 회관(灰管)이라 했다. 회관에서 갈대 재가 날아 움직이는 것 같은 오묘한 자연 의 변화가 육고의 작품에 나타나고 있다고 해석한 것이다.

5. 전어대자개과: 사혁이 세상에 드물게 전해지는 육고의 작품을 알고 있고, 또 그를 『고화품록』 제3품의 9명 중 하나로 기술한 것은,『고화품록』의 저술 연대를 추정하는 데 하나의 근거가 된다. 사혁의 글이 육고 사후의 품평이라면, 육고가 죽은 해인 양나라 중대통 4년(532) 이후에 『고화품록』이 저술되었다고 볼 수 있다.

陶弘景, 字通明[1], 丹陽林陵[2]人. 幼有異操, 年十歲, 得葛洪神仙傳, 便有長生之志. 喜琴棋, 工草隷, 徵爲諸王侍讀. 永明十年辭祿, 遂止於句曲山, 自號華陽隱居. 好著述, 明衆藝, 善書畫. 大同二年卒, 年八十五. 贈中散大夫, 諡曰貞白先生見梁書處士傳. 武帝嘗欲徵用, 隱居畫二牛, 一以金籠頭牽之, 一則逶迤就水草.[3] 梁武知其意, 不以官爵逼之. 朝廷有事, 多詢之, 號山中宰相.

도홍경(452-536)은 자가 통명이며 단양 말릉 사람이다. 어려서부터 남다른 행동을 했으며, 10살 때 갈홍의 『신선전』을 얻(어 읽)고 곧 (신선과 같이) 영원히 살고자 하는 뜻을 가졌다. 거문고와 바둑을 좋아했고 초서와 예서에 뛰어났으며, (나라에서) 불러서 (남조 제나라) 제왕의 시독을 맡았다. 영명 10년(492)에 관직을 그만두고 구곡산에 은거하면서 스스로를 '화양은거'라 불렀다. 저술하기를 좋아했고 여러 기예에

밝았으며 글씨와 그림을 잘했다. 대동 2년(536)에 죽었는데, 향년 85세였고 중산대부에 추증되었으며 시호는 정백선생이라 했다『양서』「처사전」에 나온다. 무제가 (그를) 불러 등용하려고 하자, 도홍경은 2마리의 소를 그려 (올렸다.) 한 마리는 (사람에 의해) 머리에 금을 뒤집어쓰고 끌려가고, 다른 한 마리는 느릿느릿 물가의 풀로 다가가는 그림이었다. 무제는 그 뜻을 알고 그에게 관직을 강요하지 않고 조정에 일이 있을 때마다 그에게 자문한 경우가 많았다. (이렇기 때문에 그를) '산 중의 재상'이라 불렀다.

1. 통명: 『왕씨화원』본에는 '도명(道明)'으로 되어 있다.
2. 말릉: 지금의 장쑤 성 난징에 해당한다.
3. 무제상욕징용 …… 일즉위이취수초: 사마천의 『사기』 '장주열전(莊周列傳)'에서 초나라 위왕(威王)이 장자에게 관직을 제공하고자 했을 때 장자가 거절한 것과 내용이 비슷하다. 초나라 위왕은 장자의 어진 덕을 듣고 사자에게 금품을 보내 재상이 되어줄 것을 청했다. 장자는 웃으면서 사자에게 다음과 같이 말했다. "천금은 엄청난 이득이요, 경상(卿相)은 존엄한 지위다. 그러나 그대는 아직도 교제(郊祭)의 제사 소(犧牛)를 보지 못했는가. 몇 년을 잘 먹여 기른 다음에는 아름다운 비단 옷을 입혀 태묘로 끌려가기 마련이다. 이때에야 비로소 1마리의 더러운 돼지가 되고자 한들 될 수 있겠는가. 그대는 빨리 돌아가라. 나를 더럽히지 마라. 내가 차라리 더러운 진흙탕 속에서 노닐며 스스로 유쾌하게 지낼지언정 나라를 다스리는 사람에게 얽매이지는 않겠다. 죽는 날까지 벼슬하지 않고 내 뜻을 편안히 지켜 나가겠다."

張僧繇上品中, 吳中[1]人也. 天監中爲武陵王[2]國侍郎,[3] 直秘閣[4], 知畫事, 歷右軍將軍, 吳興太守. 武帝崇飾佛寺, 多命僧繇畫之.[5] 時諸王[6]在外, 武帝思之, 遣僧繇乘傳寫貌[7][8], 對之如面也. 江陵天皇寺, 明帝置, 內有栢堂, 僧繇畫盧舍那佛像及仲尼十哲[9], 帝怪問, 釋門內如何畫孔聖. 僧繇曰, 後當賴此耳. 及後周滅佛法,

焚天下寺塔,[10] 獨以此殿有宣尼像, 乃不令毀折.[11] 又金陵安樂寺[12]
四白龍, 不點眼睛, 每云, 點睛卽飛去. 人以爲妄誕, 固請點之,
須臾, 雷電破壁, 兩龍乘雲騰去上天, 二龍未點眼者見在. 初,
吳曹不興圖青谿龍,[13] 僧繇見而鄙之, 乃廣其像於武帝龍泉亭,
其畫草留在秘閣, 時未之重. 至太淸中, 震龍泉亭, 遂失其壁,
方知神妙. 又畫天竺二胡僧[14], 因侯景亂[15], 散坼爲二, 後一僧爲
唐右常侍陸堅[16]所寶. 堅疾篤, 夢一胡僧告云, 我有同侶, 離坼
多時, 今在洛陽李家, 若求合之, 當以法力助君. 陸以錢帛果於
其處購得, 疾乃愈. 劉長卿爲記述其事. 張畫所有靈感, 不可具
記彥遠家有僧繇定光如來[17]像, 元和中進入內. 曾見維摩詰幷二菩薩, 妙極者
也. 姚最云, 善圖寺壁, 超越群公, 價等曇度, 朝衣野服, 古今不
失, 奇形異貌, 殊方夷夏, 皆參其妙, 唯公及私, 手不釋筆, 俾晝
作夜, 未嘗倦怠, 數紀[18]之內, 亡須臾之間, 然聖賢曬嚁[19], 猶乏
神氣, 豈可求備於一人, 雖云晚出, 殆亞前哲, 在沈粲下彥遠以此
評最謬. 李嗣眞云, 顧陸已往, 鬱爲冠冕, 盛稱後葉, 獨有僧繇.
今之學者, 望其塵躅, 如周孔焉, 何寺塔之云乎. 且顧陸人物衣
冠, 信稱絕作, 未覩其餘. 至於張公, 骨氣奇偉, 師模宏遠, 豈唯
六法精備, 實亦萬類皆妙. 千變萬化, 詭狀殊形. 經諸目, 運諸
掌, 得之心, 應之手. 意者天降聖人, 爲後生則, 何以制作之妙,
擬於陰陽者乎. 請與顧陸同居上品. 張懷瓘云, 姚最稱, 雖云後
生, 殆亞前品, 未爲知音之言. 且張公思若湧泉, 取資天造, 筆
纔一二, 而像已應焉. 周材取之, 古今獨立. 象人之妙, 張得其
肉, 陸得其骨, 顧得其神淸谿宮水怪圖[20], 吳主格虎圖,[21] 維摩詰像, 橫泉
鬪龍圖, 昆明二龍圖, 行道天王圖[22] 漢代射蛟圖,[23] 雜人馬兵刀圖, 朱異像,[24]
羊鴉仁躍馬圖[25] 摩衲仙人圖[26] 梁北郊圖, 梁武帝像, 梁宮人射雉圖, 定光佛
像,[27] 醉僧圖, 田舍舞圖, 詠梅圖, 並傳於代者也.

장승요상품중는 오중 사람이다. 천감 연간(502-519)에 무릉왕국의 시랑이 되었으며, 비각에 근무하면서 그림에 대한 일을 알게 되었다. (후에) 우군장군과 오흥태수를 역임했다. 무제는 (불법을) 숭상하여 사찰을 장식했는데, 장승요에게 명령을 내려 그곳에 (그림을) 그리도록 한 경우가 많았다. 당시 여러 왕들이 밖에 주둔하고 있었는데, 무제는 그들을 생각하면서 장승요에게 역마를 타고 가서 그 얼굴들을 그리도록 했다. (그가 그린 초상화를) 마주하면 얼굴을 (실제로) 보는 듯했다. 강릉의 천황사는 명제가 창건했으며, 안에 백당이 있었다. 장승요는 (여기에) 〈비로사나 불상〉과 〈공자 및 십대제자상〉을 그렸다. 황제는 (이를) 괴이하게 여겨 "어찌 사찰 안에 공자와 같은 성인을 그렸는가?"라고 물으니, 장승요는 "후에 이것에 의지해야 할 것입니다."라고 말했다. 후주가 불법을 소멸시키고 천하의 절과 탑을 불태울 때, 오직 이 건물만이 공자상이 있었기 때문에 파괴되지 않았다.

또 (장승요는) 금릉의 안락사에 (자신이 그려 놓은) 4마리 용에 눈동자를 찍지 않고, 매번 "눈동자를 찍으면 날아갈 것이다."고 말했다. 사람들은 (이를 믿지 않고) 기만이라고 생각하여 (장승요에게) 눈동자를 찍어 보라고 요청했다. (장승요가 이를 그리자) 잠시 후 번개가 벽을 파괴하고 (눈동자를 찍은) 2마리 용은 구름을 타고 하늘로 날아갔지만, 찍지 않은 2마리 용은 남아 있었다. 오나라 조불흥이 처음으로 청계룡을 그렸는데, 장승요가 이를 보고 경시했다가 무제의 용천정에 그 형상을 확대하여 그리고, 그 초본을 비각에 보관했다. (이 그림은) 당시에는 중시되지 않았다. (그러나) 태청 연간(『양서』에 따르면 태청 3년, 즉 549년 4월)에 용천장에 지진이 일어나 마침내 (장승요가 그린 용이 모두) 벽에서 사라지면서, 비로소 (그 그림의) 신묘함을 알았다.

또 (장승요는) 인도의 두 스님을 (벽에) 그렸는데, 후경의 반란으로 인하여 둘로 갈라졌다. 후에 한 스님(을 그린 벽 조각)은 당나라에서 우상

시를 지낸 육견에 의해 보물처럼 비장되었다. 육견은 병이 깊어지자 꿈에 한 인도 스님이 (나타나) "나에게는 동료 스님이 있는데 벽이 여러 개로 갈라질 때 헤어져 지금 낙양의 이 아무개에게 있습니다. 만약 그것을 구해서 합치면 불법의 힘으로 당신을 돕겠습니다."라고 말했다. 육견은 그곳에서 돈과 비단으로 (나머지 벽을) 구입하니 병이 바로 완쾌되었다. 유장경이 그 사정을 기술했다. (이 외에) 장승요의 그림이 가지고 있는 영묘한 감응은 (이 책에) 다 기술하지 못했다 장언원의 집에 장승요가 그린 〈정광여래상〉이 있었는데, 원화 연간에 헌상되어 궁궐에 있다. (장승요가 그린) 〈유마힐과 두 보살〉을 본 적이 있는데 매우 오묘했다.

요최는 "(장승요가) 사원 벽에 그림을 잘 그렸는데, 뭇 화공(의 솜씨)를 초월했으며, (그에 대한) 평가는 요담도와 대등했다. 조정 신하의 의복과 평민의 옷(을 그린 것)은 옛날이나 지금(을 막론하고 법도를) 잃지 않았다. 괴이한 형태와 이상한 모습, 아득히 먼 지역의 오랑캐와 중국(의 풍물을 그린 것)은 모두 그 오묘함을 헤아렸다. 공적인 때나 사적인 때나 손에서 붓을 놓지 않았으며, 밤에도 낮처럼 (열심히 그렸어도) 조금도 싫증을 낸 적이 없었다. 수년 사이에 잠시도 쉬지 않았다. 그러나 성인과 현인을 그린 것을 멀리서 조망하면 의외로 정신과 기세가 부족하니, 한 사람에게 어찌 완전한 것을 갖추라고 요구할 수 있겠는가. 비록 후대에 태어났지만 거의 앞 시대의 대가에 버금간다."고 하면서 (장승요의 화품을) 심찬 아래에 놓았다 나 장언원은 이 화평이 가장 잘못되었다고 생각한다.

이사진은 (장승요에 대해) "고개지와 육탐미 이래로 최고 화가가 되기에 충분하며, 후대까지 왕성하게 칭송되니, 오직 장승요 (한 사람만) 있을 뿐이다. 오늘날의 그림을 배우는 사람이 그 자취를 바라보는 것은 공자(가) 주공(을 뒤따르는 것)과 같다. 어찌 사원과 탑 (그림만 잘 그린다고) 말하는가. 또한 고개지와 육탐미(가 그린) 인물화와 명사화는

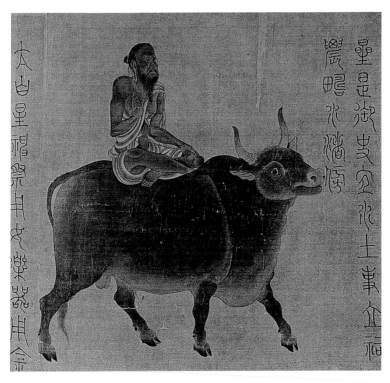

도21 전 장승요, 〈오성급이십팔숙진형도(五星及二十八宿眞形圖)〉 중 〈진성(鎭星)〉(양)
송 모본, 비단에 채색, 세로 27cm, 일본, 오사카 시립미술관(大阪市立美術館).

진실로 걸작이라고 이야기되지만 그 밖의 작품을 보지 못했다. 장승요
에 이르러서는 골격과 기운이 기괴하고 웅장하며 위엄이 있으며, 넓고
깊게 배웠으니, 어찌 6가지 법칙만 정미하게 갖추었겠는가. 진실로 또
한 모든 종류가 다 오묘하다. (작품의 세계가) 끝없이 변화하고, (작품
의 인물에서) 형상과 모양이 기괴하고 다양하다. (장승요는) 눈에 목격
되면 (바로) 손으로 그리고, 마음에서 얻으면 (바로) 손이 반응하여 그
린다. 생각하건대 하늘에서 성인을 내려 후대 화가의 법칙으로 삼게 했

구나. 어찌하여 제작의 오묘함을 (자연의 작용인) 음양(의 변화)에 비유하는가. 청하건대 (그를) 고개지, 육탐미와 함께 상품에 놓고자 한다."라고 말했다.

장회관은 "요최가 (장승요에 대해) '후대에 태어났지만 거의 앞 시대 대가에 버금간다.'고 했는데, (이것은) 통찰력이 있는 말이 아니다. 또한 장승요의 상상력은 솟아오르는 샘물과 같고, 천부적인 자질에 근거했다. (그의 작품은) 필치가 거의 1-2개뿐이지만 형상이 이미 그것에 반응하여 나타났다. 모든 소재를 취하(여 그리)는 것은 예부터 지금까지 따를 자가 없었다. 사람을 그리는 묘미에서 장승요는 살집을 얻었고, 육탐미는 골격을 얻었으며, 고개지는 정신을 얻었다."라고 말했다 (장승요의 작품으로) 〈청계궁수괴도〉, 〈오주격호도〉, 〈유마힐 초상〉, 〈횡천투룡도〉, 〈곤명이룡도〉, 〈행도천왕도〉, 〈한대사교도〉, 〈잡인마병도도〉, 〈주이의 초상〉, 〈양아인약마도〉, 〈마납선인도〉, 〈양북교도〉, 〈양무제의 초상〉, 〈양궁인사치도〉, 〈정광불상〉, 〈취승도〉, 〈전사무도〉, 〈영매도〉가 나란히 세상에 전해진다.도21

1. 오중: 지금의 장쑤 성 우싱 현에 속한다.
2. 무릉왕: 소기(蕭紀)를 말한다. 자는 세순(世詢)이고 소연(蕭衍)의 여덟째 아들이다. 성품이 너그럽고 문학에 재주가 있어 무제의 사랑을 받았으며, 천감 연간에 무릉왕에 봉해졌다.
3. 천감중위무릉왕국시랑: 장언원이 역사상 4대 화가 중 하나로 꼽은 장승요는 그 전기가 분명하지 않다. 『양서』 55 '무릉왕 소기'전에 따르면, 양무제의 여덟째 아들인 소기가 무릉왕이 된 것은 천감 13년(514)으로 겨우 6세 때였다. 소기는 영원장군(寧遠將軍), 낭야팽성태수(琅邪彭城太守), 경거장군(輕車將軍), 단양윤(丹陽尹)을 역임한 후 회계태수(會稽太守)로 부임했고, 보통 5년(524)에는 동양주자사(東揚州刺史)가 되었다. 따라서 장승요가 무릉왕 휘하에서 벼슬한 때는 천감 13년 이후임을 알 수 있다.
4. 비각: 문장의 맥락으로 볼 때 무릉왕부의 도서관을 가리키지만, 또한 천자의 궁중 도서관이라고 해석할 수도 있다.
5. 역우군장군 …… 다명승요화지: 장승요가 우군장군과 오흥태수를 역임한 연대는

분명하지 않다. 그의 출신과 가계도 분명하지 않다. 더욱이 불교황제인 양무제가 사찰을 장식하기 위해 장승요에게 그림을 그리게 했다는데, 무제가 열렬히 불교를 숭상한 때는 즉위한 이듬해인 천감 2년(503) 무렵이다. 무제는 대통 원년(527) 3월에 동태사(同泰寺)에 들어가 사신(捨身, 속계의 몸을 버리고 삼보三寶를 섬기는 일)을 단행한 시기부터는 불승과 똑같은 삶을 살았기에, 이 무렵부터 태청 연간(527-549)에 이르는 20여 년은 불교 일변도의 시대였다. 따라서 칙명을 받은 장승요의 불교화 제작은 무제의 전 시대를 통해서 이루어졌다고 할 수 있다. 송나라 지반(志磐)이 지은 『불조통기(佛祖統紀)』 '양나라 무제 천감 2년'에는 다음과 같은 일화가 실려 있다. 장승요에게 칙명을 내려 승려 보지(寶誌)의 초상화를 제작하도록 했다. 그런데 이 고승은 손으로 입을 여러 형태로 바꾸어 11면관음상을 만들어서, 자비나 위엄의 형상으로 시시각각 변화했다. 이 때문에 장승요는 밑그림을 그릴 수 없었다. 보지 스님이 입적한 때는 천감 13년(514)으로 향년 77세였다. 또한 『양서』 54 「해남전(海南傳)」 '임읍국(林邑國)'에는 대동 2년(536) 2월에 칙명으로 회계 무현 지방의 탑을 개수하고, 아육왕(阿育王)이 만들었다고 전해지는 서상(瑞像)과 옛 탑의 사리를 안치하기 위해 장엄한 전각을 만들었는데, "여러 변상도를 그린 것은 모두 오중 출신인 장요(張繇)의 솜씨다. 장요의 그림 솜씨는 당대 최고였다."라는 기록이 있다. 이 '장요'가 바로 장승요라고 생각된다.

6. 제왕: 양나라 무제 소연의 아들들, 즉 소명태자(昭明太子) 소통(蕭統), 예장왕 소종(蕭綜), 남강간왕(南康簡王) 소적(蕭績), 여릉무왕(廬陵茂王) 소속(蕭續), 소릉왕(邵陵王) 소륜(蕭綸), 무릉왕 소기를 말한다.

7. 승전사모: 『태평광기(太平廣記)』 211권에 인용된 『역대명화기』에는 "(그) 모습을 그리다(傳寫儀貌)."라고 되어 있다. 승전(乘傳)은 역마를 타고 감을 의미한다. 무제가 급히 장승요를 파견한 심경을 표현한 것이다.

8. 시제왕재외 …… 견승요승전사모: 무제의 명령으로 장승요가 여러 왕의 초상화를 그린 사실은 『남사』 53 '무릉왕 소기' 전에서 "태청 연간 초(547)에 부제가 소기를 생각하여 그림에 뛰어난 장승요에게 촉에 가서 그 모습을 그려 와라."고 한 것에 해당한다. 그러나 이 책은 '여러 왕들'이라고 기록하고 있을 뿐이므로, 소기 이외 왕들의 초상화를 그린 사실을 기록한 문헌은 없다. 무릉왕 소기는 양나라 무제가 여러 왕자 중에서도 가장 사랑하여, 소기가 익주자사의 부임을 너무 먼 지역이라고 거절했을 때 "천하가 장차 혼란스러워지겠지만, 익주만은 안전할 것이다. 그러므로 너를 보내는 것이다."고 말했다. 익주에서 무릉왕은 17년간 재임했고 치적이 컸기 때문에 헌상물이 전임자 시기의 10배를 넘었다. 무제는 그 공적을 인정해 소기에게 개부의동삼사(開府儀同三司)를 추가해 제수했다. 소기의 형 소릉왕 소륜

이 동생 무릉왕의 뛰어난 재주를 비난하자, 무제는 분노하여 "무릉왕은 백성을 구휼하고 국경을 개척했는데, 너는 무슨 공적이 있느냐."고 말했다. 무릉왕은 후에 양나라에 반기를 들어 역적이 되었다.

9. 중니십철: 공자 및 그 십대 제자를 말한다. 십대 제자는 안연, 중궁(仲弓), 민자건(閔子騫), 염백우(冉伯牛), 재여(宰予), 자공(子貢), 자로(子路), 자유(子有), 자유(子游), 자하(子夏)다.

10. 후주멸불법, 염천하사탑: 후주는 북주(北周, 557-581)를 가리킨다. 북주의 무제 우문옹(宇文邕, 561-578년 재위)은 불교를 믿었지만 유교를 더욱 숭상했다. 천화(天和) 2년(567)에 환속한 사문 위원숭(衛元嵩)은 "나라를 다스리는 것은 불교에 있지 않다. 요임금과 순임금 때에도 불교가 없었지만 나라는 안정되었다."는 이유를 들어 각 지역의 사찰과 승려를 줄여 줄 것을 상소했고 무제의 허락을 얻었다. 마침내 무제는 건덕 연간(572-578)에 7차례나 조정의 백관(百官) 및 승려와 도사들을 불러 유불도 삼교의 우열을 논변하게 했다. 건덕 3년(574)부터는 불법을 파괴하는 일을 의논하고 조서를 내려 모든 승려와 도사를 수도에 모아 놓고 불교와 도교를 금지시켰다. 건덕 6년(577)에 무제는 북제를 멸망시키고, 아울러 북주 지역에서 불교를 금지시켰으며, 나라에서 설치한 사찰과 도관 외에 민간의 모든 사찰과 도관을 파괴하고 승려와 도사들을 환속시켰다. 무제가 죽은 후 재위한 선제(宣帝)와 정제(靜帝)는 다시 불교를 회복시켰다.

11. 강릉천황사 …… 내불령훼절: 이 기사는 당나라 도선(道宣)이 지은『속고승전』25 '석혜요(釋慧耀)'에 나온다. 그것에 따르면 "혜요(525-603)는 말년의 10여 년간 강릉의 도인사(導因寺)에 거주했는데, 이 도인사는 지금(초당 시대)의 천황사다." 그리고 "천황사에는 백전(栢殿,『역대명화기』에는 '백당')이 있는데, 5칸의 2층 건물이며 양나라 우군장군 장승요가 그린 그림이 있다. 그의 〈비노사나불상〉은 형상에 위엄이 있고 때때로 광명을 발휘했다."고 기록하고 있다. 나가히로 도시오는 여기에 〈공자 및 십대제자〉가 기록되지 않은 것은 고승의 전기이기 때문에 불교 이외의 그림을 생략했기 때문일지 모르겠다고 했다. 초당(初唐) 시대의 화가 염립본이 형주에 가서 장승요의 옛 작품을 보고 처음에는 낮게 평하다가 나중에는 그것에 매료되어 "그 아래에 머문 지 10여 일, 그곳을 떠날 수 없었다."(『도화견문지』5)고 한 것은 천황사 백당의 장승요 벽화를 가리킨다고 할 수 있다.

12. 금릉안락사: 동진 시대 왕탄지(王坦之)가 자신의 정원을 희사하여 승려 혜수(惠受)를 위해 창건한 사찰이다. 이후 도정(道靖)과 도경(道敬) 두 승려가 장식하여 양나라에서 화려한 사찰이 되었다.(양나라 승려 혜교惠皎가 지은『고승전高僧傳』13 '혜수 스님' 전) 원문 "눈동자를 찍어 보라고 요청했다."와 그 다음의 "잠시 후

번개가 벽을 파괴했다." 사이에 "마침내 두 용에 눈동자를 그렸다(遂點二龍)."라는 구절을 보충하여 해석하면 자연스럽게 전개된다.

13. 오조불홍도청계룡: 이 책 제4권 「오나라 2명」 '조불홍'에 나온다.

14. 화천축이호승: 이 일화는 성당(盛唐) 시대 유장경(劉長卿)의 『장승요화승기(張僧繇畵僧記)』(『전당문全唐文』 346권 및 『문원영화文苑英華』 832권에 실려 있음)에 근거한다. 유장경은 자가 문방(文房)이고 하간(河間) 사람이다. 개원 21년(733)에 진사에 천거되었고, 관직은 수주자사(隨州刺史)에 이르렀다.

15. 후경란: 이 책 제1권 「그림의 흥기와 쇠퇴를 서술하다」의 역주 참조.

16. 육견: 당나라 낙양 사람으로 처음 이름이 우제(友悌)다. 관직이 급사중(給事中), 겸학사(兼學士), 비서감(秘書監) 등에 이르렀다. 서법에 뛰어났으며, 당나라 현종 때에는 왕명으로 궁중에서 그림을 그려 현종의 칭찬을 받았다.

17. 정광여래: 등광(燈光)여래, 보광(寶光)여래, 정광(錠光)여래, 연등여래라고도 한다. 과거불로, 석가모니의 전생에 수기를 준 부처다.

18. 수기: 기(紀)는 12년이므로 수기(數紀)는 수십 년을 가리킨다.

19. 쇄촉: 『왕씨화원』본에는 '쇄촉(矖嘱)'으로 되어 있다. 오카무라 시게루와 청짜이 모두 『왕씨화원』본을 따라 "주시하여 자세하게 보다"는 의미로 해석했다.

20. 〈청계궁수괴도〉: 오카무라 시게루는 '청계(淸谿)'를 '청계(青谿)'로 보고 앞에서 나온 "오나라 조불홍이 청계의 용을 그린" 그림을 가리킨다고 했다.

21. 〈오주격호도〉: 나가히로 도시오는 『삼국지』 「오서(吳書)」 2 '손권(孫權)'전에 보이는 다음의 일화를 그린 그림으로 보았다 "건안 23년(218)에 손권은 오나라로 가고자 했다. 친히 말을 몰고 능정(庱亭)에서 호랑이를 화살로 쏘았다. 말이 호랑이에 의해 상처를 입자, 손권은 2자루의 창을 호랑이에게 던져 맞추었다. 호랑이가 상처를 입고 도망갔고, 항상 (손권을) 따르던 장세(張世)가 창을 찔러 그것을 포획했다."

22. 〈행도천왕도〉: 나가히로 도시오는 경전에 나오는 비사문천왕(毘沙門天王)과 사천왕(四天王)과 달리 중국에서 사용되던 화상(畵像)의 명칭으로 보았다. 『역대명화기』에는 장승요의 작품 외에는 관련된 기록이 없다. 만당 시대 익주(益州) 지역의 화단을 상세하게 기록한 송나라 황휴복(黃休復)의 『익주명화록(益州名畵錄)』에서는 일격(逸格)의 화가 손위(孫位)가 그린 〈행도천왕상〉이 미주(眉州)의 복해원(福海院)에 있으며, 범경(范瓊)의 〈행도북방천왕상(行道北方天王像)〉이 익주의 성수사(聖壽寺)에 있었다는 사실과, 또한 〈행도승상(行道僧像)〉이라든가 〈행도나한상(行道羅漢像)〉이라는 벽화가 종종 존재했다는 사실을 기록했다. 나가히로 도시오는 이것에 근거하여 '행도(行道)' 즉 '걷고 있는 모습의 천왕상'이라고 해석했

다. 이에 반해 첫째이는 '행도'를 불교도들이 부처의 주위를 오른쪽 방향으로 도는 것이라 하면서, 불교도들이 경건하게 예의를 올리는 의식의 장면을 그린 그림으로 보았다.

23. 〈한대사교도〉: '대(代)'는 '무(武)'의 오자다. 『한서(漢書)』6「무제기(武帝紀)」에 실린 "(무제는) 원봉(元封) 5년(기원전 106) 겨울에 남쪽으로 순수(巡狩)했다. 심양(尋陽)에서 배를 타고 강을 건너던 중, 몸소 교룡(蛟龍)을 화살로 쏘아 잡았다." 는 내용을 그린 그림이다.

24. 〈주이상〉: 이 책 제6권 「송나라 28명」 '육탐미'의 〈주이의 초상〉 역주 참조.

25. 〈양아인약마도〉: 양아인(羊鵝仁)의 전기는 『양서』 39에 실려 있다. 자는 효목(孝穆)이고, 태산(太山) 거평(鉅平) 사람이다. 위나라를 떠나 양나라에 귀순하고 청주(青州)와 제주(齊州)를 정벌하여 공적을 세웠다. 후경의 반란 때에는 패전했는데, 태청 3년(549) 강릉에서 탈출을 꾀하다가 살해되었다. 『왕씨화원』본에는 '아(鴉)' 자가 없다.

26. 〈마납선인도〉: 마납선(摩納仙)이라고도 쓰는 마납선인(摩衲仙人)은 마나바(mānava)의 한역으로 유동(儒童)을 말한다. 석존이 인위(因位)의 제2아승기겁(阿僧祇劫, 영원한 세월) 끝에서 연등불(燃燈拂, 정광불定光佛이라고도 함)의 출세(出世)를 만나, 연등불이 5줄기의 연꽃을 부처에게 헌납하고 머리카락을 진흙 땅에 펼쳐 이를 밟고 지나가게 하면서 미래에 부처가 되리라는 수기를 받았을 때의 명칭이다. 보통 유동본생(儒童本生)이라고 한다. 장승요가 이러한 〈본생도(本生圖)〉를 그렸다는 사실이 흥미롭다. 본생(本生)은 후한 시대 축대력(竺大力), 강맹상(康猛詳)이 번역한 『수행본기경(修行本起經)』, 오나라 지겸(支謙)이 번역한 『태자서응본기경(太子瑞應本起經)』, 오나라 강승회(康僧會)가 번역한 『육도집경(六度集經)』, 유송 시대 구나바도라가 번역한 『과거현재인과경(過去現在因果經)』에 실려 있다. 중국에서는 운강 석굴 제10동 전실의 동쪽 벽 부조(북위)가 〈본생도〉 중 가장 오래된 작품이다. 시대가 내려오면 신강 위구르 지역 베제클리크 석굴사원의 제19동, 제24동의 벽화에도 있는데, 이것은 10세기경의 것이다. 〈불전도(佛傳圖)〉와 함께 남북조에서 유행한 불교화의 소재 중 하나다.

27. 〈정광불상〉: 정광불은 일명 연등불이다. 정광불과 유동(儒童)은 끊으려 해도 끊을 수 없는 관계이기 때문에 장승요의 작품에서 〈마납선인도〉와 〈정광불상〉은 2개의 그림이라도 똑같은 내용이라 할 수 있다.

僧繇子善果[1]中品. 或作張果, 李嗣眞云, 旣漸過庭之訓,[2] 猶是名家
之駒, 標置點拂, 殊多佳致, 時有合作, 亂眞於父, 若長轡遠途[3],
迹不迨意, 一篇之中, 自有玉石, 在田楊之下, 鄭法輪之上悉達太
子納妃圖,[4] 靈嘉寺塔樣, 傳於代.
善果弟儒童中品上. 釋迦會圖, 寶積經變,[5] 傳於代.

장승요의 아들 **장선과**중품으로서, 장과라고도 함에 대해서 이사진은 "이미
가문의 교훈(그림)에 부끄러워할 정도라 할지라도, 여전히 유명한 가문
의 출신이어서, 구도와 필법에 특히 아름다운 운치가 많았다. 때때로
마음에 맞는 작품이 있으면, (그것은) 부친(의 것과 헷갈려) 진위를 어
지럽혔다. 장대한 작품의 경우 필치가 의도에 (간혹) 미치지 못했으니,
1폭의 작품 안에 자연스럽게 옥(과 같은 훌륭한 작품)과 돌(과 같은 졸
품)이 있게 되었다."고 말하면서 (그의 화품을) 전승량과 양계단 아래,
정법륜 위에 놓았다〈싯타태자납비도〉, 〈영가사탑양도〉가 세상에 전해진다.
장승과의 동생 **장유동**중품상으로서, 〈석가회도〉, 〈보적경변도〉가 세상에 전해진다.

1. 선과: 동생 유동(儒童)과 함께 이름이 불교용어에서 근거한 것을 볼 때, 불교도임
 을 알 수 있다.
2. 기점과정지훈: '점(漸)'은 이사진의 원문에 '참(慚)'으로 되어 있어서 이것을 따라
 해석했다. 과정(過庭)은 「논어」 「계씨(季氏)」의 구절 "(공자께서) 홀로 서 있을 때,
 (공자의 아들) 리가 재빠르게 뜰을 지나갔다(嘗獨立, 鯉趨而過庭)."에 근거한다. 신
 하가 임금 앞을 지나갈 때나 자식이 어버이 앞을 지나갈 때에는 빠르게 지나가는
 것이 예의다. 여기서 유래해 과정지훈(過庭之訓)은 아버지의 가르침을 말한다. 여
 기에서는 장승요의 그림에 대한 가르침을 말하고 있다.
3. 장비원도: 의미가 불확실하다. 나가히로 도시오는 진(晉)나라 손초(孫楚)의 「석중
 용(石仲容)을 위해 손호(孫皓)에게 주는 글」에서 나오는 '장비원어(長轡遠御)'와
 관련시켜 "고삐를 느슨하게 하여 먼 길을 말을 타고 가다."는 의미로 해석하고, 여기
 에서는 장대한 작품을 지칭한다고 했다. 허즈밍(何志明)의 『당오대화론(唐五代畫
 論)』에서는 상세한 설명 없이 "거마(車馬)의 종류와 같은 화제(畫題)"로 해석했다.

4. 싯타태자납비도: 불전도 중 하나. 싯타는 석가가 출가하기 이전의 이름이다. 그는 인도 가비라국 정반(淨飯)대왕의 태자로 태어났다. 왕비는 야륜타라(耶輪陀羅)다.
5. 보적경변: 『보적경(寶積經)』은 『대보적경(大寶積經)』의 약칭이다. 경변은 변상도, 즉 불경의 내용을 그림으로 나타낸 것을 말한다.

袁昻, 字千里中品上, 陳郡陽夏[1]人. 仕齊爲秘監黃門侍郎. 幼以孝稱, 頗善畵. 入梁官至中書監, 年八十, 贈侍中特進, 諡曰穆正見梁書. 僧悰云[2], 稟則鄭公, 亡所失墜, 綺羅一絶,[3] 超彼常倫.

원앙(461-540)은 자가 천리중품상이고 진군 양하 사람이다. 제나라에서 벼슬하면서 비감, 황문시랑이 되었다. 어렸을 때에 효자로서 칭송되었고, 그림과 글씨를 상당히 잘했다. 양나라에 들어와서 관직이 중서감에 이르렀다. (대동 6년 즉 540년에 죽었는데) 향년 80세였고, 시중과 특진에 추증되었으며, 시호를 목정이라 했다『양서』에 보인다. 언종 스님은 (원앙에 대해) "정법사를 본받아 (그의) 화법을 실추시키지 않았다. 화려한 비단옷 (차림의 부인을 그리는 것)에 매우 뛰어나 일상적 법도를 초월했다."고 했다.

1. 양하: 지금의 허난 성 샹청 현[項城縣]에 속한다.
2. 승종운: 양나라 화가 원앙이 수나라 화가 정법사의 그림을 배웠다는 것은 시기적으로 모순된다. 수나라 언종의 『후화록(後畵錄)』에서는 '북주 원자앙(周袁子昻)'에 대하여 "다른 곳에서는 양나라의 중서 원앙이라고 썼다고 한다(一本作梁中書袁昻)."라고 하고, 여기에 "(그는) 정법사에게서 (그림의) 가르침을 받아 (그것을) 실추시키는 일이 거의 없었다. 한결같이 뛰어난 부인화는 일상적 법도를 초월했다(周袁子昻, 稟訓鄭公, 殆無失墜, 婦人一絶, 超彼常倫)."라고 기록했다. 장언원이 이것을 인용했다. 그러나 북주의 '원자앙'은 남조 양나라 때의 '원앙'일 수 없다. 이 책 제3권 장안의 '공관사(空觀寺)'에서는 "본디 북주 시대 마을의 불당이었다. 주위의

벽에는 당시 유명한 화가의 그림이 있다. 불당은 절의 동쪽 회랑의 남원에 있다. 불전의 남쪽, 동쪽과 서쪽의 문 위에는 원자앙의 그림이 있다."고 했다. 또한 『정관공사화사(貞觀公私畫史)』에서도 '공관사(空觀寺)' 및 '은각사(恩覺寺)'에 원자앙의 그림이 있다고 기록했다. 이것으로 볼 때 승려 언종의 '늠훈정공(稟訓鄭公)'에서 정공(鄭公)은 당연히 정법사를 가리킨다. 정법사는 북주에서 생활했으므로 원자앙의 스승이 될 가능성이 있기 때문이다. "양나라의 중서 원앙이라고 썼다."는 구절은 틀렸다. 따라서 장언원이 인용한 원앙에 대한 언종의 기록은 사실 북주의 원자앙에 관한 것이라 할 수 있다. 이렇게 볼 때, 원앙은 원자앙으로 해야 하며, 이 책 제8권 「북제 시대 10명」에 기록해야 한다.
3. 기라일절: 언종의 『후화록』에서 '부인일절(婦人一絶)'과 같은 의미다. 기라(綺羅)는 무늬가 놓인 얇은 비단으로, 화려한 옷 또는 화려한 옷을 입은 사람 즉 부인이라는 뜻으로 쓰인다. 『왕씨화원』본에는 '기라일시(綺羅一施)'라고 했는데, '시(施)'는 '절(絶)'의 오기인 듯하다.

焦寶願下品, 姚最云,[1] 早游張謝, 靳固[2]不傳, 傍求造請[3], 事均盜道[4], 衣制樹色, 皆自新意, 點黛施朱, 輕重不失, 在毛稜上, 嵇寶鈞下.

嵇寶鈞下品, 姚最云, 雖亡師範, 而意兼眞俗, 賦彩鮮麗, 觀之悅情彥遠以畫性所貴天然, 何必師範.

聶松下品, 梁帝云,[5] 與嵇同品, 言其優劣, 僧繇之亞, 在解倩上. 支道林[6]像傳於代.

초보원하품에 대해서 요최는 "어려서부터 장승요와 사혁(의 문하)에서 노닐었지만, (그들은 비법을) 아껴 숨겨서 (초보원에게) 전하지 않았다. 그래서 (초보원은 화법을) 두루 구하면서 직접 방문하여 요청했으니, 그 행위가 (장자가 말하는) 도둑질의 도와 같았다. (작품에서) 의복의 제도와 나무 색조는 모두 스스로 새롭게 구상한 것이다. 검푸른 눈

동자와 붉은 입술을 그린 경우에는 경중(의 비중)을 잃지 않았다."고 말하면서 (초보원의 화품을) 모릉 위, 혜보균 아래 놓았다.

혜보균하품에 대해서는 요최가 이렇게 말했다. "스승에게 배운 것이 없을지라도, (그림 그리려는) 의도에는 진실한 것(즉 고상한 소재)와 세속적인 것(즉 통속적인 소재)가 함께 있었다. 색이 선명하고 아름다워서, 그것을 보면 기쁜 감정이 생긴다." 나 장언원은 그림의 본성에서 귀중히 여기는 것이 천연스러움인데, 어찌 꼭 스승에게서 배워야 한다고 고집하는가 하고 생각한다.

섭송하품에 대해서는 양제가 "혜보균과 화품이 같다. 그 우열을 말한다면 장승요에 버금간다."고 말하고, (섭송의 화품을) 혜천 위에 놓았다〈지도림의 초상〉이 세상에 전해진다.

1. 요최운: 요최의『속화품』에는 "어려서부터 장승요와 사혁(의 문하)에서 노닐었지만, (그들은 비법을) 아껴 숨겨서 (초보원에게) 전하지 않았다. 그래서 (초보원은 화법을) 두루 구하면서 직접 방문하여 요청했다. 그 행위가 (장자가 말하는) 도둑질의 도와 방법이 같았다. 거의 (윤편이) 바퀴를 깎아 만드는 방식을 다하여 마침내 근면하게 두루 겸비한 수준에 이르렀다. (작품에 그려진) 의복의 제도와 나무 모습은 당시의 새롭고 기이한 것을 표현했다. 검푸른 눈동자와 붉은 입술을 그린 경우에는 경중(의 비중)을 잃지 않았다. 비록 그림의 지극한 기법을 다하지 못했어도 (그 그림은) 태자궁에서 감상되었는데, (이는) 천한 기예를 바쳐서 정성스럽게 그 자리를 얻은 것이었다. 지금 사대부의 후예들로부터는 학문을 좋아한다는 말을 듣지 못했고, 그림의 이치는 소멸되어 가니 진실로 개탄할 만하다(雖早游張謝, 而靳固不傳, 傍求造請, 事均盜道之法. 殫極斫輪, 遂至兼采之勤. 衣文樹色, 時表新異, 點黛施朱, 輕重不失. 雖未窮秋駕, 而見賞春坊. 輪奏薄伎, 謬得其地. 今衣冠緖裔, 未聞好學, 丹靑道湮, 良足爲慨)."로 되어 있다.
2. 근고: 아껴 숨기다.
3. 조청: 찾아가서 뵙다.
4. 도도:『장자』「거협」에 나오는 말이다. "도둑의 무리들이 도둑에게 '도둑질에도 도가 있습니까?'라고 묻자, 도둑은 '어느 것인들 도가 없겠느냐. 방 안에 숨겨 놓은 물건을 엿보니 (이것은) 성(聖)이고, 먼저 들어가니 (이것은) 용맹이고, 나중에 나오니 (이것은) 의이며, 옳고 그름을 아니 (이것은) 지다. (훔친 물건을) 골고루 분배

하니 (이것은) 인이다. 이 5가지 덕이 갖추어지지 않고 큰 도둑이 될 수 있는 경우는 이 세상에 없다.'고 대답했다(跖之徒問于跖曰, 盜亦有道乎. 跖曰, 何適而無有道耶. 夫妄意室中之藏, 聖也. 入先, 勇也. 出後, 義也. 知可否, 知也. 分均, 仁也. 五者不備, 而能成大盜者, 天下未之有也)." 이것은 후에 도둑질의 방법이나 수단을 가리키는 말이 되었다.

5. 양제운: 양제는 양나라 무제 소연을 가리킨다. 그가 말한 내용이 요최의 『속화품』에 나온다. "혜보균과 섭송 두 사람은 확실한 스승의 배움이 없었지만 진실함과 세속적인 것을 겸비하고자 했다. 채색은 선명하고 화려하여 그것을 바라볼 때 기쁜 감정이 생겼다. 만약 (두 사람의) 우열을 따진다면 장승요에 버금간다(稽寶鈞聶松. 二人無的師範, 而意兼眞俗. 賦彩鮮麗, 觀之悅情. 若辨其優劣, 則僧繇之亞)."

6. 지도림: 진(晉)나라 스님 지둔(支遁, 314-366)을 가리킨다. 도림(道林)은 그의 자다. 진유(陳留) 사람 또는 하동(河東) 임려(林慮) 사람이라고도 한다. 지형산(支硎山)에 은거하여 수련했으므로 세상 사람들은 지림공(支林公) 또는 지형(支硎)이라고 불렸다. 본성은 관(關)이며, 여항산(餘杭山)에 은거했고, 원제(哀帝) 초에는 낙양의 동안사(東安寺)에 거주했다. 태화 연간 초에 죽었다.

解倩中品下, 姚最云, 全法蓮章, 筆力不及, 通變[1]巧捷, 寺壁最長 丁貴人彈曲項琵琶圖[2], 五天人像, 九子魔[3]圖, 傳於代.

陸整中品上, 御像傳於代.

江僧寶[4]中品下, 謝赫云, 斟酌袁陸, 親漸朱藍,[5] 用筆骨鯁, 甚有師法, 象人外, 亡所長, 在第三品戴逵下, 吳暕上臨軒圖, 御像, 職貢圖, 小兒戱鵝圖, 並有陳朝年號, 傳於代.

해천중품하에 대해서는 요최가 "전적으로 거도민과 장계백을 본받았지만, 필력은 (그들에게) 미치지 못한다. (필법이) 변화에 교묘하고 민첩하게 반응하며, 사원 벽화를 가장 잘 그렸다"고 말했다〈정귀인탄곡항비파도〉, 〈오천인상〉, 〈구자마도〉가 세상에 전해진다.

육정중품상. 〈어상〉이 세상에 전해진다.

강승보중품하에 대해서는 사혁이 "원천과 육탐미(의 화법)을 생각하면서, 두 사람의 양식적 차이를 스스로 익혀 나갔다. 용필은 동물 생선뼈와 같이 강직했는데, 스승에게서 많은 법도를 배운 탓이다. 사람의 초상 외에는 달리 잘 그리는 것이 없었다."고 말하면서 (강승보의 화품을) 제3품 대규 아래, 오간 위에 놓았다〈임헌도〉, 〈어상〉, 〈직공도〉, 〈소아희아도〉에 똑같이 진나라 연호가 있고, 세상에 전해진다.

1. 통변: 2가지 의미가 있다. 하나는 양나라 위협의 『문심조룡』 편명인 「통변」처럼 사물에 있어서 통과 변, 즉 일관된 것과 변화하는 것을 의미한다. 두 번째는 변화의 이치에 통하는 것을 말한다. 여기에서는 후자의 의미를 택했다. 즉 자연의 변화를 포착하여 재빠르고 기묘하게 묘사하는 것을 말한다. 요최의 『속화품』에는 '통편(通便)'으로 되어 있다. 통편은 '통창(通暢)'과 같은 의미로 용필이 일관되면서 자유롭게 전개됨을 뜻한다.

2. 〈정귀인탄곡항비파도〉: 정귀인은 양나라 소명태자와 간문제(簡文帝)의 생모 정귀빈(丁貴嬪, 485-526)을 가리킨다. 『양서』 7에 전기가 있다. 고조(高祖) 무제(武帝)와 14살 때 결혼했는데, 후에 천감 원년(502)에 조정의 신하들이 정씨를 귀인으로 주청하여 8월에 귀빈으로 삼았다. 그녀의 위상은 삼부인(三夫人) 위에 있었고, 성품이 자애롭고 겸허했다. 무제가 불교를 숭상하자 정귀빈도 그 뒤를 따라 『정명경(淨名經)』에 정통했다고 한다. 곡항비파(曲項琵琶)는 서역에서 전래된 목이 굽어진 악기로, 당시 남조에서는 진귀한 물건이었다.

3. 구자마: 불교의 여신 가리제모(訶利帝母)를 말하는데, 민간에서는 구자모(九子母), 귀자모(鬼子母)라 부르기도 한다. 귀자모는 1번에 9명의 아들을 낳기 때문에, 매년 4월 초팔일에 아이가 없는 사람들이 자식을 얻기 위해 그녀에게 제사를 지냈다.

4. 강승보: 양나라 사람으로 보고 여기에 기록한 것은 착오인 듯하다. 중국의 왕바이민이나 나가히로 도시오는 그를 남조 송나라 화가로 보았다.

5. 친점주람: 판원가오는 주람(朱藍)을 단청(丹靑)과 같이 화법(畫法)으로 생각하여 "그들의 화법에 접근하여 익혀 나갔다."고 해석했다. 이에 비해 나가히로 도시오는 그들 간의 화법 차이로 해석했다. 주(朱)는 붉은색 계통이고 남(藍)은 푸른색 계통이므로 주람은 서로의 극적인 대조로 보는 것이 좋을 듯하다.

光宅寺[1]僧威公中品, 姚最云[2], 下筆爲京洛所知[3].

僧吉底俱, 外國人中品.

僧摩羅菩提, 亦外國人中品.

僧迦佛陀[4]中品, 禪師, 天竺人, 學行精慤, 靈感極多. 初在魏, 魏帝重之. 至隋, 隋帝於崇山起少林寺, 至今房門上有畵神, 卽是迦佛陀之迹見續高僧傳. 有萠萩國[5]人物圖, 器物樣, 外國獸圖, 鬼神畵, 並傳於代. 姚最云, 已上三僧, 旣華夷殊體, 亡以知其優劣彦遠按. 梁書外國傳云, 干陁利國王瞿曇備跋陁羅[6]者, 亦工畵. 其國在南海洲上. 天監元年四月八日, 瞿曇夢一僧相告云, 中國今有聖主, 十年內佛法大興, 汝可朝貢, 不然則汝國不安. 夢中與僧同到中國, 見梁天子. 覺而異之, 記得梁主形貌, 命筆寫之[7]. 遂遣使幷本國畵工請寫高祖眞, 上許之. 使還本國, 陁羅以高祖眞類已畵者, 盛之寶函, 日加禮敬, 以外國能畵, 故附此記云.

광택사 위공 스님중품에 대해서는 요최가 "그림 그리는 행위의 오묘함으로 인해 수도까지 명성이 알려지게 되었다."고 말했다.

길저구 스님은 외국인중품이다.

마라보제 스님 또한 외국인중품이다.

가불타 스님중품은 선사로서 인도 사람이다. 학문과 행동이 깊고 성실하며, 영적인 교감이 매우 많았다. 처음 위나라에서는 북위의 효문제가 그를 우대했다. 수에 들어와서 수나라 황제는 그를 위해 숭산에 소림사를 창건했다. 지금 (이 절) 승방의 문 위에는 신상을 그린 것이 있는데, 바로 가불타의 작품이다『속고승전』에 나온다. (작품에는) 〈불름국인물도〉, 〈기물도〉, 〈외국수도〉, 〈귀신도〉가 나란히 세상에 전해진다. 요최는 "이상의 세 스님은 이미 중국과 이방 사이에 그림 양식이 다르기 때문에 그 우열을 알 수 없다."고 말했다나 장언원은 생각한다. 『양서』외국전에 나오는 간타리 국왕의 구담비발타라 역시 그림을 잘 그렸다. 그 나라는 동남아시아에 있다. 천감 원년(502) 4월 8일,

구담비발타라는 꿈에 한 스님이 고하기를 "중국은 지금 성스러운 군주가 있어서 10년 안에 불법이 크게 일어날 것이다. 너는 조공을 바쳐야 한다. 그렇지 않으면 너의 나라는 불안하게 될 것이다."라 했다. 꿈속에서 (그는) 스님과 함께 중국에 와서 양나라 천자를 알현했다. 꿈에서 깨어나서 그것을 이상하게 생각했다. (그래서) 양나라 군주의 모습을 기억하여 그것을 그렸다. (그리고) 마침내 사신과 본국의 화공을 보내어 양나라 고조의 초상을 그리도록 요청했는데, 고조가 그것을 허락했다. 사신이 본국으로 돌아오자, 구담비발타라는 고조의 초상이 (자기가) 이전에 그린 것과 비슷하다고 생각하고, 그것을 보석으로 장식한 상자에 넣어 날마다 예배를 드렸다. (그는) 외국인 중 뛰어난 화가이기 때문에 이 기록을 첨가한다.

1. 광택사: 양나라 무제가 천감 3년(504)에 건강 도성 안에 있던 중운전(重雲殿)의 외곽에 창건한 절이다.
2. 요최운: 요최의 『속화품』에는 "가불타 스님, 길저구 스님, 마라보제 스님 등 여러 화가는 모두 외국에서 온 승려로, 중국과 이방은 (그림의) 양식이 다르기 때문에 (그들의 품등을) 규정할 수 없다. 광택사의 위공 스님은 평소 이 화법을 매우 좋아했는데, 그림 그리는 오묘함이 수도 낙양까지 상당히 알려졌다(釋迦佛陀, 釋吉底俱, 釋摩羅菩提. 此數手, 幷外國比丘, 旣華戎殊體, 無以定其差品. 光宅僧威公, 雅眈好此法, 下筆之妙, 頗爲京洛所聞知)."로 되어 있다.
3. 하필위경락소지: 요최의 『속화품』의 구절 "그림 그리는 오묘함이 수도 낙양까지 상당히 알려졌다."에 따라 해석했다. 하필(下筆)은 붓을 사용하다, 즉 그림을 그린다는 의미다. 따라서 '하필지묘(下筆之妙)'는 그림 그리는 행위의 오묘함을 말하는 것이라 볼 수 있다.
4. 승가불타: 나가히로 도시오는 인도승 불타(佛陀)의 오기로 보았다. 불타는 인도에서 태어나 여러 나라를 여행하고 북위의 수도 평성(平城)에 이르러, 효문제를 불교에 귀의하게 했다. 운강석굴의 불감(佛龕)에서 문하생을 모아 놓고 선정(禪定) 수행을 지도했다. 효문제가 낙양으로 천도하자 낙양으로 거처를 옮겼으며, 칙명에 의해 선원(禪院)을 세웠을 때 이를 주관했다. 후에 칙명이 내려져 숭산(嵩山)의 소실산(少室山)에 절을 창건하여 거주했는데, 이것이 소림사(少林寺)다. 숭산은 지금의 허난 성 덩펑 현[登封縣]에 있다.
5. 불름국: 불름국(佛菻國)이라고도 쓰는데, 대진(大秦)을 말한다. 페르시아와 국경을 접하고 있고, 금은보옥이 매우 많이 산출되는 나라다.
6. 간타리국왕구담비발타라: 이 일화는 『양서』 54 「제이전(諸夷傳)」의 기록과 거의 일

치한다. 다만 국왕의 이름은 '구담수발타라(瞿曇修跋陁羅)'라고 되어 있다.

7. 명필사지: '화공에게 그것을 그리도록 명령을 내렸다'고 해석할 수 있다. 그러나 『양서』 54 「제이전」에는 "(국왕) 구담비발타라는 본디 그림에 뛰어나 꿈속에서 본 고조의 모습을 그렸다."라고 되어 있는데 여기에서는 주체가 마음이고 그것에 의해 명령을 받는 것을 필로 보아, 마음이 붓으로 하여금 그것을 그리게 했다. 즉 스스로 그것을 그렸다고 해석할 수 있다.

제
8
권

1. 진나라 1명 陳一人

顧野王, 字希馮, 吳郡人.[1] 七世通五經[2], 善屬詞, 能書畫.[3] 長爲
鴻儒, 天象地理, 無不畢習, 在梁爲中領軍. 時宣城王[4]爲揚州,
野王善畫, 王褒[5]善書, 俱爲賓友, 時號二絶. 入陳, 官至黃門侍
郎, 年六十三, 贈右衛將軍見陳書.

고야왕(519-581)은 자가 희풍이고, 오군 사람이다. 7살에 (이미) 오경
을 통달했고 문장을 잘 지었으며, 글씨와 그림을 잘했다. 장성해서 위
대한 유학자가 되었는데, 천문학과 지리학 등 모두 익히지 않은 것이
없었으며, 양나라 때에는 중령군이 되었다. 당시 선성왕은 양주자사로
있었는데, 고야왕은 그림을 잘 그렸고 왕포는 글씨를 잘 써서, (이것으
로 인해 선성왕의) 친구가 되었다. 당시에 (고야왕과 왕포는) 이절이라
불렀다. 진나라에 들어와서는 관직이 황문시랑에 이르렀다. (태건 13년
인 581년에 사망했는데) 향년 63세였고 우위장군에 추증되었다『진서』에
나온다.

1. 오군인: 오군은 지금의 장쑤 성 우싱 현〔吳興縣〕 일대를 가리킨다. 일설에 고야왕
 은 당호(當湖, 지금의 저장 성 후저우湖州) 사람이라고 한다.
2. 오경: 5가지의 경서(經書), 즉 『역경』, 『시경』, 『서경』, 『춘추』, 『예기』를 가리킨다.
3. 능서화: 『선화화보』에서는 고야왕이 "초목을 그리는 데 더욱 뛰어나다."고 하면서
 송나라 궁궐 창고에 소장된〈초충도〉한 작품을 기록했다.
4. 선성왕: 간문제의 적장자인 소대기(蕭大器)를 가리킨다. 자가 인종(仁宗)이고 시호
 가 애(哀)다. 태청 연간에 후경이 경읍(京邑)에서 반란을 일으키자 대내대도독(臺
 內大都督)이 되었다. 간문제가 황제로 즉위하면서 그도 황태자가 되었지만, 대보
 연간에 후경이 간문제를 폐위할 때 함께 살해되었다. 당시 향년 28세였다.『양서』8
 과 『남사(南史)』54에 전기가 나온다.

5. 왕포: 북주 시대 낭야 사람으로, 왕규(王規)의 아들이고 자가 자연(子淵)이다. 처음
 에 양나라에서 벼슬했고, 후에 북주에서 벼슬했다. 관직은 거기대장군(車騎大將軍)
 에 이르렀다. 당시 유신(庾信)과 함께 명성을 누렸다. 『주서(周書)』41과 『북사(北
 史)』82에 전기가 있다.

2. 후위 시대 9명 後魏*九人

蔣少遊, 樂安博昌[1]人. 敏慧機巧, 工書畫, 善畫人物及彫刻. 雖有才學, 常在剞闕[2]繩墨[3]之間, 園湖城殿之側, 識者歎息. 少遊坦然以爲己任, 不告疲勞. 官至將作大匠, 太常少卿, 前將軍, 都水, 兼此四官. 贈龍驤將軍, 靑州刺史, 諡曰質見後魏書[4]. 時有郭善明, 侯文和, 柳儉, 閔文和, 郭道興, 並以巧思稱.[5] 彦遠以德成而上, 藝成而下,[6] 鄙亡德而有藝也. 君子依仁游藝[7], 周公多才多藝,[8] 貴德藝兼也. 苟亡德而有藝, 雖執厮役之勞[9], 又何興歎乎.

楊乞德, 封新鄕侯. 歸心釋門, 施身入寺. 善畫佛像, 價陵疊度[10].
王由,[11] 字茂道, 善書畫. 摹畫佛像, 爲時所服. 官至東萊太守見後魏書.

祖班者, 東魏人, 善畫見三國典略.

장소유는 낙안의 박창 사람이다. 기계에 재주가 있고 글씨와 그림을 잘했는데, (특히) 인물을 잘 그리고 조각을 잘했다. 비록 재주와 학문이 있었지만 조각이나 건축에서 (또는) 정원, 호수, 성곽, 궁궐 주변에서 (이러한 일에 종사하고) 있었기 때문에 지식인들이 (그의 재주와 학식을) 안타깝게 생각했다. 하지만 장소유는 태연하게 (이러한 것들이) 자기의 임무라고 생각하고 피로와 고달픔을 불평하지 않았다. 관직은 장작대장, 태상소경, 전장군, 도수에 이르렀고, (또) 이 네 관직을 겸임했다. 용양장군, 청주자사에 추증되었으며 시호가 질이다『후위서』에 나온다. 당시에 곽선명, 후문화, 유검, 민문화, 곽도흥은 기술과 생각(이 뛰어나다고) 함께 일컬어졌다. (나) 장언원은 "덕이 완성된 사람은 위에 있고, 기예가 완성된 사람은 아래에 있다."는 (구절은) 덕이 없고 기예만 있음을 비난한 것이라

생각한다. (또한) 군자는 "인에 의거하고 예에 노닌다."(라는 구절)과 주공이 재주와 기예가 많았다는 것은 덕과 기예가 겸비됨을 귀중히 여기는 것이라 생각한다. 만약 (장소유가) 덕이 없고 기예만 있다면, 비록 (그가) 노비와 같은 수고로운 일에 종사한다 하더라도, (지식인들이 그에 대해) 어찌 감탄했겠는가.

양걸덕은 신향후에 봉해졌다. (그는) 불교에 마음을 귀의했고, 몸을 바쳐 절에 들어가 (스님이 되었다.) 불상을 잘 그렸는데, 그 평가는 요담도를 능가한다.

왕유(492-534)는 자가 무도이고, 글씨와 그림을 잘했다. 불상을 모사하여 그린 것이 당시 사람들의 경탄을 받았다. 관직은 동래태수에 이르렀다『후위서』에 나온다.

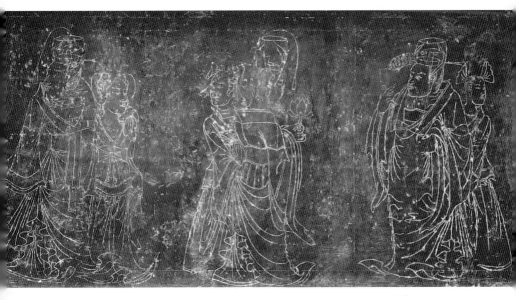

도22 〈영무상(寧懋像)〉
북위(527), 79×182cm, 허난 성 뤄양 베이망 산[北邙山] 출토,
영무석실 선각화, 미국, 보스턴 미술관.

도23 〈효자관석각(孝子棺石刻)〉(부분)
북위, 62.5×223.5cm, 허난 성 뤄양 출토,
미국, 넬슨앳킨스 미술관(Nelson-Atkins Museum of Fine Arts).

도24 〈효자관석각〉

조반이라는 사람은 동위 사람인데 그림을 잘 그렸다『삼국전략』에 나온다.

* 후위 시대의 회화 활동을 알 수 있는 현존 작품으로는 〈영무상(寧懋像)〉도22, 〈효자 관석각(孝子棺石刻)〉도23, 24이 있다.

1. 낙안박창: 지금의 산동 성 보싱 현[博興縣] 남쪽에 해당한다.

2. 기궐: 기(剞)와 궐(劂) 모두 새김칼을 말한다. 여기에서는 이것을 사용해서 이루어 지는 조각을 가리킨다.

3. 승묵: 먹줄. 건물을 지을 때 기준이 된다. 여기에서는 건축을 대변하고 있다.

4. 『후위서』: 『위서(魏書)』. 기전체 단대사(斷代史). 북제 시대의 위수(魏收) 등이 찬 술한 것으로 모두 130권이다. 진(晉)나라를 찬위했다고 하고 송·제·양·진나라 모두 '외국전'에 넣었으며 또한 서위(西魏)의 세 황제의 일을 기록하지 않아서 책 이 완성된 이후 비난을 받아 '예사(穢史)'로 지목되었다. 원서는 북송 때 이미 없 어졌고, 현존하는 책은 유서(劉恕)과 범조우(范祖禹)가 『북사(北史)』에 근거하여 보충한 것이다.

5. 시유곽선명 …… 병이교사칭: 『위서』와 『북사』에 기록된 '장소유'전의 부록에 따 르면 "곽선명, 후문화, 유검, 관문비(關文備), 곽안흥(郭安興)"이 있다. 곽안흥 등 은 나란히 영녕사(永寧寺) 9층 불탑의 건축과 장식에 참여했다. 이 책에 기록된 다섯 사람 중에 민문화는 관문비, 곽도흥은 곽안흥의 오기인 듯하다.

6. 덕성이상, 예성이하: 『예기』「악론」에 나오는 구절로서, 덕이 완성된 자(예악의 본 질을 체현한 자)는 윗자리에 있고, 기예가 완성된 단순한 직공은 아랫자리에 있다 는 뜻이다.

7. 의인유예: 『논어』「술이」편의 구절 "도에 뜻을 두고 덕에 의거하며 인에 의지하여 예에서 노닌다(志於道, 據於德, 依於仁, 游於藝)."에 근거한다.

8. 주공다재다예: 『상서(尙書)』「금등(金縢)」에 나온다.

9. 시역지로: 시역(廝役)이 종이므로, 시역지로는 종이나 하인들처럼 미천한 사람들이 하는 수고로운 일을 뜻한다. 여기에서는 장소유가 담당했던 조각·건축·정원·호수·성곽·궁궐 등을 짓는 데 힘 쓰는 일을 가리킨다.

10. 담도: 요담도. 이 책 제6권에 나온다.

11. 왕유: 왕유의 전기는 『위서』 71에 나온다. 경조군(京兆郡) 패성(覇城, 지금의 산시 성山西省 장안 시 동쪽) 사람이다. 학문을 좋아하고 문학적 재능이 있으며 초서와 예서를 잘 썼다. 성품이 바르고 온화하며 명사다운 풍모를 갖추었다. 그림의 모사에 뛰어나 당시 사람들이 탄복했다. 관직은 급사중(給事中), 상서랑(尙書郞)을 거쳐 동래태수가 되었다. 천평 초년(534)에 원홍위(元洪威)가 반란을 일으킬 때 살해되었는데, 향년 43세였다. 그런데 이 책에는 "불상을 묘사하여 그렸다."는 내용은 나오지 않는다.

3. 북제 시대 10명 北齊*十人

高孝珩, 世宗[1]第二子, 封廣寧郡王, 尚書令, 大司徒, 司州牧.[2]
博涉多才藝. 嘗於廳事壁上畫蒼鷹, 覩者疑其眞, 鳩雀不敢近.
又畫朝士圖, 當時絶妙. 爲周師[3]所虜, 授開封縣侯. 孝珩亦善音
律, 周武[4]宴齊君臣, 自彈琵琶, 命孝珩吹笛[5]見北齊書.
蕭放, 字希逸, 梁武帝猶子[6]也. 爲本朝著作郎, 入齊待詔詞林
館. 善丹靑, 因於宮中監諸畫工. 帝令采古來麗美詩及賢哲充畫
圖, 帝甚善之. 與楊休之[7]同撰御覽. 加鎭東大將軍, 散騎常侍見
北齊書.

고효형은 세종의 둘째 아들이다. (처음에는 하간왕河間王이 되었다가
후에) 광녕군왕에 봉해지고, (천통 원년인 565년과 동 3년인 567년에)
상서령, (무평 원년인 570년에) 대사도, 사주 목이 되었다. (그는 학문
을) 넓게 익히고 재주가 많았다. (그는) 관청 벽 위에 매서운 매를 그린
적이 있었는데, (이것을) 본 사람들은 그것이 진짜라고 의심했고, 비둘
기와 참새가 감히 가까이 가지 못했다. 또 〈조사도〉를 그렸는데 당시에
절묘한 작품이었다(고 평가받았다). (북제의 승광 원년인 577년 2월
에) 북주 (제왕헌齊王憲의) 군대에 사로잡혀, (북주의 수도 장안으로 호
송되었다가, 북주의) 개봉현후를 제수받았다. 고효형은 또한 음악을 잘
했다. 북주의 무제(560-578)가 (운양雲陽에서 사로잡은) 북제의 군주
와 신하에게 향연을 베풀었을 때, 무제는 스스로 비파를 연주하고 고효
형에게는 피리를 불게 했다『북제서』에 나온다.
소방은 자가 희일이고, 양나라 무제(소연)의 조카다. 본국(양나라)에서
저작랑이 되었고, (동위 시대 무정 7년인 549년에 부친 소기를 따라 화

북의 업도鄴都로 도망갔으며) 북제에서는 (무평 연간에) 대조사림관이 되었다. 그림을 잘했으며, 그것으로 인해 궁궐에서 화공들을 감독했다. (북제의 후주) 황제는 옛날부터 내려오는 아름다운 시와 현인·철인(의 시문)을 채택하여 (그에게) 그리도록 했는데, (그것이 완성되자) 대단히 좋아했다. 양휴지와 함께 『어람』을 편찬했다. 진동대장군, 산기상시(의 관직)이 부가되었다『북제서』에 나온다.

 * 북제 시대의 회화 활동을 알 수 있는 현존 작품으로 누예묘(婁叡墓)도25와 최분묘(崔芬墓)도26에서 출토된 벽화가 있다.
1. 세종: 북제 무성제(武成帝) 고담(高湛)으로 561년에서 565년까지 재위했다.
2. 사주목: 사주는 지금의 허난 성 뤄양 현 동쪽에 해당한다.
3. 주사: 북주(北周)의 군대.

도25 〈이십팔수도(二十八宿圖)〉(부분)
북제, 160×202cm, 산시 성[山西省] 타이위안[太原] 왕궈 촌[王郭村] 누예묘(婁叡墓) 벽화.

4. 주무: 북주 무제 우문옹(宇文邕). 560년에서 578년까지 재위했다. 불교와 도교를 금지하고 사찰과 도관도 납세와 부역을 하게 했다. 후에 북제를 멸망시켜 수나라 통일을 위한 기초를 닦았다.

5. 주무연제군신 …… 명효형취적: 뒤에 다음과 같은 내용이 이어진다. 고효형은 사절 하면서 "망국의 음악은 듣기에 부족합니다."라고 했다. 그러나 무제가 완고하게 명 령하자 그는 피리를 들어 겨우 입에 대고 눈물을 흘렸고, 무제는 바로 그만두게 했 다고 한다. 그 해 577년 10월에 고효형은 병이 위독하여 산동에서 장사지내는 것을 허락받았는데, 얼마 되지 않아 죽었다.

6. 유자: 형제의 아들, 즉 조카.

7. 양휴지: '양휴지(陽休之)'의 오기다. 『북제서』 42에 전기가 있다. 『어람(御覽)』을 찬술했던 것은 「문원전(文苑傳)」 서(序)에 상세하게 기술되어 있는데, 그것에 의하 면 후주(後主)의 칙명에 따라 조정(祖珽), 위수(魏收), 서지재(徐之才), 최할(崔 劼), 장조(張雕), 양휴지가 감독했다. 그들은 문학사가 모여 있는 문림관(文林館, 이 책에는 '사림관詞林館'으로 되어 있음)의 대조(待詔)였는데, 소방도 같은 대조 였기 때문에 찬술자의 한 사람으로 보고 있는 것이다.

도26 〈현자도(賢者圖)〉
북제(551), 58×146cm, 산동 성 린추 현[臨朐縣] 예위안천[冶源鎭] 최분묘(崔芬墓) 벽화.

楊子華[1]中品上, 世祖時任直閤將軍[2], 員外散騎常侍. 嘗畫馬於壁, 夜聽蹄齧[3]長鳴, 如索水草. 圖龍於素, 舒卷輒雲氣縈集[4]. 世祖重之, 使居禁中, 天下號爲畫聖, 非有詔不得與外人畫. 時有王子沖[5]善棋通神, 號爲二絶見北齊書[6]. 閻立本云, 自象人已來, 曲盡其妙. 簡易標美, 多不可減,[7] 少不可踰, 其唯子華乎. 僧悰[8]云, 在孫下, 田上. 李云, 在上品, 張下, 鄭上斛律金像[9]. 北齊貴戚游苑圖, 宮苑人物屛風, 鄴中百戲, 獅子圖, 並傳於代.

양자화중품상는 세조 시대에 직합장군, 원외산기상시가 되었다. 벽에 말을 그린 적이 있는데, 밤에 말발굽질하고 물어뜯으면서 오랫동안 울부짖는 소리가 들리는 것이 마치 물풀을 찾는 듯했다. 비단 위에 용을 그렸는데, 화권을 펼치면 곧 운기가 용을 둘러싸고 모였다. 세조는 그를 귀중하게 여겨 궁궐 안에 기거하게 했다. 세상에서는 그를 화성이라 불렀고, 칙명이 있지 않으면 (궁궐) 밖의 사람과 더불어 그림을 그릴 수 없었다. 당시 왕자충이라는 사람이 바둑을 잘 하여 신기(神氣)에 통했는데, (당시 사람들은 양자화와 왕자충을) 이절(二絶)이라 불렀다『북제서』에 보인다. (당나라 초기 화가) 염립본은 (양자화에 대해서) "사람을 그리기 시작한 이래로 그 오묘함을 다 표현했다. 필치를 간결하고 쉽게 움직여 아름다움을 표현했으니, 필치가 많아도 더 이상 줄일 수 없고 적어도 더 이상 보탤 수 없는 경지는 오직 양자화뿐이다."라고 했다. 언종은 "(그의 화품은) 손상자 아래, 전승량 위에 있다."라고 했다. 이사진은 "(그의 화품은) 상품에 해당하고 장승요 아래, 정법사 위에 있다."라고 했다〈곡율금의 초상〉, 〈북제귀척유원도〉, 〈궁원인물도 병풍〉, 〈업중백희도〉, 〈사자도〉가 나란히 세상에 전해진다.

1. 양자화: 현재 양자화의 작품으로는 〈교서도(校書圖)〉도27가 전해진다.
2. 직합장군: 『왕씨화원』본에는 '합(閤)'이 '각(閣)'으로 되어 있다.

3. 제설: 제(蹄)는 말발굽질하다, 설(齧)은 물어뜯다는 뜻이다. 제설(蹄齧)은 말발굽 질하고 물어뜯다는 뜻이다.

4. 영집: 구름이 용 주위를 둘러싸면서 모이다. 영(縈)은 둘러싸다는 뜻이다.

5. 왕자충:『북제서』39 '조정(祖珽)' 전에는 '주서(主書) 왕자충(王子沖)'이라는 이름 이 있지만, 바둑의 명인이라는 기록은 없다.

6.『북제서』: 당나라 이백약(李百藥)이 찬술해 현존하는『북제서』에는 양자화의 전기 가 없으므로, 이『북제서』는 다른 책이라 생각된다.『당서』에 의하면, 이백약의 책 외에, 수나라 이덕림(李德林)의『제서(齊書)』24권, 수나라 왕소(王邵)의『제지(齊 志)』17권 및 장대소(張大素)의『북제서』20권이 있었다고 하는데, 여기에 기록되 어 있는지도 모르겠다.

7. 다불가감:『왕씨화원』본에는 '감(減)'이 '멸(滅)'로 되어 있다.

8. 승종:『왕씨화원』본에는 '승종(僧琮)'으로 되어 있다.

9.〈곡율금상〉: 곡율금(488-567)은『북제서』17에 전기가 있다. 삭주(朔州) 칙륵부(勅 勒部), 즉 북쪽 변방 밖의 부족(흉노족의 일종) 출신이다. 용맹한 무장으로 말 타기 와 활쏘기의 달인이었다. 북위 말기에 이주영(爾朱榮)의 군대에 들어가 그 부장이 되었다. 북제의 고조(高祖) 고환(高歡)이 독립했을 때(534년) 육주대도독(六州大 都督)이 되었다. 문양제(文襄帝) 고징(高澄), 문선제(文宣帝) 고양(高洋), 폐제(廢 帝) 고은(高殷), 무성제(武成帝) 고담, 후주(後主) 고위(高緯) 등 여러 시대를 통해 군사의 공적을 세웠으며, 한 집안에서 황후와 두 태자비, 세 공주를 배출한 북제의 권문귀족이다. 천통 3년(567)에 사망했는데, 향년 80세였다.

田僧亮下品, 官至三公中郎將. 入周爲常侍. 當時之名, 高於董 展. 僧悰云,[1] 挺特生知, 不由師授, 田家一種, 古今獨絶, 在楊子 華下竇蒙云, 非獨田家, 衆藝皆妙, 楊孫之次, 董展其流. 彦遠以僧亮畫, 意類 於展, 而不如展之精密也. 李云,[2] 田楊聲實, 與董展相伴, 備通形似,[3] 田氏野服[4]柴車[5], 名爲絶筆, 與楊契丹同在上品, 董展之下.

劉殺鬼下品, 與楊子華同時, 世祖俱重之. 畫鬪雀於壁間, 帝見之爲 生, 拂之[6]方覺. 常在禁中, 賜賚鉅萬[7]. 任梁州刺史見北齊書詞苑傳.

도27 전 양자화(楊子華), 〈교서도(校書圖)〉(권, 북제)
송 모본, 비단에 채색, 43×80.5cm, 베이징, 고궁박물원.

전승량하품은 관직이 삼공, 중랑장에 이르렀다. 북주의 조정에서는 상시가 되었다. 당시의 명성은 동백인과 전자건보다 높았다. 언종 스님은 (그에 대해서) "재주가 남보다 빼어나고 천부적이며, 스승으로부터 전수받지 않았다. 전원 풍경과 같은 종류는 예부터 지금까지 (통틀어서) 독보적인 경지에 이르렀다."고 하면서 (그의 화품을) 양자화 아래에 놓았다두몽은 (그에 대해서) "전원 풍경만이 아니라 많은 종류의 그림에 모두 뛰어나고, 양계단과 손상자 다음에 있으며, 동백인, 전자건과 같은 부류의 화가다."라고 말했다. 나 장언원은 전승량의 그림이 구상에서는 전자건과 비슷하지만, 전자건의 정밀함에는 미치지 못한다고 생각한다. 이사진은 "전승량과 양계단의 명성과 실제는 동백인, 전자건과 대등하며 모두 형사에 정통했다. 전승량이 그린 촌사람과 볼품없는 수레는 뛰어난 솜씨라고 일컬어졌다."고 하면서 (전승량을) 양계단과 함께 상품 중 동백인과 양자화 아래에 놓았다.

유살귀하품는 양자화와 동시대 사람이며, 세조가 그들을 모두 아꼈다. 벽에 싸우는 참새들을 그렸는데, 황제는 그것을 보고 진짜라고 생각하고 그것을 손으로 쫓아낸 뒤에 비로소 (그림임을) 깨달았다. (그는) 항상 궁궐 안에 기거했는데, (황제가 그에게) 많은 돈을 하사했으며, 양주자사에 임명했다『북제서』「사원전」에 나온다.

1. 승종운: 언종의 『속화록』에 실린 전승량에 대한 기록은 다음과 같다. "스스로 타고난 재주를 믿어 스승으로부터 배우지 않았다. 전원 풍경과 같은 장르는 예부터 지금까지 (통틀어) 유일하다(自恃生知, 不由師授, 田家一藝, 古今獨絶)."

2. 이운: 이사진의 『화후품(畵後品)』에서 전승량을 기록한 내용은 앞 문장과 같다.

3. 비통형사: 『왕씨화원』본에는 '통(通)'이 '도(道)'로 되어 있다. 비(備)는 개(皆)와 마찬가지로 '모두'라는 뜻을 가진 부사다. 통(通)은 정통하다. '형사(形似)'는 동양 회화의 표현방법 중 하나로 '신사(神似)'와 대를 이룬다. 형사는 인물과 사물의 형체와 모습을 정확히 표현하는 것인 데 비해 신사는 인물이나 사물의 내면적 정신을 표현하는 것이다.

4. 야복: 시골 사람이 입는 옷. 여기에서는 그 옷을 입고 있는 시골 사람의 그림을 가리킨다.

5. 시거: 장식이 없는 수레, 볼품없는 수레.
6. 불지: 손으로 떨어내다. 즉 참새가 방 안으로 들어와 벽에 앉아 싸우고 있다고 생각하고 그것을 손으로 쫓아내었다는 일을 말한다.
7. 거만: 거(鉅)는 거(巨)와 같으므로, 거만(鉅萬)은 수(數)가 매우 많은 것을 가리킨다.

曹仲達, 本曹國[1]人也. 北齊最稱工, 能畵梵像, 官至朝散大夫國朝[2]宣律師[3]撰三寶感通記, 具載仲達畵佛之妙, 頗有靈感. 僧悰云, 曹師於袁, 冰寒於水. 外國佛像, 亡兢於時[4]盧思道[5], 斛律明月,[6] 慕容紹宗[7]等像, 弋獵圖, 齊武臨軒對武騎名馬圖, 傳於代.

殷英童, 善畵, 兼楷隷.

高尙士中品, **徐德祖**下品, **曹仲璞**, 已上三人, 並是當時名手.

조중달은 본디 조나라 사람이다. 북제에서 (그림 솜씨가) 뛰어나다고 최고로 일컬어졌으며, 부처의 형상을 잘 그렸다. 관직은 조산대부에 이르렀다당나라 도선율사가 지은 『삼보감통기』에서는 조중달이 부처를 그린 (작품의) 오묘함을 기록하고 있는데, 매우 영묘한 감응이 있다고 했다.

언종 스님은 "조중달은 원자앙(의 그림)을 배웠는데, 스승보다 뛰어나다. 서역의 불상(을 그린 작품)은 당시에 대적할 화가가 없었다"고 했다(조중달의 작품으로) 〈노사도의 초상〉, 〈곡율명월의 초상〉, 〈모용소종의 초상〉, 〈익렵도〉, 〈제무임헌대무기명마도〉가 대대로 전해진다.

은영동은 그림을 잘 그리고, 해서와 예서를 아울러 잘 썼다.

고상사중품, 서덕조하품, 조중박 이상 세 사람은 나란히 당시의 뛰어난 화가다.

1. 조국: 『대당서역기』 1에 기록된 겁포단나국(劫布呾那國, Kaputana)과 같은 나라

로서 현재 중앙아시아의 사마르칸트 서북쪽에 해당한다.

2. 국조 : 우리 나라. 우리 조정. 장언원이 살았던 당나라를 가리킨다.

3. 선율사 : 당나라 남산율종의 종조 도선(道宣, 596-667)을 가리킨다. 『광홍명집(廣弘明集)』 30권과 『속고승전』 30권을 저술했다.

4. 승종운 …… 망긍어시 : 언종의 『후화록』에는 "주담연을 배워 따랐으며, 대나무와 산수, 외국의 불상은 당시에 아무도 경쟁하지 못했다(師依周硏, 竹樹山水, 外國佛像, 亡競於時)."고 되어 있다. 원(袁)은 북주의 원자앙을 가리킨다. '빙한어수(冰寒於水)'는 『순자』「권학」편에 나오는 말로서, 얼음은 물로 만들어졌지만 물보다 더 차다는 것이다. 제자가 스승에게서 배웠지만 학문적 성취가 스승을 능가할 때를 이르는 말이다. 『후화록』의 '주연(周硏)'은 남제(南齊)의 화가 주담연을 가리킨다.

5. 노사도 : 『수서』 57에 전기가 있다. 범양(范陽, 허베이 성 주오 현涿縣) 사람이다. 어려서부터 문장으로 명성을 얻었다. 처음에 북제에서 벼슬을 하여 원외산기시랑(員外散騎侍郎) 등을 거쳐 문림관(文林館)의 대조(待詔)가 되었다. 북제가 멸망하자 동향의 종형 여창기(盧昌期)의 반란에 가담했는데, 북주에 사로잡혔으나 간신히 사형을 면했다. 문장가의 명성이 알려져 있었기 때문에 곧 북주의 관리가 되었다. 장교상사(掌敎上士)를 거쳐 대상(大象) 원년(579) 양견(楊堅, 후에 수나라 문제가 됨)이 승상이 되자, 무양태수(武陽太守)가 되었다. 내심 그것을 불복했기 때문에 「고홍부(孤鴻賦)」를 지었는데, "내 나이 50여 살, 홀연히 벌써 이르렀구나."의 구절이 있어 그 나이를 알 수 있다. 산기시랑(散騎侍郎)까지 올랐고 52세에 죽었다. 앞의 구절에서 추산하면 그의 생년은 530년, 졸년은 582년(개황 2년) 무렵이다.

6. 곡율명월 : 곡율금의 큰 아들인 곡율광(斛律光)을 가리킨다. 그의 자가 명월(明月)이다. 부모의 자질을 물려받아 말 타기와 활쏘기의 달인이었다. 무장으로서 북위 말기 이후 줄곧 부친을 따라 전공을 세웠다. 천통 원년(565)에는 대장군의 지위에 올랐고, 무평 원년(570)에는 북주의 군사를 격파하는 등 혁혁한 무공을 세웠다. 하지만 무평 2년(571)에 나약한 황제와 간악한 조정신하에게 속아 살해되었다. 향년 58세였다. 북주의 무제(武帝)는 곡율광의 사망 소식을 듣고 크게 기뻐했다고 한다.

7. 모용소종(501-549) : 『북제서』 20에 전기가 있다. 원래 선비족 출신으로, 서진에서 연왕(燕王)이었던 모용황(慕容晃)의 넷째 아들 태원왕(太原王) 모용각(慕容恪)의 후예다. 증조부인 모용등(慕容騰)은 북위의 대도(代都, 평성平城)에 살았고, 조부 모용도(慕容都)는 기주(岐州)의 자사(刺史), 부친 모용원(慕容遠)은 항주(恒州)의 자사(刺史)였다. 소종(紹宗)은 강인한 풍채와 판단력과 담력을 가진 장군이었다. 북위 말에 종구자(從舅子)에 해당하는 이주영의 군사에 협력했다. 후에 고환(高歡)이 흥기하자, 이주조(爾朱兆)의 잔당과 함께 고환에게 귀의하여 동위(東魏)의 장군

이 되었다. 진주자사(晉州刺史), 서도대행태(西道大行台), 어사중위(御史中尉), 서주자사(徐州刺史) 등을 역임했다. 547년에 후경이 반란을 일으키자 동남도행태(東南道行台), 연군공(燕郡公)이 되었고, 후경 토벌 및 소량(蕭梁)의 침입군과 싸워 성과를 올렸다. 549년 여름에 서위의 장군 왕사정(王思政)이 거점하고 있는 영주(潁州)를 공격했는데, 때마침 폭풍으로 배가 난파되어 적의 성곽 모퉁이로 표류하자 실패를 예감하고 스스로 강에 빠져 죽었다. 향년 49세였다. 조정은 모용소종의 훈공(勳功)을 인정하고 황건(皇建) 초년(560) 세종 고징(高澄)의 묘당에서 함께 제사를 지냈다.

4. 후주 시대 1명 後周一人

馮提伽, 北平¹人也, 官至散騎常侍, 兼禮部侍郎. 志向淸遠, 後
避周末之亂, 傭畵於幷汾²之間. 竇蒙云, 寺壁皆有合作³, 風格
精密, 動若神契彦遠按, 提伽之迹, 未甚精密, 山川草樹, 宛然塞北. 車馬
爲得意, 人物非所長.

풍제가는 북평 사람으로 관직은 산기상시 겸 예부시랑에 이르렀다. 뜻
은 맑고 요원한 것을 지향했는데, 후에 북주 말(580)의 혼란을 피하여
병수와 분수 사이의 지역에서 품팔이하면서 그림을 그렸다. 두몽은 "사
원 벽에는 모두 훌륭한 작품이 있는데, (그중에서 풍제가의) 그림 양식
은 정밀하고 생동하는 필치가 마치 신령과 서로 합치된 듯했다."라 했
다.나 장언원이 생각하기로, 풍제가의 작품은 매우 정밀하지 않으며, 산과 강 그리고 풀과
나무(를 그린 것)은 변방 북쪽(허베이, 산시 성山西省, 산시 성陝西省 북부의 건조지대 풍경)
과 완연히 같았다. 수레와 말(을 그린 작품)은 훌륭하지만, 인물(을 그린 작품)은 잘 그리지
못했다.

1. 북평: 지금의 허베이 성 완 현〔完縣〕 동북쪽이다.
2. 병분: 병(幷)은 병주(幷州)로 지금의 산시 성〔山西省〕 타이위안〔太原〕 지역을 가리
 킨다. 분(汾)은 분주(汾州)로 지금의 산시 성〔山西省〕 황허 동쪽 지역에 해당한다.
3. 합작: 마음에 합치되는 작품을 말한다.

5. 수나라 21명隋二十一人

閻毗,[1] 楡林盛樂人. 工篆隷, 善丹青, 當時號爲臻絶. 周武帝時
拜儀同三司.[2] 隋帝[3]愛其才藝, 令侍東宮[4], 數以雕麗之物, 取悅
於皇太子[5], 拜車騎將軍. 煬帝令毗修輦輅,[6] 多所損益, 與宇文
愷[7]參詳故實, 並推巧思. 官至朝散大夫, 將作少監見隋書. 時有何
稠, 宇桂林,[8] 劉龍,[9] 龍弟兗,[10] 並有巧思. 絶世過人.

염비(564-613)는 유림 성락 사람이다. 전서와 예서를 잘 쓰고 그림을
잘 그렸으며, (그의 작품은) 당시에 지극히 절묘하다고 일컬어졌다. 북
주 무제 때 의동삼사에 배수되었다. 수나라 황제는 그의 재능과 기예를
아껴 황태자를 모시도록 했는데, 아름답게 장식한 물건을 종종 헌납하
여 황태자에게 사랑을 받았으며 거기장군에 배수(되었다가, 결국 황태
자의 숙위에 임명되었다. 황태자가 폐위된 사건에 연루되어 관노로 전
락했지만 2년 후 복권되었다.) 수나라 양제는 염비에게 임금의 수레(의
제도)를 정리하도록 했는데, 교정 볼 것이 많아서 우문개와 함께 옛날
의 사실을 참고하여 상세하게 연구하고 기발한 생각을 제시했다. 관직
은 조산대부, 장작소감에 이르렀다 『수서』에 나온다. 당시에 하조, 우계림, 유룡,
유룡의 동생 유연이 똑같이 기발한 생각을 가지고 있었다. (이것은) 세상에서 뛰어나며 남
보다 월등한 것이었다.

1. 염비: 염립덕과 염립본의 아버지다. 『수서』의 전기에 따르면 염씨의 원적은 유림
(楡林) 성락(盛樂)이라고 한다. 성락은 지금의 내몽고자치구 황하 북동쪽 오링골
부근이다. 그러나 수나라에서는 유림군(楡林郡)에 세 현(유림楡林, 부창富昌, 금
하金河)을 설치했지만 성락이라는 이름은 없었다. 나가히로 도시오는 성락이 북
위의 운주(雲州) 성락군(盛樂郡)의 약칭이며, "수나라에서는 유림(楡林), 북위에

서는 성락(盛樂)"이라고 부른 지역일 것이라고 생각했다. 염비의 조부는 성락군 태수를 지내고, 부친 염경(閻慶)은 북주의 상주국(上柱國)과 영주총관(寧州總管)을 지낸 상당히 명문가였다. 염비는 대업 9년(613) 제2차 고구려원정에서 급사했는데, 향년 50세였다.

2. 주무제시배의동삼사: 여기에서 '무제(武帝)'는 『수서』에 따라 선제(宣帝, 578-579 재위)로 고쳐야 한다.

3. 수제: 수 문제 양견(楊堅)을 가리킨다. 수나라를 건립했으며 591년에서 604년까지 재위했다. 홍농 화음(지금의 산시 성陝西省에 속함) 사람이다. 북주에서 부친의 작위를 세습하여 수국공(隋國公)이 되었으며, 장녀 양여화(楊麗華)는 북주 선제(宣帝) 황후가 되었다. 양견은 후에 승상이 되어 북주 조정을 장악했으며, 마침내 북주 정제(靜帝)를 폐위한 후 수나라를 건립했다.

4. 동궁: 황태자 또는 황세자가 거처하는 궁. 여기서는 황태자를 말한다.

5. 황태자: 수나라 문제 양견의 맏아들 양용(楊勇)을 가리킨다. 양용은 어릴 때 이름이 현지벌(晛地伐)이고 독고황후(獨孤皇后)의 아들이다. 인간됨이 비교적 관대하고 온화하며 우유부단했다. 양견이 북주의 대권을 잡았을 때 세자로 옹립되었고 대장군(大將軍), 좌사위(左司衛)의 관직에 배수되었다. 수나라가 건국되었을 때 태자로서 동궁에 거처했지만 생활이 날로 사치스러워져 수나라 문제의 미움을 사게 되자, 이 기회를 타서 동생 양광(楊廣)이 모함했다. 개황 20년(600) 태자의 지위에서 물러나고 그 자녀들도 관직을 박탈당했다. 문제가 죽은 후 양광에 의해 살해되었다.

6. 양제영비수연거: 『수서』 10 「예의지(禮儀志)」 5에서 다음과 같이 말한다. "대업 원년(605)에 다시 거련(車輦)을 제작했다. …… 상서령 양소(楊素), 이부상서 우홍(牛弘), 공부상서 우문개, 내사시랑 우세기(虞世基), 예부시랑 허선심(許善心), 태부소경(太府小卿) 하조, 조청랑(朝請郎) 염비에게 조서를 내려 서로 상의하여 결정하도록 했다. 이에 이전 왕조의 옛 사실을 살펴서 그 취사를 결정했다." 염비는 말단 기예직에 있지만, 조정의 옛 거련 제도에 대해 매우 상세한 지식을 가지고 있음을 지적하고 있다. 또한 만리장성 대공사의 총감독을 맡았고, 수나라 양제가 항악(恒嶽, 오악 중 하나로서 북악北嶽이라고 함. 주봉主峰은 허베이 성 취양 현曲陽縣 서북쪽에 있음)에서 제사 지낼 때에는 제단 장소의 건설에 대한 총책임을 맡았다. 수나라 양제의 고구려원정에서는 낙양에서 탁군(涿郡)까지 수로의 개수를 맡았다. 또한 임삭궁(臨朔宮)의 조성을 관장했다. 연거(輦輅)는 임금이 타는 수레다.

7. 우문개: 『수서』 68에 나온다. 수나라 사람으로 우흔(宇忻)의 동생이며, 자가 안락(安樂)이고 시호는 강(康)이다. 관직은 금자광록대부(金紫光祿大夫)에 올랐다. 저

서로는 『동도도기(東都圖記)』, 『명당도의(明堂圖議)』, 『석의(釋疑)』가 있다.

8. 시유하조, 우계림: '우(宇)'는 '자(字)'의 오기다. 하조의 자 계림(桂林)은 『수서』
 68 '하조'전에 나와 있다. 그의 전기 및 『수서』 '하타(何妥)'전에 의하면 그의 생애
 는 다음과 같다. 하조의 조부 하세호(何細胡, 하세각호何細脚胡라고도 씀)는 중앙
 아시아 사마르칸트 서북쪽에 해당하는 하국(何國) 출신이다. 서역의 대무역상으
 로 지금의 쓰촨 성에 거주했는데, 그의 아들 하통(何通, 하조의 부친)과 하타(何
 妥, 하조의 숙부)도 뛰어난 기예의 재주가 있었다. 하타는 양나라 원제(元帝) 때
 벼슬하여 기예와 학문 양 방면에 중용되었다. 강릉(江陵)이 함락되어(554), 그 백
 성 수만 명이 체포되어 서위와 북주의 수도 장안으로 이주되었을 때, 하조도 하타
 를 따라 연행되었다. 북주의 무제는 하타를 유자(儒者)로서 우대했는데, 그것과
 동반하여 하조도 어식하사(御飾下士, 조정의 복식을 조제하는 기예관)의 관직에
 나갔다. 북주의 대상(大象) 2년(580)에 세작서(細作署, 조정의 여러 공예품을 만
 드는 곳)의 서장(署長), 수나라에서는 어부감(御府監)·태부승(太府丞, 태부시太
 府寺의 장관. 태부시는 황실 기예원. 궁중어용의 모든 공예 및 공예제조를 관장하
 는 곳)이 되었다. 전하는 일화에 의하면, 하조는 페르시아 비단의 제작을 중국에
 서 처음으로 성공시켰고, 또한 중국에서 오랫동안 끊어진 유리 제조 기술을 되살
 려내, 녹자(綠磁)와 견줄 수 있는 작품을 만들어 찬양받았다. 원외산기시랑(員外
 散騎侍郎)에도 올랐다. 문헌황후릉(文獻皇后陵)의 조성에 종사했던 것은 문제(文
 帝) 말년이다. 수나라 양제 시대에는 앞에서 언급한 수레와 복식 제정에 참여하여
 태부소경(太府少卿)이 되었으며, 염비와 협의하여 이것을 달성했다. 태복(太業) 3
 년에 태부경(太府卿)에 올랐다. 그리고 고구려원정에 따라가 제1차 원정에는 우
 둔위장군(右屯衛將軍)의 관직을 제수받았고, 교량 조영 등의 토목건축을 감독했
 다. 수나라 말기(617)에는 반란군 우문화급 아래에서 공부상서(工部尙書), 두건
 덕 아래에서 공부상서가 되었고, 당나라에서는 장작소장(將作少匠)에 배수되었
 다. 사망 연대는 명확하지 않다.

9. 유룡: 하간(河間, 지금의 허베이 성 허지엔 현 서남쪽) 사람으로, 처음에 북제의
 후주(後主)에서 벼슬하여 삼작대(三爵臺)의 조성 등으로 명성을 날렸다. 수나라
 에서는 우위장군(右衛將軍) 겸 장작대장(將作大匠)이 되었다. 개황 2년(582)에는
 장안의 용수원(龍首原)에 대흥성(大興城)을 축성하는 계획에 참여했다.

10. 용제연: 황선(黃亘)의 동생 황연(黃袞)으로 고쳐야 한다. 『수서』 '하조'전에 부록
 으로 실린 전기에 "대업 연간(605-616)에 황선이라는 사람이 있었는데, 어디 사
 람인지 모른다. 그 동생 황연과 함께 생각이 기묘하고 남보다 특출했다.", "수나
 라 양제는 항상 그 형제에게 소부장작을 맡게 했다. 당시 곳집을 고치는 일이 많

앗는데, 황선과 황연은 항상 이 일에 참여했다.", "어떤 일이 있으면 하조는 먼저 황선과 황연에게 모양을 만들게 했는데, 당시의 공인(工人)이 (이를 보고) 모두 기묘하다고 찬양했다."라고 되어 있다. 이것에 근거하여 나가히로 도시오는 본문의 "유룡의 동생 유연"은 "황선의 동생 황연(黃亘弟兗)"으로 고쳐야 한다고 주장한다.

展子虔[1]中品下, 歷北齊周隋, 在隋爲朝散大夫, 帳內都督. 僧悰云,[2] 觸物留情[3], 備皆絶妙. 尤善臺閣人物, 山川咫尺千里. 李云, 董展同品, 董有展之車馬, 展無董之臺閣法華變[4]白麻紙, 長安車馬人物圖, 弋獵圖, 雜宮苑, 南郊[5]白畫, 王世充[6]像, 北齊後主[7]幸晉陽圖, 朱買臣覆水圖,[8] 並傳於代.

전자건중품하은 북제, 북주, 수 세 나라에 걸쳐 활동했으며, 수나라에서는 조산대부, 장내도독이 되었다. 언종 스님은 (그에 대해서) "사물에 접촉하면 (그 대상에) 집착하여 (대상을 세부적으로 그렸는데, 이것은) 모두 절묘한 경지에 이르렀다. 특히 건물과 인물을 잘 그렸으며, 산천(을 그린 작품)은 지척(의 작은 화면)에 천리(와 같은 아득한 경치)를 표현했다."고 했다. 이사진은 (그에 대해서) "동백인과 전자건은 화품이 같지만, 동백인에게는 전자건(과 같이) 거마(를 잘 그리는 솜씨)가 있어도, 전자건에게는 동백인(과 같이) 건물(을 잘 그리는 솜씨)가 없다."라고 했다하양 마지 위에 그린 〈법화경변상도〉, 〈장안거마인물도〉, 〈익렵도〉, 〈잡궁원도〉, 백묘로 그린 〈남교도〉, 〈왕세충의 초상〉, 〈북제후주신진양도〉, 〈주매신복수도〉가 함께 세상에 전해진다.

1. 전자건: 전자건의 작품으로 전해지는 〈유춘도(游春圖)〉도28가 베이징 고궁박물원에 소장되어 있다.

도28 전 전자건(展子虔), 〈유춘도(游春圖)〉(권, 수)
송 모본, 비단에 채색, 43×80.5cm, 베이징, 고궁박물원.

2. 송종운: 언종의 『후화록』에는 "사물과 접촉하여 감정을 일으키고, 절묘함을 다 갖
 추었다. 특히 건물을 잘 그리며 인물 또한 뛰어나다. 멀고 가까운 산천(을 그린 것)
 은 지척(의 화폭)에 천리(의 아득한 경치를 그린 것)이다(觸物爲情, 備該絶妙. 尤善
 臺閣, 人物亦長. 遠近山川, 咫尺千里)."라고 되어 있다. 나가히로 도시오는 "우선누
 각인물산천(尤善臺閣人物山川), 지척천리(咫尺千里)"로 구두점을 찍어 해석했다.
 즉 "특히 건물·인물·산천을 잘 그렸는데, (이러한 것들은) 지척의 작은 화면에 천
 리의 아득한 경치를 표현했다."라고 해석했다. 또한 언종의 비평문에 근거하여 "우
 선누각(尤善臺閣), 인물산천(人物山川), 지척천리(咫尺千里)"로 구두점을 찍어 해
 석하여도 좋다고 하여 지척천리(咫尺千里)의 대상을 인물과 산천으로 했다. 그러나
 언종의 『후화록』의 원문과 비교할 때, '지척천리(咫尺千里)'는 '산천(山川)'에 한정
 되어 있기 때문에, 여기서는 이것에 근거하여 "우선누각인물(尤善臺閣人物), 산천
 지척천리(山川咫尺千里)"로 구두점을 끊어서 해석했다. 즉 전자건은 건물과 인물
 을 특히 잘 그렸으며, 산천을 그린 것은 지척의 작은 화면에 천리의 아득한 경치를
 표현했다는 뜻이다.
3. 유정: (대상에) 감정을 머물게 하다. 북송의 소식은 감상하는 방식을 '우의(寓意)'
 와 '유의(留意)'로 나누었는데, 유정은 '유의(留意)'와 비슷한 개념이다. 즉 사물에
 집착하고 집중하는 것이다.
4. 법화변: 『법화경』의 내용을 그림으로 풀어 설명한 그림이다. 둔황 벽화에 많은 예가
 있는데, 예를 들면 수나라 때의 제420굴과 성당(盛唐) 때의 제103굴 등이 있다.

5. 남교: 고대 천자는 매년 하짓날 수도의 남쪽 교외에서 천자에게 제사 지내는 의식을 거행했고, 동짓날에는 북쪽 교외에서 땅에게 제사 지내는 의식을 거행했다. 이 그림은 천자가 하짓날 수도 남쪽 교외에서 하늘에 제사 지내는 장면을 그린 것이다.

6. 왕세충: 『북사(北史)』 79에 전기가 있다. 『수서』 85에는 '왕충(王充)'으로 되어 있다. 원래 서역 사람으로, 조부 시대에 신풍(新豊, 산시 성陝西省 린퉁 현臨潼縣 북부)으로 이주했다. 조부의 사후에 젊은 조모(祖母)가 의동(儀同) 왕찬(王粲)의 작은 부인이 되었기 때문에 왕(王)씨 성을 사용했다. 왕세충은 부장으로서 명성을 날려 수나라 개황 연간에 병부원외랑(兵部員外郞)에 올랐다. 수나라 양제의 대업 12년에는 강도도승(江都郡丞)에서 강도통수(江都通守)로 승진했다. 대업 13년(617)에는 노명월(盧明月)의 대군을 격파하고 노명월을 참수했다. 수나라 말기 619년에 스스로 제위에 올라 나라를 정국(鄭國)이라 불렀지만, 결국 진왕 이세민(당나라 태종)의 공격을 받아 무덕 4년(621)에 항복했고, 그 해 죽임을 당했다.

7. 북제후주: 북주 무성 황제의 맏아들 고위(高緯)로, 자는 인강(仁綱)이며 565년에서 577년까지 재위했다.

8. 〈주매신복수도〉: 『한서(漢書)』 64에 주매신의 전기가 있는데, 이 화제는 『습유기(拾遺記)』에 기록된 유명한 일화다. 이 책 제7권 「남조 제나라 28명」 '진공사' 도 〈주매신도〉를 그렸다. 주매신에 관한 것은 진공사의 〈주매신도〉에 대한 역주 참조.

鄭法士中品上, 在周爲大都督, 左員外侍郞, 建中將軍, 封長社縣子. 入隋授中散大夫. 僧悰云, 取法張公, 備該萬物,[1] 後來冠冕, 獲擅名家, 在孫尙子上. 李云, 伏道[2]張門, 謂之高足[3], 鄰幾覗奧,[4] 具體而微,[5] 氣韻標擧[6] 風格遒俊, 麗組長纓, 得尉儀之樽節,[7] 柔姿綽態, 盡幽閑之雅容, 至乃百年時景, 南鄰北里之娛, 十月車徒, 流水浮雲之勢,[8] 則金張意氣[9], 玉石豪華, 飛觀層樓, 間以喬林嘉樹, 碧潭素瀨, 糅以雜英芳草, 必曖曖然有春臺[10]之思, 此其絶倫也, 江左[11]自僧繇已降, 鄭君是稱獨步, 在上品楊子華下, 孫尙子上按, 鄭法輪, 鄭德文, 袁昂, 陳善見, 劉烏, 閻立本, 皆師鄭公, 各有形似, 識者方辨之. 禽盧明月像,[12] 阿育王像,[13] 陳玄英像,[14] 貴戚屛風, 洛

中人物車馬, 隋文帝入佛堂像, 北齊畋遊像,[15] 楊素[16]賀若弼[17]像, 幷遊春苑圖,[18] 並傳於代. 彦遠以李大夫所評, 鄭在楊下, 此非允當, 鄭合在楊上.

정법사중품상는 북제에서는 대도독, 좌원외시랑, 건중장군이 되었고, 장사현자에 봉해졌으며, 수나라에서는 중산대부에 제수되었다. 언종 스님은 (그에 대해서) "장승요에게서 화법을 취했으며, (작품에) 모든 사물을 완전하게 구비하여 그렸다. (장승요) 이후 최고 화가이며, 명가(의 명성)을 얻어 (그것을 유감없이) 발휘했다."라고 하면서 (그의 화품을) 손상자 위에 놓았다.

이사진은 (정법사에 대해서) 이렇게 말했다. "화법을 장승요에게서 배웠으며, (많은 사람들이) 그를 최고의 제자라 부른다. 오묘한 경지를 엿본 듯하지만, (장승요의 작품 세계를) 모두 갖추었어도 정미하지 못하다. 기운이 특출 나며, 작품 양식이 힘 있고 뛰어나다. 아름다운 허리끈과 긴 갓 끈(으로 의관을 갖춘 인물을 그린 것)에서는 엄숙하고 절제된 모습을 갖추었고, 부드러운 모습과 너그러운 태도(를 그린 그림)에서는 그윽하고 한가로운 분위기의 우아한 모습을 다 표현했다. 백 년 이래로 지속된 자연의 경치(를 그린 그림)에는 남쪽 이웃(에서 종과 경쇠를 치는 것)과 북쪽 마을(에서 생황과 피리를 부는 것)같이 (영원한 자연을 노래하는) 즐거움이 있고, 10달(과 같이 짧은 권력에서) 거마를 타고 다니는 무리들이나 흐르는 물과 떠도는 구름(처럼 덧없고, 일시적인) 기세(를 그린 그림)에는 김일단과 장안세 같은 부귀한 자의 의기와 옥석과 같은 호사스러움이 있다. 처마가 하늘을 나는 듯한 모습과 여러 층으로 쌓인 누각과 같이 웅위한 건물, (여기에) 높은 숲과 아름다운 나무가 간간이 있거나, 푸른 연못이나 흰 물결을 내며 흐르는 여울에 여러 꽃과 향기로운 풀이 섞여 있다. (이러한 그림에는) 반드시 몽롱하게

봄 누각에서 (그리워하는) 생각이 있게 된다. 이러한 것들은 모두 뛰어난 작품이다. 남조에서 장승요 이래로 정법사는 독보적 존재라고 칭한다." 그리고 (그의 화품을) 상품 양자화 아래, 손상자 위에 놓았다나 장언원은 이렇게 생각한다. 정법륜, 정덕문, 원앙, 진선견, 유오, 염립본 모두 정법사(의 화법)을 배웠는데, 각각은 형사가 있기 때문에 식자들은 바야흐로 그것을 구별해야 한다. 〈금노명월상〉, 〈아육왕의 초상〉, 〈진현영의 초상〉, 〈귀척병풍〉, 〈낙중인물거마도〉, 〈수문제입불당상〉, 〈북제의 전유상〉, 〈양소와 하약필의 초상〉, 〈유춘원도〉가 함께 대대로 전해진다. 나 장언원은 이사진이 정법사를 양자화 아래에 있다고 평한 것은 합당하지 않으며, 정법사를 양자화 위에 두어야 한다고 생각한다.

1. 비해만물: '비(備)'와 '해(該)'는 모두 갖추다는 의미다. 중국의 판원가오는 '진비(盡備)' 즉 모두 갖추다로 해석했다. 만물을 모두 갖춤은 각종 제재의 그림을 다 잘 그렸음을 의미한다.
2. 복도: 복지(伏地)와 같이 땅에 엎드려 절을 하다, 즉 상대방을 존경한다는 의미로 쓰인다.
3. 고족: 뛰어난 제자.
4. 인기도오: 나가히로 도시오는 '인기(鄰幾)'의 '기(幾)'를 우세남의 『부자묘당비(夫子廟堂碑)』의 구절 "성인에 버금가고 기미에 가까운 지혜(亞聖鄰幾之智)"에 근거하여 '기미(幾微)'로 해석하여 '기미에 가깝다', 즉 스승의 미묘한 기운을 엿보다로 해석했다. 판원가오 역시 '기(幾)'를 신묘(神妙)로 보고 '신묘함에 접근하다'라 해석했다. 그런데 '인(鄰)'이나 '기(幾)' 모두 가깝다는 의미를 가지고 있기 때문에 '인기(鄰幾)'를 '가깝다' 또는 '……와 같다'로 보고 '인기도오(鄰幾覩奧)'를 '오묘함을 관찰한 듯하다'로 볼 수도 있을 것이다.
5. 구체이미: 『맹자』「공손추(公孫丑)」상의 구절 "자하·자유·자장은 모두 성인의 한 부분을 가지고 있고, 염우·민자건·안연은 성인의 모든 면을 다 갖추었지만 미미하다(子夏子游子張, 皆有聖人之一體, 冉牛閔子顏然, 則具體而微)."에 근거한다. 여기에서 정법사는 장승요의 작품세계를 거의 갖추었지만, 정미하지 못함을 말하고 있다.
6. 표거: 높이 오르다, 또는 매우 특출 나다.
7. 득위의지준절: '준(樽)'은 '준(撙)'의 오기다. '준절(撙節)'은 절제하다는 뜻이다.
8. 백년시경 …… 유수부운지세: 의미가 정확하지 않다. '남린북리지오(南鄰北里之娛)'는 진나라 좌사(左思)의 「영사시(詠史詩)」의 구절 "남쪽 이웃은 종과 쇠경을

치고, 북쪽 마을은 생황과 피리를 분다(南鄰擊鐘磬, 北里吹笙竽)."에 근거한다. '백년(百年)'과 '십월(十月)'은 자연의 영원함과 짧은 인생의 부귀함을 대비한 것으로 해석했다.

9. 김장의기: 김장(金張)은 김일제(金日磾)와 장안세(張安世)를 가리킨다. 둘 다 한나라 선제(宣帝) 때의 권신으로 후세에 부귀한 자를 말할 때 이 두 사람으로 비유한다.

10. 춘대: 『노자(老子)』 20장 "많은 사람이 소 잡아 제사 지내는 것처럼 즐거워하고, 봄철 망루에 오른 것처럼 기뻐하네(衆人熙熙, 如享太牢, 如登春臺)."에 근거한다.

11. 강좌: 양자강 왼쪽. 동진 이후의 남조를 가리킨다.

12. 〈금노명월상〉: '금(禽)'은 '금(擒)'으로 사로잡다는 뜻이다. 『자치통감(資治通鑑)』 「공제(恭帝)」 '의녕 원년(617) 춘정월(春正月)' 조에 다음과 같이 기록되어 있다. "노명월은 하남(河南)을 침략하여 회북(淮北)에 이르렀다. 군중은 40만 명이라 하고, 스스로 무상왕(無上王)이라 칭했다. 수나라 양제는 강도통수(江都通守) 왕세충에게 그를 토벌하라고 명했다. 왕세충은 남양(南陽)에서 교전을 벌여 크게 격파하고 노명월을 죽였다. 나머지 군중들은 흩어졌다."

13. 〈아육왕상〉: 아소카 왕이 만든 불상. 동진 시대 함화 연간(326-334)에 아소카 왕이 만든 불상이 전래되어 아소카왕사(寺)에 안치되었다. 남조는 역대로 이것을 숭상하고 모사했다. 진나라를 멸망시킨 수나라 양제도 불교숭배자였기 때문에 이 불상을 강남에서 장안성으로 옮기고 똑같은 형상의 불상을 만들어 대흥선사(大興善寺)에 안치시켰다. 당시에 이 불상의 모사가 왕성하게 행해졌다.

14. 〈진현영상〉: 진현영(陳玄英)의 생애는 확실하지 않다. 나가히로 도시오는 남조 진나라 예장왕 숙영(叔英)이라 했다. 『남사』 65 '선제제자(宣帝諸子)'전에 의하면 "숙영(叔英)은 자가 자열(子烈)이고, 선제의 셋째 아들이다. 성격이 너그럽고 애정이 넘친다. 태건 원년(569)에 예장왕(豫章王)에 봉해졌다. 후에 관직은 사공(司空)에 올랐다. (진나라가 멸망한 이후) 수나라 대업 연간(605-616)에 부릉태수(涪陵太守)가 되었지만 이윽고 죽었다."라고 했다.

15. 〈북제전유상〉: '전유'는 사냥하다는 뜻이다. '상'은 일반적으로 초상을 가리키는데, 여기서는 북제 시대 사냥하는 광경을 그린 것으로 보인다.

16. 양소(?-606): 수나라 권신이며 맹장(猛將)으로서, 『수서』 48에 전기가 있다. 자는 처도(處道)이고 화음 사람이다. 어려서부터 문무의 재능을 인정받았다. 북주 무제의 신임을 받고 성안현공(成安縣公)이 되었다. 수나라에서는 상주국(上柱國), 어사대부(御史大夫)가 되었다. 군사를 지휘하여 진나라를 무찔러 천하통일이 실현되는 데 공적을 쌓았다. 강남의 내란과 돌궐과의 전투에서도 뛰어난 전략으로 승리를 거두어 명장이란 명성을 얻었다. 내정 면에서는 인수(仁壽) 초년(601)에 고

경(高熲)을 대신하여 상서좌복야(尚書左僕射)가 되었고 권세가 오래도록 이어졌
다. 또한 폐위된 태자 용(勇)을 죽음에 이르게 하고, 수나라 양제 옹립의 음모를
계획했다. 대업 2년(606) 사도(司徒)에 오르고 죽었다.

17. 하약필: 『수서』 52에 전기가 있다. 자는 보백(輔伯)이고 낙양 사람이다. 어려서부
터 문무의 재능이 있었고, 북주의 무제 때 소내사(小內史)가 되었으며, 선제 때 진
나라 토벌에 공을 세웠다. 수나라 건국 초기 강남 공략의 국책을 세워 오주총감(吳
州總監)으로 추천되었고, 이윽고 행군총관(行軍總官)으로서 진(陳)나라 토벌군을
지휘했다. 그 공로를 인정받아 상주국(上柱國), 송국공(宋國公)에 올랐다. 이때가
부귀영화의 정점이었다. 그러나 수나라 양제가 좌복야가 되고 하약필은 장군의 지
위에 머물렀기 때문에 이를 공공연히 불평하자, 조정이 그를 파직시키고 옥에 가
두었다. 그래도 원망을 거두지 않았기에 한때 제명되어 서민으로 추락했다. 무장
으로서 명성이 높았지만 수나라 양제의 미움을 샀다. 결국 대업 3년(607)에 수나
라 양제를 비판한 것이 발각되어 죽임을 당했는데, 향년 64세였다.

18. 양소하약필상, 병유춘원도: 오카무라 시게루는 "양소하약필상병유춘원도"로 읽어
이 경우 '상'은 없는 것이 자연스럽다고 했다. 이에 반해 나가히로 도시오는 "양소
하약필상, 병유춘원도"로 해석하고 이 경우 〈병유춘원도〉에서 '병'은 잘못 첨가된
글자로 보았다.

法士弟法輪中品上, 李云, 屬意[1]溫雅, 用筆調潤. 精密有餘, 高奇
未足. 輿馬之際, 難與比肩, 比其兄爲劣. 及其關臺苑, 恣登臨,
羅綺如春, 芳菲似雪, 亦爲絶塵也. 僧悰云,[2] 法輪精密有餘, 不
近師匠, 全範士體. 先圖寺壁, 本效張公, 爲步不成,[3] 諒非高雅.
前賢品第, 以此失之.

法士子德文中品, 李云, 筆迹纖懦, 英靈銷歇, 與法輪劉烏同.

정법사 동생 정법륜중품상에 대해서는 이사진이 "작품 구상이 온아하고,
용필이 조화롭고 윤택이 있다. 정밀함은 남음이 있지만, 고고하고 기괴
함은 부족하다. 수레와 말을 그린 것은 세속의 화가 중 어느 누구와도

견줄 수 없지만, 그의 형 정법사에 비하면 못하다. 확 트인 건물과 정원, 그리고 (이곳을) 마음껏 올라와 바라보는 정경, 봄과 같이 고운 비단옷을 입은 여인네, 눈과 같이 향기로운 풀 등(을 그린 것)은 또한 세속을 뛰어넘은 듯하다."라고 했다. 언종 스님은 "정법륜은 (대상의 묘사와 색채가) 매우 정밀하지만, 화공의 작품에 가까운 것이 아니라 완전히 사대부의 양식을 배웠다."라 했다. (정법륜이) 처음에 사원 벽을 그릴 때 본디 장승요를 본받았지만, (장승요의 작품 세계에) 근접하지 못했다. (이로 볼 때) 진실로 (그의 작품 세계가) 고아하다고는 말할 수 없다. 앞 시대의 뛰어난 평론가가 (이 화가에 대해) 내린 품제는 이 때문에 잘못되었다.

정법사의 아들 정덕문중품에 대해서는 이사진이 "필치가 섬세하고 나약하며, 뛰어나고 신령스러운 기운이 흩어져 거의 없어졌다. (화품이) 정법륜, 유오와 같다."고 했다.

1. 속의: 뜻을 붙이다. 즉 '입의(立意)'와 같은 의미로, 창작활동에서 작품을 구상하는 것을 말한다.
2. 승종운: 언종은 이사진보다 시대가 앞선다. 따라서 『역대명화기』에서는 일반적으로 언종의 평문이 앞에 오고 이사진의 평문이 뒤에 온다. 그런데 여기에서는 이사진이 앞에 나와 있다. 또한 언종의 『후화록』에 기록된 27명 중에는 정법륜에 대한 평문이 없다. 그 서문에서도 "태상 직책에 있는 정법륜, 윤백에 있는 성숭, 간장통과 축원표 등은 비록 현재 활동하고 있더라도 유명한 화가가 아니기 때문에 이와 같은 사람들은 현명한 후인을 기다려 (기록하지 않는다)(如鄭法輪太常, 成嵩尹伯, 干長通, 竺元標等, 雖行于代, 未曰名家, 若玆之流, 以俟來哲)."라 했다. 나가히로 도시오는 후인이 『역대명화기』를 필사하는 도중 삽입한 것으로 보았다.
3. 위보불성: '한단학보(邯鄲學步)'의 고사로 정법륜이 장승요 화법의 정수를 잘 배우지 못함을 비유했다.

孫尙子上品中, 睦州建德縣尉.[1] 僧悰云,[2] 師模顧陸, 骨氣有餘, 鬼神特所偏善, 婦人亦有風態, 在法士下子華上. 竇蒙云, 鞍馬[3] 樹石, 法士不如. 與顧陸異迹, 豈獨鬼神而已. 李云, 孫鄭共師 於張, 鄭則人物樓臺, 當雄霸伯, 孫則魑魅魍魎[4], 參靈酌妙, 善 爲戰筆之體[5], 甚有氣力, 衣服手足, 木葉川流, 莫不戰動, 唯鬢 髮獨爾調利, 他人效之, 終莫能得, 此其異態也, 在上品鄭下, 董展上美人圖, 屋宇, 鬼神, 傳於代.

손상자상품중는 목주 건덕현의 현위를 지냈다. 언종 스님은 (그에 대해서) "고개지와 육탐미(의 화풍)을 배웠는데, 골기가 넘친다. 귀신(의 묘사)는 특히 (그가) 뛰어나게 잘 그리는 것이며, 부인(의 묘사)에도 풍취가 있다."라고 하면서 (그의 화품을) 정법사 아래, 양자화 위에 놓았다. 두몽은 (그에 대해서) "말과 수석(을 묘사한 것)은 정법사가 미치지 못한다. 고개지, 육탐미와는 필치가 다르니 어찌 귀신(의 묘사)만이겠는가."라고 말했다.

이사진은 "손상자와 정법사는 똑같이 장승요(의 화법)을 배웠는데, 정법사는 인물과 건물(의 그림)에서는 웅위하고 힘 있는 군주에 해당하고, 손상자는 도깨비(의 묘사)에서 신령스러운 경지에 참여하고 미묘함을 헤아려 (그 세계를 그렸다.) (손상자는) 떨리는 듯한 필치의 양식을 잘 그렸는데, (이것에는) 매우 기력이 있다. 의복과 팔다리, 나무와 잎, 내의 흐름(을 그린 것에는) 떨면서 움직이지 않는 것이 없었다. 오직 수염과 머리털만이 조밀하면서 예리할 뿐이었다. 다른 사람들이 그것을 흉내 내었지만 끝내 아무도 할 수 없었다. 이것은 (화법에서) 기이한 모습이다."라고 말하면서 (손상자의 화품을) 상품에서 정법사 아래, 동백인과 전자건 위에 놓았다〈미인도〉,〈옥우도〉,〈귀신도〉가 당대에서 전해진다.

1. 목주건덕현위: 지금의 저장 성 젠더 현[建德縣]에 속한다. 현위(縣尉)는 직책명이다.
2. 승종운: 여기에 인용된 문장은 언종의 『후화록』과 차이가 있다. 먼저 『후화록』에는 '손상자(孫尙孜)'로 되어 있다. '귀신특소편선(鬼神特所偏善)'이 "귀신의 경우 본성적으로 매우 특출난 경우가 많았다(至于鬼神, 性多偏擅)."로 되어 있다.
3. 안마: 안장을 씌운 말. 일반적으로 말그림을 말한다.
4. 이매망량: 리(魑)·매(魅)·망(魍)·량(魎) 모두 도깨비의 일종이다.
5. 전필지체: 손이 떨리는 듯한 필치를 사용한 화풍. 손상자의 작품이 현재 남아 있지 않아 정확히 어떻게 그렸는지 알 수 없다. 오대(五代)의 인물화가 주문구(周文矩)가 남당 후주(後主) 이욱(李煜, 937-978)의 서체, 즉 '금착도(金錯刀)'라고 부르는 떨리는 듯한 서체의 영향을 받아 전필(戰筆)을 사용했는데,도29 이것으로 손상자의 필치를 짐작할 수 있다.

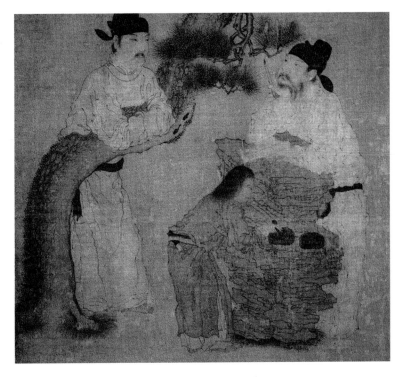

도29 전 주문구(周文矩), 《유리당인물도(琉璃堂人物圖)》
오, 비단에 수묵 담채, 31.3×126.2cm, 미국, 메트로폴리탄 미술관(Metropolitan Museum of Art).

董伯仁^{中品上}, 汝南¹人也. 多才藝, 鄉里號爲智海. 官至光祿大
夫, 殿中將軍. 僧悰云, 綜步多端,² 尤精位置, 屏障一種, 亡愧
前賢, 在陳善見下. 竇蒙云, 樓臺人物, 曠絶³古今. 雜畫巧贍,⁴
高視孫田. 乃變化萬殊, 何止屏風一種. 李云, 董與展皆天生縱
任, 亡所祖述. 動筆形似, 畫外有情, 足使先輩名流, 動容變色.
但地處平原⁵, 闕江山之助, 跡參戎馬,⁶ 少箐褵之儀⁷. 此是所未
習, 非其所不至. 若較其優劣, 則欣戚笑言, 皆窮生動之意, 馳騁
弋獵, 各有奔飛之狀. 必也三休輪奐⁸, 董氏造其微, 六轡沃若,⁹
展生居其駿. 董有展之車馬, 展亡董之臺閣. 汝南今多畫迹, 是
其絶思. 石泉公王方慶¹⁰觀之而歎曰, 向使展董二人, 與江東諸
子, 易之而處, 張侯已降, 咸應病之, 鑒者以爲知音. 初董與展
同召入隋室, 一自河北, 一自江南, 初則見輕, 後乃頗采其意.
古來詞人, 亦有此累周明帝畋遊圖¹¹, 雜畫臺閣樣, 彌勒變, 弘農田家圖,
隋文帝上廐名馬圖, 傳於代.

동백인_{중품상}은 여남 사람이다. 재주와 기예가 많아서 고향에서는 '지
해'(즉 지혜의 바다)라고 불렸다. 관직이 광록대부, 전중장군에 이르렀
다. 언종 스님은 (그에 대해서) "다양한 종류의 화법을 종합적으로 익혔
으며, 특히 구도에 정통했다. 병풍 그림은 이전의 어느 선배 화가에게
견주어도 손색이 없다."라 하고 (화품을) 진선견 아래에 놓았다. 두몽은
(그에 대해서) "건물과 인물(을 그리는 솜씨)는 예부터 지금까지 (보아
도 그만 한 화가가) 없다. 다양한 화제를 그린 작품은 기교가 뛰어나고
화려하여, 높게는 손상자, 전승량에 비교할 수 있다. 따라서 (그의 작품
은) 변화가 많고 다양한데, (그의 뛰어난 솜씨가) 어찌 (언종 스님이 말
하는) 병풍 한 종류에 그치겠는가."라 했다.
이사진은 이렇게 말했다. "동백인과 전자건은 모두 선천적으로 자유분

방하여 (누구에게) 배운 바가 없었다. 붓을 움직여 (그림을 그리면) 형태가 비슷하게 되고, (또한) 그림을 넘어서 운치가 있었다. 그래서 선대의 유명한 화가들이 (그 작품의 훌륭함에 놀라) 몸을 움직이고 얼굴색이 변할 정도였다. 다만 (동백인과 전자건의) 고향이 평원에 놓여 있기 때문에, 강과 산(이 없어 이것을 평소에 보지 못해 작품에 수용하여 다양하게 하는 데) 도움이 되지 못했다. (또한 그들의) 행적이 전쟁의 경험에 관련되었기 때문에, (그들 작품에는) 여성과 같은 얌전한 모습이 부족하다. 이것은 익히지 못했기 때문이지, (자질상) 이르지 못한 것이 아니다. 만약 (두 사람의) 우열을 비교한다면, 기쁘고 슬프고 웃고 말하는 것(을 그린 그림에)는 모두 생동하는 뜻을 다 표현했고, 말을 몰고 달리며 주살로 사냥하는 것(을 그린 그림에)는 각각 달리고 비등하는 듯한 형상이 있다. (그러나) 삼휴대와 같은 장대한 건물의 묘사에서는 동백인이 그 오묘함에 이르렀고, 6개의 말고삐가 있고 털에 윤기가 나는 마차행렬의 묘사에서는 전자건이 최고의 자리에 놓인다. (그렇다고 하더라도) 동백인에게는 전자건의 거마 (그리는 솜씨가) 있어도, 전자건에게는 동백인의 건물(을 잘 그리는 솜씨)가 없다."

(동백인의 고향인) 여남 지역에는 지금도 작품이 많은데, (동백인의 작품이 그중에서) 걸작이다. 석천공 왕방경이 그것을 보고 감탄하면서 "가령 전자건과 동백인 두 사람으로 하여금 강동(남조)의 여러 화가와 입장을 바꾸어 활동하게 했다면 장승요 이래 모두 (그의 뛰어난 솜씨에) 마음이 아팠을 것이다."라고 말했는데, 감식안이 있는 사람은 (왕방경의 이 말을) 타당하다고 생각했다.

처음에 동백인과 전자건이 함께 수나라 왕실에 초빙받아 들어갔을 때, 한 사람은 황하 이북에서 왔고 다른 한 사람은 양자강 이남에서 왔기 때문에 처음에는 서로를 무시하다가 나중에는 상대방의 뜻을 많이 채택하게 되었다. 옛날부터 시인들에게도 이러한 병폐가 있었다〈주명제전유도〉.

〈잡화대합도〉, 〈미륵경변상도〉, 〈홍농전가도〉, 〈수문제상구마도〉가 당대에서 전해진다.

1. 여남: 지금의 허난 성 루난 현[汝南縣]에 속한다.
2. 종보다단: 종보(綜步)는 『후화록』에 '종섭(綜涉)'으로 되어 있어 여기서는 이를 따랐다. 다단(多端)은 여러 실마리, 즉 여러 종류의 화법을 가리킨다.
3. 광절: 뒤가 끊어짐.
4. 잡화교섬: 잡화(雜畫)는 제재 형식이 다양한 그림이고, 교섬(巧贍)은 기교가 뛰어나고 풍부함을 뜻한다.
5. 지처평원: 동백인의 고향인 여남은 높은 산악이나 장대한 강이 없으며 사방이 대평원으로 되어 있다.
6. 적참융마: 융마(戎馬)는 전쟁에 쓰는 말로서 군대 또는 전쟁이란 의미로 쓰인다. 적참융마는 그들의 행적이 전쟁에 관련되었음을 알려준다. 전자건은 조산대부(朝散大夫), 장내도독(帳內都督)을 지냈고, 동백인은 광록대부, 전중장군에 이르렀다.
7. 잠거지의: 언종의 원문에는 '잠군지의(簪裙之儀)'로 되어 있다. 잠(簪)은 비녀이고, 군(裙)은 여성이 입는 치마다. 따라서 잠거(簪裾)는 여성을 가리킨다. 즉 여성과 같은 얌전한 모습이 없다는 것이다.
8. 삼휴윤환: 삼휴는 장화대(章華臺)라고도 하는 삼휴대(三休臺)를 말한다. 한나라 가의(賈誼)의 『신서(新書)』 「퇴양(退讓)」편에 따르면 초나라 왕이 장화대를 세웠는데, 사람들이 그 정상에 올라갈 때 반드시 3번을 쉬어야 비로소 도달할 수 있다고 하여 '삼휴대'라고 불렀다고 한다. 윤환(輪奐)은 '윤환(輪煥)'이라고도 쓰며, 집이 높고 크며 많은 모습을 말한다. 『예기』 「단궁(檀弓) 하」에서 "아름답구나, (건물의) 높음이여. 아름답구나, (건물의) 많음이여(美哉輪焉, 美哉奐焉)."라고 했는데, 후한 시대 정현(鄭玄)이 "윤은 윤균으로 높고 큼을 말하고, 환은 많음을 말한다(輪, 輪困, 言高大. 奐, 言衆多)."라고 주석을 달았다. 높고 거대한 궁궐을 가리킨다.
9. 육비옥약: 육비(六轡)는 6개의 재갈이고, 옥약(沃若)은 말이 살찌고 털이 윤기가 나는 모습을 형용한다. 따라서 6개의 재갈이 물리고, 살찌고 털에 윤기가 나는 말이 있는 말과 수레의 행렬을 가리킨다.
10. 석천공왕방경: 이 책 제1권 「그림의 흥기와 쇠퇴를 서술하다」 참조.
11. 〈주명제전유도〉: 주나라 명제는 우문민(宇文敏)을 가리킨다. 『주서(周書)』 4 '명제기(明帝記)'에 전기가 나온다. 북위 영회 3년(534)에 태어나 북주 무성 2년(560) 향년 27세에 죽었다. 어려서 학문을 좋아했고, 즉위한 후에는 공경(公卿) 이하 문학에 뜻을 둔 80여 명을 궁중에 모아 경서와 역사서를 간행하고 세보(世譜) 500권을 만들었다. 그 외 문장 10권을 남겼다. 전기에는 사냥(畋遊)에 관한 기사는 없다.

楊契丹上品中. 官至上儀同. 僧悰云, 六法備該, 甚有骨氣, 山東[1]
體制, 允屬伊人, 在閻立本下竇云, 契丹之迹, 非不雄富, 比之董展, 則
乏精微. 李云, 田楊聲侔董展. 昔田楊與鄭法士同於京師光明寺
畵小塔, 鄭圖東壁北壁, 田圖西壁南壁, 楊畵外邊四面, 是稱三
絶. 楊以簟蔽畵處, 鄭竊觀之, 謂楊曰, 卿畵終不可學, 何勞鄣
蔽. 楊特託以婚姻, 有對門[2]之好. 又求楊畵本, 楊引鄭至朝堂[3],
指宮闕衣冠車馬曰, 此是吾畵本也. 由是鄭深歎服光明寺後爲大雲
寺, 今長安懷遠里也. 又寶刹寺一壁, 佛涅槃變, 維摩等, 亦爲妙作.
與田同品隋朝正會圖, 幸洛陽圖, 豆盧寧像,[4] 貴戚游宴圖, 雜佛變,[5] 傳於代.

양계단상품중은 관직이 상의동에 이르렀다. 언종 스님은 (그에 대해서)
"6가지 법칙을 모두 갖추었고, 골격과 기운이 왕성하다. 산동 일대의
그림 양식은 진실로 이 사람과 관계가 있다."라고 말하면서 (그의 화품
을) 염립본 아래에 놓았다두몽은 "양계단의 작품은 웅위하고 소재가 풍부하지 않은
것이 없지만, 동백인과 전자건에 비하면 정미한 맛이 부족하다."고 했다.
이사진은 이렇게 말했다. "전승량과 양계단의 명성은 동백인, 전자건과
비슷하다. 옛날 전승량, 양계단과 정법사는 함께 장안의 광명사의 작은
탑에 벽화를 그렸다. 정법사는 동쪽 벽과 북쪽 벽에 그렸고, 전승량은 서
쪽 벽과 남쪽 벽에 그렸으며, 양계단은 바깥의 사방 벽에 그렸는데, 당시
에 (이 세 사람을) '삼절'이라 칭했다. 양계단은 멍석으로 자기의 그림을
덮고 그렸는데, 정법사가 은밀히 그것을 보고 '그대의 그림은 끝내 배울
수 없는데 왜 휘장으로 숨기려고 애쓰는가.'라고 했다. 양계단은 (정법사
에게) 서로 혼인관계를 맺자고 부탁했고 (마침내 두 집안이) 우호적인
혼인관계를 맺(어 정법사의 걱정을 해소시켜 주)었다. 정법사가 또한 양
계단의 화본을 얻고자 하자, 양계단은 정법사를 데리고 조정에 이르러,
궁궐, 의관, 거마를 가리키면서 '이것이 나의 화본이다.'라고 했다. 이것

으로 말미암아 정법사가 탄복했다^{광명사는 후에 대운사가 되었는데, 지금의 장안}
^{회원리에 있다. 또한 보찰사의 벽 하나에 (그가 그린) 〈부처열반경의 변상}
^{도〉와 〈유마거사의 초상〉 등도 걸작이다. 전승량과 화품이 같다."}〈수조정
회도〉, 〈행낙양도〉, 〈두노녕의 초상〉, 〈귀척유연도〉, 〈잡불변〉이 세상에 전해진다.

1. 산동: 효산(崤山)과 함곡관(函谷關)의 동쪽 지역, 즉 중원 지역을 가리킨다.
2. 대문: 문당호대(門當戶對)의 약어로, 혼인에 있어서 남녀 두 집안의 형편이 엇비슷
 한 것을 말한다. 여기에서는 일반적인 혼인을 가리킨다 할 수 있다.
3. 조당: 조정(朝廷)을 말한다.
4. 〈두노녕상〉: 두노녕(500~565)은 『주서(周書)』19에 전기가 있다. 자가 영안(永安)
 이고, 창려(昌黎) 도하(徒河, 지금의 랴오닝 성 진저우 시錦州市 서북쪽) 사람이다.
 선조의 성은 모용씨(慕容氏)다. 두노녕은 말 타기와 활쏘기에 뛰어난 무장으로서
 북위 말기부터 두각을 나타내어 이윽고 우문태(宇文泰, 북주의 문제文帝)의 부하가
 되었다. 서위(西魏)의 공제(恭帝) 2년(555)에는 무양군공(武陽郡公), 상서우복야
 (尙書右僕射), 북주 무성 초년(559)에는 대사구(大司寇), 추국공(楚國公)이 되었으
 며, 보정(保定) 5년(565)에 죽었다.
5. 〈잡불변〉: 의미가 확실하지 않다.

劉烏^{下品}, 僧悰云, 師於鄭, 屛鄣¹有功. 其於綿密, 獨越倫輩².
李云, 學於鄭, 不少風格, 但未遒³耳.
陳善見^{下品}, 僧悰云,⁴ 准的⁵於鄭, 遒媚溫潤, 則不及之. 裴孝源
云,⁶ 二閻袁陸張之外, 學者陳善見王知愼之流, 萬得其一, 固未及
於風格, 尙汲汲於形似. 今之所蓄, 皆善見寫搨, 都非楊鄭之眞矣.
江志^{中品}, 僧悰云,⁷ 筆力勁健, 風韻頓挫⁸, 摸山擬石, 妙得其眞.
李雅^{下品}, 爲滕王⁹^{庫直或云秦王¹⁰}. 僧悰云,¹¹ 神氣抑揚, 獨越倫
伍. 聖僧形制, 是所尤工. 寶云, 佛像鬼神, 法士以下, 僧繇之
亞. 契丹善見, 未可比之.

유오하품에 대해서는 언종 스님이 "정법사(의 화법)을 배웠으며, 병풍 그림에 뛰어난 업적을 남겼다. (묘사의) 정밀함에 있어서는 동년배 화가들을 훨씬 능가했다."라고 했다. 이사진은 (그에 대해서) "정법사(의 그림)을 배웠는데, (정법사의) 풍격에 비해 부족하지 않지만, 힘이 없을 뿐이다."라고 했다.

진선견하품에 대해서는 언종 스님이 "정법사를 스승으로 삼았는데, (그림 양식에서) 힘 있고 아름답고 온아하고 윤택한 부분은 정법사에 미치지 못한다."라고 했다. 배효원은 "염립덕과 염립본, 원천, 육탐미, 장승요 외에 (이들의 화법을) 배운 진선견과 왕지신 같은 화가들은 (앞에서 거론한 화가들의) 만 가지 중에 하나만 얻었기 때문에 진실로 풍격에 미치지 못하고, 언제나 형사(를 표현하는 데)에 급급했다. 오늘날 수집된 작품은 모두 진선견이 모사한 것으로, 모두 양계단과 정법사의 진품이 아니다."라고 말했다.

강지중품에 대해서는 언종 스님이 "필력이 강건하지만 기운이 갑자기 꺾여 버리면서 연속되지 못한다. 산과 바위를 묘사한 것은 오묘하게 그 진실을 얻었다."라고 했다.

이아하품는 등왕의 창고지기가 되었다혹은 진왕이라고 한다. 언종 스님은 (그에 대해서) "정신과 기운이 자유롭게 생동하고, 동년배 화가들을 훨씬 초월했다. 성인과 스님(의 묘사)는 (그가) 특히 잘하는 것이다."라고 했다. 두몽은 (그에 대해서) "불상과 귀신(의 묘사)는 정법사보다 못하지만, 장승요에 버금간다. 양계단과 진선견은 그에게 미치지 못한다."라 했다.

1. 병장: 병장(屛障)이라고도 쓰며, 병풍 그림을 말한다. 허난 성 미 현 타호정묘(打虎亭墓)에서 발견된 한나라의 화상석에 병풍이 묘사되어 있다. 또한 서한 시대의 성제(成帝, 기원전 33-기원전 3) 때에 황제어용 수레의 병풍에 은나라 주왕(紂王)이 밤새 주연을 열어 달기(妲己)와 희롱하는 그림이 그려져 있다는 문헌기록이 전

해진다.(『한서(漢書)』 100상 「서전敍傳」 참조) 이러한 병풍화의 전통은 후대까지 이어지고 있다.

2. 윤배: 동년배.

3. 주: 주경(遒勁). 그림이나 글씨에서 붓의 힘이 굳셈.

4. 승종운: 언종의 『후화록』에서는 진선견에 대해 "정법사를 스승으로 삼았는데 무엇이든 뛰어났다. 필치가 아름답고 온아하며 순조로운데, 이것이 그가 잘하는 것이다(准的鄭公, 觸途成擅, 筆嫵溫順, 斯人所長)."라고 기술하고 있다.

5. 준적: 준(准)은 준(準)의 속자로, 여기에서는 동사로 사용되어 '표준으로 삼다'라는 의미다.

6. 배효원운: 배효원의 『정관공사화사(貞觀公私畫史)』에는 진선견에 대해 약간 다른 내용이 기술되어 있다. "지금 이전의 작품을 모아 검사하여 그 법도를 취하고 그와 아울러 교묘하게 생각하여 보니, 오직 두 염씨(염립덕과 염립본 형제), 양자화, 육탐미 (등의 작품 세계가) 아득히 일상 밖으로 초월했고, 원천·원질, 장승요·장선과 두 부자(의 작품 세계)는 또한 그 다음에 머물 수 있다. 염립본은 장승요(의 화법)을 배웠지만 스승보다 낫다고 할 수 있으며, 인물, 의관, 거마, 누각 (등의 묘사)에서는 (장승요와 염립본이) 똑같이 남북 (지역의 실정에 맞게 그리는) 오묘함을 얻었다. 양자화와 장승요 부자는 또한 세상에서 현명하다고 말한다. 염립덕과 염립본은 진실로 난형난제와 같은 화가들이라 말한다. (이들의 화법을 배운) 진선견과 왕지신의 무리들은 그 만분의 일만 얻었기 때문에 진실로 (이들의) 정신에 미치지 못하고, 언제나 형사(를 표현하는 데)에 급급했다. 오늘날 수집된 (양계단과 정법사의) 작품은 모두 진선견과 왕지신이 모사한 것으로, 모두 양계단과 정법사의 진품이 아니다. 매번 진품을 감상하면서 진실로 정밀하게 분별해야 한다(今集檢前踪, 取其法度, 兼之巧思, 維二閻楊陸, 迥出常表. 袁張兩家父子, 亦得居其次. 閻本師祖張公, 可謂青出於藍矣. 至於人物衣冠車馬樓閣, 幷得南北之妙. 楊張父子, 亦謂世不乏賢. 博陵大安, 誠曰難兄難弟之學者, 陳善見王知愼之流, 萬得其一, 固未及於風神, 尙汲汲於形似. 今之所蓄多是陳王寫拓, 都非楊鄭之眞筆, 每將眞玩, 深宜精別也)."

7. 승종운: 『후화록』에는 강지에 대해 "필력이 강건하고 정신이 문득 시원스럽다. 산과 바위를 그린 것은 그 진실한 형체를 얻었다(筆力勁健, 風神頓爽, 摸山擬石, 得其眞體)."라고 기술되어 있다.

8. 돈좌: 명확한 해석이 어렵다. 여기에서는 글자 그대로 기운이 갑자기 꺾여 연속적이지 못하다고 해석했다. 오카무라 시게루 역시 개성적 풍격이 완전하게 표현되지 못한 것으로 해석했다.

9. 등왕: 수 문제 양견의 동생 양찬(楊瓚)을 말한다. 『수서』44에 전기가 있다. 개황 11년(591) 향년 42세에 죽었다.
10. 진왕: 수나라 문제의 셋째 아들 양준을 말한다. 어려서부터 불교를 신봉하여 출가를 바랐지만 허락받지 못했다. 후에 매우 방탕하게 생활하고 조정의 충언을 듣지 않았다고 한다. 개황 20년(600)에 죽었다.
11. 승종운: 『후화록』에는 이아에 대해 "정신과 기운이 자유롭게 생동하고, 동년배 화가들보다 훨씬 뛰어나다. 성인과 스님(의 묘사)는 (가가) 더욱 잘 그리는 것이다 (神氣抑揚, 獨高倫伍, 聖僧形制, 是所尤攻)."라고 기술되어 있다.

王仲舒下品, 僧悰云, 北面孫公, 風骨不逮. 精熟潤媚, 推於名輩.[1]
閻思光下品, 解宗下品, 程瓚下品, 已上三人, 並隋朝名手.
尉遲跋質那,[2] 西國人. 善畫外國及佛像, 當時擅名, 今謂之大尉遲六番圖,[3] 外國寶樹圖,[4] 又有婆羅門[5]圖, 傳於代.
天竺僧曇摩拙又, 亦善畫, 隋文帝時自本國來, 遍禮中夏阿育王塔. 至成都雒縣大石寺, 空中見十二神形[6], 便一一貌之, 乃刻木爲十二神形於寺塔下, 至今在焉具三寶感通記.

왕중서하품에 대해서는 언종 스님이 "손상자(의 화풍)을 배웠는데, 정신과 골격이 (손상자에게) 미치지 못한다. 정교하고 와숙하며 윤택이 있고 아름다운 점 때문에 유명한 화가들에 의해 추존되었다."라 했다.
염사광하품, 해종하품, 정찬하품, 이상 세 사람은 나란히 수나라의 유명한 화가다.
위지발지나는 서역 사람이다. 외국(의 풍물)과 불상을 잘 그려 당시에 명성을 날렸다. 지금은 그를 '대위지'라 부른다〈육번도〉, 〈외국보수도〉, 또한 〈파라문도〉가 세상에 전해진다.

인도 스님 담마줄차 또한 그림을 잘 그렸다. 수나라 문제 때 본국에서와 중국의 아소카 왕 탑을 두루 예배했다. (그는 사천성의) 성도 낙현에 있는 대석사에 도달하여 허공에서 12신상의 모습을 보자, 하나하나 그것을 모사하고 바로 나무를 깎아 대석사 탑 아래 12신상의 형태를 만들었다. 지금도 그곳에 있다『삼보감통기』에 나온다.

1. 추어명배: 언종의 『후화록』에는 "유명한 화가들에 의해 추존되었다(名輩所推)."고 되어 있다. 이것에 근거하여 '추어명배(推於名輩)'를 피동으로 해석했다. 즉 왕중서가 유명한 동류 화가들에 의해 추존되었다는 뜻이다.

2. 위지발지나: 위지라는 성(姓)으로 보아 신장 위구르 자치지역의 고란(于闐國)의 왕족 출신이라고 생각된다. 당나라 초기 화가 위지을승의 아버지로서, 당에서 '대위지(大尉遲)'라 불렸다.

3. 〈육번도〉: 번(番)은 당시 중원 사람들이 서방 소수민족을 일컫던 명칭이다. 육번(六番)은 6개의 민족을 가리키지만 구체적인 대상은 확실하지 않다.

4. 〈외국보수도〉: 나가히로 도시오는 『당회요(唐會要)』100 '잡록(雜錄)'에 당나라 정관 21년(647) 3월 11일 먼 외국이 자국의 유명한 토산물을 조공품으로 헌상한 사실을 기록하고, "그 초목과 기타 산물 중 특이한 것이 있다면 상세하게 기록하라고 관청에 조서를 내리고" "돌궐은 마유포도(馬乳葡萄)를, 마가국(摩伽國)은 보리수(菩提樹)를, 강국(康國)은 황금빛이 도는 황도(黃桃)를 ……" 등 상세하게 기록한 것을 예로 들면서, 중국에서 보이지 않는 진귀한 초목의 하나가 외국보수(外國寶樹)일 것이라고 했다. 그는 계속해서 북제, 수나라에 만들어졌다고 추정되는 석각화(쾰른 미술관 소장)에 보배스러운 나무〔寶樹〕를 말 위에 세우고 행진하는 서역인의 행렬도가 그려져 있기 때문에 수나라에서도 〈외국보수도(外國寶樹圖)〉가 있었을지도 모른다고 했다.

5. 파라문: 브라마나(Brahmana)의 한역으로 '청정(清靜)'을 의미한다. 인도의 카스트 제도에서 가장 지위가 높은 승려 계급을 말한다.

6. 십이신형: 신형(神形)은 『집신주삼보감통기(集神州三寶感通記)』 상권(上卷)에 근거하여 신왕(神王)으로 고쳤다. 12신왕상(神王像)은 12신장상(神將像)이라고도 하는데, 『약사경(藥師經)』을 암송하는 사람을 호위한다고 전해지는 무장(武裝)의 신장(神將)으로, 일본 나라(奈良) 약사사(藥師寺)에 약사불(藥師佛)을 둘러싸고 있는 12신장상이 남아 있다.

제 9 권

1. 당나라 상 128명 唐朝上一百二十八人

唐高祖神堯皇帝, 太宗皇帝, 中宗皇帝, 玄宗皇帝, 並神武聖哲[1],
藝亡不周, 書畫備能, 非臣下所敢陳述.
漢王元昌,[2] 高祖神堯皇帝第七子, 太宗皇帝之弟, 少博學, 能書
畫. 武德三年, 封魯王, 十年封漢王, 爲梁州都督, 坐太子承乾
事廢畫漢賢王圖, 鞍馬,[3] 鷹鶻, 傳於代. 李嗣眞云, 天人之姿, 博綜技
藝, 頗得風韻, 自然超擧, 碣館深崇,[4] 遺迹罕見, 在上品二閻之
上裴孝源云, 六法具全, 萬類不失.
漢王弟韓王元嘉[5], 亦善書畫, 天后授之太尉[6]. 善畫龍馬虎豹.
滕王元嬰,[7] 亦善畫.

당나라 고조 신요 황제(이연, 618-626년 재위), 태종 황제(이세민,
626-649년 재위)도30, 중종 황제(이현, 683-710년 재위), 현종 황제(이
융기, 712-756년 재위)는 모두 신령한 용기와 신성한 지혜를 가졌고,
육예에 두루 능통했으며, 글씨와 그림 또한 잘했기 때문에, 내가 감히
기술할 수 없다.
한왕 이원창(?-643)은 고조 신요 황제의 일곱째 아들이며 태종 황제의
동생인데, 어려서 박학했고 글씨와 그림을 잘했다. 무덕 3년(620) 노왕
에 봉해졌으며, (정관) 10년(636)에는 한왕에 봉해지면서 양주도독이
되었으나 태자 승건의 (모반) 사건에 연루되어 폐위되었다〈한현왕도〉, 〈안
마도〉, 〈응골도〉가 세상에 전해진다. 이사진은 (그에 대해서) "천상세계 사람의
풍모로서, 널리 기예를 종합했고 풍류와 운치가 상당히 많았다. (그의
작품 세계는) 자연스럽고 초월적이지만, 궁궐이 삼엄하여 세속과 떨어
져 있기에 남은 작품을 보기 어렵다."고 하고, (그의 화품을) 상품 염립

도30 태종(太宗), 〈진사명(晉祠銘)〉
당(646), 탁본, 25.3×15cm, 일본 도쿄, 다이토 구립서도박물관본.

덕과 염립본 위에 놓았다.배효원은 (그에 대해서) "그림의 6가지 법칙이 모두 완전하고, 모든 사물의 형상이 법도를 잃지 않았다."고 했다.

한왕의 동생 한왕 이원가(618-688) 또한 글씨와 그림을 잘했으며, 측천무후가 그에게 태위를 제수했다. 용과 말, 호랑이, 표범을 잘 그렸다.

등왕 이원영(?-684) 또한 그림을 잘 그렸다.

1. 신무성철: 나가히로 도시오는 이 구절을 '신·무·성·철'로 끊어 읽어 "신령, 용기, 신성, 지혜"의 4가지 덕으로 해석했고, 오카무라 시게루는 '신무·성철'로 끊어 읽어 "신령한 용기와 신성한 지혜"로 해석했다. 청짜이는 '신무'가 '성철'을 수식하는 것으로 보아, "신령스럽고 용감한 성인이자 철인"으로 해석했다. 여기에서는 오

카무라 시게루의 견해를 따라 해석했다.

2. 한왕원창: 『당조명화록』「국조친왕삼인(國朝親王三人)」에 다음과 같이 기록되어 있다. "한왕 이원창은 말 그림을 잘 그렸는데 필치가 오묘하고 뛰어났다. (그러나) 후대에 (이 작품을) 본 사람이 없었다. 송골매, 산비둘기, 꿩, 토끼를 그린 것이 세상에 보이는데, 뛰어난 화가도 손을 놓고 감탄했다(漢王元昌, 善畫馬, 筆踪妙絶, 后無人見. 畫鷹鶻雉兎, 見在人間, 佳手降嘆矣)."

3. 안마: 안장을 얹은 말. 여기서는 말을 그린 그림을 말한다.

4. 갈관심숭: 갈관은 수직으로 세운 비석처럼 높이 치솟은 궁궐을 말한다. 갈관심숭은 궁궐이 깊고 높아 세속과 떨어져 있다는 의미다.

5. 한왕원가: 전기가 『구당서』 64, 『당서』 79에 있다. 그는 고조의 열한째 아들로서, 어려서부터 학문을 좋아했으며 수장 도서가 만 권이 넘었다. 또한 비문(碑文)과 고적(古迹)을 모았는데 그중 희귀본이 많았다고 한다. 정관 10년(636)에 한왕(韓王)에 봉해졌고 노주도독(潞州都督)에 제수되었다. 당시 측천무후가 당나라의 종실을 배제하는 정책을 펼쳤는데, 이에 불안감을 느낀 한왕은 황국공(黃國公) 찬(讚)과 월왕(越王) 정(貞)의 부자와 도모하여 반란을 일으켰지만 실패하여 수공 4년(688)에 자살했다.

6. 태위: 관직의 명칭. 진한 시대에 처음 설치되었고 전국의 군정(軍政)을 맡는 최고위 군사직이다. 따라서 승상(丞相), 사마(司馬)와 함께 삼공(三公)이라 불렸다.

7. 등왕원영: 고조의 스물두째 아들 이원영을 말한다. 생년은 알 수 없고 684년에 죽었다. 정관 13년(639)에 등왕에 봉해졌다. 금주자사(金州刺史)에 임명되었고 후에는 홍주도독(洪州都督)으로 옮겼다. 여러 번 범법을 일삼는 등 행실이 방종하여 고종에게 훈계를 받았다. 측천무후가 정치에 관여할 당시 개부의동삼사(開府儀同三司)와 양주도독(梁州都督)을 겸했다. 죽은 후에는 사도(司徒), 기주자사(冀州刺史)에 추증되고 헌릉(獻陵)에 합장되었다.

閻立德上品下. 閻讓, 字立德, 以字行於代, 父毗, 在隋以丹青知名已 在第八卷中具載. 與弟立本, 俱傳家業[1]. 武德中爲尙衣奉御[2], 造袞 冕大裘等六服,[3] 腰輿[4]傘扇, 咸得妙制. 貞觀初爲將作大匠[5],[6] 造 翠微玉華宮, 稱旨. 官至工部尙書, 封大安縣公. 顯慶元年贈吏部

尚書, 幷州都督, 謚曰康文成公主降番圖[7], 玉華宮圖, 鬪鷄圖, 並傳於代[8].

염립덕상품하. 염양(이 본명)이고 자는 입덕인데, 자(인 입덕)으로 세상에서 활동했음의 부친 염비는 수나라에서 그림으로 명성을 떨쳤다이미 제8권에 기재되었다. (염립덕은) 동생 염립본과 함께 가업을 전수했다. 무덕 연간(621-626)에는 상의봉어가 되고, 곤룡포, 면류관, 대구 등의 6가지 의복과 황제의 가마, 우산, 부채를 만들었는데, 모두 오묘하게 제작할 수 있었다. 정관 초(627)에는 (장작소장이 되었고, 동 9년에 고조가 사망하자 그 무덤 조성을 완성한 공적에 의해) 장작대장이 되어 취미궁과 옥화궁을 만들었는데, 임금의 뜻에 맞았다. 관직이 공부상서에 이르렀고 대안현공에 봉해졌다. 현경 원년(656)에 (염립덕은 사후에) 이부상서, 병주도독에 추증되었으며, 시호는 강이라 했다〈문성공주강번도〉, 〈옥화궁도〉, 〈투계도〉가 나란히 세상에 전해진다.

1. 가업: 넓은 의미로는 염비로부터 시작된 여러 업적, 즉 궁정의 미술공예품 제작, 조정의 수레 제작, 복식 사업의 참여, 국가의 토목사업 조성 등을 가리키고, 좁은 의미로는 화업을 말한다.
2. 상의봉어: 천자의 의복과 거마를 관장하는 전중성(殿中省)의 한 부서인 상의국(尙衣局)의 관리.『구당서』44「직관지(職官志)」에 따르면, "봉어(奉御)의 관직은 의복을 담당한다. 그 제도를 상세하게 하고 그 명칭과 법도를 분별한다."라 했다. 예를 들면 천사의 모자민도 13종류가 되니, 그 복잡한 의복과 거마를 추측할 수 있다.
3. 조곤면대구등육복: 곤(袞)은 용 문양을 수놓은 예복인 곤룡포, 면(冕)은 천자가 쓰는 면류관이다. 대구(大裘)는 황제가 하늘에 제사를 지낼 때 입던 예복으로 12장(章)이 갖추어져 있고 구(裘) 위에 착용했다. 육복(六服)은 주(周)나라 때 천자와 황후가 입던 6가지 예복을 말한다.
4. 요여: 앞뒤로 여러 사람이 서서 허리 높이만큼 들고 가는 가마.
5. 장작대장: 국가의 건설사업, 즉 토목건축과 공장(工匠)을 관장하는 곳이 장작감(將作監)인데, 그 휘하에 좌교서(左校署), 우교서(右校署), 중교서(中校署), 견관서(甄官署) 4부서와 백공감(百工監), 기타 5감(監)이 있었다. 이를 관장하는 장관이 장

작대장(將作大匠)이다. "돌을 쪼고 흙으로 그릇을 만드는 일"을 관장했으므로 건축물의 석조장식과 석조각 또는 기와벽돌을 만드는 일에도 관여했다.

6. 정관초위장작대장: 『구당서』 77 '염립덕' 전과 『당회요』 30을 종합하면, 염립덕이 참여한 국가의 토목사업은 다음과 같다.

(1) 헌릉(獻陵): 당 고조의 무덤. 정관 9년(635).

(2) 소릉(昭陵): 태종 및 문덕황후의 무덤. 정관 11년(637) 2월에 왕명으로 공사를 시작하여 정관 23년(649) 8월 18일에 완성했다. 구종산(지금의 산시 陝西省 리촨 현醴泉縣)에 있다. 염립덕은 무덤을 만드는 도중 공사에 태만했다는 이유로 해직되어 지방으로 좌천되었다가, 정관 13년에 장작대장으로 복직했다.

(3) 양성궁(襄城宮): 정관 14년(640) 8월. 이것은 여주(汝州) 서산(西山)의 이궁(離宮)이다.(『당서』 100 「염립덕전」)

(4) 취미궁: 정관 21년(647) 4월. 종남산(終南山) 정상에 피서용으로 고조가 세웠던 태화폐궁(太和廢宮)을 개조한 궁전이다. 이 궁의 함풍전(含風殿)에서 태종이 사망했다.(정관 23년 5월)

(5) 옥화궁: 정관 21년 7월. 방주(坊州) 의군현(宜君縣) 봉황곡(鳳凰谷)에 자리했다. 피서용 궁전으로 태종의 검약한 뜻에 따라 간소하게 세워졌다고 한다.

(6) 만년궁(萬年宮): 고종의 궁전. 영휘 3년(652) 4월. 섬서성 봉상부(鳳翔府) 인유현(麟遊縣)에 있었으며, 원래 수나라 때에는 인수궁(仁壽宮)이었으나, 당나라 태종 때 수리하여 구성궁(九成宮)이라고 불렸고, 고종 때 다시 수리하여 만년궁

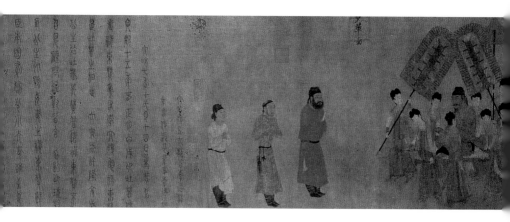

도31 전 염립본, 〈보련도(步輦圖)〉(권, 부분, 당)
송 모본, 비단에 채색, 38.5×129.6cm, 베이징, 고궁박물원.

이라고 불렀다.(『당회요』)

(7) 장안성의 나곽(羅郭): 고종 영휘 5년(654) 4만 명의 인력을 동원했다.(『구당서』
4 「고종기(高宗紀)」)

이 외에, 정관 18년 태종이 고구려 원정에 나서기 1년 전 홍주(洪州, 강서성 남
창南昌), 요주(饒州, 강서성 파양鄱陽), 강주(江州, 강서성 구강九江)에서 전함 4백
척을 건조했다. 이듬해 고구려 원정에 참전하여 태종의 측근이 되고, 군사용 도로
와 교량 공사를 했다. 그리고 전쟁 중에 왕명을 받아 〈파진도(破陣圖)〉를 그렸다.

7. 〈문성공주강번도〉: 이전부터 청원했던 토번국의 왕 송첸감포(松贊干布, 617-650)
에게 정관 15년(641) 황녀 문성공주를 시집보냈는데, 이를 그린 것을 말한다. 그
해 정월, 강하왕(江夏王) 도종(道宗)이 칙명을 받들어 혼례의 칙사로 공주를 따라
갔다. 토번국의 왕은 "중국의 복식과 의례의 아름다움에 감탄하고 위아래로 쳐다보
면서 부끄러워했다. …… 그는 공주를 위해 성곽과 궁전을 세워 살게 했다. 공주는
토번국 왕이 얼굴을 붉게 칠한 모습을 싫어했다. 이에 농찬은 그러한 풍습을 그만
두게 하고 스스로도 모직 옷이나 갑옷을 벗고 비단 옷을 입으면서 점차 중국풍을
흠모했다."(『구당서』 196상 「토번상土蕃上」) 염립본의 작품으로 전해지는 〈보련도
(步輦圖)〉도31가 이를 그린 것이다. 토번국의 사자 가르통첸(祿樂贊)이 9명의 궁녀
들에 둘러싸인 당나라 태종을 알현하는 모습이다.

8. 전어대: 세상에 전하던 염립덕의 작품은 지금 존재하지 않는다. 『당조명화록』에
는 〈직공도(職工圖)〉가 기록되어 있다. 『선화화보』에는 송나라의 궁궐에 소장된
〈채미태자상(采薇太子像)〉, 〈칠요상(七曜像)〉, 〈유행천왕도(游行天王圖)〉, 〈장생마
지도(莊生馬知圖)〉, 〈우군점한도(右軍點翰圖)〉, 〈심약호안시의도(沈約湖雁詩意
圖)〉가 기록되어 있다.

立德弟立本[1] 上品下, 顯慶初代立德爲工部尙書, 總章[2]元年拜右
相, 封博陵縣公. 有應務之才, 兼能書畵, 朝廷號爲丹靑神化.
初爲太宗秦王[3]庫直[4]. 武德九年, 命寫秦府十八學士, 褚亮爲贊
秦府十八學士駕眞圖[5]序曰, 武德四年,[6] 太宗皇帝爲太尉, 尙書令, 雍州牧, 左
右衛大將軍, 新命爲天策上將軍, 位在三公上. 乃銳意經籍, 怡神藝學, 開學
館以待四方之士. 乃降敎[7]曰, 昔楚國尊賢存道, 先於申穆,[8] 梁園[9]接士比德,

至於鄒[10]枚[11]. 咸以著範前修[12], 垂光後烈[13]. 顧惟菲薄, 多謝古人. 高山仰止, 能亡景慕.[14] 於是芳蘭始被, 深冠蓋之游[15], 丹桂初叢, 廣庶俊之士[16]. 旣而場苗蓋寡, 空留皎皎之姿,[17] 喬木徒遷, 終愧嚶嚶之友.[18] 所冀通人正訓, 匡其闕如, 側席亡倦於齊庭,[19] 開筵有慚於燕館[20]. 屬大行臺司勳郎中杜如晦[21], 記室考功郎中房玄齡[22]及于志寧[23], 軍諮祭酒蘇世長[24], 天策府記室薛收[25], 文學褚亮[26]姚察[27], 太學博士陸德明[28]孔穎達[29], 主簿常玄道[30], 天策倉曹李守素[31], 秦王記室虞世南, 參軍蔡允恭[32]顏相時[33], 著作郎記室許敬宗[34]薛元敬[35], 太學助教蓋文達[36], 典籤蘇勗[37]等, 或背淮而致千里[38], 或通趙以欣三見[39]. 咸能垂裾[40]邸第, 委質[41]藩維[42], 或弘禮度而成典則, 暢詞學而路風雅, 優游幕府. 是用嘉焉, 宜可以守本官兼文學館學士. 及薛收卒, 徵東虞州錄事參軍劉孝孫[43]入館. 尋遷庫直, 閻立本圖形貌,[44] 具題名字爵里, 仍教文學褚亮爲之像贊, 勒成一卷, 號十八學士. 並給珍膳, 分爲三番, 更直宿于閣. 每軍國務靜, 參謁[45]歸休, 卽引見, 論討墳典, 商略前載, 考其得失. 或夜分[46]而寢, 又降以溫顏[47], 禮數甚厚. 由是天下歸心, 奇傑之士, 咸思自効, 于時預入館者, 時所傾慕, 謂之登瀛州[48]云.[49]

염립덕의 동생 염립본상품하은 (현종의) 현경 초년(658)에 염립덕을 대신하여 공부상서가 되었고, 총장 원년(668)에는 우상(우대신)에 배수되었으며, 박릉현공에 봉해졌다. 직무를 처리하는 능력이 뛰어났고, 아울러 그림과 글씨를 잘했는데, 조정 사람들은 (그가) 그림을 귀신같이 잘 그린다고 했다. 처음에는 태종의 진왕부 고직이 되었으며, 무덕 9년(626)에는 진왕부의 18명의 학사를 그림으로 그리라는 명령을 받았고, 저량이 그것에 찬문을 지었다〈진부십팔학사가진도〉에는 다음과 같은 서문이 있다.

무덕 4년(621)에 태종 황제는 태위, 상서령, 옹주목, 좌우위대장군으로 있으면서 새로 천책상장군에 임명되어 지위가 삼공(三公) 위에 있었다. 이에 학문에 힘쓰고, 예술을 통해 정신을 수련했으며, 문학관을 열어 사방의 학자를 초빙했다. 이어서 다음과 같은 교서를 내렸

다. "옛날 (후한 초기) 초나라 (원왕 유교)는 어진 이를 존경하고 도를 보존하면서 신공과 목생(과 같은 대학자)를 먼저 등용했으며, (서한 시대 경제의 동생 양나라 효왕 유무는) 양원에서 명사를 접대하며 덕을 다스리기 위해 추양과 매승(과 같은 문인들)을 먼저 채용했다. 모두 옛 현자들로부터 규범을 찾아서 (이를) 후대 사람들에게 전달하려는 것이다. 생각하건대, (나는) 부족한 사람으로 옛사람(과 비교하면 그들)에게 너무나 부끄럽다. (그러니 내가 원왕이나 효왕과 같은) 높은 산을 우러러보면서, (어찌 이들을) 매우 흠모하지 않겠는가. 이로 인해 난의 향기가 자욱하듯 귀하고 높은 사람들이 (왕궁에서) 성대하게 노닐었고, 붉은 계수나무가 비로소 무성해지듯 뛰어난 선비들이 (더욱 모여) 교류했다. (그러나) 시간이 지나 (지금은) 우리 마당의 싹이 적어 (뛰어난 선비들이 떠나고 난 뒤에) 한갓 깨끗하고 흰 자취만 남아 있으며, (다른) 높은 나무들로 옮겨 가 마침내 앵앵 울며 찾는 벗을 무색하게 했다. (내가) 바라는 것은 (예부터 지금까지) 통달한 사람을 바르게 인도하여 (우리들의) 부족한 점을 바로잡는 것이다. 이로 인해 어진 이를 대접하는 것에서는 제나라 정원에서(처럼) 조금도 게으르지 않고, (뛰어난 선비를 모아) 연회를 베푸는 것을 (풍성하게 하여 오히려) 연나라 궁궐(의 모임)을 부끄럽게 하고자 함이다. 대행대 · 사훈랑중에 있는 두여회, 기실 · 고공랑중에 있는 방현령 및 우지녕, 군자제주에 있는 소세장, 천책부기실에 있는 설수, 문학에 있는 저량과 요찰, 태학박사인 육덕명과 공영달, 주부인 이현도, 천책창조인 이수소, 진왕기실에 있는 우세남, 참군인 채윤공과 안상시, 저작랑 · 기실에 있는 허경종과 설원경, 태학의 조교인 개문달, 전첨의 소욱 등(이 모였는데, 이들 중)에서 어떤 이는 (추양과 같이) 회수를 등에 지(듯 고향을 멀리하)고 천리를 달려왔으며, 어떤 이는 (우경처럼) 흔쾌히 여러 차례 조나라에 이르러 (벼슬을) 얻었다. (그러나 누구든 관계없이) 모두 (우리의) 저택에서 주종의 예법을 맺고 임금에게 충성을 맹세하며 나라를 지킬 수 있었다. 어떤 이는 제도를 넓히고 법전을 완성했으며, 시문과 학술을 펼치고 고상하고 바른 시가(詩歌)를 개척하면서 막부에서 여유롭게 지낼 수 있었다. 이러한 것은 아름답고 장려할 만한 것이라 생각하여, 당연히 본래의 직책을 지키면서 문학관 학사를 겸직할 수 있도록 했다.

설수가 (무덕 7년에) 죽게 되자, 동우주록사참군 유효손을 불러 문학관에 들게 했다. 이어서 고직의 직책에 있던 염립본에게 명하여 그들의 초상을 그리게 하고, 이름, 자, 관직, 주

소를 모두 적게 했다. 그리고 문학 저량에게 이들의 초상에 대한 찬문을 쓰게 했다. 칙서를 내려 이것을 1권으로 만들고 〈십팔학사(사진도)〉라고 불렀다. 아울러 그들에게 요리를 제공하고, 3교대로 나누어 바로 궁궐에서 숙직하도록 했다. (또한) 군정과 국무의 여가에 궁궐에 들어가 알현하고 돌아가 쉴 때마다, 바로 불러서 서적을 토론하고 이전 사건을 생각하여 그 득과 실을 고찰하도록 했다. 어떤 때에는 한밤중이 되어서야 잠에 들었고, 또한 온아한 얼굴로 (신하들을) 대하여 예법과 법도가 매우 두터웠다. 이것으로 말미암아 천하의 사람들이 마음을 돌이키고, 뛰어난 호걸들이 모두 스스로 (그들을) 본받고자 생각했다. 그 당시 문학관에 들어간 이들은 사람들에게 흠모를 받아, 사람들은 그들을 '영주에 올랐다'고 말했다."

1. 염립본: 현재는 〈보련도〉도31 참조, 〈역대제왕도(歷代帝王圖)〉도32, 〈직공도(職貢圖)〉도33가 염립본의 작품으로 전해진다.
2. 총장: 당나라 고종의 연호. 670년에서 673년까지다.
3. 진왕: 당나라 태종 이세민이 즉위하기 전에 봉해진 이름이다.
4. 고직: 관청의 창고를 지키는 고지기를 말한다. 여기에서는 문고를 담당하는 관리를 말한다.
5. 〈진부십팔학사가진도〉: 『구당서』와 『당회요』에는 "〈십팔학사사진도〉라고 부르고 서부에서 간직했다(號十八學士寫眞圖, 藏之書府)."로 되어 있기 때문에, '가(駕)'는 '사(寫)'로 고쳐야 한다.
6. 무덕사년: 621년. 이 해 4월에 정양왕(定陽王) 유무주(劉武周)가 죽었고, 5월에는 왕세충이 장안에서 피살되면서 그가 건국한 정국(鄭國)도 멸망했다. 당나라가 중국을 통일하는 데 장애가 된 사람들이 모두 제거되었던 것이다.
7. 강교: 고대 왕들이 자신의 관할 지역 안에서 교령을 발포하는 일을 이른다.
8. 석초국존현존도, 선어신목: 신(申)은 신함(申咸)이며 당시에 신공(申公)이라 불렸다. 목(穆)은 이름이 알려지지 않고 당시 목생(穆生)이라 불렸다. 초(楚)나라의 원왕(元王), 한나라 고조 유방의 동생 유교劉交)은 유학(儒學)을 좋아했는데, 어렸을 때부터 노국(魯國)의 목생, 백생(白生), 신공과 함께 부구백(浮丘伯)에게 『시경』을 배웠고, 원왕에 봉해진 뒤에는 신공 등을 중대부(中大夫)로 삼았다.(『한서』 36 '초원왕楚元王' 전)
9. 양원: 서한(西漢) 경제(景帝)의 동생 양(梁)나라 효왕(孝王, 한문제의 아들) 유무(劉武)의 개인 정원. 면원(免園)이라고도 부르며 양원(梁苑)으로 쓰기도 하는데 지금의 허난 성 카이펑 동남쪽에 있었다. 당시 양나라 효왕은 사방의 호걸들과 두

루 사귀어 이들을 초빙했다. 그중에는 제(齊)나라 사람인 양승(羊勝), 공손궤(公孫詭), 추양(鄒陽), 매승(枚乘), 사마상여(司馬相如) 등이 있었다고 전한다.(『한서』 47 '양효왕' 전)

10. 추: 추양을 이른다. 서한 때 임치 사람으로 오왕 유비(劉濞)의 막료가 되었다. 유비가 반란을 꾀할 때 상서를 올려 적극적으로 말렸지만 듣지 않자 오나라를 떠나 양나라에 투항했다. 그러나 양승의 모함을 받아 투옥되었다. 옥중에서 「상양왕서(上梁王書)」를 지어 올려 양나라 효왕의 인정을 받고 귀빈이 되었다. 문장은 전국시대 종횡가의 영향을 받았다.

11. 매: 매승을 이른다. 자가 숙(叔)이고 서한 때 회양(淮陽) 사람이다. 본디 오왕 유비의 막료였으나, 오왕의 반란을 막으려다 뜻을 이루지 못하자 양나라에 투항해 효왕의 귀빈이 되었다. 만년에는 고향에서 은둔생활을 했으나, 그의 문학적 명성을 들은 무제(武帝)의 부름을 받고 조정으로 가는 도중에 죽었다. 그의 문장은 당시에 유명했으며 지금은 「칠발(七發)」 등 3편이 남아 있다. 『매숙집(枚叔集)』은 후대 사람이 편찬한 것이다.

12. 전수: 예전의 사물에 통달한 사람. 옛날의 현인이나 군자를 가리킨다. 선철(先哲).

13. 후열: 후세의 위인(偉人). 후현(後賢).

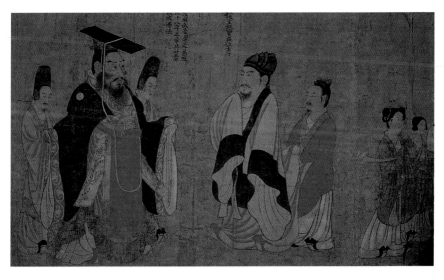

도32 전 염립본, 〈역대제왕도(歷代帝王圖)〉(권, 부분, 당)
송 모본, 비단에 채색, 51.3×531cm, 미국, 보스턴 미술관.

14. 고산앙지, 능망경모: 『시경』 「소아(小雅)」 '거할(車舝)'의 구절 "높은 산을 바라보며 큰 길을 가네(高山仰止, 景行行止)."에 근거한다. 여기서는 앞 시대 현자의 뛰어난 행적을 흠모하는 것을 나타내고 있다.

15. 관개지유: 관개(冠蓋)는 갓과 수레 덮개로서 지위가 높고 귀한 사람을 말한다. '관개상속(冠蓋相屬)', '관개상망(冠蓋相望)'은 귀하고 높은 사람들이 길에서 서로 왕래하는 것을 가리킨다. 오카무라 시게루는 『양양기백전(襄陽耆舊傳)』의 "양양군(襄陽郡) 연산(硯山) 남쪽에서 선성(宣城)까지 수백여 리가 되는데, 한나라 선제(宣帝) 때에는 경사(卿士)와 자사(刺史)가 사는 거대한 집이 수십 채나 되었고, 길에는 귀하고 높은 사람들이 끝없이 왕래했다. 당시 형주자사(荊州刺史)가 그 성대함을 감탄하며 이곳을 '관개리(冠蓋里)'라고 불렀다."는 내용을 인용하면서 이 '관개리'를 말하고 있다고 했다. 그러나 여기에서는 단지 진왕 이세민이 유명한 사람과 어진 이를 사방에서 초빙하여 많은 인재들이 모여드는 것을 말하는 것 같다.

16. 모준지사: 뛰어난 선비. 원래는 '모준지사(髦俊之士)'이지만, '모(髦)'와 '모(庬)'

도33 전 염립본, 〈직공도(職貢圖)〉(권, 부분)
당, 비단에 채색, 61.5×191.5cm, 미국, 보스턴 미술관.

는 음이 같아 서로 통용된다.

17. 장묘개과, 공유교교지자: 『시경』「소아(小雅)」 '백구(白駒)'의 구절 "깨끗하고 흰 망아지, 내 마당의 싹을 먹네. 발을 묶고 고삐를 매어, 지금의 아침을 연장시키네(皎皎白駒, 食我場苗. 縶之維之, 以永今朝)."에 근거한다. 이는 현자(賢者)가 떠나는 것을 만류하기 위해 그가 타고 온 망아지가 자신의 마당 싹을 먹는다고 하여 현자의 발을 묶어 더 머물게 하기 위한 것이다. 그러나 여기에서는 떠나지 못하도록 만류할 구실이 없어서 떠나고 난 뒤 한갓 깨끗하고 흰 자취만 남았음을 말한다.

18. 교목도천, 종괴앵앵지우: 『시경』「소아(小雅)」 '벌목(伐木)'의 구절 "나무를 쩡쩡하게 베니, 새가 앵앵하게 우네. 깊은 골짜기에서 나와 높은 나무로 옮겨 가네. 앵앵 우는 것은 벗을 찾는 소리라네(伐木丁丁, 鳥鳴嚶嚶. 出自幽谷, 遷于喬木. 嚶其鳴矣, 求其友聲)."에 근거한다. 이는 앵앵 울면서 벗을 찾는 모습을 노래한 것인데, 여기에서는 오히려 다른 곳으로 옮겨 가 결국 앵앵 울며 찾는 벗을 무색하게 했음을 말하고 있다.

19. 측석망권어제정: 측석(側席)은 몸을 비스듬히 하여 앉은 모습으로, 근심하여 좌불
 안석한 상태를 의미한다. 『후한서』 '장제기(章帝紀)'의 구절 "나는 바른 선비를 생
 각하며 기다리고, 기이한 견문에 몸을 비스듬히 하여 앉았다(朕思遲直士, 側席異
 聞)."에는 "측석(側席)은 바르게 앉지 않은 모습이다. 현명하고 어진 이를 기다리
 는 것이다(側席, 謂之不正坐, 所以待賢良)."라는 주석이 붙어 있다. 제정(齊庭)은
 전국 시대 제나라 선왕(宣王)이 직문(稷門, 수도 성문의 하나) 아래에 학궁을 세
 우고 천하의 선비를 초대하여 학문을 강의하고 도를 논의하던 일을 말한다. 여기
 에서 논의한 학문을 직하학(稷下學)이라 하는데, 이는 백가쟁명의 분위기를 형성
 했으며 당시 학술 사상을 획기적으로 발전시켰다.

20. 연관: 연대(燕臺), 현사대(賢士臺), 초현대(招賢臺), 황금대(黃金臺)라고도 부른
 다. 양나라 임방(任昉)의 『술이기(述異記)』에 따르면 연나라 소왕(召王)이 많은
 돈을 들여 건물을 높이 세우고 인재를 초빙했는데, 여기에 낙의(樂毅), 추연(鄒
 衍), 극신(劇辛) 등이 참여했다고 한다. 후에 소왕은 낙의를 장군으로 삼아 제나라
 를 공격하여 국위를 떨치게 했다.

21. 두여회: 자가 극명(克明)이고 경조 두릉 사람이다. 수나라 말기에 현위(縣尉)가 되
 었고, 당나라 때에는 태종 이세민의 참모가 되었다. 일을 처리할 때 결단력이 있어
 황제의 두터운 신임을 얻었다. 정관 연간에는 관직이 상서우복야에 이르렀고 법령
 제도의 정비에 참여했다. 방현령과 함께 조정을 장악하여 당시에 '방두(房杜)'라고
 불렸다.

22. 방현령: 당나라 초기 중신으로 자가 교(喬)이고, 제주 임치 사람이다. 이 책 제3권
 「역대의 발문과 서명을 서술하다」의 역주 참조.

23. 우지녕: 자가 중밀(仲謐)이고 당나라 경조 고릉(高陵, 지금의 산시 성陝西省에 속
 함) 사람이다. 태종 이세민의 막료가 되었다가 정관 초에 중서시랑(中書侍郎), 태
 자좌서자(太子左庶子)가 되었다. 고종 영휘 연간 초에는 상서좌복야가 되어 당나
 라 조정의 법령과 제도를 편찬하는 데 참여했고, 아울러 『당본초(唐本草)』의 편찬
 에 참여했다.

24. 소세장: 북주 때 이미 명성이 났고 수나라 때에는 관직이 도수소감(都水少監)에
 이르렀다. 탁월한 식견으로 여러 차례 문제(文帝)에게 정책에 대해 건의했다. 이
 후 왕세충의 막료가 되어 태자소보(太子少保)를 지냈으며, 당나라 고조 때에는 간
 의대부(諫議大夫)가 되었다. 정관 초에 돌궐에 사신으로 갔으며 후에는 파주자사
 (巴州刺史)가 되었다.

25. 설수: 자가 백포(伯褒)이고 설도형의 아들이다. 이 책 제3권 「역대의 발문과 서명
 을 서술하다」의 역주 참조.

26. 저량: 당나라 초기 대신이자 서예가로 유명한 저수량의 아버지다. 이 책 제3권 「역대의 발문과 서명을 서술하다」의 역주 참조.

27. 요찰: 자가 사렴(思廉)으로 서화 감상에 정통했다. 청짜이는 현재 타이베이 고궁 박물원에 소장된, 왕희지의 〈하여첩〉(당나라 임모본)에 있는 '찰(察)'이라는 작은 글자가 요찰의 서명일 것이라고 추정했다.

28. 육덕명: 당나라 경학자로 훈고학에 정통했다. 자가 원랑(元朗)이고 소주 오(吳) 사람이다. 수나라 양제 때에 비서학사(秘書學士)가 되었다가 국자조교(國子助敎)로 옮겼다. 당에서는 국자박사(國子博士)가 되었다. 한(漢)·위(魏)·육조(六朝) 시대의 고음(古音) 및 여러 유학자의 훈고에 대한 학설을 채집하여『경전석문(經典釋文)』을 편찬했는데, 이는 중국 문자와 음운 및 경적판본을 연구하는 데 매우 중요한 참고자료가 된다.

29. 공영달: 어려서부터 재능이 뛰어나 수나라 양제 때 명경과(明經科)에 급제하여 관직에 나갔으나, 양제가 그의 재능을 시기하여 암살하려 했다. 당나라에서는 태종(太宗)의 신임을 얻어 국자박사를 거쳐 국자감의 좨주(祭酒), 동궁시강(東宮侍講) 등을 지냈다. 문장과 천문, 수학에 능통했으며, 위징과 함께『수서』를 편찬했다. 왕명에 따라 안사고(顏師古, 581-645) 등과 더불어 오경(五經) 해석을 통일하여『오경정의(五經正義)』170권을 편찬했다

30. 이현도: 농서(隴西) 사람으로 대대로 정주(鄭州)에서 살았다. 정관 초 급사중(給事中)을 맡았으며, 고장현남(姑臧縣男)에 봉해졌다가 유주자사(幽州刺史)가 되어 도독 왕군곽(王君廓)을 도왔으며 아울러 군부의 일을 맡았다. 왕군곽이 잘못을 저지르면 대의를 깨닫게 하여 바로잡으려고 했다. 후에 상주자사(常州刺史)가 되었고 훌륭한 정치적 업적으로 이름이 났다.

31. 이수소: 조주(趙州) 사람으로 성씨학(姓氏學)에 정통하여 당시 '육보(肉譜)'라고 불렸다 일찍이 우세남과 더불어 산동(山東)과 강남(江南)의 인물을 논하다가 북쪽 지역의 인물을 논하자 웃으며 대답하지 않았다고 한다.

32. 채윤공: 강릉(江陵) 사람으로 북주 태상경(太常卿) 채대업(蔡大業)의 아들이며 시를 잘 지었다. 수나라 양제 때 관직이 기거사인(起居舍人)에 이르렀고, 정관 연간에 태자세마(太子洗馬)가 되었다.『후량춘추(後梁春秋)』를 편찬했다.

33. 안상시: 자가 예(睿)이고 안사고의 동생이다. 학문으로 유명하여 정관 연간에 간의대부가 되었다. 그는 형 안사고가 죽자 이를 비관하다가 죽음에 이르렀다.

34. 허경종: 자가 연족(延族)이고 항주 신성(新城, 지금의 저장 성 푸양富陽) 사람이다. 수나라 때 수재(秀才)로 천거되었으며 이밀(李密)의 막료가 되어 기실(記室)에 임명되었다가 후에 이세민의 참모가 되었다. 정관 연간에 관직이 저작랑(著作

郎)에서 중서시랑에 이르렀다. 고종 때에는 예부상서(禮部尙書)가 되어 측천무후의 옹립에 참여했으며 후에 시중이 되었다. 또한 저수량을 축출하고 장손무기를 죽이는 등 측천무후를 반대하는 대신을 퇴출시키는 일에 참여했다. 고종 현경 연간에는 중서령에 임명되어 이의부(李義府)와 함께 조정을 장악했다.

35. 설원경: 설수의 조카. 어려서 설수, 족형인 설덕음(薛德音)과 함께 나란히 학문으로 이름을 날려 당시에 '하동삼봉(河東三鳳)'이라 불렸다. 진왕부 참군기실에 임명되었을 때 설수, 우세남, 두여회 등과 친하게 지냈다. 정관 연간에는 관직이 사인(舍人)에 이르렀다.

36. 개문달: 신도(信都) 사람으로 경사(經史)에 널리 정통했고 특히 『춘추(春秋)』에 밝았다. 당시 유명한 경학자 유작(劉焯), 공영달 등과 경전의 뜻을 강론했는데, 모두 탄복했다고 한다. 정관 연간에 간의대부에 임명되었고 후에 숭현관학사(崇賢館學士)가 되었다.

37. 소욱: 자가 신행(愼行)이다. 이 책 3권 「역대의 발문과 서명을 서술하다」의 역주 참조.

38. 배회이치천리: 『한서(漢書)』 51권 '추양전' 「오왕 비에게 올리는 글(上吳王濞書)」의 구절 "신이 여러 왕조를 지내면서 회수를 등에 지고 천리를 멀다 하지 않고 스스로 이른 것은 신의 나라를 싫어하고 오나라 백성을 좋아해서가 아니라, (왕께서 행한) 교화를 높이 생각하고 대왕의 뜻을 좋아해서입니다(臣所以歷數王之朝, 背淮千里而自致者, 非臣惡國而樂吳民也. 竊高下風之行, 尤說大王之義)."에서 나온 말이다.

39. 통조이흔삼현: 삼현(三見)은 '재현(再見)'의 오기다. 『사기』 76권 '평원군우경열전(平原君虞卿列傳)'에서 "우경이란 사람은 세상을 돌아다니며 자기 의견을 설명하는 선비. …… 조나라 효성왕에게 자기 의견을 설명했는데, 1번 만나자 황금 100일(鎰)과 백옥 1쌍이 내려졌고, 2번 만나자 조나라 상경이 되었다. 그러므로 우경이라 불렸다(虞卿者, 遊說之士也. …… 說趙孝成王, 一見賜黃金百鎰白璧一雙, 再見爲趙上卿. 故號爲虞卿)."고 했다. 어질고 뛰어난 선비가 먼 곳을 여러 차례 방문했어도, 오히려 이를 힘들어하지 않고 즐기는 것을 가리킨다.

40. 수거: 옷자락을 늘어뜨리다.

41. 위질: 처음으로 벼슬하는 사람이 예물을 임금 앞에 두는 일. 예물로는 죽은 꿩을 썼는데, 임금을 위하여 충성을 다하겠다는 뜻을 보이기 위함이다. 임금을 위해 몸을 바치는 것을 의미한다.

42. 번유: 울타리를 지키다.

43. 유효손: 형주(荊州) 사람으로, 수나라 말기 왕세충의 동생 왕변(王辯) 밑에서 행

태랑중(行台郎中)을 지냈다. 왕변이 당나라에 항복하자 길에서 통곡하며 그를 교외로 전송했다. 당나라에서는 처음에 진왕 이세민의 막료가 되었지만 정관 연간에 자의참군(諮議參軍)이 되었고 태자세마(太子洗馬)에 배수되었다.

44. 심천고직, 염립본도형모: 심(尋)은 '이윽고', 즉 시간적으로 얼마 되지 않음을 말한다. 천(遷)은 『당회요(唐會要)』에 "고지기 염립본에게 그 모습을 그리게 했다(令庫直閻立本圖其象)."로 되어 있기 때문에 '영(令)'과 같은 의미의 '견(遣)'으로 보는 것이 좋다.

45. 참알: 대궐 안에 들어가 알현함.

46. 야분: 밤중. 야반(夜半)과 같음.

47. 온안: 온아한 안색.

48. 영주: 동쪽 바다에 있다는 전설적인 섬으로, 여러 신선이 모여 살고 있다고 한다. 『사기』 '진시황본기'에 다음과 같은 문장이 있다. "제나라 사람 서시 등이 상소를 올려 말하기를 '바다 가운데 신선이 사는 산 세 개가 있는데, 봉래·방장·영주라 합니다.'고 했다(齊人徐市上書言海中有三神山, 名曰蓬萊方丈瀛洲)."

49. 석초국존현존도 …… 위지등영주운: 이 문장은 '저량 전(『구당서』 72와 『당서』 102) 및 『당회요』 64 「문학관(文學館)」 조에 실려 있다.

貞觀十七年, 又詔畫凌烟閣[1]功臣二十四人圖, 上自爲讚貞觀十七年詔曰. 自古皇王, 襃崇勳德, 旣勒名於鍾鼎[2], 又圖形於丹靑. 是以甘路良佐, 麟閣著其美,[3] 建武功臣, 雲臺紀其迹.[4] 司徒趙國公無忌, 故司空楊州都督河間元王孝恭, 故司空蔡國公如晦, 故司空相州都督鄭國文貞公徵, 司徒[5]梁國公玄齡, 開府儀同三司尚書左僕射申國公士廉, 開府儀同三司鄂國公敬德[6], 特進衛國公靖[7], 特進宋國公瑀[8], 故輔國大將軍楊州都督襃國忠壯公志玄[9], 輔國大將軍夔國公弘基[10], 故尚書左僕射忠國公通[11], 故陝東道大行臺尚書右僕射勳節公開山[12], 故荊州都督譙襄公紹[13], 故荊州都督邙襄公順德[14], 洛州都督勳國公張亮[15], 光祿大夫吏部尚書陳國公侯君集, 故左驍衛大將軍郯襄公張公謹[16], 左領軍大將軍盧國公程知節[17], 故禮部尚書永興文懿公虞世南, 故戶部

尙書渝襄公劉政會[18], 光祿大夫戶部尙書莒國公唐儉, 光祿大夫兵部尙書英國公李勣[19], 故徐州都督胡壯公秦叔寶[20]等. 或材唯棟梁[21], 謀猷經遠, 綢繆幃幄[22] 經綸霸圖.[23] 或學綜經籍, 德範光茂, 隱犯同致,[24] 忠讜日聞.[25] 或竭力義旗[26], 委質藩邸[27], 一心表節, 百戰標奇. 或授命廟堂, 闢土方面, 重氛再朗, 王略遐宣. 契闊中後,[28] 劬勞師旅.[29] 贊景業於草昧,[30] 翼鴻化於隆平.[31] 茂績嘉庸, 冠冕列辟,[32] 昌言直道, 模範縉紳.[33] 固以瞻伊呂而連衡,[34] 邁方召而長騖[35] 者矣. 宜酌故實, 弘玆盛典, 可並圖畫於淩烟閣. 庶念功臣之懷, 亡謝於前載, 旌賢之義, 永貽於後昆.

정관 17년(643)에 또한 태종이 (염립본에게) 칙서를 내려 (궁중의) 능연각에 〈공신이십사인도〉(즉 〈능연각이십사공신도〉)도34를 그리게 하고 직접 찬문을 썼다정관 17년의 조서(의 내용은) 다음과 같다. "옛날부터 황제는 공적과 덕행을 숭상하여 종이나 정(과 같은 청동기)에 이름을 새기고, 또 그림에 모습을 그리게 했다. 이러한 것으로 인해 (한나라 선제 때) 감로 연간(기원전 53~기원전 50)의 어진 신하들은 기린각에 그 아름다움을 나타냈고, (후한의 광무제 때) 건무 연간(25~56)의 공신들의 행적은 (남궁의) 운대에 (그림으로) 기록되었다. (공신들은) 사도이며 조국공인 장손무기, 작고했으며 사공과 양주도독을 지내고 하간원왕에 봉해진 이효공, 작고했으며 사공을 지내고 채국공에 봉해진 두여회, 작고했으며 사공과 상주도독을 지내고 정국문정공에 봉해진 위징, 사공이며 양국공에 봉해진 방현령, 개부의동삼사이고 상서좌복야를 지내고 신국공에 봉해진 고사렴, 개부의동삼사이고 악국공에 봉해진 위지경덕, 특진이면서 위국공에 봉해진 이정, 특진이면서 송국공에 봉해진 소우, 작고했으며 보국대장군과 양주도독을 지내고 부국충장공인 은지현, 보국대장군이자 기국공인 유홍기, 작고했으며 상서좌복야를 지내고 충국공에 봉해진 굴돌통, 작고했으며 섬동도대행대이자 상서우복야이며 훈절공인 은개산, 작고했으며 형주도독이며 초양공에 봉해진 시소, 작고했으며 형주도독이며 비양공에 봉해진 장손순덕, 낙주도독이며 훈국공에 봉해진 장량, 광록대부이자 이부상서를 지내며 진국공에 봉해진 후군집, 작고했으며 좌효위대장군이며 담양공에 봉해진 장공근, 좌령군대

도34 염립본, 〈능연각이십사공신도(凌烟閣二十四功臣圖)〉(부분, 당 648년)
원작을 토대로 1090년에 조각된 비석 탁본, 베이징 중앙미술원(中央美術院).

장군이자 노국공에 봉해진 정지절, 작고했으며 예부상서이며 영흥문의공에 봉해진 우세남,

작고했으며 호부상서이자 투양공에 봉해진 유정회, 광록대부와 호부상서를 지내고 거국공

에 봉해진 당검, 광록대부와 병부상서이며 영국공에 봉해진 이훈, 작고했으며 서주도독이

며 호장공에 봉해진 진숙보 등이다. 어떤 이는 그 재능이 오직 (건물의) 기둥과 들보 같아서

계획과 책략을 길게 내다보았고, (전쟁의) 군영에서는 (계획이) 주도면밀하되 패권자의 계

략을 사용했다. 어떤 이는 학문이 경서에서 종합되었고, 그 덕행의 규범이 빛나고 무성했으며, (부모를 대하듯 임금의) 허물을 숨기거나 (임금의 싫어하는 얼굴빛을) 무시하면서 간언하여, (임금이) 충성과 직언을 날마다 듣게 했다. 어떤 이는 정의의 깃발을 위해 힘을 다하면서 진왕부에서 (이세민을 위해) 몸을 바쳤으며, (또) 한결같은 마음으로 절개를 표시하고 수많은 싸움에서 특출한 전공을 세웠다. 어떤 이는 조정에서 명령을 받아 사방으로 영토를 개척했으며, 무거운 분위기를 밝게 하여 왕의 계략을 멀리까지 펼쳤다. 힘들거나 쉬운 일이나 다 힘써 노력했고 전쟁에서는 함께 힘썼다. 나라를 건국할 때에는 큰 업적을 세우는 것을 도왔고, 나라가 융성하고 평온할 때에는 큰 교화를 펼치는 것을 도왔다. 무성한 공적과 아름다운 행위는 여러 제후 중에서 최고이며, 빛나는 말과 올바른 이치는 여러 신하 중에서 모범이 되었다. 진실로 (은나라 탕왕의 현신인) 이윤과 (주나라 문왕의 현신인) 여상을 쳐다보아도 (그들의 공적은 이들과) 대등하고, (주나라 선왕의 현신인) 방숙과 (주나라 선왕의 무장인) 소공보다 훨씬 능가했다. 당연히 옛 사실을 참작하여 이 성대한 의식을 넓히고, 능연각에 아울러 그림을 그릴 만하다. 바라건대 공신을 생각하는 마음이 앞 시대(한나라의 선제와 후한의 광무제)보다 시들지 않고, 현자를 기리는 뜻이 후대까지 영원히 이르기를 바란다."

1. 능연각: 장안궁성(長安宮城)의 삼청전 곁에 있었다. 능연각 안의 공신도는 모두 북면(北面)하여 있다. 〈장안궁성도(長安宮城圖)〉도35 참조. 능연각의 내부에 칸막이벽이 있는데, 이 벽 안의 북쪽에는 공훈이 많은 왕후의 그림이, 벽 밖에는 공신의 그림이 순서대로 그려져 있다.(『자치통감資治通鑑』196 '정관 17년 2월' 조에서 인용된 송나라 전역錢易의 『남부신서南部新書』참조. 나가히로 도시오의 주석에서 재인용) 개원 연간에 조패(曹霸)가 능연각의 공신상을 보수한 사실을 두보(杜甫)가 「단청인(丹靑引)」에서 노래하고 있다.
2. 능명어종정: 하 · 상 · 주 삼대의 제왕과 제후들은 청동기에 왕실과 국가 대사를 새겨서 기념했으며, 때때로 청동기 그릇에 공신의 이름을 새겨서 공신들에게 내려주었다.
3. 감로양좌, 인각저기미: 전한 시대의 선제(宣帝)가 감로 3년(기원전 51)에 미앙궁 기린각에 곽광(霍光), 장안세(張安世), 한증(韓增), 조충국(趙充國), 위상(魏相), 병길(丙吉), 두연년(杜延年), 유덕(劉德), 양구하(梁丘賀), 소망지(蕭望之), 소무(蘇武) 11명의 공신 초상을 그리고 직위와 성명을 기록한 것을 가리킨다. 기린각

은 전한 시대의 무제가 기린을 잡은 것을 기념해 세운 높은 누각이다. 기린은 성인 (聖人)이 나타나 왕도를 행할 것을 미리 알려준다는 상상 속의 동물이다. 몸은 사슴 같고 꼬리는 소 같고 발굽과 갈기는 말 같고 머리 위에 뿔이 나 있고 오색의 털이 났으며, 생초와 생물을 먹지 않는다고 한다.

4. 건무공신, 운대기적: 후한 시대 명제(明帝)가 영평 연간(58-69)에 앞 시대 즉 광무제 건무 연간(25-55)의 공신들을 그리워하면서 등우(鄧禹) 이하 28명을 남궁(南宮)의 운대(雲臺)에 그리게 한 일을 가리킨다.

5. 사도: '사공(司空)'으로 고쳐야 한다. 방현령은 15년간 재상을 지낸 뒤, 사공에 올랐지만 사양했다.

6. 악국공경덕: 위지경덕(尉遲敬德). 이름이 공(恭)이고 삭주(朔州, 지금의 산시 성 山西省 슈오 현朔縣) 사람이다. 수나라 말기 정양왕(定陽王) 유무주(劉武周)의 부장이었다가 당나라에 투항했다. 왕세충, 두건덕, 유흑달(劉黑闥)을 격파했다. 현무문(玄武門)의 변란 때 이세민을 도와 황태자 자리를 빼앗았다. 만년에는 방술(方術)에 깊이 빠져 문을 닫고 나오지 않았다.

7. 위국공정: 이정(李靖). 본명이 약사(藥師)이고 경조 삼원(三原, 지금의 산시 성陝 西省에 속함) 사람이다. 병법에 정통하여 수나라 말기에 마읍군승(馬邑郡丞)이 되었다. 당나라 초기에는 행군총관(行軍總管)으로서 강남과 영남 19주를 평정하여 영남도무위대사(嶺南道撫慰大使)가 되었다. 정관 연간에는 병부상서(兵部尚書), 상서우복야가 되어 동쪽의 돌궐과 토곡혼의 군대를 격파했다. 저서로 『이위공병법(李衛公兵法)』이 있었는데 없어졌다.

8. 송국공우: 소우(蕭瑀). 자가 시문(時文)이고 경서에 정통했으며 문장을 잘 지었다. 수나라 때 하지(河池) 군수가 되었으며, 당나라 군사가 쳐들어왔을 때에는 군사를 데리고 고조(高祖)에 투항하여 총애를 얻었다. 무덕과 정관 연간에 좌복야, 어사대부를 역임했으며 송국공에 봉해졌다. 죽은 후의 시호가 정편(貞編)이다.

9. 충장공지현: 은지현(殷志玄). 임치 사람이다. 기품이 웅위하고 용맹했는데, 이세민과 함께 출정하여 왕세충과 두건덕을 격파하고 낙양을 평정했다. 정관 연간에 왕명을 받들어 장무문(章武門)을 지켰는데, 태종이 밤에 사람을 시켜 조서를 가지고 들어가게 하자 군문(軍門)은 밤에 열 수 없다고 완강하게 거절하여 태종의 탄복을 자아냈다. 죽은 후의 시호가 장숙(壯肅)이다.

10. 기국공홍기: 유홍기(劉弘基). 수나라 말 이연(李淵)을 따라 태원에서 군사를 일으켜 황하를 건너 장안으로 들어가 최고의 공훈을 세웠다. 설거(薛擧)를 공격하다 사로잡혔지만 시종 굽히지 않았다.

11. 충국공통: 굴돌통(屈突通). 장안 사람으로 수나라 때 관직이 좌효위대장군, 관내

도35 〈장안궁성도(長安宮城圖)〉
청 옹정(雍正) 12년, 『섬서통지(陝西通志)』에 수록.

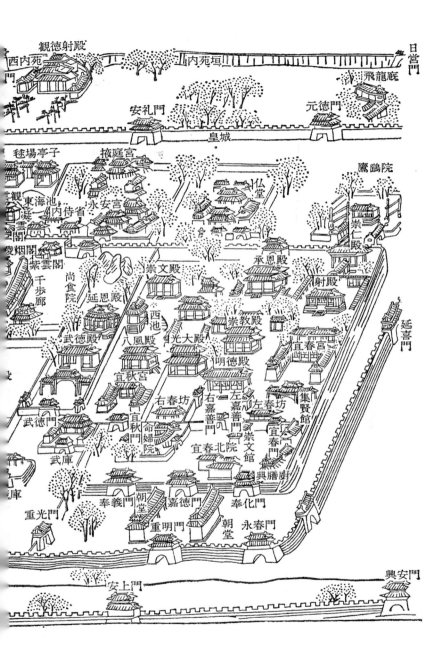

토포대사(官內討捕大使)에 이르렀다. 하동(河東)을 지키면서 당나라 군사와 싸우
다가 패배하여 사로잡혔다. 고조는 그의 충성스러움에 감탄하여 석방하고 병부상
서(兵部尚書)를 제수했으며 장국공(蔣國公)에 봉했다. 후에 이세민을 따라 설인
고, 왕세충을 토벌했다. 정관 초기에는 관직이 좌광록대부에 이르렀다. 죽은 후의
시호가 충(忠)이어서 충국공이라 불렸다.

12. 훈절공개산: 은교(殷嶠). 자가 개산(開山)이다. 역사서에 널리 정통했고, 수나라
때 대곡장(大谷長)을 지냈다. 이연이 병사를 일으켰을 때 은교를 대장군연(大將軍
掾)으로 삼았다. 이세민을 따라 설인고, 왕세충을 토벌하는 데 공을 세웠으며, 관
직이 이부상서에 이르렀고 훈국공(勛國公)에 봉해졌다. 죽은 후의 시호가 절(節)
이어서 훈절공이라 불렸다.

13. 초양공소: 시소(柴紹). 자가 사창(嗣昌)이고 임분 사람이다. 어려서부터 용감하고
의협심이 강하기로 명성이 났다. 수나라 말에는 이연을 따라 사방을 정벌했으며,
이연의 사위가 되었다. 토곡혼, 당항(黨項)이 당나라 국경을 침범할 때 군사를 이
끌고 나가 크게 무찔러 초국공(譙國公)에 봉해졌다. 정관 연간에 화주자사(華州刺
史)가 되었으며, 죽은 뒤의 시호가 양(襄)이어서 초양공이라 불렸다.

14. 비양공순덕: 장손순덕(長孫順德). 장손무기의 삼촌이다. 수나라 관리가 되었다가
이연에 의해 중용되었다. 후에 이세민을 따라 여러 차례 전공을 세웠으며 관직이
좌효위대장군에 이르렀다. 정관 연간에 택주자사(澤州刺史)가 되어 군정 사무를
주관하면서 여러 나쁜 관례를 바로잡았다. 죽은 뒤의 시호가 양(襄)이다.

15. 훈국공장량: 영양(榮陽) 사람이다. 처음에는 이세민을 따라 사방을 정벌하면서 많
은 공을 세워 관직이 형부상서(刑部尚書)에 이르렀다. 하지만 후에 범법을 일삼아
살해되었다.

16. 담양공장공근: 자가 홍신(弘愼)이다. 정관 초기에 대주도독(代州都督)이 되어 둔
전(屯田)을 설치하면서 조정의 득실을 자주 말했다. 후에 이정의 부장이 되어 돌
궐 군대를 격파하는 데 계략을 짰다. 추국공(鄒國公)에 봉해지고 양주도독(襄州都
督)에 임명되었다. 죽은 뒤의 시호가 양(襄)이다.

17. 노국공정지절: 정교검(程咬金)이라고도 한다. 제주(濟州) 동아(東阿, 지금의 산둥
성에 속함) 사람이다. 수나라 말기에 이밀(李密)을 따라 와강군(瓦崗軍)에 들어갔
지만 뒤에 왕세충에 귀속하고 다시 당나라군에 투항했다. 진왕부 좌삼통군(左三統
軍)이 되어 두건덕과 왕세충을 격파하는 데 공을 세웠다. 여주도독(濾州都督), 좌
령군대장군(左領軍大將軍)을 역임했다. 고종 때에 서쪽 돌궐을 정벌했지만 공을
세우지 못해 돌아와 면직되었다.

18. 투양공유정회: 수나라 때 태원 응양부(鷹揚府) 사마(司馬)에 있으면서 이연의 부

하가 되었다. 당나라 초기에는 위위소경(衛尉少卿)을 맡았고 태원의 태수가 되었다. 당시 정양왕 유무주가 병주(幷州)로 침범하고 지방 호걸들이 군사를 일으켜 이에 호응하자 사로잡혔다. 군중(軍中)에서는 당나라 군사에게 정보를 은밀히 보고했다. 당나라 군사가 유무주를 평정하자 원래의 직책으로 복직하고 형국공(邢國公)에 봉해졌다. 정관 초에 홍주도독(洪州都督)에 임명되었고 죽은 후의 시호는 양(襄)이다.

19. 영국공이훈: 본래 성이 서(徐), 이름이 세훈(世勣)이며, 자가 무공(懋功)이고 조주(曹州) 이호(离狐, 산둥 성 둥밍東明 둥남쪽) 사람이다. 부유한 집안 출신으로 처음에 적양(翟讓)을 따라 병사를 일으켰으나 와강군에 가담하여 공을 세우고 동해군공(東海郡公)에 봉해졌다. 후에 당에 항복하고 우무후대장군(右武候大將軍)에 임명되었으며 조국공(曹國公)에 봉해졌다. 이(李)씨 성을 하사받고 '세(世)'자가 태종의 휘에 관련되어 이름을 훈(勣)으로 고쳤다. 이세민을 따라 두건덕, 유흑달(劉黑闥)을 격파했다. 정관 초에는 이정을 따라 동쪽 돌궐 군사를 격파하여 그 공으로 영국공에 봉해졌다. 고종 때에는 관직이 사공(司空)에 이르렀다.

20. 호장공진숙보: 진경(秦瓊). 제주(齊州) 역성(歷城, 지금의 산둥 성 지난齊南) 사람이다. 수나라 말기 장수타(張須陀)의 부장이 되었지만 장수타가 패한 뒤 이밀에 귀속하여 장내표기(帳內驃騎)에 임명되었다. 이밀이 패하자 한때 왕세충을 따랐으나 오래되지 않아 당나라에 투항하여 마군총관(馬軍總管)이 되었으며 이세충을 따라 송금강(宋金剛), 왕세충, 두건덕 등을 격파했다. 관직은 좌무위대장군(左武衛大將軍)에 이르고 익국공(翼國公)에 봉해졌다. 죽은 후 서주도독(徐州都督)에 추증되어 태종의 소릉(昭陵)에 배장되었고 호국공에 봉해졌다.

21. 동량: 기둥과 들보. 건물에서 가장 중요한 기초를 형성하는 부분이다. 따라서 나라의 중임을 맡은 사람, 즉 국가의 중신을 말하기도 한다.

22. 주무위악: 주무(綢繆)는 긴밀하게 연결된 모양을 형용하는데, 여기에서는 주도면밀한 계획을 가리킨다. 위악(幃幄)은 위(幃)와 악(幄)이 모두 막(幕)으로서 진영에 쓰이는 것으로, 대장이 작전 계획을 세우는 곳을 말한다.

23. 경륜패도: 경륜(經綸)은 '경영하고 처리하다', '천하를 다스리다'라는 뜻이다. 패도(覇圖)는 패권자의 계략으로, 인의를 가볍게 여기고 무력과 권모로 천하를 다스리는 방법을 말한다.

24. 은범동치: 『예기』「단궁상(檀弓上)」에서 "부모를 섬길 때에는 (부모의) 허물을 숨기되 얼굴빛을 살피(며 간언하)고(事親有隱而無犯)", "임금을 섬길 때에는 (임금의) 얼굴빛을 개의치 않(고 간언하)되 (그) 허물을 숨기지 않는다(事君有犯而無隱)."라고 했듯이, 은범(隱犯)은 부모와 임금을 섬기는 방식을 말한다. 여기에서는 이 2가지 방법을 함께 사용해 충언한다는 것이다.

25. 충당일문: 충성과 직언을 날마다 (임금이) 듣게 하다. 당(讜)은 곧은 말, 직언을 말한다.

26. 의기: 당나라 군사는 수나라의 포악한 정권 타파를 명분으로 삼았기 때문에 스스로 '정의의 군사'라 칭했다. 정의의 깃발은 곧 당나라 군사를 가리킨다.

27. 번저: 제후의 저택을 말하는데, 여기에서는 이세민이 당시에 제후로 있었던 진왕부(秦王府)를 가리킨다.

28. 계활중후: 계활(契闊)은 몸과 마음을 다하여 힘써 노력한다는 뜻이다. 중후(中後)는『당회요』 45「공신」조에는 '둔이(屯夷)'로 되어 있다. 둔이는 어려움과 평이함을 가리킨다. 계활둔이(契闊屯夷)는 어려운 일과 쉬운 일에 몸과 마음을 다하여 노력한다는 뜻이다.

29. 구노사려: 구(劬)는 '구(鳩)'와 같이 모이다. 모으다는 뜻이지만, 나가히로 도시오와 청짜이는 '수고롭다'라는 의미의 구(劬)로 해석했다. 사(師)는 오려(五旅), 여(旅)는 5백 명을 말한다. 따라서 사려(師旅)는 군대 또는 전쟁을 의미하고, '구노사려'는 전쟁에서 함께 힘씀을 뜻한다.

30. 찬경업어초매: 경업(景業)은 큰 업적, 초매(草昧)는 천지가 개벽하던 어두운 세상으로, 여기에서는 나라를 건국할 때를 의미한다. 따라서 나라를 건국할 때 큰 업적을 세우는 것을 도움을 뜻한다.

31. 익홍화어융평: 익(翼)은 찬(贊)과 마찬가지로 돕는다는 의미다. 홍(鴻)도 경(景)과 마찬가지로 크다는 의미다. 융평(隆平)은 나라가 융성하고 평온함을 말한다. 따라서 나라가 융성하고 평온할 때 큰 교화를 펼치는 것을 도움을 뜻한다.

32. 관면열벽: 관면(冠冕)은 관과 면류로 우두머리, 수위(首位)를 의미한다. 열벽(列辟)은 여러 제후를 말한다. 따라서 '관면열벽'은 여러 제후 중 으뜸을 가리킨다.

33. 모범진신: 진신(縉紳)은 홀(笏)을 큰 띠 곧 신(紳)에 꽂는 것으로, 공경 또는 고관을 이른다. 따라서 여러 신하 중에서도 모범이 됨을 뜻한다.

34. 고이첨이여이연형: 이여(伊呂)는 이윤(伊尹)과 여상(呂尙)을 가리킨다. 이윤은 은나라 탕왕(湯王)의 현신(賢臣)이고, 여상은 주나라 문왕(文王)의 현신이다. 연형(連衡)은 연횡(連橫)과 같다. 연형은 전국 시대에 동서의 제후국을 연합하여 진나라에 복종시키려 한 장의(張儀)의 정책을 말한다. 그러나 여기에서는 동등하다는 의미로 쓰였다. 즉 앞에서 거론된 당나라 초기 신하들은 이윤, 여상과 대등하다는 의미다.

35. 매방소이장무: 방(方)은 방숙(方叔)으로 주나라 선왕(宣王) 때 형(荊)과 만(蠻)이 주나라에 대항해 반란을 일으키자 왕명을 받고 진압한 현신(賢臣)이었다. 소(召)는 소호(召虎)로 주나라 선왕 때의 무장이었다. 당시 회이(淮夷)가 반란을 일으키

자 선왕이 소호에게 명하여 토벌하도록 했다. 이 구절은 방숙과 소공을 앞서가면서 더욱 질주하다. 즉 앞에서 거론된 당나라 초기 신하들이 이들보다 훨씬 뛰어나다는 의미다.

時天下初定, 異國來朝, 詔立本畫外國圖. 又鄠杜[1]間有蒼虎爲患, 天皇引驍雄千騎取之. 號王元鳳,[2] 太宗之弟也, 彎弓三十鈞[3], 一矢斃之, 召立本寫貌以旌雄勇. 國史[4]云, 太宗與侍臣泛遊春苑, 池中有奇鳥, 隨波容與[5], 上愛玩不已, 召侍從之臣歌詠之, 急召立本寫貌. 閣內傳呼畫師閻立本, 立本時已爲主爵郎中, 奔走流汗, 俯伏池側, 手揮丹素, 目瞻坐賓, 不勝愧赧[6]. 退戒其子曰, 吾小好讀書屬詞, 今獨以丹靑見知, 躬厮役[7]之務, 辱莫大焉. 爾宜深戒, 勿習此藝. 然性之所好, 終不能舍. 及爲右相, 與左相姜恪[8]對掌樞務. 恪曾立邊功, 立本唯善丹靑, 時人謂千字文語曰, 左相宣威沙漠, 右相馳譽丹靑. 言並非宰相器. 咸亨元年, 復爲中書令, 四年薨, 謚曰文貞.[9]

당시 천하가 처음으로 평정되었을 때, 외국에서 (사신들이) 와서 조공을 바쳤는데, 염립본에게 조서를 내려 〈외국사신도〉를 그리게 했다. 또한 호현과 두현의 경계에 서슬이 시퍼런 호랑이가 있어 나라의 근심거리가 되었는데, 황제가 굳세고 용감한 기병 천 명을 동원하여 그것을 잡게 했다. 괵왕 이원봉이 태종의 동생으로 30균(약 135킬로그램)이나 되는 활을 당겨서 화살 하나로 그것을 죽이자, (황제는) 염립본을 불러 그 모습을 그려서 용감함을 기념하도록 했다.

국사에서는 다음과 같이 말했다. "태종은 측근 신하와 함께 춘원에서 배를 띄워 놓고 놀았다. 연못 안에는 기이한 새가 있었는데 물결을 따

라 (움직이는 모습이) 여유롭고 자연스러워 보기 좋았다. 황제는 이를 매우 좋아하고 즐겼다. (그리고 한편으로) 곁에서 모시는 신하를 불러 그것을 노래하고 읊조리게 했고, (한편으로) 염립본을 불러 그 모습을 그리게 했다. 궁궐에 (도착하니 왕명을) 전하면서 (그를) '화사 염립본' 이라고 불렀다. 염립본은 당시 주작랑중의 직위에 있었는데, 허겁지겁 달려가 땀을 흘리면서 연못 옆에 몸을 구부리고 하얀 비단 화폭 위에 손으로 붉은색 붓을 휘둘러 그렸다. (그러면서) 눈으로 앉아 있는 빈객을 쳐다보고 부끄러워 어쩔 줄 몰랐다. 집에 돌아와 아들에게 경계시키기를 '나는 어려서 책을 읽고 문장을 짓는 것을 좋아했는데, 지금은 오직 그림(을 그리는 것)만으로 세상에 알려져 있어 노예 같은 수모를 겪게 되었으니, 이보다 더 욕된 일이 없다. 너희들은 깊이 경계하여 이 기예를 배우지 말도록 하라.'고 했다. 그러나 (그림을 그리는 것은) 본성적으로 좋아하는 것이기 때문에 끝내 버릴 수 없었다.

(염립본은) 우상이 되어 좌상 강각(?-672)과 함께 나라의 중요한 일을 마주하고 처리하는 데까지 이르렀다. (그런데) 강각은 일찍이 변방에서 무공을 세웠고, 염립본은 오직 그림을 잘했기 때문에, 당시 사람들은 천자문의 글귀로 '좌상은 (변방의) 사막에서 위엄을 떨쳤고, 우상은 그림에서 명성을 날렸다.'라고 말했다. 이것은 (염립본이) 결코 재상의 그릇이 되지 못함을 말하는 것이다. (염립본은) 함형 원년(670)에 다시 중서령이 되었고 함형 4년(673)에 죽었으며, 시호는 문정이다."

1. 호두: 호현(鄠縣)과 두현(杜縣). 두 현은 모두 장안 부근의 마을이다.
2. 괵왕원봉: 이원봉(李元鳳). 고조의 아들이며 태종의 동생이다. 용맹하지만 성정이 포악했다. 괵왕(虢王)에 봉해졌는데, 당시 강왕(江王) 이원상(李元祥), 등왕 이원영과 함께 악명이 높아서 많은 관리들이 그 밑에서 일하기를 원하지 않았다.
3. 삼십균: 균(鈞)은 고대의 중량 단위로, 1균(一鈞)은 대략 4.5킬로그램에 해당하므로, 30균은 대략 135킬로그램이 된다.

4. 국사: 어느 것을 가리키는지 명확하지 않다. 당대에는 실록(實錄)과 국사(國史)의
 편찬이 종종 행해졌다. 오긍(吳兢)은 당나라 초기에서 개원 연간까지의 역사를 다
 룬 『국사(國史)』(110권)를 저술했고, 위술(韋述)과 유방(柳芳)은 이것을 증보하여
 고조에서 숙종의 건원 연간까지 130권을 편찬했다. 나가히로 도시오는 장언원이
 어려서부터 후자의 것을 보았을 것이라고 추정했다.

5. 용여: 태연한 모양. 여기서는 여유롭고 자연스러운 모습이 보기 좋음을 말한다.

6. 괴난: 부끄러워 얼굴을 붉히다.

7. 시역: 하인이 하는 천한 일. 염립본이 스스로가 그림 그린 일을 비하하고 있음을 보
 여 준다.

8. 강각: 고조가 태원에서 군사를 일으켰을 때 부하로 있던 강보의(姜寶誼)의 아들이
 다. 인덕(麟德) 2년(665)에 사융태상백(司戎太常伯)이 되었으며, 총장 원년(668)
 겨울 12월 갑술(甲戌)에 염립본이 우상이 되었을 때, 그는 좌상에 취임했다. 함형 3
 년(672) 2월에 죽었다. 당시 직위는 시중, 영안군공(永安郡公)이었다.

9. 국사운 …… 시왈문정: 이 일화는 『구당서』, 『당서』 '염립본' 전에 실려 있다. 이것
 은 일반적으로 유가의 예술론에서 인격 수련을 앞세운 예로서 거론된다. 우리나라
 에서도 조선 초기 강희맹(1424-1483)의 「답이평중서(答李平仲書)」에 이 일화가
 인용되어 있다. 이 글에는 이파(李坡)가 강희맹이 그림 그리는 것에 대해 이 일화를
 거론하면서 정중하게 타이르고 있다. 그러나 강희맹은 예술 행위에 대해 2가지의
 종류, 즉 우의어물(寓意於物)과 유의어물(留意於物)이 있음을 밝히면서 전자는 군
 자의 일이고 후자는 소인의 일이라고 했다. 군자는 평소에는 도덕과 덕행에 힘쓰고
 여가에 한가롭게 그 뜻을 그림에 의탁하는 데 반해 소인은 그림에 몰입하여 자신의
 뜻을 잃어버린다고 했다. 만약 군자의 우의어물을 취한다면, 염립본과 같은 굴욕적
 인 상황에 처했다 할지라도 전혀 부끄러울 것이 없다고 했다. 이를 통해 예술 행위
 에 대한 염립본의 자책은 그가 오히려 도덕적으로 완전하지 못했음을 보여 준 것이
 라고 넌지시 지적했다.

僧悰云,[1] 閻師與鄭,[2] 奇態不窮, 像生變故,[3] 天下取則竇蒙云, 直
自師心, 意存功外. 與夫張鄭, 了不相干. 裴云,[4] 閻師張, 靑出於藍,[5]
人物衣冠車馬臺閣, 並得其妙. 歷觀古今, 法則巧思, 唯二閻楊

陸, 逈出常表. 張家父子, 稍居其次彦遠云. 二閻楊陸, 雖則畫美[6], 張家父子, 品第居最, 裴云, 張在閻下, 此論未當. 李嗣眞云, 博陵大安,[7] 難兄難弟. 自江左陸謝云亡, 北朝子華長逝, 象人之妙, 號爲中興. 至若萬國來庭, 奉塗山之玉帛,[8] 百蠻朝貢, 接應門之位序.[9] 折旋矩度, 端簪奉笏之儀,[10] 魁詭譎怪,[11] 鼻飮頭飛之俗,[12] 盡該毫末, 備得人情. 二閻同在上品田舍屏風十二扇, 位置經略, 冠絶古今. 元和十三年, 彦遠大父相國鎭太原, 詔取之. 西域圖, 王知愼亦榻之, 永徽朝臣圖, 昭陵列像圖,[13] 傳於代. 彦遠論曰, 前史稱, 魏明帝起凌雲閣,[14] 勅韋誕[15]題榜, 工人誤先釘榜, 以籠盛誕釣上, 去地二十五丈. 及下, 鬚髮盡白, 纔餘氣息. 遂戒子孫, 絶此楷法. 謝安嘗論其事, 子敬正色答曰, 仲將, 魏之大臣, 豈有此事. 若如所說, 知魏德之不長. 彦遠嘗以子敬爲有識之言. 閻令雖藝兼繪事, 時已位列星郎[16], 況太宗皇帝洽近侍, 有拔貟之恩[17], 接下臣亡撞郎之急[18], 豈得直呼畫師, 不通官籍. 至於馳名丹靑, 才多輔佐[19], 以閻之才識, 亦謂厚誣. 淺薄之俗, 輕藝嫉能, 一至於此, 良可於悒也.

언종 스님은 "염립본은 정법사(의 화법)을 배웠으며, (그림의 묘사에서) 기묘한 변화가 무궁했다. 생동적인 것을 묘사하는 데에서는 옛 화법을 변화시켰는데, 당시 모든 사람들이 (그의 화법을) 법도로 삼았다."라 했다두몽은 "바로 스스로 자신의 마음을 배웠으며, 기교의 초월을 염두에 두었다. 장승요, 정법사와는 전혀 관련되지 않는다."라 했다. 배효원은 "염립본은 장승요(의 화법)을 배웠지만, 스승보다 뛰어났다. 인물, 의관, 거마, 누각(을 그린 것에서) 똑같이 그 오묘함을 얻었다. 예부터 지금까지 역사를 두루 관찰하여 보면, 법칙과 기발한 착상에서 염씨 형제·양계단·육탐미만이 일상적 법칙 밖으로 아득히 초월했다. 장가 부자(장승요와 장선과)는 그 다음에 위치한다."라 했다나 장언원은 다음과 같이 말한다. "염씨 형제·양계

단·육탐미가 아름다움을 다했지만, 장가 부자의 화품이 최고에 놓여야 한다. 배효원이 '장승요는 염립본 아래에 있다'고 말했는데, 이러한 주장은 합당하지 않다."

이사진은 "염립본과 염립덕은 (그 실력이) 서로 비슷하다. 남조에서 육탐미와 사혁이 죽고, 북조에서 양자화가 죽은 이래로, (이들을) 인물 묘사의 오묘함을 부흥시킨 사람이라고 불렀다. 많은 나라가 조정에 와서 도산에서와 같이 옥과 비단을 바치고, 모든 주변 나라들이 조공을 바치면서 천자의 문에서 위계질서에 따라 서로 이어져 있는 것(을 그린 작품)에 이르러서, 법도에 따라 몸을 구부리고 돌리거나 예복을 단정하게 차린 모습, 괴이한 모습을 하고 있거나 코로 마시고 머리를 날리는 풍속 등 조그만 것이라도 다 갖추었으며, 모두 인간의 실정을 얻었다."라 했다. 염립덕과 염립본은 똑같이 상품에 놓인다〈전사도〉 병풍 12폭은 구도와 적절한 처리가, 예부터 지금까지 (살펴보았을 때) 최고다. 원화 13년(818)에 나 장언원의 조부로 재상을 지낸 장홍정이 태원에 부임했을 때 천자가 조서를 내려 가져갔다. 〈서역도〉는 왕지신 또한 모사했다. 고종의 영휘 연간(650-655)에 그린 〈조신도〉와 〈소릉열상도〉가 세상에 전해진다.

나 장언원은 다음과 같이 말한다. "앞 시대의 역사서에서 위나라 명제가 능운각을 세우고, 위탄에게 칙서를 내려 현판에 글씨를 쓰게 했는데, 인부가 잘못하여 먼저 현판을 못으로 고정시켜 버렸다. 그래서 삼태기로 위탄을 태워, 지상에서 25장(약 60미터)을 (낚시하듯) 위로 끌어올렸다. (그 위에서 위탄은 글씨를 쓰고 나서) 땅에 내려왔을 때에는 수염과 머리털이 하얗게 변했고 숨이 간신히 남아 있을 정도였다. (그래서 위탄은) 마침내 자손에게 경계하고 이 해서의 서법을 끊어 버렸다. 사안이 이 일을 논의한 적이 있는데, 왕헌지는 (이 말을 듣고) 정색을 하면서 '중장은 위나라의 대신인데 어찌 이러한 일이 있었겠는가. 만일 말한 바와 같다면, 위나라의 덕이 뛰어나지 않음을 알 수 있다.'라고 대답했다. 나 장언원은 왕헌지의 대답을 식견 있는 말이라고 생각한

다. 염립본은 비록 기예에 그림 그리는 일을 겸비하고 있다 할지라도, 당시 이미 (그의) 지위는 낭관에 들어가 있었고, 더군다나 태종 황제가 측근에서 모시는 신하에게 (연회를) 베풀 때 (고관의 모자에 장식하는) 담비꼬리를 없앨 정도의 은택은 있었어도, 아래 신하를 대할 때 (낭관의 관리를) 회초리로 칠 정도의 과격한 행동은 없었다. 어찌 화사(畵師)라고만 부르고 관명과 지위를 통하지 않았겠는가. 그림으로써 명성을 날렸지만 재능이 재상의 그릇은 아니라고 하는 경우는, 염립본의 재능과 식견으로 볼 때 또한 지나치게 깔본 것이라 말할 수 있다. 천박한 세속 사람들이 예술을 경시하고 능력을 질투하는 것이 한결같이 여기까지 이르렀으니, 진실로 통곡할 만하다."

1. 승종운: 원본에는 "염립본은 장승요와 정법사(의 화법)을 배웠으며, 기묘한 변화가 무궁했다. 옛 (화법)을 변화시켜 오늘날(의 인물)을 묘사했는데, 당시 모든 사람들이 법도로 삼았다(閻師張鄭, 奇態不窮, 變古象今, 天下取則)."로 되어 있다.

2. 염사여정: 『왕씨화원』본에는 '염사어정(閻師於鄭)'으로 되어 있다. 언종의 원본 "염립본은 장승요와 정법사(의 화법)을 배웠다(閻師張鄭)."에 근거하여 『왕씨화원』본에 따라 해석했다.

3. 상생변고: 원본에는 "옛것을 변화시켜 오늘날의 것을 그렸다(變古象今)."로 되어 있는데, 여기에서는 변화시킨 대상이 화법과 소재라고 해석할 수 있다.

4. 배운: 『정관공사화사』의 원문은 이 책 제8권 '진선견'조의 역주 참조.

5. 청출어람: "청색은 쪽에서 나왔지만 쪽보다 푸르다(靑出於藍而靑於藍)."에 근거한 것으로, 제자가 스승보다 뛰어남을 비유한 말이다.

6. 화미: 화는 진(盡)의 오기로 보는 것이 자연스럽다. 진미(盡美)는 진선(盡善)의 상대어로 외형적 아름다움을 다한 것을 말한다.

7. 박릉대안: 염립본과 염립덕을 가리킨다. 염립본은 박릉현공(博陵縣公)에, 염립덕은 대안현공(大安縣公)에 봉해졌다. 이 작위로 인해 이들은 박릉(博陵), 대안(大安)이라 불리게 된다.

8. 봉도산지옥백: 『좌씨전(左氏傳)』 '애공 7년(哀公七年)'의 구절 "우 임금이 도산에서 제후와 조회했는데, 옥과 비단을 바치는 곳이 만 개의 나라가 되었다(禹會諸侯于塗山, 執玉帛者萬國)."에 근거한다. 따라서 도산에서 (우 임금에게 바친 만큼의

수많은) 옥과 비단을 바쳤음을 뜻한다.

9. 접응문지위서: 『시경』「대아(大雅)」 '면(縣)'의 "이에 응문을 세우니, 응문이 엄정하다(迺立應門, 應門將將)."에 근거한다. 응문은 옛 천자의 5개의 문 중 네 번째 문, 즉 정문(正門)을 말한다. 따라서 사신들이 응문 앞에서 위계질서에 따라 줄을 섰음을 뜻한다.

10. 단잠봉홀지의: 잠(簪)은 관(冠)이 벗겨지지 않도록 관의 끈을 꿰어 머리에 꽂는 물건이다. 홀(笏)은 천자 이하 공경사대부가 조복을 입을 때 띠에 끼고 다니던 물건으로, 군명(君命)을 받았을 때 이를 기록하는 것인데, 옥·상아·대나무 등으로 만들었다. 잠홀(簪笏)은 예복 또는 예복을 입은 관리를 비유적으로 이르는 말이다. 따라서 이 구절은 잠을 단정히 하고 홀을 받든 모습, 즉 예복을 단정하게 차린 모습을 말한다.

11. 괴궤휼괴: 괴(魁)는 몸집이 큰 것을 말한다. 궤(詭), 휼(譎), 괴(怪)는 모두 형체가 비정상으로 괴이한 모습을 말한다. 여기에서는 염립본이 그린 이방인의 모습이 괴이했음을 말하고 있다.

12. 비음두비지속: 『한서(漢書)』 64하(下) '가연지(賈捐之)' 전에서는 "낙월(귀조우성貴州省 준이 현遵義縣 서쪽 운남성과 광서성의 경계 지역) 사람들은 아버지와 아들이 같은 내에서 목욕을 하면서 서로 코로 마시는 법을 익혔는데 동물과 다를 바가 없다(駱越之人, 父子同川而浴, 相習以鼻飲, 與禽獸無異)."라 했다. 또 명나라 장정사(張鼎思)가 지은 『낭야대취편(瑯琊代醉篇)』에서는 동남아시아에는 코로 마시는 풍습과, 밤이 되면 머리를 날리면서 바닷고기를 먹는 풍습이 전래되고 있다고 했다.

13. 〈소릉열상도〉: 태종의 소릉은 장작대장 염립덕이 총감독으로서 정관 10년(636) 문덕황후가 죽은 이듬해에 착공하여 정관 23년(649) 8월에 완성했다. 그리고 소릉의 주위에 배릉(陪陵)을 조성했는데, 배장된 왕과 공주, 기빈(妃嬪), 훈신이 모두 165명이었다. 왕은 촉왕 이음(李愔) 이하 7명의 왕, 공수는 청하공주(淸河公主) 이하 31명, 기빈은 연씨(燕氏) 이하 8명, 재상은 마주(馬周) 이하 13명, 승랑삼품(丞郎三品)은 당검 이하 53명, 공신은 위지경덕 이하 64명, 번왕(藩王)은 돌궐의 힐리가한 이하 15명이다. 배장된 이들의 이름은 『문헌통고(文獻通考)』 125, 『섬서통지(陝西通志)』 70에 전부 기재되어 있다.(청나라 임동林侗이 지은 『당소릉석적고략唐昭陵石蹟攷略』 참조) 나가히로 도시오는 〈소릉열상도〉가 여기에 배장된 사람을 그린 것일지도 모른다고 했다. 도36 참조

14. 위명제기능운각: 『위지(魏志)』 2 '문제기(文帝紀)'에서는 위나라 문제가 황초(黃初) 2년(221)에 능운대(凌雲臺)를 세웠다고 하는데, 상세한 것은 알 수 없다.

도36 전 염립덕 · 염립본, 〈소릉육준(昭陵六駿)〉
당, 부조, 176×207cm, 미국 필라델피아, 펜실베이니아 대학미술관
(University of Pennsylvania Art Museum).

15. 위탄(179-230): 삼국 시대 위나라 서예가. 자가 중장(仲將)이고 경조 사람이다.
관직은 광록대부(光錄大夫)에 이르렀다. 글씨는 장지와 한단순(邯鄲淳)의 화법을
배웠으며, 여러 서체에 모두 뛰어났지만 특히 초서를 잘 썼다. 인용된 일화는 『세
설신어』「교예」편에 실려 있다.

16. 성랑: 낭관(郎官)의 다른 말. 낭관은 하늘의 별자리에 따라 등분되기 때문에 여기
서 연유했다. 염립본은 이 무렵 주작랑중이었다.

17. 발초지은: 『진서』 59 '조왕륜(趙王倫)' 전에 나오는 '초부족구미속(貂不足狗尾
續)'의 고사에 근거한다. 진나라 재상 조왕륜의 무리가 하인들에 이르기까지 모두
경상(卿相)이 되어 작위를 얻었으므로, 시중이나 중상시(中常侍) 등의 관(冠) 장
식에 쓰이는 담비꼬리가 부족하여 개꼬리로 장식했다고 한다. 발초지은은 담비꼬
리가 없어질 정도로 관직이 남용되어 군자가 소인과 동석했다는 의미다.

18. 당랑지급: 『후한서』「열전(列傳)」 31 '종리의(鍾離意)' 전의 고사에 근거한다. 후

한의 명제가 어떤 일로 인해 낭관인 약숭(藥崧)을 지팡이로 쳤다. 약숭은 도망쳐 침상 아래로 들어갔는데, 황제가 분노하면서 "낭관아, 나오너라. 낭관아, 나오너라."라고 소리쳤다고 한다. 그러자 약숭은 "천자는 권위가 있어야 하고 제후는 부지런해야 합니다. 저는 임금께서 스스로 일어나서 낭관을 치셨다는 이야기를 들어본 적이 없습니다(天子穆穆, 諸侯皇皇, 未聞人君自起撞郎)."라고 말하자, 황제가 용서했다고 한다. 당랑지급은 낭관을 지팡이로 치는 성급함을 뜻한다.

19. 보좌: 재상(宰相)을 가리킨다.

張孝師下品, 爲驃騎尉, 尤善畵地獄, 氣候幽黙. 孝師曾死復蘇, 具見冥中事, 故備得之. 吳道玄見其畵, 因號爲地獄變¹ 竇云, 迹簡而䴥, 物情皆備. 除謝顧陸張楊田董展²外, 難可比儔也.

范長壽下品, 師法於張僧繇, 官至司徒校尉風俗圖, 醉道士圖, 傳於代. 僧悰云,³ 博瞻繁多,⁴ 有所雅尙. 至於位置, 不煩經略⁵竇云, 掣打捉筆, 落紙如飛,⁶ 雖乏窈窕⁷, 終是好手.

何長壽, 與范同師法, 但微劣於范. 范何並有醉道士圖傳於代, 人云, 是僧繇所作, 非也劉餗傳記⁸云, 張僧繇爲醉僧圖, 僧斂錢與立本添冠子, 改爲道士, 殊不近理矣.

장효사하품는 (관식이) 표기위가 되었다. (그는) 특히 〈지옥도〉를 잘 그렸는데, 그림의 분위기가 어둡고 고요했다. 장효사는 죽었다가 다시 살아난 적이 있어서, (이때) 지옥의 일을 모두 보았기 때문에 그것을 다 표현할 수 있었다. 오도자가 그의 그림을 보고 본받아 〈지옥변상도〉를 그렸다두몽은 (장효사에 대해) "필치가 간략하고 거칠지만 사물의 형상과 정신을 모두 표현했다. 사혁, 고개지, 육탐미, 장승요, 양자화, 전승량, 동백인, 전자건을 제외하면, (어떤 화가도 그와) 견줄 수 없다."고 했다.

범장수하품는 화법을 장승요에게 배웠고, 관직이 사도교위에 올랐다〈풍속도〉. 〈취도사도〉가 세상에 전해진다. 언종 스님은 (범장수에 대해) "(화제가) 광범위하고 (묘사한 소재도) 번잡스러울 정도로 많지만, 고상하고 높이 평가할 만한 것이 있다. 구도의 경우 번잡스럽게 배치하지 않았다."라 했다두몽은 (범장수에 대해) "붓을 끌어당기고 치고 움켜잡으면서 종이에 그리는 행위가 마치 허공을 나는 듯하다. (이러한 격렬한 행위의 결과로 그려진 그림에는) 정숙하고 얌전한 분위기가 부족하다 할지라도, 결국 (그는) 훌륭한 화가다."라고 했다.

하장수는 범장수와 똑같이 (장승요의 화법을) 배웠지만, (수준이) 범장수보다 약간 떨어진다. 범장수와 하장수에게는 모두 세상에 전해지는 〈취도사도〉가 있다. 사람들은 "이것이 장승요가 그린 것이다."고 말하는데, 잘못이다유속의 『전기』에서는 "장승요는 〈취승도〉를 그렸는데, 어떤 스님이 돈을 거둬 염립본에게 주고 (스님의 머리 위에) 모자를 그려 도사로 고쳐 달라고 했다."고 실려 있는데, 이것은 매우 이치에 맞지 않는다.

1. 인호위지옥변: 『태평어람(太平御覽)』 751의 '인효지위지옥변(因效之爲地獄變)'에 근거해 해석했다. 즉 오도자는 장효사가 지옥에 갔다 와서 그 상황을 생생하게 그린 〈지옥도〉를 본보기로 하여 〈지옥변상도〉를 그렸다는 것이다.
2. 사고육장양전동전: 두몽의 『화록습유(畫錄拾遺)』에는 이들 중 사혁이 빠져 있다. 잘못 기록된 것으로 생각된다.
3. 승종운: 언종의 『후화록』에서는 범장수를 '당무기위(唐武騎尉) 범수(范壽)'라 하고, "(화제가) 광범위하고 (묘사한 소재도) 번잡스러울 정도로 많지만, 고상하고 높이 평가할 만한 것이 있다. 구도의 경우 (인위적인) 배치를 하지 않았다(博瞻繁多, 有所推尙, 至於位置, 不待經略)."고 평하고 있다.
4. 박섬번다: 2가지 해석이 있다. 하나는 박섬(博瞻)을 재능, 번다(繁多)를 화제(畫題, 그림의 주제나 내용)에 해당하는 것으로 보아 "재능이 풍부하고 화제가 다양하다."고 해석하는 것이다.(나가히로 도시오) 다른 하나는 박섬을 화제, 번다를 묘사된 소재의 수량에 해당하는 것으로 보아 "화제가 광범위하고, 묘사된 소재의 수도 번잡스러울 정도로 많다."라고 해석하는 경우다.(허즈밍, 판원가오) 역자는 후자에 동의한다.

5. 경략: 천하를 경영하고 통치하며 사방을 공략하다. 여기에서는 구도를 잡아 구성함을 가리킨다.
6. 체타착필, 낙지여비: "붓을 끌어당기고 내리치고 움켜잡아서 화면 위에 그리는 모습이 허공을 나르는 듯하다." 창작 태도를 말한다.
7. 요조: 기품 있고 정숙하다. 여기에서는 작품의 분위기를 가리킨다.
8. 유송전기: '유송(劉辣)'은 '유속(劉餗)'의 오기다. 『구당서』102 '유속(劉餗)'에서는 "『사례(史例)』3권, 『전기(傳記)』3권, 『악부고제해(樂府古題解)』1권을 저술했다." 고 했다. 나가히로 도시오는 현존하는 유속의 『수당가화(隋唐嘉話)』에서 "장승요가 〈취승도〉를 그렸는데, 도사들이 항상 이것을 가지고 스님을 조롱했다. 스님들은 이에 수만 전의 돈을 거둬 염립본에게 〈취도사도〉를 그려 달라고 했다. 지금 이 두 그림은 똑같이 세상에 전해진다."라고 기록하고 있는 것을 들어, 유송의 『전기』가 현존하는 유속의 『수당가화』일 것이라고 했다.

尉遲乙僧,[1] 于闐國[2]人, 父跋質那具第八卷. 乙僧, 國初授宿衛官, 襲封郡公, 善畵外國及佛像, 時人以跋質那爲大尉遲, 乙僧爲小尉遲. 畵外國及菩薩, 小則用筆緊勁, 如屈鐵盤絲, 大則灑落有氣槪. 僧悰云,[3] 外國鬼神, 奇形異貌, 中華罕繼寶云, 澄思用筆, 雖與中華道殊, 然氣正迹高, 可與顧陸爲友.

劉孝師,[4] 僧悰云, 點畵不多, 皆爲樞要, 鳥雀奇變, 甚爲酷似. 彦遠云, 不止鳥雀, 曾見畵他物, 皆好.

靳智異,[5] 僧悰云,[6] 祖述仲達, 改張琴瑟,[7] 變夷爲夏, 肇自斯人, 在范長壽上.

위지을승은 우전국 사람이며, 아버지가 위지발지나다제8권에 기록되어 있다. 위지을승은 당나라 초기 숙위관에 제수되었고 아버지를 계승해서 군공에 봉해졌다. 외국(의 풍물)과 불상을 잘 그려서, 당시 사람들은 위

지발지나를 '대위지'라 하고, 위지을승을 '소위지'라 했다. 외국(의 풍물)과 보살상을 그린 경우, 작은 그림은 붓의 사용에 긴장감과 힘이 있어서 마치 구부러진 철사나 휘감긴 실과 같았고, 큰 그림은 (붓의 사용에) 시원스럽고 (웅위한) 기개가 있었다. 언종 스님은 (위지을승에 대해) "외국 (풍물)과 귀신(을 그린 것)은 형태와 모습이 기이하고 이상한데, (이는) 중국인이 계승하기 어렵다."고 했다.두몽은 (위지을승에 대해) "생각을 맑게 하고 붓을 사용하여 (그림을 그리는) 것이, 비록 중국의 방법과 다르다 할지라도, 기개가 바르고 작품이 고고하기 때문에 고개지, 육탐미와 짝이 될 만하다."고 했다.

유효사에 대해서는 언종 스님이 "점과 획(의 사용)이 많지 않고, 모두 (사물의) 요점만 그렸다. 새와 참새(의 자태에서 일어나는) 기이한 변화를 매우 꼭 닮게 그렸다."라고 했다. 나 장언원은 (그가) "새와 참새만이 아니라 다른 사물을 그린 것을 본 적이 있는데, 모두 좋았다."라고 말했다.

근지이에 대해서는 언종 스님이 "조중달(의 화법)을 배웠지만, 그것을 바꾸어 (자기 방식대로) 그렸다. (또한) 외국의 화풍을 바꾸어 중국식으로 그린 것은 이 사람부터 시작되었다."고 하면서 (그의 화품을) 범장 수 위에 놓았다.

1. 위지을승: 당나라 말 주경현의 『당조명화록』은 위지을승에 대해 좀더 구체적으로 언급하고 있다. "위지을승이란 자는 토화라국 사람이다. 정관 초기에 그 나라의 왕이 그림이 오묘하고 뛰어나다며 당나라 궁정에 추천했다. 또한 그 나라에는 갑승이라는 (위지을승의) 형이 있다고 하는데 그의 작품을 보지는 못했다. 위지을승(이 그려) 현재 자은사탑 앞면에 있는 〈공덕상〉과, 중간이 요철법으로 아름다운 얼굴을 그린 〈천수천안대자비상〉은 그 정묘한 형상을 이루 다 말할 수 없다. 또 광택사의 칠보대좌 뒷면에 〈항마상〉을 그렸는데, 실로 기이하고 변화무쌍한 작품이다. 공덕상, 인물, 화조를 그린 것은 모두 외국의 물상이지 중국의 모습이 아니다. 앞 시대 사람이 '위지을승 스님은 염립본에 비견할 수 있다.'고 했다. (나) 주경현은 염립본이 외국 사람을 그릴 때 그 오묘함을 다하지 못했으며, 위지을승 역시 중국 사람을 (잘)

그렸다는 말을 듣지 못했다. 이를 평가하면 (그들이) 다루는 소재가 다르지만 (오히려 그렇기) 때문에 그들의 작품은 신품에 해당한다(尉遲乙僧者, 土火羅國人. 貞觀初, 其國王以丹靑奇妙薦之闕下. 又云, 其國尙有兄甲僧, 未見其畵踪也. 乙僧今慈恩寺塔前功德, 又凹凸花面中間千手眼大悲, 精妙之狀, 不可名焉. 又光澤寺七寶台後面畵降魔像, 千怪萬狀, 實奇踪也. 凡畵功德人物花鳥, 皆是外國之物像, 非中華之威儀. 前輩云, 尉遲僧, 閻立本之比也. 景玄嘗以閻畵外國之人, 未盡其妙, 尉遲畵中華之像, 抑亦未聞. 由是評之, 所攻各異, 其畵故居神品也)." 이 책 제3권에는 장안의 자은사, 광안사, 홍당사, 안국사, 봉은사, 낙양의 대운사 등에 위지을승이 벽에 그린 〈불상〉과 〈외국 인물도〉가 있었음을 기록하고 있다.

2. 우전국: 토화라국(吐火羅國), 토화라국(土火羅國)이라고도 한다. 고대 서역 국가 이름이며, 지금의 신강 위구르 자치지역에 해당한다.

3. 승종운: 언종의 『후화록』에는 "당나라 토화라국 (출신의) 이민족 위지을승은 귀신을 잘 그렸는데 당시에는 아름답다고 생각되지 않았다. 갑승이라는 형이 본국에 있었다. 외국(의 인물)이나 귀신(을 그린 것)은 형태와 모습이 기이하고 이상하지만, 필치가 활달하고 시원스러워 중국(의 화법)과 비슷한 점이 있다. (나중에는) 전환하여 네 계절의 꽃과 나무를 그렸다(唐吐火羅國胡尉遲乙僧, 善攻鬼神, 當時之不美也. 有兄甲僧, 在其本國矣. 外國鬼神, 奇形異貌, 筆迹灑落, 有似中華. 攻改四時花木)."라고 되어 있어 약간 차이가 있다.

4. 유효사: 이 책 제1권 「역대 화가의 이름을 서술하다」에는 '유효사(劉孝思)'로 되어 있다.

5. 근지이: 언종의 『후화록』뿐 아니라 주경현의 『당조명화록』에도 '근지익(靳智翼)'으로 되어 있으므로 고쳐야 한다.

6. 승종운: 언종의 『후화록』에는 "당나라 근지익은 조공을 배웠지만, 그것을 바꾸어 (자기 방식대로) 그렸다. (또한) 외국의 화풍을 바꾸어 중국식으로 그린 것은 이 사람이 처음이다(唐靳智翼, 祖述曹公, 改張琴瑟, 變夷爲夏, 初是斯人)."로 되어 있다. 허즈밍은 『당오대화론(唐五代畵論)』에서 '조공(曹公)'을 조불흥으로 해석했다. 하지만 서역의 화풍을 그린 화가는 조중달로 보는 것이 타당하므로 『역대명화기』에서 '중달(仲達)'로 기록한 대로 받아들였다.

7. 개장금슬: 다시 거문고를 연주하다. 거문고의 음율이 조율되지 못해 현을 고쳐 연주하다는 뜻으로, 법도를 고치는 것을 비유적으로 이르는 말이다. 『자치통감(資治通鑑)』「당기(唐紀)」에서는 "목종 장경 2년, 만약 법도를 고치지 않으면 기대할 것이 반드시 없다(穆宗長慶二年, 若不改張, 必無所望)."는 구절에 다음의 주석을 붙였다. "고친다는 것은 (거문고 줄을) 고쳐 매는 것이다. 동중서에서는 '비유한다면

거문고(의 소리)가 조화롭지 못할 때에는 반드시 줄을 고쳐 매야 연주할 수 있다.'
고 했다(改張, 猶更張也. 董仲書曰, 譬如琴瑟不調, 必改弦而更張之, 乃可鼓也)."

王定,[1] 官至中散大夫尚方令, 貞觀初得名, 筆迹甚快本草訓戒圖[2],
傳於代. 僧悰云, 骨氣不足, 遒媚[3]有餘, 菩薩聖僧, 往往驚絶, 在
張孝師上彦遠按, 定畫骨氣不甚長, 旣亡骨氣, 何故驚絶.
梁寬吳智敏, 僧悰云, 智敏師於寬, 神襟更爲俊逸.
康薩陀中品, 或云善陀, 爲振威校尉. 僧悰云, 亡所服膺, 虛心自
悟, 初花晚葉, 變態多端, 異獸奇禽, 千形萬狀, 在尉遲下寶云,
曾見畫人馬, 措意[4]非高, 悰公之評過當也.
王知愼中品下, 終少府監. 工書畫, 與兄知敬[5]齊名. 僧悰云,[6] 師
於閻, 寫貌及之, 筆力爽利, 風采不凡, 在張孝師下.
王韶應或作韶隱, 畫鬼神, 深有氣韻寶云, 善山水人馬.
檀智敏[7]中品, 爲振武校尉. 寶云, 師於董伯仁. 僧悰云, 棟宇樓
臺, 陰陽向背, 歷觀前古, 獨見斯人遊春戲藝圖傳於世.
楊須跋中品, **趙武端**下品, **范龍樹**下品, **周烏孫**下品, **楊德紹**[8]下品,
已上五人, 國初擅名.

왕정(580-668)은 관직이 중산대부, 상방령에 이르렀으며, 정관 초년
(626년경)에 (화가로서의) 명성을 얻었고, 필치가 매우 경쾌했다〈본초훈
계도〉가 세상에 전해진다. 언종 스님은 (그에 대해) "골격과 기운이 부족하지
만, 필세의 견고함과 아름다움은 넘친다. 보살상이나 훌륭한 스님의 묘
사는 종종 깜짝 놀라게 한다."라고 하면서 (그의 화품을) 장효사 위에
놓았다나 장언원은 "왕정의 그림은 골격과 기운이 별로 뛰어나지 않다. (그렇다면) 이미
골격과 기운이 없는데, 무슨 까닭으로 깜짝 놀라겠는가."라고 생각한다.

양관과 **오지민**에 대해서는 언종 스님이 "오지민은 양관을 배웠지만, 그 정신과 마음은 더욱 뛰어났다."고 했다.

강융타중품이며, 선타라고도 함는 (관직이) 진위교위가 되었다. 언종 스님은 (그에 대해) "(어느 누구에게도) 본받아 배운 것이 없었으며, 마음을 비우고 스스로 깨우쳤다. 봄에 일찍 피는 꽃과 가을에 늦게 지는 잎(의 묘사)는 변화하는 자태가 다양하고, 이상한 들짐승과 괴이한 날짐승(의 묘사)는 형태의 변화가 무궁무진했다."하면서 (그의 화품을) 위지을승 아래에 놓았다두몽은 (그가) "사람과 말을 그린 것을 본 적이 있는데, 구상이 높지 않았다. 언종의 평가가 너무 지나치다."라고 했다.

왕지신중품하은 (관직을) 소부감으로 마쳤다. 글씨와 그림을 잘했고, 그의 형 왕지경과 명성이 대등했다. 언종 스님은 (그에 대해) "염립본에게 배웠는데, 인물의 형상을 묘사하는 것이 스승(의 경지)에 근접했다. 필력은 명쾌하고 예리하며, 양식(에서 풍겨오는 분위기)는 비범하다."고 하면서 (그의 화품을) 장효사 아래에 놓았다.

왕소응어떤 경우에는 소은으로 되어 있음이 귀신을 그린 것은 매우 기운이 넘친다두몽은 (그에 대해) "산수, 사람, 말을 잘 그린다."고 했다.

단지민중품은 진무교위가 되었다. 두몽은 (그에 대해) "동백인을 배웠다."고 말한다. 언종 스님은 (그에 대해) "궁전과 누각(의 묘사)에서 밝음과 어두움, 앞을 향하고 뒤로 돌아선 것(의 표현이 뛰어나다.) 앞 시대를 두루 관찰해 보아도 (이렇듯 뛰어나게 묘사한 것은) 오직 이 사람에게서만 발견되었다."고 했다〈유춘희예도〉가 세상에 전해진다.

양수발중품, **조무단**하품, **범용수**하품, **주오손**하품, **양덕소**하품 이상 5명의 사람은 당나라 초기에 (화가로서) 명성을 떨쳤다.

1. 왕정: 1956년 6월 시안 시[西安市] 서쪽 근교에서 왕정의 묘지명이 발견되었는데, 루선(魯深)은 논문 「초당화가왕정묘지명(初唐畵家王定墓志名)」(『문물文物』, 1965년 8)에서 이에 대해 상세하게 발표했다. 이 논문에 따르면, 왕정의 출신지와 경력

은 대략 다음과 같다. 왕정은 낭야 임기 사람이고, 선조가 남조(南朝)의 관직을 맡았다. 왕정이 사망한 해는 총장 2년(668) 4월 14일로, 향년 89세였다. 그의 관직은 소부감(少府監)의 중상서령(中尙署令)으로서 조산대부(朝散大夫)가 부가되었다. 태종 초기에 수레와 복식 제도의 정비에 참가한 사실이 있는데, 이것이 "정관 초년(화가로서의) 명성을 얻게 된 것"에 해당한다. 왕정은 부인 서씨(徐氏)와 함께 696년 2월 12일 장안현 소엄촌(小嚴村) 북평원(北平原)에 합장되었다.

2. 〈본초훈계도〉: 태종의 정관 연간에 칙명에 의해 제작되었다. 『당서』 59 「예문지」에 그 내용이 실려 있다.

3. 주미: 글씨, 그림, 문장 등에서 필세가 견고하면서도 그 속에 고운 맛이 있음을 말한다.

4. 조의: 입의(立意). 즉 구상하다, 착상하다는 뜻이다.

5. 지경: 『당서』 196 '왕우정(王友貞)' 전에서는 "왕우정의 부친 왕지경은 예서를 잘 쓴다. 측천무후 때 인대 소감(麟臺少監)이 되었다."라고 했다. 측천무후 시대인 천수 초년에 비서성(秘書省)이 인대(麟臺)로 개칭되었다.

6. 승종운: 언종의 『후화록』에 실린 왕지신에 대한 평문은 다음과 같다. "염씨 가문에서 (그림) 수업을 받았는데, 인물의 생동적인 묘사는 그들(의 경지)에 가까웠다. 필력은 명쾌하고 예리하며, 양식(에서 풍겨오는 분위기)가 비범하다(受業閻家, 寫生殆庶. 用筆爽利, 風采不凡)."

7. 단지민: 언종의 『후화록』에는 '단지민(檀知敏)'으로 되어 있다. 주경현의 『당조명화록』에서는 "당시에 단생이라고 불렸다. 집, 나무, 누각은 한 시대의 제도를 초월했다(時號檀生, 屋木樓台, 出一代之制)."고 하면서 풍소정(馮紹正), 대숭(戴嵩) 등 10명의 화가와 함께 '묘품 하'에 놓았다.

8. 양덕소: 양덕소를 경계로 『역대명화기』에서 품등의 기록은 끝난다. 진의(陳義)부터 제10권의 마지막 왕묵(王黙)까지 총 184명은 품등이 기록되어 있지 않다.

陳義, 國初丞相叔達[1]之玄孫[2], 尤工寫貌. 玄宗少與之善, 特承恩遇[3], 爲武德南薰中尙等使[4], 銀靑光祿大夫, 少府監.

殷敍, 殷季友, 許琨, 同州[5]僧法明, 已上四人, 並開元中善寫貌, 常在內庭畫人物, 海內知名. 時錢國養未出唐朝七聖[6]圖, 高祖及諸

王圖, 太宗自定輦上圖,[7] 開元十八學士[8]圖, 並殷敘, 韋無忝[9]爲之, 傳於代. 法明, 開元十一年, 勅令寫貌麗正殿諸學士[10], 欲畫像書贊於含象亭[11], 以車駕東幸[12], 遂停. 初詔殷敘季友無忝等分貌之, 粉本旣成, 遲回未上絹. 張燕公[13]以畫人手雜, 圖不甚精, 乃奏追法明, 令獨貌諸學士. 法明尤工寫貌, 圖成進之, 上稱善, 藏其本於畫院. 後數年, 上更索此圖, 所由惶懼,[14] 賴康子元[15]先寫得一本以進. 上令却送畫院, 子元復自收之. 子元卒, 其子貨之, 莫知所在, 今傳搨本張說, 徐堅,[16] 賀知章,[17] 趙冬曦,[18] 康子元, 侯行果,[19] 韋述,[20] 敬會眞,[21] 趙玄黙,[22] 東方顥,[23] 李子釗,[24] 呂向,[25] 毋㫤,[26] 陸去泰,[27] 咸廙業,[28] 余欽,[29] 孫季良,[30] 都十七人,[31] 其官爵具韋述集賢記[32]下卷.

진의는 당나라 초 승상 진숙달의 현손으로 특히 인물 형상의 묘사에 뛰어났다. 현종이 어려서 그와 잘 지냈기 때문에, 특별히 (현종의) 은총을 받아 무덕전사, 남훈전사, 중상사와 은청광록대부, 소부감이 되었다.

은삼, 은계우, 허곤, 동주의 법명 스님 이상 네 사람은 모두 개원 연간에 인물화를 잘 그렸는데, 항상 궁중에서 기거하면서 인물화를 그렸는데도 그 명성이 나라 전체에 알려졌다. 당시에는 전국양이 아직 출현하지 않았다〈당조칠성도〉,〈고조제왕도〉,〈태종자정연상도〉,〈개원십팔학사도〉는 똑같이 은삼, 위무첨이 그렸으며, 세상에 전해진다. 법명 스님은 개원 11년(723)에 칙명으로 여정전의 여러 학사의 모습을 그리게 되었으며, (아울러) 함상정에 형상을 그리고 찬문을 쓰고자 했지만, 현종이 동도로 옮겨 갔기 때문에 결국은 중지되었다. (이 그림은) 처음에는 은삼, 은계우, 위무첨 등이 칙명을 받아 (각각) 분담하여 그렸다. 밑그림이 완성되었지만, 일이 미루어져 비단에 그려지지 못했다. 연국공 장열은 (이 그림이 여러) 화가의 솜씨가 뒤섞여 (통일성이 없고 또) 매우 정밀하지 못하다고 생각하여, 법명 스님을 추천하여 혼자 여러 학사의 모습을 그리도록 했다. 법

명 스님은 특히 인물화를 잘 그렸다. 그림을 완성하고 바치자, 현종은 좋다고 칭찬하며 밑그림을 화원에 보관하게 했다. 몇 년이 지난 후에 황제가 다시 이 그림을 찾자, 그 소재를 몰라 쩔쩔매면서, 우선 강자원이 먼저 모사했던 것을 바쳤는데, 임금은 (이를) 화원으로 되돌려 보내게 했다. 강자원은 스스로 그것을 다시 거두어들였다. 그러나 강자원이 죽은 뒤에 그 아들이 그것을 팔아 버렸기 때문에, 아무도 그 소재를 모르며, 현재 탁본만 전해진다장열, 서견, 하지장, 조동희, 강자원, 후행과, 위술, 경회진, 조현묵, 동방호, 이자쇠, 여향, 무경, 육거태, 함이업, 여흠, 손계량 모두 17명의 사람이 위술의 『집현기』 하권에 기재되어 있다.

1. 승상숙달: 진숙달(陳叔達)로 자가 자총(子聰)이며 진나라 선제(宣帝)의 열여섯째 아들이다. 수나라에서는 내사사인(內史舍人)과 강군통수(絳郡通守), 당나라에서는 무덕 원년(618)에 황문시랑(黃門侍郞), 무덕 4년(621)에 시중(侍中), 무덕 5년(622)에 강국공(江國公)에 봉해졌으며, 정관 초년(627)에 광록대부(光祿大夫)에 제수되었다. 마지막으로 예부상서(禮部尙書)에 올랐다. 정관 9년(635)에 사망했다. 『구당서』 61에 전기가 있다.
2. 현손: 증손자의 아들, 또는 손자의 손자.
3. 은우: 은정을 베푸는 대우. 총우(寵遇).
4. 무덕남훈중상등사: 무덕전사(武德殿使), 남훈전사(南薰殿使), 중상사(中尙使)를 말한다. 무덕전(武德殿), 남훈전(南薰殿)은 장안 궁성(宮城)의 궁전이다.
5. 동주: 지금의 산시 성[陝西省] 다리 현[大荔縣]에 속한다.
6. 당조칠성: 당나라 개국 이후의 7명의 황제, 즉 고조 이연, 태종 이세민, 고조 이치, 무후측천, 중종 이현, 예종 이단, 현종 이융기를 일컫는다.
7. 〈태종자정연상도〉: 연은 당나라 때 유행한, 손으로 드는 가마다. 염립본의 〈보련도〉도31 참조에 이것이 있다. 이 그림은 당나라 태종 이세민이 가마에 정좌한 모습을 그린 것이다.
8. 개원십팔학사: 당나라 현종 이융기가 재위할 때 여정원(麗正院, 후에 집현전集賢殿으로 고쳐 불렀음)을 설치하고 당시 학문이 깊은 문인 10여 명을 모았는데, 본문 주석에서 거론된 17명에다 풍조은(馮朝隱)을 더해 '개원(開元) 18학사' 또는 '함상정(含象亭) 18학사'라고 불렀다. 이는 당나라 초기 무덕 초년에 이세민의 '진부(秦府) 18학사'와 비교되어 함께 거론된다.

9. 위무첨: 당나라 화가. 이 책 제10권에 전기가 있다.

10. 여정전제학사: 『당서』 47 「백관지(百官志)」 2 '집현전서원(集賢殿書院)' 조의 주석에 다음과 같이 그 내역이 기술되어 있다. "개원 6년에 건원원(乾元院)을 여정수서원(麗正修書院)으로 고쳐 부르고, 사(使) 및 검교관(檢校官)을 설치했으며, 수서관(修書官)을 고쳐 여정전직학사(麗正殿直學士)라 했다. 8년에 문학직(文學直)을 첨가하고, 또한 수찬(修撰), 교리(校理), 간정(刊正), 교감(校勘)의 관직을 더했다. 11년에 여정원수서학사(麗正院修書學士)를 설치하고, 광순문(光順門) 밖에 또한 서원(書院)을 설치했다. 12년에 동도(東都, 즉 낙양)의 명복문(明福門) 밖에 또한 여정서원(麗正書院)을 설치했다. 13년에는 여정수서원(麗正修書院)을 집현전서원으로 고쳤다." 따라서 개원 11년(723)이라면 여정원수서학사를 설치했을 때의 일이다.

11. 함상정: 동도 낙양 상양궁(上陽宮)에 있던 정자다.

12. 거가동행: 거가(車駕)는 임금의 수레, 행(幸)은 임금의 행차를 말한다. 거가동행(車駕東幸)은 임금이 동도로 가는 것을 말한다. 개원 12년(724) 11월에 현종은 동도(낙양)로 갔고, 이듬해 13년(725) 11월에 산동성의 태산에서 봉선(封禪)의 대제전(大祭典)을 거행했으며,(『구당서』, 『당서』 「현종기」) 같은 해 12월에 동도로 돌아왔다. 이 기간에 여러 학사들의 초상 제작이 중지되었다. 따라서 법명 스님에 의해 다시 제작된 때는 빠르면 개원 13년 말, 늦으면 개원 14년 초라고 할 수 있다. 이 책에서 '집현전제학사(集賢殿諸學士)'라고 하지 않고 '여정원제학사(麗正殿諸學士)'라고 쓴 것은 옛 명칭에 대한 대우라 할 수 있다.

13. 장연공: 장열(張說)을 말한다. 자는 도제(道濟) 또는 열지(說之)다. 낙양 사람으로 당나라 중종 때 황문시랑(黃門侍郎) 등의 관직에 임명되었다. 예종 때에는 중서문하평장사(中書門下平章事)에 올라 예종에게 태자 이융기가 나라를 통치하도록 주청했다. 이융기가 즉위한 후 장열을 중서령으로 삼고 연국공(燕國公)에 봉했다. 이후 삭방절도사(朔方節度使)에 임명되었을 때에는 상정들을 선발하여 황실 근위대에 충당하도록 건의했다. 문장을 잘 지어 당시 조정의 중요한 문서들 중에는 그가 지은 것이 많았으며, 허국공(許國公) 소정(蘇頲)과 함께 '연허대수필(燕許大手筆)'이라 불렸다. 개원 18학사의 수장으로서 시(詩)도 잘 지었다. 문집으로 『장연공집(張燕公集)』이 있다.

14. 소유황구: 『학진토원』본과 『진체비서(津逮秘書)』본에는 '소유황구(所由惶懼)'로 되어 있고, 『왕씨화원』본에는 '부지소유(不知所由)'로 되어 있다. 청짜이는 『왕씨화원』본의 '부지(不知)'가 첨가된 것으로 보고 『학진토원』본의 '소유황구(所由惶懼)'를 받아들여 "소유는 당황하여"라고 해석했다. 소유(所由)는 당나라 때 관청

에서 사용되는 물품을 관장하는 관청이다. 이와 달리 오카무라 시게루와 나가히로 도시오는 『왕씨화원』본의 '부지소유'를 받아들여 "소재를 모르다"라고 해석했다. 여기에서는 후자의 해석을 따랐다.

15. 강자원: 월주(越州) 회계 사람으로 비서소감(秘書少監), 집현시강학사(集賢侍講學士)가 되었다. 현종이 태산에 올라 봉선(封禪)의 제사를 거행할 때 여러 학사들과 함께 이 의식에 참여했다. 종정소경(宗正少卿)에 제수되고 최후에는 비서감(秘書監)이 되었다. 『당서』 200에 전기가 있다.

16. 서견: 자가 원고(元固)다. 어려서 총명하여 수재에 천거되어 만년현(萬年縣) 주부(主簿)가 되었고, 측천무후가 통치했던 무주(武周) 성력 연간에는 판관(判官)이 되었다. 문장이 우아하고 힘이 있어 당시 사람들은 '봉각사인(鳳閣舍人)'의 재능이 있다고 생각했다. 장열 등과 함께 『삼교주영(三敎珠英)』을 편찬했으며, 이후 관직이 집현전학사에 이르러 개원 18학사 중 한 사람이 되었다. 시호가 문(文)이다.

17. 하지장: 당나라 시인이자 서예가. 이 책 제9권 '오도자'에도 거론되고 있다.

18. 조동희: 고성(鼓城, 지금의 허베이 성 진셴 일대) 사람으로 조불기(趙不器)의 아들이다. 성격이 호방하여 자질구레한 일에 얽매이지 않았다. 좌습유(左拾遺)를 지냈고, 중종 신룡 연간에 율령 규칙을 제정하도록 상서를 올려 간청했는데, 이것이 받아들여져 조목이 정해지자 당시 사람들에 의해 찬양받았다. 국자감좨주(國子監祭酒)로 관직을 마쳤으며, 개원 18학사 중 한 사람이다. 아버지 조불기 및 형제 하일(夏日), 화벽(和璧), 안정(安貞), 거정(居貞), 이정(頤貞), 회정(滙貞)과 함께 8명이 모두 진사에 급제하여 당시 '과거에 급제한 조씨 집안(科第趙家)'이라고 불렸다.

19. 후행과: 상곡(上谷, 지금의 허베이 성 이 현易縣 일대) 사람으로, 현종 때 국자사업(國子司業)에 올라 황태자의 독서를 도왔다. 개원 18학사 중 한 사람이다.

20. 위술: 만년(萬年, 지금의 시안 시 동부) 사람으로, 어려서 진사에 천거되어 관직이 집현전학사, 공부시랑(工部侍郎)에 이르렀고 방성현후(方城縣侯)에 봉해졌다. 40여 년간 조정의 도서와 전적을 관장하여, 소장본 2만여 권을 모두 스스로 교정했다. 또한 당나라 고조에서 개원 연간에 이르는 『국사(國史)』 20편을 편찬했다. 문장이 간결하면서 사실을 상세하게 기술하여 당시 사람들에 의해 삼국시대 초주(譙周)·진수(陳壽)와 비교되었다. 안사의 난이 일어나자 『국사(國史)』를 남산(南山)에 숨기려다 사로잡혔고 사정상 부득이하게 관리가 되었다. 난이 평정된 후 촉군(蜀郡)으로 유배되어 죽었다. 개원 18학사 중 한 사람이다.

21. 경회진: 평양(平陽, 지금의 산시 성山西省 린펀臨汾 일대) 사람이다. 개원 연간에 『노자』, 『장자』, 『주역』에 정통한 자를 천거하도록 조서가 내려졌는데, 이때 천거

되어 사문박사(四門博士) 겸 집현전학사에 발탁되었고 후에 태학박사(太學博士)
에 이르렀다. 개원 18학사 중 한 사람이다.

22. 조현묵: 현종 때 국자감(國子監)을 지내면서 조서를 받들어 전적의 오류를 교감하
고 문자를 바로잡았다. 개원 18학사 중 한 사람이다.

23. 동방호: '동방호(東方灝)'라고도 하는데 생애에 대해서는 알려진 바가 거의 없다.
개원 18학사 중 한 사람이다.

24. 이자쇄: 생애가 확실하지 않다. 개원 18학사 중 한 사람이다.

25. 여향: 자가 자회(子回)이고 경주(涇州, 지금의 간쑤 성 징촨 현涇川縣 북부) 사람
이다. 과거와 현재 학문에 정통했고 초서와 예서를 잘 썼는데 일필로 100자를 쓸
수 있어서 당시 '연면서(連綿書)'라고 불렸다. 현종 때 한림(翰林)에 들어갔다. 당
시에 현종이 진귀한 보물과 미녀를 선택하여 후궁에 보내자, 여향은 「미인부」를
지어 이를 풍자했다. 현종이 또한 사냥을 좋아하여 진언을 올리자, 이로 인해 오히
려 현종의 신임을 얻어 관직이 올라 공부시랑에 이르렀다. 여연제(呂延濟), 유양
(劉良), 장선(張銑), 이주한(李周翰) 등과 함께 『문선(文選)』에 주석을 붙여 당시
에 '오신주(五臣注)'라 불렸다. 개원 18학사 중 한 사람이다.

26. 무경: 낙양 사람으로, 관직이 우보궐(右補闕)에 이르렀으며, 『고금시록(古今詩
錄)』 48권을 편찬했다. 개원 18학사 중 한 사람이다.

27. 육거태: 생애에 대해서는 알려진 바가 거의 없다. 개원 18학사 중 한 사람이다.

28. 함이업: '함익(咸翼)'이라고도 하는데, 생애에 대해서는 알려진 바가 거의 없다.
개원 18학사 중 한 사람이다.

29. 여흠: 처음에는 사문학직강(四門學直講)이 되었고, 개원 연간에는 교비서(校秘
書)에 임명되었다가 수서학사(修書學士)가 되었다. 은천유(殷踐猷) 등과 『군서사록
(群書四錄)』 200권을 편찬하여 임금에게 올렸다. 또 상서를 올려 여정원의 장서를
교감하도록 했다. 관직은 집현전학사에 이르렀으며 개원 18학사 중 한 사람이다.

30. 손계량: 손익(孫翌)이라고도 하며 언사(偃師, 지금의 허난 성에 속함) 사람이다.
윤지장(尹知章)에게 경전을 배웠으며 관직이 좌습유, 집현전학사에 이르렀다. 개
원 18학사 중 한 사람이다.

31. 도십칠인: 장언원이 본문 원주에서 언급한 사람은 모두 17명이지만, 역사학자들
은 무덕 초년 이세민의 '진부 18학사'와 상응해서 17명에 풍조은을 합쳐서 개원
18학사로 만들었다. 송나라 왕응린(王應麟)의 『소학감주(小學紺珠)』에서도 개원
18학사로서 본문 원주의 17명 외에 풍조은을 더하고 있다.

32. 위술집현기: 현재 유실되어 전하지 않는다.

錢國養,[1] 開元中善寫貌, 海內推服. 竇云, 衣裳凡鄙, 未離賤工,
格律自高, 足爲出衆. 彦遠云, 旣言凡鄙賤工, 安得格律出衆.
竇君兩句之評, 自相矛盾.

左文通, 善寫貌.

王陀子,[2] 善山水, 幽致, 峯巒[3]極佳. 世人言山水者, 稱陀子頭, 道
子脚竇云, 山水獨運, 別是一家, 絶迹幽居,[4] 古今無比. 時有牛昭, 亦善山水.

전국양은 개원 연간에 초상화를 잘 그려 나라 전체가 (그를) 높여 숭상
했다. 두몽은 (그에 대해) "의상이 평범하여 비속하고, 미천한 화공에서
벗어나지 못하지만, (그림의) 격조는 나름대로 높아 뭇 화가들보다 뛰
어나다."고 했다. (나) 장언원은 "(그를) 이미 '평범하고 비속하다,' '미
천한 화공'이라고 말했는데, 어찌 (그의 그림의) '격조'가 '뭇 화가들보
다 뛰어날' 수 있겠는가. 두몽의 2구절의 평문은 자체가 서로 모순된
다."고 말한다.

좌문통은 초상화를 잘 그렸다.

왕타자는 산수를 잘 그렸는데, 운치가 깊고 뾰족뾰족한 산봉우리가 매
우 아름답다. 세상 사람들이 산수 (그림)을 말하기를, 왕타자는 산 정상
(을 잘 그리고) 오도자는 산기슭(을 잘 그린다)고 했다 두몽은 (왕타자에 대
해) "산수를 독자적으로 운용하여 따로 일가를 이루었으며, 인적이 없고 (산속 깊숙한 곳
에) 은거하는 그림(의 경우)에는 예부터 지금까지 견줄 수 있는 화가가 없다. 당시에 우소
라는 화가가 있었는데, (그) 또한 산수를 잘 그렸다."라 했다.

1. 전국양: 주경현의 『당조명화록』에는 그가 '화목(花木)'을 잘 그린다고 하면서 '능
 품 중'에 놓았는데, "초상화를 잘 그렸다."고는 하지 않아, 장언원의 기록과 약간 차
 이가 있다.
2. 왕타자: 『당조명화록』에서는 산수를 잘 그린다며 '능품 중'에 놓았다.
3. 봉만: 뾰족뾰족한 산봉우리.

4. 절적유거: 인적이 없는 깊숙한 산속에 조용히 사는 모습을 그린 그림, 즉 〈은일도
 (隱逸圖)〉를 가리킨다.

吳道玄[1], 陽翟[2]人. 好酒使氣, 每欲揮毫, 必須酣飮. 學書於張長
史旭[3]賀監知章[4]. 學書不成, 因工畵. 曾事逍遙公韋嗣立[5]爲小吏,
因寫蜀道山水, 始創山水之體, 自爲一家.[6] 其書迹似薛少保[7],
亦甚便利[8]. 初任兗州瑕丘縣[9]尉. 初名道子, 玄宗召入禁中, 改
名道玄. 因授內敎博士, 非有詔, 不得畵. 張懷瓘云, 吳生之畵,
下筆有神, 是張僧繇後身也. 可謂知言. 官至寧王[10]友. 開元中,
將軍裴旻善舞劍, 道玄觀旻舞劍, 見出沒神怪, 旣畢, 揮毫益進.
時又有公孫大娘, 亦善舞劍器[11], 張旭見之, 因爲草書.[12] 杜甫歌
行述其事. 是知書畵之藝, 皆須意氣而成, 亦非懦夫所能作也時
有張愛兒[13], 學吳畵不成, 便爲捏塑. 玄宗御筆改名仙喬, 雜畵蟲豸[14]亦妙. 時
又有楊惠之[15], 亦善塑像. 員名程進,[16] 雕刻石作, 隨韓伯通,[17] 善塑像. 天后
時, 尙方丞竇弘果, 毛婆羅,[18] 苑東監孫仁貴,[19] 德宗朝將軍金忠義[20] 皆巧絶
過人. 此輩並學畵, 迹皆精妙, 格不甚高. 吳畵明皇受籙圖[21], 十指鍾馗,[22] 傳
於代. 彦遠云, 親叔祖主客員外郎謐, 有吳畵說一篇在本集.

오도현(즉 오도자)는 양적 사람이다. 술을 좋아하여 기개를 (마음껏)
구사했다. (그는) 붓을 휘둘러 (그림을 그리고자) 할 때마다 반드시 술
을 마음껏 마셨다. 금오장사를 지낸 장욱과 비서감을 지낸 하지장에게
글씨를 배웠다. 글씨를 배워 일가를 이루지 못했지만 이로 인해 그림에
는 뛰어났다. 일찍이 소요공 위사립을 섬겨 (그의) 아전이 되었는데, 이
로 인해 (소요공을 따라 촉에 가) 촉도 지역의 산수를 그려 산수화 양식

을 창안함으로써 스스로 일가를 이루었다. 그의 글씨 작품은 설직과 비
슷하고 또 매우 재빠르면서 유연했다. 처음에 곤주 하구현의 현위가 되
었다. 초명은 오도자였는데 현종이 궁궐로 불러들여 오도현으로 이름
을 고쳤다. (이때 그에게) 내교박사가 제수되었기 때문에 왕의 조서가
있지 않으면 그림을 그릴 수 없었다. 장회관은 "오도자가 그림에 붓을
댈 때 귀신이 있는 듯하다. 이는 장승요의 후신이다."라고 말했는데, 통
찰력 있는 표현이라 할 수 있다. 관직은 영왕의 우까지 올랐다.
개원 연간(713-741)에 배민 장군은 검무를 잘 추었는데, 오도자는 배

도37 전 오도자(吳道子), 《산귀도(山鬼圖)》
당, 석각 탁본, 높이 97.5cm, 허베이 성 취양[曲陽] 북악묘(北岳墓) 출토.

민 장군의 검무를 관찰하면서 귀신이 자유자재로 들어갔다 나오는 것 (처럼 변화무쌍함)을 보았다. 그것이 끝났을 때 (오도자는) 붓의 움직임이 더욱 발전했다. 당시에 또 공손대랑이 있었는데, 그 역시 검기를 잘 추었다. 장욱은 그것을 보고 그 결과 초서를 만들었다. 두보의 시에

도38 전 오도자, 〈사천왕목함채화(四天王木函彩畵)〉
오대(五代), 장쑤 성 쑤저우[蘇州] 서광사(瑞光寺) 탑에서 1978년에 발견.

서 그 일을 기술하고 있다. 이것(으로 인해) 그림과 글씨라는 예술이 모두 (화가의) 뜻과 기개를 기다려 완성됨을 알 수 있다. (이것은) 겁 많은 사람이 할 수 있는 일이 아니다 당시에 장애아라는 화가가 있었는데, 그는 오도자의 화법을 배웠지만 일가를 이루지 못하고 곧 (방향을 바꾸어) 조각가가 되었다. 현종은 스스로 붓을 들어 이름을 장선교로 바꾸어 썼다. (장애아는) 잡화나 곤충류에 관한 묘사 또한 뛰어났다. 당시에 또한 양혜지라는 사람도 조각상을 잘 만들었고, 원명과 정진은 조각과 돌 작품의 명수인데, (모두) 한백통을 따라 소조상을 잘 만들었다. 측천무후 시대(684-704)에 상방승 두홍과, 모파라, 원동감의 손인귀, 덕종 시대(779-804)의 장군 김충의 모두 그 솜씨가 절묘하고 다른 사람보다 뛰어났다. 이들은 또한 그림을 배웠는데, 작품이 모두 정밀하고 오묘했지만 (그 작품의) 품격은 아주 높지 않았다. 오도자의 작품으로서 〈명황수록도〉, 〈십지종규도〉가 세상에 전해진다. 나 장언원은 "(나의) 친 작은할아버지이면서 주객원외랑을 지낸 장심(의 저술로서) 「오화설」 1편이 있다."고 말한다 『본집』에 있다.

1. 오도자: 오도자의 화풍으로 〈산귀도(山鬼圖)〉도37와 〈사천왕목함채화(四天王木函彩畵)〉도38가 있다.
2. 양적: 지금의 허난 성 위 현〔禹縣〕을 말한다.
3. 장장사욱: 당나라 서예가 장욱을 말한다. 그는 관직이 금오장사(金吾長史)에 이르렀기 때문에 장장사(張長史)라고도 한다. 자가 백고(伯高)이고 오군 사람이다. 해서(楷書)의 법도가 정밀하고 깊었다. 특히 광초(狂草)를 잘 썼는데, 왕희지 이후 새로운 서예 양식을 창안했다 하여 '초성(草聖)'이라 불렸다. 남송 시대 진사(陳思)의 『서소사(書小史)』에서는 "그 스스로 말하기를 '공주와 지게꾼이 길을 놓고 다투는 모습을 보고 그것에서 뜻을 얻었고, 공손씨가 검기를 추는 모습을 관찰하고 그것에서 귀신 같은 변화를 얻었다.'"라 했다. 술을 매우 좋아하여 종종 술에 취해 크게 소리치며 미친 듯 달려갔다. 그런 뒤에 붓을 휘둘러 광초를 썼기 때문에 사람들이 '장전(張顚)'이라고 불렀다. 『당서』의 전기에서는 "후대 사람이 글씨를 논할 때, 구양순, 우세남, 저수량, 육간지에 대해서는 모두 이론(異論)이 분분하지만, 장욱에 대해서는 비난이 없다. 문종 때에는 조서를 내려 이백의 시, 배민의 검무, 장욱의 초서를 삼절로 정했다."라고 했다. 작품으로는 〈고시사첩(古詩四帖)〉이 세상에 전해진다.

4. 하지장: 당대 시인이며 서예가로서 659년에 태어나서 744년에 죽었다. 자가 계진 (季眞)이고 스스로 '사명광객(四明狂客)'이라 불렀다. 월주 영흥(永興, 지금의 저 장 성 샤오산〔蕭山〕) 사람이다. 관직은 비서감에 올랐고, 후에 고향으로 돌아와 도 사(道士)가 되었다. 특히 초서에 뛰어났는데, 필력이 힘차고 자유분방했다. 초서 로 쓴 〈효경(孝經)〉이 현재 전해진다.도39

5. 소요공위사립: 위승경(韋承慶)의 이복동생으로 654년에 태어나 679년에 죽었다. 자가 연구(延構)이고 시호는 효(孝)다. 어려서부터 형제의 우애가 두터웠다. 어머 니가 이복형 위승경을 매질하는 것을 보면 옷을 벗고 대신 맞으려 해 어머니를 감 동시켰기 때문에, 세상 사람들은 그를 진나라 왕남(王覽)에 비유했다. 그는 어려 서 진사에 합격하고 성도부(成都府)에 속한 쌍유현(雙流縣)의 현령이 되었다. 정 치적 업적이 있었으며, 이복형 위승경을 대신하여 봉각사인(鳳閣舍人)에 임명되 었다. 장안 연간(701-704), 즉 그의 나이 48세 내지 50세 때에 봉각시랑(鳳閣侍 郞)에 제수되었다. 일찍이 여산(산시 성 린퉁 현 동남쪽)에 별장을 짓게 했는데, 이곳에 중종(中宗)이 몸소 왕림하여 시를 짓고 시종에게도 시를 짓도록 했다. 그 리고 비단 2천 필을 하사하고 이어서 그를 소요공(逍遙公)이라 불렀으며, 그 집을

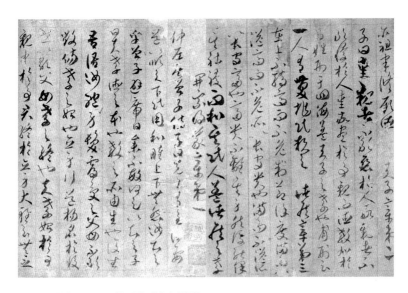

도39 하지장(賀知章), 〈초서효경(草書孝經)〉
당, 종이에 먹, 일본 황실.

청허원(淸虛原) 유서곡(幽棲谷)이라 칭했다. 후에 위사립은 위후가 폐위되어 목숨이 위태로워졌지만, 영왕(寧王) 이헌(李憲)의 도움으로 살았다.

6. 증사소요공위사립위소리 …… 자위일가: 이 기록에 따르면 오도자가 촉도의 산수를 그리게 된 것은 위사립이 촉에 부임하면서 그 휘하에 있던 오도자가 그를 따라 감으로써 가능했음을 알 수 있다. 그러나 주경현의 『당조명화록』에는 이와 다르게 기술되어 있다. "또한 현종은 천보 연간에 홀연히 촉도 가릉의 산수를 그리워하다가, 마침내 오도자로 하여금 역말을 빌려서 가릉에 가 그 산수를 그려오도록 했다. 돌아오는 날에 황제가 그 형상을 물었는데, 오도자는 '저에게는 밑그림이 없습니다. 모두 마음속에 기록하여 두었습니다.'고 아뢰었다. 후에 황제가 대동전에 그것을 그리도록 명령을 내리자, 가릉강의 3백 리나 되는 산수를 하루 만에 다 그렸다. 당시 이사훈 장군이 있었는데, 그도 산수화로 명성을 날렸다. 황제는 또한 그에게 대동전에 (가릉의 산수를) 그리도록 명령을 내렸는데, 수개월이 지나서 비로소 완성했다. 현종은 '이사훈이 수개월에 걸쳐 그린 그림이나 오도자가 하루 만에 그린 작품 모두 오묘함에 이르렀다.'고 했다(又明皇天寶中忽思蜀道嘉陵山水, 遂假吳生驛駟, 令往寫貌, 及回日, 帝問其狀, 奏曰, 臣無粉本, 幷記在心. 後宣令於大同殿圖之, 嘉陵江三百餘里山水, 一日而畢. 時有李思訓將軍, 山水擅名, 帝亦宣於大同殿圖, 累月方畢. 明皇云, 李思訓數月之功, 吳道子一日之迹, 皆及其妙也)."

7. 설소보: 당나라 서예가이자 화가인 설직(薛稷)으로 649년에 태어나서 713년에 죽었다. 자는 사통(嗣通)이고 포주(蒲州) 분음(汾陰, 지금의 산둥 성 완롱 현萬榮縣 서남쪽) 사람이다. 관직이 태자소보(太子少保)와 예부상서(禮部尙書)에 이르렀고, 사람들은 '설소보(薛少保)'라고 불렀다. 일찍이 외할아버지 위징의 집에서 우세남과 저수량 등의 뛰어난 글씨와 법첩을 보고 정성스럽게 임모했는데, 그의 서풍은 저수량에게서 많이 배웠다. 후대 사람들은 그를 구양순, 우세남, 저수량과 함께 당나라 초기 4대 서예가라 부른다.

8. 편리: 글씨 필획의 움직임이 재빠르고 유연하다.

9. 하구현: 지금의 산둥 성 지양 현〔滋陽縣〕에 해당한다.

10. 영왕: 본명이 성기(成器)이고 예종(睿宗)의 맏아들이다. 679년에 태어나 741년에 죽었다. 당성 원년(710)에 즉위한 예종은 맏아들인 이성기를 당연히 황태자로 삼아야 했지만, 셋째 아들 현종(이융기)에게 위위 일파를 평정한 공적이 있어서 쉽게 결정내리지 못했다. 그런데 이성기가 고사함으로써 이융기가 황태자가 되고 이어서 현종으로 즉위했다. 개원 4년(716)에 이성기는 이름을 헌(憲)으로 고치고 영왕에 봉해졌다. 개원 9년에서 14년까지 태상경(太常卿)을 겸했으며, 동 21년에는 태위(太尉)에 올랐고, 동 29년 11월에 죽었다. 양황제(讓皇帝, 황제 자리를 양보

하다)라는 시호가 추증되었다.

11. 검기: 무곡의 명칭. 『통고(通考)』 「무부(舞部)」에 "이 춤은 여자가 남성의 무사복장을 하되 아무것도 잡은 것 없이 빈손으로 춘다."고 했다.

12. 개원중 …… 인위초서: 주경현의 『당조명화록』과 내용이 약간 다르다. "개원 연간에 (현종이) 낙양에 갔을 때, 오도자와 배민 장군, 장사의 관직에 있던 장욱이 서로 만나 각각 그 뛰어난 재주를 펼쳤다. 당시 배민 장군은 금과 비단으로써 오도자를 초빙하고 동도 천궁사에 친한 사람들을 위해 그림을 그리라고 했다. 오도자는 금과 비단을 묶어 돌려주고 한 푼도 받지 않으면서 배민 장군에게 '장군(의 검무에 대한 명성)을 들은 지 오래되었습니다. 검무 한 곡을 보여 주시면 그 대가로 충분합니다. 그 웅위한 기개를 보면 그림을 그리는 데에 도움이 될 수 있습니다.' 라했다. 배민 장군은 검은 상복 자락으로 오도자를 위하여 검무를 추었다. 검무가 끝나자 오도자는 붓을 떨쳐 순간적으로 그림을 완성했는데, 귀신이 돕는 듯해 더욱 뛰어났다. 오도자는 또한 친히 채색을 했다. 그 작품은 천궁사의 서무에 있다. 또한 장사 장욱은 벽 하나에 글씨를 썼다. 도성의 선비와 서민들은 모두 '하루 사이에 (오도자의 그림, 배민의 검무, 장욱의 광초라는) 삼절을 모두 보았다.' 고 했다 (開元中駕幸洛陽, 吳生與裴旻將軍張旭長史相遇, 各盡其能. 時將軍裴旻以金帛, 召致道子, 于東都天宮寺, 爲其所親, 將施繪事. 道子封還金帛, 一無所授(受), 謂旻曰, 聞裴將軍舊矣, 爲舞劍一曲, 足以當惠. 觀其壯氣, 可助揮毫. 旻因墨纕爲道子舞劍. 舞畢, 奮筆俄頃而成, 有若神助, 尤爲冠絶. 道子亦親爲設色, 其畵在寺之西廡. 又張旭長史亦書一壁, 都邑士庶皆云, 一日之中, 獲睹三絶)."

13. 장애아: 이 책 제1권에는 당나라 화가에 들어가 있으며, 제3권의 '천복사'에서는 탑을 만든 사람으로 '석공 장애아'를 기록하고 있다. 그러나 제9권과 제0권 당나라 화가전에는 기록이 없다.

14. 충치: 곤충 중 다리가 있는 것을 충(蟲)이라 하고 다리가 없는 것을 치(豸)라 한다.

15. 양혜지: 당나라 화가로 특히 소조(塑造)에 뛰어났다. 이 책 제1권에는 당나라 화가에 들어가 있으나, 당나라 화가전에는 없다. 송나라 유도순(劉道醇)의 『오대명화보유(五代名畵補遺)』에 화가전이 있다.

16. 원명정진: 원명(員名)은 '원명(員明)'이라고도 한다. 이 두 화가는 이 책 제1권에서는 당나라 화가로 열거했지만, 제9권과 제10권 당나라 화가전에는 기록이 없다.

17. 수한백통: '수(隨)'는 군더더기로 들어간 글자인 연자(衍字)다. 위지엔후아는 '수(隨)'를 '수(隋)'의 오자로 보았지만 이는 잘못된 해석이다. 이 책 제1권에서는 그를 당나라 화가로 열거했지만, 제9권과 제10권 당나라 화가전에는 없다. 그의 생애는 『장안지(長安志)』 10권 '회원방대운경사(懷遠坊大云經寺)'조에 기록되어 있다.

18. 상방승두홍과, 모파라: 상방승은 당나라 소부감(小府監)의 전신으로 황궁의 기물과 건축 및 황제의 일상생활 도구 제작의 일을 관장했다. 두홍과와 모파라는 이 책 제1권에는 당나라 화가에 들어가 있으나, 제9권과 제10권 당나라 화가전에는 기록이 없다.

19. 원동감손인귀: 원동감은 궁중의 동원(東苑)을 관장하는 관직이었다. 당시에 또 서원(西苑)이 있었는데, 『정관정요(貞觀政要)』 「납간(納諫)」에서는 "태종이 일찍이 서원감 목유에게 분노하여 조당에서 참수하도록 명했다(太宗嘗怒苑西監穆裕, 命于朝堂斬之)."라고 기록하고 있다. 손인귀는 이 책 제1권에는 당나라 화가에 들어가 있으나, 제9권과 제10권 당나라 화가전에는 없다.

20. 김충의: '의(義)'는 '의(儀)'가 되어야 한다. 신라 사람으로 관직이 소감(少監), 장군(將軍)에 이르렀다. 이 책 제1권에는 당나라 화가에 들어가 있으나, 제9권과 제10권 당나라 화가전에는 없다.

21. 〈명황수록도〉: 현종이 도교의 예언서인 『법록(法籙)』을 받는 의식을 그린 그림이다. 수록(受籙)은 불교의 수기(受記)에 해당한다. 당나라 조정은 도교를 숭상했고, 현종은 말년에 도교황제가 되었다. 현종이 개원 9년(72)에 유명한 도사 사마승정(司馬承禎)을 초빙하여 그로부터 『법록』을 받은 것이 발단이 되었다. 『법록』을 받는 것은 『수서』 「경적지」에 따르면 순서가 있다. 이른바 "도를 받는 법은 처음에는 『오천문록(五千文籙)』을 받고, 다음에는 『삼동록(三洞籙)』을 받고, 다음에는 『동현록(洞玄籙)』을 받고, 다음에는 『상청록(上淸籙)』을 받는 것이다." 현종은 이때부터 형식상 도사가 되었다.

22. 십지종규: 종규는 역병과 악귀를 쫓는다는 민간 신앙에 나오는 신을 말한다. 당나라 현종이 꿈에 본 종규의 형상을 오도자에 그리게 한 일화가 송나라 심괄(沈括)의 『보필담(補筆談)』에 기록되어 있다. 또한 『전당문(全唐文)』 37에 현종의 〈답오도자화종규진비(答吳道子畫鍾馗進批)〉에 다음과 같이 기록되어 있다.

"영묘한 땅의 신 꿈을 꾸어야, 그 질병 완전히 치료되네.

열사(인 종규)가 악귀를 제거하는 것, 실로 찬양해야 하네.

그 이상한 형상을 그림으로 그려 백관들에게 보여,

세모에 (악을) 몰아 제거할 때, 모든 사람 당연히 두루 알게 하고,

이로써 사악한 귀신을 제거하고 아울러 요상한 분위기를 잠재우는 것이 옳도다.

이를 천하에 고하여 모두 자세히 알게 하노라.

(靈祇應夢, 厥疾全瘳. 烈士除妖, 實須稱獎. 因圖異狀, 須顯有司. 歲暮驅除, 可宜徧識. 以祛邪魅, 兼靜妖氣. 仍告天下, 悉令知委)."

翟琰者, 吳生弟子也. 吳生每畫, 落筆便去, 多使琰與張藏布色¹,
濃澹無不得其所.

李生, 失名, 亦吳弟子. 善畫地獄佛像, 有類於吳而稍劣.

張藏, 亦吳弟子也. 裁度黿快, 思若湧泉, 寺壁十間, 不旬而畢.
然六法不及師之門墻. 亦好細畫².

楊庭光,³ 與吳同時. 佛像經變雜畫山水極妙, 頗有似吳生處, 但
下筆稍細耳.

盧稜伽,⁴ 吳弟子也. 畫迹似吳, 但才力有限. 頗能細畫, 咫尺間
山水寥廓⁵, 物像精備. 經變佛事, 是其所長. 吳生嘗於京師畫總
指寺三門, 大獲泉貨⁶. 稜伽乃竊畫莊嚴寺三門, 銳意開張, 頗臻
其妙. 一日, 吳生忽見之, 驚歎曰, 此子筆力常時不及我, 今乃
類我, 是子也, 精爽⁷盡於此矣. 居一月, 稜伽課卒釋教畫源傳於代.
時有姚景仙⁸, 能畫寺壁.

적염이란 사람은 오도자의 제자다. 오도자는 그림을 그릴 때마다 붓으
로 (초고를) 그리면 바로 가 버렸으며 적염과 장장에게 채색을 맡기는
경우가 많았다. (적염은 채색의) 농담을 잘 표현했다.

이생은 이름을 잃었는데 역시 오도자의 제자다. 〈지옥도〉와 불상을 잘
그렸고, 오도자(의 화풍)과 비슷함이 있지만 (그보다) 약간 떨어졌다.

장장 또한 오도자의 제자다. 화면의 처리는 거칠면서 명쾌하고, 구성은
샘이 솟아오르는 듯하여, 10칸이나 되는 사찰 벽을 열흘도 안 걸려서
끝냈다. 그러나 6가지 법칙은 스승의 세계에 미치지 못한다. 그는 또한
세화를 잘 그렸다.

양정광은 오도자와 동시대 화가로, 불상과 변상도, 잡화, 산수(를 그린
것)이 매우 오묘하며, 오도자(의 화풍)과 상당히 비슷했다. 그러나 필치
는 약간 세세할 뿐이다.

노릉가는 오도자의 제자다. 작품은 오도자와 비슷하지만, 재주의 역량은 (그에게 미치지 못하는) 한계가 있다. 세화를 상당히 잘 그렸는데, 지척 사이(와 같은 작은 화면)에 (그린) 산수(의 정경)은 텅 비고 광활하지만, 사물의 형상을 정밀하게 다 구비하여 그렸다. 변상도와 불교 주제는 그가 잘 그리는 것이다.¹ 오도자는 수도(장안)에서 총지사의 삼문에 그림을 그려 (신도로부터) 큰 돈을 얻은 적이 있었다. 이에 노릉가는 은밀하게 장엄사의 삼문에 그림을 그렸는데, 정신을 집중하여 밖으로 펼쳐내어 상당히 오묘한 경지에 이르렀다. 하루는 오도자가 그 그림을 보고 갑자기 경탄하면서 "이 자의 필력은 보통 때 나에게 미치지 못하는데, 지금은 나와 비슷하구나. 이 자는 정신을 이 작품에 다 소모했구나."라 했다. 한 달쯤 지난 후 과연 노릉가는 죽었다〈석교화원〉이 세상에 전해진다. 당시에 요경선이란 화가가 있었는데, 사원의 벽화를 잘 그렸다.

1. 포색: 채색하다는 의미다. 이 책 제3권에서는 낙양 경애사 선원 안의 서쪽 회랑에 있는〈일장월장경변〉과〈업보차별변〉은 모두 "오도자가 그리고, 적염이 완성한 것이다."라고 기록하고 있다.
2. 세화: 정확한 의미를 알 수 없다. 나가히로 도시오는 벽화와 같은 큰 그림에 대비하여 소규모의 권축 형식의 그림으로 추측했다. 청짜이는 세밀한 화법으로 해석했다. 역자는 전자의 견해를 따랐다.
3. 양정광: 이 책 제3권에 또한 '양정광(楊廷光)'으로 되어 있으며, 정확한 생몰년을 알 수 없지만 대략 당나라 중기에 활동했다. 기록으로 볼 때 당시에 많은 작품을 그렸다. 장안에서는 자은사 북쪽 전각, 광택사 동쪽 보살원, 보찰사 불전, 흥당사 동쪽 반야원 및 강당, 보살사 불전, 안국사 남쪽 끝 승원과 중삼문 및 대불전, 개원관 서쪽 회랑 도원의 천존전 및 서쪽 벽면, 함의관 불전 밖, 천복사 동쪽 탑원 및 탑 북면, 화도사와 서명사 서쪽 문 남면, 낙양에서는 소성사 서쪽 회랑, 성자사 서북쪽 선원 등에 양정광의 작품이 있었다. 주경현은 『당조명화록』에서 그의 화품을 '묘품 하'로 거론하면서 (그는) "도사의 초상, 신선과 포정의 모습을 그렸는데, 개원 연간에 오도자와 명성이 대등했다. 또한 불상을 그린 것은 그 필력이 오도자에 뒤지지 않았다(畵道像眞仙與庖丁, 開元中與吳道子齊名, 又畵佛像, 其筆力不減于吳生也)."라

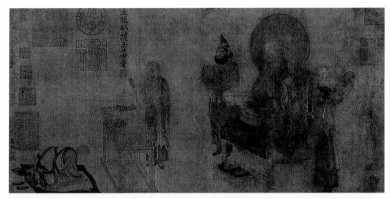
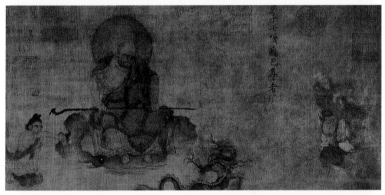
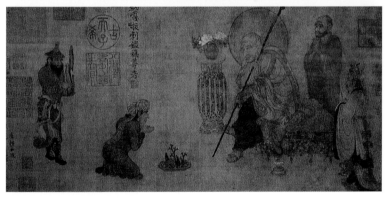

도40 노릉가(盧稜伽), 《육존자상(六尊者像)》(부분)
당, 비단에 채색, 30×53cm, 베이징, 고궁박물원.

했다. 포정(庖丁)은 『장자(莊子)』 「달생주(達生主)」에 나오는 '포정해우(庖丁解
牛)'를 가리킨다. 포정해우는 솜씨가 뛰어난 포정(백정)이 소의 뼈와 살을 발라낸다
는 뜻으로, 신기에 가까운 솜씨를 비유하여 이르는 말이다.

4. 노릉가: '노릉가(盧楞伽)'라고도 쓴다. 경조 사람으로 정확한 생몰년을 알 수 없지
만 당나라 중기 무렵에 활동했다. 안사의 난 때 현종을 따라 촉 지역으로 피난 갔다
가 그 지역의 사원에 많은 작품을 그렸다. 숙종 건원 연간에도 여전히 성도(成都)에
있었다. 그가 그린 성도 성자사(聖慈寺)의 〈행도고승도(行道高僧圖)〉에 안진경(顔
眞卿)이 글을 썼는데, 당시 사람들이 두 사람을 '이절(二節)'이라 불렀다고 『익주명
화록』에 기록되어 있다. 노릉가가 촉 지역 사원에 그린 작품들은 회창 연간에 무종
이 단행한 폐불로 인해 모두 훼손되었다. 주경현은 『당조명화록』에서 노릉가를 양
정광과 마찬가지로 '묘품 하'로 거론하면서 다음과 같이 적고 있다. "불화를 잘 그
렸다. 장엄사에 오도자와 함께 짝이 되어 신상을 그렸을 때 다른 화풍에 근거하여
그렸는데, (이것은) 지금에도 사람들에 의해 전해진다(善佛畫, 于莊嚴寺與吳生對
畫神, 本別出體, 至今人所傳道)." 도40

5. 요곽: 텅 비고 끝없이 넓음.

6. 천화: 돈 또는 금전. 여기에서는 보수를 말한다.

7. 정상: 영혼 또는 정령.

8. 요경선: 생애가 자세하지 않다. 이 책 제3권에서는 장안 자성사 대삼문(남대문) 동
쪽과 남쪽의 벽면에 그가 그린 〈경변도〉가 있다고 기록하고 있다.

武靜藏,¹ 善畫鬼神, 有氣韻東都敬愛寺東山亭院地獄變, 畫甚妙.

董諤,² 字重照. 開元中多在尙方³, 善雜畫, 車牛最推其妙盤車圖.
余亦曾模之.

陳靜心,⁴ 善寺壁. 弟靜眼⁵, 善地獄山水.

程雅,⁶ 善雜畫.

楊坦,⁷ 楊仙喬,⁸ 並長安人, 好圖佛寺鬼神. 坦子爽, 亦善之.

解倩,⁹ 善鬼神.

馮紹正, 開元中任少府監, 八年爲戶部侍郎. 尤善鷹鶻雞雉, 盡

其形態, 觜眼脚爪毛彩俱妙[10]. 曾於禁中畫五龍堂, 亦稱其善, 有降雲蓄雨之感.[11]

姜皎, 上邽[12]人, 善鷹鳥. 玄宗在藩[13]時爲尙衣奉御, 有先識之明. 玄宗卽位, 累官至太常卿, 封楚國公[14]. 開元五年, 以事廢, 復拜銀靑廣祿大夫秘書監, 十年復流欽州.[15]

무정장은 귀신을 잘 그렸는데, (작품에) 기운이 있었다^{동도(낙양) 경애사의}
^{동쪽 산정원의 〈지옥변상도〉는 그림이 매우 오묘하다.}

동악은 자가 중조다. 개원 연간에 상방에 오랫동안 있었다. 잡화를 잘 그렸는데, (특히) 마차와 소 그림에서 가장 오묘해 높이 존경 받았다^{〈반}
^{거도〉는 나 또한 모방한 적이 있다.}

진정심은 사원 벽화를 잘 그렸다. 동생 **진정안**은 지옥도와 산수를 잘 그렸다.

정아는 잡화를 잘 그렸다.

양탄과 **양선교**는 똑같이 장안 사람이다. 불교사원 벽화에 귀신 그리기를 좋아했다. 양탄의 아들 **양상**도 그것을 잘 그렸다.

해천은 귀신을 잘 그렸다.

풍소정은 개원 연간에 소부감에 임명되었고, 개원 8년(720)에 호부시랑이 되었다. 송골매·산비둘기·닭·꿩을 잘 그렸는데, 그 형태를 다 표현하여 부리·눈·다리·발톱·깃털·색깔이 모두 오묘했다. 일찍이 궁중에서 오룡당에 그림을 그려서, 또한 잘 그렸다고 칭찬받은 적이 있는데, (이 작품에는 용이) 구름을 하강시켜 비를 모으는 느낌이 있었다.

강교는 상규 사람으로 송골매와 새를 잘 그렸다. 현종이 진왕부에 있을 때 상의봉어가 되었는데, (시대의 흐름을) 먼저 읽는 지혜가 있었다. 현종이 즉위하자 관직을 여러 번 옮겨서 태상경에 올랐으며, 초국공에 봉

해졌다. 개원 5년(717)에 사건으로 폐직되었다가 다시 은청광록대부, 비서감에 배수되었다. 개원 10년(722)에 다시 흠주로 유배되었다.

1. 무정장: 이 책 제3권에는 낙양 경애사 동쪽 선원전의 〈십륜경변〉, 대원전의 〈측천 무후의 초상〉, 산정원의 〈십륜경변〉과 〈화엄경변〉 모두 무정장이 그렸다고 적혀 있으며, 불전 기둥 사이 벽의 〈보살〉과 안쪽 회랑 아래의 벽화에 대해서는 "무정장의 백묘이며 진경자가 채색했다."고 했다.

2. 동악: 이 책 제3권에는 '동악(董諤)'으로 되어 있으며, 장안의 용흥관에 그가 그린 백화가 있고 정토원과 보살사 등에도 그림이 있다고 기록되어 있다.

3. 상방: 당나라 조정에서 사용하는 공예품 및 생활용품의 제작과 관리는 소부감이 맡았는데, 그 아래로는 중상(中尙)·좌상(左尙)·우상(右尙)·직염(織染)·장야(掌冶, 광물제품의 제조와 관리)의 오서(五署)와, 제야(諸冶)·주전(鑄錢)·호포(互布, 무역)의 삼감(三監)으로 나누어졌다. 당나라에서는 상방의 '방(方)' 자를 생략했는데, 여기에서는 막연히 상방(尙方)이라 기록한 것이다.

4. 진정심: 주경현의 『당조명화록』에는 동생 진정안(陳靜眼)과 함께 '능품 하'에 열거되어 있고, 아울러 두 형제가 "산수와 공덕을 그린 것이 모두 기이하다."고 적혀 있다.

5. 정안: 이 책 제3권에서는 장안 보찰사 불전 서쪽 회랑에 있는 〈지옥경변〉, 의덕사 삼문 서쪽 회랑 동쪽에 있는 〈산수〉, 낙양 홍성사에 있는 그림을 진정안의 작품으로 기록했다.

6. 정아: 이 책 제3권에는 장안의 현진관 신전의 안팎 벽에 정아와 진정심이 합작한 그림이 있음을 기록했다.

7. 양탄: 이 책 제3권에서는 장안의 정토원에 있는 작품을 기록했다.

8. 양선교: 생애가 확실하지 않다. 이 책 제3권에서는 장안의 화도사에 양정광과 합작한 〈본행경변〉, 승광사 삼문 밖에 있는 〈신상〉과 〈제석천〉, 개원관 문 서쪽 창 위 아래에 있는 작품을 그의 작품으로 기록했다.

9. 해천: 이 책 제3권에서는 장안 정수사에 그가 그린 〈신상〉이 있음을 기록했다.

10. 모채구묘: 나가히로 도시오는 모채(毛彩)의 '모(毛)'를 '호(毫)'로 보고 필묘와 채색으로 해석했다. 그러나 역자는 모채를 앞의 부리·눈·다리·발톱과 함께 새의 특징으로 보고 깃털과 색깔로 해석하는 것이 자연스럽다고 생각한다.

11. 증어금중화오룡당 …… 유강운축우지감: 『당양경성방고(唐兩京城坊攷)』 1 '홍경궁(興慶宮)' 조에 "홍경전(興慶殿) 뒤가 용지(龍池)다. …… 명광문(明光門) 안을

용당(龍堂)이라 하고, 금락화(金落花)는 오룡단(五龍壇)이라 하는데, 용지의 남쪽
에 있다."라고 기록되어 있는데, 여기에서 나오는 용당이 바로 오룡당을 가리킨
다. 이 일화는 주경현의 『당조명화록』 묘품 하 '풍소정' 조에 상세히 기록되어 있
다. "개원 연간에 관보 지역에 큰 가뭄이 들었는데, 수도에서 매우 비를 갈구하여
급히 대신들에게 산과 늪 사이에서 두루 기우제를 지내도록 했지만 비는 내리지
않았다. 임금은 용지에 건물 하나를 새로 창건하고 소감부 풍소정에게 사방 벽에
각각 용을 그리도록 했다. 풍소정은 이에 먼저 흰 용을 그렸는데, 그 형상이 구불
구불하면서 떨치고 솟아오르는 듯했다. 그림이 반도 완성되지 않았는데 바람과 구
름이 붓질에 따라 생기는 듯했다. 임금과 백관들이 벽 아래에서 그것을 보고 있었
는데 (그려진 용의) 비늘과 껍질이 모두 젖어 있었다. 채색이 끝나지 않았는데도
흰 용이 처마에서 용지 안으로 들락날락하고 (이에 따라) 바람과 물결이 솟아오르
며 구름과 번개가 따라 일어났다. 수백의 시종들이 모두 흰 용이 물결에서 (나와)
구름을 타고 올라가는 것을 보았다. 잠시 후 먹구름이 사방으로 퍼지면서 비바람
이 갑자기 일어나, 하루도 안 가서 비가 모든 지역을 적셨다(開元中關輔大旱, 京
師渴雨尤甚, 極命大臣遍禱于山澤間, 而無感應. 上于龍池新創一殿, 因詔少府監馮
紹政于四壁各畵一龍. 紹政乃先于四壁畵素龍, 其狀蜿蜒, 如欲振涌. 繪事未半, 若風
云隨筆而生. 上與從官于壁下觀之, 鱗甲皆濕. 設色未終, 有白龍自檐間出入于池中,
風波洶涌, 云電隨起. 待御數百人, 皆見白龍自波際乘氣而上. 俄頃陰雲四布, 風雨
暴作, 不終日而甘澤遍)."

12. 상규: 지금의 간쑤 성 톈수이 시〔天水市〕 서남쪽을 말한다. 본디 규융(邽戎)의 땅
 으로 춘추 시대 때 진(秦)나라 무공(武公)이 그 땅을 취하여 규현(邽縣)을 설치하
 고 후에 상규(上邽)라고 불렀다.

13. 번: 번국(藩國). 국가의 울타리가 되는 나라. 곧 제후의 나라를 가리킨다. 당나라
 현종은 태자 때 진왕(秦王)에 봉해져 진왕부(秦王府)를 설치했다.

14. 초국공: 『왕씨화원』본에는 '정국공(定國公)'으로 되어 있는데, 이는 틀렸나.

15. 십년부류혼주: 유배의 이유에 대하여 『통감(通鑑)』 22 「현종」 '개원 10년 6월' 조
 에서는 "현종이 강교와 자식이 없다는 이유로 황후를 폐위하려고 음모를 꾸몄는
 데, 강교가 이 말을 누설했다."라고 기술하고 있다. 강교는 유배 가는 도중 여주
 (汝州)에서 향년 50세에 죽었다.

李思訓,[1] 宗室也, 卽林甫之伯父. 早以藝稱於當時, 一家五人,
並善丹青思訓弟思誨, 思誨子林甫, 林甫弟昭道, 林甫姪湊, 世咸重之,
書畫稱一時之妙. 官至左武衛大將軍, 封彭城公, 開元六年贈秦
州都督. 其畫山水樹石, 筆格遒勁, 湍瀬潺湲, 雲霞縹緲, 時覩神
仙之事, 窅然巖嶺之幽, 時人謂之大李將軍, 其人也.

思訓弟思誨,[2] 卽林甫之父也. 善丹青, 任朝散大夫揚州參軍, 贈
禮部尙書.

李林甫[3]亦善丹青. 高詹事[4]與林甫詩曰, 興中唯白雲, 身外卽丹
青. 余曾見其畫迹, 甚佳, 山水小類李中舍[5]也.

思訓子昭道, 林甫從弟也. 變父之勢, 妙又過之, 官至太子中舍,
創海圖之妙. 世上言山水者, 稱大李將軍小李將軍. 昭道雖不至
將軍, 俗因其父呼之.

李湊, 林甫之姪也. 初爲廣陵倉曹, 天寶中貶明州象山縣尉[6], 年
二十八. 尤工綺羅人物, 爲時驚絶. 本師閻令[7], 但筆迹疎散, 言
其媚態, 則盡美矣.

이사훈은 왕족의 일가이며, 바로 이임보의 큰아버지다. 일찍이 기예가
(뛰어나) 당시에 일컬어졌다. 한 집안의 다섯 사람이 모두 그림을 잘 그
렸는데이사훈의 동생 이사회, 이사회의 아들 이임보, 이임보의 동생 이소도, 이임보의 조
카 이주, 세상에서 모두 그들을 존경하며 (그들의) 글씨와 그림은 한 시
대의 오묘함이라 일컬어졌다. (이사훈의) 관직은 좌무위대장군에 이르
렀고 팽성공에 봉해졌다. 개원 6년(718)에 진주도독에 추증되었다. 산
수와 수석을 그린 것은 필법이 힘 있고 강건했다.도41 급류에서는 물이
세차게 흐르고 구름과 노을이 아득하며, 때때로 (그가) 신선의 일을 (그
린 것을) 보면 (신선이) 아득히 험준한 바위의 깊숙한 곳(에서 출몰)했
다. 당시 사람들이 대(大)이장군이라 부른 자가 이 사람이다.

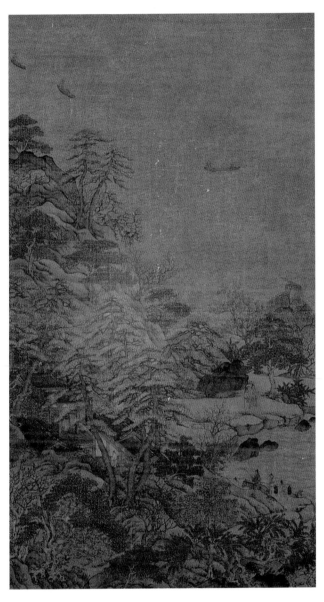

도41 전 이사훈(李思訓), 〈강범누각도(江帆樓閣圖)〉(권)
당, 비단에 채색, 101.9×54.7cm, 타이완 타이베이, 고궁박물원.

이사훈의 동생 이사회는 바로 이임보의 아버지다. 그림을 잘 그렸고, 조산대부와 양주참군에 임명되었으며, 예부상서에 추증되었다.

이임보 역시 그림을 잘 그렸다. 고적이 이임보에게 주는 시에서 "홍취 중에는 오직 흰 구름뿐, 몸 밖(의 세상)이 바로 그림이로구나."라 했다. 나는 그의 작품을 본 적이 있는데, 매우 훌륭했다. 산수(를 그린 것)은 이소도(의 화풍)을 약간 닮았다.

이사훈의 아들 이소도는 이임보의 사촌동생이다. 아버지(즉 이사훈의 필)세를 변화시켰으며, (필세의) 오묘함은 또한 이사훈을 능가했다. 관직은 태자중사에 이르렀다. 바다 그림의 오묘함을 창안했다. 세상에서 산수화를 비평하는 사람들이 대(大)이장군, 소(小)이장군이라 하는데, 이소도는 장군에 이르지 않았어도 세속에서는 그의 아버지를 따라 (소 장군이라) 불린다.

이주는 이임보의 조카다. 처음에는 광릉창조가 되었고, 천보 연간에는 명주 상산현의 지방관으로 폄직을 당했으며, 향년 28세. (그는) 비단 옷을 입은 인물(미인)을 특히 잘 그렸는데, 당시 (사람들을) 깜짝 놀라게 했다. 본래 염립본을 스승으로 삼았지만, 필치를 성기게 그렸다. (그의 미인도의) 자태를 말한다면, 아름다움을 다 구현했다.

1. 이사훈:『구당서』60,『당서』78에 전기가 있지만『당서』에서는 몰년을 기록하지 않았다. 고조의 사촌인 장평왕(長平王) 이숙량(李叔良)에게 두 아들 즉 이효협(李孝協, 순국공鄌國公)과 이효빈(李孝斌, 원주도독부장사原州都督府長史)이 있었는데, 이효빈의 아들이 이사훈이다. 고종 시대에는 강도령(江都令)이 되었다. 측천무후의 무주 혁명 시기에는 당나라 왕조의 종친들이 계속 살해되었기 때문에, 이사훈은 신변에 위험을 느껴 관직을 버리고 숨었다. 신룡 원년(705)에 당나라가 부흥하고 중종이 왕권을 회복하면서 종실도 햇빛을 보았다. 이사훈은 종정경(宗正卿, 종정시宗正寺의 경卿으로 종3품)으로 옮기고 농서군공(隴西郡公)에 봉해졌다. 이윽고 익주장사(益州長史)를 역임했으며, 개원 초년(713)에 좌우림대장군(左羽林大將軍) 팽국공에 봉해지고, 이어서 우무위대장군으로 옮겼다. 개원 6년(718)에 죽었고, 진주

도독에 추증되고 교릉(橋陵)에 배장되었다. 사망 연도에 관해서는 이설이 있다. 구양비(歐陽棐)의 『집고록목(集古錄目)』(및 많은 금석서)에서는 「우무위대장군이사훈비(右武衛大將軍李思訓碑)」를 싣고 개원 8년 6월의 연기를 적고 있다. 이 책에서 "개원 6년에 진주도독에 추증되었다."고 쓴 것은 『구당서』의 "개원 6년에 죽었고 진주도독에 추증되었다(開元六年卒. 贈秦州都督)."의 글귀 중 '졸(卒)' 자가 탈락되었다고 본다면, 개원 6년 사망설을 뒷받침하고 있다고 할 수 있다. 그의 산수화풍에 관해서는 『당조명화록』 '오도자' 조의 역주에 인용된 내용을 참조.

2. 사회: 『구당서』 60 '장평왕 이숙량' 전의 부기에 "수공 연간(685-688)에 양주참군(揚州參軍)이 되었다."는 기록만이 나와 있다.

3. 이임보: 『구당서』 106과 『당서』 223에 전기가 있다. 『당서』 '간신(奸臣)' 전에서 말하는 것처럼 현종 때 중앙정치를 부패시킨 장본인이다. 개원 22년(734)에 재상이 되었고, 동 24년(736)에 재상 장구령(張九齡)을 실각시키고 대신 중서령이 되었다. 전후 9년에 걸쳐 권력을 쥐고, 현종에게 아첨하면서 전횡을 일삼고 사욕을 채웠다. 뒤이어 권력을 움켜잡은 양국충은 이임보가 죽은 이듬해인 천보 2년(743)에 이임보가 번장(蕃將) 아포사(阿布思)와 결탁하여 내란을 도모했다고 거짓 상소를 올려 이임보의 관직을 삭탈하고 서민으로 강등시켰다. 이 책에 이임보의 관직을 기록하지 않은 것은 이 때문이다. 『구당서』와 『당서』에는 그의 화재(畵才)에 대하여 기록하고 있지 않다.

4. 고첨사: 고적(高適)을 말한다. 자가 달부(達夫)이고, 현종 때 유도과(有道科)에 합격했으며 숙종 때 간의대부(諫議大夫), 후에 사천절도사(四川節度史)가 되었고, 최후는 산기상시(散騎常侍)까지 올랐다. 시는 50세가 지나서야 짓기 시작했다고 한다. 『고상시집(高常侍集)』이 세상에 전해지는데, 여기에 "흥취 중에는 모든 것이 흰 구름뿐, 몸 밖(의 세상)이 바로 그림이로구나(興中皆白雲, 身外卽丹靑)."라는 구절이 있다.

5. 이중사: 이소도를 가리킨다. 태자중사를 역임했기에 그렇게 불린 것이다.

6. 명주상산현위: 명주상산은 지금의 저장 성 샹산 현이다. 현위는 1현(縣)의 군사를 장악한 장관을 이른다.

7. 염령: 당나라 초기 화가 염립본을 가리킨다. 중서령을 맡았기 때문에 '염령(閻令)'이라 불렸다.

薛稷,¹ 字嗣通, 河東汾陰²人, 道衡³之曾孫, 元超⁴之從子⁵. 詞學名家, 軒冕⁶繼代. 景龍末, 爲諫議大夫昭文館學士. 多才藻⁷, 工書畫. 薛稷外祖魏文貞公, 富有書畫, 多虞褚手寫表疏⁸. 稷銳意模學, 窮年忘倦. 睿宗在藩, 特見引遇, 拜黃門中書侍郎禮工二部尙書. 先天二年, 官至銀靑光祿大夫, 太子少保, 封晉國公. 竇懷貞⁹累之, 年六十九.¹⁰ 尤善花鳥人物雜畫, 畫鶴知名.¹¹ 屛風六扇鶴樣, 自稷始也.

설직은 자가 사통이고 하동 분음 사람이다. 설도형의 증손자이며, 설원초의 조카다. (설씨는) 시문의 명가로서, 대대로 높은 관직에 나아갔다. (설직은) 경룡 연간(707-709) 말년에 간의대부와 소문관학사가 되었다. 문장의 재주가 많았고 글씨와 그림에 뛰어났다. 설직의 외할아버지 위징은 글씨와 그림을 많이 수장하고 있었는데, 우세남과 저수량이 임모한 표와 상소(의 글씨)가 많았다. 설직은 열심히 모사하고 배우면서 일생동안 소홀하지 않았다. 예종이 동궁 시절에 (그를 불러) 우대했다. (예종이 즉위한 후에 그는) 황문시랑과 중서시랑 및 예부상서와 공부상서에 제수되었다. 선천 2년(712)에는 관직이 은청광록대부와 태자소보에 이르렀으며, 진국공에 봉해졌다. (개원 원년인 713년에 태평공주의 음모에 가담한) 두회정이 그를 해쳤는데 향년 69세였다. 화조와 인물, 잡화를 특히 잘 그렸지만, 학을 그린 것으로 명성을 얻었다. 병풍 6폭 각각에 학을 그리는 방식은 설직에서 시작되었다.

1. 설직: 그의 전기는 『구당서』 73과 『당서』 98에 있다.
2. 하동분음: 지금의 산시 성〔山西省〕 룽허 현〔榮河縣〕을 말한다.
3. 도형: 설도형(薛道衡)으로 자는 현경(玄卿)이다. 학문만 좋아했고, 재능이 출중했다. 북제와 북주 때 관리가 되었으며, 수나라 때에는 내사시랑(內史侍郎)이 되어 상개부(上開府)에 나아가 재주와 명성을 멀리 떨쳤지만, 수나라 양제의 시기를 받

아 스스로 목을 매어 죽었다. 세상에 전하는 문집이 모두 70권이다. 그의 전기는 『수서』57과 『북사』36에 있다.

4. 원초: 설수의 자가 원초로, 당나라 초기의 명신이다. 학문을 좋아하고 문장을 잘 지었으며, 관직이 중서령에 이르렀다. 고종이 낙양을 순수(巡狩)할 때 설수에게 태자를 도와 나라를 돌보게 했다. 측천무후가 집권할 때에는 실성한 척하여 사직하고 고향으로 돌아갔다. 전기가 『구당서』73에 있다.

5. 종자: 조카.

6. 헌면: 초헌과 면류관을 말하며 곧 관직, 관록을 가리킨다.

7. 재조: 문장의 재주. 문재(文才).

8. 표소: 표와 상소. 표는 군주에게 올리는 서장(書狀)을 말한다.

9. 두회정: 자는 종일(從一)이고, 관직은 좌어사대부(左御史大夫)에 이르렀다. 타고난 성격이 간교하고 아첨하기를 좋아하여 권력층과 잘 사귀었다. 예종 때에는 태평공주가 조정에 관여하자 그녀에게 붙어 시중(侍中)이 되었다. 현종 때에는 좌복야(左僕射)로 승진하고 위국공(魏國公)에 봉해졌다. 후에 태평공주와 함께 정변을 도모하다가 실패하자 강에 빠져 자살했다. 설직은 모반의 사실을 미리 알고도 제지하지 않았다고 해서 연루되어 죽었다.

10. 연육십구: 『당서』 '설직' 전에는 65세에 죽은 것으로 되어 있다.

11. 화학지명: 두보의 시 〈통천현서옥벽후설소보화학(通泉縣署屋壁後薛小保畫鶴)〉과 이백의 시 〈금향설소부청화학찬(金鄉薛小府廳畫鶴讚)〉으로 알 수 있다. 다음은 두보의 시다.

"설공의 학 11마리는 모두 청전산에 있는 (학의) 참모습을 그렸구나. 화면의 색채는 오래되어 거의 없어졌지만, 웅건한 형태는 오히려 세속을 초월했구나. 머리를 수그렸다가 올리는데 각각 의태가 있으니, 걸출함이 뛰어난 사람과 같도다. 나는 이 뜻의 요원함을 아름답게 여기니, 어찌 그림의 색채가 새로운 것에 달려 있겠는가. 그것은 힘들이지 않고 만 리를 가고, 무리 지어 노니는 깃이 왱성히게 신을 만나는 듯하구나. 위엄과 느긋함이 있는 자태는 흰 봉황과 같아, 푸른 꾀꼬리와 이웃하지 않도다. 마음의 높은 집을 행여 덮지 않고, 이 그림으로 손님을 위로하네. 그러나 벽 밖에 노출되어, 사람들이 비바람 맞는 것을 아쉬워하는구나. 만약 벽을 부수고 하늘로 가면, 이 연못 마시는 것을 부끄러워하려나. 아득한 하늘 어디론가 날아가면 또 누가 자유롭게 길들일 수 있으랴(薛公十一鶴, 皆寫青田眞. 畫色久欲盡, 蒼然猶出塵. 低昂各有意, 磊落如長人. 佳此志氣遠, 豈惟粉墨新. 萬里不以力, 群游森會神. 威遲白鳳態, 非是倉鶊鄰. 高堂未傾覆, 幸得尉嘉賓. 曝露墻壁外, 終嗟風雨頻. 赤霄有眞骨, 恥飲洿池津. 冥冥任所往, 脫略誰能馴)."

郎餘令,[1] 有才名, 工山水古賢, 爲著作佐郎. 撰自古帝王圖, 按據史傳, 想像風采, 時稱精妙.

曹元廓,[2] 天后朝爲朝散大夫, 左尙方令, 師於閻. 工騎獵人馬山水, 善於布置. 天后鑄九鼎於東都, 備九州山川物産, 詔命元廓畫樣, 鍾紹京[3]書, 時稱絶妙後周北齊梁隋武德貞觀永徽等朝臣圖, 高祖太宗諸子圖, 秦府學士圖, 凌烟圖, 皆傳於代, 徐嶠之[4]題.

劉行臣,[5] 善畫鬼神, 精采灑落, 類王韶應[6]東都敬愛寺山亭院四壁, 有鬼神抱野雞, 實爲妙手.

暢詧,[7] 善山水, 似李將軍詧子明瑾, 妙過於父.

楊寧, 楊昇望賢宮圖, 安祿山眞, **張萱,**[8] 已上三人, 並善畫人物. 寧以開元十一年爲史館畫直, 萱好畫婦女嬰兒有妓女圖, 乳母將嬰兒圖, 按羯鼓圖, 鞦韆圖, 虢國婦人出遊圖,[9] 傳於代.

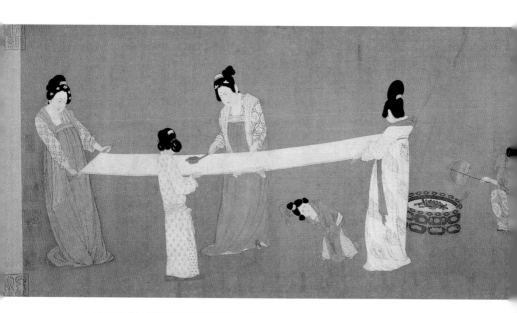

도42 장훤(張萱), 〈도련도(搗練圖)〉(부분, 당)
송 휘종의 모본, 비단에 채색, 37×148cm, 미국, 보스턴 미술관.

낭여령은 재식으로 명성이 있었고, 산수와 옛 현인들을 잘 그렸으며, 저
작좌랑이 되었다. 〈역대제왕도〉를 편찬할 때 역사와 전기를 근거로 해서
풍채를 상상하여 그렸는데, 당시에 정밀하고 오묘하다고 찬양받았다.

조원곽은 측천무후 시대에 조산대부와 좌상방령이 되었으며, 염립본
(의 화풍)을 배웠다. 사냥하는 사람과 말, 산수에 뛰어났고, 화면 구성
을 잘했다. 측천무후가 동도에서 9개의 정을 주조하고, (그 안에) 전국
의 산천과 물산을 (그려) 갖추려고 할 때, 조원곽에게 그 형태를 그리게
하고 종소경에게 글을 쓰게 했는데, 당시에 절묘하다고 찬양받았다〈후
주북제양수무덕정관영휘등조신도〉, 〈고조태종제자도〉, 〈진부학사도〉, 〈능연도〉가 세상에
전해지는데, 서교지가 제발을 썼다.

유행신은 귀신을 잘 그렸는데, 정밀한 채색과 시원스러운 느낌이 왕소응
과 비슷하다동도 경애사 산정원의 서쪽 벽에 〈귀신포야계도〉가 있는데, 실로 오묘하다.

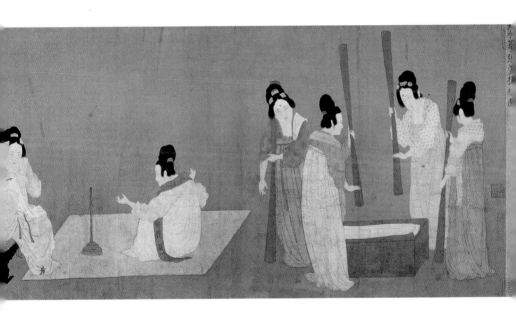

창변은 산수를 잘 그렸으며, (그 양식이) 이소도와 비슷하다창변의 아들 창명근은 (작품의) 오묘함이 아버지보다 낫다.

양녕, 양승〈망현궁도〉, 〈안녹산의 초상〉, **장훤** 이상 세 사람은 모두 인물화를 잘 그렸다. 양녕은 개원 11년(723)에 사관의 화직이 되었고, 장훤은 여자와 어린이를 그리기 좋아했다〈기녀도〉, 〈유모장영아도〉, 〈안갈고도〉, 〈추천도〉, 〈괵국부인출유도〉가 세상에 전해진다.

1. 낭여령: 정주(定州) 신락(新樂, 지금의 허베이 성 바오딩保定) 사람으로 역사학자다. 아버지 낭지운(郎知運)은 패주자사(貝州刺史)를 역임했다. 어려서 박학으로 이름나 진사에 발탁되었으며, 『양원제효덕전(梁元帝孝德傳)』, 『효자후전(孝子後傳)』 등을 편찬하여 태자에게 진상했다. 또 『수서』를 저술하다가 완성하지 못하고 죽었다. 그의 전기가 『구당서』 89권 하와 『당서』 99권 「유학(儒學)」에 있다.

2. 조원곽: 말을 잘 그려 『당조명화록』에서는 '능품 하'에 거론되었다. 그가 한백달(韓伯達), 전심(田深)과 함께 그린 말은 "근골과 기력이 진짜 같았다."라고 했다. 조원곽과 9개의 정에 관한 내용은 『구당서』 23권 「예의지(禮儀志)」 2에 나온다.

3. 종소경: 당나라 서예가. 자는 가대(可大)이며 건주(虔州) 공(지금의 장시 성 간저우 현贛州縣) 사람이다. 위나라 종요의 10세손으로, 글씨를 잘 써 종요를 대종(大鍾)이라 하고 그를 소종(小鍾)이라 했다. 『당서』 2권, 『구당서』 97권 참조.

4. 서교지: 당나라 대신. 회계 사람으로 자가 유옥(惟獄)이며 서법에 뛰어났다. 서호(徐浩)의 아버지다. 『술서부』 하권의 주석에서는 "동해 사람으로 광평태수(廣平太守)를 지냈다."라고 했다. 『당서』 60권 '서호(徐浩)' 전의 부록에 나온다.

5. 유행신: 그에 대한 일화가 이 책 제3권의 낙양 경애사에 나온다.

6. 유왕소응: 이 책 제2권 「가르침과 배움 및 풍토, 시대를 서술하다」에서는 "유행신은 왕소응에게 배웠다."라고 했다. 『당조명화록』 「목록」에서는 이사진의 『화록』에는 "한갓 이름만 있고 작품을 볼 수 없어서 품격을 정할 수 없는 사람이 모두 25명이다."라고 수록하고 있는데, 유행신은 그중 5번째다.

7. 창변: '변(卞)'은 '변(弁)'으로도 쓰는데, 변(辯)과 같다. 『진체비서』본에는 '공(鞏)'으로 되어 있다.

8. 장훤: 섬서성 장안 출신으로 대략 개원 연간과 천보 연간에 활약한 궁정화가로 추측된다. 관직은 개원관화치(開元館畵值)를 지냈으며 궁정 여인, 말, 건물, 수목, 화조 등을 잘 그렸다. 특히 그의 여인화는 당대 최고였다. 당시 당나라는 번성한 국력

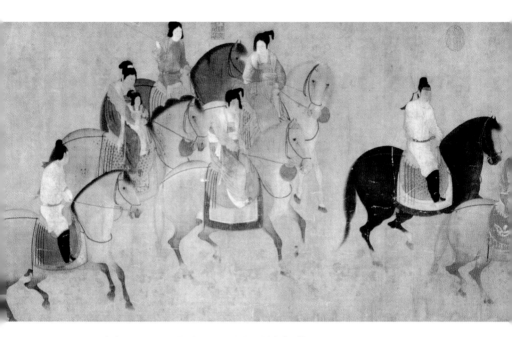

도43 장훤, 〈괵국부인유춘도(虢國婦人游春圖)〉(부분, 당)
송 휘종의 모본, 비단에 채색, 52×148cm, 랴오닝 성 박물관(遼寧省博物館).

으로 호사와 사치가 극에 이르렀기 때문에, 그의 그림에는 화사하고 귀족적인 성당
풍(盛唐風)이 잘 나타나 있다. 송나라 휘종이 그의 〈도련도(搗練圖)〉를 임모한 작
품이 보스턴 미술관에 소장되어 있다.도42

9. 〈괵국부인출유도〉: 괵국부인은 양귀비의 언니로서 배씨와 혼인했고, 천보 7년
(748) 11월에 괵국부인의 칭호를 수여받았다. 양귀비의 다른 두 자매도 한국부인
(韓國夫人), 진국부인(秦國夫人)으로 봉해져 모두 현종의 총애를 받았다. 그중에서
괵국부인의 저택과 생활이 매우 호사스러웠다. 이와 유사한 그림으로 현재 송나라
휘종이 장훤의 〈괵국부인유춘도(虢國婦人游春圖)〉를 임모한 작품이 랴오닝 성 박
물관에 소장되어 있다.도43

尹琳,[1] 善佛事, 神鬼寺壁, 高宗時得名, 筆跡快利. 今京師慈恩寺塔下南面師利普賢極妙. 李仲昌,[2] 李嗣眞,[3] 並琳弟子, 並善佛道鬼神.

韋無忝,[4] 官至左武衛將軍. 善鞍馬鵲象鷹, 圖雜獸皆妙.

韋無蹤, 乃無忝弟, 善寫貌.

朱抱一, 開元二十二年直集賢[5], 善寫貌. 寫張果[6]先生眞, 爲好事所傳.

竺元標, 蔡金剛, 毛嵩, 姚彥山.

程遜, 善寺壁禽獸. 董好子, 善人物.

楊樹兒, 耿純.

任貞亮,[7] 開元中直集賢. 時有畫直[8]邵齋欽, 書手吉曠, 皆解畫.

陸庭曜,[9] 善人物鬼神, 有氣韻.

暢整, 李相國, 陳慤, 劉智敏,[10] 史晟, 何君墨, 京元成, 崔霞, 冷元琇,[11] 馬光業, 李蠻子, 馬樹鷹, 祝丘, 潘細衣, 周子敬, 段去惑.[12]

僧智瑰, 善山水鬼神, 氣韻洒落.

已上皆唐朝以來名手畫工, 有同蘭菊, 叢芳競秀. 蹤跡布在人間, 姓名不可遺棄.

윤림은 불교 주제와 귀신 및 사원 벽화를 잘 그렸다. 고종 때(649-683)에 명성을 얻었는데, 필치가 명쾌하고 예리하다. 지금 장안의 자은사 탑 아래 남쪽에 (있는) 문수보살과 보현보살(을 그린 작품)은 매우 오묘하다. 이중창과 이사진은 모두 윤림의 제자로서, 똑같이 불화와 귀신을 잘 그렸다.

위무첨은 관직이 좌무위장군에 이르렀다. 말, 산비둘기, 코끼리, 송골매를 잘 그렸다. 온갖 짐승을 그린 것이 모두 오묘하다.

위무종은 위무첨의 동생으로 초상화를 잘 그렸다.

주포일은 개원 22년(734)에 집현전 (서원의 화직)에 임명되었고, 초상화를 잘 그렸다. 장과 선생의 초상을 그린 것이 서화 애호가들에 의해 전해지고 있다.

축원표, 채금강, 모숭, 요언산(이 있다).

정손은 사원 벽에 들짐승과 날짐승을 잘 그렸다. 동호자는 인물을 잘 그렸다.

양수아, 경순(이 있다).

임정량은 개원 연간(713-741)에 직집현의 화직이 되었다. 당시에 화직 소재흠과 서수 길광이 있었는데, (그들은) 모두 그림을 잘 이해했다.

육정요는 인물과 귀신을 잘 그렸는데, (작품에) 기운이 있었다.

창정, 이상국, 진각, 유지민, 사성, 하군묵, 경원성, 최하, 냉원수, 마광업, 이만자, 마수응, 축구, 반세의, 주자경, 단거혹(이 있다).

지괴 스님은 산수와 귀신을 잘 그렸는데, (작품의) 기운이 시원스럽다.

이상은 모두 당나라 이래 뛰어난 화공들로, 마치 한곳에서 자란 봄 난과 가을 국화가 자욱한 향기 속에서 (서로의) 빼어남을 다투는 것과 같다. 작품이 인간 세상에 흩어져 있기 때문에 이름을 뺄 수 없었다.

1. 윤림: 『당조명화록』에는 '윤림(尹林)'으로 되어 있으며, '능품 중'에 올려져 있다. 윤림이 당시 상안의 긱 시찰괴 사원에 그린 불상이 매우 많다. 자은사 이외에도 장엄사, 자성사, 총지사에 그의 그림이 있다. 이 책 제3권 참조.
2. 이중창: 『당조명화록』에서는 "이중창은 초상화로서 가장 오묘함을 얻었다(中昌以寫眞最得其妙)."라고 하면서 그를 '능품 중'에 올려놓았다.
3. 이사진: 서화 평론가로서 유명하다. 윤림의 제자로서 그림을 잘 그렸다는 기록이 『당조명화록』에는 없다. 또한 이사진의 도석화는 이 책 제3권에도 기록되어 있지 않다. 따라서 나가히로 도시오는 오기라고 주장했다. 이사진의 전기는 『구당서』 9 및 『당서』 9에 있다. 전자에는 '활주(滑州) 광성(匡城) 사람'으로, 후자에는 '조주(趙州) 백인(柏人) 사람'으로 기록되어 있다.

4. 위무첨:『당조명화록』9권 '은참' 다음에 위무첨이 개원 13년(725)에 〈여정전의
 제학사도〉 제작에 관여했다는 기록이 있다. 그에 대해서는『당조명화록』의 '묘품
 상'에 더 상세하게 적혀 있다. "위무첨은 시랑으로서 경조 사람이다. 현종 때 말과
 괴이한 짐승 그림으로 명성을 떨쳤다. 당시 사람들은 '위무첨이 그린, 다리 넷 달
 린 동물치고 오묘하지 않은 것이 없다.'고 했다. 개원 · 천보 연간에 외국에서 사
 자를 헌상한 적이 있는데, (위무첨이 그 사자를) 그려 완성하자, (실제 사자와 그
 림의) 모습이 매우 닮았다. 그 후 사자는 본국으로 돌려보내고 그림만 남겨 놓았
 다. 그림을 펴서 감상할 때마다 온갖 짐승들이 사자 그림을 보고 모두 놀라 떨었
 다. 또 현종이 사냥할 때 화살 1개가 산돼지 2마리에 적중하자, 현종은 위무첨에
 게 현무문에 그것을 그리게 하고 세상에 전하도록 했는데, 모두 매우 오묘했다.
 (나) 주경현은 다음과 같이 생각한다. '온갖 짐승들의 성질에 근거하면 어떤 것은
 힘 있고 굳세며 무리보다 월등하게 뛰어나고, 어떤 것은 순순히 길들여지고 사람
 을 따르는 것이 있는데, (모두) 손톱과 발톱, 털과 갈기가 서로 다르다. 이전의 화
 가들은 간혹 (짐승의) 성난 모습은 입을 벌리게 하고 기쁜 모습은 머리를 숙이게
 하여 (그렸고), 필치 하나로 그 성질과 심정을 분별하게 하거나 1올의 털을 그렸
 어도 그 이름을 알게 한 사람이 없었다. (이러한 것은) 옛 화가들이 할 수 없는 것
 으로 위무첨만이 할 수 있었다. 〈이수도〉가 세상에 전해지고 있어서, 간혹 그것을
 보았다. 지금 수도의 사원 안에 그림을 그린 곳이 있는데, 말과 동물을 그린 것이
 모두 오묘하다고 일컬어졌다.'(韋無忝侍郎, 京兆人也. 明皇時, 以畫鞍馬異獸獨擅
 其名. 時人號稱, 韋畫四足, 無不妙也. 開元天寶中, 外國曾獻獅子, 其畫畢, 酷似其
 狀. 後獅子放歸本國, 惟畫者在焉. 凡展圖觀覽, 百獸見之, 皆驚懼. 又明皇射獵, 一
 箭中兩野猪, 詔于玄武門寫之, 傳在人間, 皆妙之極也. 景玄按以百獸之性, 有雄毅
 逸群之駿, 有馴狎順人之良, 爪距旣殊, 毛鬣各異. 前輩或狀其怒則張口, 狀其喜則
 垂頭, 未有展一筆以辨其性情, 奮一毛而知其名字. 古所未能也, 惟韋公能之. 異獸
 圖後流落于人間, 往往見之. 今京都寺觀之內, 或有畫處, 凡攻馬獸者, 皆稱妙絕)."

5. 집현: 집현전서원(集賢殿書院). 현종은 개원 1년(713)에 종래의 여정서원(麗正書
 院)을 고쳐 집현전서원이라 하고, 장열(張說)을 집현전학사(集賢殿學士)와 지원
 사(知院事)로 임명해 학사를 모으게 했다. 집현전서원에서는 글씨 잘 쓰는 사람을
 모아 서직(書直)이라 했다. 개원 9년(721)에는 서직(書直), 화직(畫直) 및 탑서
 (榻書)의 관직을 가진 이들을 직원(直院, 서원書院에 직속된 사람)이라 했다. 따
 라서 "주포일이 집현전에 임명되었다."는 말은 집현전서원에서 화직(畫直)으로
 근무했음을 뜻한다.

6. 장과:『구당서』9에 전기가 있다. 선인으로서 자신의 나이가 수백 살이라고 말했

다. 측천무후가 그를 불렀지만 응하지 않고 항주의 산 속에 은거했다. 개원 2년 (714)에 현종이 그에 관한 정보를 듣고 신하를 보냈는데, "기를 끊은 것이 죽은 사람과 같고, 오랜 시간이 지나서야 소생한다."고 했다. 다음에 중서사인 서교(徐嶠)에게 칙서를 내려 그를 부르자, 장과는 서교와 함께 낙양으로 와서 집현원(集賢院)에 기거했다. 현종은 수차례 그를 시험하고서야 마침내 '선도(仙道)의 기사(奇士)'라고 확신했다. 그리하여 황녀 중 도교를 좋아하는 옥진(玉眞) 공주를 장과와 혼인시키려 했지만 장과가 거절했다. 이윽고 장과가 산으로 돌아가겠다고 청하자, 현종은 그에게 은청광록대부(銀靑光錄大夫)의 관직과 통현(通玄) 선생이라는 호칭을 내렸다. 장과는 항산에 들어가 나오지 않았다.

7. 임정량: 『왕씨화원』본에는 '임직량(任直亮)'으로 되어 있다.

8. 화직: 바로 뒤에 나오는 "모두 그림을 잘 이해했다."는 구절과 중복되므로 나가히로 도시오는 '서직(書直)'으로 고쳐 해석했다.

9. 육정요: 『당조명화록』에서는 육정요를 풍소정, 대숭(戴嵩), 노릉가 등 10명과 함께 '묘품 하'에 열거하고 "(그가 불교) 공덕화를 그린 것은 당시 제일이라고 일컬어졌다. 천경사에 그린 신상은 또한 노릉가(의 화풍)을 따랐다(畫功德, 時稱第一. 畫天卿寺神, 亦繼踵于盧)."라고 했다. 이 구절에서 육정요가 노릉가의 화풍을 배웠음을 알 수 있다.

10. 유지민: 『왕씨화원』본에는 '유지민(劉志敏)'으로 되어 있다.

11. 냉원수: 『당조명화록』에서는 '화조'를 잘 그린다고 하면서 '능품 중'에 올려놓았다.

12. 창정 …… 단거혹: 16명 중 이상국, 유지민, 사성, 하군묵, 마광업, 마수응, 단거혹 등은 『당조명화록』 「목록」에 "한갓 이름만 있고 작품을 볼 수 없어서 품격을 정할 수 없는 사람이 모두 25명이다."라고 한 것에 열거되어 있다. 이름의 글자가 약간 다르다. 이상국은 '이국상(李國相)'으로, 하군묵은 '하묵군(何墨君)'으로, 마수응은 '마수응(馬樹應)'으로 되어 있다.

殷令名,[1] 陳郡[2]人. 父不害,[3] 累代工書畫.
殷聞禮,[4] 字大端, 書畫妙過於父. 武德初, 爲中書舍人趙王[5]友[6], 兼侍讀弘文館[7]學士.

聞禮子仲容[6]，天后任大僕秘書丞，工部郎中，申州刺史．善書畫，工寫貌及花鳥，妙得其眞．或用墨色，如兼五釆．

은영명은 진군 사람이다. 아버지가 은불해이며, 대대로 글씨와 그림을 잘했다.

은문례는 자가 대단이고 글씨와 그림의 오묘함이 아버지보다 뛰어났다. 무덕 연간(618-626) 초에 중서사인과 조왕의 우가 되었으며, 시독과 홍문관학사를 겸직했다.

은문례의 아들 은중용은 측천무후가 대복, 비서승, 공부랑중, 신주자사에 임명했다. 글씨와 그림을 잘했다. (특히) 초상화와 화조화를 잘 그렸는데, 그 진면모를 오묘하게 얻었다. 간혹 먹색을 사용했는데 다섯 색을 겸비한 듯했다.

1. 은영명: 글씨에도 뛰어났다. 이 책 제3권의 장엄사 조항에서는 "두 절에는 모두 은영명의 제액이 있다."라고 했다.
2. 진군: 지금의 허난 성 화이양 현[淮陽縣]에 해당한다.
3. 부불해: 『진서』 32, 『남사』 74에 은영명의 아버지 은불해의 전기가 나온다. 진(陳)나라에서 관직이 사농경(司農卿)이었는데, 진나라가 망하자 관중(關中)으로 이주했다.
4. 은문례: 『구당서』 58 '은교(殷嶠)' 전에 간단하게 기술되어 있다. "은교(자가 개산 開山)의 당숙(堂叔) 은문례는 문학적 재능이 있었다. 무덕 연간에 태자중서사인(太子中書舍人)이 되어 『양서』를 편찬했지만 완성하지 못하고 죽었다. 은문례의 아들 은중용 역시 지혜로움으로 명성이 있었다. 측천무후가 그의 재주를 매우 아꼈다. 관직이 신주자사에 이르렀다."
5. 조왕: 『구당서』 1 '고조기(高祖紀)'에서 "무덕 3년(620) 6월에 황자 원경(元景)을 조왕에 봉했다."고 한 것으로 보아 고조의 여섯째 아들인 이원경을 가리킨다. 정관 10년(636) 정월에 "조왕 원경을 형왕(荊王)으로 봉했다."고 했는데, 이때 조왕의 호칭이 없어진 것 같다. 『구당서』 64, 『당서』 79에 전기가 있다.
6. 우: 오카무라 시게루는 관직 명칭으로 보았다.

7. 홍문관: 『당회요』 64 '홍문관'에 "무덕 9년(626) 3월에 지금까지의 수문관(修文館)을 홍문관(弘文館)으로 개명했다. 그해 9월 태종 즉위와 함께 문교정책을 강화한다는 의미에서 홍문전(弘文殿)에 사부(四部)의 책 20여만 권을 모으고, 그 옆에 홍문관을 설치했다. 천하의 어진 문학적 인사들을 정선하고 우세남과 저수량 등이 학사(學士)를 겸직하여 교대로 숙직하게 했다."라는 기록이 있다.

8. 중용: 이 책 제3권에서는 자성사, 화도사, 정경사, 제도사에 은중용의 제액이 있다고 기술하고 있다. 『당조명화록』 '묘품 하'에서는 "오로지 화조와 인물만 그렸는데, 다만 변란(邊鸞) 다음이다."라 하고 있다. 글씨와 함께 그림도 유명했음을 말하는 것이다.

談皎,[1] 善畫人物, 有態度[2], 衣裳潤媚, 但格律不高. 大髻寬衣, 亦當時所尚, 與李湊[3]小相類武惠妃[4]舞圖, 佳麗寒食圖, 佳麗伎樂圖, 並傳於代.

僧金剛三藏,[5] 獅子國[6]人. 善西域佛像, 運筆持重, 非常畫可擬. 東京廣福寺[7]木塔下素像[8], 皆三藏起樣.

張遵禮,[9] 善畫鬪將鞍馬, 戈矛器械, 用筆暫差, 小畫[10]尤佳.

王紹宗,[11] 瑯琊人, 父修禮. 畫跡與殷仲容相類, 亦善書. 官至秘書少監.

宋令文, 亦書畫皆善.

담교는 인물화를 잘 그렸는데, (그의 그림에는) 운치가 있다. 의상(의 묘법)은 윤택하며 아름답지만, 격이 높지는 않았다. 큰 상투와 넉넉한 옷(의 표현)은 또한 당시에 숭상되었던 것이다. 이주의 초상화와 비슷하다〈무혜비무도〉, 〈가려한식도〉, 〈가려기락도〉가 함께 세상에 전해진다.

금강삼장 스님은 사자국 사람이다. 서역의 불상을 잘 그렸는데, 운필이 육중하여 일상적 그림이 본뜰 수 있는 바가 아니다. 동경의 광복사 목

탑 아래(에 있는) 소조상은 모두 삼장이 만든 것이다.

장준례는 싸움터의 장군과 말을 잘 그렸는데, 창과 방패, 기계는 (사용한) 용필이 서로 다르며, 작은 규모의 작품이 더욱 뛰어나다.

왕소종은 낭야 사람으로 아버지가 왕수례다. 작품(의 양식)은 은중용과 서로 비슷하며, 또한 글씨를 잘 썼다. 관직은 비서소감에 이르렀다.

송영문 또한 글씨와 그림을 모두 잘했다.

1. 담교: 『당조명화록』 '능품 중'에 담교(譚皎)가 사녀(士女)와 고사(高士)를 잘 그렸다고 되어 있는데, 두 사람의 성이 같은 음이라 잘못 기입된 것일 수 있다.

2. 태도: 자태 또는 운치. 한유의 시 〈술에 취해 장비서(張秘書)에게 주는 시〉에 "그대의 시는 운치가 많으니, 왕성한 봄 하늘의 구름과 같네(君詩多態度, 藹藹春空雲)."의 용례가 있다.

3. 이주: 이임보의 조카. 이 책 제9권 화가전 참조.

4. 무혜비(698-737): 현종의 비. 부친이 무유지(武攸止)다. 왕황후가 폐위되어 혜비(惠妃)의 호를 사사받았다. 개원 4년 4월, 현종은 무혜비를 황후로 삼으려 했지만, 무삼사와 무연수의 가족을 황후로 정하는 것은 불효라는 비난의 상소가 있어 그만두었다.(『당회요』 3 '황후'조) 특히 개원 원년에 총애를 받아 하도왕(夏悼王) 일(一), 회애왕(懷哀王) 민(敏), 수왕(壽王) 청(淸, 후에 모胃), 성왕(盛王) 기(琦), 함의공주(咸宜公主)를 낳았다.(『구당서』 07, 『당서』 82) 개원 25년(737) 2월 병오(丙午)에 40살로 죽었다. 황후의 예로서 장례를 치렀다. 무혜비를 잃은 현종은 애통해 하다 마침내 양귀비와 사랑에 빠진다.

5. 승금강삼장: 전기가 확실하지 않다.

6. 사자국: 지금의 스리랑카를 말한다.

7. 동경광복사: 증성 원년(695) 정월 8일에 숭선부(崇先府)를 숭선사(崇先寺)로 만들었다가 개원 24년 9월 1일에 광복사로 고쳤다. (『당회요』 48)

8. 소상: 오카무라 시게루는 소(素), 소(塑), 소(塑)가 서로 통한다고 했다. 따라서 소상은 소조상과 같은 의미다.

9. 장준례: 그의 벽화는 이 책 제3권의 '소성사' 참조.

10. 소화: 벽화 등의 큰 그림과 비교해 작은 규모의 작품을 말한다.

11. 왕소종: 『구당서』 89 하 '유학(儒學) 하'에 따르면, 선조가 낭야에서 이주한 양주 강도(江都) 사람이다. 어려서부터 경학과 사학 서적을 두루 읽고 초서와 예서에

뛰어났다. 집안이 가난하여 불교 경전의 사경생(寫經生)으로 활동했고, 또한 절에서 30년간 기거했다. 문명 원년(684)에 양주에서 반란을 일으킨 서경업(徐敬業)이 그를 불러들였지만 거절했다. 후에 측천무후의 부름을 받고 동도의 조정에 들어와, 태자문학(太子文學)과 비서소감을 역임했다. 왕소종은 장역지 형제의 우대를 받았는데, 이것이 화근이 되었다. 그는 장역지의 죄에 연루되어 관직을 잃고 고향에서 사망했다.

司馬承禎,¹ 字子微. 自梁陶隱居至先生, 四世傳授仙法. 開元中自天台徵至, 天子師之. 十五年至王屋山, 勅造陽臺觀居之, 嘗畫於屋壁. 又工篆隷, 詞采衆藝, 皆類於隱居焉. 制雅琴, 鎮銘, 美石爲之, 詞刻精絶. 開元中, 彦遠高王父河東公獲受敎於先生. 玄宗皇帝制碑, 具述其妙. 二十三年屍解², 白雲從堂戶出, 雙鶴繞壇而上. 年八十一, 諡貞一先生.

盧鴻,³ 一名⁴浩然, 高士也. 工八分書, 善畫山水樹石, 隱于嵩山. 開元初, 徵拜諫議大夫, 不受.

釋脩然,⁵ 俗性裴氏, 楚州刺史思訓之子. 爲人恢誕, 强學不成一名, 好朋從詩酒. 善丹青, 工山水, 曉解絲竹, 卒年三十九開元中, 嘗夜醉臥街犯禁, 乃爲詩曰, 遮莫⁶擊擊鼓⁷, 須傾滿滿盃. 金吾⁸如借問, 報道玉山頹⁹. 官不罪之. 或云道士.

사마승정(655-735)은 자가 자미다. 양나라 도은거에서 (사마승정) 선생까지 4세대에 걸쳐 신선의 비법을 전수했다. 개원 연간에 천태산에서 (왕의) 부름을 받아 (장안에) 이르자, 천자(현종)가 그를 스승으로 삼았다. 개원 15년(727)에 (그가) 왕옥산에 이르렀을 때, (현종이) 칙서를 내려 양대관을 조성하고 그곳에 살게 했는데, (그는) 집 벽에 그림을 그

린 적이 있었다. (사마승정은) 전서와 예서를 잘 썼으며, 시문과 여러 기예가 모두 도은거와 비슷했다. 전아한 거문고를 만들었고 명문을 (새겨) 땅에 묻은 것은 아름다운 돌로 만들었는데, 문장과 (명문에) 새긴 글자가 정묘하고 뛰어났다. 개원 연간에 나 장언원의 고조부 하동공이 선생에게 가르침을 받았다. 현종 황제가 비석을 만들 때, (그 안에) 그의 미묘한 비법을 다 기술했다. 개원 23년(735)에 승천했을 때, 흰 구름이 방 안에서 나왔고, 2마리의 학이 제단을 돌고 하늘로 올라갔다. 향년 81세였으며 시호는 정일선생이다.

노홍은 일명 호연이며 고사다. 팔분서에 뛰어났으며 산수, 수석을 잘 그렸고, 숭산에 은거했다. 개원 연간 초에 부름을 받고 간의대부에 제수되었지만 받지 않았다.

소연 스님은 속성이 배씨이고 초주자사 배사훈의 아들이다. 사람됨이 호탕하고 자유분방했다. 학문에 힘썼지만 이름을 이루지 못했으며, 친구를 좋아하고 시와 술을 좋았다. 그림을 잘 그리고 (특히) 산수에 뛰어났으며, 음악에 해박했다. 향년 39세였다개원 연간의 (어느 날) 밤에 술에 취해 길에 누워 법령을 어기고는 다음과 같은 시를 지었다. "둥둥 울리는 북소리에 개의치 말고, 가득 찬 술잔을 마시도록 하세. 금오가 감히 물어 본다면, 옥산이 무너지는 것이라 대답하리라." 관리는 그에게 벌을 줄 수 없었다. 어떤 사람은 (그를) 도사라고 말했다.

1. 사마승정: 『구당서』 92, 『당서』 96에 전기가 있다. 또한 이발(李渤)의 「왕옥산정일사마선생전(王屋山貞一司馬先生傳)」(『전당문全唐文』 72)이 있다. 그는 하내(河內) 온(溫, 지금의 허난 성 원 현) 사람이다. 북주(北周)의 진주자사(晉州刺史) 낭야공(瑯琊公) 사마예(司馬裔)의 증손에 해당한다. 어렸을 때부터 학문에 힘썼지만 관직은 안중에 없었다. 결국 도사가 되어 반사정(潘師正)에게 가르침을 받아 그의 부록(符籙) 및 벽곡(辟穀), 도인(導引), 복이(服餌)의 비법을 전수받았다. 반사정이 그를 (보면서) "우리 도은거에게 정일한 법을 전수받고 너에 이르러 4대가 된다."라고 말했다. 여러 명산을 유람하다가 결국에는 천태산(저장 성 톈타이 현天台縣)에 머물렀다. 측천무후가 그의 명성을 듣고 수도로 불러 직접 쓴 칙서를 내렸지만, 얼마

안 되어 산으로 돌아갔다. 경운 2년(711)에는 예종이 조정으로 불러「도경(道經)」의 본질을 물었는데 그 내용은『구당서』동전에 상세히 기록되어 있다. 그러고 나서 곧 산으로 돌아갔다. 이후는 이 책에 기록된 내용과 같다. '개원중(開元中)'은 개원 9년(721)의 일을 가리킨다. 그때 현종은 법록(法籙)을 받았고, 그 후 사마승정은 산으로 돌아갔다. 개원 15년(727)에 현종은 사마승정을 남방의 천태산에서 산서성의 왕옥산(王屋山, 산이 3중으로 되어 있기에 왕옥王屋이라 했음)으로 강제로 이주하게 했다. 도교 황제인 현종이 그가 먼 남방의 천태산에 머무는 것을 좋아하지 않아 수도에서 가까운 당나라 성지인 산시 성으로 이주시켜 국가고문의 대우를 해 준 것으로 보인다.(『구당서』동전)

그는 "전서와 예서를 잘 썼다." 현종은 그에게 3가지 서체(고문 · 전서 · 예서)로『노자경(老子經)』을 쓰도록 명령하여, 이것을 진본으로 삼았다.(『구당서』) '양대관(陽台觀)'의 제액은 현종이 직접 썼다.『전당문』22에 현종의「증사마승정은청광록대부제(贈司馬承禎銀青光錄大夫制)」가 실려 있다. 사마승정은 사후에 은청광록대부에 추증되고, 진일(眞一, 이 책에서는 정일正一이라 함) 선생이라 불렸다. 사마승정은『당조명화록』에 기록이 없다.

2. 시해: 도교에서 몸만 남겨 놓고 혼백은 빠져나가 신선이 되는 것을 말한다.

3. 노홍:『구당서』92,『당서』96 '은일(隱逸)'에 전기가 있다.『구당서』와『전당문』에는 '노홍일(盧鴻一)'로 되어 있다. 원래 범양(范陽, 허베이 성 북부) 사람이지만 낙양으로 이주했다. 어려서부터 학업에 열중하고 주전(籀篆) · 해서 · 예서에 뛰어났다. 개원 초년, 5년, 6년에 조정의 부름을 받았지만 거부하거나 알현해도 절을 하지 않았다. 또한 간의대부의 관위를 고사하는 등 한결같이 은사의 뜻을 굽히지 않았다. 그러자 현종은 노홍에게 은거할 초당(草堂)과 옷을 하사하여 그를 우대했다. 이 책의 '고사(高士)'는 '은사(隱士)'와 뜻이 같다. 노홍은『당조명화록』에 실려 있지 않다. 후세에 그의 〈초당도(草堂圖)〉가 유명하다.『선화화보(宣和畫譜)』10권에는 〈초당도〉가 "세상에 전해지는데, 왕유의 〈망천초당도(輞川草堂圖)〉에 비견할 만하다."고 기술되어 있다. 현재 〈초당십지(草堂十志)〉가 타이베이 고궁박물원에 소장되어 있다.도44

4. 일명: 한유의 시에 "반평생 바쁘게 살다가 과거에 등재되니, 한때의 명성은 비로소 얻었지만 홍안이 이미 늙었구나(半世遑遑就擧選, 一名始得紅顏衰)."의 예가 있다.

5. 석소연:『당조명화록』에는 기록이 없다. 그의 아버지 배사훈은 생애가 확실하지 않다.

6. 차막: '절막(折莫)', '자마(者麽)'로 쓰기도 한다. '그것은 그렇다 치고'의 의미다.

7. 동동고: "수도의 새벽과 저녁에 점호하여 대중을 단속했다. 후에 북을 두드려 점호를 대신했다. 그래서 세속에서는 이를 동동고라 했다."(『당서』98 '마주馬周' 전)라

도44 노홍(盧鴻), 〈초당십지(草堂十志)〉(부분)
당, 종이에 먹, 타이완 타이베이, 고궁박물원.

는 기록으로 보아, 아침저녁으로 성문의 개폐 시각을 알리는 북[太鼓]을 가리킨다.
동동(鼕鼕)은 북소리가 울리는 소리다.
8. 금오: 한(漢)나라 때 천자의 호위병. 집금오(執金吾)의 준말.
9. 옥산퇴:『세설신어』「용지(容止)」편에 산도(山濤)가 혜강의 인간됨을 기술한 구절
 "술에 취하자, 쓰러지는 것이 옥산이 정말로 무너지는 듯하다(其醉也, 傀俄若玉山
 之將崩)."에 근거한다.

鄭虔,[1] 高士也. 蘇許公[2]爲宰相, 申以忘年之契, 薦爲著作郎, 開
元二十五年, 爲廣文館學士.[3] 飢窮轗軻,[4] 好琴酒篇詠, 工山水.
進獻詩篇及書畫, 玄宗御筆題曰, 鄭虔三絶. 與杜甫李白爲詩酒
友. 祿山授以僞水部員外郎, 國家收復, 貶台州[5]司戶.
鄭逾, 善山水, 天寶中得名於兩宋間. 逾卽鄭遷之弟, 遷有書名.
李果奴,[6] 筆迹調潤, 天寶中寫貌人物及僧佛爲妙. 元和中有李
士昉,[7] 卽果奴之孫, 筆迹及其祖, 寫貌極妙, 在翰林集賢.

曹霸,[8] 魏曹髦[9]之後. 髦畵稱于後代, 霸在開元中已得名. 天寶末, 每詔寫御馬及功臣, 官至左武衛將軍.

정건은 정신이 고결한 선비다. 허국공 소정이 재상이었을 때 나이를 초월해 (그와) 교우하고 저작랑에 천거되었다. 개원 25년(737)에 광문관 학사가 되었다. 극도로 가난하고 때를 얻지 못하여도 거문고를 연주하고 술을 마시며 시문 짓기를 좋아했으며, (또한) 산수를 잘 그렸다. (그는 현종에게) 시문과 글씨와 그림을 올렸는데, 현종은 친필로 "정건 삼절"이라는 제발을 썼다. (그는) 두보, 이백과 시 친구, 술 친구가 되었다. 안녹산이 (지덕 원년인 756년에 황제라 자칭하고) 그에게 수부원외랑을 제수했는데, (이듬해 수도가 탈환되어) 국가가 수복되자 (그는) 태주의 사호로 폄직되었다.

정유는 산수를 잘 그려, 천보 연간(742-756)에 하남성 동부 지방에서 명성을 얻었다. 정유는 정천의 동생인데, 정천은 서예로 명성이 있었다.

이과노는 필적이 조밀하고 윤택하며, 천보 연간에 초상인물과 승려 및 불상을 오묘하게 그렸다. 원화 연간에 이사방 즉 이과노의 손자가 있었는데, (그의) 필적은 할아버지 (수준에) 이르렀으며, 초상화가 매우 오묘했다. 한림원과 집현원에서 재직했다.

조패는 위나라 조모의 후예다. 조모의 그림은 후대까지 찬양되었으며, 조패는 개원 연간에 이미 명성을 얻었다. 천보 말년에는 매번 천자의 명령으로 〈어마도〉와 〈공신도〉를 그렸으며, 관직은 좌무위장군에 이르렀다.

1. 정건: 『당서』202 '문예(文藝)'에 전기가 있다. 자가 약제(弱齊)이고 호는 광문(廣文)이다. 정주 형양(滎陽) 사람으로 천보 초년(742)에 협율랑(協律郎)이 되었다. 하지만 저서 중에 국사(國史)를 사사로이 편찬한 것이 있다고 고발되어 10년간의 유배형을 받았다. 현종은 그의 재주와 기예를 아껴서 광문관(廣文館)을 설치함과

동시에 박사(이 책에는 '학사'라고 되어 있음)로 임명했다. 후에 저작랑이 되었다. 그러나 안녹산이 반란을 일으키고 여러 관료를 협박하여 동도(東都)에 모이게 했다. 정건도 이것에 연루되어 그의 관료를 맡게 되었지만, 밀서를 영무(靈武)의 관군에게 보냈다. 하지만 국가가 수복된 후에는 장통(張通), 왕유(王維)와 함께 선양리(宣陽里)의 감옥에 갇히는 몸이 되었다. 세 사람이 원래 그림을 잘 그렸기 때문에, 최원(崔圓)은 그들에게 집 벽에 그림을 그리게 했는데 이로 인해 감형되었다. 그래서 태주사호참군사(台州司戶參軍事, 이 책에는 '사호司戶'로 되어 있음)로 좌천되고 수년 후 사망했다. 그는 저술할 때에는 정광문(鄭廣文)이라 불렸다. 빈곤한 관료 생활을 하면서도 자적했다.

2. 소허공: 『구당서』88, 『당서』25에 전기가 있다. 허공(許公)이라 칭함은 아버지 허괴(許瓌)의 작위 허국공(許國公)을 세습했기 때문이다. 개원 8년(720)에 예부상서(禮部尚書)가 되었고 동 15년(727)에 죽었다. 향년 58세였다. 따라서 정건과는 상당한 나이 차이가 있다.

3. 개원이십오년, 위광문관학사: 『통전(通典)』27 '직관·국자감(職官·國子監)'에 "광문관박사(廣文館博士) 1명, 조교(助教) 1명은 나란히 문사(文士)를 맡게 했다. 천보 9년(750)에 설치했다."라는 기록이 있어서 이 책의 "개원 25년(737)에 광문관학사가 되었다."는 잘못된 기록인 것 같다.

4. 기궁감가: 이 구절이 "위광문관학사가 되었다."의 바로 뒤에 있지만, 두 구절 사이에는 긴 시간의 흐름이 있다. 『당서』에는 "정건은 산수를 그리고 글씨를 잘 썼는데, 항상 종이가 없는 듯했다."라고 기록되어 있을 뿐이므로, 이 구절과는 관계가 없다. 따라서 궁핍의 시기가 있었다고 한다면, 다른 시기를 생각해야 한다. 감가(轗軻)는 2가지 뜻이 있다. 첫째는 수레가 가는 길이 험하여 고생하는 모양이고, 둘째는 때를 만나지 못하여 불후한 모양이다. 여기에서는 두 번째의 의미로 쓰였다.

5. 태주: 지금의 저장 성 린하이 현〔臨海縣〕을 말한다.

6. 이과노: 그의 벽화에 대한 설명은 이 책 제3권의 '자은사'에 나온다.

7. 이사방: 『구당서』74 '이덕우(李德憂)'전에 "대조(待詔) 이사방은 장과(張果)와 엽정능(葉靜能)의 형상을 묻고 그것을 그림으로 그려 경종(敬宗)에게 바쳤다."는 기록이 있다.

8. 조패: 그의 말 그림에 관해서는 유명한 두보의 시 〈단청인증조장군패(丹靑引贈曹將軍覇)〉(또는 〈조패화마가〉)에 다음과 같이 나온다.
"조패 장군은 위나라 무제 조조의 자손으로
지금은 서민이 되었지만 명문 (출신)이라네.
영웅이 할거한 시대는 이미 지났건만

그 문채와 풍류는 지금도 남아 있구나.
글씨를 배운 것은 처음에는 (왕희지 스승인) 위부인(의 글씨)를 배웠지만
왕희지를 넘지 못함이 아쉽도다.
단청(그림)은 늙음이 오는 것을 알지 못할 정도이니
부귀는 나에게 뜬구름과 같도다.
개원 연간에 왕(현종)은 항상 불러들였으니
왕의 은택을 받아 종종 남훈전에 올랐도다.
능연각 공신(의 그림)에 안색이 바래서
장군이 붓을 휘두르니 생동적인 면모가 열렸구나.
어진 재상의 머리 위에는 진현관이,
용맹한 장군의 허리에는 대우전이 있구나.
포국공 단지현과 악국공 위지공은 머리카락이 돌출하고
영웅의 자태는 방금 치열한 전투에서 빠져나온 것 같구나.
현종의 어마 옥화총은
화공이 수없이 그렸어도 모습이 (각각) 다르도다.
이 날에 적서 아래로 끌고 오니
궁전 문에 우뚝 서서 긴 바람을 일으키네.
하명하여 장군에게 비단에 그리도록 하니
몹시 애를 태우면서 구상을 했도다.
삽시간에 궁전에 있는 진실한 용마가 나타나서
만고의 모든 말(그림)을 한번에 쓸어버렸구나.
옥화총은 오히려 임금의 탁자 위에 올라 있으니
탁자 위의 그림과 정원 앞에 있는 실제 말이 서로 우뚝 마주 보네.
왕께서 웃으면서 금을 하사하도록 재촉하고
어인과 태박은 모두 (그림이 잘 그려진 것을 보고) 탄식했구나.
장군의 제자 한간은 일찍이 새로운 경지에 이르러,
또한 말을 그리면서 그 특이한 모습을 다 표현했도다.
한간은 살집만 그리고 골격을 그리지 못해
그만 준마의 기를 쇠약하게 했구나.
장군의 훌륭한 그림에는 대체로 신(神)이 있어서
훌륭한 선비를 만나면 반드시 초상화를 또한 그렸도다.
지금은 전쟁이 한창일 때로
일상적으로 길 걷는 사람을 종종 묘사해서

궁색한 인생길에서 도리어 세속의 비웃음을 당하지만
세상에는 공처럼 가난한 이가 없도다.
그러나 예부터 지금까지 명성이 높은 사람에게는
종일토록 뜻을 얻지 못한 불우함이 그 몸을 에워싸고 있음을 볼 수 있네.
(將軍魏武之子孫, 于今爲庶爲淸門. 英雄割据雖已矣, 文彩風流今尙存. 學書初學衛
夫人, 但恨無過王右軍. 丹靑不知老將至, 富貴于我如浮雲. 開元之中常引見, 承恩數
上南薰殿. 淩烟功臣少顔色, 將軍下筆開生面. 良相頭上進賢冠, 猛將腰間大羽箭. 褒
公鄂公毛髮動, 英姿颯爽來酣戰. 先帝天馬玉花驄, 畫工如山貌不同. 是日牽來赤墀
下, 迥立閶闔生長風. 詔謂將軍拂絹素, 意匠慘憺經營中. 斯須九重眞龍出, 一洗萬古
凡馬空. 玉花却在御榻上, 榻上庭前屹相向. 至尊含笑催賜金, 圉人太僕皆惆悵. 弟子
韓幹早入室, 亦能畫馬窮殊相. 幹惟畫肉不畫骨, 忍使驊騮氣凋喪. 將軍畫善盖有神,
偶逢佳士亦寫眞. 卽令漂泊干戈際, 屢貌尋常行路人. 途窮反遭俗眼白, 世上未有如公
貧. 但看古來盛名下, 終日坎壈纏其身)."
9. 조모: 이 책 제4권 화가전에 나온다.

韓幹,[1] 大梁[2]人, 王右丞維見其畫, 遂推獎之.[3] 官至太府寺丞[4],
善寫貌人物龍朔功臣圖[5], 姚崇[6]及安祿山圖, 玄宗試馬圖, 寧王[7]調馬打毬
圖, 並傳於代. 尤工鞍馬, 初師曹霸,[8] 後自獨擅. 杜甫曹霸畫馬歌[9]
曰, 弟子韓幹早入室, 亦能畫馬窮殊相. 幹惟畫肉不畫骨, 忍使
驊騮氣凋喪. 彦遠以杜甫豈知畫者, 徒以幹馬肥大, 遂有畫肉之
誚. 古人畫馬有八駿圖, 或云史道碩之迹, 或云史秉之迹, 皆螭
頸龍體, 矢激電馳, 非馬之狀也. 晉宋間顧陸之輩, 已稱改步.
周齊間董展之流, 亦云變態. 雖權奇減沒, 乃屈産[10]蜀駒, 尙翹
擧之姿, 乏安徐之體. 至於毛色, 多騧驪雒駁[11], 無他奇異. 玄宗
好大馬, 御廐至四十萬. 遂有沛艾[12]大馬, 命王毛仲[13]爲監牧, 使
燕公張說作駒牧頌[14]. 天下一通, 西域大宛, 歲有來獻,[15] 詔於北
地置羣牧. 筋骨行步, 久而方全, 調習之能, 逸異並至. 骨力追

風, 毛彩照地, 不可名狀, 號木槽馬. 聖人舒身安神, 如據牀榻, 是知異於古馬也. 時主好藝, 韓君間生, 遂命悉圖其駿, 則有玉花驄照夜白[16]等. 時岐薛寧申王廐中, 皆有善馬, 幹並圖之, 遂爲古今獨步. 祿山之亂, 沛艾馬種遂絶. 韓君端居[17]亡事, 忽有人詣門稱鬼使, 請馬一匹. 韓君畫馬焚之, 他日見鬼使乘馬來謝, 其感神如此. **弟子孔榮**[18]**爲上足**[19].

한간은 대량 사람이다. 상서우승인 왕유가 그의 그림을 보고 마침내 그를 높이 칭찬했다. 관직은 태부사승에 이르렀고, 인물화를 잘 그렸다 〈용삭공신도〉, 〈요숭안녹산도〉, 〈현종시마도〉, 〈영왕조마타구도〉가 나란히 세상에 전해진다. 특히 말 그림을 잘 그렸는데, 처음에는 조패(의 화풍)을 배웠지만 뒤에는 스스로 (독창적 경지를) 떨쳤다. 두보가 지은 〈조패화마가〉에서는 "장군의 제자 한간은 일찍이 새로운 경지에 이르러, 또한 말을 그리면서 그 특이한 모습을 다 표현했도다. 한간은 살집만 그리고 골격을 그리지 못해 그만 준마의 기를 쇠약하게 했구나."라 했다. 나 장언원은 다음과 같이 생각한다. "두보가 어찌 그림을 아는 사람이라 하겠는가. 한간의 말 그림이 그저 비대하다고 보고 결국 '살집만 그렸다'고 비난한 것이다."

옛 사람이 말을 그린 그림 중에 〈팔준도〉가 있는데, 어떤 사람은 사도석의 작품이라 하고 어떤 사람은 사병의 작품이라 하지만, 모두 (형상이) 이무기와 같은 목, 그리고 용과 같은 몸체로 화살처럼 분기하고 번개처럼 질주하듯 그렸으니, (이것은) 말의 형상이 아니다. (위진남북조 시대의) 진나라와 송나라에서 고개지와 육탐미의 무리들이 (이러한) 묘사 양식을 변화시켰으며, 주나라와 제나라에서 동백인과 전자건의 무리들이 또한 그 형태를 변화시켰다고 말한다. (그려진 말에) 비록 기묘한 형태는 없다 하더라도 굴 지역과 촉 지역에서 난 훌륭한 말이어서, 고고한 행동의 자태를 숭상한 나머지 안이하고 느릿한 몸체(로 그려 훌륭하

다고 하기에는) 부족했다. 털빛의 경우에는 주둥이가 검은 공골말, 갈기가 검은 월따말, 검푸른 털에 흰 털이 섞인 오추마, 얼룩말이 많았고, 달리 기이한 것이 없었다.

현종은 큰 말을 좋아하여 황제 마구간의 (말이) 40만 필에 이르렀다. 마침내 훌륭한 큰 말이 있어서 (현종은) 왕모중에게 명하여 그것을 관리하게 하고, 연국공 장열(667-730)에게는 〈경목송〉을 짓게 했다. 천하가 통일되어 서역의 대완국이 해마다 (중국에) 와서 (말을) 진상하자, 명령을 내려 북쪽 지역에 군목(이라는 감독관)을 설치하고, (이 말들을 길렀다. 말의) 근육과 골격 그리고 걸음걸이가 오랜 시간이 지나 비로소 완전하게 되었으며, (훌륭한 조련사가) 그 능력을 조련하고 길들여서, (말의) 뛰어남과 기이함이 아울러 완전해졌다. 골력은 바람을 따르는 것과 같고, 털의 무늬는 땅을 비추는 듯하여서 이루 형용할 수 없었으니, (이를) 목조마라 불렀다. 성인이 (이 말을 타면) 몸이 편안하고 정신이 안정되어 마치 침상과 탁자에 몸을 걸치는 것과 같았으니, 이것으로 (이러한 말이) 옛 말과 다름을 알겠다. 당시 임금은 기예를 좋아했고 한간이 그 시대에 활동해서, 마침내 그 준마를 모두 그리게 했는데, (여기에는) 옥화총과 조야백 등(의 명마가) 있었다. 당시 기왕(이혜문), 설왕(이혜선), 영왕(이성기), 신왕(이혜장)의 마구간에도 모두 훌륭한 말이 있었는데, 한간은 이것까지도 함께 그려 마침내 예부터 지금에 이르기까지 독보적인 화가가 되었다. 안녹산의 반란 때에는 훌륭한 말의 종자가 마침내 끊어졌다. 한간은 평상시에 일거리가 없었는데, 갑자기 어떤 사람이 문에 이르러 귀신의 사자라고 하면서 말 1필을 요구했다. (이에) 한간은 말을 그려 그것을 불태우자, 여러 날이 지나서 귀신의 사자가 말을 타고 와 감사해 하는 것을 보았다. 귀신을 감동시키는 것이 이와 같았다.

제자 공영은 뛰어난 제자다.

1. 한간: 『당조명화록』에서는 '신품 하'에 놓았다. 그 내용은 다음과 같다. "한간은 경조 사람이다. 현종은 천보 연간에 (그를) 불러들여 공봉으로 삼았다. 임금은 (그에게) 진굉의 말을 그리는 법을 배우게 했다. 황제는 그가 그린 그림이 (진굉과) 다름을 괴이하게 여겨 이를 그에게 물었다. (한간은) '저에게는 저 나름대로 스승이 있습니다. 폐하의 마구간에 있는 말들이 모두 제 스승입니다.' 라고 아뢰자, 임금이 매우 기이하게 생각했다. 그 후, (한간은 현종의 마구간에 있는 명마인) 아름다운 비황과 기이한 분옥을 그릴 수 있었는데, (그 작품 안에는 춘추 시대 진나라 때 말을 잘 보는) 구방고 직책의 정미함과 (말을 잘 감정한) 백락의 감별법이 갖춰져 있었다. 또한 옛날 말을 그린 것에는 〈목왕팔준도〉가 있었고, 후대 염립본이 또한 그것을 모사했는데 근육과 골격이 많이 나타났다. 이 (그림들) 모두는 한 시대를 떨친 것으로 세상에 드문 보물이 될 만하다. 개원 연간 후 세상이 맑고 평온하자 외국의 훌륭한 말이 계속해서 중국에 들어왔다. 그러나 아득히 먼 사막(에서 왔기 때문)에 발굽과 껍질이 모두 얇아졌다. 현종은 마침내 그중 훌륭한 것을 선택하여 중국의 준마와 똑같이 나누어 그것을 다 그리게 했다. 그 후 마구간에는 비황, 조야, 유운, 오화 등의 명마가 있었는데, 그것들의 털과 형상이 기이했고 근육과 골격이 완숙했으며 발굽과 껍질이 두껍게 되었다. 말을 타고 몰아 험준한 곳을 달려도 임금의 수레처럼 안락했다. 말을 몰고 질주하고 선회하고 (그 자리에서) 도는 것이 (순임금이 만든 음악인) 소와 (탕임금이 만든 음악인) 확의 박자를 따르는 것 같았다. 이렇기 때문에 진굉이 앞 시대에서 그리고, 한간이 뒷시대에서 그것을 계승했다. 악와(에서 얻은 신마)의 형상을 그린 것은 마치 강에 있는 듯했고, (신마인) 요뇨의 형상을 그린 것은 그림에서 나오는 듯했다. 그러므로 한간을 신품에 놓는 것이 마땅하다. 또 (이 외에) 〈보응사삼문신〉, 서원의 〈북방천왕〉, 불전 앞면의 〈보살상〉과 〈정토벽화〉, 자성사 북문의 〈이십사성〉 모두 기이한 작품이라고 생각된다. 한간의 작품에는 고승, 말, 보살, 귀신 등을 그린 것이 나란히 세상에 전해진다(韓幹. 京兆人也. 明皇天寶中召入供奉. 上令帥陳閎畵馬, 帝怪其不同, 因詰之. 奏云, 臣自有師, 陛下內廐之馬, 皆臣之師也. 上甚異之. 其後果能狀飛黃之質, 圖噴玉之奇. 九方之職旣精, 伯樂之相乃備. 且古之畵馬, 有穆王八駿圖, 後立本亦模寫之, 多見筋骨, 皆擅一時, 足爲希代之珍. 開元後四海淸平, 外國名馬, 重繹累至. 然而沙磧之遙, 蹄甲皆薄. 明皇遂擇其良者, 與中國之駿同頒, 盡寫之. 自後內廐有飛黃照夜游雲五花之乘, 奇毛異狀, 筋骨旣圓, 蹄甲皆厚. 駕馭歷險, 若輿輦之安也. 馳驟旋轉, 皆應韶濩之節. 是以陳閎貌之于前, 韓幹繼之于後, 寫遲注之狀, 若在水中. 移驟裊之形, 出于圖上, 故韓幹居神品宜矣. 又寶應寺三門神, 西院北方天王, 佛殿前面菩薩及淨土壁, 資聖寺北門二十四聖, 皆奇踪也. 畵高僧鞍馬菩薩鬼神等, 幷傳于世)."

2. 대량: 지금의 허난 성 카이펑 현. 한간의 출신지는 책마다 서로 다르게 기록되어 있는데, 『당조명화록』에는 '경조 사람'이라고 되어 있다.

3. 왕우승유견기화, 수추장지: 한간과 왕유의 관계는 『사탑기(寺塔記)』상(上) '보응사(寶應寺)' 조에 다음과 같은 일화로 알려져 있다. "한간은 남전(산시 성陝西省 란톈 현藍田縣) 사람이다. 어려서 술집에 술을 배달했다. 왕우승 형제(왕유와 왕진)는 아직 (그를) 만나지 못했을 때, 매일 술을 외상으로 마시며 자유롭게 노닐었다. 한간은 일찍이 왕가의 집에 술값을 받으러 갔다가 장난삼아 땅에 사람과 말을 그렸다. 왕유는 그림에 정통했기 때문에 그의 의지와 취향을 기이하다 여기고, 10여 년 동안 해마다 2만 전을 주고 그림을 배우게 했다(韓幹, 藍田人. 少時常爲賣酒家送酒. 王右丞兄弟未遇, 每日賣酒漫遊. 幹常徵債於王家, 戲畵地爲人馬. 右丞精思丹青, 奇其意趣, 乃歲與錢二萬, 令學畵十餘年)."

4. 태부시승: 종6품상(從六品上)의 관직이다. 태부시(太府寺)는 국가의 다양한 재정을 관장하던 기관이다.

5. 〈용삭공신도〉: 『당회요(唐會要)』45 '공신(公信)' 조에는 '용삭공신(龍朔功臣)'에 관한 기사가 없다. 고종 용삭 원년(661)에 임아상(任雅相), 계필하력(契苾何力), 소정방(蘇定方), 소사업(蕭嗣業) 등을 각각 패강도(浿江道), 요동도(遼東道), 평양도(平壤道), 부여도(夫餘道)의 행군총관(行軍總管)에 임명하고 고구려 정벌에 나섰다.(『당서』3) 그러나 고구려가 멸망한 시기는 총장 2년(669)이기 때문에 이들 장군을 용삭장군이라고는 할 수 없다. 나가히로 도시오는 이를 '용삭조신(龍朔朝臣)'의 오기가 아닌가 했다.

6. 요숭(650-721): 측천무후 시대에서 현종 시대에 걸친 명신. 특히 현종이 신뢰하여 재상으로 삼았다.

7. 영왕: 영왕 이헌. 이 책 제9권 '오도자' 참조.

8. 초사조패: 한간이 처음에 조패(의 화풍)을 배웠음은 이 책 제2권에 나온다. 현종이 천보 연간에 그를 조정으로 불러들인 이후로 "진굉의 말 그림을 배워 그리게 했다."(『당조명화록』)

9. 두보조패화마가: 두보의 〈단청인증조장군패〉를 가리킨다. 앞 '조패'의 역주 참조.

10. 굴산: 『좌전』 '희공(僖公)' 2년 조에서는 "진나라 순식(荀息)은 굴산(屈産)의 승(乘), 수극(垂棘)의 벽(壁)으로서 우(虞)나라에게 길을 빌려 괵(虢)나라를 정벌하려고 했다."라 했다. 여기에서 굴산의 승(乘)은 굴 지역에서 나는 훌륭한 말을 뜻한다.

11. 왜유추박: 왜는 주둥이가 검은 공골말, 유는 꼬리가 검은 월따말, 추는 검푸른 털에 흰 털이 섞인 오추마, 박은 색이 얼룩얼룩한 말을 말한다.

12. 패애: 용모가 준수한 모양. 여기에서는 말의 생김새가 웅장한 모양을 이른다.

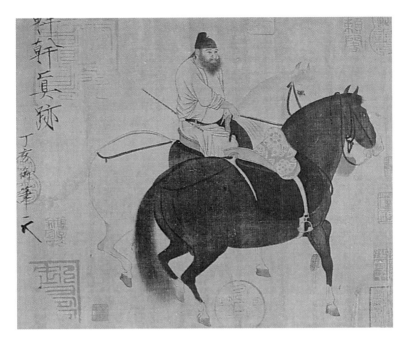

도45 전 한간(韓幹), 〈목마도(牧馬圖)〉
당, 비단에 채색, 27.5×34.1cm, 타이완 타이베이, 고궁박물원.

13. 왕모중: 『구당서』 106과 『당서』 2에 전기가 있다. 고구려 사람으로 현종 때 동궁에서 말, 낙타, 매, 개 등을 훈련시키는 일에 통달하여 그것을 관장하는 직책을 맡았다. 선천 2년(713)에 공적으로 보국대장군(輔國大將軍)에 발탁되었는데, 공석을 세우기 위해 병부상서가 되려고 했지만 현종이 허락하지 않았다. 후에 폄직되었다가 개원 19년(731)에 스스로 목을 매어 죽었다.

14. 경목송: 경목(駉牧)은 말을 기르는 목장을 말한다. 이 문장은 장열의 현존하는 문집에는 없다. 오카무라 시게루는 『대당개원십삼년농우감목송덕비문(大唐開元十三年隴右監牧頌德碑文)』(『전당문全唐文』 226권)일 수 있다고 생각했다. 한간의 작품으로 전해지는 〈목마도(牧馬圖)〉도45가 타이베이 고궁박물원에 소장되어 있다.

15. 서역대완, 세유래헌: 서역의 대완(大宛)은 『사기』, 『한서』, 『진서』에 나오는데, 당나라에서는 포한국(怖捍國, 『대당서역기』 1)이라 불렸다. 또한 『당서』 22 하에는

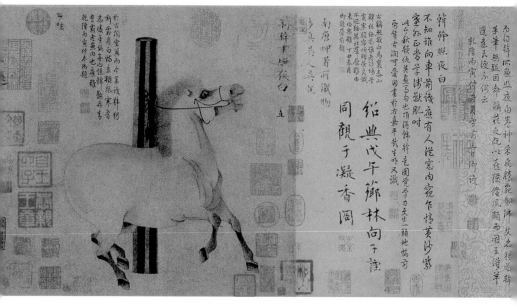

도46 전 한간, 〈조야백도(照夜白圖)〉
당, 종이에 먹, 30.8×34cm, 미국, 메트로폴리탄 미술관.

"영원(寧遠)은 원래 발한나(拔汗那) 혹은 발한(鏺汗)이라고도 한다. 원위(元魏)
때 파낙나(破洛那)라고 했다."라는 구절이 있다. 이 책에서는 옛 명칭인 '서역의
대완'이라 기록했다. 또한 『당서』 22에는 "현경 초년 왕 알파지(遏波之)가 사신을
보내 조공을 바치자, 고종은 후덕하게 위로했다. 현경 3년에 갈새성(渴塞城)을 휴
순주도독(休循州都督)으로 삼고 왕 아료참(阿了參)에게 자사(刺史)를 제수했다.
이 해부터 조공을 바쳤다. 천보 3년(745)에 그 국호를 영원(寧遠)으로 고쳤다."가
있기 때문에 현경 3년(658) 이후 훌륭한 말을 헌상했음을 알 수 있다.
16. 조야백: 한간이 그렸다는 〈조야백도(照夜白圖)〉가 현재 메트로폴리탄 미술관에
　　소장되어 있다.도46
17. 단거: 평소, 평상시.
18. 공영: 생애가 확실하지 않다.
19. 상족: 뛰어난 제자.

陳閎,[1] 爲永王府長史. 善畫寫貌, 工鞍馬, 與韓同時. 家蓄圖畫
絕多寫安祿山圖, 玄宗馬射圖, 上黨十九瑞圖.[2]

孟仲暉, 善寫貌, 筆迹類陳宏, 又似閻令. 時有杜景祥王允之[3],
並畫迹與仲暉相近也.

진굉은 영왕부의 장사가 되었다. 초상화를 잘 그렸고, 말 그림에 뛰어났
으며, 한간과 동시대 사람이다. 집에 그림과 글씨를 수장한 것이 매우
많았다〈안녹산도〉, 〈현종마사도〉, 〈상당십구서도〉를 그렸다.

맹중휘는 초상화를 잘 그렸는데, 필적이 진굉과 유사하고 또한 염립본
과 비슷하다. 이 당시 두경상과 왕윤지가 있었는데 (이들의) 작품이 모
두 맹중휘와 비슷했다.

1. 진굉: 『당조명화록』에서는 '묘품 중'에 놓았으며, 비교적 상세하게 기록되었다. "진
 굉은 회계 사람이다. 초상화와 인물화, 여인화를 잘 그렸다. 본도에서 그를 나라에
 추천하자, 현종이 개원 연간에 불러들여 공봉으로 삼고 매번 임금의 초상을 그리게
 했는데 당대 최고였다. (또한)〈명황사저록토안도〉와〈안무도〉및〈황제의 초상〉을
 그렸는데, 모두 왕명을 받아 그린 것이다. 또〈태청궁숙종어용〉을 그렸다. 용과 같
 은 얼굴과 봉황과 같은 자태를 하고 있으며, (이마의 중앙 뼈가) 해 모양으로 솟아
 있고 (얼굴이) 달과 같은 (귀인의) 모습이었으며, 필력이 윤택하고 풍채가 뛰어나
 서, 상서로운 징조에 부합하는 듯했다. 실로 하늘이 그 능력을 빌려 준 것이다. 당나
 라 염립본 이후 유일한 사람이다. 지금 함의관의 천존전 안에 상선(공주)를 그리고,
 또 당시 임금을 모시던 도사와 요리사 등의 초상화를 그렸는데, 모두 기이하고 뛰
 어났다. 그리고 죽은 이부의 서시랑을 위해 (석가의 생애를 그린)『본행경』을 그린
 깃발 12개를 제작했는데, 지금 남아 있다. 또 여인화가 있는데, (그것은) 직기로 공
 덕 불상을 짠 것이었으며, 모두 오묘하여 (어느 것과도) 비교할 수 없었다. 오직 초
 상화만이 입신의 경지에 들어갔다. 인물화와 여인화는 묘품에 놓을 수 있다(陳閎,
 會稽人也. 善寫眞及畫人物士女, 本道荐之于上國. 明皇開元中, 召入供奉, 每寫御
 容, 冠絕當代. 又畫明皇射猪鹿兎雁幷按舞圖及御容, 皆承詔寫焉. 又寫太淸宮肅宗御
 容, 龍顏鳳態, 日角月輪之狀, 而筆力滋潤, 風彩英奇若符合瑞應. 實天假其能也. 國
 朝閻立公之後, 一人而已. 今咸宜觀內天尊殿中畫上仙, 及圖當時供奉道士庖丁等眞

容, 皆奇絶. 曾畵故吏部徐侍郞本行經幡十二口, 今存焉. 又有士女, 亦能機織成功德佛像, 皆妙絶無比. 惟寫眞有入神. 人物士女, 可居妙品)."

2. 〈상당십구서도〉: 상당(上黨)은 지금의 산시 성[山西省]에 속한다. 청짜이는 현종이 태산에 제사를 지낸 후 돌아오는 도중에 상당을 지나는 정경을 그린 그림일 수 있다고 했다.

3. 두경상왕윤지: 두경상과 왕윤지의 생애는 모두 알 수 없다.

제
10
권

1. 당나라 하 79명 唐朝下七十九人

王維,[1] 字摩詰, 太原人. 年十九進士擢第, 與弟縉並以詞學知
名, 官至尙書右丞. 有高致, 信佛理,[2] 藍田[3]南置別業,[4] 以水木
琴書自娛. 工畫山水, 體涉今古. 人家所蓄, 多是右丞指揮工人
布色原野, 簇成遠樹, 過於朴拙, 復務細巧, 翻更失眞. 淸源寺[5]
壁上畫輞川, 筆力雄壯. 常自制詩曰, 當世謬詞客, 前身應畫師.
不能捨餘習, 偶被時人知.[6] 誠哉是言也. 余曾見破墨[7]山水, 筆
迹勁爽.

왕유는 자가 마힐이고 태원 사람이다. 19살에 진사에 뽑혔다. 동생 왕
진과 함께 문장과 학문으로 이름을 알렸다. 관직은 상서우승에 이르렀
다. (그에게는) 고고한 격치가 있으며, 불교의 이치를 믿었다. 남전의
남쪽에 별장을 두고, 자연의 풍물과 거문고 연주와 독서를 통해 스스로
즐겼다.

(그는) 산수화를 잘 그렸으며, 그림 양식은 예부터 지금까지의 것들에
통달했다. (그러나) 세간에서 수장한 것 중에는, 왕유가 화공을 지휘하
여 평원을 채색하고 먼 곳의 나무를 무리 짓게 한 것이 많았다. (이것
은) 지나치게 소박하고 어눌하게 그렸는데 (여기에다) 다시 세밀한 기
교를 (부리고자) 힘쓰면서 도리어 진실함을 잃게 되었다. (그는) 청원
사의 벽에 〈망천도〉를 그렸는데, 필력이 웅장했다. (그는) 항상 스스로
시를 짓기를 "오늘날 잘못하여 시인이 되었지만 전생에는 분명히 화가
였을 것이네. 남아 있는 습관을 버릴 수 없다가 우연히 오늘날 사람들
에게 알려지게 되었네."라 했다. 진실하도다, 이 말이여. 나는 (그의) 파
묵 산수를 본 적이 있는데, 필적이 힘 있고 시원스러웠다.

1. 왕유: 왕유의 전기는 『구당서』 190 '문원' 전과 『당서』 202 '문예' 전에 나온다. 699년
에 태어나서 759년에 죽었다(일설에는 701년에 태어나서 761년에 죽었다). 시와
그림을 잘 했다. 9살 때부터 시를 잘 짓던 신동이었고, 21세에 진사에 급제했다. 음
악의 이치에도 정통했기 때문에 태락승(太樂丞)에 제수되었다. 그는 또한 박학하고
다재다능하여 왕후와 귀족 상류사회에서 총아로 환영받았다. 특히 영왕(寧王, 현종
의 형)과 설왕(薛王, 현종의 동생)은 그를 친구로서 대우했다. 한때에는 좌천되어
제주(濟州, 산둥 성 치평 현荏平縣)의 사창참군(司倉參軍)으로 복무했지만, 734년
에 조정의 부름을 받고 우습유(右拾遺)에 발탁되었다. 그러나 30세에 아내와 사별
하고 잇따라 어머니 최씨를 잃었다. 승진을 거듭하여 천보 연간 말년에 급사중(給
事中)이 되었는데, 안녹산의 반란(755)을 만나 사로잡혀 어쩔 수 없이 협조했다.
반란이 평정된 후 그의 죄를 묻게 되었는데, 동생 왕진의 구명 운동에 의해 구원되
어 태자중윤(太子中允)으로서 조정에 나아갔다. 죽기 얼마 전에는 상서우승의 지위
에 올랐다. 그를 왕우승이라 부르는 것은 이 때문이다.

왕유에 대해서는 주경현의 『당조명화록』의 '묘품 상'에 더 상세히 기록되어 있다.
"왕유는 자가 마힐이고, 관직이 상서우승에 이르렀으며, 남전의 망천에 집이 있었
다. 형제가 나란히 과거급제로 명성이 났으며, 문학이 당대 최고였다. 그러므로 당
시에는 조정의 좌승필이요, 천하의 우승시라 했다. 산수와 송석을 그린 것은 그 필
치가 오도자와 비슷했으며, 작품 분위기와 양식은 특출했다. 지금 장안의 천복사
서쪽 탑원에 병풍 1폭과 푸른 단풍나무를 그린 그림이 있다. 또 시인 맹호연이 말
을 타고 시를 읊는 모습을 그린 적이 있는데, 이것이 세상에 전해진다. 또 〈망천
도〉를 그렸는데, 이것에 (담긴) 산과 골짜기의 분위기는 무거우면서 넓고, 구름과
물이 움직이며, 그 뜻이 세속 밖에서 나오고 붓 끝에서 괴이함이 생기는 듯했다. 일
찍이 스스로 시를 짓기를 '현세에 잘못하여 시인이 되었지만, 전생에서는 당연히
화가였으리.'라 했다. 스스로 자부하는 것이 이와 같았다. 필굉, 정건과 함께 자은
사 동원의 작은 벽에 각각 그림을 그렸는데, 당시에 이것을 '삼절'이라 했다. 옛날
유우승의 집에 산수를 그린 벽화와 제기가 있었는데, 역시 당대의 걸작이었다. 그
러므로 왕유의 산수와 송석 그림은 묘품 상에 놓는 것이 당연하다(王維, 字摩詰, 官
至尙書右丞, 家于藍田輞川. 兄弟幷以科名, 文學冠絶當時. 故時稱朝廷左相筆, 天下
右丞詩也. 其畵山水松石, 踪似吳生, 而風致標格特出. 今京都千福寺西塔院有掩障
一合, 畵青楓樹一圖. 又嘗寫詩人襄陽孟浩然馬上吟詩圖, 見傳于世. 復畵輞川圖, 山
谷郁郁盤盤, 雲水飛動, 意出塵外, 怪生筆端. 嘗自題詩云, 當世謬詞客, 前身應畵師.
其自負也如此. 慈恩寺東院與畢庶子鄭廣文各畵一小壁, 時號三絶. 故庚右丞宅有壁
畵山水兼題記, 亦當時之妙. 故山水松石, 幷居妙上品)."

도47 전 왕유(王維), 〈망천도(輞川圖)〉(부분, 당)
1617년에 석각 탁본을 뜬 것, 30.4×492.8cm, 미국, 프린스턴 대학미술관.

현재 전해지는 왕유의 작품으로 〈망천도〉도47와 〈복생수경도(伏生授經圖)〉도48
가 있다.

2. 신불리: 『당서』에서는 "형제가 모두 뜻을 돈독히 하고 불교를 믿었으며, 음식은 냄새나는 것을 먹지 않고, 의복은 아름다운 것을 좋아하지 않았다."라 했다. 그가 불교신자로서 정진한 사실은 『유마힐경』의 유마거사를 따라 자를 '마힐(摩詰)'이라 한 것에서 알 수 있다. "조정에서 물러난 후에는 향을 피워 놓고 독좌하여 선과 불경을 암송하는 것에 전념했다."

3. 남전: 지금의 산시 성[陝西省] 란텐 현[藍戰縣]에 해당한다.

4. 남전남치별업: 왕유의 어머니 최씨는 30여 년에 걸쳐 대조선사(大照禪師) 보적(普寂, 북종선의 조사 신수神秀의 제자)에게 사사하여 수양했다. 나중에 왕유는 "(어머니가) 산림에 거주하는 것을 좋아하고 고요함을 구하고자 하여, 마침내 제가 남전현에 별장 한 곳을 경영했습니다. …… 엎드려 바라옵건대, 이 별장을 희사하여 절이 되게 하고, 아울러 바라옵건대 여러 사찰의 유명한 스님 7분을 뽑아서 수도에 정진할 수 있게 해 주십시오."라 청했다.(왕유의 「청시장위사표請施莊爲寺表」) 이처럼 왕유는 어머니의 사후에 남전의 별장을 절로 고쳐 어머니의 숭불의 뜻을 다하

도48 전 왕유, 〈복생수경도(伏生授經圖)〉
당, 비단에 채색, 25.3×44.8cm, 일본, 오사카 시립미술관.

면서 자신도 수선의 도에 들어가기를 원했다. 이 책의 문장에서는 이러한 왕유의
수선의 심경을 온전히 전하지 않고, 시인이 자연에 은거해 즐기는 것만 취했다. 망
천별장(輞川別莊)은 원래 측천무후 시대의 시인 송지문(宋之問)의 남전(藍田) 별
장이었는데, 왕유가 개원 14년(726)에 구입했다.

5. 청원사: 남전현의 남쪽 망천 계곡에 있는 절. 왕유의 어머니가 거주한 초당정사(草
堂精舍)로서 후에 왕유가 임금에게 상소하여 절로 만들었다.

6. 당세유사객 …… 우뫼시인시. 왕유의 직품 〈우연각(偶然作)〉 6수 중 마지막 시에
해당한다. 이 시구 중 '당세(當世)'는 주경현의 『당조명화록』에도 똑같이 쓰여 있으
나, 『왕우승집전주(王右丞集箋注)』(청나라 조전성趙殿成의 주注)와 명나라 동기창
의 『화지(畵旨)』에는 '숙세(宿世)'로 되어 있다.

7. 파묵: 나가히로 도시오는 백묘화의 일종이라고 해석한다. 왕유의 백묘화는 이 책
제3권의 '자은사'에 기록되어 있다. 그는 장언원이 보았다는 파묵 산수를 이 백묘화
의 연장선에서 전개된 화풍이라고 추측하고 있다. 왕유는 어머니 최씨의 감화를 받
아 불교신도로서 오로지 참선에 정진했다. 『구당서』와 『당서』의 전기에는 음식을
가려 먹고 옷도 아름다운 것을 거부했다고 적혀 있다. 이러한 것이 회화 세계에서

도 화려한 색채를 버리고 수묵만 다룬 것으로 나타난 게 아닌가 생각된다. 이 책 '장조'에서는 "일찍이 (장조에게) 8폭 산수 병풍을 그리게 했을 때 (우리 집은) 장안 평원리에 있었다. 파묵이 마르지 않았는데, 주체(朱泚)의 난이 발생해 수도에서 소동이 일어나자 장조 역시 바로 도피했다. 집안사람이 화구 틀에 그림이 그대로 있는 것을 보고는 급히 떼어 놓았다."라고 했다. 이 경우에 '파묵'은 먹 하나의 색으로 제작한, 즉 필세만으로 표현한 것을 의미한다. 당시에 이미 수묵화라는 용어를 사용했는지의 여부는 알 수 없지만, 채색하지 않은 화풍인 것만은 맞는 듯하다.

오늘날 '파묵'의 의미는 당시와 많이 달라졌다. 황빈홍(黃賓虹)은 "파묵의 법은 (먼저 칠해진) 담묵이 (뒤에 칠해진) 농묵에 의해 깨뜨려지거나, (먼저 칠해진) 농묵이 (뒤에 칠해진) 담묵에 의해 깨뜨려지는 것이다. 준과 선염의 법이 비록 다르다 할지라도 때와 법칙에 따라야 한다."라 했다. 판톈서우(潘天壽)는 "마른 후에 겹치는 것을 적(積)이라 하고, 마르지 않고 적적할 때 겹치는 것을 파(破)라 한다."라 했다. 따라서 그림을 그릴 때 파묵의 법을 쓰는 목적은 먹색의 농담이 서로 침투하여 조화를 이루어 윤택 있고 선명하며 활력적인 효과에 도달하는 데 있다고 했다.(『중국미술전집中國美術辭典』, 上海書籍出版社, 1987)

張璪,[1] 官至刑部員外郎. 明易象,[2] 善草隷, 工丹靑, 與王維李頎[3] 等爲詩酒丹靑之友, 尤善畵山水. 王維答詩[4]曰, 屛風誤點惑孫郎,[5] 團扇草書輕內史[6]. 李頎詩[7]曰, 小王破體[8]閑文策, 落日梨花照空壁. 書堪記室[9]姤風流, 畵與將軍[10]作勍敵畵一作書.

劉方平,[11] 工山水樹石, 汧國公李勉[12]甚重之.

王熊, 官至潭州[13]都督, 嘗與張燕公[14]唱和詩句.[15] 善湘中山水, 似李將軍意緖[16]不卑, 但筆迹輕細.

王象, 有畵鹵簿圖[17]傳於代. 或云, 是熊兄弟.

장인은 관직이 형부원외랑에 이르렀다. 『역』의 괘상에 밝았으며 초서와 예서를 잘 썼고 그림을 잘 그렸는데, 왕유, 이기 등과 시를 짓고 술을 마

시며 그림을 그리는 친구가 되었다. 특히 산수화를 잘 그렸다. 왕유의 화답시에서는 "병풍 위에 잘못 떨어진 먹점은 손권을 의심하게 하고, 부채 위에 쓰인 초서는 왕희지를 무시할 만하다."라고 했다. 이기의 시에서는 "왕헌지의 파체는 문서를 기록하는 것에 익숙해지고, (그림 속) 석양의 배꽃은 하늘을 비추네. (장인의) 글씨는 우세남이 풍류를 시기할 만하고, 그림은 이사훈과 팽팽하게 경쟁할 수 있네."라 했다 '그림'이 어떤 곳에는 '글씨'로 되어 있다.

유방평은 산수와 수석에 뛰어났는데, 견국공 이면이 그를 매우 아꼈다.

왕웅은 관직이 담주도독에 이르렀으며, 일찍이 장연공과 시 구절을 주고받았다. 상강의 산수를 잘 그렸으며, 이사훈의 작품과 닮았다 뜻이 비슷하지 않지만, 필치는 가볍고 세밀하다.

왕상은 〈노부도〉를 그린 것이 있는데, 세상에 전해진다. 어떤 사람은 왕웅과 형제라고 한다.

1. 장인: 생몰년이 확실하지 않다. 영가(永嘉, 지금의 저장 성 원저우溫州) 사람이다. 일찍이 소실산(小室山)에 은거하여 학문에 정진하고 명예와 이익을 도모하지 않았다. 후에 과거에 응시하여 관직이 형부원외랑에 이르렀다. 천보 연간에 사직하고 고향으로 돌아와서는 더 이상 관직에 나가지 않았다.
2. 명역상: 『역』의 괘상에 근거하여 미래를 예측하고 점을 치다.
3. 이기: 자가 효통(孝通)이고 동천(東川, 쓰촨 성 싼타이三台) 출신으로 영양(潁陽)에 거주했나. 개원 13년(725)에 진사가 되어 신향현위(新鄕縣尉)에 임명되었다. 변방을 소재로 시를 잘 지었으며 풍격이 호방했다. 『이기시집(李頎詩集)』이 세상에 전해진다.
4. 왕유답시: 이 시의 제목은 〈고인장인공시, 선역복, 겸능단청초예, 경이시견증, 요획수지(故人張諲工詩, 善易卜, 兼能丹靑草隸, 頃以詩見贈, 聊獲酬之)〉로, 번역하면 '오래된 친구 장인은 시를 잘 짓고 점을 잘 치며 아울러 그림과 초서·예서를 잘했는데, 마침 시를 보여 주어 이에 화답하다'이다. 『왕우승집(王右丞集)』 2권에 수록되어 있다. 이 시는 전체가 12구절이 넘지만 인용된 것은 제7구와 제8구다.
5. 병풍오점혹손랑: 손랑은 삼국시대 오나라 손권을 가리킨다. 이에 관한 고사는 이

책 제4권 '조불흥' 참조.

6. 내사: 왕희지를 말한다. 왕희지가 회계내사(會稽內史)를 지냈기 때문에 이렇게 부른 것이다.

7. 이기시: 이 시의 제목은 〈영장인산수(咏張諲山水)〉, 즉 '장인의 산수화를 노래하다'이다. 『전당시(全唐詩)』 133권에 수록되어 있다.

8. 소왕파체: 소왕은 왕헌지를 말한다. 파체는 장회관의 『서단』에 나오는 내용 "왕헌지는 왕희지의 행서를 변화시켰는데, 이것을 파체서(破體書)라 한다."에 근거할 때 기존의 양식을 깨트림을 뜻한다.

9. 기실: 당나라 초기 서예가 우세남을 말한다. 이세민이 진왕에 봉해진 후 진왕부를 설치하고 천하의 문인 학사를 모았는데, 이때 우세남은 기실이 되었다.

10. 장군: 당나라 화가 이사훈을 말한다. 좌무위대장군(左武衛大將軍)을 지냈기 때문에 사람들이 '대장군'이라 불렀다.

11. 유방평: 당나라 개국공신 유정회(劉政會)의 후예다. 평생 벼슬을 하지 않았는데, 당시 사람들 사이에서는 "산동에는 무이가 있고, 하남에는 유방평이 있다(山東茂異, 有河南劉方平)."는 말이 떠돌았다. 『전당시』 9권에 유방평의 시 33편이 실려 있다. 그의 〈산수도〉에 관해서는 황보염(黃甫冉, 윤주潤州 단양丹陽 사람으로 천보 15년에 진사가 됨)의 시 〈유방평벽화산(劉方平壁畵山)〉 및 〈추야희제유방평벽(秋夜戱題劉方平壁)〉을 참고할 수 있다. 다음은 〈유방평벽화산〉이다.
"먹의 오묘함은 이전에는 없었고, 사물의 본성은 붓 앞에서 생기네.
아득한 시냇물은 이미 사라지고, 머나먼 험준한 산이 오히려 이어져 있네.
지름길에 나무꾼, 긴 숲에 구름 긴 들, 푸른 산봉우리 밖 어느 곳이 구름 세계인가(墨妙無前, 性生筆先. 逈溪已失. 遠嶂猶連, 側徑樵客. 長林野煙, 靑峯之外, 何處雲天)."

12. 이면: 장언원의 증조부인 위국공 장연상과 친구다. 이 책 제1권 참조.

13. 담주: 지금의 후난 성 창사(長沙)를 가리킨다.

14. 장연공: 장열(張說, 667~730)을 가리킨다. 현종의 개원 원년(713)에 재상 요숭의 뜻에 거슬려 중서령에서 상주자사(相州刺史)로 좌천되었다. 이후 개원 9년(721)에 병주대도독부장사(幷州大都督府長史)의 관직에서 병부상서(兵部尚書)로 승진할 때까지 대부분 지방관리 생활을 했는데, 악주자사(岳州刺史)에 부임한 것은 이 당시였을 것이다.(『구당서』 8 '현종기' 및 97 '장열' 전) 이때 왕웅은 장열이 열었던 연회에 초대되어 시를 주고받았다. 개원 13년(725)에는 조정에서 학사를 모아 놓은 기관인 여정서원(麗正書院)을 집현원(集賢院)으로 개편하자, 장열은 중서령이면서 집현원학사겸지원사(集賢院學士兼知院事)로 근무하고 총재가 되었다.

15. 여장연공창화시구: 『전당시』 4에 왕웅의 〈봉별장악주설(奉別張岳州說)〉 2수 및

장열의 〈악주연별담주왕웅(岳州宴別潭州王熊)〉 2수가 실려 있는데, 이것을 가리 킨다.
16. 의서: 뜻의 실마리. 심서(心緒).
17. 〈노부도〉: 황제의 거마 및 의장 제도를 묘사한 그림. 이 그림은 『당서』 「예문지」에 기록되어 있다.

田琦, 雁門[1]人, 武德功臣兵部尙書德平[2]之子. 善寫貌人物, 官 至汝南太守, 尤善八分小篆. 寫洪崖子橘朮圖[3], 傳於代.

竇師綸, 字希言, 納言陳國公抗[4]之子. 初爲太宗秦王府諮議, 相 國錄事參軍, 封陵陽公. 性巧絶. 草創之際, 乘輿[5]皆闕, 勅兼益 州大行臺檢校修造, 凡創瑞錦宮綾[6], 章彩奇麗, 蜀人至今謂之 陵陽公樣. 官至太府卿, 銀坊邛三州[7]刺史. 高祖太宗時, 內庫瑞 錦, 對雉鬪羊翔鳳游麟之狀, 創自師綸, 至今傳之.

전기는 안문 사람으로, 무덕 연간의 공신이면서 병부상서를 지낸 전덕 평의 아들이다. 초상화와 인물화를 잘 그렸으며, 관직이 여남태수에 이 르렀다. (글씨는) 특히 팔분서와 소전을 잘 썼다. 〈홍애자귤출도〉를 그 린 것이 세상에 전해진다.

두사륜은 자가 희언이고, 납언(의 직책에 있으면서) 진국공(에 봉해진) 두항의 아들이다. 처음에 (태종이 진왕이었던 시대)에 진왕부의 자의가 되었고, 상국부의 녹사참군이 되었으며 능양공에 봉해졌다. 선천적으 로 재주가 뛰어났다. 당나라가 건국되던 초기에 조정의 수레가 모두 없 어져, (왕은 그에게) 칙서를 내려 익주대행대와 검교수조를 겸직하(여 수레를 만들)게 했다. 그가 궁중에서 특별히 만든 비단은 문양이 다채 롭고 기이하며 화려하여, 지금 촉 지방 사람들은 그것을 '능양공의 양

식'이라 부른다. 관직은 태부경과 은주, 방주, 공주 3지역의 자사를 지냈다. 고조와 태종 때 궁중 창고에 수장된 비단에 서로 대치하(여 싸우)는 꿩, 싸우는 양, 날아다니는 봉황, 노닐고 있는 기린의 형상(을 그린 것)은 (모두) 두사륜이 도안한 것이다. 지금에도 그것이 전해진다.

1. 안문: 지금의 산시 성[山西省] 다이 현[代縣]에 해당한다.
2. 병부상서덕평: 전기가 분명하지 않다. 『자치통감』 「수기(隋記) 7」 공제(恭帝) 의녕 원년(617) 봄 정월' 조에 "유수사병(留守司兵) 전덕평(田德平)"이라는 구절이 있지만, 그 후 이연(李淵)이 나라를 세울 때 어떤 공로를 세웠는지 기록되어 있지 않다. 『자치통감』에 기술된 전덕평이 여기의 전덕평과 동일인이라면, 그의 아들 전기는 당나라 초기 사람이라 생각할 수 있다. 『당서』 「예문지」에 "전기의 〈홍애자귤출도〉, 전덕평의 아들이며 여남태수를 지냈다(田琦洪崖子橘朮圖, 德平子, 汝南太守)."라는 기록이 있다.
3. 〈홍애자귤출도〉: 『학진토원』본에는 '출(朮)'이 '목(木)'으로 되어 있다. 홍애자는 당나라 도사 장온(張氳, 장온張蘊이라고도 하는데 자가 장진藏眞임)을 말한다. 개원 연간에 선종(宣宗)의 신임을 받아 자주 부름을 받았지만 나아가지 않았다. 그에게는 귤(橘), 출(朮), 율(栗), 갈(葛), 골(榾) 5명의 노복이 있었다. 이 그림은 홍애자와 귤(橘), 출(朮)을 그린 것일 수 있다. 북송 소식(蘇軾)이 지은 〈당염립본화홍애자도발(唐閻立本畵洪崖子圖跋)〉이 『패문재서화보(佩文齋書畵譜)』 81권에 실려 있다.
4. 진국공항: 『구당서』 61 '두위(竇威)' 전에 기록되어 있다. 두항은 수나라 낙주총관(洛州總管) 진국공(陳國公)인 두영(竇榮)의 아들이다. 어머니는 수나라 문제의 딸 만안공주(萬安公主)로 수나라 황제의 총애가 극진했다. 두항은 자가 도생(道生)이다. 수나라 때 유주총관(幽州總管)이 되었고, 당나라 때에는 관직이 장작대장(將作大匠)에 이르렀으며 진국공(陳國公)에 봉해졌다.
5. 승여: 황제가 타던 수레.
6. 서금궁릉 : 서금(瑞錦)은 상서로운 비단, 궁릉(宮綾)은 궁정에서 특이하게 만든 비단을 말한다. 모두 일반적인 비단과 달리 궁정에서 특수하게 만든 비단을 말하는 것 같다. 두사륜이 이 비단에 문양을 도안하여 그렸던 것으로 생각된다.
7. 은방공삼주: 은(銀)은 지금의 산시 성[陝西省] 미지 현[米脂縣], 방(坊)은 산시 성[陝西省] 종부 현[中部縣], 공(邛)은 쓰촨 성 치웅라이 현[邛郲縣]에 속한다.

江都王緒,[1] 霍王元軌之子,[2] 太宗皇帝猶子[3]也. 多才藝, 善書畫,
鞍馬擅名.[4] 垂拱中, 官至金州刺史.

時有**李泧**者, 工畫蠅蝶蜂蟬之類.

李平鈞, 宗室也. 淮安王神通[5]之曾孫, 爲江陵府法曹參軍, 汴州
陳留令. 平鈞工山水小篆. **平鈞之叔李權**工八分, **叔樞工小篆**.

崔陽元, **李昊**, **張惟亘**, **李滔**, **張通**, **耿昌言**,[6] **弟昌期**, 已上七
人, 並工山水雜畫, 通尤精贍.

강도왕 이서는 곽왕 이원궤의 아들이며 태종 황제의 조카다. 재주와 기
예가 많고 글씨와 그림을 잘했으며, 말 그림으로 이름을 날렸다. 수공
연간(685-688)에 관직이 금주자사에 이르렀다.

당시에 **이적**이란 사람이 있었는데, 파리와 나비, 벌, 매미 종류를 잘 그
렸다.

이평균은 종실이다. 회안왕 이신통의 증손으로 강릉부 법조참군과 변
주진유령이 되었다. 이평균은 (그림에서는) 산수, (글씨에서는) 소전을
잘했다. **이평균의 숙부 이권**은 팔분서를 잘 썼고, 숙부 **이추**는 소전을
잘 썼다.

최양원, **이경**, **장유긍**, **이도**, **장통**, **경창언**, 경창언의 동생 **경창기** 이상
7명은 모두 산수와 잡화를 잘 그렸는데, 장통은 특히 (작품의 필치가)
정밀하고 섬세했다.

1. 강도왕서: 주경현의 『당조명화록』의 처음 부분인 '국조친왕삼인(國朝親王三人)'에
 한왕(漢王) 이원창(李元昌), 사등왕(嗣滕王) 이수우(李修瑀)와 함께 실려 있다.
2. 강도왕서, 곽왕원궤지자: 강도왕 이서와 그의 아버지 곽왕 이원궤(?-688)의 전기
 는『구당서』64에 있다. 당나라 고조의 열넷째 아들인 곽왕 이원궤도 어려서부터
 재주와 기예가 많았다. 이원궤의 일곱 아들 중 장남인 이서는 상원 연간(674-675)
 에 강도왕에 봉해졌고 금주자사에 임명되었다. 수공 4년(688)에 측천무후의 무주

혁명을 예감한 당나라 종실은 불안감에 휩싸였다. 먼저 월왕(越王) 이정(李貞)의 반역이 실패했으며, 한왕(韓王) 이원가(李元嘉)와 노왕(魯王) 이영기(李靈夔) 등이 제거되었다. 12월에는 곽왕 이원궤가 월왕과 공모했다는 혐의로 관직에서 물러났으며, 마침내 강도왕 이서도 죄를 뒤집어쓰고 살해되었다.

3. 유자: 형제의 아들, 즉 조카.

4. 안마천명: 강도왕 이서의 〈안마도〉는 두보의 『위풍록사택관조장군화마도(衛諷錄事宅觀曹將軍畵馬圖)』에 다음과 같이 기록되어 있다. "당나라 초기 이래의 말 그림에서 신묘함(을 얻은 경우)는 오로지 강도왕을 꼽네. 조패 장군이 명성을 얻은 지 30년, 세상 사람들은 또 진정한 승황(준마 이름) 그림을 보네……(國初以來畵鞍馬, 神妙獨數江都王. 將軍得名三十載, 人間又見眞乘黃……)."

5. 회안왕신통: 회안왕 이신통의 전기는 『구당서』 60에 실려 있다. 이신통은 고조 이연의 손자로, 어려서 승부욕이 강했다. 수나라 말기에 장안에서 이연의 봉기에 가담하여 종정경(宗正卿), 전병숙위(典兵宿衛)를 맡았다. 당나라 초기에는 산동안무대사(山東按撫大使)에 배수되어 우문화급(宇文化及)을 공격했다. 후에 유흑달을 공격하는 데 참여했다. 관직은 좌무위대장군에 이르렀으며 회안왕에 봉해졌다. 죽은 뒤 시호가 정(靖)이다.

6. 경창언: 주경현의 『당조명화록』에는 '능품 하'에 올라가 있다.

周古言, 中宗時, 善寫貌及婦女有宮禁寒食圖[1], 秋思圖, 傳於代.

時有嚴杲, 楊德本, 並吳人, 善雜畵.

貝俊[2]一作具俊, 李韶, 魏晉孫, 蒯廉[3]. 已上四人, 並工花鳥. 俊尤工鷹鶻, 蒯廉最爲妙.

주고언은 중종 때 초상화와 부녀도를 잘 그렸다〈궁금한식도〉, 〈추사도〉가 세상에 전해진다.

당시에 엄고와 양덕본이 있었는데, 둘 다 오나라 사람으로 잡화를 잘 그렸다.

패준어떤 곳에는 '구준'으로 되어 있음, 이소, 위진손, 괴렴. 이상 4명은 모두
화조화에 뛰어났다. 패준은 특히 매와 산비둘기를 잘 그렸고, 괴렴은
(이들 중) 가장 오묘하다.

1. 〈궁금한식도〉: 첫째이는 궁중 여인들의 한식날 풍습을 그린 그림으로 당나라 회화
 에서 흔히 보이는 화제라 했다.
2. 패준: 이 책 제1권에는 '구준(具俊)'으로 되어 있다.
3. 괴렴:『당조명화록』에서는 '묘품 하'에 놓고 다음과 같이 기록했다. "괴렴은 성격이
 거칠었다. 학을 그리기 좋아했는데, 후에 설직에게서 배워 그 오묘함을 깊이 얻었
 다(蒯廉, 性野, 嘗愛畫鶴, 後師于薛稷, 深得其妙)."

白旻,[1] 官至同州澄城令. 工花鳥鷹鶻, 觜爪纖利, 甚得其趣. 旻
善歌, 常醉酣歌闋, 便畫自娛.
韓嶷, 工婦女雜畫, 善布色.
時有宇文肅[2], 善小畫金玉鐫刻之樣, 禽獸葩葉之能.[3]
高江, 車道政,[4] 二人並善寫貌. 道政兼善佛事, 迹簡而筆健.
嗣膝王湛然,[5] 貞元四年爲殿中監, 兼禮部尙書, 迴鶻使.[6] 善畫花
鳥蜂蝶, 官至檢校兵部尙書, 太子詹事. 年八十四.

백민은 관직이 동주징성령에 이르렀다. 화조와 송골매 및 산비둘기를
잘 그렸는데, 새의 부리와 발톱을 섬세하고 예리하(게 그려) 그 새의 의
취를 깊이 얻었다. 백민은 노래를 잘 불렀는데, 항상 술에 취하여 곡조
를 부르고는 곧 그림을 그리며 스스로 즐거워했다.
한억은 부녀도와 잡화를 잘 그렸으며 채색을 잘했다.
당시에 우문숙이 있었는데, 작은 그림, 금과 옥을 새겨 조각하는 (데

사용하는) 도안 그림, 산짐승 · 들짐승 · 꽃과 잎의 자태를 잘 그렸다.

고강과 거도정 두 사람은 똑같이 초상화를 잘 그렸다. 거도정은 아울러 불교 소재를 잘 그렸는데, 작품(의 양식)은 간결하지만 필치에 힘이 있다.

사등왕 담연은 정원 4년(788)에 전중감이 되었고 예부상서와 회골사를 겸직했다. 화조, 벌과 나비를 잘 그렸다. 관직은 검교병부상서, 태자담사에 이르렀다. 향년 84세였다.

1. 백민: 『당조명화록』에서는 '능품 하' 28명 중 1명으로 열거하고 "백민은 매와 비둘기 (그림에 뛰어나다)(白旻鷹鴿)."라고 짧게 기술하고 있다. 『백씨장경집(白氏長慶集)』 22 「화조찬병서(畵雕贊幷序)」에는 다음의 기사가 있다. "수안(壽安, 지금의 허난 성 이양 현宜陽縣)의 현령 백민은 나(백낙천)에게 종형이다. (그는) 그림의 오묘함과 초상화의 요령을 터득했다. 새 종류(의 그림)에 특히 뛰어났다. 장경 원년(821)에 독수리 그림을 나에게 주었다. 나는 이를 아껴 찬을 쓴다." 백낙천의 이 글로 인해 백민이 백낙천의 친척이며, 821년에 백낙천에게 독수리 그림을 주었음을 알 수 있다.

2. 우문숙: 이 책 제1권에는 "한억(韓嶷)의 아들 한문숙(韓文熟)"으로 되어 있다.

3. 금수파엽치능: 오카무라 시게루는 '금수파엽지능'의 '능'을 앞의 문장 '금옥전각지양'의 '양'에 대비하여 '태(態)'로 해석했다. 이에 따랐다.

4. 거도정: 『도화견문지』 5 「상남십절(相藍十絶)」에 보인다. 이것에 따르면 대상국사(大相國寺) 비(碑)에 기록된 사원의 10가지 절묘한 작품 중 8번째로 다음과 같은 작품이 있다고 했다. "서쪽 창고에는 당나라 현종이 먼저 거도정에게 칙서를 내려 우전국에 가서 가져오게 한 북방 비사문천왕의 모형이 있는데, 개원 13년(725)에 동악에서 제사 지낼 때 그로 하여금 이 모습에 의거하여 〈천왕상〉을 그리도록 한 적이 있다. (이것이) 절묘한 작품 중 하나다(西庫有明皇先勅車道政往于闐國傳北方毗沙門天王樣來, 至開元十三年封東嶽時, 令道政于此依樣畵天王像爲一絶)." 이것은 본문의 구절 "불교 소재를 잘 그렸다."를 증명한다고 할 수 있다. 또한 거도정이 현종의 개원 13년에 활약했다는 사실을 알 수 있다. 고강(高江) 역시 현종 때의 화가라고 할 수 있다.

5. 사등왕담연: 이름은 수우(修瑀)다. 등왕(滕王) 이원영(李元嬰)의 아들이며 고조 이연의 손자다. 『구당서』 64 '등왕 원영(元嬰)'전 끝에 간단한 전기가 실려 있다. 천보

11년(752)에 등왕에 봉해졌고 동 15년(756)에 현종을 수행하여 촉 지역에 갔다. 좌금오장군(左金吾將軍)에 제수되었다. 본문의 정원 4년(788)은 이후의 일이다.

6. 회골사: 회골은 위구르(Uighur)를 일컫는다. 회골은 회골(廻鶻), 회골(回鶻), 회홀(回紇)이라고도 쓴다. 위구르는 몽고 투르크계 부족으로, 외몽고 및 중앙아시아에서 활약한 유목 민족으로서 한때 중국, 인도, 페르시아의 문명을 받아들여 고도의 문화를 형성했다. 현재는 중국 신장 웨이우얼(신강 위구르) 자치구의 다수 민족을 차지하고 있다. 담연의 회골사에 대해서는 『구당서』 '회홀(迴紇)'전에 다음과 같은 구절이 있다. "정원 4년 경자년에 함안공주를 위구르 족장과 혼인시키도록 조서를 내렸다. 이에 관청에 담당하는 관리를 설치하고 친왕(親王)의 예절에 견주게 했다. 그리고 전중감이며 사등왕에 봉해진 담연을 함안공주의 혼례사(婚禮使)로 삼았다." 『당조명화록』에서는 "사등왕은 벌과 매미, 제비와 참새, 나귀, 물소를 잘 그렸다. (그의) 작품 1점을 본 적이 있는데, 기술적으로 잘 그렸을 뿐 아니라 (사물의) 감정과 이치를 잘 표현하여 감히 품격을 규정할 수 없었다(嗣騰王, 善畫蜂蟬燕雀驢子水牛, 曾見一本, 能巧之外, 曲盡情理, 未敢定其品格)."라고 했다.

齊皎, 高陽[1]人. 父玘, 檢校兵部[2]郎中. 皎善外蕃人馬, 工山水, 學小楷古篆[3], 善射, 曉音律. 建中四年, 官至澤州刺史, 年五十五. 彦遠大父高平公[4]有重名, 皎每以書畫及篇章求知焉. 至今予家篋笥中猶有齊君少年時書畫, 觀其意趣雖高, 筆力未勁. 後見其功用至者, 則雄壯矣一本云, 名皦.

皎弟暎, 性雅正, 好學, 善山水. 貞元元年爲中書舍人, 二年拜中書侍郎平章事, 河間縣男, 三年貶官夔州[5], 七年爲桂府[6]觀察使, 轉江西觀察使. 十一年贈禮部尙書. 謚曰忠, 年四十八. 初, 暎於東都擧進士, 應宏詞[7], 彦遠曾祖魏國公[8]爲河南尹兼留守, 愛其藝, 每加獎焉, 奏爲河南府參軍. 及魏公罷相爲左僕射, 暎已拜相矣. 魏公再入中樞, 暎已貶官夔州一本, 名映.

제교는 고양 사람이다. 아버지 제기는 검교병부의 낭중이었다. 제교는 외국 사람과 말을 잘 그렸으며, 산수화에도 뛰어났다. (글씨로는) 소해와 고전을 배웠다. 활을 잘 쏘았고 음악에 해박했다. 건중 4년(783)에 관직이 택주자사에 이르렀다. 향년 55세였다. 나 장언원의 할아버지 고평공의 명성이 높았기 때문에 제교는 매번 글씨와 그림 및 문장으로 교류하자고 청했다. 지금까지 우리 집의 (서화) 상자에는 제교의 소년 시절의 글씨와 그림이 여전히 있다. 그 의취는 높다 할지라도 필력이 힘차지 않음을 볼 수 있다. 후에 그의 공력이 지극한 (때의) 것을 보면 웅위하며 장대하다다른 곳에서는 이름이 '문'으로 되어 있다.

제교의 동생 제영(748-795)은 성품이 우아하고 단정하며, 학문을 좋아했고 산수를 잘 그렸다. 정원 원년(785)에 중서사인이 되었다. 정원 2년에는 중서시랑, 평장사, 하간현남에 배수되었고 3년(787)에는 기주로 좌천되었으며, 7년(791)에는 계부관찰사가 되었다가 강서관찰사로 전임되었다. 11년(795)에는 예부상서에 추증되었으며, 시호를 충이라 했다. 향년 48세였다.

처음에 제영은 동쪽 수도(즉 낙양)에서 진사로 천거되어 굉사과에 배치되었다. 나 장언원의 증조할아버지 위국공은 하남윤에서 유수를 겸직하고 있었는데, 그(제영)의 재주를 아껴 매번 칭찬하고 하남부의 참군으로 천거하(여 그는 하남부의 참군이 되)었다. 위국공이 재상을 그만두고 좌복야가 되었을 때, 제영은 이미 재상에 배수되었다. 위국공이 다시 중추에 들어갔을 때 제영은 기주로 좌천되었다다른 책에는 이름이 '영'으로 되어 있다.

1. 고양: 지금의 허베이 성 가오양〔高陽〕에 속한다.
2. 검교병부: 『구당서』에는 '검교공부(檢校工部)'로 되어 있다.
3. 고전: 전서(篆書)는 대전(大篆)과 소전(小篆) 두 종류로 나뉘는데, 소전은 진나라 때 문자가 통일된 뒤 관청에서 사용한 문자이며, 대전은 춘추전국 시대에 여러 제

후국들이 각자 사용한 문자다. 여기에서 말하는 고전(古篆)은 대전을 가리킨다고 할 수 있다.

4. 대부고평공: 장언원의 할아버지 장홍정을 말한다.
5. 기주: 당나라 초기에 신주(信州)가 기주로 바뀌었다. 지금의 쓰촨 성 봉제[奉節], 우산[巫山], 윈양[雲陽] 일대에 속한다.
6. 계부: 계주부(桂州府)를 말한다. 지금의 광시 성 제린(桂林)에 해당한다.
7. 굉사: 과거제도가 만들어진 뒤에 조정에서 문예의 인재를 부르기 위해 임시로 설치한 과거 항목. 송나라 고종 때에는 '박학굉사과(博學宏詞科)'로 발전했는데 여전히 임시과목이었다. '굉(宏)'은 청나라 건륭(乾隆) 이후 '홍(鴻)'자로 고쳤다.
8. 증조위국공: 장언원의 증조할아버지 장연상(張延賞)을 말한다.

朱審,[1] 吳興[2]人, 工畫山水. 深沉壞壯[3], 險黑磊落, 湍瀨激人, 平遠極目. 建中年頗知名.

王宰,[4] 蜀中人. 多畫蜀山. 玲瓏窳窣[5], 巉差巧峭.

畢宏,[6] 大曆二年爲給事中, 畫松石於左省廳壁, 好事者皆詩之. 改京兆小尹, 爲左庶子. 樹石擅名於代, 樹木改步變古, 自宏始也.

주심은 오흥 사람으로 산수를 잘 그렸다. (화풍은) 깊은 맛이 있으면서 치분하고 (규모가) 장대하며, (산과 절벽이) 험준하고 (숲이 우거져) 어두운 분위기이며 (암석이) 중첩되어 떨어지는 듯했다. 급류는 사람을 칠 것 같으며, 평원은 시야를 다(할 때까지 아득히 전개)되었다. 건중 연간(780-783)에 명성이 상당히 알려졌다.

왕재는 촉 지역 사람이다. 촉 지역의 산을 많이 그렸다. (그림은 상하좌우 4면이) 조화를 이루었으되 (형상이) 비뚤어지고 구덩이가 나 있었는데, 가파르며 어긋나면서 험준한 것(을 그리는 데) 뛰어났다.

필굉은 대력 2년(767)에 급사중이 되었다. 문하성 건물의 벽에 〈송석도〉

를 그렸는데, 호사가들이 모두 그것을 시로 지었다. 경조 소윤의 관직으로 옮겨 (태자의) 좌서자가 되었다. 수석 그림으로 당시에 명성을 떨쳤는데, 나무를 그리면서 옛 화법을 새롭게 바꾼 것은 필굉부터다.

1. 주심: 주경현의 『당조명화록』에는 다음과 같이 기록되어 있다. "오군 사람이며, 산수화의 오묘한 경지를 얻었다. 시골에서 수도에 이르기까지 집집마다 (그의) 벽화, 병풍, 두루마리, 족자그림을 보물처럼 간직했다. 또 당안사 강당의 서쪽 벽에 최고로 득의한 작품이 있었다. 매우 험준한 산세의 형상, 중첩되어 (형성된) 깊은 골짜기의 오묘함, 맑은 연못 색, 갈라진 듯한 바위 무늬 (등이 있었다). 산이 붓 아래에서 높이 솟아오르고 구름이 붓 끝에서 일어났으며, 작은 화면에 (담긴) 계곡이 깊고 아득하며 소나무와 큰 대나무가 서로 교차하고, 구름이 끼고 비가 와서 분위기가 어두웠다. (구상은) 비록 앞 시대의 훌륭한 화가의 마음에서 나온 것이라 하더라도 (그의 작품은) 실로 후대의 모범이 될 만하다. 그러므로 묘품 상에 올려놓는다. 인물과 대나무를 그린 것은 능품에 속한다(吳郡人, 得山水之妙. 自江湖至京師, 壁障卷軸, 家藏戶珍. 又唐安寺講堂西壁, 最得其意. 其峻極之狀, 重深之妙, 潭色若澄, 石文似裂, 岳聳筆下, 雲起鋒端, 咫尺之地, 溪谷幽邃, 松篁交加, 雲雨暗淡, 雖出前賢之胸臆, 實爲後代之模楷也. 故居妙上品. 人物竹木居能品)."

2. 오흥: 지금의 저장 성 우싱 현에 속한다.

3. 괴장: 아름답고 웅장한 모양을 이른다. '괴(壞)'는 '괴(塊)'의 이체자.

4. 왕재: 두보는 〈희제왕재화산수도가(戲題王宰畵山水圖歌)〉에서 다음과 같이 노래했다. "열흘에 강 한 줄기를 그리고, 닷새에 산 하나를 그리는구나. 잘하는 일은 서로 재촉할 수 없는데, 왕재는 비로소 진정한 작품을 남길 수 있었다네. 웅장하구나, 곤륜산과 방호산 그림을 그대 높은 집의 흰 벽에 걸어 놓았구나. 파릉에 임한 동정호는 일본 동쪽에 이르고, 적안의 강은 하늘의 은하수와 통하며, 가운데 (떠 있는) 구름의 기세는 날아다니는 용을 따르는 듯하네. 사공과 어부는 (바람을 피해) 항구로 들어가고, 산의 나무는 큰 풍랑과 바람에 모두 압도될 듯하구나. (그대가) 특히 뛰어나게 (그린) 아득한 물체의 기세는 예로부터 비견할 수 없으며, (그림에서) 지척의 짧은 거리는 당연히 (현실에서) 만 리의 아득함과 비슷하네. 어찌 병주의 예리한 가위를 얻어 오송강의 반 폭 경치를 자르겠는가(十日畵一水, 五日畵一山. 能事不受相促迫, 王宰始肯留眞迹. 壯哉崑崙方壺圖, 挂君高堂之素壁. 巴陵洞庭日本東, 赤岸水與銀河通, 中有雲氣隨飛龍. 舟人魚子入浦溆, 山木盡亞洪濤風. 尤工遠勢古莫比, 咫尺應須論萬里. 焉得幷州快剪刀, 剪取吳松半江水)." 여기서 '언득병주쾌전도,

전취오송반강수'는 진나라 삭정(索靖)의 고사를 취한 것이다. 삭정은 고개지의 그림을 보고 칭찬하며 "병주의 예리한 가위를 가지고 오송강의 반 폭 경치를 잘라 돌아가지 못한 것이 아쉽다(恨不帶幷州快剪刀來, 剪吳松半幅紋練歸去)."라고 했다.

주경현의 『당조명화록』에도 상세히 기록되어 있다. "왕재는 서촉에 거주했다. 정원 연간에 위령공은 그를 문객으로 받아들였다. 산수와 수석을 그린 것은 형상을 초월했다. 그러므로 두보가 '열흘에 강 한 줄기를 그리고, 닷새에 산 하나를 그리는구나. 잘하는 일은 서로 재촉할 수 없는데, 왕재는 비로소 진정한 작품을 남길 수 있다네.'라고 시를 지었다. 나는 친구 석기 사인의 관청에서 (그의) 병풍 그림 1점을 본 적이 있었다. 강에 근접한 1쌍의 나무인데, 하나는 소나무이고 하나는 측백나무였다. 오래된 등나무가 둘러 엉켜 있으면서 위로는 하늘에 서려 있고, 아래로는 강에 밀착되어 있었다. 수많은 나뭇가지와 나뭇잎이 서로 섞여 굽어지면서 운치가 있었으며, 배열되어 있는 것이 어지럽지 않았다. 어떤 것은 마르고 어떤 것은 번성하고, 어떤 것은 덩굴과 같고 어떤 것은 무리를 짓고 있으며, 어떤 것은 곧바르고 어떤 것은 기울어져 있었다. 나뭇잎은 수없이 겹쳐 있고 나뭇가지는 사방으로 뻗어 있었다. (이 모든 형상은) 사물에 통달한 선비가 소중히 여기는 것으로, 보통 사람의 안목으로는 분간하기 어렵다. 또 홍선사에서 사계절을 그린 병풍그림을 보았는데, 자연계의 기후와 구름, 8절기(춘분, 추분, 하지, 동지, 입춘, 입하, 입추, 입동)와 사계절을 한 모퉁이에 옮겨 놓은 듯했다. 그러므로 (그가 그린) 산수와 소나무와 바위 그림은 나란히 묘품 상에 올려놓을 수 있다(王宰, 家于西蜀, 貞元中韋令公以客禮待之. 畵山水樹石, 出于象外, 故杜員外贈歌云, 十日畵一水, 五日畵一山. 能事不受相迫促, 王宰始肯留眞迹. 景玄曾于故席夔舍人廳見一圖障. 臨江雙樹, 一松一柏, 古藤縈繞, 上盤于空, 下着于水. 千枝萬葉, 交植曲屈, 分布不雜. 或枯或榮, 或蔓或亞, 或直或倚. 葉疊千重, 枝分四面, 達士所珍, 凡日難辨. 又于興善寺見畵四時屛風, 若移造化風候雲物, 八節四時于一座之內, 妙之至極也. 故山水松石, 幷可躋于妙上品)."

5. 유폄: 형상이 비뚤어지고 구덩이가 나 있는 모양을 말한다.
6. 필굉: 주경현의 『당조명화록』에서는 필굉에 대해 "관직이 서자에 이르렀으며, 소나무와 바위를 전문적으로 그려 당시에 매우 오묘하다고 일컬어졌다(官至庶子, 攻松石, 時稱絶妙)."고 짤막하게 언급하고 '능품 상'에 올려놓았다.

楊公南,[1] 名炎, 華陰人. 孝著三代, 門樹六闕.[2] 風骨俊秀, 神情

爽邁. 善山水, 高奇雅贍. 大曆四年爲中書門下侍郞, 建中元年
遷左僕射, 流貶. 年五十五. 余觀楊公山水圖, 想見其爲人, 魁
岸洒落也.

史瓚, 官至省郞善畫鞍馬人物.

裴諝,[3] 字士明, 河東人. 以明經進. 畫山水極有思. 貞元中爲吏
部侍郞兼御史大夫, 四年爲太子賓客左散騎常侍, 五年爲兵部
侍郞河南尹. 貞元元年, 年七十五, 贈兵部常書.

양공남은 이름이 염이고 화음 사람이다. 3대에 걸쳐 효행으로 이름났으
며, 문에는 6개의 패방이 세워져 있다. 풍채와 골격이 뛰어나며 정신세
계가 맑고 훌륭했다. 그는 산수화를 잘 그렸는데, 고상하고 격조 높은
풍취가 있었다. 대력 4년(769)에 중서와 문하시랑이 되었다. 건중 원년
(780)에 좌복야로 옮겼으며 (이듬해에) 유배되(어 그 해에 죽)었다. 향
년 55세였다. 내가 양공남의 산수 그림을 보았는데, 그의 위대하고 속
기가 없는 마음씨를 알 수 있었다.

사찬은 관직이 성랑에 이르렀다 말 그림과 인물화를 잘 그렸다.

배서는 자가 사명이고 하동 사람이다. 명경과로서 진사가 되었다. (그
가) 산수를 그린 것은 정취가 매우 많다. 정원 연간(785-804)에 이부시
랑 겸 어사대부가 되었고, 정원 4년(788)에 태자빈객, 좌산기상시가 되
었으며, 동 5년(789)에 병부시랑과 하남부의 윤이 되었다. 정원 원년에
향년 75세로 죽었다. 병부상서에 추증되었다.

1. 양공남(727-781): 그의 전기는 『구당서』 118과 『당서』 145에 있다. 두 책에서는
 모두 '봉상(鳳翔) 사람'이라고 했다. 그는 젊어서 이미 문장으로 이름이 나 "문장은
 웅위하면서 아름답고, 견농에서는 소양산인(小陽山人)이라고 불렀다."(『구당서』)
 덕종 때 재상이 되어, 일대 혁신을 일으킨 양세법을 제정했다. 덕종의 신임을 받고
 현명한 재상으로서 명예가 드높았지만, 유안(劉晏)에 대한 개인적 원한 때문에 덕

종에게 그를 무고하여 죽게 만들었다. 이로 인해 황제의 신뢰를 잃었다. 그래서 양공남 대신 노기(盧杞)가 재상이 되었으며, 건중 2년(781)에는 노기의 참언으로 인해 추방당해 죽었다.

주경현의 『당조명화록』에는 양염(양공남)에 대해서 더욱 상세히 기록되어 있다. "정원 연간에 재상이 되었다가 (후에) 애주(지금의 하이난 성 징산 현)로 귀향 갔다. 기상이 바람과 구름처럼 드날렸다. 문장은 양웅, 사마상여와 상대할 만했다. 송석과 산수를 그린 적이 있었는데, 일반적인 화가를 초월했다. 처음에 처사라고 불렸지만, 노황문을 배알하자 노황문은 그를 문객으로 받아들여 후하게 대접했다. 오래 지나서 그의 그림에 대한 재능을 알고 그의 그림을 구하려고 했지만 감히 말할 수 없었다. 양염(양공남)이 갑자기 하직하고 떠나려 하자, 노공은 다시 극구 (말리며) 머물도록 했다. (노공은) 그의 집이 낙양에 있으며 생활이 형편없음을 알고 마음이 편치 않아 이에 은밀히 사람을 시켜 수백 금을 낙양에 가서 주고 그 집안의 편지를 받아오게 했다. 회답을 양염에게 보여 주자 양염은 매우 감격하여 어떻게 보답할지 몰랐다. 노공은 조용히 '작품 하나를 얻어 자손 대대로 집안의 보물로 삼고자 할 뿐이오.'라고 말했다. (그러나 양염은) 마음으로는 여전히 그것에 대해 난색을 표했다. 마침내 한 달여 동안 병풍 하나를 그렸는데, 소나무와 바위, 구름 등은 (화면에) 자연 풍경을 그대로 옮겨 놓은 듯했다. 감상한 사람은 모두 신기하다고 말했다. 이후 그의 작품을 본 사람이 적었다. 또한 묘품 상에 놓을 만하다(貞元中宰相, 出貶崖州. 氣標風雲, 文敵楊馬. 嘗畫松石山水, 出于人表, 初稱處士, 謁盧黃門, 館之甚厚. 久而知其丹靑之能, 意欲求之, 未敢發言. 炎遽欲辭去, 盧公復苦留之. 知其家中洛陽. 衣食乏少, 心所不寧, 盧公乃潛令人將數百金至洛供之, 擬取其家書. 回以示炎, 炎極感之, 未知所報. 盧公從容乃言, 欲求一踪, 以爲子孫之家寶爾. 意尙難之. 遂月余圖一障, 松石雲物, 移動造化, 觀者皆謂之神異, 後少有見筆迹者. 亦可居于妙上品)."

노황문에 대해서는 나가히로 도시오가 다음과 같이 해석하고 있다. 『구당서』 98에 따르면 노황문은 노회신(盧懷愼, 개원 3년에 칭문감黃門監에 임명됨)을 가리키는 게 분명하지만, 노회신은 개원 4년에 죽었고 양염은 그때 태어나지도 않았다. 노회신과 그 아들 노환(盧奐) 및 노혁(盧奕) 세 사람은 청렴한 관리로서 세 부자가 계속 청렴하여 세상 사람들이 그것을 아름답다고 생각했기 때문에,(『구당서』 187하 '노혁'전) 노환(천보 3년경 죽음)과 노혁(천보 14년 죽음)은 생전에 양염을 만났을 수도 있다. 따라서 이 일화는 노황문 일가와 관련된 것일 수 있다. 또한 나가히로 도시오는 양염은 늦어도 천보 말년(755)에 앞의 〈송석도〉를 그렸다고 추측하면서 주경현이 "이후에 그의 작품을 본 사람이 적었다."라고 말한 것은 양염이 관직에 나아간 이후로 그림을 그리지 않았든가, 혹은 사사(賜死)당해 그의 작품이 없

어졌을 것이라고 생각했다.

2. 문수육궐: 궐(闕)은 오늘날 말하는 패방(牌坊)을 말한다. 이는 옛날 효자나 절부 등 남에게 모범이 될 만한 행위나 공로가 있는 사람을 표창하고 기념하기 위해 세운 문짝 없는 대문을 말한다.

3. 배서(719-793): 전기가 『구당서』 126 및 『당서』 130에 실려 있다. 두 역사서에는 배서가 "정원 9년 11월"에 죽었고 "예부상서에 추증되었다(贈禮部常書)."고 기록되어 있기 때문에, 본문에 "정원 연간에 …… 병부상서에 추증되었다."고 한 것은 잘못이다. 『당조명화록』에는 기록이 없다.

韋鑒,¹ 工龍馬, 妙得精氣.

鑒弟鑾, 工山水松石, 雖有其名, 未免古拙.

鑒子鶠², 工山水, 高僧奇士, 老松異石, 筆力勁健, 風格高擧.
善小馬牛羊山原. 俗人空知鶠善馬³, 不知松石更佳⁴也. 咫尺千
尋, 駢柯攢影, 烟霞翳薄, 風雨颼飀⁵, 輪囷⁶盡偃蓋之形, 宛轉極
盤龍之狀天竺胡僧圖, 渡水僧圖, 小馬放牧圖, 並傳於代.

위감은 용과 말을 잘 그렸는데, 그 정신과 기운을 오묘하게 얻었다.

위감의 동생 위난은 산수, 소나무와 바위를 잘 그렸는데 명성이 있다 하더라도 유치함을 피하지 못했다.

위감의 아들 위언은 산수, 뛰어난 스님, 기이한 선비, 오래된 소나무, 이상한 바위 (그림)에 뛰어났는데, 필력이 군세고 힘차며, 풍격이 높다. 작은 말과 소, 양, 산과 들을 잘 그렸다. 세상 사람들은 그저 위언이 말을 잘 그린다는 것만 알고, (그의) 송석 그림이 더 좋다는 것을 모른다. (송석 작품에서는) 작은 (화폭에) 수없이 높은 경치를 묘사하고, 큰 가지가 가지런하면서 그늘을 만들고 있다. (또) 안개와 노을이 자욱하고 비바람이 솔솔 분다. (소나무 중) 높고 큰 것은 눕거나 덮고 있는 형태를

도49 위언(韋偃), 〈목방도(牧放圖)〉(권, 부분, 당)
송 이공린(李公麟)의 모본, 비단에 채색, 45.7×428.2cm, 베이징, 고궁박물원.

다 나타내고, 굽어서 돌아가는 것은 휘감고 있는 용의 형상을 다 (표현)
하고 있다〈천축호승도〉, 〈도수승도〉, 〈소마방목도〉가 나란히 세상에 전해진다.

1. 위감: 주경현의 『당조명화록』에서는 "관직이 소감에 이르렀다. 화조와 산수를 잘
 그렸는데 모두 그 깊은 뜻을 얻었다. (당나라 화가) 변란에 버금갈 수 있으며 위감
 은 그 다음인데, 그의 그림은 나란히 능품에 놓인다(官至少監, 善圖花鳥山水, 俱得
 其深. 可爲邊鸞之亞, 韋鑒次之, 其畫幷居能品)."라고 했다.
2. 언: 주경현의 『당조명화록』에는 다음과 같이 기록되어 있다. "위언은 경조 사람으
 로 촉에 살았다. 산수와 대나무, 인물 등을 잘 그렸는데, 생각이 뛰어나고 격조가 초
 월적이었다. 한가할 때에는 월필(월주에서 생산된 붓)로 점을 찍어 말, 인물, 산수,
 구름을 그린 적이 있었다. (그것은) 변화가 무쌍하여 어떤 것은 도약하고 어떤 것은
 기대어 있으며, 어떤 것은 씹고 어떤 것은 마시고 있으며, 어떤 것은 놀라고 어떤 것
 은 정지해 있으며, 어떤 것은 달리고 어떤 것은 일어서 있으며, 어떤 것은 위를 향해
 일어서고 어떤 것은 걸쳐 앉아 있다. 그중 작은 말들 중 어떤 것은 머리를 점 하나로
 찍고 어떤 것은 꼬리를 필치 하나로 그렸다. 산은 먹으로 돌려 그리고 강은 손으로

문질러 그려 그 오묘함을 다 표현하여 진짜와 완벽하게 같았다. 또한 기린을 그리고 말 재갈 장식을 그린 적이 있는데 기교적으로 오묘하고 정밀하고 기괴했으니, 한간에 버금간다. 뛰어난 스님, 송석, 말과 인물을 그린 것은 묘품 상에 놓을 만하고, 산수와 인물을 그린 것은 능품에 놓을 만하다(韋偃, 京兆人, 寓居于蜀, 以善畫山水竹樹人物等, 思高格逸. 居閑嘗以越筆點簇鞍馬人物山水雲烟, 千變萬態, 或騰或倚, 或齕或欤, 或驚或止, 或走或起, 或翹或跋, 其小者或頭一點, 或尾一抹. 山以墨幹, 水以手擦, 曲盡其妙, 宛然如眞. 亦有圖騏驥之良, 畫銜勒之飾, 巧妙精奇, 韓幹之匹也. 畫高僧松石鞍馬人物, 可居妙上品, 山水人物等居能品)." 북송 이공린(李公麟)이 위언의 〈목방도(牧放圖)〉를 모사한 작품도49이 현재 베이징 고궁박물원에 소장되어 있다.

3. 선마: 두보는 〈제벽화마가(題壁畫馬歌)〉에서 다음과 같이 노래하고 있다. "위언은 나와 이별하여 갈 곳이 있으니, (비로소) 내가 그대의 그림을 아끼는 것이 (무엇에도) 비할 수 없음을 알았구나. 그는 재미 삼아 몽당붓을 잡아 준마를 그리니, 기린이 홀연히 동쪽 벽에서 나오는 것을 보았네. 1필은 풀을 씹고 1필은 울고 있는데, 천 리를 이슬 밟고 온 발굽을 앉아서 보았도다. 시대가 어지러운데 어찌 진정으로 이 같은 말을 얻어, 사람과 같이 살고 또 같이 죽겠는가(韋侯別我有所適, 知我憐君畫無敵. 戲拈禿筆埽驊騮, 欻見騏驥出東壁. 一匹齕草一匹嘶, 坐看千里當霜蹄. 時危安得眞致此, 與人同生亦同死)."

4. 송석갱가: 두보는 〈희위쌍송도가(戲爲雙松圖歌)〉에서 다음과 같이 노래한다. "세상에서 몇 사람이나 오래된 소나무를 그렸겠는가, 필굉은 이미 나이가 들었고 위언은 어리구나. 뛰어난 필치로 깊은 바람이 (소나무의) 가는 솔잎 끝에서 일어나게 하니, 집에 가득 찬 관객은 놀라면서 신묘하다고 찬탄하네. 두 그루 나무의 껍질은 엄동설한의 이끼처럼 갈라지고, 쇠처럼 구부러지듯 높은 나뭇가지가 서로 얽히면서 휘감고 있구나. 대낮에 (세찬 바람이) 썩은 골격을 갈라놓으니 용과 호랑이가 죽은 듯하고, 밤이 깊은 어둠에 잠기니 번개와 비가 뒤따르는구나. 서역 스님이 소나무 뿌리에서 고요히 쉬고 있는데, 눈썹에 흰 반점(이 있고) 마음에는 집착이 없구나. 가사를 오른쪽 어깨에만 걸쳐 두 다리를 드러내고 있으며, 솔잎에 가린 솔방울이 스님 앞에 떨어지네. 위언이여 위언이여, 우리는 서로 자주 만나지 않는가. 나에게 좋은 흰색 명주 1필이 있는데, 값어치가 아름답게 수놓은 비단 못지않네. 이미 사람을 시켜 지저분한 얼룩을 털어내게 했으니, 그대가 붓을 휘둘러 다른 소나무 줄기를 곧 그려 주게나(天下幾人畫古松, 畢宏已老韋偃少. 絶筆長風起纖末, 滿堂動色嗟神妙. 兩株慘裂苔蘚皮, 屈鐵交錯回高枝. 白摧朽骨龍虎死, 黑入太陰雷雨隨. 松根胡僧憩寂寞, 龐眉皓首無住著. 偏袒右肩露雙脚, 葉裏松子僧前落. 韋侯韋侯數相見, 我有一匹好素絹, 重之不減錦繡段. 已令拂拭光凌亂, 請公放筆爲直幹)."

5. 수류: 바람이 솔솔 부는 모양.
6. 윤균: 높고 큰 모양. 이 책 제8권 동백인의 '삼휴윤환(三休輪奐)' 역주 참조.

張璪,[1] 字文通, 吳郡人. 初, 相國劉晏[2]知之, 相國王縉[3]奏檢校
祠部員外郎, 鹽鐵判官. 坐事貶衡州[4]司馬, 移忠州[5]司馬. 尤工
樹石山水, 自撰繪境[6]一篇, 言畫之要訣, 詞多不載. 初, 畢庶子
宏擅名於代, 一見驚歎之, 異其唯用禿毫, 或以手摸絹素, 因問
璪所受. 璪曰, 外師造化, 中得心源.[7] 畢宏於是閣筆[8]. 彦遠每聆
長者說, 璪以宗黨, 常在予家, 故予家多璪畫. 曾令畫八幅山水
障, 在長安平原里[9], 破墨[10]未了, 值朱泚[11]亂, 京城騷擾, 璪亦
登時[12]逃去. 家人見畫在幀, 蒼忙[13]挈落. 此障最見張用思處. 又
有士人家有張松石幛, 士人云亡, 兵部李員外約, 好畫成癖, 知
而購之, 其家弱妻, 已練爲衣裏矣. 唯得兩幅, 雙栢一石在焉.
嗟惋久之, 作繪練紀, 述張畫意極盡, 此不具載具李約員外集[14].

장조는 자가 문통이고 오군 사람이다. 처음에 재상 유안에게 (재주와
능력이) 알려졌으며, 재상 왕진이 조정에 주청하여 검교사부원외랑, 염
철판관이 되었다. (그러나) 사건에 연루되어 형주사마로 좌천되었다가
(후에) 충주사마로 (직책을) 옮겼다. (그림 중에서는) 특히 수석과 산수
에 뛰어났다. 그는 『회경』이라는 화론서 1권을 저술했다. (이것은) 그림
의 오묘한 이치를 말하고 있지만, 글이 많아서 (이 책에는) 싣지 못했다.
원래는 (좌)서자를 지낸 필굉이 그 당시에 명성을 떨쳤는데, (장조의 그
림을) 한 번 보고 경탄했다. (그리고 그가) 몽당붓만 사용하고 어떤 때
는 손으로 (물감을 찍어) 비단 위에 그리는 것을 괴이하게 생각하여, 결

국에는 장조가 전수받은 바(즉 비법)을 물었다. (이에 대해) 장조는 "밖으로는 (자연의) 조화를 배우고, 안으로는 마음의 근원에서 얻었다."고 대답했다. 필굉은 이 말을 듣고 붓을 던지고 더 이상 그림을 그리지 않았다.

나 장언원은 매번 집안 어른의 말을 들었다. 장조는 우리 집안사람으로 언제나 우리 집에 머물러서 우리 집에는 그의 그림이 많았다. 일찍이 (장조에게) 8폭 산수 병풍을 그리게 했을 때 (우리 집은) 장안 평원리에 있었다. 파묵이 마르지 않았는데, 주체의 난(783)이 발생해 수도에서 소동이 일어나자 장조 역시 바로 도피했다. 집안사람이 화구 틀에 그림이 그대로 있는 것을 보고는 급히 떼어 놓았다. 이 병풍 그림은 장조가 작품에 마음 썼던 바를 가장 잘 볼 수 있는 것이었다.

또한 어떤 사대부 집안에는 장조가 그린 소나무와 바위 병풍이 있었는데, 그 사대부가 잃어버렸다고 말했다. 병부원외랑 이약은 그림을 좋아하고 수집광이어서, (이 사실을) 알고 그 작품들을 구입하려 했다. (그러나) 그 집의 어린 아내가 이미 (그것을) 재단하여 옷으로 만들었다. (그래서) 겨우 2폭의 작품만 얻었는데, 〈쌍백일석도〉가 그것이다. (이약은) 오랫동안 이 일을 한탄하여 『회련기(작품을 재단한 이야기)』를 저술했는데, 장조의 화의를 기술함이 극진했다. 이것을 (여기서) 다 기록하지 않았다 『이약원외집』에 나온다.

1. 장조: 『당조명화록』에는 다음과 같이 기록되어 있다. "장조는 원외랑을 지냈고, 명문 귀족 출신이며 문학적인 재능을 가진, 당대의 유명 인사였다. 소나무와 바위, 산수를 그린 것은 당대에 높은 평가를 받았다. 특히 소나무를 그린 것은 예부터 지금까지 통틀어 특출 났다. 필법을 사용할 수 있었지만, 일찍이 손으로 2자루의 붓을 잡고 일시에 가지런히 그렸는데, 하나는 살아 있는 가지가 되고 하나는 죽은 가지가 되었다. (소나무의) 기운이 안개와 노을보다 뛰어났고, 그 기세가 비바람을 능가했다. 들쑥날쑥한 형태, 비늘과 주름 같은 형상들이 뜻에 따라 자유롭게 전개되면서 손에 반응하여 간간이 표현되니, 살아 있는 나뭇가지는 물기에 젖어 봄비

의 윤택함을 머금고 있으며, 말라 시든 나뭇가지는 참담함이 가을의 모습과 같았다. 산수의 형상은 높거나 낮으면서 수려하고, 지척 사이에 층층이 [쌓여 산세가] 깊었다. 바위는 뾰족하면서 떨어지는 듯했고, 샘은 뿜어 나오는 것이 울부짖는 것 같았다. 가까이 다가가면 사람에게 엄습하면서 한기를 느끼게 하고, 멀리서 바라보면 하늘의 끝에 이를 듯했다. 그가 그린 병풍 그림은 세상에 매우 많다. 지금 전해지는 보응사 서원 벽의 〈산수송석도〉에는 또한 제기가 있다. 그 정교한 필치는 신품에 놓을 만하다(張璪員外, 衣冠文學, 時之名流, 畫松石山水, 當代擅價. 惟松樹特出古今, 能用筆法, 嘗以手握雙管, 一時齊下, 一爲生枝, 一爲枯枝. 氣傲烟霞, 勢凌風雨. 槎枒之形, 鱗皴之狀, 隨意縱橫, 應手間出, 生枝則潤含春澤, 枯枝則慘同秋色. 其山水之狀, 則高低秀麗, 咫尺重深, 石尖欲落, 泉噴如吼. 其近也, 若逼人而寒, 其遠也, 若極天之盡. 所畫圖障, 人間至多. 今寶應寺西院山水松石之壁, 亦有題記. 精巧之迹, 可居神品也)."
보응사 서원 벽에 그린 〈산수송석도〉는 이 책 제3권에도 기록되어 있다.

2. 유안(715-780): 『구당서』 123과 『당서』 149에 전기가 있다. 자는 사안(士安)이고 조주(曹州) 남화(南華, 지금의 산둥 성 둥밍東明) 사람이다. 당나라 현종이 태산에서 하늘에 제사를 지낼 때, 유안이 8세의 나이로 성덕을 칭송하는 문장을 지어 바쳐 태자정자(太子正字)에 제수되었다. 숙종과 대종 두 조정에서 호부시랑(戶部侍郎)과 이부상서(吏部尙書)를 역임했다. 안사의 난 이후 나라의 호구·세금 등의 일에 공헌하여 서한(西漢) 시대의 가의(賈議)와 상홍양(桑弘羊)에 비견되었다. 덕종이 즉위한 후 양염의 원한을 사서 충주자사로 좌천되었다가 사사되었다.

3. 왕진(700-781): 『구당서』 118과 『당서』 145에 전기가 있다. 왕유의 동생이다.

4. 형주: 지금의 후난 성 헝양 현[衡陽縣]에 속한다.

5. 충주: 지금의 쓰촨 성 종 현[忠縣], 펑두[豊都], 디안장[墊江], 스주[石柱] 일대에 속한다.

6. 『회경』: 현재는 전해지지 않는다.

7. 외사조화, 중득심원: 장조의 창작 태도는 부재(符載)의 「관장원외화송석서(觀張員外畫松石序)」에 자세히 기록되어 있다. "육허(상·하·사방)에는 정미하고 순수한 기가 있는데, (이것이) 인간에게 주입되(어 모이)면 태화(인간의 원기)가 되고 총명함이 되며 훌륭한 재능이 되고 뛰어난 기예가 된다. 인간이 처음 있은 뒤로 우리에게 이르기까지, (이 정미하고 순수한 기를) 얻지 못하면 그뿐이지만, 얻으면 반드시 아득한 경지로 비약하여 예부터 지금까지의 시대에 우뚝 서게 된다. (얻은 기를) 사용함에 크고 작은 차이가 있다 하더라도 (기의) 신비한 작용은 일관된다. 상서사부랑을 지낸 장조는 자가 문통이다. 그림에서는 세상에 없는 뛰어난 오묘함을 가지고 있었는데, (그것은) 천지의 빼어난 기운이 장조 한쪽으로 모였기

때문인가. 처음에 공의 명성이 대단했고 (또) 수도인 장안에 살았다. (그래서) 작품을 좋아하는 고관대작들이 그에게 열렬하고 정성스럽게 다가가 작품을 구입했으며, (그중) 모범이 되는 작품을 왕궁으로 보냈다. (그래서) 일반 사람들은 함부로 볼 수 없는 것이 되었다. 얼마 안 되어 무릉군사마로 좌천되었는데, (이때는) 공무가 한적하여 할 일이 없어서 관청에서 조용히 지내고 있었다. 일반 사대부는 이것을 기회로 (삼아) 종종 그의 보배스러운 작품을 얻을 수 있었다. 형주에서 근무하는 감찰어사 육풍은 자가 심원인데, 파 · 윤 · 회라고 하는 동생들과 함께 문학과 덕행으로 당시에 이름을 날렸다. 그러므로 문채와 기이함을 지닌 선비들 중에 그 문하에서 교류하고자 하는 이들이 많았다. 가을 7월에 심원은 집에서 잔치를 벌였는데, 화려한 건물은 깊숙하고 술과 음식을 담은 그릇은 단정하고 좋았다. 그리고 정원 앞의 대나무와 비 온 뒤에 갠 경치는 시원하여 기분을 좋게 했다. 공은 천부적으로 뛰어난 재능을 지녔는데, 홀연히 흥취를 돋우자 갑자기 흰 비단 화폭을 요구하면서 기발한 작품을 그리겠다고 했다. 주인은 옷자락을 떨쳐 일어서면서 서로 호응했다. 이때 모여 앉았던 유명한 사대부는 모두 24명이었는데, 그 좌우로 산처럼 우뚝 서서 주시하여 보았다. 원외(장조)는 그 가운데에서 두 다리를 뻗고 앉아서 기(氣)를 부추기니 신묘한 영감이 비로소 일어났다. (그 영감이) 사람을 놀라게 하는 것은 흐르는 번개가 하늘을 치고 질풍이 하늘로 휩쓸고 올라가는 것과 같았다. (그는) 붓을 꺾고 문지르고 돌리고 재빨리 휘둘러서 공중에 날리고 먹을 내뿜었다. 그리고 박수를 쳐서 큰 소리를 내었다. (이러한 행위는) 어렴풋이 흩어지고 모이다가 홀연히 괴상한 형체를 만들어 내었다. 그것이 끝났을 때 소나무는 비늘처럼 갈라지고, 돌은 가파르고 험준하며, 물은 깊고 가득 차며, 구름은 넓게 퍼져 있었다. (마침내) 붓을 던지고 일어나 사방을 쳐다보니 폭풍우가 맑게 개어 만물의 본성을 보는 것 같았다. 장조의 예술을 바라보건대 (이것은) 그림이 아니라 진실한 (우주의) 도(道)다. 장조가 그림을 그릴 때, 나는 (그가) 세속적 기교를 떨쳐 버리고 뜻을 오묘한 자연의 조화에 자연스럽게 합치시켜서, 사물(대상)이 화가의 마음에 존재하지 (감각적인) 귀와 눈에 있지 않음을 알았다. 그러므로 (자연의 이치는) 마음에서 얻어 손에서 움직이는 것이다. 고고한 자태(소나무)와 절묘한 형상(바위)이 붓에 접촉되어 나타나니, (이것은 그의) 기(氣)가, 만물이 창조되기 이전에 충만한 상태인 우주의 기와 교류하여 (자연의 이치인) 신(神)과 하나가 되었기 때문이다. 만약 보잘것없는 법도로써 작품의 좋은 점과 나쁜 점을 따지고, 미천한 안목으로써 아름답고 추한 것을 헤아리며, 법도에 머물러 그림을 그리면서 (자연스럽지 못하고) 오랫동안 머뭇거린다면, 이것은 사물의 군더더기를 그리는 것이니 어찌 입에 담아 논의할 수 있겠는가. 아아, 양유기의 활 (쏘는 솜씨),

조부의 마차 (모는 기술), 내사의 필력, 원외(장조)의 송석 (그림), (이것이) 설령 전수될 수 있다면 (나는) 말의 채찍을 잡는 천한 직위(에 있다) 할지라도, 그것을 배우겠다. 만약 전수될 수 없다면 내가 배운 것을 따르겠는데, 도의 정미함과 기예의 절묘함은 근원적인 깨달음에서 얻어야지 (남이 이미 해 놓은) 찌꺼기에서 얻을 수 없음을 알겠다. 모든 사람들은 이 사건, 이 모임을 (위진남북조 시대에 있던, 왕희지의) 난정(의 모임)이나 (석숭의) 금곡(의 모임)이라 할지라도 능가할 수 없다고 생각했다. 혹 (이를) 찬미하는 문장이 없으면 앞 시대 사람에게 수모를 당할 것이니, 보잘것없는 내가 먼저 서문을 쓰고 여러 선비들이 그 웅위한 생각을 표현할 수 있게 할 뿐이다(六虛有精純美粹之氣, 其注人也, 爲太和, 爲聰明, 爲英才, 爲絶藝. 自肇有生人, 至于我儕, 不得則已, 得之必騰凌鲁絶, 獨立今古, 用雖大小, 其神一貫. 尚書祠部郎張璪字文通, 丹靑之下, 抱不世絶儔之妙, 則天地之秀, 鍾聚于張公之一端者耶. 初公盛名赫然, 居長安中, 好事者卿相大臣旣迫精誠, 乃持權衡尺度之迹, 輸在貴室, 他人不得誣妄而睹者也. 居無何, 謫官爲武陵郡司馬, 官閑無事, 從容大府, 士君子由是往往獲其寶焉. 荊州從事監察御史陸灃字深源, 泊令弟曰瀟, 曰潤, 曰淮, 皆以文行穎耀當世, 故含藻蘊奇之士, 多游其門焉. 秋七月, 深源陳宴于下, 華軒沈沈, 樽俎靜嘉, 庭篁靄景, 疏爽可愛. 公天縱之恣, 欻有所詣, 暴請霜素, 願攄奇蹤. 主人奮裾, 嗚呼相和. 是時座客聲聞士凡二十四人, 在其左右, 皆岑立注視而觀之. 員外居中, 箕坐鼓氣, 神機始發. 其駭人也, 若流電激空, 驚飈戾天. 堆挫斡掣, 撝霍瞥列, 毫飛墨噴, 捽掌如裂, 離合惝恍, 忽生怪狀. 及其終也, 則松鱗皴, 石巉巖, 水湛湛, 雲窈眇. 投筆而起, 爲之四顧, 若雷雨之澄霽, 見萬物之情性. 觀夫張公之藝, 非畫也, 眞道也. 當其有事, 已知遺去機巧, 意冥玄化, 而物在靈府, 不在耳目. 故得於心, 應於手, 孤姿絶狀, 觸毫而出. 氣交冲漠, 與神爲徒. 若忖短長于陋度, 算妍媸于陋目, 凝觚舐墨, 依違良久, 乃繪物之贅疣也, 寧置于齒牙間哉. 嗚呼, 由基之弧矢, 造父之車馬, 內史之筆札, 員外之松石, 使其術可授, 雖執鞭之賤, 吳亦師之. 如不可求, 從吾所學, 則知夫道精藝極, 當得之于元悟, 不得之于糟粕. 衆君子以爲是事也, 是會也, 雖蘭亭金谷, 不能尚此. 或闕歌頌, 取羞前人. 命鄙夫首叙, 諸公得揮其宏思耳)."

8. 각필: 더 이상 그림을 그리지 않다. '각(閣)'은 '각(擱)'과 통하며 '놓다'는 뜻이다.
9. 평원리: 『도화견문지』 5권 '장조(張璪)', 서송의 『당양경성방고』 3권 「평강방(平康坊)」 '장굉정택(張宏靖宅)'에는 '평강리(平康里)'로 되어 있다.
10. 파묵: 먹에 물을 적당히 섞어 선염의 효과를 내는 것이다. 왕유는 이 화법에 뛰어나 그가 그린 "파묵 산수는 필치가 힘차고 시원했다(破墨山水, 筆迹勁爽)."
11. 주체: 창평(昌平, 지금의 베이징에 속함) 사람으로 대종 때 노룡자사(盧龍刺史)가 되었고, 덕종 때에는 태위(太尉)와 경원절도사(涇原節度使)가 되어 병권을 장악

했다. 부장 요영언(姚令言)이 경원(涇原)의 병사를 이끌고 장안에서 반란을 일으키자 덕종이 봉천(奉天, 지금의 산시 성 젠 현乾縣)으로 피난 갔다. 이에 주체는 스스로를 황제라 칭하고 나라를 대진(大秦)이라 불렀으며, 2년 후에는 한(漢)으로 고쳐 부르면서 자신을 한원천황(漢元天皇)이라 불렀다. 오래 지나지 않아 이성(李晟)에 의해 격퇴된 주체는 팽원으로 도망쳤다가 부장에 의해 피살되었다.

12. 등시: 바로 그때. 즉시(卽時).
13. 창망: 총망(匆忙), 황급히. '창(蒼)'은 '창(倉)'과 같다.
14. 구이약원외집:『왕씨화원』본에는 '현이약원외집(見李約員外集)'으로 되어 있다.

陳曇,[1] 字玄成, 國初丞相叔達[2]之後. 明經出身, 河南尹嚴武[3]薦
爲參軍, 昭義軍節度使李抱眞[4]辟爲從事. 貞元十四年, 官至衡州
刺史, 邑管經略使兼御史中丞. 工山水, 有情趣, 但峯巒少奇,
往往繁碎.
高況,[5] 字逋翁, 吳興人. 不修檢操[6], 頗好詩詠, 善畫山水. 初爲
韓晉公江南判官, 入爲著作佐郎. 久次[7]不遷, 乃嘲誚宰相, 爲憲
司所劾. 貞元五年貶饒州司戶, 居茅山[8]以壽終. 有畫評一篇, 未
爲精當也.

진담은 자가 현성이고 당나라 초기 재상 진숙달의 후손이다. 명경과로 급제했다. 하남윤 엄무(726-765)의 추천으로 참군이 되었고, 소의군절도사 이포진(733-794)의 부름을 받아 종사가 되었다. 정원 14년(798)에 형주자사, 옹관경략사 겸 어사중승에 이르렀다. 산수화를 잘 그렸고, 정취가 있었다. 그러나 산봉우리에는 기묘함이 적고 왕왕 번잡했다.

고황은 자가 포옹이고 오흥 사람이다. 품행이 단정하지 못했지만, 시 짓기를 좋아했으며 산수화를 잘 그렸다. 처음에 한진공 강남(절강동도절도사)인 한황의 판관(부관)이 되었고, 조정에 들어와서는 저작좌랑이

되었다. 오랫동안 승진하지 못했기 때문에 재상을 비난하자 어사대로
부터 탄핵을 받았다. 정원 5년(789)에 요주 사호로 폄직되었으며, 모산
에 살면서 장수하다 죽었다. 『화평』 1편이 있는데, 정밀하지도 정확하
지도 않다.

1. 진담: 『당조명화록』에는 '진담(陳譚)'으로 되어 있다. 여기서는 진담을 '능품 상'에
 놓고 다음과 같이 기술하고 있다. "산수를 잘 그렸다. 덕종 때 연주자사에 제수되었
 는데, (덕종은) 진담이 거주하는 산수의 형상을 묘사하여 매년 올려 바치라는 명령
 을 했다. 성품이 소박하고 무리를 짓지 않으며 고결한 감정으로 세속을 초월했는
 데, (이는) 장조에 버금간다(攻山水. 德宗時除連州刺史, 令寫彼處山水之狀, 每歲貢
 獻. 野逸不群, 高情邁俗, 張藻之亞也)."
2. 숙달: 진숙달(陳叔達, ?-635)을 말한다. 그의 전기는 『구당서』 61과 『당서』 100에
 실려 있다. 자가 자총(子聰)이고 남조 진(陳)나라 선제(宣帝)의 열일곱째 아들이
 다. 수나라에서 이연의 승상부(丞相府) 주부(注簿)가 되어 기밀을 관장했다. 이건
 성(李建成)과 이세민의 권력 투쟁 때 여러 차례 곤경에 처한 이세민을 도와서 그의
 신임을 얻었다. 정관 연간 초에 예부상서(禮部尙書)가 되었으며, 후에 산질회향(散
 秩回鄕)에 제수되었다. 시호가 충(忠)이다.
3. 엄무(726-765): 전기가 『구당서』 117 및 『당서』 129에 실려 있다. 엄정지(嚴挺之)
 의 아들로 자가 계응(季鷹)이다. 어려서부터 성격이 호탕했으며, 숙종 지덕 연간에
 아버지를 계승하여 황문시랑(黃門侍郎)이 되었다. 군사를 이끌고 당구성(當狗城)
 에서 토번 군사 7만여 명을 무찌르고 정국공(鄭國公)에 봉해지면서 명성이 높아졌
 다. 후에 자신의 공적을 믿고 오만방자하게 행동했고 대종 영태 연간(765-766)에
 죽었다. 두보와 교류했지만 두보가 자신의 행태를 경멸하자 두보를 죽이려 했다.
4. 이포진(733-794): 그의 전기는 『구당서』 132 및 『당서』 138에 실려 있다. 자가 태
 현(太玄)이고 하서(河西) 사람이다. 일을 처리하는 데 과감했다. 복고회은(僕固懷
 恩)이 반란을 일으킬 때 대종에게 건의하여 곽자의(郭子儀) 장군을 등용하여 반란
 을 평정하게 했다. 회주(懷州)와 택주(澤州) 자사가 되었을 때는 끊임없이 군대를
 훈련시켜 세력을 키웠다. 덕종 때 주도(朱滔)와 이희열(李希烈)이 반란을 일으켰을
 때 무력으로 저지했고, 왕무준(王武俊)을 설득하여 함께 주도를 무찔렀다. 말년에
 방술에 빠져 단약을 과다 복용해 죽었다.
5. 고황: 그의 전기는 『구당서』 130에 보인다. 대략 현종 개원 연간 중기부터 헌종 원
 화 연간 중기까지 활동했다. 숙종 지덕 연간에 진사에 급제했다. 그의 성격에 관해

"농담을 잘해 왕공과 같은 귀족이라 할지라도 그와 사귄 자는 반드시 희롱당했다."고 했는데, 본문의 구절 "품행이 단정하지 못했다"와 상통한다. 유혼(柳渾)이 재상일 때 고황을 교서랑(校書郎)으로 불렀다는 기록이 있는데, 이는 본문의 "조정에 들어와 서는 저작좌랑이 되었다."는 일보다 이전이다. 그러나 저작좌랑의 직위에서 오랫동 안 승진하지 못했기 때문에 재상 이필(李泌)이 죽은 후 "통곡하지 않고 게다가 조소하는 말까지 했다." 이러한 신중하지 못한 언동으로 인해 관헌에게 탄핵되었다.

『당재자전(唐才子傳)』3은 말년의 고황을 다음과 같이 기록하고 있다. "마침내 집을 떠나 모산(茅山)에 은거하면서 금을 제련하고(鍊金) 북두칠성에 절을 했는데 (拜斗, 도교에서 음력 9월 1일부터 9일까지 6일간 북두칠성에 절을 하는 일), 몸이 가벼운 것이 날개가 달린 듯했다. 고황은 말년에 아들이 죽자 통곡하면서 '노인이 사랑하는 아들을 잃으니, 아침저녁으로 눈물이 흘러 피바다를 이루네. 노인의 나이 70살, 많은 시간을 이별할 수 없네(老人喪愛子, 日暮泣成血. 老人年七十, 不作多時 別).'라는 시를 지었다."

6. 검조: 품행. '검(檢)'은 '조(操)'와 같은 의미로 태도와 행실을 의미한다.
7. 구차: 오랫동안 같은 벼슬에 머물러 있어 승진하지 못함을 뜻한다.
8. 모산: 구곡산(句曲山)이라도 하고, 도교의 성지다. 지금의 장쑤 성 서남쪽 주룽 현〔句 容縣〕, 진탄 현〔金壇縣〕, 파오슈웨이 현〔漂水縣〕, 파오양 현〔漂陽縣〕에 걸쳐 있다.

鄭審,[1] 事具彦遠所撰彩牋詩集[2].
沈寧,[3] 亦善樹石山水, 有格律, 師張璪而少劣.
劉商,[4] 官至檢校禮部郎中, 汴州觀察判官. 少年有篇詠高情. 工 畫山水樹石, 初師於張璪, 後自造眞爲意. 自張貶竄後, 嘗惆悵 賦詩曰, 苔石蒼蒼臨澗水, 谿風裊裊動松枝. 世間惟有張通會, 流向衡陽[5]那得知. 或云, 商後得道.

정심(에 대한) 기록은 (나) 장언원이 편찬한 『채전시집』에 실려 있다.
심영은 또한 수석과 산수를 잘 그렸고, 격식이 있었으며, 장조(의 화풍) 을 배웠지만 (수준이) 약간 떨어졌다.

유상은 관직이 검교예부랑중과 변주관찰판관에 이르렀다. 어릴 때 고결한 감정을 노래한 시를 지었다. 산수와 수석 그림을 잘 그렸는데, 처음에는 장조에게 배웠지만, 뒤에는 스스로 사물의 본질에 이르는 것을 의도했다. 장조가 변방 지역으로 좌천된 이후, 서글픔에 다음과 같이 시를 지었다. "이끼 낀 바위는 푸르고 푸른 나머지 강을 마주보고 있고, 개울의 바람은 산들산들 소나무 가지를 움직이네. 세상에 오직 장조만 이를 아는데, 형양으로 유배 가면 어찌 알리." 어떤 사람은 유상이 후에 도술을 얻었다고 말한다.

1. 정심: 『전당시(全唐詩)』11에서는 "정심은 정요(鄭繇)의 아들로서 건원 연간(758-759)에 원주자사(袁州刺史), 대력 연간 초(766)에 비서감이 되었다. 지방관으로 나아가서는 강릉(江陵)의 소윤(少尹)이 되었다."라고 했다. 이 책 제1권에는 이름이 없다.

2. 『채전시집』: 장언원이 스스로 편찬했다고 전하는데 어떤 책인지 오늘날에는 분명하지 않다. 장언원의 저서로는 유명한 『법서요록』 10권 외에 『한거수용(閑居受用)』이 있었음이 송나라 조희곡(趙希鵠)의 『동천청록집(洞天淸祿集)』 서문에 나온다.

3. 심영: 『당조명화록』에는 '능품 중'에 올라가 있다.

4. 유상: 그의 전기는 『전당시』 11 및 『당재자전(唐才子傳)』에 실려 있다. "자가 자하(子夏)이고 팽성 사람이다. 대력 연간에 진사가 되었다. 정원 연간(785-804)에 비부원외랑(比部員外郎)이 되었다가, 우부원외랑(虞部員外郎)으로 (직책을) 옮겼으며, 수년이 지나 검교병부랑중(檢校兵部郎中)으로 옮겼다." 『당서』 「예문지」에 『유상시집(劉商詩集)』 10권이 기록되어 있고, 그 각주에 "정원(貞元)의 비부랑중(比部郎中)"이라는 구절이 있다. 말년에 도술에 몰두했음은 『태평광기』 46 '신선(神仙)'에도 나타난다.

　　또한 『전당시』에 유상이 지은 115편의 시가 실려 있다. 그의 〈화송시(畵松詩)〉에 "수묵으로 언뜻 바위 아래 나무를 완성했는데, (나무가) 꺾이고 손상되어 반만 동굴 속 하늘을 그늘지게 하네(水墨乍成嚴下樹, 摧殘半陰洞中天)."라는 구절이 있어서, 당시에 이미 '수묵'이라는 말이 사용되었음을 알 수 있다. 『당조명화록』에는 '능품 상'에 올라가 있으며 다음과 같이 기록되어 있다. "유상은 관직이 낭중에 이르렀다. 송석, 나무를 그리기 좋아했고 격조와 본성이 고상했다. 당시에 필굉도 소나무와 산, 바위를 잘 그렸는데, 당시 사람은 '유상의 소나무 그림은 외롭고 운치가 있으며,

필굉의 소나무 뿌리 그림은 매우 오묘하다.'라고 했다(劉商. 官爲郞中. 愛畵松石樹木.
格性高邁. 時有畢庶子亦善畵松樹山石. 時人云, 劉郞中松樹孤標, 畢庶子松根絶妙).'

5. 유향형양: 장조는 좌천되어 처음에는 형주사마로 있다가 다시 충주사마로 폄직되
 었다. 유상이 이 시를 짓던 무렵 장조는 아직 형주에 있었다.

劉整,[1] 任秘書省正字[2]. 善山水, 有氣象. 時有**劉之奇**, 亦能山水.

邊鸞,[3] 善畵花鳥, 精妙之極. 至於山花園蔬, 亡不偏寫, 爲右衛
長史. 花鳥冠于代, 而有筆迹[4].

于錫, 善畵花鳥及鷄.

强穎, 善水鳥.

梁廣,[5] 工花鳥, 善賦彩, 筆迹不及邊鸞.

陳庶, 揚州人, 師邊鸞花鳥, 尤善布色.

陳恪, 工山水, 師張鄭, 有氣韻, 人物鞍馬蟲禽並精. **于積善**,[6] 山水妙過
於父一云陳格.

戴重席, 工子女, 極精細.

유정은 비서성의 정자를 맡았다. 산수화를 잘 그렸는데, 기세가 있었다.
당시에 유지기라는 사람이 있었는데 또한 산수화를 잘 그렸다.

변란은 화조를 잘 그렸는데, 정묘함의 극치를 이루었다. 산 속의 꽃과
화원의 채소의 경우 두루 그리지 않은 것이 없었으며, 우위장사가 되었
다. 화조화는 당시에 최고였으며, 작품의 기교가 뛰어났다.

우석은 화조와 닭 그림을 잘 그렸다.

강영은 물새를 잘 그렸다.

양광은 화조를 잘 그렸고 채색에 뛰어났다. 작품의 기교가 변란에 미치
지 못했다.

진서는 양주 사람이다. 변란의 화조화를 배웠는데, 특히 채색을 잘했다. 진각은 산수화를 잘 그렸으며, 장조와 정건(의 화풍)을 배웠고 (작품에) 기운이 있었다. 인물, 말, 새, 벌레 그림은 정묘했다. **아들 진적선**의 경우, 산수화는 그 오묘함이 아버지보다 뛰어났다일설에는 '진격'이라고 한다. **대중석**은 궁정 여인 그림을 잘 그렸는데, (그 필치가) 매우 정밀하고 자세하다.

1. 유정: 이 책 제3권의 '숭복사', '승광사', '장작감'에 그가 그린 작품이 나온다. 또한 단성식(段成式)의 『사탑기(寺塔記)』에서는 그가 안읍방(安邑坊)의 현법사(玄法寺) 만수원(曼殊院) 서쪽 회랑의 벽에 〈쌍송도〉를 그렸다고 했다.

2. 비서성정자: 비서성은 당나라 때 서적과 국사실록, 천문역서 등을 관장하던 기관으로 그 장관을 '감(監)'이라 칭했다. 정자(正字)는 속관으로 교정을 맡는 직책을 말한다.

3. 변란: 주경현의 『당조명화록』에서는 변란을 '묘품 중'에 놓고 다음과 같이 말했다. "변란은 경조 사람이다. 어려서 그림을 배웠는데, 화조화에 가장 뛰어났다. 절지초목화의 오묘한 경지는 일찍이 이전에 없었던 것이다. 혹 그 필치의 경쾌하고 예리함과 채색의 선명함을 관찰해 보면, 새의 다양한 형태를 다하고 화훼의 아름다움을 떨쳤다. 정원 연간에 신라국에서 춤추는 공작을 헌상하자, 덕종은 현무전에 조서를 내려 그 모습을 그리게 했다. 하나는 정면이고 하나는 뒷면이었는데, 비취색 깃털이 생동하고 금빛 깃털이 빛나며, 이어지는 듯한 맑은 소리는 복잡한 음악에 호응하는 것 같았다. 후에 외지로 나가 벼슬할 때 마침내 그 뜻을 마음껏 펼칠 수 있었으나, 택주와 노주(지금의 산시 성 쩌저우澤州와 루저우潞州) 일대에서는 어려운 생활을 했다. 〈옥지도〉는 뿌리와 싹의 형태가 연결되고 매우 정밀한 그림으로 세상에 전해지고 있다. 최근의 절지화조화는 최고에 해당하며, 초목, 벌과 나비, 참새와 매미를 그린 것은 나란히 묘품에 오른다(邊鸞, 京兆人也, 少攻丹靑, 最長于花鳥, 折枝草木之妙, 未之有也. 或觀其下筆輕利, 用色鮮明, 窮羽毛之變態, 奮花卉之芳妍. 貞元中, 新羅國獻孔雀解舞者, 德宗詔于玄武殿寫其貌. 一正一背, 翠彩生動, 金羽輝灼, 若連淸聲, 宛應繁節. 後因出宦, 遂致疏放其意, 困窮于澤潞間. 寫玉芝圖, 連根苗之狀, 精極, 見傳于世. 近代折枝花居其第一, 凡草木蜂蝶雀蟬, 幷居妙品)."

이 책의 제3권에서는 '보응사'의 벽화에 그려진 변란의 모란화를 언급하고, 특히 『사탑기』 하의 「숭인방(崇仁坊)」 '자성사(資聖寺)'에서는 "둥근 탑의 사면 벽에 그려진 화조화는 변란의 그림이다. 약상보살(藥上菩薩)의 머리에 있는 접시꽃 그림

이 특히 아름답다."고 하면서 벽화를 언급하고 있는 반면에, 주경현은 절지화를 중시하는 것이 주목된다.

4. 필적: 용필, 채색, 구도 등과 같이 그림 그릴 때의 기법을 말한다. 아래 '양광' 조에서도 같은 의미로 사용되었다.

5. 양광: 그의 화조화는 『전당시』에 2-3점이 실려 있고, 고황의 「양광화화가(梁廣畵花歌)」와 정곡(鄭谷)의 「해당(海棠)」이 『선화화보(宣和畵譜)』 15 '양광'에 인용되어 있다. 『당조명화록』에는 진서(陳庶)와 함께 '능품 하'에 놓여 있다.

6. 우적선: '우(于)'는 '자(子)'가 되어야 한다. 이 책 제1권에서 '당나라 화가 206명' 중 '진각' 아래 '진각의 아들 진적선'이란 글이 있다. 또한 제3권 '장안 서명사'의 구절 "(서명사) 동쪽의 숭복사 벽면에는 진적선이 그린 〈산수도〉가 있다."에서 당시 진적선이 산수를 잘 그렸음을 알 수 있다.

周昉,[1] 字景玄, 官至宣州長史. 初效張萱畵, 後則小異, 頗極風姿. 全法衣冠, 不近閭里. 衣裳勁簡, 彩色柔麗. 菩薩端嚴, 妙創水月之體蜂蝶圖, 按箏圖, 楊眞人陸眞人圖, 五星圖, 傳於代.

趙博文, 尙書左丞涓[2]之子也. 畵子母犬兔,[3] 善寫貌, 應進士不第. 兄博宣, 亦解畵.

太原王朏,[4] 終劍南刺史. 師昉畵子女菩薩, 但不及昉之精密. 余大父高平公首末提獎之.

鄭寓, 善果[5]之後也. 學昉畵天王菩薩, 有思.

주방은 자가 경현이고 관직이 선주의 장사에 이르렀다. 처음에는 장훤의 그림을 배웠지만 후에는 약간 변했는데, (인물의) 정신과 자태를 매우 극진히 (묘사)했다. 오로지 귀족의 모습을 표준으로 했고 서민들의 모습은 그리지 않았다. (그림에서의) 의상은 (필치가) 힘 있고 (형상이) 간결했으며, 채색은 부드러우면서 화려했다. 보살(을 그린 것)은 단정

하면서 엄중했으며, 〈수월(관음도)〉의 양식을 오묘하게 창조했다〈봉접도〉,
〈안쟁도〉, 〈양진인육진인도〉, 〈오성도〉가 세상에 전해진다.

조박문은 상서좌승 조연의 아들이다. 부녀자, 개, 토끼 그림을 그렸는데
형태를 잘 묘사했다. 진사 시험에 응시했지만 급제하지 못했다. **형 조박
선**도 그림을 이해했다.

태원의 왕굴은 (관직을) 검남자사로 마쳤다. 주방(의 화풍)을 배워 궁
정 여인과 〈보살도〉를 그렸지만 주방의 정밀함에는 미치지 못했다. 나
의 할아버지 고평공(장홍정)은 시종 그를 높이 평가했다.

정우는 정선과의 자손이다. 주방(의 화풍)을 배워 〈천왕상〉과 〈보살도〉
를 그렸는데, 운치가 있었다.

1. 주방: 주경현은 『당조명화록』에서 주방을 높이 평가하여 '상품 중'에 놓았고, 긴 기
 록을 남겼다. "주방은 자가 중랑이고 경조 사람이다. 절도사의 후예로 문장 짓기를
 좋아하고 그림의 오묘함을 깊이 연구했으며 공경과 재상들 사이에서 노닐었으니
 귀공자였다. 형 주호는 말 타기와 활쏘기를 잘했으며, 가서한을 따라 토번을 정벌
 하고 명보성을 탈취하여 그 공로로 집금오가 되었다. 당시 덕종은 장경사를 중수했
 는데, 주호를 불러 '경의 동생 주방이 그림을 잘 그린다고 하니, 짐은 그가 장경사
 의 신상을 그리도록 할 생각인데, 경이 특별히 말 좀 해 주시오.'라고 했다. 수개월
 이 지나 (덕종이) 과연 주방을 불렀고, 주방은 이에 그림을 그렸다. 그림을 그릴 때
 도성 사람들이 구경했는데, 절에서 정원 문에 이르기까지 현명한 자와 어리석은 자
 모두 모였다. 그 오묘함을 언급하는 사람도 있고 그 잘못을 지적하는 사람도 있었
 는데, 의견을 따라 수성하여 그렸다. 1달 넘게 지나서 시비를 따지는 말이 없어졌고
 그 정묘함을 감탄하지 않음이 없었으니, 당시 제일의 화가가 되었다. 또 곽영공의
 사위인 시랑 조종이 한간에게 자신의 초상화를 그리게 한 적이 있었는데, 많은 사
 람들이 그 훌륭함을 찬양했다. 뒤에 (그는) 또 장사 주방에게 그려 달라고 청했다.
 두 화가 모두 뛰어난 명성이 있으므로 곽영공은 두 초상화를 (자신의) 자리 옆에 놓
 았는데 그 우열을 가릴 수 없었다. 조부인이 친정집에 돌아오자 곽영공은 '이것이
 어떤 사람을 그린 것이냐?'고 묻자 '조서방입니다.'고 대답했다. 또 '어떤 그림이
 가장 닮았느냐?'고 물으니 '두 그림 모두 닮았지만 뒤의 그림이 더 훌륭합니다.'고
 말했다. 또 '무엇 때문에 그렇게 말하느냐?'고 하니 '앞의 그림은 한갓 조서방의 모

습만 얻었고, 뒤의 그림은 (모습과) 아울러 그 정신과 기운을 옮겨 조서방의 본성과 웃고 말하는 자태를 얻었습니다.'고 했다. 곽영공은 '뒤에 그린 화가가 누구인가?' 라고 묻자 이에 '장사 직책을 맡고 있는 주방입니다.'라 했다. 이 날 비로소 두 그림의 우열을 정했고 (곽영공은) 비단 수백 필을 주방에게 보냈다. 지금 수도에는 (주방이) 그린 〈수월관음도〉와 〈자재보살도〉가 있는데, 당시 사람들은 '대운사 불당 앞 행도승과 광복사 불당 앞면의 두 신상은 모두 당대에 매우 뛰어난 것이다.'라고 했다. 주방이 선주의 별가에 임명되었을 때 선정사에 〈북방천왕〉를 그렸는데, 꿈속에서 그 형상을 본 적이 있었다. 또 〈사녀도〉를 그린 것은 예부터 지금까지 통틀어 매우 뛰어났다. 〈혼사중연회도〉, 〈유선안무도〉, 〈독고비안곡도분본〉을 그렸고, 또 〈중니문례도〉, 〈강진도〉, 〈오성도〉, 〈복접도〉를 그렸으며, 아울러 여러 초상화 및 〈문선왕 십제자〉 권축 등을 그렸는데, (그 외에도) 지극히 많다. 정원 말년 신라국의 어떤 사람이 강회 지방에서 비싼 값으로 수십 권을 사 들여 본국으로 돌아갔다. 불상, 신선, 인물, 사녀를 그린 그림은 모두 신품이다. 오직 말, 새와 짐승, 초목, 숲과 바위

도50　전 주방(周昉), 〈잠화사녀도(簪花仕女圖)〉(부분)
당, 비단에 채색, 46×180cm, 랴오닝 성 박물관.

는 그 형상을 제대로 표현하지 못했다(周昉, 字仲朗, 京兆人也. 節制之後, 好屬文, 窮丹靑之妙, 游卿相間, 貴公子也. 兄皓, 善騎射, 隨哥舒翰征吐蕃, 取名堡城, 以功爲 執金吾. 時屬德宗修章敬寺, 召皓云, 卿弟昉善畵, 朕欲宣畵章敬寺神, 卿特言之. 經 數月, 果召之, 昉乃下手. 落筆之際, 都人竟觀, 寺抵園門, 賢愚畢至. 或有言其妙者, 或有指其瑕者, 隨意改定. 經月有餘, 是非語絶, 無不嘆其精妙, 爲當時第一. 又郭令 公壻趙縱侍郎嘗令韓幹寫眞, 衆稱其善, 後又請周昉長史寫之. 二人皆有能名, 令公嘗 列二眞置于坐側, 未能定其優劣. 因趙夫人歸省, 令公問云, 此畵何人, 對曰趙郞也. 又云何者最似, 對曰兩畵皆似, 後畵尤佳. 又云, 何以言之, 云前畵者空得趙郞狀貌, 後畵者 兼移其神氣, 得趙郞情性笑言之姿. 令公問曰, 後畵者何人. 乃云長史周昉. 是日遂定二畵 之優劣, 令送錦彩數百段與之. 今上都有畵水月觀自在菩薩, 時人又云, 大云寺佛殿前行道 僧, 廣福寺佛殿前面兩神, 皆殊切當代. 昉任宣州別駕, 于禪定寺畵北方天王, 嘗于夢中見 其形像. 又畵士女, 爲古今冠絶. 又畵渾寺中宴會圖, 劉宣按武圖, 獨孤妃按曲圖粉本, 又畵 仲尼問禮圖, 降眞圖, 五星圖, 扑蝶圖, 兼寫諸眞, 及文宣王十弟子卷軸等至多. 貞元末,

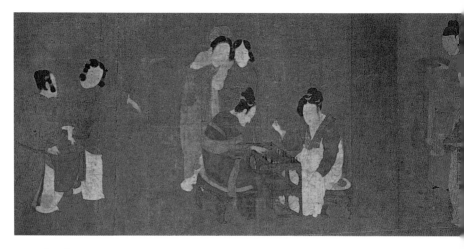

도51 전 주방, 〈쌍륙도(雙六圖)〉(부분)
당, 비단에 채색, 30.7×69.4cm, 미국, 프리어 미술관(Freer Gallery of Art).

新羅國有人于江淮以善價收市數十卷, 持往彼國. 其畫佛像眞仙人物士女, 皆神品也. 惟鞍馬鳥獸草木林石, 不窮其狀)." 상도(上都)는 수도를 말한다.

『태평광기』 213에 인용된 『화단(畵斷)』의 내용은 『당조명화록』과 거의 같다. 『전당시』에 교연(皎然)의 시 〈주장사방화비사문천왕가(周長史昉畵毗沙門天王歌)〉가 있다. 또한 이 책 제3권 '승광사'에서는 주방의 〈수월관음도〉를 들고 있다. 당대의 수월관음도로는 둔황 장경동에서 발견된 비단 그림 〈수월관음도〉 2점이 전해지고 있다. 하나는 프랑스 기메 박물관에, 다른 하나는 영국 국립미술관에 소장되어 있다. 전자는 8-9세기, 후자는 10세기 또는 약간 내려오는 시기의 작품이다. 이 외 현재 주방의 작품으로 전해지는 〈잠화사녀도(簪花仕女圖)〉도50, 〈쌍륙도(雙六圖)〉도51, 〈휘선사녀도(揮扇士女圖)〉도52가 있다

2. 상서좌승연: 『구당서』 137에 전기가 있다. 그는 천보 연간 초에 진사로 급제했고, 덕종 때에 구주자사(衢州刺史)가 되었으며, 대종 때에는 감찰어사(監察御使)가 되었다. 후에 상서좌승이 되었으며 흥원 원년(784)에 죽었고, 사후에 호부상서에 추증되었다.

3. 화자모견토: 『선화화보』 13 '조박문(趙博文)'의 "사녀, 토끼, 개에 특히 뛰어났다(於士女兔犬爲尤工)."에 근거할 때 '자모(子母)'는 '사녀(士女)'의 오기인 듯하다.

4. 태원왕굴: 출신지를 이름 앞에 놓는 방식은 『역대명화기』의 화가전(제4권-제10권)
 기술에서 매우 특이한 경우다. 『당조명화록』에서는 '능품 하'에 놓고 "궁정 여인을
 특히 잘 그렸다(士女之特善也)."고 기록하고 있다. 이에 근거할 때 본문의 '자녀(子
 女)'는 '사녀(士女)'의 오기인 듯하다.
5. 선과: 형택(滎澤, 지금의 허난 성 정저우 시鄭州市 서북쪽) 사람이다. 수나라 때 관
 직이 자사(刺史)와 태수(太守)에 이르렀다. 그의 어머니 최씨는 현명하여 정선과가
 정무를 처리할 때 항상 좌우 사람에게 물어서 일의 처리가 합당하다고 하면 즐거워
 하고 부당하다고 하면 꾸짖었다. 그러므로 정선과는 관직에 있을 때 많은 공적을 남
 겼다. 당나라 때 관직이 검교대리시경(檢校大理寺卿)에 이르렀으며, 기주(夔州)와
 강주(江州)의 자사가 되었다. 그의 전기는 『구당서』 62 및 『당서』 100에 실려 있다.

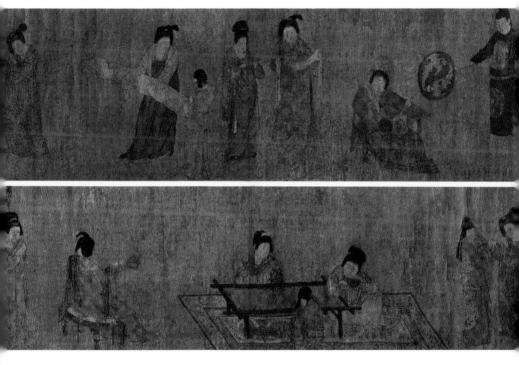

도52 전 주방, 〈휘선사녀도(揮扇士女圖)〉(권)
당, 비단에 채색, 33.7×204.8cm, 베이징, 고궁박물원.

韓滉,[1] 字太沖, 官至金紫光祿大夫, 浙東西兩道[2]節度使, 左僕
射, 同平章事, 封晉國公. 貞元三年, 年六十五, 贈太傅, 諡忠
肅. 工隸書章草, 雜畫頗得形似, 牛羊最佳.
戴嵩,[3] 韓晉公之鎮浙右, 署爲巡官. 師晉公之畫, 不善他物, 唯
善水牛而已. 田家川原亦有意.
嵩弟嶧, 亦善水牛.

한황은 자가 태충이고, 관직이 금자광록대부와 강남의 동도 및 서도의
절도사, 좌복야, 동평장사에 이르렀으며, 진국공에 봉해졌다. 정원 3년
(787)에 향년 65세였으며, 태부에 추증되었고 시호가 충숙이다. 예서
와 장초에 뛰어났고 잡화에서는 형사를 상당히 갖추었다. 소와 양 그림
이 가장 훌륭하다.
대숭은 한황이 (소주자사, 절강절도사가 되어) 강남에 재임했을 때 순
관으로 임명되었다. 한황의 그림을 배워, 다른 대상은 잘 그리지 못하
고 오로지 물소만 잘 그렸다. 시골집과 강과 평원(의 농촌 풍경을 그린
것)에는 운치가 있다.
대숭의 동생 대역 또한 물소를 잘 그렸다.

1. 한황(723-787): 전기가 『구당서』 129 및 『당서』 126 '한휴(韓休)'에 덧붙여 실려
 있다. 그는 대종과 덕종 시기의 고결한 관리이며 정치가였다. 대력 연간 초에 이부
 낭중급사중(吏部郎中給事中), 대력 6년(771)에 호부시랑판도지(戶部侍郎判道支)
 가 되었다. 그동안 재정기구의 숙정을 단행했다. 대력 12년(777)에 홍수의 피해가
 컸는데, 그 피해를 거짓으로 올린 죄로 진주자사(晉州刺史)로 좌천되었고 이윽고
 강남으로 전출되었다. 소주자사(蘇州刺史), 강남 동도 및 서도의 단련관찰사(團練
 觀察使)를 겸하라는 명령을 받았다. 이 책 한황의 평전은 이 시기부터 시작하고 있다.
 강남에 재임하던 이 무렵은 그에게 공적으로나 사적으로나 매우 중요한 때였다.
 건중 4년(783)에 주체의 난이 일어나 중국 북부는 혼란에 빠져 있었다. 이때 한황
 은 강남의 행정구역 안에서 경제적 안정을 도모하고 군대의 훈련에 힘쓰며 중원 지
 방으로 향하는 물자 수송로를 확보하는 동시에, 중앙 정부가 강남으로 옮길 경우를

상정하여 각지에 요새의 축성을 준비했다. 흥원 원년(784)에는 검교이부상서(檢校吏部尚書)에 임명되었고, 이듬해 정원 원년(785)에는 검교좌복야동평장사(檢校左僕射同平章事)에 임명되었다. 정원 2년 봄에 진국공에 봉해졌고, 이후에 강회전운사(江淮轉運使)에 임명되었으며, 강남의 풍부한 물자를 피폐한 중원으로 옮기는 일을 총감독했다.

한황은 재상 한휴(韓休)의 아들로 명문 출신이었다. 하지만 그는 "성격이 검소하고 뜻이 공명했다."는 기록처럼 옷은 수수하고 집은 초라했지만 이를 개의치 않았다. "특히 글씨에 뛰어나고 아울러 그림을 잘 그렸다."고 하지만 "그림은 급한 일이 아니기 때문에 스스로 그 능력을 숨기고 그것을 다른 사람에게 전하지 않았다."(『구당서』)『당서』에서는 그에 대해서 "거문고 연주를 좋아했다. 글씨는 장욱의 필법을 얻었고, 그림은 종친인 한간과 겨룰 만했다. 스스로 말하기를 '정필할 수 없으면 글씨와 그림을 논하지 않았다. 급한 일이 아니기 때문에 스스로 숨기고 다른 사람에게 전하지 않았다.'라 했다."라고 적고 있다. 즉 예술 활동은 그에게 급한 일이 아닌 한가한 일이라 생각되었다. 한편 학문의 방면에서는『역』과『춘추』를 좋아하여『춘추통례(春秋通例)』및『천문사서의(天文事序議)』각 1권을 저술했다.

『당조명화록』에서는 다른 관점에서 한황을 기록하고 있다. 그를 높이 평가하여 품제는 '묘품 상'에 올려놓았다. "한황은 덕종 때의 재상이다. 건중 연간 말년에 (주체의 난으로) 수도가 함락되어 혼란이 일어났을 때 마침내 육도를 통괄하는 절도사를 겸하고 진해군강절동서 겸 형호홍악 등의 도(道)의 절도사, 중서령, 진국공이 되었다.『당서』를 살펴보니, '한황은 천부적인 재능에 총명하고 정신이 바르며, 행동이 분명하고 신중하며, 훌륭한 계책을 두루 시행했으며, 법령의 시행은 엄중하여, 만 리까지 원망이 없었다.'라 했다. 그러나 공적인 업무에서 물러난 뒤 평소에는 그림을 좋아했는데, 격조가 높고 뛰어났다. 장승요와 양자운 위에 있다. 또한 글씨와 그림을 배웠는데 그림은 육탐미(의 화풍)을 배웠고, 글씨는 장욱(의 것)을 배웠다. 그림은 (사물이) 생성하는 자취를 체현했고, 글씨는 자연의 이치에 합치했다. 당시 덕종이 말을 몰고 남쪽으로 순행할 때, 천하의 병사를 소집했다. 비록 양절에서 병사가 일어나서 한황은 잠시 마음이 수고로웠지만, (그림의) 6가지 법칙의 오묘함에서 필치의 정미함을 숨길 수 없었다. 농촌의 풍속을 잘 그렸고, 인물과 산수는 그 오묘함을 다했다. (그림을) 논의하는 사람은 '나귀와 소는 눈앞(에 보이는) 가축이지만 그 형상을 가장 그리기 어렵다. 오직 한황만이 이 분야의 뛰어난 능력으로 오묘함을 다할 수 있었다.'고 했다. 세상의 그림들 중에는 종종 그의 작품이 있는데, 어떤 사람은 그의 지본(紙本)을 얻은 경우가 있었다. 그 그림은 또한 설직에 비견되며, 묘품 상에 놓인다(韓滉, 德宗朝宰相, 當建中末, 值玆喪亂, 遂兼統六道

節制, 出爲鎭海軍江浙東西兼荊湖洪鄱等道節度使中書令晉國公. 按唐書, 公天縱聰明, 神幹正直. 出入顯重, 周施令猷. 出律嚴肅, 萬里無虞. 然嘗以公退之外, 雅愛丹青, 調高格逸, 在僧繇子云之上. 又學書與畫, 畫則師于陸, 書則師于張. 畫體生成之踪, 書合自然之理. 時車駕南獵, 征天下兵. 雖兩浙興寺 暫勞心計, 而六法之妙, 無逃筆精. 能圖田家風俗, 人物水牛, 曲盡其妙. 議者謂, 驢牛雖目前之畜, 狀最難圖也. 惟珍公于此工之, 能絕其妙. 人間圖軸, 往往有之, 或得其紙本者, 其畫亦薜少保之比, 居妙品之上也)."

이처럼 주경현은 한황을 찬양하고 있다. 요컨대 한황은 광의의 문인화가라 해도 좋겠다. 이 책의 구절 "잡화에서는 형사를 상당히 갖추었다. 소와 양 그림이 가장 훌륭하."라고 한 것은 한황이 강남에 재임할 때 "농촌, 풍습, 인물, 물소를 그렸다."는 것의 일부만 지적한 것이다. 그래서 한황이 강남의 전원적인 정취를 즐겨 그렸다는 것은 장안의 귀족적인 미술이 주류를 이루던 당나라에서 특이한 것이다. 검소와 절약을 좋아했다는 한황의 반귀족적인 성격이 강남의 전원적인 생활 정취에 깊이 공감했음을 보여 주는 것이다.

다만 주시해야 할 점이 있다. 주체의 난이 일어났을 때 한황이 강남에서 요새 축성을 위해 상원현(上元縣, 쟝쑤 성 쟝닝 현江寧縣)의 사찰과 도관 40여 곳을 허물고 그곳의 재목으로 석두성(石頭城)의 건축물을 세웠으며 사찰의 청동 종을 녹여 병기를 주조했는데,(『구당서』) 이런 정책은 종교미술에 대한 그의 인식 태도를 단적으로 보여 준다. 즉, 그의 유교적 정치이념을 알 수 있는 것이다.

한황의 작품으로 전해지는 것으로는 〈오우도(五牛圖)〉도53가 있다.

2. 제동서양도: 강남 동도와 서도를 말한다. 원래 정관 연간에 설치된 강남도(江南道)는 관할 지역이 너무 넓어서, 개원 연간에 동도와 서도로 나뉘었다. 동도는 그 관할

도53 전 한황(韓滉), 〈오우도(五牛圖)〉(부분)
당, 비단에 채색, 20×139cm, 베이징, 고궁박물원.

지역이 지금의 장쑤 성 남부와 저장 성, 푸지엔 성에 해당하고, 서도는 지금의 장시 성과 후난 성, 안후이 성 남부 및 후베이 성 동부에 해당한다.

3. 대숭: 『당조명화록』에서는 '묘품 하'에 놓고 "대숭은 일찍이 산과 연못, 물소의 형상을 그렸는데, 그 야성과 근육, 골격의 오묘함을 다 표현했다. 그러므로 묘품에 놓는다(戴嵩, 曾畫山澤水牛之狀, 窮其野性筋骨之妙, 故居妙品)."라 했다.

李漸, 官至忻州[1]刺史. 善蕃人蕃馬[2]騎射射雕, 放牧川原之妙. 筆迹氣調, 古今亡儔.

子仲和[3], 能繼其藝, 而筆力不及其父. 今相國令狐公,[4] 奕代[5]爲相, 家富圖畫, 卽忻州外孫[6]. 家有小畫人馬幛, 是尤得意者. 憲宗[7]曾取禁中, 後却賜還, 嘗以示余.

蕭祐,[8] 畫山水, 甚有意思, 爲桂州觀察使.

周太素, 終尚書郎, 善畫花鳥佛像.

麴庭,[9] 善山水, 格不甚高, 但細巧耳.

蕭悅,[10] 協律郎, 工竹一色, 有雅趣.

이점은 관직이 흔주자사에 이르렀다. 외국인과 외국 말, 말 타고 활 쏘는 그림, 독수리를 화살로 맞추는 그림, 방목하는 그림, 강과 평원 그림의 오묘함이 뛰어났다. 그의 필치는 기운이 있어서 옛날이나 시금이나 비견(될 화가)이 없었다.

이점의 아들 이중화는 그(이점의) 기예를 계승했지만 필력이 아버지에 미치지 못했다. 지금의 재상 영호공은 대대로 재상이었고, 집에 그림이 많았다. 흔주의 외손이어서 집에 사람과 말을 그린 작은 병풍이 있었는데, 이것은 특히 뜻을 얻은 작품이다. 헌종(805-820 재위)은 (이것을) 궁궐에서 취했는데, 후에 오히려 (영호공에게) 하사하여 돌려주었다.

(영호공이 이것을) 나에게 보여 준 적이 있다.

소우(?-828)가 산수를 그린 것은 매우 운치가 있었다. 계주관찰사가 되었다.

주태소는 (관직을) 상서랑으로 마쳤다. 화조와 불상을 잘 그렸다.

국정은 산수를 잘 그렸다. (그림의) 격이 그렇게 높지는 않고 다만 세세하고 정교할 뿐이다.

소열은 협율랑을 지냈다. 대나무 그림에 뛰어났는데 한결같이 우아한 정취가 있었다.

1. 혼주: 혼주는 수나라 개황 연간에 설치되었고 관할 지역은 지금의 산시 성[山西省] 딩상[定襄], 신 현[忻縣] 등에 해당한다. 관할 현청(縣廳)은 수용(秀容, 지금의 신현)에 있었다.

2. 번인번마: 나가히로 도시오는 '번(蕃)'을 '번(番)'으로 보고 넓게 외국으로 해석했다. 즉, 번인(蕃人)을 토번인만 가리키는 것이 아니라 중국 주변의 외국인으로, 번마(蕃馬)를 외국산 말로 보았다.

3. 중화: 이중화는 『당조명화록』 '능품 중'에서 "외국 말, 오랑캐 부락, 매와 개, 날짐승과 들짐승의 종류를 잘 그렸는데, 그 오묘함을 다 얻었다(能畫番馬戎 夷部落鷹犬鳥獸之類, 盡得其妙)."라고 기록되어 있다. 이를 통해 볼 때 본문의 "아버지의 기예를 계승했다."는 외국인과 외국 말 그림에 뛰어났음을 뜻한다.

4. 금상국영호공: 나가히로 도시오는 영호공(令狐公)을 선조 때 재상 영호도(令狐綯, 795-872)라고 보았다. 그의 전기는 『구당서』 172 및 『당서』 166에 있는데, 이점과의 관계는 기록되어 있지 않다. 그는 자가 자직(子直)이고 경조 화원(華原, 지금의 산시 성陝西省 야오 현耀縣 동남쪽) 사람으로 당나라 문학가 영호초(令狐楚, 766 또는 768-837)의 아들이다. 문종 대화 연간에 급제했고, 무종 때 호주자사(湖州刺史)가 되었으며, 선종 때 관직이 재상에 이르렀다. 의종 때 하중(河中), 선무(宣武), 회남(淮南) 절도사를 맡았다. 후에 방훈(龐勛)이 반란을 일으켰을 때 서주남면초토사(徐州南面招討使)의 직책을 맡아 그를 공격했지만 실패하여 봉상절도사(鳳翔節度使)로 편직되어 죽었다.

5. 혁대: 여러 대(代). 혁세(奕世).

6. 혼주외손: 혼주자사를 지낸 이점의 외손을 말한다.

7. 헌종: 이순(李純, 778-820)을 말한다. 당나라 순종(順宗)의 아들로서 805년부터

820년까지 재위했다. 재위 기간에 돈강(頓江)과 회수(淮水)의 세금을 정리하여 궁정의 재정을 충실하게 했다. 또 번진(藩鎭) 장령(將領)들의 알력을 이용하여 번진의 반란을 진압하여 당나라 왕조의 통치를 확고히 했다. 원화 15년(820)에 환관에 의해 피살되었는데, 이후로 당나라 왕조는 환관들이 전횡을 휘두르는 국면을 맞았다.

8. 소우: 그의 전기가 『당서』 169에 실려 있는데, 『구당서』 168의 '소호(蕭祜)'와 같은 사람이다. 문종(文宗, 827-839) 때 급사중 위온(韋溫)은 소우를 '임천의 벗'이라 칭했다. 자가 우지(祐之)이고, 난릉 사람이다. 좌습유(左拾遺)가 되었고 고공랑중(考功郎中)이 되었다. 이후를 『구당서』에서는 다음과 같이 말하고 있다. "통이 크고 우아하며 옛것을 좋아했다. 특히 그림을 좋아했다. 이전 시대의 종요와 왕희지의 서법, 소(蘇) 아무개와 장(張) 아무개의 필세 등 그 진위를 편찬한 것이 20권이 되었는데, 원화 연간 말(820)에 임금에게 바쳤다. 임금은 이를 훌륭히 여겨 병부랑중(兵部郎中)을 제수했다. 외직으로 괵주자사(虢州刺史)가 되었고, 내직으로 태상소경(太常少卿)이 되었다. 간의대부(諫議大夫)로 옮겼다가, 다음달 계주자사(桂州刺史), 어사중승(御史中丞), 계관방어관찰사(桂管防禦觀察使)가 되었다." 또한 "소우는 조용히 담담하게 은퇴했으며, 거문고 연주를 좋아했다. 시와 글씨, 그림이 오묘했다. 마음을 자연에서 노닐도록 했으며, 하루 종일 시를 노래하면서 유명한 사람이나 고사들과 노닐었다."고 했다. 그의 작품은 이 책 제3권 '어사대'에서 언급하고 있다.

9. 국정: 『당조명화록』에서는 '능품 중'에 올라 있으며, 전기는 없다.

10. 소열: 그의 경력인 협율랑(協律郎)에 관해서는 『당어림(唐語林)』 3 「상예(賞譽)」의 구절 "이위공(李衛公)이 제서(淛西)에 부임하자, …… 당시 항주(杭州)에 협율랑 소열이 있었는데, 대나무를 잘 그렸다."가 있다. 또한 『백씨장경집(白氏長慶集)』 12 「화죽가병인(畫竹歌幷引)」에서는 "협율랑 소열은 대나무를 잘 그렸는데, 세상에 그와 비슷한 사람이 없다. 소우 또한 스스로 매우 귀중히 여겼다. 해가 가도록 그의 대나무 줄기 하나, 가지 하나를 얻으려 해도 얻지 못하는 사람이 있었다. (소열은) 내가 천부적으로 대나무를 좋아함을 알고 홀연히 대나무 15줄기를 그려주어 은혜롭게 받았다. 나는 그 뜻을 고맙게 생각하고 그 기예를 높이 샀지만, 답례로 줄 것이 없어서 노래를 지어 보답했다. 모두 186자다(協律郎蕭悅善畫竹, 擧時無倫, 蕭亦甚自秘重, 有終歲求其一竿一枝而不得者. 知予天與好事, 忽寫一十五竿, 惠然見投. 予厚其意, 高其藝, 無以答貺, 作歌以報之, 凡一百八十六字云)."라고 했다. 보답으로 지은 〈화죽가(畫竹歌)〉는 다음과 같다.

"식물 중 대나무를 그리기 어려워서, 오늘까지 이를 그렸다 하더라도 비슷하게 그린 화가가 없었네. 소열이 그리면 유독 진짜에 가까웠으니, 그림이 있은 이래

(그가) 유일한 사람이라네. 다른 사람이 대나무 줄기를 그리면 옹이를 살지게 하지만, 소열이 그린 대나무 줄기는 가늘며 마디마디 솟아 있네. 다른 사람이 그린 대나무 가지 끝은 죽은 듯 나약하게 늘어져 있지만, 소열이 그린 가지는 살아 있어 잎마다 움직이네. 뿌리에서 생긴 것이 아니라 뜻에서 생기고, 죽순에서 완성되는 것이 아니라 필치로 완성되었구나. 야외의 못가와 강가 언저리가 만나는 곳에 (있는 대나무는 모두) 빽빽한 2그루에 15줄기로다. 대나무의 고운 자태를 잃지 않을 정도로 예쁘면서, 시원스럽게 바람과 구름 낀 형세를 얻었구나. 머리를 들어 홀연히 보니 그림 같지 않고, 귀를 기울여 조용히 들으니 소리가 있는 듯하다. 서쪽에 있는 그루의 7가지는 강력하고 힘차, 천축사 앞 바위 위에서 보이네. 그윽한 자태와 아득히 먼 생각은 사람들이 구별하기 어렵고, 그대와 서로 돌아보며 한갓 크게 한탄하네. 소열이여, 소열이여, 나이 들었다고 애석해 하지 마라. 손이 떨리고 눈이 흐리며 머리가 눈같이 희구나. 스스로 절필할 때라고 말하니, 지금부터 대나무 그림을 얻기가 더욱 어렵겠네(植物之中竹難寫, 古今雖畵無似者. 蕭郞下筆獨逼眞, 丹靑以來惟一人. 人畵竹身肥擁腫, 蕭畵莖瘦節節竦. 人畵竹梢死羸垂, 蕭畵枝活葉葉動. 不根而生從意生, 不笋而成由筆成. 野塘水邊殷岸側, 森森兩叢十五莖. 嬋娟不失筠粉態, 蕭颯盡得風烟情. 擧頭忽看不似畵, 低耳靜聽疑有聲. 西叢七莖勁而健, 省向天竺寺前石上見. 幽姿遠思少人別, 與君相顧空長嘆. 蕭郞蕭郞老可惜, 手顫眼昏頭雪白. 自言便是絶筆時, 從今此竹尤難得)."

張志和,[1] 字子同, 會稽人. 性高邁, 不拘檢, 自稱烟波釣徒, 著玄眞子十卷. 書迹狂逸, 自爲漁歌, 便畵之, 甚有逸思. 肅宗朝官至左金吾衛錄事參軍. 本名龜齡, 詔改之. 顔魯公與之善, 陸羽等嘗爲食客.

장지화는 자가 자동이고 회계 사람이다. 성품이 고매하고 (세속에) 구속되지 않았으며, 스스로 '연파조도'라고 했다. 『현진자』 10권을 저술했다. 글씨의 필치는 (법식을 벗어나) 분방하고 뛰어났다. 스스로 〈어가〉를 짓고 그것을 그렸는데 매우 운치가 있었다. 숙종 때 관직이 좌금

오위, 녹사참군에 이르렀다. 원래 이름은 귀령인데 조서에 의해 이름을 바꾸었다. 안진경이 그와 친하게 지냈으며, 육우 등은 그의 식객이 되었다.

1. 장지화: 장지화는 『당조명화록』에서 왕묵, 이영생(李靈省)과 함께 '일품'에 놓여 있다. 일품은 신품, 묘품, 능품 외에 화법에 구속되지 않은 이색 화풍을 가리킨다. "장지화는 연파자라고도 부르는데, 항상 동정호에서 고기를 잡고 낚시를 했다. 처음에 안진경이 오흥을 통치할 때 그의 높은 절개를 알고 〈어가〉 5수를 주었다. 장지화는 (이것을) 권축으로 만들고 구절에 따라 형상화했는데, 인물, 고깃배, 날짐승과 들짐승, 안개가 자욱한 물결, 청풍과 명월 모든 것이 문장에 따라 그 오묘함을 다했으니, 당시에 우아한 시가 되어 깊은 자태를 얻었다(張志和, 或號烟波子, 常漁釣于洞庭湖. 初顔魯公典吳興, 知其高節, 以漁歌五首贈之. 張乃爲卷軸, 隨句賦象, 人物舟船鳥獸烟波風月, 皆依其文, 曲盡其妙, 爲世之雅律, 深得其態)." 여기에서는 〈어가〉가 안진경이 지은 것으로 되어 있어 본문과 상반된다.

 안진경의 「낭적선생원진자장지화비영(浪跡先生元眞子張志和碑咏)」(『흠정전당문欽定全唐文』 7권)에서는 장지화의 창작 태도에 대해 말하고 있다. "성품이 산수 그리기를 좋아했다. 모두 술에 취하면 흥이 나서 북을 치며 피리를 불렀다. 어떤 때에는 눈을 감고 어떤 때에는 등을 돌리고 붓을 춤추게 하고 먹을 공중에 날리게 하니 (그림은) 박자에 따라서 완성되었다……(性好畫山水, 皆因酒酣乘興, 擊鼓吹笛, 或閉目, 或背面, 舞筆飛墨, 應節而成……)."

2. 육우: 자가 홍점(鴻漸)이고 복주(復州) 경릉 사람인데 생애가 확실하지 않으며 804년경에 죽었다. 스스로를 '상저옹(桑苧翁)' 또는 '동풍자(東風子)'라고 불렀다. 항상 문을 닫고 책을 저술했으며 관리가 되기를 원하지 않았다. 음악에 정통하여 한때 악관이 되었다. 당시 여류시인 이계란(李季蘭) 및 승려 교연과 교류했다. 차 마시기를 좋아하는 것으로 당시에 이름이 났으며, 다도(茶道)를 깊이 연구했다. 그가 지은 『다경(多經)』은 차나무의 종류, 찻잎의 제조 및 차를 평가하는 경험 등이 많이 담겨 있어, 후세에서는 그를 '다성(多聖)'으로 여겼다. 시도 잘 지었는데, 현재에는 몇 수가 전해질 뿐이다.

侯莫陳廈,¹ 字重搆, 工山水, 用意極精.

會稽僧道芬, 鄭町處士滎陽人, 梁洽處士, 天台項容²處士,³ 青州吳恬處士一名玢, 字建康, 已上並畫山水. 道芬格高, 鄭町淡雅, 陽洽美秀, 項容頑澀, 吳恬險巧.⁴ 恬有畫山水錄, 記平生所畫在絹素者, 凡百餘面, 傳之好事. 自云, 初夢寐, 有神人指授畫法. 恬好爲頑石, 氣象深險, 能爲雲, 而氣象蓊欝⁵.

후막진하는 자가 중구이고 산수를 잘 그렸는데, 구상이 매우 정밀했다.
회계 스님 도분, 처사 정정형양 사람, 처사 양흡, 천태의 처사 항용, 청주의 처사 오염일명 분이고 자는 건강, 이상 (5명)은 모두 산수를 잘 그렸다. 도분은 격조가 높고, 정정은 담박하면서 우아하고, 양흡은 아름답고 수려하며, 항용은 완고하면서 거칠다. 오염에게는 『화산수록』이라는 저서가 있는데, (자신이) 일생 동안 비단에 그린 작품이 모두 100여 점이며 (이를) 호사가에게 전했다고 (그 책에) 기록해 두었다. (오염) 스스로 "처음에 꿈속에서 신선이 화법을 지도하고 전수해 주었다."고 말했다. 오염은 거친 바위를 그리기 좋아했는데, 기상이 깊고 험준했다. (또) 구름을 잘 그렸는데 그 기상의 품격과 운치가 왕성했다.

1. 후막진하: 후막진이 성이고 하(廈)가 이름이다. 북방민족 출신이다.
2. 항용: 형호(荊浩)의 『필법기(筆法記)』에서는 "항용산인의 수석 그림은 (필치가) 뻣뻣하고 거칠며, 필치의 모서리에 흔적이 없다. 먹의 사용은 오로지 깊은 경지를 얻었고, 붓의 사용에는 전적으로 골(骨)이 없다. 그러나 자유분방하면서도 현묘한 기상을 잃지 않았다(項容山人樹石頑澀, 稜角無蹤. 用墨獨得玄門, 用筆全無骨. 然于放逸不失眞元氣象)."라 했다.
3. 회계승도분 …… 천태항용처사: 『당조명화록』에서 도분, 양흡, 항용은 전기가 없이 모두 '능품 하'에 올라가 있다.
4. 도분격고 …… 오염험교: 나가히로 도시오는 격고(格高), 담아(淡雅), 미수(美秀), 완삽(頑澀), 험교(險巧) 등이 산수화에서 구체적인 대상의 표현을 비평한 것이라고 보았지만, 이 문장만으로는 그들이 그린 산수화의 세계를 해석하는 것이 어렵다고 했다.

王默,[1] 師項容, 風顚酒狂. 畵松石山水, 雖乏高奇, 流俗亦好.
醉後以頭髻取墨, 抵於絹畵. 王默早年授筆法於台州鄭廣文虔.
貞元末, 於潤州歿, 擧柩若空, 時人皆云化去. 平生大有奇事.
顧著作知新亭監時, 默請爲海中都巡, 問其意云, 要見海中山水
耳. 爲職半年, 解去, 爾後落筆有奇趣. 顧生[2]乃其弟子耳. 彦遠
從兄監察御史厚, 與余具道此事, 然余不甚覺默畵有奇.

왕묵은 항용(의 화풍)을 배웠다. 성미가 괴팍하여 술을 먹고 난폭하게
행동했다. 송석, 산수를 그렸는데, 고고하고 기이한 맛이 부족하다 할
지라도 세속 사람들이 또한 좋아했다. 술을 마신 후, 머리카락 다발에
먹을 묻혀 비단에 내던졌다. 왕묵은 어릴 때 태주 정건에게서 필법을
전수받았다. 정원 말년(804)에 윤주에서 죽었는데, 관을 들자 속이 빈
것 같아서, 당시 사람들은 모두 신선이 되어 하늘로 날아갔다고 말했
다. (그는) 일생 동안 기괴한 사건을 많이 겪었다. 저작랑 고황이 지신
정감으로 있었을 때, 왕묵이 해중도순이 되기를 청해 그 의도를 물으니
"바다의 산수를 보고자 할 뿐이다."고 말했다. 그 직책에 반 년 있다 벗
어던지고 떠났는데, 그 이후 그림을 그리면 기괴한 운치가 있었다. 고
생은 그의 제자였다. 나 장언원의 사촌형으로 감찰어사를 지낸 장후가
나에게 이 일을 모두 말했다. 그러나 나는 왕묵의 그림에 기괴함이 있
는지 깊이 깨닫지 못하겠다.

1. 왕묵: 『당조명화록』 '일품'에 거론된 세 사람 중 하나인 왕묵(王墨)과 동일인으로
 생각된다. "왕묵은 어떤 사람인지 모르겠다. 또한 그 이름을 모르겠다. 발묵으로 산

수를 잘 그렸기 때문에, 당시 사람들은 왕묵이라 불렀다. 자연에서 자주 노니면서 항상 산수, 송석, 숲을 그렸다. 그의 성품은 매우 소탈하고 술을 좋아했다. 그림을 그리려 할 때에는 먼저 술을 마시고 취한 후에 먹을 뿌렸다. 어떤 때는 웃으면서 또 어떤 때는 시를 읊조리며 급히 (화면을) 발로 밟고 손으로 문질렀다. 또 어떤 때는 붓을 휘두르고 어떤 때는 붓으로 쓸어내며 어떤 때는 담묵을 사용하고 어떤 때는 농묵을 사용했다. 그러자 형상에 따라 산이 되고 바위가 되고 구름이 되고 물이 되었다. 모두 손에 반응하여 뜻에 따르니 문득 자연의 조화가 일어난 듯했다. 구름과 안개를 묘사해 내고 바람과 비를 채색하여 완성하니 이것은 흡사 신묘한 기교와 같았다. 굽어 살펴봐도 먹의 얼룩진 흔적을 보지 못했는데, 모든 사람들이 신기하다고 했다(王墨者不知何許人, 亦不知其名, 善潑墨畫山水, 時人故謂之王墨. 多游江湖間, 常畫山水松石雜樹. 性多疏野, 好酒. 凡欲畫圖障, 先飮, 醺酗之後, 卽以墨潑. 或笑或吟, 脚蹙手抹. 或揮或掃, 或淡或濃, 隨其形狀, 爲山爲石, 爲雲爲水. 應手隨意, 倏若造化. 圖出雲霞, 染成風雨, 宛若神巧. 俯觀不見其墨汚之迹, 皆謂之奇異也)."

2. 고생: 고황(顧況)이라는 학설이 있지만 정확하지 않다. 왕묵의 제자답게 고생의 창작 태도가 일품적 경향을 띠고 있는 사실은 봉연(封演, 726- ?)의 『봉씨견문기(封氏見聞記)』(봉연이 몸소 겪은 경험과 언행, 고사 등을 기록한 책)에서 확인할 수 있다. "당나라 대력 연간에 오나라 관리로 고라는 성을 가진 인물은 산수화를 그리면서 제후의 저택을 두루 돌아다녔다. 그림을 그릴 때마다 먼저 땅에 수십 폭의 비단을 늘어뜨린 뒤, 먹을 갈고 또 여러 색채를 조화시켜 각각 그릇 하나에 담았다. 그리고 수십 명의 사람들로 하여금 피리를 불거나 북을 치게 하고, 수백 명의 사람들로 하여금 소리를 통일시켜 고함을 지르게 했다. 고 아무개는 비단으로 된 두루마리를 입고 비단으로 머리를 묶고서, 술을 마시고 반쯤 취해서 돌면서 비단 화면 (속)으로 달려갔다. 그리고 먹물을 들고 비단 위에 여울처럼 뿌린 다음에 여러 색을 뿌렸다. 그리고 나서 긴 두건으로 (먹물과 색을) 뿌린 곳을 덮고 여러 사람들로 하여금 앉아 누르게 하고, 조금 있다가 두건을 잡고 끌어당기면서, 두루 빠짐없이 왔다 갔다 했다. 그런 뒤에 필묵을 가지고 형세를 따라 형태를 만드니, 산이나 크고 작은 섬의 형상이 되었다. 무릇 그림이라는 것은 담박하고 우아한 일이다. 지금 고 아무개가 눈을 부릅뜨고 북을 치면서 전쟁을 치루는 형상이 있으니, (이것이 어찌) 그림의 오묘함이겠는가(大歷中, 吳士姓顧, 以畫山水歷抵諸侯之門. 每畫, 先帖絹數十幅于地, 乃硏墨汁及調諸彩色, 各貯一器, 使數十人吹角, 擊鼓, 使百人齊聲噉叫. 顧子着錦襖錦纏頭, 飮酒半酣, 遶走絹帖, 取墨汁灘寫于絹上, 大寫諸色, 乃以長巾覆于所寫之處, 使人坐壓, 已執巾而曳之, 回環旣遍, 然後以筆墨隨勢開決, 爲峯巒嶋嶼之狀. 夫畫者澹雅之事, 今顧子瞋目鼓噪, 有戰象, 其畫之妙者乎)."

해제

『역대명화기』와 장언원 그리고 그의 예술사상

장언원의 생애

장언원은 당나라에서 3대에 걸쳐 재상을 배출한 명문 세습귀족 출신으로 중국 서화사에서 중요한 위치를 차지하고 있는『역대명화기』와『법서요록(法書要錄)』을 저술했다. 하지만 그에 관한 기록은 너무나 적은 편이다.『당서(唐書)』와『구당서(舊唐書)』의「열전(列傳)」부분에 이름이 등장하나, 독립된 조항으로 있는 것이 아니라 조부 '장홍정(張弘靖)'전에 장문규(張文規)의 아들로만 소개되어 구체적인 행적을 추적할 수 없다. 여기저기 흩어져 있는 다른 자료에서 발견되는 내용도 단편적이어서 충분한 정보를 제공하지 못한다. 후대 사람들은 이러한 자료를 통해 그의 자취를 대충 유추할 수 있을 뿐이다.

장언원의 선조는『박물지(博物志)』를 지은 진(晉)나라 장화(張華)이며, 당나라 때에는 그의 고조 장가정(張嘉靖), 증조 장연상(張延賞), 조부 장홍정이 각각 현종(玄宗, 712-756), 덕종(德宗, 779-804), 헌종(憲宗, 805-820) 시대에 재상을 지냈다. 장언원은 장홍정의 첫째 아들 장문규의 맏아들로 태어났다. 장언원이 태어난 연대는 정확하지 않지만, 장경(長慶) 연간(821-823) 초에 그의 조부 장홍정이 유주(幽州)에서 주극융(朱克融)의 난을 만나 집안의 수장품을 잃었을 때, 장언원이 "아

직 츤세(齔歲)에 이르지 않았다."[1]라고 한 것으로 보아 영구치가 나는 츤세를 7-8세로 계산할 경우에 그의 출생 시기를 815-816년으로 짐작할 수 있다.

장언원은 대중(大中) 연간(847-859) 초에 관직이 좌보궐(左補闕)에서 상서사부원외랑(尙書祠部員外郞)으로 올라갔으며,[2] 861년에는 서주자사(舒州刺史)를 지냈다.[3] 그리고 건부(乾符) 연간(874-879)에는 대리경(大理卿)에 이르렀다가 875년경에 죽었을 것이라 추측된다.[4]

그는 박학하고 문장에 남다른 재주가 있었다.[5] 이것은 『법서요록』과 『역대명화기』를 통해 충분히 논증될 수 있고, 또한 그가 『속당력(續唐歷)』의 편찬에 참여한 사실에서도 드러난다. 『당력(唐歷)』은 숙종(肅宗, 756-762) 시대에 유방(柳芳)이 편찬한 당나라 역사책인데, 여기에는 대력(大曆) 연간(766-779) 이후의 사적이 빠져 있었다. 그래서 선종(宣宗, 846-859)이 칙명을 내려 최귀종(崔龜從), 위오(韋澳), 이순(李荀), 장언원 등에게 원화(元和) 연간(806-816)의 역사를 편년체로 편집하도록 맡겼고, 대중 5년(851)에 감수자 최귀종이 이를 조정에 헌상했다.[6]

장언원이 가진 사상적 배경에 대해서는 직접 참고할 만한 자료가 없지만, 그의 집안은 유교, 도교, 불교에서 두루 영향을 받은 듯하다. 그의 고조 장가정은 도교의 선법(仙法)을 전수받은 사마승정(司馬承靖)에게서 가르침을 받았으며,[7] 증조 장연상은 유가의 성선을 섭렵했디.[8] 또한 장언원의 숙조부 장심(張諗)이 교우한 이약(李約)은 『도덕경』을 재해석할 정도로 도교에 심취한 사람이었다.[9] 그의 집안과 불교의 관계는 장언원의 『삼조대사비음기(三祖大師碑陰記)』에서 알 수 있다. 증조 장연상은 안사의 난 이후에 대부분의 절과 탑이 폐허가 된 낙양에 부임하면서 숭산(崇山)의 사문(沙門) 징소(澄沼)를 초빙하여 대성선사(大聖善寺)를 재건했다. 그리고 회남(淮南)에 있을 때에는 삼조대사(三祖大

師)의 시호와 탑액(塔額)을 내리도록 조정에 주청했다.[10]

가문의 이러한 사상적 분위기는 장언원의 회화론에 어느 정도 반영되었으리라 생각된다. 『역대명화기』의 「그림의 근원을 서술하다」에서는 유가적 사상이 기조를 이루고 있으며, 「고개지, 육탐미, 장승요, 오도자의 붓 쓰는 방법을 논하다」와 「그림의 양식, 용구 및 모사를 논하다」에서는 도가적 사상이 토대를 이루고 있다. 또한 제3권 「두 수도와 기타 지역의 사찰 및 도관의 벽화를 기록하다」에서는 무종(武宗)의 폐불(廢佛)정책에 의해 파손되었던 무수한 불교 유적을 기록하고 있을 정도[11]로 불교에 대한 관심을 나타내고 있다.

『역대명화기』에 나타난 저술 태도 및 동기

장언원이 『역대명화기』를 저술할 때 서화(書畵)를 어떠한 태도로 다루고 있으며 또 거기에는 어떠한 동기가 작용했는가를 고찰할 필요가 있다. 이 점이 만당(晚唐)의 시대적 상황과 당시를 바라보는 장언원의 시대관, 그리고 작품 평가에 대한 보수주의적 태도 등을 설명해 주기 때문이다.

고조, 증조, 조부, 부친, 그리고 장언원에 이르는 장씨(張氏) 문중의 부귀와 권세는 그들이 대대로 살아 온 저택에서 잘 나타난다. 『당서』 127권에서는 사순리(思順里)에 있던 장씨 문중의 저택에 대해 "건물의 화려함과 웅장함은 그 당시에 최고였으며 5세대를 지나는 동안 증축하거나 수리하는 일이 없었다. 당시 사람들은 '삼상장가(三相張家)'라고 불렀다."[12]고 했다. 장언원 집안의 수장품도 이러한 영광과 더불어 시작되었다. 『법서요록』「서문」에서는 장언원 집안 대대로 전해지는 서화는 고조 하동공(河東公, 장가정)이 명품을 수장한 것에서 비롯되었다고 기록하고 있으며,[13] 『역대명화기』「그림의 근원을 서술하다」에서도 고조

하동공과 증조 위국공(魏國公, 장연상)이 명품을 수집했다[14]고 적고 있다. 조부 장홍정에 이르러서, 집안 수장품은 왕가의 것과 비견될 정도에 이르렀다.[15] 집안 수장품을 왕권에 의한 수장품에 비견한 것이 서화의 양적인 면 때문인지 질적인 면 때문인지는 분명하지 않지만, 장언원은 「그림의 흥기와 쇠퇴를 서술하다」에서 서화가 역대 왕조의 흥망성쇠를 거쳐 장씨 집안에 이르는 과정을 서술하면서 서화란 왕권을 강화하고 백성을 교화하는 등 "나라를 유지하는 큰 보물이고 나라의 혼란을 다스리는 법도"[16]라고 했다. 따라서 장언원은 서화의 수집과 가문의 융성을 자연스럽게 연결시킬 수 있었던 것 같다.

장언원의 가문이 권세를 잃으면서 동시에 집안의 서화 수장품도 유실되었다. 이것은 두 차례에 걸쳐 일어났다. 1차 유실은 장홍정이 태원(太原)에 절도사로 부임했을 때의 일이다. 환관 위홍간(魏弘簡)은 자신의 말을 듣지 않는다고 장홍정을 시기하다 그의 허물을 찾을 수 없자 헌종에게 장씨(張氏)가 서화를 많이 가지고 있다고 여러 차례 간언했다. 이로 인해 장씨 집안이 모은 수집품 중 많은 명품이 궁중으로 들어갔다.[17] 2차 유실은 위홍간과 결탁하고 있던 재상 원진(元稹)에 의해 장홍정이 축출되어 유주(幽州)의 절도사로 부임했을 때 일어났다. 그의 막하에 있던 주극융과 그 지방 군사들의 반란에 의해 집안 수장품이 파손되었던 것이다.[18]

이렇게 장언원 집안의 서화 수장품이 유실된 요인 중 하나인 환관은 현종(玄宗)이 양귀비를 총애하여 향락에 빠지자 궁중 사무를 관장하면서 세력을 얻었다. 그들은 만당에 와서는 무종(武宗, 840-846), 선종(宣宗, 846-859), 의종(懿宗, 859-873) 등의 천자를 옹립하는 동시에 전권을 마음대로 행사하여 통치체제를 어지럽혔다. 장언원이 살았던 기간(815-875)에만 무려 8명의 왕이 교체되었으며, 그중 경종(敬宗, 824-826)은 재위기간 2년 만에 환관에 의해 시해를 당했다.

성당(盛唐) 이후에는 세력이 강해진 중소지주계급 출신의 사대부와 세습귀족 사이에 알력이 심해지면서 급기야 신진사대부를 대표하는 우승유(牛僧孺)와 세습귀족을 대표하는 이덕유(李德裕) 사이의 당쟁, 즉 '우이(牛李)의 당'이 일어나기에 이르렀다. 이덕유는 장언원의 조부 장홍정이 태원절도사(太原節度使)로 부임했을 때 그 막하의 장서기(掌書記)가 되었으며, 장홍정이 환관 위홍간의 모함을 받아 집안의 수장품을 헌종에게 헌납했을 때 장홍정을 대신하여 서화와 함께 헌종에게 올리는 글을 지은[19] 인물로 장언원의 집안과 밀접한 관계에 있었다. 『역대명화기』의 일부가 저술된 대중 원년(847)에 이덕유는 자신의 정적 우승유가 죽은 뒤 환관에게 거역하여 파면을 당했다.

세습귀족인 장언원이 신진사대부에 대해 비판적 견해를 표명한 이유는 무종의 폐불정책에서 찾을 수 있다. 신진사대부들은 육조 시대 이후 귀족사회의 초세속적 · 외래적 문화를 청산하고 사회적 · 민족적 관심을 회복하기 위해 신(新)유학적 경향을 띠었고, 국가 재정에 도움이 되는 동전을 주조하기 위해 불상 주조를 금했으며, 농민 생산자층을 확보하기 위해 출가를 막으려 했다. 그 결과 귀족사회와 결탁했던 불교는 당나라 말기에 탄압을 받게 되었다.[20] 장언원은 이런 현상에 대해 "우상은 파괴되었다 할지라도 불법을 소멸시킬 수는 없다. 불법은 탑에 있는 것이 아니며, 비석에 있는 것도 아니다."[21]라고 하면서 불교 후원자로서의 입장을 표명한다.

절도사(節度使) 제도는 당나라 초기에는 변방에서 실시되었으나 안사의 난 이후로 내지(內地)에서도 실시되었다. 절도사는 중앙통치 권한에서 벗어나 자치권을 행사한 군벌집단이었다. 헌종은 약화된 왕권을 다소 강화시키면서 절도사에 대한 지배권을 회복하는 듯했다. 장홍정이 유주(幽州)에 절도사로 부임한 것도 이때였다. 그러나 유주는 가장 완강한 반(反)왕권적인 번진(藩鎭) 중 하나인 노룡(盧龍)에 속한 지방

이었으며 '안사의 난'의 주역인 안록산과 사사명을 성인(聖人)으로 떠받들고 있었다.[22] 오랫동안 부귀에 익숙해 있었고 또 유주의 풍습을 알지 못했던 장홍정이 유주에 부임하자 그 지방 사람들은 당황했다.[23] 더구나 장홍정은 안사의 난이 유주에서 시작되었다고 생각하여 부임 초에 그 풍습을 개혁하고자 안록산의 무덤을 파헤치고 관을 훼손했다.[24] 이것은 그의 막하에 있던 위옹(韋雍)과 장종후(張宗厚) 등이 유주 지방 군졸의 사기를 저하시킨 것과, 장홍정이 병사들을 부당하게 대우한 것 등과 결합해 그 지방 사람들이 반란을 일으키는 요인으로 작용했다.[25] 이 반란에 의해 장씨 집안의 수장품은 파손되었다. 당나라 말기에 헌종의 정책이 실패로 돌아가자 나라 전체가 혼란스러워져 결국 당나라는 멸망하게 되었다.

이렇게 장언원 집안의 수장품을 유실시킨 요인들이 활개를 치는 만당(晚唐) 때, 장언원은 잃어버린 옛 명품을 보지 못한 것을 한탄하면서 잃었던 서화를 수집하고 보수하고 감상하는 데 온 정열을 기울였다. 그는 서화 1권, 또 1폭을 얻을 때마다 이것들을 하루 종일 정성스럽게 엮어서 완성했고, 구입할 만한 것을 발견하면 입던 옷을 팔고 식량을 줄이면서까지 수집했다. 이러한 행동을 보고 처자와 노복들이 비웃었으며, 심지어 어떤 사람은 하루 종일 무익한 일을 해서 결국 무슨 도움이 되겠느냐고 질문했지만, 장언원은 "만약에 무익한 일을 다시 하지 않는다면 얼마 되지 않는 삶을 어떻게 즐길 수 있겠는가."라고 대답했다. 장언원이 서화를 애호하는 경향은 점점 더 독실해져 일종의 벽(癖)에 이르렀다.[26] 그는 보통 사람이 보기에 지나칠 정도로 잃어버린 서화에 대해서 애착을 가졌으며 그의 수집과 감상은 편집광에 가까웠다. 하지만 이것은 그에게 유한한 삶을 위한 유일한 즐거움이 되었다. 그래서 장언원은 서화를 감상하는 즐거움에 관해서 다음과 같이 심정을 표현했다.

맑은 새벽의 고요한 경치나 대나무 창으로 된 소나무 집(을 그림에서 감상하면,) 제후의 부귀를 보잘것없이 생각하고 하나의 표주박(을 가지고 자연에서 지내는 안회의 삶)도 번거롭게 생각하게 되었다. (나는) 몸 밖의 번잡스러운 생활에 그다지 뛰어나지 못했지만, 글씨와 그림에 대한 관심은 버린 적이 없었다. (글씨와 그림 앞에 서면) 이미 망연히 말을 잊고 흔쾌히 감상했다.[27]

만당 시기에 진사(進士) 출신들의 사상이 초기의 유가적 입신주의(立身主義)에서 후기의 도가적 생활로 이행하면서 자연에 은둔하는 성향을 띠는 것[28]과는 달리, 장언원은 사회의 불안에 직면한 개인 생활의 결핍을 서화의 감상에서 충족한 것이다. 서화가 그에게 지니는 의미가 가문의 영광의 결실임을 생각할 때 이러한 태도는 과거의 영광에 대한 집착으로도 볼 수 있다.

이러한 보수주의적 태도는 그가 『법서요록』과 『역대명화기』를 저술한 동기에서도 엿보인다. 그는 『법서요록』의 서문에서 다음과 같이 밝혔다.

하동공은 서예작품에 뛰어났으며, 특히 큰 글씨를 잘 썼다. 본전에서는 "서법을 배우지 않았지만 그의 작품은 천연스러운 맛이 있고 힘차고 웅장한 기운이 있었다."라고 했다. 증조 위국공은 어려서 스승의 가르침을 받았으며 작품의 오묘함은 종요와 장지의 경지에 닿았다. 그리고 편지 글씨는 더욱 흡족한 작품이 되었다. 대부 고평공은 종요의 서법을 배웠으며 포주와 협주에 부임해 거주할 때부터는 그의 작품은 왕헌지의 것과 비슷했다. 대사의 벼슬에 있을 때에는 왕희지의 것과 비슷했다. 이렇게 서체가 3차례 변한 것은 그 당시 칭송받은 바였다. …… 부친 상서는 어려서부터 먹의 오묘한 경지에 몰입하여 서법을 두루 갖추었다. 나(장언원)은 어려서부터 어른이 되기까지 배워서 식견에는 익숙했지만 결국 한 자도 제대

로 쓸 수 없었다. 나는 이것을 밤낮으로 자책했다. 그렇다 할지라도 수장과 감식은 날로 발전했다. 이로 인하여 옛날부터 내려온 서론(書論)을 모으니 모두 100편, 이를 묶어 10편으로 만들어서 『법서요록』이라 했다.[29]

선조들의 서예작품을 평가하는 동시에 스스로를 그들과 견주면서 부족함을 자책한 것이 찬술의 동기가 되었던 것이다. 이러한 태도는 『역대명화기』에서도 나타난다. 장언원은 "글씨는 필법을 얻지 못했고, 글자의 모양새도 만들어지지 않았다. (이렇게 내가) 가문의 명예를 실추시킨 행위는 평생에 걸쳐 고통이 되었다. 나의 그림은 또한 필치가 마음에 들지 않아도 다만 스스로 즐길 뿐이다."[30]라고 하면서 자기가 선조의 예술적 경지에 이르지 못한 것은 가문의 영광을 실추시킨 것이라고 생각했다. 한편으로 그는 전전긍긍하면서 마음속에서 명예와 이익을 다투는 사람의 행동보다 자기의 행동이 더 어질다고 하면서 스스로를 위안했다.[31] 이어서 장언원은 죽어서 서화의 귀신이 되는 것이 살아 있는 완고한 신선보다 훌륭하다고 생각한 양나라 도홍경의 의지가 자신의 글씨와 그림 세계를 정묘하게 만들었다고 해석하면서 자기도 글씨와 그림에 애착이 없을 수 없다고 했다.[32] 이것은 글씨와 그림에 대한 애착을 통해 자신의 작품세계가 도홍경처럼 깊어지기를 바라면서 가문의 명예를 되찾으려는 장언원의 의도로 파악할 수 있다. 이러한 노력의 결과로, 장언원은 작품세계의 깊이에 관한 소기의 목적을 달성하시 못했지만, 대신 서화의 견식과 감상안을 키워 『법서요록』과 『역대명화기』를 저술할 수 있었다. 이것은 조상에 대한 자격지심에서 시작해 스스로를 분발시킨 성과이기 때문에 조상의 명예 회복이라는 관점에서 볼 수 있다. 그래서 장언원이 서화를 좋아하는 사람은 자신의 두 책(『법서요록』과 『역대명화기』)을 가지면 글씨와 그림에 관해서는 완벽해진다[33]고 자부한 것도 같은 맥락에서 생각할 수 있다.

『역대명화기』의 구성 및 찬술 과정에 관한 문제

『역대명화기』의 형식이 어떻게 구성되어 있고 그 찬술 시기가 언제인지에 대한 문제는 장언원의 회화론을 논의하는 데 직접적인 관련이 없는 듯 보인다. 그러나 앞에서 말했듯이 장언원의 회화론 연구는『역대명화기』에 한정될 수밖에 없기 때문에『역대명화기』의 형식을 어떻게 해석하느냐 하는 문제는 장언원의 회화론 연구에서 큰 비중을 차지한다. 특히 일반적으로 서문에 작가의 기본적 사유 방향이 제시되기 때문에『역대명화기』에서「서문」에 해당하는 부분을 규명하는 것은, 다양한 회화론이 얽혀 있는 이 책에서 장언원이 취한 기본적인 회화관을 이해하는데 중요한 부분이다.

지금까지 장언원에 관해 발표된 많은 논문은 주로 이 문제를 다루고 있으며 그 연원도 오래되어, 청나라 시기의『사고제요(四庫提要)』에서 시작하여 오늘날까지 이른다. 그만큼 이 문제는『역대명화기』연구에서 중요한 비중을 차지한다. 그 결과, 놀라운 성과를 이루었고 접근하는 방식도 다양해졌다.

현존하는『역대명화기』전 10권은 다음과 같은 형식과 내용으로 되어 있다.

제1권: 敍畵之源流, 敍畵之興廢, 敍歷代能畵人名, 論畵六法, 論畵山
 水樹石
제2권: 敍師資傳授南北時代, 論顧陸張吳用筆, 論畵體工用搨寫, 論
 名價品第, 論鑑識收藏購求閱玩
제3권: 敍自古跋尾押署, 敍古今公私印記, 論裝背褾軸, 記兩京外州
 寺觀畵壁, 述古之秘畵珍圖
제4권: 敍歷代能畵人名, 畵家傳

제5권: 畫家傳

제6권: 畫家傳

제7권: 畫家傳

제8권: 畫家傳

제9권: 畫家傳

제10권: 畫家傳

이것은 크게 전반부(제1권-제3권)와 후반부(제4권-제10권)로 나눌수 있다. 전반부는 회화와 그 역사에 관한 기초 이론을 중심으로 회화전반에 걸친 광범한 서술을 수록하고 있어 화론(畫論)이라고 불리며, 후반부는 상고 시대부터 당나라 말기 회창 연간(841)에 이르기까지 화가들의 전기를 수록하고 있어 화가전(畫家傳)이라고 불린다.

여기서 전체 목록을 잘 살펴보면 2가지 사실이 발견된다. 하나는 『법서요록』에서 보이는 「서문」 부분이 없다는 점이다. 다른 하나는 제1권 내용 중 성격이 다른 「역대 화가의 이름을 서술하다」가 실려 있는데, 이 내용과 비슷한 「역대 화가의 이름을 서술하다」가 제4권에 또 나온다는 사실이다. 또한, 『역대명화기』 외에 이것과 내용이 유사한 『명화엽정록(名畫獵精綠)』 6권이 따로 후세에 전해진다. 『명화엽정록』의 저자에 대해, 북송 시대 곽약허의 『도화견문지(圖畫見聞志)』에서는 "무명씨(亡名氏)"로 처리하고 있으나, 남송 시대 조공무(晁公武)의 『군재독서지(郡齋讀書志)』에서는 "당나라 장언원 찬"으로 밝히고 있다.[34] 후자가 사실이라면 『명화엽정록』 6권과 『역대명화기』 10권의 관계를 설명해야할 것이다.

위의 두 의문점에 대해서 지금까지 나온 학설을 2가지로 요약하면 다음과 같다. 하나는, 『역대명화기』 제1권의 「역대 화가의 이름을 서술하다」가 중복되었으며 이는 『역대명화기』가 2차 또는 3차에 걸쳐 편찬되

었다는 사실을 보여 준다는 것이다. 다른 하나는, 『역대명화기』가 저술되기 전에 이미 『명화엽정록』이라는 초본이 있었고 이것을 보완하여 『역대명화기』가 만들어졌다는 학설이다.

처음으로 『역대명화기』의 형식에 의문을 제기한 책은 『사고제요(四庫提要)』다. 여기서는 아무런 근거 없이 『명화엽정록』은 "결코 장언원이 저술한 것이 아니며 조공무의 학설은 틀렸다."라고 하면서 다음과 같이 기록했다.

제1권에 기록된 화가 인명 370명에 관해서는 뒤편에서 그 전기를 모두 나열하고 있다. 그렇기 때문에 제1권에 기록된 화가 인명편은 그저 중복된 느낌을 준다. 아마 이 책은 처음에 제3권이었는데, (이때는) 화가 이름만 기록했다가 사적(事蹟)과 평론을 보충하면서 뒤에 연결시켜 놓고 앞부분의 인명편을 빼지 않은 것이라고 생각한다. 그러므로 (이것은) 중복되어 나오는 것이다.[35]

이 주장은 현행본 제1권에서 제3권까지가 최초의 책이고 나중에 제4권에서 제10권에 이르는 화가전이 만들어졌다는 2차 편찬설이다.

이 주장에 이어 일본의 도타니 캔유(堂谷憲勇)는 『벽림랑관총서(碧琳郎館叢書)』에서 『명화엽정록』 6권 중 3권을 찾아내어 이것과 『역대명화기』의 내용을 비교하면서 서로 유사한 부분이 상당히 많다는 점에 근거하여 단순히 "조공무의 학설은 틀렸다."라고 하기에는 설득력이 없다고 주장했다. 그래서 "『명화엽정록』의 내용이 『역대명화기』와 대체로 동일한 근거를 가진 것으로 인식되는 한에는 이것이 장언원의 학설에서 나왔다는 점을 인정해야 하며, 책으로서 완전한지 아닌지 또는 정밀한지 소략한지 등을 따로 물어야 한다."[36]고 주장하면서 『명화엽정록』은 후대 사람이 경솔하게 옮겨 적은 것이라는 위작설을 제시했다.

한편 도타니 캔유는 『역대명화기』의 편찬에서 착간(錯簡, 차례가 잘못된 것을 말함)이 있음을 주장했다. 그 근거로 처음 든 예가 『법서요록』으로, 이 책은 간단한 서문과 상·하 각 5권의 목록이 앞부분에 놓여 있고 본문은 이것에 연결되는 등 정련된 저술임에 반해, 『역대명화기』는 서문 없이 바로 「그림의 근원을 서술하다」로 시작한다고 지적했다. 특히 그는 「그림의 흥기와 쇠퇴를 서술하다」의 후반부에 있는 "나 장언원의 집안은 대대로 (작품을) 좋아하고 숭상했다."에서 "때는 대중 원년 정묘년이다."까지를 『역대명화기』의 서문으로 보았다. 그리고 도타니 캔유는 『역대명화기』를 계승한다고 밝히고 있는 송나라 곽약허의 『도화견문지』, 남송 등춘의 『화계(畫繼)』의 형식에 맞추어 『역대명화기』의 형식을 재조정했다. 그는 「서문」 부분을 앞에 놓고 뒤이어 「역대화가의 이름을 서술하다」를 놓았으며, 다음에 제4권에서 제10권에 이르는 화가전을 붙이고, 제1권에서 제3권까지의 화론 부분을 마지막에 놓으면서 '서(敍)'는 '서'대로 '논(論)'은 '논'대로 함께 묶어 놓았다.

다나카 도요조(田中豊藏)의 논문[37]은 서문을 추출해 낸 도타니 캔유의 주장을 비판하면서 「그림의 근원을 서술하다」와 「그림의 흥기와 쇠퇴를 서술하다」는 서로 연결된 하나라고 주장했다. 그리고 도타니 캔유가 서문 부분으로 끊은 단락인 "나 장언원의 집안은 대대로 (작품을) 좋아하고 숭상했다."는 앞뒤 내용상 역사를 개관한 내용과 교차하면서 글을 짓게 된 유래를 말한 것으로 도저히 임의로 끊을 수 없다고 하면서 문리적(文理的) 입장에서 논의를 했다. 계속해서 그는 「그림의 근원을 서술하다」 역시 머리글로서 충분한 근거를 갖고 있다고 주장하면서 북송 시대의 『선화화보(宣和畫譜)』에서 휘종이 직접 쓴 「서문」을 그 예로 제시했다.

다나카 도요조는 『사고제요』가 주장하는 '2차 편찬설'을 따르고 있으나 「역대 화가의 이름을 서술하다」는 현재 위치에 있는 것이 자연스

럽다고 주장했다. 그리고 『법서요록』 「서문」에 명백하게 『역대명화기』 전(全) 10권이라고 쓰여 있기 때문에 현재 형식은 엄연히 장언원에 의한 것이며, 『법서요록』은 『역대명화기』보다 뒤에 편찬된 것이라고 보았다.

나카무라 시게오(中村茂夫)는 「역대명화기논고(歷代名畫記論考)」에서 이전까지 나온 주장에 대해 자기의 견해를 밝히고 장언원의 회화론을 다루었다.[38] 그는 앞의 주장에 대해 하나하나 검증해 가면서 그 부적절함을 논했다. 먼저 『역대명화기』 본문 안에 있는 원주(原注) 역시 장언원이 기술한 것임을 증명했다. 이럴 경우에 제3권 「두 수도와 기타 지역의 사찰 및 도관의 벽화를 기록하다」의 원주인 "대중 7년(853)에 현재 황제(인 선종)이 신하에게 이 명화(의 행방)을 묻고, 마침내 수자자사인 노가사에게 찾아가서 (명화를) 상납하도록 했다."는 기사에 따른다면, 도타니 캔유의 설, 즉 「그림의 흥기와 쇠퇴를 서술하다」의 마지막 구절인 "때는 대중 원년(847) 정묘년"을 『역대명화기』의 찬술 시기로 보는 것은 잘못이라고 논증했다. 또 그는 「그림의 근원을 서술하다」와 「그림의 흥기와 쇠퇴를 서술하다」를 하나의 서문으로 보는 다나카 도요조의 견해에 찬동하면서도 그 서문은 제2권과 제3권에 해당하는 것이 아니라 제4권에서 제10권까지의 화가전에 대한 것이라고 했다. 그 이유로서 「그림의 흥기와 쇠퇴를 서술하다」의 뒷부분이 논리상 화가전에 연결된다는 점을 들었다. 그러면서 그는 새로운 견해를 제시했다. 3차 편찬설이 그것이다. 이것은 제1권의 「그림의 근원을 서술하다」, 「그림의 흥기와 쇠퇴를 서술하다」, 「역대 화가의 이름을 서술하다」와 제4권에서 제10권에 이르는 화가전이 1차 편찬되었고, 그 뒤 2차로 증보되었으며, 마지막으로 전체에 걸쳐 원주가 덧붙여지고 교정이 이루어졌다는 것이다.

『명화엽정록』이라는 초본에 따라 『역대명화기』가 저술되었다는 주장은, 『사고제요』의 주장에 대해 "대개 초고를 『명화엽정(名畫獵精)』이라 하고 뒤에 역대의 (화가) 약전을 계속해서 덧붙여 따로 『역대명화기』를

만들었다."[39]고 한 청나라 주중부(周中孚)의 『정당독서기(鄭堂讀書記)』에서 시작되었다. 『사고제요변증(四庫提要辨證)』에서도 주중부의 주장이 믿을 만하다고 하면서 이를 따르고 있다.[40] 그러나 이 주장을 지지할 수 있는 근거를 전혀 제시하지 못했다.

이러한 견해는 도타니 캔유가 『명화엽정록』의 일부를 발견한 뒤에 최근에 와서 오카무라 시게루(岡村繁)에 의해 다시 제기되었다. 그는 주중부의 견해에 찬동하면서 "중국어문학 입장에서 본서 연구의 결함을 보충하고 찬술 과정을 명백히 하고자"[41] 새로운 접근방식을 시도한다.

오카무라 시게루는 먼저 『역대명화기』의 현재 형식이 『도화견문지』와 다르다고 밝혔다. 『도화견문지』에서는 인명 목록이 제1권 화론 가운데 있는 것이 아니라 제2권, 제3권, 제4권의 화가 약전에 들어가 있다는 사실을 주지하면서, 『역대명화기』 제1권의 「역대 화가의 이름을 서술하다」는 제4권 앞에 있었다가 후대에 제1권으로 옮겨졌다고 주장하면서, 그 시기를 서지학적 입장에서 가늠했다. 즉, 권자본의 시대가 끝나고 책자본이 유행하는 송명(宋明) 시대에 들어와서 후대 사람이 열람을 편하게 하기 위해 그렇게 만들었다는 것이다. 그리고 제4권에 「역대화가의 이름을 서술하다」가 그대로 존재하게 된 까닭은 후대에 개편한 사람이 최소한 목록만이라도 『역대명화기』의 원형을 남겨 놓고자 한 배려의 흔적이라는 것이다.

그런데 오카무라 시게루가 역점을 두고 다루는 것은 『명화엽정록』과 『역대명화기』의 관계다. 그는 도타니 캔유가 『명화엽정록』을 분석한 내용에 근거하되 두 책 모두를 장언원의 저술로 보는 것이 타당하다고 보았다. 그러면서 두 책의 용어나 표현을 비교하면서, 『역대명화기』가 『명화엽정록』을 수정 보완한 결정판이라는 결론을 내렸다. 『명화엽정록』의 문장에서 사용되었던 당시의 속어적 표현이 『역대명화기』 찬술의 단계에서 전통적 문어 표현으로 고쳐 쓴 흔적을 찾을 수 있다는 논리다.

이에 따라 그는 『역대명화기』의 찬술 과정을 정리했다. 처음에는 『명화엽정록』의 뒤편에 있는 화론과 화사(畵史)가 저술되었고 이것을 바탕으로 역대 화가의 전기와 자신의 화론을 수정, 보완했다는 것이다. 뒤에 『명화엽정록』을 바탕으로 『역대명화기』가 만들어졌는데, 이때 제4권의 「역대 화가의 이름을 서술하다」가 제1권으로 옮겨지고 화가 약전과 전체의 서론인 「그림의 근원을 서술하다」와 「그림의 흥기와 쇠퇴를 서술하다」가 저술되었는데, 이는 847년경의 일이다. 뒤이어 『명화엽정록』의 뒤편에 있는 화론 6편 외에 나머지 화론이 새로 만들어졌다는 것이다.

이상과 같이 『역대명화기』의 찬술 과정에 관한 여러 학설들은 때로 논리적 비약이 있지만,[42] 대체로 공통된 견해를 지적하자면 「그림의 근원을 서술하다」와 「그림의 흥기와 쇠퇴를 서술하다」가 『역대명화기』 전체의 서문에 해당한다는 것이다. 나카무라 시게오는 이 2편이 제4권에서 제10권까지의 화가 전기에 대한 서문에 해당한다고 보았다. 하지만 그 역시 『역대명화기』가 3차에 걸쳐 편찬되었으나 현재의 형식은 장언원에 의해 이루어졌다고 보면서 2편을 화가 전기에서 빼내서 『역대명화기』의 앞부분에 놓았기 때문에 사실상 2편이 전체의 서론 역할을 함을 인정하고 있다.[43] 오카무라 시게루도 몇 개의 화론이 새로 저술되어 보충되었다고 했지만 「그림의 근원을 서술하다」와 「그림의 흥기와 쇠퇴를 서술하다」가 전체의 서론임을 말하고 있다.

『역대명화기』가 몇 차례에 걸쳐 저술된 것은 사실이나 그 과정을 명확히 규정할 수 없는 오늘날에는 현재의 『역대명화기』 형식을 그대로 수용하여 「그림의 근원을 서술하다」와 「그림의 흥기와 쇠퇴를 서술하다」를 전체 서문으로 간주하여도 별 무리가 없어 보인다. 『법서요록』 서문에서 "『역대명화기』 전 10권"으로 명시한 것이 현재의 전 10권과 일치하기 때문에 현재의 『역대명화기』 형식이 장언원에 의해 구성되었다고 보는 것이 타당하기 때문이다.

장언원의 예술사상

『역대명화기』는 오늘날 보아도 현대 미술론에 뒤지지 않는 다양하고 심층적인 이론으로 구성되어 있다. 앞에서 제시한 『역대명화기』의 차례에서도 알 수 있지만, 다루고 있는 내용으로는 그림의 기원과 정의 및 역사, 그림의 6가지 법칙에 의한 비평, 형상사유와 표현, 산수화의 형성과 전개 및 양식적 변천, 스승과 제자의 양식적 전승 관계, 작품의 시대와 환경, 서화용필동론(書畵用筆同論)에 따른 조형기법, 양식론, 품평과 그림값, 예술성과 희귀성, 안료와 그 배합, 감식과 수장, 발문과 낙관, 배접과 표구 등이 있다. 여기서는 이 중 역사적인 의미를 갖는 몇 가지 예술론에 대해서만 기술하겠다.

그림의 정의와 서화동원론: 문학과 그림의 관계

장언원은 그림에 대한 정의를 밝히는 것으로 『역대명화기』를 시작한다. 아울러 문자와 그림의 관계를 말하면서, 둘은 처음에는 서로 분화되지 않은 한 몸이었다가 나중에 문자는 뜻을 나타내기 위해, 그림은 형태를 전달하기 위해 서로 분화되었음을 밝히고 있다. 이렇게 그림의 정의와 근원 및 분화를 이야기하는 것은 장언원에게 어떤 의도가 있지 않았을까 생각된다.

그림이란 교화를 완성하고 인륜을 도우며 자연의 신비로운 변화를 연구하고 (그) 미묘한 이치를 헤아리는 것이다. (이 때문에) 그림은 육경(의 교리)와 같은 역할을 하고, (그 변화가) 네 계절과 나란히 움직인다. (또한) 천연스럽게 발생하는 것이지 인위적인 행위에 의한 것이 아니다. …… 이때에 글씨와 그림은 한 몸이었으며 (둘로) 나누어지지 않았다. …… (이것으로는) 뜻을 전달할 수 없었기 때문에 글자가 나타났고, 형

태를 볼 수 없었기 때문에 그림이 나타났다. (이렇게 그림과 글자가 분화된 것은) 천지와 성인의 뜻이다.[44]

장언원은 그림이라는 것이 개인적 흥취를 벗어나서 "교화를 완성하고", "인륜을 돕는" 교육적 기능과 '인생을 위한 예술' 로서의 역할을 수행해야 함을 명확하게 밝히고 있다. 또 회화는 자연의 진리와 변화를 깊이 연구하고 육경(六經)과 같은 역할을 수행한다면서, 회화와 육경을 일치시킴으로써 유가 사상에 바탕을 둔 자연의 도, 성인의 도를 회화의 내용으로 규정했다. 물론 이러한 사상은 유가의 시론(詩論)이나 악론(樂論)에서 전통적으로 내려오는 것인데, 다만 장언원은 이러한 회화의 정의 및 역할의 이론적 근거를 서화동원(書畵同源)에서 찾고 있다. 결론적으로 장언원은 문자와 그림의 발생론을 사실적인 측면이 아니라[45] 가치론적인 측면에서 말하는 것이다.

중국 예술사에서 음악과 문학은 처음부터 높은 수준을 유지했으며 그에 따른 사회적 가치를 획득하고 있었다. 이는 위진남북조 시대에 와서 문자와 연관 있는 글씨로 전이되어 왕희지와 왕헌지 같은 서예가에 의해 뛰어난 작품과 이론서가 나왔고, 이는 다시 회화에 영향을 주어 발전했다. 그러나 위진남북조 시대에 회화가 높은 사회적 가치를 획득했다고 하지만 문학이나 서예에 미치지는 못했다. 이에 서예보다 사회적 인식이 낮았던 회화가 단순히 잡기에 불과한 것이 아니라 한층 높은 정신적 작용의 소산임을 규명하기 위해 서예와 대립하는 현상이 일어났다. 유송(劉宋) 시대의 왕미(王微)는 글씨와 그림을 더욱 밀착시켜 서예 기법을 회화에 응용하면서 서화동필론(書畵同筆論)[46]을 주장함과 동시에, 가치적인 면에서도 그림은 성인의 경전인 『주역』과 한 몸이어서 서예처럼 자연의 이치를 추구한다고 주장했다.[47] 진(陳)나라의 요최(姚最) 역시 그림이 문자보다 시간적으로 앞서서 『역』에서 나왔음에도, 오히려 글씨

를 높이 평가하고 그림을 낮추는 당시 풍조에 불만을 표현했다.[48]

　주목해야 할 점은 왕미나 요최가 그림의 사회적 가치를 고양하기 위해 한결같이 근원론으로서『역』을 들고 나왔다는 것이다. 장언원도 이러한 영향을 받아『역』을 그림의 정의 및 역할에 결부했다고 볼 수 있다. 다만 장언원이 글씨와 그림을 발생적으로 선후가 없는 동원(同源)으로 대등하게 보았다는 점이 다른데, 이는 장언원이 살던 시대의 변화된 사회적 인식에서 기인한다.[49]

　그러면 왕미와 요최가 똑같이 내세우는, 그러면서 장언원의 서화동원의 상태에 속하는『역』은 장언원의 회화의 정의 및 역할과 어떠한 관계가 있을까. 이는『주역』의「계사전(繫辭傳)」을 통해 유추할 수 있다. 여기서는 역상(易象)에 대해 "성인은 눈에 나타나지 않는 하늘의 오묘한 이치를 보고서 이것을 다른 형용을 빌려서 의탁하고 마땅한 대상으로 상징하니 이것을 상이라 한다."[50]라든지 '옛날 포희씨가 천하를 다스릴 때 하늘을 우러러보아 거기에 있는 상징을 보았고, 땅을 내려다보아 거기에 있는 법도를 보았으며, 새와 짐승의 문채(文彩)와 땅의 마땅한 현상을 보았다. 그러고 나서 가까이는 자기 몸에서 취하고 멀리는 사물에서 취하니, 여기에서 비로소 팔괘를 만들어서 신명의 덕에 통달하고 또 만물의 뜻을 분별했다."[51]고 했는데, 이를 통해 볼 때 역상은 성인이 우주 만물의 현상을 관찰하고 거기에 내재된 이치를 밝혀 감각적인 상으로 옮긴 것, 즉 자연의 도를 상징한 것이나. 때문에 역상 자체는 "천지와 대등한 것이므로 천지의 도를 망라할 수 있는 것"[52]임을 알 수 있다.

　또한 역상은 "사물의 이치를 열어 소임을 이루게 한다. …… 성인은 이것으로써 천하의 뜻에 통달하고, 이것으로써 천하의 사업을 정한다."[53]나 "역은 성인이 자연의 심원한 이치를 깊이 연구하고 사물의 기미를 관찰한 것이다. 오직 심원한 것이기 때문에 천하의 뜻에 통달할 수 있고, 오직 사물의 기미에 밝기 때문에 천하의 사업을 이룰 수 있다."[54]라

는 구절에서 나타나듯이, 성인의 뜻을 구체화한 것이기 때문에 군자로 하여금 "사물의 이치를 깊이 연구하고 자기의 본성에 힘써 천명에 이르게"[55] 하여 자연의 도와 합치하도록 하는 역할을 한다.

이와 같은 사실에서 역상의 2가지 성격을 추출할 수 있다. 하나는 자연의 대상과 거기에 내재된 이치를 깊이 연구하는 것을 내용으로 삼는다는 것이고, 다른 하나는 이것을 통해 이루어진 역상은 인간의 도리와 본성을 깨우치는 데 이바지하는 교훈적 역할을 수행한다는 사실이다. 이는 장언원이 그림의 정의를 규정한 구절인 "교화를 완성하고 인륜을 도우며 자연의 신비로운 변화를 연구하고 (그) 미묘한 이치를 헤아리는 것"에 귀결시킬 수 있다. 즉 그림은 "자연의 신비로운 변화를 연구하고 (그) 미묘한 이치를 헤아리는 것"을 내용으로 하고, 이것을 통해 "교화를 완성하고 인륜을 돕는" 역할을 수행하는, 즉 역상과 같은 의미를 지닌다는 것이다.

이처럼 장언원은 '서화동원론'을 통해서 단순한 발생론적 의미를 뛰어넘어 가치론적 입장에서 회화를 정의하려고 했음을 알 수 있다. 그러나 장언원은 여기에서 만족하지 않았다. 그는 효용론적인 입장에서 그림이 문학보다 우월함을 강조했다.

그 모습을 보존하고 있기 때문에 덕이 많은 일들을 밝힐 수 있고, 그 일의 성패를 갖추고 있기 때문에 지나간 행적을 (후대에) 전달할 수 있다. 사람의 전기는 일을 기술하지만 모습을 묘사할 수는 없고, 문학의 찬과 송은 아름다움을 노래하지만 형상을 갖출 수 없다. (그러나) 그림을 그리는 것은 이것을 겸비할 수 있다.[56]

장언원은 문자로 이루어진 작품들은 생전의 구체적인 일과 업적을 알 수 있게 하여도 그 모습을 묘사할 수 없는 반면에, 그림은 이를 겸비

하고 있다고 했다. 즉 문학에 대한 그림의 우월성을 주장함으로써 회화의 새로운 위상을 강조한 것이다. 흥미로운 것은 한나라 왕충(王充), 위진 시대 육기(陸機), 그리고 당나라 장언원으로 이어지면서 그림의 사회적 위상이 점차 발전했다는 것이다. 한나라 왕충은 회화를 외형적 모사에 한정하면서 그 사람의 인간됨을 전체적으로 보여 주지 못하기 때문에 그림보다 문학이 우월하다고 강조했다.[57] 위진 시대에 와서 육기는 그림과 문학의 특수성을 인정하는데, 그림은 형태를 보존하는 것에, 문학은 사물을 기술하는 것에 각각 뛰어나지만 그 효용은 서로 비슷하다고 지적하면서 그림과 문학의 대등함을 강조했다.[58] 당나라 말에 이르면 장언원은 왕충의 견해가 "도를 (듣고도) 크게 비웃고 유자를 매도하며 음식을 귀에 주고 피리를 소 앞에서 연주하는 것"[59]과 같다며 비난했다. 또한, 육기의 견해에 대해서는 어느 정도 동의하면서도 그림은 문학의 효능까지 갖추고 있되 문학이 할 수 없는 부분까지 한다고 주장하면서 문학에 대한 그림의 우월성을 강조했다. 장언원의 주장은 역사적으로 필연적인 과정인 듯하며, 또한 북송 시대에 회화가 그 어느 예술보다 발전하게 된 이유로 제시될 수 있다.

서화용필동론과 창작론의 수용: 서예와 그림의 관계

서화동조론이 문학과 그림의 관계를 말한 것이라면, 서화용필동론은 서예와 그림의 관계를 논한 것이다. 이 서화용필동론은 함축적인 2가지 의미를 띠고 있다. 하나는 그림이 서예의 필선을 받아들여 발전했다는 것이다. 오늘날에도 그림을 분석할 때 서예적인 필선을 언급하는 것이 이것에 해당한다. 이에 대해 장언원은 다음과 같이 말했다.

고개지의 필적은 긴장되고 힘차게 연결되어 서로 순환하는 듯하며 초월적이다. (또한) 격조가 뛰어나고 쉽게 그린 듯하며, 바람이 불고 번개가

내리치는 듯하다. 붓끝에 뜻이 있어, 필획이 끝나도 뜻은 (여전히) 남아 있으니, (이것이) 신기를 완전하게 하는 까닭이다. 옛날 장지는 최원과 두도의 초서법을 배워, 그것을 바탕으로 하되 변화시켜 오늘날의 초서를 완성했다. 그 글씨의 형체와 기세는 일필(一筆)로 이루어졌다. (또한) 그것은 기맥이 이어지듯 서로 통하고 항을 바꾸어도 기세가 끊어지지 않았다. 오직 왕헌지만이 그 깊은 뜻을 밝혔다. 그래서 (왕헌지의 글씨에서) 항의 첫 글자는 (기세가) 때로 앞 항의 끝 글자와 연결되었다. 세상 사람들은 그것을 일필서(一筆書)라고 부른다. 그 뒤에 육탐미가 또한 일필화(一筆畵)를 만들었는데, 그 필치가 끊임없이 변화하면서 연결되었다. 그러므로 그림과 글씨의 용필은 방법이 같다는 사실을 알겠다. 육탐미의 필적은 정밀하고 날카로우며 윤택하고 아름다우며 (그 작품 세계가) 신기하고 뛰어나서, 송나라 때에 명성이 높았는데 당시에는 (그와) 겨룰 사람이 없었다. 장승요의 필치는 점을 찍으며 붓을 끌고 찍고 쓸어내리는 방법에서 위부인의 『필진도』를 따랐는데, 점 하나 획 하나가 모두 새로운 기교였으며, 굽은 창과 날카로운 검은 (모두) 섬뜩했다. (이로써) 글씨와 그림에서 붓을 사용하는 방법이 같음을 알겠다. 당나라 오도자는 옛날에서 지금까지 독보적인 경지를 터득한 사람으로 (이러한 경지는) 앞 시대에서는 고개지, 육탐미에서도 볼 수 없었고 뒤에서도 그와 겨룰 사람이 없었다. 그는 장욱에게서 필법을 전수받았는데, 이것(에서도) 또한 그림과 글씨의 용필이 같음을 알겠다. [60]

유송 시대의 화가 육탐미는 장지의 초서를 발전시킨 왕헌지의 일필서를 받아들여 일필화를 만들었고, 양나라 화가 장승요는 위부인의 『필진도』에 나오는 해서의 여러 필법을 그림에 적용했으며, 당나라 화가 오도자는 장욱의 광초(狂草)를 따라 배웠음을 밝히고 있다.

장언원에게 중요한 것은 필법을 그림에 적용한 두 번째 예로, 이것은

다시 말하면 서예적 필선에 응축된 마음의 상태 또는 창작 태도다. 이는 화론에서의 창작론이 서예론을 수용했다는 사실을 알려 준다. 장언원 이전의 화론은 주로 모사론, 품평론, 화가전으로 구성되었고 창작론을 형성하지 못했다. 중국 예술론의 전개에서 창작론의 형성은 예술의 사회적 위상의 획득과 이론적 체계의 완비를 의미한다. 그런데 역사적인 전개에서 볼 때, 예술론에서의 창작론은 이미 발전했던 다른 장르의 창작론을 수용함으로써 발전했다. 즉, 창작론은 위진남북조 시대에는 위협의 『문심조룡』이나 육기의 『문부』와 같이 문학에서 발전되었고,[61] 당나라 때에는 문학의 창작론을 수용한 서예론이 등장했다.[62] 당나라 말기에는 『역대명화기』에서 이 서예론을 수용함으로써 회화론에서의 창작론이 전개되었는데, 이것이 바로 서화용필론의 본질이다.

장언원은 『역대명화기』 제2권 「고개지, 육탐미, 장승요, 오도자의 붓 쓰는 방법을 논하다」에서 오도자의 창작 태도를 밝혔다. 어떤 사람이 오도자에게 "계필과 수직자를 사용하지 않는데 어떻게 둥글게 굽은 활틀과 곧게 뻗은 칼날, 바로 세워진 기둥과 수평으로 놓인 대들보를 그대로 그릴 수 있었는가?"라고 묻자, 오도자는 다음과 같이 말했다.

(순수한) 정신을 굳게 지키고 (그 정신이 우주의 정신과 합일된) 순일한 상태를 온전하게 하여 자연의 조화활동과 일체가 되게 한다. (그러면 우주의 정신은) 오도자의 붓을 빌려 (모든 형상을) 표현힌다. 전에 말한 '뜻은 붓보다 먼저 준비되어야 한다. 그리고 창작 행위가 끝났어도 (주체의) 뜻은 남아 있어야 한다.'고 한 것이 (바로 이 말이)다. …… 대체로 자나 척도, 계필을 사용하는 것은 죽은 그림이다. (그러나) 자신의 순수한 정신을 굳게 지키고 그 정신이 우주의 정신과 합일된 순일한 상태에서 창작한 그림은 진정한 그림이다.[63]

여기에서 뜻이 붓보다 앞선다는 것은 해서의 제작 태도이고[64] 그림이 끝나도 뜻이 남아 있다는 것은 초서에 대한 규정인데,[65] 장언원은 이 두 서체에 대한 정의를 종합하여 "(순수한) 정신을 굳게 지키고 (그 정신이 우주의 정신과 합일된) 순일한 상태를 온전하게 하여 자연의 조화 활동과 일체가 되게 한다. (그러면 우주의 정신은) 오도자의 붓을 빌려 (모든 형상을) 표현한다."라는 오도자의 정신적 상태로 해석한 것이다.

이 정신적 상태는 도가사상에서 존재, 그리고 실천과 관련된다. 도가 사상에서 만물은 도에 의해서 생성, 화육된다. 만물이 형체를 가지듯 인간 역시 형체를 갖는데, 이때 도의 활동인 신(神)이 형체 가운데에 깃들기 때문에 개체적 '신'은 천지우주의 보편적 '신'에 그 존재 근거를 갖는다. 그러나 천지우주의 신이 순수하고 고요하며 무위(無爲)하는 '정묘한 정신'인 데 반해, 인간의 신은 형체에 의해 구속되어 정욕에 따라 일그러지고 조잡하다. 따라서 인간은 개체적인 신을 정화(淨化)하고 순수하게 해서 '정묘한 정신'을 온전히 할 때 비로소 천지우주의 정신과 하나가 되어 자연의 무궁한 경지를 자신의 정신으로 삼을 수 있다.[66] 이렇게 정화된 자유의 상태가 '입의(立意)'이며 오도자의 창작태도로 서 "정신을 굳게 지키고 순일한 상태를 온전하게" 하는 것이다. 장언원은 이러한 상태에서 진정한 그림이 나온다고 했다. 따라서 오도자의 창작행위는 신이 오도자의 붓을 빌려 만물을 표현하는 자연 그 자체이기 때문에 "손에서 지체하지 않고 마음에서 막힘이 없어 그렇게 됨을 알지 못하면서 그렇게"[67] 되며 마치 "자연의 변화와 일치하고 또 거기에서 조화의 현상을 보는"[68] 것처럼 나타난다.

이처럼 장언원에게서 서화용필동론은 '자연'을 체득하여 실현하는 창작행위와 밀접하게 연결되어 있다.

'그림의 6가지 법칙'의 해석과 '기운'의 이중적 의미

동양화의 기본 개념인 화육법(畵六法), 즉 그림의 6가지 법칙은 위진 남북조 시대의 제나라 사혁이 역대 화가를 품평한 『고화품록』에서 나온 말이다. 사혁은 6가지 법칙 각각에 대하여 어떠한 설명도 붙이지 않고 다만 품평하는 기준으로 자연스럽게 제시했다. 이러한 6가지 법칙이 후대에 일반화된 것은 장언원의 「그림의 6가지 법칙을 논하다」를 통해서다. 여기서 장언원은 그림의 6가지 법칙을 창작의 기준으로 사용하고, 아울러 대상의 표현에서 형사(形似)와 기운(氣韻)의 관계로 논의했다. 즉, 그림의 6가지 법칙에서 다섯 번째 경영위치와 여섯 번째 전이모사는 화면을 구성하는 것과 기술을 습득하는 것이기 때문에 제외하고 설명하자면, 첫 번째 기운생동과 두 번째 골법용필은 정신을 묘사하는 것 즉 신사(神似)에 해당하는 것으로, 세 번째 응물상형과 네 번째 수류부채는 사물의 외형을 묘사하는 것 즉 형사에 해당하는 것으로 보았다. 그리고 신사와 형사의 상호관계에 대해 다음과 같이 말했다.

사물을 형상화하는 것은 반드시 형사에 의존한다. (그런데) 형사는 (사물의) 골격과 기운을 완전히 (표현)해야 한다.[69]

장언원은 '서화동원론'에서 문자와 그림이 분리된 필연성에 대해 문자는 뜻을 전달해야 하고 그림은 형태를 나타내기 위해서[70]라고 했는데, 이에 근거하여 그림이란 사물의 형태를 묘사하는 것으로 규정했다. 그러나 그는 이것에서 끝나는 것이 아니라 대상의 내면 세계까지 밀고 나가서 대상의 골법과 기운을 표현해야 한다고 했다. 이는 중국 예술론의 역사에서 강조해 온 형사와 기운의 겸비를 재차 주장하는 것이다.

형사와 기운의 겸비는 장언원 이전부터 주장되어 온 것이다. 다만 형사와 기운의 상호관계에서 형사를 더 우선시하는 것, 형사와 기운을 동

등하게 보는 것, 기운을 더 강조하는 것으로 구분할 수 있다. 가령 고개지는 형사의 정확성의 여부가 기운(혹은 신기神氣)에 영향을 미친다[71]고 하여, 형사를 정확하게 묘사하는 것이 바로 기운의 생동이라고 보았다. 이와 달리 장언원은 "기운으로 그림을 그리면 형사는 그 사이에 있게 된다."[72]고 하여 형사에 대한 기운의 우위론을 내세웠다. 물론 이것은 보수주의적 회화사관에 근거하여 당시 작품 경향이 지나치게 감각적인 형사에만 힘쓰는 것을 비판하는 경구(警句)로 볼 수 있다. 그러나 오도자의 창작 태도를 분석할 때 제시했던 바와 같이, 그림에서 완성된 대상은 그 대상의 형태라기보다 그 사물을 사물이 되게 하는 창조 근원인 도(道)임을 알려준다. 또한 화가는 창작행위에 들어가기 전에 먼저 이 도와 합일되는 것을 목적으로 하고 있음을 상기할 때, 장언원의 입장은 사물의 발생에서 먼저 정신이 있고 이를 따라 나중에 형체가 존재한다는 『장자』의 존재론에 입각해 있다고 볼 수 있다. 대상을 묘사할 때 그 기운을 먼저 묘사하면 형사는 자연히 따라오게 된다는 것이다.

그런데 그림의 6가지 법칙 가운데 첫 번째인 기운생동은 주체를 어떻게 해석하느냐에 따라 역사적으로 크게 세 과정을 거쳤다. 위진 시대에서 당나라 말기까지는 그림에서 인물화가 중심이었기 때문에 작품에 묘사된 인물의 기운생동을 말했다. 즉, 작품에 묘사된 인물이 얼마나 생동적이냐 하는 것이다. 이것을 '객관적 기운론'이라 한다. 두 번째는 북송 시대에서 명나라 말기까지로 이때의 기운은 산수화에 해당했기 때문에 화가의 기운이 산수화에 생동하게 반영되어 있느냐 하는 것이었다. 북송 시대의 곽약허는 『도화견문지』「기운은 후천적으로 배울 수 있는 것이 아님을 논하다(論氣韻非師)」에서 "인품이 이미 높으면 기운이 생동하지 않을 수 없고, 기운이 이미 높으면 생동이 이르지 않을 수 없다."라고 했는데, 이처럼 작가의 인품과 작품의 생동을 연결시켜 논의했다. 이것을 '주관적 기운론'이라 한다. 마지막으로 명나라 말기부

터 청나라 말기까지를 '예술적 기운론'이라 한다. 여기서 기운은 작품 속 인물의 기운도, 작가의 기운도 아니며 바로 필묵·구도·색채 등의 생동감을 가리킨다.

장언원이 사용한 기운의 의미는 2가지다. 객관적인 사물의 성질로 보는 것과, 화가의 주관적인 사상이나 태도로 해석하는 것 모두를 말한다. 이것은 과도기적인 시대에 살았던 장언원에게는 자연스러운 일일 수 있다.

먼저, 장언원은 작품에서의 기운을 실제 대상이 지닌 것으로 보고 작품의 소재와 관련시켜 다음과 같이 말했다.

> 건물, 나무, 바위, 수레, 기물 등의 경우에는 묘사할 수 있는 생동이 없고 동반할 수 있는 기운이 없으며, 다만 위치와 방향만 요구할 뿐이다. 고개지는 "사람을 그리는 것이 가장 어렵고 다음이 산수이며, 다음이 개와 말이다. 한편, 건물은 일종의 형태물일 뿐이어서 그리기에 쉬운 편이다."라고 했다. 이 말은 이치에 맞다. 귀신과 인물의 경우는 형상할 수 있는 생동이 있기 때문에 정신의 울림이 있어야 비로소 완전해진다.[73]

대상의 생동력은 그 대상의 신(神)이 작용하는 소산이기 때문에 이 신운(神韻)이 표현됨으로써 대상의 생동력도 완전히 성취될 수 있다는 것이다. 그래서 장언원이 고개지의 말을 인용하여 인물화가 가장 그리기 어렵다고 한 것은 당나라 주경현이 "사람과 동물 같은 생동하는 대상은 끊임없이 움직이고 변화하기 때문에 대상의 신을 응집시키고 그 이미지를 형상하는 것이 어렵다."[74]고 한 것과 유사하다. 즉, 장언원은 작품에서의 미적 가치인 기운생동을, 작품에 표현된 대상의 이미지가 얼마만큼 실제의 생동감을 전달하느냐와 연결시켜 생각한 것이다. 그래서 언종이 왕정에 대해 "골격과 기운이 부족하지만 필세의 견고함과

아름다움은 넘친다. 보살상이나 훌륭한 스님의 묘사는 (사람들을) 종종 깜짝 놀라게 한다."고 한 화평(畫評)에 대해 장언원은 "왕정의 그림은 골격과 기운이 별로 뛰어나지 않다. (그렇다면) 이미 골격과 기운이 없는데, 무슨 까닭으로 깜짝 놀라겠는가."[75]라고 반박했다. 이것은 작품의 미적 가치를, 대상에 내재된 골격과 기운에 있다고 본 것이며, 또한 그것을 대상의 속성에 기인한다고 파악한 것이다.

그러나 다른 한편에서 장언원은 "골격과 기운 및 형사는 모두 뜻을 세우는 데에서 시작하여 용필로 표현된다."[76]고 하면서 대상의 표현은 화가가 주관적으로 뜻을 세우는 데 근본한다고 했다. 앞에서 언급했듯이 그는 '뜻을 세우는 것'에서의 뜻을 "정신을 굳게 지키고 순일한 상태를 온전하게" 하는 것이라고 하면서 우주 자연의 신(神)과 합일된 자신의 뜻을 창작 상태로 말했다. 물론 이 신은 보편적인 가치이지만 주체에 내재한 본질적 요소이기도 하므로 주관적인 것으로 생각할 수 있다. 따라서 기운은 주관적인 뜻에 근본하여 용필이라는 조형적 특질로 귀착되기 때문에, 조형과 기운 및 화가의 내면세계는 서로 연결되어 있다. 이는 앞에서 말한 곽약허의 이론과도 일치하는 것이다.

장언원의 보수주의적 회화사관: 일품화풍과 품등론

앞에서 말했듯이 장언원은 중당 이후에 정치적으로 표면에 등장한 중소 지주계층인 신진사대부와 대립하는 문벌 세습귀족 출신이다. 장언원 가문의 영광과 서화의 수장 상태는 신진사대부와의 대립에 따라 부침이 심했다. 신진사대부와 그 정책에 대한 부정적인 태도는 장언원의 회화사관과 당시 회화의 경향에서도 나타난다. 장언원은 중국 최초의 회화사가로서 회화사의 시대를 다음과 같이 구분했다.

상고 시대의 그림은 필치가 간결하고 뜻은 담백하며 (작품 양식은) 고아

하고 법도에 맞았다. (동진 시대의) 고개지와 육탐미의 작품이 여기에 해당한다. 중고 시대의 그림은 세밀하고 치밀하게 그려져 (외형적인) 아름다움에 이르렀다. (수나라의) 전자건과 정법사의 그림이 이 경우다. 근대의 그림은 화려하고 번잡스러우며 (모든 세부를) 다 나타냈다. 오늘날의 그림은 (의도가) 뒤섞여 혼란스러우며 (나타내고자 하는) 뜻이 없다.[77]

장언원은 상고, 중고, 근대, 오늘날의 그림 등 4가지로 역대 회화의 역사를 구분했다. 그가 그림의 6가지 법칙을 논하면서 말한 구절인 "옛날의 그림들은 한편으로 형사를 옮겨 (묘사하면서) 골격과 기운을 숭상"했지만, "오늘날의 그림은 설령 형사를 얻었다 하더라도 기운이 생동하지 않는다."에서 알 수 있듯이 옛 회화와 오늘날의 회화의 차이를 대상의 기운의 표현에 근거를 두었다. 그렇기 때문에 그의 이론에서는 기운론이 회화사의 시대를 구분하는 기준이 되었다. 그는 기운과 형사를 겸비한 이상적인 상태를 상고 시대에 두고 시대가 내려오면서 기운의 표현이 사라지고 대상의 화려함을 따르는 경향으로 흘렀다는 보수주의 입장을 취했다. 이 원리에 따라 당시 화가들이 기운보다 형사에, 필법보다 채색에 힘쓰는 것에 대해 그림이라 할 수 없다고 하고, 심지어 그런 화가들을 '화공'으로 간주하면서 당시의 회화적 경향에 대해 부정적 태도를 보였다.[78]

이러한 입장은 중당 이후에 '자연'을 추구하면서 기법석으로 용묵을 강조한 새로운 화풍인 일품화풍[79]에서도 찾아볼 수 있다.

어떤 뛰어난 화가가 스스로 구름의 기운을 (잘) 그릴 수 있다고 말했다. 나는 (그에게 다음과 같이) 말했다. "옛사람이 구름을 그리는 것은 오묘함을 다 표현하지 못해서다. 만약 비단을 물에 적시고 거기에 가벼운 호분을 여기저기 놓은 뒤에 입으로 그것을 불(어 구름의 형상을 그릴) 수

있다면, 이 방법을 취운이라 말한다. 이는 자연의 이치를 얻었다. (그러나 이것이 옛사람이 해결하지 못한 구름 그리는 법을) 오묘하게 해결했다고 할지라도 필치의 흔적을 볼 수 없기 때문에 그림이라 말할 수 없다. 산수화가가 발묵을 사용하는 것도 그림이라 말할 수 없으니 본받을 것이 못 된다."[80]

여기서 구름을 그리는 '취운법'은 일품화가들이 사용하는 '발묵법'과 같다. 이는 우연적인 효과를 강조하는 것으로써 전통적으로 강조하는 필법보다 먹을 중시한다. 장언원은 자신이 강조한 '자연'을 일품화가들이 추구하고 있음을 인정했지만, 일품화풍에는 육조 이래로 그림을 평가하는 기준이었던 6가지 법칙 중 골법용필의 '필'의 흔적이 없기 때문에 그림이 아니며 본받을 것이 못 된다고 주장했던 것이다.

일품에 대한 부정적인 태도는 또한 문벌 세습귀족 생활이 가진 고귀한 품격에서 비롯된 측면도 있다. 문벌귀족인 장언원은 그림을 잘 그리는 것은 사회적 직위가 높거나 인격의 완성자가 할 수 있는 것이지 비천한 화공이 할 수 있는 것이 아니라고[81] 주장했던 것이다. 사실, 기괴한 행위를 통해 주위 사람의 시선과 관심을 끄는 일품화풍의 경향은 당나라 시기에 유행했던 잡희(雜戲)와 곡예(曲藝)에서 영향을 받은 것이다.[82] 따라서 그는 서민들의 옹호를 받는[83] 일품화가 왕묵에 대해 부정적인 태도를 취하면서 "왕묵의 그림에 기이함이 있는지" 모르겠고, "고고하고 기이한 맛이 부족하다."고까지 했다.[84]

이러한 보수주의적 회화사관은 그의 품등론에서도 일관되게 나타난다.

대체로 자연을 잃은 뒤에 신(품)이 되고, 신(품)을 잃은 뒤에 묘(품)이 된다. 그리고 묘(품)을 잃은 뒤에 정이 되고, 정에서 결함이 있는 것은 근세가 된다. 자연은 (전통적 분류법에 의하면) 상품의 상이 되고, 신(품)

은 상품의 중이 되고, 묘(품)은 상품의 하가 되며, 정은 중품의 상이 되며, 근세는 중품의 중이 된다. 나는 지금 이 5등급을 세우고 (또) 6가지 법칙에 적용하여 모든 뛰어난 작품을 꿰뚫는다.[85]

 장언원은 새로운 품등법인 5등급, 즉 자연, 신, 묘, 정, 근세를 나누고 이것을 다시 전통적인 품등법으로 규정했으며, 게다가 6가지 법칙을 다시 언급했다. 왜 이렇게 이중적인 규정을 했을까? 언뜻 보면 장언원의 다섯 품등, 즉 자연, 신, 묘, 정, 근세는 자연의 신묘한 이치로부터 점차 감각적인 형사로 내려오는 작품의 단계로서, 이는 상고, 중고, 근대, 오늘날의 그림으로 내려오면서 점차 기운이 소실된다는 그의 회화사관과 유사하다. 그의 품등론은 보수주의적 회화사관과 일치하는 것이다.

 문제는 새로운 품등에서 맨 위에 올려놓은 '자연'과 관련해 일어날 수 있는 오해다. 장언원이 오도자의 창작 태도를 분석할 때 이해할 수 있었던 것처럼, 이 '자연'은 그의 예술론에서 가장 이상적인 실현이었다. 그런데 이 '자연'은 장언원이 부정했던 일품화풍과도 관련되어 있었다. 장언원은 보수주의 입장에서 품등론에서 일어날 수 있는 오해를 정리할 수밖에 없었을 것이다. 그래서 그는 전통적인 3품 9등등과 6가지 법칙을 다시 언급함으로써 자신의 보수주의적 태도를 확실하게 정리한 것이 아닌가 싶다.

 이러한 갈등은 『역대명화기』 제4권에서 제10권에 걸쳐 무려 372명 화가의 일대기와 작품의 특징을 기록하면서 품등한 것에서도 엿볼 수 있다. 그는 여기에서 화가의 품등을 매길 때 자신의 새로운 품등법인 5등급으로 하지 않고 전통적인 9등급으로 했으며, 부정적인 태도를 취했던 중당 이후의 화가에 대해서는 아예 등급을 매기지 않았던 것이다. 이는 「고개지, 육탐미, 장승요, 오도자의 붓 쓰는 방법을 논한다」에서 오도자를 품평하는 데에서도 확인할 수 있다. 오도자는 고개지, 육탐미, 장승

요와 함께 서화용필동론의 정형적인 인물로서, 장언원은 그를 '화성(畵聖)'이라 칭송했지만 '화가전'에서는 고개지와 육탐미를 상품상, 장승요를 상품중으로 규정하고 있는 반면에 오도자에게는 아무런 품등을 내리지 않았다. 장언원은 품등론을 펼칠 때 화가 개인의 예술적 평가보다는 보수주의적 회화사관에 서 있었던 것이다.

1. "遇朱克融之亂, 皆失墜矣, 彦遠時未齔歲." 이 책 제1권 「그림의 흥기와 쇠퇴를 서술하다」.
2. "大中初, 由左補闕爲尙書祠部員外郎." 『구당서』, 「열전」, '제79 장연상'.
3. "咸通二年八月, 遂與沙門重議刊建, 舒州刺史, 河東張彦遠, 遂書於碑之陰." 『三祖大師碑陰記』.
4. 谷口鐵雄, 「歷代名畵記解說」, 『文學藝術論集』(東京: 平凡社, 1986), 第8版.
5. "文規 …… 子彦遠, 博學有文辭." 『당서』, 「열전」, '제52 장가정'.
6. 谷口鐵雄, 「歷代名畵記解說」, 『文學藝術論集』, p.512.
7. 이 책 제9권 '사마승정' 참조.
8. "張延賞 …… 博涉經史." 『구당서』, 「열전」, '제79 장연상'.
9. 谷口鐵雄, 「張彦遠の品等論にみえる自然について」, 『哲學年報』, 第23輯, p.281.
10. "大歷初年, 彦遠曾祖魏國公, 留守東都, 兼河南尹, 洛陽當藥火之後, 寺塔皆爲邱墟, 迎致嵩山沙門澄沼, 修建大聖善寺, 沼行爲禪宗德爲帝師, 化滅詔諡大覺, 卽東山第一祖也. 洎鎮於蜀, 皆有崇飾, 在淮南, 奏三祖大師諡號與塔額." 『三祖大師碑陰記』.
11. 이 책 제3권 「두 수도와 기타 지역의 사찰 및 도관의 벽화를 기록하다」 참조.
12. "先第在東都思順里, 盛麗甲當時, 歷五世無所增葺, 時號三相張家云." 『당서』, 「열전」, '제52 장가정'.
13. 『法書要錄』, 「序」.
14. 이 책 제1권 「그림의 흥기와 쇠퇴를 서술하다」 참조.
15. "弘靖少有令問 …… 家聚書畵, 侔秘府." 『당서』, 「열전」, '제52 장가정'.
16. 이 책 제1권 「그림의 흥기와 쇠퇴를 서술하다」 참조.
17. 이 책 제1권 「그림의 흥기와 쇠퇴를 서술하다」 참조.
18. 이 책 제1권 「그림의 흥기와 쇠퇴를 서술하다」 참조.

19. 이 책 제1권 「그림의 흥기와 쇠퇴를 서술하다」, 원주 참조.

20. 조병한 옮김, 宮崎市定 저, 『중국사』(서울: 역민사, 1985), p.213.

21. "會昌天子滅佛法, 塔與碑皆毁, 像雖毁而法不能滅, 是法也, 不在乎塔, 不在乎碑."
『三祖大師碑陰記』.

22. "俗謂祿山思明爲二聖." 『당서』, 「열전」, '제52 장가정'.

23. "弘靖之入幽州也, 薊人無老幼男女, 皆來道而觀焉. 河朔軍師冒寒暑, 多與士卒同,
無張蓋安輿之別, 弘靖久富貴, 又不知風土. 入燕之時, 肩輿於三軍之中, 薊人頗駭
之." 『구당서』, 「열전」, '제79 장연상'.

24. "弘靖以祿山思明之亂, 始自幽州, 欲於事初盡革其俗, 乃發祿山墓, 毁其棺櫃, 人尤
失望." 『구당서』, 「열전」, '제79 장연상'.

25. "從事有韋雍張宗厚數輩, 復輕肆嗜酒, 常夜飮醉歸, 燭火滿街, 前後呵叱. 詬人所不
習之事也. 又雍等詬責吏卒, 多以反虜名之, 謂軍士曰, 今天下無事, 汝輩挽得兩石
力弓, 不如識一丁字. 軍中以意氣自負, 深恨之. 劉總歸朝, 以錢一白萬貫賜軍士,
弘靖留二十萬貫充軍府雜用, 薊人不勝其憤, 遂相率以叛, 囚弘靖於薊門館, 執韋雍
張宗厚輩數人, 皆殺之." 『구당서』, 「열전」, '제79 장연상'.

26. 이 책 제2권 「감식, 수장, 구입, 감상을 논하다」 참조.

27. 이 책 제2권 「감식, 수장, 구입, 감상을 논하다」 참조.

28. 사공도(司空圖)의 경우를 들 수 있다. 그는 초기 유가적 입신주의에 있다가 말년
에 은거하면서 도연명의 영향을 받아 자연 합일을 추구했다.(彭鐵浩, 「司空圖『二
十四詩品』研究」, 서울대 석사논문, pp.6-11) 그러나 장언원도 작품 속에서 자연
합일을 향수하라고 주장했기 때문에 궁극적으로 추구하는 것이 서로 같다고 할 수
있다.

29. "河東公書迹俊異, 尤能大書, 本傳云, 不因師法, 而天恣雄勁. 曾祖魏國公少稟師訓,
妙合鍾張, 尺牘尤爲合作. 大父高平公幼學元常, 自鎭蒲陝, 迹類子敬, 及處臺司,
乃同逸少, 書體三變, 爲時所稱. …… 先君尙書少耽墨妙, 備盡楷模. 彦遠自幼至
長, 習熟知見, 竟不能學一字, 夙夜自責, 然而收藏鑑識, 有一日之長, 因採摭自古論
書凡百篇, 勒爲十篇, 名曰法書要錄." 『法書要錄』, 「序」.

30. 이 책 제2권 「감식, 수장, 구입, 감상을 논하다」 참조.

31. 이 책 제2권 「감식, 수장, 구입, 감상을 논하다」 참조.

32. 이 책 제2권 「감식, 수장, 구입, 감상을 논하다」 참조.

33. 이 책 제2권 「감식, 수장, 구입, 감상을 논하다」의 원주와 『法書要錄』, 「序」 참조.

34. 謝巍 著, 『中國畵學著作考錄』(上海書畵出版社, 1998), p.86.

35. "必非張彦遠之作, 晁氏誤也." "第一卷內所錄之三百七十人, 旣俱列其傳於後, 則第

一卷內所出姓名一篇, 遂爲繁複, 疑其書初爲三卷, 但錄畫人姓名, 後裒輯其事蹟評論, 續之於後, 而未刪其前之一篇, 故重出也."

36. 堂谷憲勇, 「歷代名畫記論考」, 『支那美術史論』(桑名文星堂), p.265.

37. 田中豊藏, 「歷代名畫記, 宣和畫譜の事ども」, 『中國美術の研究』(東京: 二玄社, 1970), 第2版.

38. 中村茂夫, 「歷代名畫記論考」, 『中國畫論の展開』(京都: 中山文華堂), 1965.

39. "周中孚鄭堂讀書記卷四十八云 …… 蓋其草稿曰名畫獵精, 後續成歷代小傳, 別編爲是記."『四部總錄藝術編』, 「歷代名畫記十卷」.

40. "周氏所考, 至爲確鑿可據, 提要知其書初止前卷, 而不悟其卽名畫獵精, 蓋爲鄭氏之說惑也."『四部總錄藝術編』, 「歷代名畫記十卷」.

41. 剛村 繁, 「張彥遠『歷代名畫記』の撰述科程」, 『中國文學論集』(東京: 龍溪書社, 1974), p.340.

42. 대표적인 것이 도타니 캔유와 오카무라 시게루가 『도화견문지』에 의거하여 『역대명화기』의 형식을 교정한 것을 들 수 있다. 이들은 『도화견문지』와 『역대명화기』를 비교하고 형식의 차이를 지적하면서 『도화견문지』의 형식에 따라 『역대명화기』의 형식을 '서' 부분은 '서'대로, '논' 부분은 '논'대로 함께 모아 놓았으며 또 「역대 화가의 이름을 서술하다」를 제4권-제10권의 화가전에 해당하는 것으로 보았다. 이들은 이렇게 주장하는 근거로서 『도화견문지』의 「서문」에 있는 다음의 구절을 내세우고 있다. "일찍이 당나라 장언원이 『역대명화기』를 저술하여 황제 때의 사황부터 화가들의 성명을 모두 총괄하여 기록하다 회창 원년(841)에 이르러 붓을 놓았다. 이후의 편찬자들은 대부분 혼동하여 (기록한) 내용을 중복시키고 문장 또한 복잡하게 부연해 놓았다. 이제 전래되어 온 여러 기록들을 참고하고 그 장단점을 비교하여 회창 원년부터 오대를 거쳐 본조(북송) 희녕 7년(1074)까지 이르는 시기의 유명한 인물과 예술가들을 순서대로 기록했다. 당시에 작품이 알려지지 않았던 사람이나 명성이 뭇사람들에게 알려지지 않았던 인물들은 훗날을 기약한다(昔唐張彥遠嘗著歷代名畫記, 其間自黃帝時史皇而下, 總括畫人姓名, 絶筆於會昌元年. 厥後撰集者, 率多相亂, 事旣重疊, 文亦繁衍. 今考諸傳記, 參較得失, 續自永昌元年, 後曆五季, 通至本朝熙寧七年, 名人藝士, 編而次之, 其有畫迹尙晦于時, 聲聞未喧於衆者, 更竢將來)." 이 구절을 통해 도타니 캔유와 오카무라 시게루는 『도화견문지』의 찬집의 대상을 『역대명화기』로 보고 있는 것이다. 그래서 장언원 이후의 사람이 찬집한 『역대명화기』는 내용이 중복되고 문장이 복잡하게 부연되었다고 생각했다.(堂谷憲勇, 「歷代名畫記論考」, 『支那美術史論』, pp.277-278; 剛村 繁, 「張彥遠『歷代名畫記』の撰述科程」, 『中國文學論集』, pp.341-342 참조)

그러나 이 문장을 자세히 살펴보면 장언원 이후의 사람이 편집한 대상은 회창(『도화견문지』 원문에는 '영창永昌'으로 되어 있으나 이는 회창의 오기다.) 원년 이후의 화가들이며 "내용을 중복시키고 문장 또한 복잡하게 부연해 놓았다."는 것은 『역대명화기』를 가리키는 것이 아니라 그 이후에 나온 여러 화가전을 말하는 것이라고 보는 게 자연스럽다. 이것은 곽약허가 편찬한 『도화견문지』의 화가전 범위가 회창 원년에서 송나라 희녕 7년까지 한정되어 있는 것과 자연스럽게 연결된다. 그러므로 이것만으로 『도화견문지』가 『역대명화기』의 형식에 따라 저술되었다고 보기는 어렵다.

43. 中村茂夫, 「歷代名畵記論考」, 『中國畵論の展開』(京都: 中山文華堂, 1965), p.277.

44. 이 책 제1권 「그림의 근원을 서술하다」 참조.

45. 현재 중국에서는 그림의 근원을 여전히 서화동원론으로 설명하는 이론가가 있다.(林同華, 『中國美學史論集』, 江蘇人民出版社, 1984, pp.13-14)

46. 中村茂夫, 「王微と宗炳」, 『中國畵論の展開』, p.96.

47. "辱顏光祿書, 以圖畵非止藝行, 成當與易象同體, 而工篆隸者, 自以書巧爲高. 欲其苟辯藻繪, 覈其攸同." 「敍畵」, 『中國畵論類編』, 俞崑 編(臺北: 華正書局, 1977), p.585.

48. "若永審河書, 則圖在書前, 取譬連山, 則言由象著, 今莫不貴斯鳥足而賤彼龍文." 「續畵品」, 『中國畵論類編』, p.369.

49. 지식인의 고귀한 취미 활동인 금(琴)과 서(書)는 함께 병칭되어 금서(琴書)라는 일상적 숙어로서 사용되다가 당나라 현종(玄宗) 때에는 금(琴)은 기(棊), 서(書)는 화(畵)와 연결되었는데, 이렇게 서(書)와 화(畵)는 서로 밀착된 분위기에 있었다.(青木正兒, 『琴棊書畵』, 東京: 春秋社, 제2판, pp.6-7)

50. "聖人有以見天下之賾而擬諸其形容, 象其物宜, 是故謂之象." 『周易』, 「繫辭上」(서울: 學古房, 1982), p.13.

51. "古者庖犧氏之王天下也, 仰則觀象於天, 俯則觀法於地, 觀鳥獸之文與地之宜, 近取諸身, 遠取諸物, 於是始作八卦, 以通神明之德, 以類萬物之情." 『周易』, 「繫辭下」, pp.3-4.

52. "易與天地準, 故能彌綸天地之道." 『周易』, 「繫辭上」, p.6.

53. "子曰, 夫易何爲者也. 夫易開物成務, 冒天下之道, 如斯而已者也. 是故聖人以通天下之志, 以定天下之業, 以斷天下之疑." 『周易』, 「繫辭上」, p.23.

54. "夫易, 聖人之所以極深而研幾也. 唯深也, 故能通天下之志, 唯幾也, 故能成天下之務." 『周易』, 「繫辭上」, p.22.

55. "窮理盡性以至於命." 『周易』, 「說卦」, p.26.

56. 이 책 제1권 「그림의 근원을 서술하다」 참조.

57. 이 책 제1권 「그림의 근원을 서술하다」 참조.

58. 이 책 제1권 「그림의 근원을 서술하다」 참조.

59. 이 책 제1권 「그림의 근원을 서술하다」 참조.

60. 이 책 제2권 「고개지, 육탐미, 장승요, 오도자의 붓 쓰는 방법을 논하다」 참조.

61. 졸고, 「위진현학(魏晉玄學)이 육조예술론에 끼친 영향」, 『미학』 14권, 한국미학회, 1989.

62. 졸고, 「손과정의 『서보』에 나타난 서예사관과 서예론」, 『태동고전연구』 14권, 태동고전연구회, 1997.

63. 이 책 제2권 「고개지, 육탐미, 장승요, 오도자의 붓 쓰는 방법을 논하다」 참조.

64. "豫想字形大小偃仰平直振動, 令筋脈相連, 意在筆前, 然後作字. …… 欲眞書及行書, 皆依此法." 王義之, 「題衛夫人筆陣圖後」, 『歷代書法論文選(上冊)』(臺北: 華正書局, 1984), p.25.

65. "然草與眞有異, 眞則字終意亦終, 草則行盡勢未盡." 張懷瓘, 「書議」, 『歷代書法論文選(上冊)』, p.135.

66. 福永光司, 『莊子―外篇』(東京: 朝日新聞社, 1974), 제8판, pp.347-349.

67. 이 책 제2권 「고개지, 육탐미, 장승요, 오도자의 붓 쓰는 방법을 논하다」 참조.

68. "若合自然, 似見造化." 張志和, 『玄眞子外篇』(『正統道藏』 제36책)(서울: 法仁文化社 영인), p.28954.

69. 이 책 제1권 「그림의 6가지 법칙을 논하다」 참조.

70. 이 책 제1권 「그림의 근원을 서술하다」 참조.

71. 이 책 제5권 '고개지' 참조.

72. 이 책 제1권 「그림의 6가지 법칙을 논하다」 참조.

73. 이 책 제1권 「그림의 6가지 법칙을 논하다」 참조.

74. "皆以人禽獸, 移生動質, 變能不窮, 凝神定照, 固爲難也." 朱景玄, 『唐朝名畵錄』, 「序」.

75. 이 책 제9권 '왕정' 참조.

76. 이 책 제1권 「그림의 6가지 법칙을 논하다」 참조.

77. 이 책 제1권 「그림의 6가지 법칙을 논하다」 참조.

78. 졸고, 「張彦遠 繪畵論의 구조적 분석―『歷代名畵記』를 통해서―」(『泰東古典研究』 제5집, 1989) 참조.

79. 일품화풍에 대해서는 졸고, 「중국화론의 전개에서 용묵(用墨)의 가치 발견과 수

용」(『미학』 제30집, 2001) 참조.

80. 이 책 제2권 「그림의 양식, 용구 및 모사를 논하다」 참조.

81. 이 책 제1권 「그림의 6가지 법칙을 논하다」 참조.

82. 古原宏伸, 『畵論』(明德出版社, 1973), p.123.

83. 이 책 제10권 '왕묵' 참조.

84. 이 책 제10권 '왕묵' 참조.

85. 이 책 제2권 「그림의 양식, 용구 및 모사를 논하다」 참조.

도1 〈인물용봉백화(人物龍鳳帛畵)〉, 전국 시대 초, 31×28cm, 후난 성〔湖南省〕 창사〔長沙〕천지아다산〔陳家大山〕출토.

도2 〈인물어룡백화(人物御龍帛畵)〉, 전국 시대 초, 37.5×28cm, 후난 성 창사 지탄쿠〔子彈庫〕초묘(楚墓) 출토, 후난 성 박물관(湖南省博物館).

도3 〈서수유운문동관(瑞獸流雲紋銅管)〉, 서한, 높이 26×구경 3.6cm, 허베이 성 정 현〔鄭縣〕출토.

도4 〈마왕퇴 1호 묘 정번백화(馬王堆一號墓旌幡帛畵)〉, 전한(기원전 2세기 초), 비단에 채색, 길이 205×위 폭 92×아래 폭 47.7cm 후난 성 창사 마왕퇴 1호 묘 출토, 후난 성 박물관.

도5 〈풍속도〉, 후한, 채회전(彩繪塼), 뤄양 출토, 미국, 보스턴 미술관(Museum of Fine Arts, Boston).

도6 〈수렵·수확도〉, 후한, 화상전(畵像塼), 39.6×48cm, 쓰촨 성 청두〔成都〕출토, 쓰촨 성 박물관(四川省博物館).

도7 〈희평석경(熹平石經)〉, 희평 4년-광화 6년, 탁본, 타이완 타이베이, 고궁박물원(故宮博物院).

도8 자위관(嘉峪關), 서진(3세기), 간쑤 성 자위관, 서진 7호 묘의 널방, 내부 모습.

도9 〈목타도(牧駝圖)〉, 서진(3세기), 17×36cm, 간쑤 성 자위관, 서진 7호 묘의 전화(塼畵).

도10 전(傳) 고개지, 〈낙신부도(洛神賦圖)〉(권, 동진), 송 모본, 비단에 채색, 27.1×572.8cm, 베이징, 고궁박물원.

도11 〈열녀고현도(列女古賢圖)〉, 북위(北魏, 484년 이전), 채색 칠병(漆屛), 각 80×20cm, 산시 성〔山西省〕다퉁〔大同〕사마금룡 묘(司馬金龍墓) 출토, 산시 성 다퉁 문물관리위원회.

도12 전 고개지, 〈열녀인지도(列女仁智圖)〉(권, 진), 송 모본, 비단에 담채, 25.8×

470cm, 베이징, 고궁박물원.

도13 왕희지(王羲之), 〈십칠첩(十七帖)〉(동진), 송 탁본 관본(館本), 탁본, 상하이 시 도서관(上海市圖書館).

도14 왕희지, 〈난정서(蘭亭序)〉(신룡본神龍本), 동진, 종이에 먹, 24.5×69.7cm, 타이완 타이베이, 고궁박물원.

도15 전 고개지, 〈여사잠도(女史箴圖)〉, 동진, 비단에 채색, 24.9×347cm, 영국, 대영박물관(The British Museum).

도16 조맹부(趙孟頫), 〈사유여구학도(謝幼輿丘壑圖)〉(권, 부분), 원, 비단에 채색, 27.4×116.3cm, 미국, 프린스턴 대학미술관(Art Museum, Princeton University).

도17 〈죽림칠현과 영계기(竹林七賢和榮啓期)〉, 동진, 탁본, 난징 박물원(南京博物院).

도18 〈잉상여완벽귀조도(藺相如完璧歸趙圖)〉, 후한, 기남화상석(沂南畵像石) 중 일부.

도19 소역, 〈직공도(職貢圖)〉(권, 양), 송 희녕 10년(1077) 모본, 난징 박물원.

도20 소역, 〈직공도〉 중 〈백제사신도〉.

도21 전 장승요(張僧繇), 전 장승요, 〈오성급이십팔숙진형도(五星及二十八宿眞形圖)〉 중 〈진성(鎭星)〉(양), 송 모본, 비단에 채색, 세로 27cm, 일본, 오사카 시 립미술관(大阪市立美術館).

도22 〈영무상(寧懋像)〉, 북위(527), 79×182cm, 허난 성 뤄양 베이망 산[北邙山] 출토, 영무석실 선각화, 미국, 보스턴 미술관.

도23 〈효자관석각(孝子棺石刻)〉(부분), 북위, 62.5×223.5cm, 허난 성 뤄양 출토, 미국, 넬슨앳킨스 미술관(Nelson-Atkins Museum of Arts).

도24 〈효자관석각〉

도25 〈이십팔수도(二十八宿圖)〉(부분), 묵제, 160×202cm, 산시 성[山西省] 타이 위안[太原] 왕궈 춘[王郭村] 누예묘(婁叡墓) 벽화.

도26 〈현자도(賢者圖)〉, 북제(551), 58×146cm, 산둥 성 린추 현[臨朐縣] 예위안 천[冶源鎭] 최분묘(崔芬墓) 벽화.

도27 전 양자화(楊子華), 〈교서도(校書圖)〉(권, 북제), 송 모본, 비단에 채색, 43× 80.5cm, 베이징, 고궁박물원.

도28 전 전자건(展子虔), 〈유춘도(游春圖)〉(권, 수), 송 모본, 비단에 채색, 43× 80.5cm, 베이징, 고궁박물원.

도29 전 주문구(周文矩), 〈유리당인물도(琉璃堂人物圖)〉, 오, 비단에 수묵 담채,

31.3×126.2cm, 미국, 메트로폴리탄 미술관(Metropolitan Museum of Art).

도30 태종(太宗), 〈진사명(晉祠銘)〉, 당(646), 탁본, 25.3×15cm, 일본 도쿄, 다이
 토 구립서도박물관본.

도31 전 염립본, 〈보련도(步輦圖)〉(권, 부분, 당), 송 모본, 비단에 채색, 38.5×
 129.6cm, 베이징, 고궁박물원.

도32 전 염립본(閻立本), 〈역대제왕도(歷代帝王圖)〉(권, 부분, 당), 송 모본, 비단
 에 채색, 51.3×531cm, 미국, 보스턴 미술관.

도33 전 염립본, 〈직공도(職貢圖)〉(권, 부분), 당, 비단에 채색, 61.5×191.5cm, 미
 국, 보스턴 미술관.

도34 염립본, 〈능연각이십사공신도(凌練閣二十四功臣圖)〉(부분, 당 648년), 원작
 을 토대로 1090년에 조각된 비석 탁본, 베이징 중앙미술원(中央美術院).

도35 〈장안궁성도(長安宮城圖)〉, 청 옹정(雍正) 130년, 『섬서통지(陝西通志)』에
 수록.

도36 전 염립덕 · 염립본, 〈소릉육준(昭陵六駿)〉, 당, 부조, 176×207cm, 미국 필
 라델피아, 펜실베이니아 대학미술관(University of Pennsylvania Art Museum).

도37 전 오도자(吳道子), 〈산귀도(山鬼圖)〉, 당, 석각 탁본, 높이 97.5cm, 허베이
 성 취양〔曲陽〕 북악묘(北岳墓) 출토.

도38 전 오도자, 〈사천왕목함채화(四天王木函彩畫)〉, 오, 장쑤 성 쑤저우〔蘇州〕 서
 광사(瑞光寺) 탑에서 1978년에 발견.

도39 하지장(賀知章), 〈초서효경(草書孝經)〉, 당, 종이에 먹, 일본 황실.

도40 노릉가(盧稜伽), 〈육존자상(六尊者像)〉(부분), 당, 비단에 채색, 30×53cm,
 베이징, 고궁박물원.

도41 전 이사훈(李思訓), 〈강범누각도(江帆樓閣圖)〉(권), 당, 비단에 채색, 101.9
 ×54.7cm, 타이완 타이베이, 고궁박물원.

도42 장훤(張萱), 〈도련도(搗練圖)〉(부분, 당), 송 휘종의 모본, 비단에 채색, 37×
 148cm, 미국, 보스턴 미술관.

도43 장훤, 〈괵국부인유춘도(虢國婦人游春圖)〉(부분, 당), 송 휘종의 모본, 비단에
 채색, 52×148cm, 랴오닝 성 박물관(遼寧省博物館).

도44 노홍(盧鴻), 〈초당십지(草堂十志)〉(부분), 당, 종이에 먹, 타이완 타이베이,
 고궁박물원.

도45 전(傳) 한간(韓幹), 〈목마도(牧馬圖)〉, 당, 비단에 채색, 27.5×34.1cm, 타이
 완 타이베이, 고궁박물원.

도46 전 한간, 〈조야백도(照夜白圖)〉, 당, 종이에 먹, 30.8×34cm, 미국, 메트로폴

리탄 미술관.

도47 전 왕유(王維), 〈망천도(輞川圖)〉(부분, 당), 1617년에 석각 탁본을 뜬 것, 30.4×492.8cm, 미국, 프린스턴 대학미술관.

도48 전 왕유, 〈복생수경도(伏生授經圖)〉, 당, 비단에 채색, 25.3×44.8cm, 일본, 오사카 시립미술관.

도49 위언(韋偃), 〈목방도(牧放圖)〉(권, 부분, 당), 송 이공린(李公麟)의 모본, 비단에 채색, 45.7×428.2cm, 베이징, 고궁박물원.

도50 전(傳) 주방(周昉), 〈잠화사녀도(簪花仕女圖)〉(부분), 당, 비단에 채색, 46×180cm, 랴오닝 성 박물관.

도51 전 주방, 〈쌍육도(雙六圖)〉(부분), 당, 비단에 채색, 30.7×69.4cm, 미국, 프리어 미술관(Freer Gallery of Art).

도52 전 주방, 〈휘선사녀도(揮扇仕女圖)〉(권), 당, 비단에 채색, 33.7×204.8cm, 베이징, 고궁박물원.

도53 전 한황(韓滉), 〈오우도(五牛圖)〉(부분), 당, 비단에 채색, 20×139cm, 베이징, 고궁박물원.

참고문헌

원전

『二十五史』, 서울, 景仁文化社 영인, 1982.

『中國美學史資料選編』, 中國文史資料編輯委員會, 臺北, 輔新書局, 1984.

『中國書法論文選』, 臺北, 華正書局, 1985.

『漢文大系』, 서울, 學古房 영인, 1982.

郭若虛, 『圖畵見聞誌』, 北京, 人民美術出版社, 1983.

楊大年 編, 『中國歷代畵論采英』, 北京, 河南人民出版社, 1984.

于安蘭 編, 『畵史叢書』, 上海, 上海人民美術出版社, 1982.

兪劍華, 『中國畵論類編』, 臺北, 華正書局, 1977.

張彦遠, 唐, 『歷代名畵記』, 北京, 人民美術出版社, 1983.

張彦遠, 唐, 『法書要錄』, 北京, 人民美術出版社, 1983.

周積寅 編, 『中國畵論輯要』, 江蘇美術出版社, 1985.

黃賓虹 · 鄧實 編, 『美術叢書』, 江蘇古籍出版社, 1986.

단행본 및 논문

강관식 역, 葛路 저, 『中國繪畵理論史』, 미진사, 1989.

김기주, 『중국 화론 선집』, 미술문화, 2002.

박은화, 『중국 회화 감상』, 예경, 2001.

박은화 역주, 곽약허 저, 『도화견문지』, 시공사, 2005.

변영섭 외 역, 동기창 저, 『화안』, 시공사, 2004.

안동림 역주, 『新譯 莊子』, 서울, 현암사, 1985, 제3판.

양신 외 지음, 정형민 옮김, 『중국 회화사 삼천년』, 학고재, 1999.

조송식, 「'와유(臥遊)' 사상의 형성과 그 예술적 실현—六朝시대에서 北宋시대에 이르기까지의 예술론을 중심으로—」, 서울대 박사학위 논문, 1998.

조송식, 「張彦遠의 『歴代名畵記』에 관한 연구」, 서울대 석사학위 논문, 1989.

지순임, 『중국화론으로 본 회화미학』, 미술문화, 2005.

황지원 역주, 장언원 저, 『역대명화기』, 계명대학교출판부, 2007.

James F. Cahill, "Confucian Elements in Theory of Painting", *The Confucian Persuasion*, edited by Arthur F. Wright, Stanford University Press, California, 1960.

Kiyohiko Munakata, "Concepts of Lei and Kan-lei in Early Chinese Art Theory", *Theories of the Art in China*, ed. Susan Bush and Christian Murck, Princeton, Princeton University Press, 1983.

Susan Bush, "Tsung P'ing Essay on Painting Landscape and the 'Landscape Buddhism' of Mount Lu", *Theories of the Art in China*, ed. Susan Bush and Christian Murck, Princeton, Princeton University Press, 1983.

Susan Bush and Hsio-Yen Shih, "Early Chinese Texts on Painting", Harvard-Yenching Institute, 1985.

岡村繁 譯註, 兪尉剛 譯, 『歴代名畵記譯註』(『岡村繁全集』 第6卷), 江蘇古籍出版社, 2002.

潘運告 編著, 『漢魏六朝書畫論』, 中國, 湖南美術出版社, 1997.

白適銘, 「張彦遠歴代名畵記의 研究與士人繪畵觀之形成」, 國立臺灣大學藝術史研究所 碩士論文, 中華民國84年.

謝巍 著, 『中國畫學著作考錄』, 上海書畫出版社, 1998.

徐復觀, 『中國藝術精神』, 臺北, 學生書局, 1983, 第8版.

承載 譯註, 『歴代名畵記全釋』, 貴州人民出版社, 1999.

俉蠡甫, 『俉蠡甫藝術美學文集』, 上海, 復旦大學出版社, 1987.

俉蠡甫, 『中國畵論研究』, 北京, 北京大學出版社, 1983.

溫肇桐 注, 『唐朝名畵錄』(朱景玄 撰), 中國, 四川美術出版社, 1985.

袁有根 著, 『《歴代名畵記》研究』, 中國, 北京圖書館出版社, 2002.

李澤厚, 劉剛紀 主編, 『中國美學史』, 第一卷(上, 下), 第二卷(上, 下), 臺灣, 谷風出版社, 1986.

陳傳席 著, 『六朝畵論研究』, 臺灣, 學生書局, 中華民國80年.

何志明 潘運告 編著,『唐五代畫論』, 中國, 湖南美術出版社, 1997.

何楚熊,『中國畫論研究』, 北京, 中國社會科學出版社, 1996.

華斐 著,『《歷代名畫記》論考』, 中國, 中國美術學院出版社, 2008.

剛村 繁,「張彦遠《歷代名畫記》の撰述科程」,『中國文學論集』, 東京, 龍溪書社, 1974.

岡村繁 谷口鐵雄 譯,「歷代名畫記」, 目加田誠 編,『文學藝術論集』(中國古典大係54),
　　　東京, 平凡社, 1986, 第9版.

古原宏伸,『畫論』, 東京, 明德出版社, 1973.

谷口鐵雄,「張彦遠の品等論にみえる自然について」,『哲學年報』, 第23集, 九州大學文
　　　學部, 1961.

今村勇一,「張彦遠の繪畫史觀(上, 下)」,『國華』, 第601號・第602號, 1940.

那波利貞,『唐代社會文化史研究』, 東京, 創文史, 1977, 第2版.

堂谷憲勇,「歷代名畫記論考」,『支那美術史論』, 桑名文星堂.

島田修二郎,「逸品畫風について」,『美術研究』, 第161號.

鈴木敬,『中國繪畫史』(上, 中, 下), 東京, 吉川弘文館, 1981, 1984, 1994.

福永光司,『藝術論集』, 東京, 朝日新聞社, 1971.

福永光司,『莊子』, 東京, 朝日新聞社, 1974, 第8版.

小野勝年 譯註,『歷代名畫記』, 岩波書店, 1938.

愛宕元 譯註, 徐松 撰,『唐兩京城坊攷–長安と洛陽』, 平凡社, 1994.

長廣敏雄,『歷代名畫記』, 東京, 平凡社, 1977.

田中豊藏,『中國美術の研究』, 東京, 二玄社, 1970, 第2版.

中田勇次郎,『文人畫論集』, 東京, 二玄社, 1970, 第2版.

中村茂夫,『中國畫論の展開』, 京都, 中山文華堂, 1965.

靑木正兒,『琴碁書畫』, 東京, 春秋社, 1964, 第2版.

찾아보기

가

가불타(迦佛陀) 스님 211, 212

간타리(干陁利) 211, 212

갈홍(葛洪) 20, 34, 53, 138, 194

강각(姜恪) 284, 285

강거(康居) 171

강교(姜皎) 266, 317, 319

강릉왕(江陵王) 122, 124

강사원(江思遠) 64, 108

강승보(江僧寶) 160, 161, 210

강영(强穎) 386

강원(姜嫄) 171

강윤지(康允之) 157

강융타(康隆陀) 297

강자원(康子元) 300, 302

강지(江志) 253, 254

강지연(江智淵) 122

강하왕(江夏王) 122, 124, 132, 133, 154, 263

〈강학도(講學圖)〉 27

〈강후상(康侯像)〉 102, 103

강흔(康昕) 63, 108

개문달(蓋文達) 265, 272

거도민(蘧道愍) 131, 170, 171, 172, 209

거도정(車道政) 366

『건강실록(建康實錄)』 71, 72

건안왕(建安王) 122, 124

건평왕(建平王) 122, 124

경군(敬君) 16

경릉왕(竟陵王) 122, 125, 127, 131, 151, 168, 192, 193

『경사사기(京師寺記)』 71, 72

경순(耿純) 331

경애사(敬愛寺) 314, 317, 318, 327, 328

경원성(京元成) 331

경창기(耿昌期) 363

경창언(耿昌言) 363, 364

경화(景和) 122, 124

경회진(敬會眞) 300, 302

계양왕(桂陽王) 77, 81, 122, 127

계찰(季扎) 23, 32-33, 35

고강(高江) 366

고개지(顧愷之) 28, 47, 49, 52, 53, 54, 55, 58, 64, 65, 66, 68, 69, 70, 71-77, 79, 81, 82, 83-98, 101, 113, 114, 121-122, 127, 153, 167, 168,

174, 177, 183, 198, 200, 246, 291, 294, 345, 371, 425, 426, 430, 431, 433, 435, 436

고경수(顧景秀) 158-159, 160

고경지(顧慶之) 122, 125

고담(高湛) 224, 227

고보광(顧寶光) 130-131, 151, 154, 159

고사렴(高士廉) 274

고상사(高尙士) 231

고야왕(顧野王) 216

고위(高緯) 227, 240

고적(高適) 322, 323

고준지(顧駿之) 50, 129, 157-158, 160

고평공(高平公) '장홍정'을 참조

고황(顧況) 403, 404

고황(高況) 382, 383, 384, 388

고효형(高孝珩) 223, 225

〈곡율금상(斛律金像)〉 226, 227

곡율명월(斛律明月) 231, 232

공관(龔寬) 19, 20

공손대랑(公孫大娘) 307

공수반(公輸班) 30

공영(孔榮) 346, 350

공영달(孔穎達) 265, 271, 272

공자(孔子) 24, 56, 57, 59, 78, 80, 103, 104, 105, 112, 113, 122, 126, 130, 134, 137, 138, 145, 197, 198, 202, 205

〈공자십제자도(孔子十弟子圖)〉 56, 57, 59

곽도홍(郭道興) 218, 221

곽박(郭璞) 13, 103

곽선명(郭善明) 218, 221

『곽씨이물지(郭氏異物志)』 30

광명사(光明寺) 251, 252

광성자(廣成子) 134, 136

광택사(光宅寺) 211, 212, 294, 314

괴렴(蒯廉) 365

괵국부인(虢國婦人) 328, 329

〈괵국부인출유도(虢國婦人出遊圖)〉 328, 329

구담비발타라(瞿曇備跋陁羅) 211-212, 213

구자마(九子魔) 209, 210

구중대(九重臺) 16

국정(麴庭) 398, 399

굴돌통(屈突通) 274, 277

굴원(屈原) 78, 157

그림의 6가지 법칙[畵六法] '6가지 법칙'을 참조

근공(瑾公) 131

근지이(靳智異) 294, 295

근통(瑾統) 122, 128, 132

금강삼장(金剛三藏) 스님 335, 336

〈금곡도(金谷圖)〉 100, 101

기절(機絶) 41

길광(吉曠) 331

길저구(吉底俱) 스님 211, 212

김일제(金日磾) 243

김충의(金忠義) 308, 312

나

〈낙신부도(洛神賦圖)〉 44, 47, 82

『남도부(南都賦)』 112

『남제기(南齊記)』 166, 167

『남제서(南齊書)』 129, 132, 166, 167,
168, 179, 180, 181, 183, 185, 188

낭여령(郎餘令) 327, 328

냉원수(冷元琇) 331, 333

노릉가(盧稜伽) 314-316, 333

노명월(盧明月) 240, 242, 243

〈노부도(鹵簿圖)〉 359, 361

노사도(盧思道) 231, 232

노홍(盧鴻) 338, 339, 340

『논화(論畵)』 52, 54, 83-85, 86, 95,
101, 174

능연각(凌烟閣) 274, 275, 276, 343

능운각(凌雲閣) 287, 289

다

단거혹(段去惑) 331, 333

단도란(檀道鸞) 68, 70

단문창(段文昌) 52, 54

단지민(檀智敏) 297, 298

담교(談皎) 335, 336

담마졸차(曇摩拙叉) 스님 256

담연(湛然, 사등왕) 366, 367

당검(唐儉) 275, 289

대규(戴逵) 73, 77, 82, 85, 90, 91,
105, 110-112, 114, 115, 116, 210

대발(戴勃) 90, 114, 115

대석사(大石寺) 256

대숭(戴嵩) 298, 333, 394, 397

대약사(戴若思) 56, 57

대역(戴嶧) 394

〈대열녀도(大列女圖)〉 28, 50, 52, 91,

103

대옹(戴顒) 78, 115, 116

대완국(大宛國) 346

대외(大隗) 134, 136

대운사(大雲寺) 252, 295, 390

대위지(大尉遲) '위지발지나'를 참조

대이장군(大李將軍) 320, 322

대중석(戴重席) 387

대촉(戴蜀) 173

도경진(陶景眞) 173

〈도련도(擣練圖)〉 51, 326, 329

도분(道芬) 스님 402

도선율사(道宣律師) 231

도은거(陶隱居) 337-338

〈도의도(擣衣圖)〉 122, 181

〈도척도(盜跖圖)〉 32

도홍경(陶弘景) 194-195, 413

『동관한기(東觀漢記)』 27

동방호(東方顥) 300, 303

동백인(董伯仁) 156, 230, 238, 246,
248-250, 251, 291, 297, 345, 377

동악(董崿) 317, 318

동왕공(東王公) 44, 47, 84, 90

〈동왕공도(東王公圖)〉 84

〈동위제시도(童威蕐詩圖)〉 112, 113

『동한서(東漢書)』 23

동호자(董好子) 331

동혼후(東昏侯) 77

두경상(杜景祥) 351, 352

두노녕(豆盧寧) 252

두몽(竇蒙) 230, 234, 246, 248, 251,
253, 286, 291, 292, 294, 297, 304

두보(杜甫) 276, 307, 325, 341, 342,

345, 348, 364, 370, 371, 376, 383

두사륜(竇師綸) 361, 362

두여회(杜如晦) 265, 270, 272, 274

〈두정남인물도(杜征南人物圖)〉 112, 114

두항(竇抗) 361, 362

두홍과(竇弘果) 308, 312

두회정(竇懷貞) 324, 325

마

마광업(馬光業) 331, 333

마납선인(摩衲仙人) 200, 204

마라보제(摩羅菩提) 스님 211, 212

마수응(馬樹鷹) 331, 333

〈망천도(輞川圖)〉 354, 355, 356

매승(枚乘) 265, 267

맹중휘(孟仲暉) 351

모릉(毛稜) 129, 130, 185, 208

모숭(毛嵩) 331

〈모시도(毛詩圖)〉 44

모연수(毛延壽) 19-20

모용소종(慕容紹宗) 231, 232, 233

모파라(毛婆羅) 308, 312

모혜수(毛惠秀) 175, 184-185

모혜원(毛惠遠) 73, 105, 145, 182-183, 184, 185

목생(穆生) 265, 266

목안(木雁) 77, 80, 155, 156

〈목왕연요지도(穆王宴瑤池圖)〉 44, 49

목조마(木槽馬) 346

『목천자전(穆天子傳)』 13, 49, 101

무경(毋嬰) 300, 303

무광(務光) 112

무릉왕(武陵王) 197, 200, 201, 202

무정장(武靜藏) 317, 318

무혜비(武惠妃) 335, 336

문성공주(文成公主) 261, 263

민문화(閔文和) 218, 221

바

『박물지(博物志)』 25, 26

〈반거도(盤車圖)〉 317

반세의(潘細衣) 331

방숙(方叔) 276, 282, 283

방현령(房玄齡) 265, 270, 274, 277

배민(裴旻) 306-307, 308, 311

배사훈(裴思訓) 338, 339

배서(裴諝) 372, 374

배해(裴楷) 68, 69

배효원(裴孝源) 26, 173, 253, 254, 259, 286, 287

백마사(白馬寺) 111, 113, 169, 170

백마지(白麻紙) 77, 187

백민(白旻) 365, 366

백이(伯夷) 134, 136

백화(白畫) 39, 145, 153, 163, 318

〈번객입조도(蕃客入朝圖)〉 186, 187

번육(樊育) 19, 20

범선(范宣) 110, 112

범엽(范曄) 23, 24, 31, 179, 180

범용수(范龍樹) 297

범유현(范惟賢) 163, 164

범장수(范長壽) 292, 294

범혜경(范惠景) 122, 125

범회견(范懷堅) '범회진'을 참조
범회진(范懷珍) 172, 191
범회찬(范懷粲) '범회진'을 참조
법명(法明) 스님 169, 299, 301
변란(邊鸞) 335, 375, 386, 387
변장자(卞莊子) 53, 55, 160
〈변화포박도(卞和抱璞圖)〉 155, 156
〈보적경변도(寶積經變圖)〉 205
보찰사(寶刹寺) 252, 314, 318
복도흥(濮道興) 163
복만년(濮萬年) 163, 167
〈복희·신농도(伏羲神農圖)〉 84, 86
봉막(封膜) 13
『북제서(北齊書)』 168, 223, 224, 225,
 226, 227, 230, 232
〈북풍도(北風圖)〉 25, 26, 53, 85
비각(秘閣) 39, 197, 200
〈빈시칠월도(豳詩七月圖)〉 44, 46

사

사경문(史敬文) 157
〈사기오자서도(史記伍子胥圖)〉 53, 54
사도석(史道碩) 90, 91, 100, 101, 128,
 131, 151, 152, 164, 345
사령운(謝靈運) 54, 127, 138, 149,
 179
사마선왕(司馬宣王) 77, 79-80
사마소(司馬紹) 20, 44-45
사마승정(司馬承禎) 312, 337-338,
 339
사병(史秉) 345
사상(謝尙) 56, 57

사성(史晟) 331, 333
사승(謝承) 30, 31
사안(謝安) 65, 68-69, 77, 111, 113,
 160, 287
사암(謝巖) 64, 108
사약(謝約) 179, 180
사예(史藝) 157
사유여(謝幼輿) 68, 69, 70
〈사자격상도(獅子擊象圖)〉 106, 145,
 146
사장(謝莊) 103, 152, 153
사절(絲絶) 41
사종(謝綜) 179, 180
사찬(史瓚) 372
사찬(史粲) 163
사초종(謝超宗) 122, 127
사치(謝稚) 90, 102-103
사혁(謝赫) 32, 39, 44, 50, 51, 52, 54,
 71, 73, 74, 75, 76, 100, 105, 106,
 111, 121, 129, 131, 145, 151,
 152, 153, 157, 159, 160, 161,
 162, 168, 169, 170, 171, 172,
 175, 176-177, 178, 181, 182, 183,
 184, 193, 194, 207, 208, 210,
 287, 291, 292, 429
사혜련(謝惠連) 179, 180
사황(史皇) 12, 438
산도(山濤) 82, 91, 106, 340
산양왕(山陽王) 122, 124
『삼국전략(三國典略)』 190, 191, 221
〈삼마도(三馬圖)〉 84, 100, 101, 114,
 172
삼미(三美) 27

『삼보감통기(三寶感通記)』 231, 256
삼절(三絶) 65, 69, 77, 251, 308, 311, 341, 355
『삼제기(三齊記)』 30, 31
상거(常璩) 42
상동왕(湘東王) '소역'을 참조
〈상림원도(上林苑圖)〉 52, 53
상자평(尙子平) 112, 114, 133, 166
색북근(塞北勤) 179, 180
서견(徐堅) 300, 302
〈서경도(西京圖)〉 32, 35
〈서경부도(西京賦圖)〉 157
『서경잡기(西京雜記)』 20, 34
서교지(徐嶠之) 327, 328
서덕조(徐德祖) 231
서막(徐邈) 36
서승보(徐僧寶) 122, 126
서영(徐令) 153, 154
서왕모(西王母) 44, 47, 49
서원(徐爰) 122, 127
선율사(宣律師) '도선율사'를 참조
설도형(薛道衡) 270, 324
설수(薛收) 265, 270, 272, 325
『설원(說苑)』 16
설원경(薛元敬) 265, 272
설원초(薛元超) 324
설직(薛稷) 306, 310, 324, 325, 365, 395
섭송(聶松) 169, 170, 171, 208, 209
『세본(世本)』 12
『세설신어(世說新語)』 45, 50, 65, 68, 69, 73, 74, 77, 78, 91, 111, 113, 167, 290, 340

소기(蕭祇) 200, 201
소대기(蕭大器) 216
소대련(蕭大連) 190, 191
소림사(少林寺) 211, 212
소명태자(昭明太子) 159, 160, 201, 210
소무(蘇武) 163, 276
소문선생(蘇門先生) 77-78, 163, 167
소방(蕭放) 223, 225
소방등(蕭方等) 190, 191
소보(巢父) 107, 136, 151
〈소부도(嘯賦圖)〉 172, 173
소분(蕭賁) 191-192
소세장(蘇世長) 265, 270
소억(蘇嶷) 166
소역(蕭繹) 186, 187, 188, 189, 191
소연(脩然) 스님 338, 339
소열(蕭悅) 398, 399-400
〈소열녀도(小列女圖)〉 27, 28, 50, 53, 83, 84, 86
소우(蕭瑀) 274, 277
소우(蕭祐) 398, 399
소욱(蘇勗) 265, 272
〈소유도(巢由圖)〉 106
소이장군(小李將軍) 322
소인(蕭寅) 129
소자현(蕭子顯) 168, 183
소재흠(邵齋欽) 331
소정(蘇頲, 허국공) 301, 341
소호(召虎) 282-283
『속고승전(續高僧傳)』 127, 202, 211, 232
『속제해기(續齊諧記)』 36, 37

『속진양추(續晉陽秋)』 68, 69, 70

손계량(孫季良) 300, 303

손고려(孫高麗) 122, 124

손권(孫權) 38-39, 40, 41, 72, 160,
　　203, 359

손등(孫登) 78, 163, 166, 167

〈손무도(孫武圖)〉 84

손상자(孫尙子) 226, 230, 241, 242,
　　246, 247, 248, 255

손인귀(孫仁貴) 308, 312

손작(孫綽) 112, 113, 157

손창지(孫暢之) 25, 27, 39, 52, 63, 73,
　　100, 107, 108, 114, 179, 180

손형(孫夐) 122, 124

손호(孫皓) 39, 40, 205

송수(宋壽) 38

송승변(宋僧辯) 163

송영문(宋令文) 336

『수서(隋書)』 17, 188, 232, 235, 236,
　　237, 240, 243, 244, 255, 271,
　　312, 325, 328

『수신기(搜神記)』 65, 69

숙제(叔齊) 134, 136

숙향(叔向) 23, 24

순어(荀輿) 155, 156

순욱(荀勖) 28, 50, 51, 53, 73, 74, 75,
　　87, 100, 111, 121, 151, 152, 187,
　　189

『술화(述畵)』 27

『술화기(述畵記)』 25, 39, 52, 63, 73,
　　107, 108

『습유록(拾遺錄)』 41

시소(柴紹) 274, 280

시수림(施脩林) 127

시흥왕(始興王) 152

〈식규도(息嬀圖)〉 173

〈식도난포도(息徒蘭圃圖)〉 44, 46

신공(申公) 265, 266

『신선전(神仙傳)』 20, 99, 194

신요 황제(神堯皇帝) 258

〈신풍방계견도(新豊放鷄犬圖)〉 32, 34

심경지(沈慶之) 122, 123, 124

심담경(沈曇慶) 122, 125

심약(沈約) 74, 143, 167

심영(沈寧) 384, 385

심찬(沈粲) 178, 198

심표(沈標) 173, 174, 175

아

〈아곡처녀도(阿谷處女圖)〉 77, 112,
　　113

아소카 왕[阿育王] 117, 201, 243, 256

아육왕(阿育王) '아소카 왕'을 참조

〈아육왕상(阿育王像)〉 116, 117

안광록(顔光祿) 36, 148, 149

안기선생(安期先生) 175, 177

안락사(安樂寺) 197, 202

안상시(顔相時) 265, 271

안연(顔淵) 59, 103, 122, 202, 242

안영(晏嬰) 23, 24

안진경(顔眞卿) 316, 401

양걸덕(楊乞德) 219

양계단(楊契丹) 205, 230, 251, 253,
　　254, 286-287

양공남(楊公南) 372-373

양관(梁寬) 297

양광(梁廣) 236, 386, 388

양기(梁冀) 25, 157

양녕(楊寧) 328

양노(楊魯) 30

양덕본(楊德本) 364

양덕소(楊德紹) 297, 298

양망(陽望) 19, 20

양사(楊賜) 27

양상(楊爽) 317

『양서(梁書)』 76, 77, 126, 176, 186,
 187, 188, 190, 191, 192, 193,
 195, 197, 200, 201, 204, 206,
 210, 211, 212, 213, 216, 334

양선교(楊仙喬) 317, 318

양소(楊素) 236, 242, 243, 244

양수(楊脩) 32-33, 35, 39

양수발(楊須跋) 297

양수아(楊樹兒) 331

양숙절(楊叔節) 27

양승(楊昇) 328

양아인(羊鴉仁) 200, 204

양용(楊勇) 236

양원(梁園) 265, 266

양자화(楊子華) 226, 227, 228, 230,
 242, 246, 254, 287, 291

〈양저도(穰苴圖)〉 84

양정광(楊庭光) 313, 314, 316, 318

양제(煬帝, 수나라) 235, 236, 237,
 240, 243, 244, 271, 324

양준(楊俊) 255

양진(楊震) 27

양찬(楊贊) 255

양탄(楊坦) 317, 318

양표(楊彪) 27

양현보(羊玄寶) 122, 123

양혜(楊惠) 63, 64, 108

양혜지(楊惠之) 308, 311

양휴지(楊休之) 224, 225

양흔(羊欣) 44, 45, 63, 73, 74

양흡(梁洽) 402

양희(楊喜) 27

『어람(御覽)』 224, 225

〈어릉자 · 검루부처도(於陵子黔婁夫妻
 圖)〉 32

〈어부도(漁父圖)〉 112, 114

언종(彦悰) 스님 179, 180, 206, 207,
 230, 231, 238, 239, 241, 245,
 246, 247, 248, 250, 251, 253,
 254, 255, 256, 286, 288, 292,
 294, 295, 296, 297, 298

엄고(嚴杲) 364

〈엄군평상(嚴君平像)〉 32

엄무(嚴武) 38, 40, 382, 383

엄용(嚴龍) 122, 123

여상(呂尙) 276, 282

6가지 법칙[六法] 53, 54, 121, 122,
 145, 175, 189, 199, 251, 259,
 313, 395, 421, 429, 430, 433,
 434, 435

여정전(麗正殿) 299, 301, 332

여향(呂向) 300, 303

여흠(余欽) 300, 303

연관(燕館) 270

〈연인송형가도(燕人送荊軻圖)〉 100,
 102

〈열녀인지도(列女仁智圖)〉 49, 57, 58,
 59, 102, 103, 173
〈열사도(列士圖)〉 84
『열선전(列仙傳)』 78, 112, 128, 163,
 177
열예(烈裔) 17
염립덕(閻立德) 188, 235, 253, 254,
 258, 261, 262, 263, 264, 287,
 288, 289, 290
염립본(閻立本) 154, 188, 202, 235,
 253, 254, 258, 262, 264, 267,
 268, 275, 287, 288, 289, 290,
 292, 293, 294, 297, 300, 322,
 323, 327, 347, 351
염비(閻毗) 235-237, 261
염사광(閻思光) 255
영계기(榮啓期) 77, 80, 81, 82, 122,
 127
영업사(永業寺) 166, 167
〈영장도(郢匠圖)〉 105, 106
영주(瀛州) 44, 49, 273
영호공(令狐公) 397, 398
예장왕(豫章王) 122, 123, 131, 151,
 153, 154, 166, 171, 201
오간(吳暕) 160, 161, 210
〈오계찰상(吳季扎像)〉 32-33, 35
오도자(吳道子) 106, 116, 117, 291,
 292, 302, 304-308, 310, 311, 312,
 313, 314, 316, 323, 355, 426,
 427, 428, 430, 435, 436
오도현(吳道玄) '오도자'를 볼 것
『오록(吳錄)』 38
오룡당(五龍堂) 317, 318-319

오범(吳範) 38, 40
오염(吳恬) 402
오지민(吳智敏) 297
옥화궁(玉華宮) 261, 262
옥화총(玉花驄) 343, 346
온교(溫嶠) 107, 108
와관사(瓦棺寺) 71, 72, 77, 110, 115
완상(阮湘) 77, 80
완수(阮修) 77, 79
완적(阮籍) 77-78, 79, 82, 89, 109,
 166, 167
완전부(阮田夫) 122, 124, 131
완함(阮咸) 77, 79, 82, 91, 92
왕개(王凱) 122, 127
왕굴(王胐) 389, 393
왕노(王奴) 172
왕도륭(王道隆) 122, 125, 131
왕류(王柳) 172
왕모중(王毛仲) 346, 349
왕몽(王濛) 108-109, 112
왕묵(王默) 298, 401, 403-404
왕미(王微) 100, 101, 131, 146-147,
 149, 151, 152
왕민(王珉) 63
왕방경(工力慶) 249, 250
왕사(王嗣) 122, 124, 159, 160
왕상(王象) 359
왕세충(王世充) 238, 240, 243, 266,
 270, 272, 277, 280, 281
왕소군(王昭君) 19, 20
왕소응(王韶應) 297, 327, 328
왕소종(王紹宗) 336-337
왕수(王粹) 122, 124

왕수례(王修禮) 336
왕승작(王僧綽) 159, 160
왕안(王晏) 129
왕안기(王安期) 77, 79
왕열(王悅) 122, 124
왕영(王瑩) 122, 126
왕옹(王熊) 359, 360
왕유(王由) 219, 222
왕유(王維) 131, 342, 345, 348, 354,
　　355, 356, 357, 358, 359, 379
왕유지(王攸之) 172
왕윤지(王允之) 351, 352
왕융(王戎) 57, 82, 106
왕융(王融) 185
왕이(王廙) 56, 59
왕익지(王翼之) 122, 125, 131
왕자년(王子年) 17, 18, 41
왕자충(王子沖) 226, 227
왕장사(王長史) 110, 112
왕재(王宰) 369-371
왕전(王殿) 172
왕정(王定) 296, 297-298
〈왕준과선도(王駿戈船圖)〉 100, 102
왕중서(王仲舒) 255, 256
왕지경(王知敬) 297, 298
왕지신(王知愼) 253, 254, 287, 297,
　　298
왕지심(王智深) 115, 149, 151
왕진(王縉) 348, 354, 355, 377, 379
왕타자(王陁子) 304
왕포(王襃) 216, 217
왕항(王抗) 153, 154
왕헌지(王獻之) 44, 45, 46, 62-63,

　　122, 159, 172, 287, 359, 360,
　　412, 422, 426
요(堯) 134
요경선(姚景仙) 314, 316
요담도(姚曇度) 73, 153, 168-169,
　　170, 198, 219, 222
요숭(姚崇) 345, 348, 360
요언산(姚彦山) 331
요찰(姚察) 265, 271
요최(姚最) 74, 129, 130, 155, 162,
　　169, 170, 171, 173, 174, 175,
　　176-177, 178, 185, 186, 189, 191,
　　192, 198, 200, 207, 208, 209,
　　210, 211, 212, 422, 423
「용마사[龍馬之詞]」 155
〈용호도(龍虎圖)〉 39
우견(虞堅) 181
우계림(宇桂林) 235, 237
우문개(宇文愷) 235, 236
우문민(宇文敏) 250
우문숙(宇文肅) 365, 366
우문옹(宇文邕) 202, 225
우석(于錫) 386
우세남(虞世南) 242, 265, 271, 272,
　　275, 308, 310, 324, 335, 359, 360
우소(牛昭) 304
우지녕(于志寧) 265, 270
운대(雲臺) 274, 277
〈운한도(雲漢圖)〉 25, 26
원명(員名) 308, 311
원미(元微) 122, 123
원앙(袁昂) 206, 207, 242
원자앙(袁子昂) 180, 206-207, 231,

232

원질(袁質) 155, 254

원천(袁倩) 129, 131, 153, 155, 168,
 187, 189, 210, 253, 254

원휘(元徽) 81, 123, 125, 127, 128,
 132

위감(韋鑒) 374, 375

위공(威公) 스님 211, 212

위국공(魏國公) '장연상'을 참조

위난(韋鑾) 374

위무종(韋無蹤) 331

위무첨(韋無忝) 299, 301, 330, 331,
 332

위사립(韋嗣立) 305, 309, 310

위술(韋述) 285, 300, 302, 303

위언(韋鷗) 374, 375, 376

『위지(魏志)』 32, 33, 34, 36, 50, 79,
 117, 289

위지경덕(尉遲敬德) 274, 277, 289

위지발지나(尉遲跋質那) 255, 256,
 293-294

위지을승(尉遲乙僧) 256, 293-295,
 297

『위진명신화찬(魏晉名臣畵贊)』 68, 70,
 86

위진손(魏晉孫) 365

『위진승류화찬(魏晉勝流畵讚)』 54, 70,
 86, 93, 95

위징(魏徵) 271, 274, 310, 324

위탄(韋誕) 100, 287, 290

위협(衛協) 39, 50, 52-53, 54, 73, 74,
 75, 85, 89, 111, 116, 121, 151,
 152, 157, 187, 189, 210, 427

유검(柳儉) 218, 221

유계종(劉係宗) 168

유단(劉旦) 30

유도계(庾道季) 113

유돈(劉惇) 38, 40

유량(庾亮) 70, 107, 108, 109, 113

유량(劉亮) 122, 126

유뢰지(劉牢之) 77, 79

유룡(劉龍) 235, 237, 238

〈유마힐상(維摩詰像)〉 51, 71, 72, 77,
 200

『유명록(幽明錄)』 65, 69

유무(劉武) 157, 265, 266

유박(劉璞) 162

유방평(劉方平) 359, 360

유백(劉白) 19, 20

유살귀(劉殺鬼) 230

유상(劉商) 385, 386

유석(劉碩) 122, 127

유소조(劉紹祖) 145, 162

유속(劉㻛) 292, 293

유안(劉晏) 372, 377, 379

유연(劉兗) 235, 238

유오(劉烏) 242, 245, 253

유원경(柳元景) 122, 123, 125

유윤조(劉胤祖) 161-162

유의경(劉義慶) 50, 65, 68, 69, 73, 74,
 111, 113

유의공(劉義恭) 124, 132, 133, 154

유익(庾翼) 108, 109

유장경(劉長卿) 198, 203

〈유장사도(劉長史圖)〉 181

유정(劉整) 386, 387

유정회(劉政會) 275, 280, 360

유준(劉駿) 123, 124, 147, 152

유지기(劉之奇) 386

유지민(劉智敏) 331, 333

유진(劉瑱) 181, 182

〈유청지도(游淸池圖)〉 44, 46, 91

유포(劉褒) 25, 26

유행신(劉行臣) 327-328

유향(劉向) 16, 28, 35, 49, 59, 90,
 103, 104, 163, 184

유홍기(劉弘基) 274, 277

유효사(劉孝師) 294, 295

유효손(劉孝孫) 265, 272

육거태(陸去泰) 300, 303

육견(陸堅) 197-198, 203

육고(陸杲) 176, 193, 194

육기(陸機) 156, 159

육덕명(陸德明) 265, 271

육법(六法) '6가지 법칙' 을 참조

육수(陸綏) 129, 131, 153, 159

육우(陸羽) 401

육정(陸整) 210

육정요(陸庭曜) 331, 333

육탐미(陸探微) 39, 71, 73, 74, 76, 81,
 82, 121-122, 129, 130, 131, 132,
 133, 153, 154, 158, 159, 163,
 164, 177, 187, 189, 198-200, 210,
 246, 253, 254, 286, 287, 291,
 294, 345, 395, 426, 433, 436

육홍숙(陸弘肅) 129

윤림(尹琳) 330, 331

윤장생(尹長生) 157

은개산(殷開山) 274

은계우(殷季友) 299

은문례(殷聞禮) 334

은불해(殷不害) 334

은삼(殷參) 299

은영동(殷英童) 231

은영명(殷令名) 334

은중감(殷仲堪) 65, 69

은중용(殷仲容) 334, 335, 336

은지현(殷志玄) 274, 277

은홍(殷洪) 122, 127, 169

응소(應邵) 30, 31

이경(李炅) 363

〈이골첩(狸骨帖)〉 155, 156

이과노(李果奴) 341, 342

이권(李權) 363

이기(李頎) 358, 359, 360

이도(李滔) 363

〈이도(夷圖)〉 42

이만자(李蠻子) 331

이면(李勉) 359, 360

이방(二方) 85, 91

이백(李白) 308, 325, 341

이사방(李士昉) 341, 342

이사진(李嗣眞) 39, 53, 73, 74, 121,
 198, 205, 226, 230, 238, 241,
 242, 244, 245, 246, 248, 251,
 253, 258, 287, 328, 330, 331

이사회(李思誨) 320, 322

이사훈(李思訓) 321, 322-323, 359,
 360

이상국(李相國) 331, 333

이생(李生) 313

이서(李緒) 363-364

이성기(李成器) 310, 346

이세민(李世民, 당나라 태종) 240,
　　258, 266, 268, 270, 271, 276,
　　277, 280, 281, 300, 303, 360, 383

이소(李韶) 365

이소도(李昭道) 320, 322, 323, 328

이수소(李守素) 265, 271

이신통(李神通) 363, 364

이아(李雅) 253, 255

이약(李約) 378, 382, 407

『이약원외집(李約員外集)』 378, 382

이연(李淵, 당나라 고조) 258, 277,
　　280, 282, 362, 364, 366, 383

이원가(李元嘉) 259, 364

이원궤(李元軌) 363-364

이원봉(李元鳳) 283, 284

이원영(李元嬰) 259, 260, 284, 366

이원창(李元昌) 258, 260, 363

이윤(伊尹) 112, 276, 282

이융기(李隆基, 당나라 현종) 258, 300,
　　301, 310

이임보(李林甫) 320, 322, 323, 336

이자쇠(李子釗) 300, 303

이적(李勣) 363

이점(李漸) 397, 398

이정(李靖) 274, 277, 280, 281

이주(李湊) 320, 322, 335, 336

이중창(李仲昌) 330, 331

이중화(李仲和) 397, 398

이추(李樞) 363

이평균(李平鈞) 363

이포진(李抱眞) 382, 383

이헌(李獻) 122, 127

이현(李顯, 당나라 중종) 258, 300

이현도(李玄道) 265, 271

이혜문(李惠文) 346

이혜선(李惠宣) 346

이혜장(李惠莊) 346

이효공(李孝恭) 274

이훈(李勛) 275, 281

〈임경자사진도(臨鏡自寫眞圖)〉 62

임정량(任貞亮) 331, 333

『임천옥명험기(臨川玉冥驗記)』 111,
　　113

임후백(任侯伯) 122, 127

자

자백마(䩤白馬) 183, 184

〈자백마도(䩤白馬圖)〉 183, 184

자산(子産) 23

〈자우부(牸牛賦)〉 62

장계백(章繼伯) 170, 171, 172, 209

장계화(張季和) 173

장공근(張公謹) 274, 280

장과(張果) ‘장선과’를 참조

장도릉(張道陵) 97, 99-100

장돈(張敦) 38

장량(張亮) 105, 274, 280

장묵(張墨) 50, 51, 52, 53

〈장사도(壯士圖)〉 84

장선과(張善果) 205, 254, 286

장선교(張仙喬) 308

장소유(蔣少遊) 218-219, 221, 222

장손무기(長孫無忌) 272, 274, 280

장손순덕(長孫順德) 274, 280

장승요(張僧繇) 59, 74, 75, 76, 116,
　　117, 121-122, 129, 130, 154, 170,
　　177, 178, 197-204, 205, 207, 208,
　　209, 226, 241, 242, 245, 246,
　　249, 253, 254, 286, 287, 288,
　　291, 292, 293, 306, 395, 426,
　　435-436
장심(張諗) 308, 407
장안세(張安世) 241, 243, 276
장애아(張愛兒) 308, 311
장엄사(莊嚴寺) 314, 316, 331, 334
장연공(張燕公) 301, 359, 360
장연상(張延賞, 위국공) 360, 368, 369,
　　406, 407, 409, 412
장열(張說) 299, 300, 301, 302, 332,
　　346, 349, 360, 361
장욱(張旭) 305-307, 308, 311, 395,
　　426
장유긍(張惟亘) 363
장유소(張惟素) 52, 54
장융(張融) 193
〈장의의 초상[張儀像]〉 53, 55
장인(張諲) 358, 359, 360
장장(張藏) 313
장조(張璪) 377-378, 379-381, 383,
　　384, 385, 386, 387
〈장주목안도(莊周木雁圖)〉 155, 156
장준례(張遵禮) 336
장지(張芝) 63, 76, 122, 290, 412, 426
장지화(張志和) 400-401
장창(張暢) 153, 154
장칙(張則) 160-161
장통(張通) 342, 363

장형(張衡) 28-30, 35, 101, 112, 157
장홍정(張弘靖, 고평공) 287, 368, 369,
　　389, 406, 409, 410, 411, 412
장화(張華) 25, 26, 101, 406
장회관(張懷瓘) 76, 121, 200, 306,
　　360
장효사(張孝師) 291, 292, 296, 297
장후(張厚) 403
장훤(張萱) 51, 326, 328, 329, 388
장흥(張興) 131, 132
재절(才絶) 65, 69
저량(褚亮) 264, 265, 266, 271, 273
저수량(褚遂良) 271, 272, 308, 310,
　　324, 335
저연(褚淵) 131, 132
저영석(褚靈石) 163, 164
적염(翟琰) 313, 314
전국양(錢國養) 299, 304
전기(田琦) 361, 362
전덕평(田德平) 361, 362
전승량(田僧亮) 205, 226, 230, 248,
　　251, 252, 291
전영도(錢靈度) 122, 127
전자건(展子虔) 230, 238, 239, 246,
　　248, 249, 250, 251, 291, 345, 433
정건(鄭虔) 341-342, 355, 387, 403
정건 삼절(鄭虔三絶) 341
정관(丁寬) 181
정광(丁光) 178
〈정광불상(定光佛像)〉 200, 204
〈정광여래상(定光如來像)〉 198, 203
정구(鄭嫗) 38
정귀인(丁貴人) 209, 210

정덕문(鄭德文) 242, 245

정법륜(鄭法倫) 205, 242, 244, 245

정법사(鄭法士) 206, 207, 226, 241,
　　242, 244, 245, 246, 251-252, 253,
　　254, 286, 288, 433

정선과(鄭善果) 389, 393

〈정성기도(正聲伎圖)〉 153, 154

정손(程遜) 331

정심(鄭審) 384, 385

정아(程雅) 317, 318

정우(鄭寓) 389

정원(丁遠) 64, 108

정유(鄭逾) 341

정정(鄭町) 402

정지절(程知節) 274, 280

정진(程進) 308, 311

정찬(程瓚) 255

정천(鄭遷) 341

정현(鄭玄) 110, 112, 150, 250

제갈량(諸葛亮) 42, 79

제교(齊皎) 368

제기(齊玘) 368

제영(齊暎) 368

제첨(諸瞻) 42

조기(趙岐) 23, 35

조달(趙達) 38, 40, 41

조동희(趙冬曦) 300, 302

조롱(曹龍) 64, 108

조모(曹髦) 32, 33, 185, 341, 344

조무단(趙武端) 297

조박문(趙博文) 389, 392

조박선(趙博宣) 389

조반(祖班) 221

조부인(趙夫人) 41

조불흥(曹不興) 38-39, 53, 71, 72, 73,
　　74, 75, 161, 197, 203, 295

조빈(曹霦) 32, 33

조승(趙昇) 97, 99, 100

조야백(照夜白) 346, 350

〈조양곡신도(朝陽谷神圖)〉 114

조연(趙涓) 389

조원곽(曹元廓) 327, 328

〈조이소도(祖二疏圖)〉 32, 34

조장유(曹長孺) 114, 172

조중달(曹仲達) 116, 117, 179, 180,
　　231, 294, 295

조중박(曹仲璞) 231

조패(曹覇) 276, 341, 342, 345, 348,
　　364

〈조패화마가(曹覇畫馬歌)〉 342, 345,
　　348

조현묵(趙玄黙) 300, 303

종규(鍾馗) 308, 312

종병(宗炳) 79, 131, 132, 133, 134,
　　135, 137, 138, 139, 140, 141,
　　142, 143, 144, 145, 150, 151, 166

종소경(鍾紹京) 327, 328

종요(鍾繇) 50, 63, 76, 122, 328, 399,
　　412

종종지(鍾宗之) 172

종측(宗測) 166, 167

종회(鍾會) 50, 106

좌문통(左文通) 304

〈주객도(酒客圖)〉 183

주고언(周古言) 364

주담연(周曇硏) 179, 232

주매신(朱買臣) 173, 174, 238, 240
〈주매신복수도(朱買臣覆水圖)〉 238, 240
주반룡(周盤龍) 129
주방(周昉) 116, 117, 388-392, 393
〈주본기도(周本記圖)〉 84
주심(朱審) 369-370
주오손(周烏孫) 297
주이(朱異) 122, 126, 200, 204
주자경(周子敬) 331
주체(朱泚) 358, 378, 381-382, 394, 395, 396
주태소(周太素) 398
주포일(朱抱一) 331, 332
죽림칠현(竹林七賢) 79, 82, 91, 101, 106, 109, 122
〈죽림칠현도(竹林七賢圖)〉 85, 91
〈죽순도[筍圖]〉 77
『중흥서(中興書)』 68, 70, 109
지괴(智瑰) 스님 331
지도림(支道林) 208, 209
〈직공도(職貢圖)〉 186, 187, 188, 189, 210, 263, 266, 268
진(珍) 스님 171
진각(陳恪) 387, 388
진각(陳慤) 331
진공사(陳公思) 173, 174, 240
진굉(陳閎) 347, 348, 351
진담(陳曇) 382-383
〈진부십팔학사가진도(秦府十八學士駕眞圖)〉 264, 266
진사왕(陳思王) 32, 35, 77, 82
진서(陳庶) 387, 388

『진서(晉書)』 37, 44, 45, 56, 57, 62, 69, 79, 82, 101, 106, 107, 109, 111, 113, 114, 156, 157, 216, 290, 334, 349
진선견(陳善見) 242, 248, 253, 254
진숙달(陳叔達) 299, 300, 382, 383
진숙보(秦叔寶) 275, 281
진의(陳義) 298, 299
진적선(陳積善) 387, 388
진정심(陳靜心) 317, 318
진정안(陳靜眼) 317, 318
『진중흥서(晉中興書)』 56, 70
진창(陳敞) 19, 20
진태구(陳太丘) 85, 91
진현영(陳玄英) 242, 243

차
창락사(昌樂寺) 56
창변(暢辯) 328
창정(暢整) 331, 333
창힐(蒼頡) 12, 65, 68-69
채금강(蔡金剛) 331
채모(蔡謨) 44, 45
채무(蔡珷) 163
채옹(蔡邕) 26-27, 28, 86
채윤공(蔡允恭) 265, 271
채희(蔡姬) 82, 122, 128
천사(天師) 97, 99-100
천황사(天皇寺) 197, 202
청량대(淸凉臺) 116, 117
청원사(淸遠寺) 354, 357
〈청유지도(淸遊池圖)〉 85

초보원(焦寶願) 207-208
〈초영윤읍기사도(楚令尹泣岐蛇圖)〉
　　103, 104
〈촉도부도(蜀都賦圖)〉 100
『촉지(蜀志)』 42
최양원(崔陽元) 363
최하(崔霞) 331
추양(鄒陽) 265, 267, 272
〈추흥도(秋興圖)〉 102, 104
축구(祝丘) 331
축원표(竺元標) 245, 331
〈취객도(醉客圖)〉 53, 54, 84, 89
취미궁(翠微宮) 261, 262
〈취승도(醉僧圖)〉 200, 292, 293
측천무후(則天武后) 259, 260, 272,
　　298, 302, 308, 318, 322, 325,
　　327, 333, 334, 337, 338, 348,
　　357, 363
치절(癡絶) 65, 69
치초(郗超) 111, 113
〈칠불도(七佛圖)〉 52, 55, 85
침절(針絶) 41

파
파라문(婆羅門) 255, 256
파릉왕(巴陵王) 122, 124, 192
파묵(破墨) 354, 357, 358, 378, 381
팔절(八絶) 38
〈팔준도(八駿圖)〉 90, 100, 101, 163-
　　164, 345
패준(貝俊) 365
평원리(平原里) 358, 378, 381

『포박자(抱朴子)』 20, 52, 53, 138
풍소정(馮紹正) 298, 317, 319, 333
『풍속통(風俗通)』 30, 31
풍제가(馮提伽) 234
필굉(畢宏) 355, 369-370, 371, 376,
　　377-378, 385-386

하
하군묵(何君墨) 331, 333
하동공(河洞公) 338, 408-409, 412
하법성(何法盛) 56, 70
하약필(賀若弼) 242, 244
하언(何偃) 147, 159
하장수(何長壽) 292
하조(何稠) 235, 236, 237-238
하지장(賀知章) 300, 302, 305, 309
하집(何戢) 157, 158-159
하후첨(夏侯瞻) 105, 106
한간(韓幹) 90, 343, 345, 346, 347,
　　348, 349, 350, 351, 376, 389, 395
한백통(韓伯通) 308, 311
〈한본기도(漢本記圖)〉 84
한억(韓嶷) 365, 366
한유(韓愈) 52, 54, 336, 339
한창(韓昶) 52, 54
한황(韓滉) 382, 394-396
함상정(含象亭) 299, 300, 301
함이업(咸廙業) 300, 303
항용(項容) 402, 403
해신(駭神) 30
해종(解悰) 255
해천(解倩) 209, 317, 318

허경종(許敬宗) 265, 271

허곤(許琨) 299

허유(許由) 107, 134, 136, 146, 151

헌원(軒轅) 12, 134, 136

현빈(玄牝) 115, 140

현절릉(顯節陵) 116, 117

『현진자(玄眞子)』 400

형사(形似) 53, 54, 85, 100, 176, 230,
 242, 253, 254, 394, 396, 429-430,
 432, 433, 435

혜각(惠覺) 169, 170, 171

혜강(嵇康) 46, 68, 69, 78, 82, 85, 91-
 92, 101, 104, 106, 109, 138, 145,
 340

〈혜경거시도(嵇輕車詩圖)〉 85

혜명(惠明) 122, 127

혜보균(嵇寶鈞) 169, 170, 171, 208,
 209

혜완(嵇阮) 112

〈혜중산시도(嵇中散詩圖)〉 91, 100,
 101

혜지(惠持) 145, 146

혜흥(嵇興) 85, 91

홍도학(洪都學) 30, 31

홍애자(洪崖子) 361, 362

『화금첩서(畫琴帖序)』 152

화육법(畫六法) '6가지 법칙'을 참조

화성(畫聖) 52, 226, 436

『화양국지(華陽國志)』 42

『화운대산기(畫雲臺山記)』 96, 99

화절(畫絶) 65

『화평(畫評)』 383

『화품(畫品)』 32

환범(桓範) 36

환온(桓溫) 62, 73, 74, 77, 113

환현(桓玄) 65, 69, 74, 77, 79

황백인(黃伯仁) 155, 156

황상(皇象) 38, 40

황선(黃亘) 237-238

황연(黃兗) 237-238

『회경(繪境)』 377, 379

『회계기(會稽記)』 111, 113

회골(迴鶻) 366, 367

『회련기(繪練紀)』 378

효무제(孝武帝) 68, 69, 122, 123, 125,
 126, 127, 131, 147, 154, 157,
 159, 160

후경(侯景) 187, 191, 197, 203, 204,
 216, 233

후군집(侯君集) 274

후막진하(侯莫陳廈) 402

후문화(侯文和) 218, 221

『후위서(後魏書)』 218, 219, 221

『후한서(後漢書)』 28, 30, 31, 87, 105,
 157, 180, 270, 290

후행과(侯行果) 300, 302

휴초지(麻超之) 122, 126

역자의 말

조용히 눈을 감으니 시간이 거슬러 올라간다. 시간의 역순으로 그간 일어났던 여러 사건들이 하나의 이미지로 함축되어 전개된다. 이 책의 번역 자체를 잊어버릴 만하면 원고 독촉 전화가 오고, 그때마다 다 되었다는 말 한마디로 끊고 하는 척하다 다시 일상에 묻혀 버렸던 내 모습들이 지나간다. 최후 통첩이 와서 간신히 원고를 마무리하자, 이번에는 출판사의 기구 개편으로 이 책의 편집을 원래 주관했던 한국미술연구소 대신 시공사에서 맡으면서 1년 반이 훌쩍 지나 버렸다. 이때 역자는 출판을 할 거냐 말 거냐고 역정을 부렸다가 돌아서면서 혼자 웃었던 기억이 떠오른다.

　역순의 이미지 전개에서 무엇보다도 가장 오래 머물렀던 순간은 출판 계약이 이루어졌던 초기다. 당시 한국미술연구소 홍선표 소장은 시공사에서 서양 예술론 고전명저를 출판하면서 그에 상응하는 동양 예술론 고전명저, 그중 동양 화론을 번역하고자 했다. 동양 화론은 간간이 부분 번역이 이루어졌지만, 전체를 번역한 경우가 거의 없어 동양 예술론의 전모를 이해하기 어려웠다. 이에 변영섭 선생님, 박은화 선생님, 안영길 선생님과 팀을 구성하면서 1차적인 중요성에 따라 당말 장언원의 『역대명화기』, 북송 곽약허의 『도화견문지』, 명말 동기창의 『화안』, 청초 석도의 『고과화상화어록(苦瓜和尙畵語錄)』을 선정했다. 먼저 팀 전체가 한 달에 한 번씩 모여 『화안』을 윤독하면서 공동번역서를

내기로 했다. 그리고 『도화견문지』는 박은화 선생님이, 『고과화상화어록』은 이를 전공한 백윤수 선생님이 하기로 했는데, 유독 『역대명화기』는 여러 외부 전공자들이 번역에 적극적인 의욕을 보였다. 역자는 석사논문으로 「장언원의 『역대명화기』에 관한 연구」(1989)를 썼다는 명분을 내세워 참여했다. 지금 돌이켜 보니 그때는 자신감에서 오기를 부린 것 같다. 그러나 『역대명화기』가 동양 미술사나 동양 미학에서 갖는 권위적 위상 때문에 전공자치고 한번쯤 번역해 보고 싶다는 생각을 하지 않은 사람이 있을까.

김홍남은 유홍준의 『화가열전』에 대한 서평을 쓰면서 장언원의 『역대명화기』를 언급한 적이 있다. 그녀는 동양에서 전기서에 대한 전통을 말하면서 사마천의 『사기』를 먼저 언급하고, 그 정통을 이은 『역대명화기』를 "세계 문화역사 저술서 가운데 걸작"이며 "미술사적 · 문화사적 수준에서 이탈리아 조르조 바사리(Giorgio Vasari, 1511-1574)의 『미술가열전(Le Vite de'più eccellenti architetti, pittori, et scultori italiani, da Cimabue insino a'tempi nostri)』(1550)보다 월등하면 했지 뒤지지 않는 것으로 바사리를 거의 700년이나 앞서고 있다."고 했다. 『역대명화기』의 역사적 중요성을 강조한 것이긴 하나 이 책을 역대 화가 전기서로 한정하고 있기 때문에 역자가 보기에는 아쉬운 점이 있다.

『역대명화기』는 크게 화론과 화가전으로 구성되어 있다. 제1장에서 제3장까지의 화론에서는 그림의 기원과 정의 및 역사, 그림의 6가지 법칙에 의한 미술비평과 형상 사유 및 표현, 산수화의 형성과 전개 및 양식적 변천, 스승과 제자의 양식적 전승 관계, 작품에 나타난 시대와 풍토 문제, 서화용필동론(書畵用筆同論)에 따른 조형기법에 관한 문제, 소체(疏體)와 밀체(密體) 같은 양식론, 품평과 그림값, 예술성과 희귀성, 안료와 그 배합, 감식과 수장, 발문과 낙관, 배접과 표구 등 오늘날

의 미학과 예술론에서 다루는 전반적인 문제를 포함하고 있다. 제4장에서 제10장까지의 화가전에서는 고대 전설적인 헌원 시대 사황(史皇)부터 당나라 회창 원년(841)까지 천 년 이상에 걸쳐 모두 372명의 화가를 시대 순으로 기록했다. 이 부분은 물론 열전의 형식으로 쓰였지만, 남조 제나라 사혁의 『고화품록』이나 진나라 요최의 『속화품록』, 당나라 언종의 『후화록』, 이사진의 『후화품록』, 배효원의 『정관공사화사』, 두몽의 『화록습유』 등과 같이 이전 이론가의 화평을 분석하면서 자신의 화평을 제시하고 있기 때문에, 단순히 화가전이라기보다 메타(meta) 비평에 가깝다고 할 수 있다. 이렇게 볼 때 『역대명화기』는 역대 화가 전기서를 뛰어넘는 것이다.

물론 일본의 오노 가쓰토시(小野勝年)나 중국의 쉬샤오쑹(徐紹宋)은 정사(正史)인 사마천의 『사기』에 비견할 만한 중국 미술사·이론사의 저술로 『역대명화기』를 꼽는다. 그러나 이는 다른 관점에서 말한 것이다. 『사기』가 그 체제에 있어서 후대에 정사의 모범이 되었듯이, 『역대명화기』 역시 그러한 역사적 위상을 갖는다. 847년에 지어진 『역대명화기』가 그 이전의 미술사와 이론을 종합하여 체계화하자, 이후 많은 이론가들이 이를 미술사와 이론의 모범으로 받들면서 계승했다. 북송 시대에 회화에 대한 저술의 결정판으로 평가받는 곽약허의 『도화견문지』나 남송 시대 등춘(鄧椿)의 『화계』가 화론과 화가전으로 구성되어 있다. 특히 『도화견문지』는 『역대명화기』에서 기술한 마지막 시기인 회창 원년(841)에서 시작해 북송 희녕(熙寧) 7년(1074)까지 활동한 292명의 화가를 기록했고, 등춘의 『화계』는 『도화견문지』의 희녕 7년부터 남송 건도(乾道) 3년(1167)까지 219명의 화가 기록을 실었다. 그런데 『도화견문지』나 『화계』는 내용적으로나 양적으로나 『역대명화기』에 훨씬 미치지 못한다. 쉬샤오쑹이 『역대명화기』를 "미술사의 시조"라고 하면서 "미술사에서 가장 뛰어난 책"이라고 추존한 것은 이 때문이다.

쫑바이화(宗白華, 1897-1986)는 더 나아가 장언원이 『역대명화기』를 통해 중국 회화사나 이론을 체계화하고 '학'으로 정초했다는 점을 들어 이 책을 요한 J. 빙켈만(Johann J. Winckelmann, 1717-1768)의 『고대미술사(Geschichte der Kunst des Altertums)』(1764)에 비견했다. 다만 동서양의 예술적 전통의 차이에 따라 빙켈만이 조각으로 그리스 문화의 윤곽을 확정했다면, 장언원은 회화로 중국 전통문화의 최고 우미(優美)의 범주를 수립했다고 볼 수 있다. 따라서 샤오홍(邵宏)이 장언원을 "미술사의 아버지"라고 일컫는 것은 일리가 있다.

이러한 권위에 걸맞게 장언원과 『역대명화기』에 대한 연구는 세계적으로 상당히 많은 편이다. 그중에서 가장 주목할 만한 것이 『역대명화기』 10권 전체의 번역본들이다. 이는 일본에서 가장 앞섰다. 먼저 오노 가쓰토시가 1938년에 『학진토원(學津討原)』에 기초해 번역한 『역대명화기』(이와나미문고岩波文庫)를 출간했다. 이어서 중국 문학과 어학을 전공한 오카무라 시게루(岡村繁)가 『진체비서(津逮秘書)』본에 근거하여 초역을 하고 미술사학자인 다니구치 데츠오(谷口鐵雄)가 감수한 『역대명화기』가 중국고전문학대계 54권인 『문학예술논집(文學藝術論集)』에 수록되어 헤이본 사(平凡社)에서 1974년에 출판되었다. 이후에 오카무라 시게루는 이 책을 수정하여 자신의 전집 제6권에 실었으며, 중국 상하이 구지출판사(上海古籍出版社)에서는 오카무라 시게루의 전집을 출간할 때 이 책을 화둥 사범대학(華東師範大學) 동방문화연구소에서 번역해 내놓았다. 이 책은 『역대명화기』의 문체를 위진남북조 시대부터 성행한 '변문(騈文)'의 일종으로 보고, 일반적으로 해석하기 어려운 문장이나 언어를 당나라 중기 이후에 사용된 관용어법에 근거하여 해석하여 문장을 자연스럽게 흐르도록 한 점이 주목된다.

하지만 역자가 생각하는 최고의 번역본은 나가히로 도시오(長廣敏

雄)가 중심이 되어 1977년에 헤이본 사에서 2권으로 출판된 것이다. 나가히로 도시오는 교토 대학교 인문과학연구소에서 '『역대명화기』 회독연구회'를 열어 1963년부터 『학진토원』본 『역대명화기』를 번역하고 역주를 달았다. 여기에는 기무라 에이이치(木村英一), 다나카 겐지(田中謙二), 후쿠나가 미츠치(福永光祠), 가와가쓰 요시오(川勝義雄), 아라이 다케시(荒井健), 고하라 히로노부(古原宏伸) 등 중국 철학·사학·문학·미술사의 저명한 학자가 참여했는데, 이들은 책을 출판할 때 색인과 교정 작업까지 맡았다. 원문의 번역은 물론, 방대한 주석과 해석이 독자를 압도한다.

중국의 경우, 일본에 비하면 『역대명화기』의 부분 번역은 많지만 완역이 거의 없다고 할 수 있다. 주목할 만한 것으로 1964년에 출간된 위지엔후아(兪劍華)의 『역대명화기』 주석본을 들 수 있는데, 이는 제목 그대로 전체 번역이 아니라 주석만 있는 것이다. 최근에 후난 미술출판사(湖南美術出版社)에서 중국 역대 화론을 체계적으로 번역하여 출간했지만, 『역대명화기』의 경우에는 제1, 2권만 번역문과 주석이 달려 있고, 제4권에서 제10권까지의 화가전은 번역문 없이 주석으로만 이루어졌으며, 제3권은 번역과 주석이 아예 빠져 있다. 완역은 1999년 중국역대명저전역총서(中國歷代名著全譯叢書) 중 하나로 청짜이(承載)의 『역대명화기전역(歷代名畫記全譯)』이 출판되면서 이루어졌다고 할 수 있다. 따라서 역자의 번역은 기존의 일본과 중국의 번역과 주석을 참고하여 진행되었다.

그렇다면 우리나라의 경우는 어떨까. 화페이(華斐)가 저술한 『역대명화기논고(歷代名畫記論稿)』(2008)의 「역대명화기연구사」에서는 우리나라 연구서를 하나도 언급하지 않고 있다. 그러나 우리나라에서도 미미하지만 『역대명화기』가 연구되어 왔다고 할 수 있다. 먼저 단일 연구서로 역자의 석사논문 「장언원의 『역대명화기』에 관한 연구」(1989)

를 들 수 있다. 주목할 만한 부분 번역은 10년이나 지나서 이루어졌는데, 김기주는 중국 화론 6편을 번역하여 출간한『중국화론선집』(미술문화, 2002)의 첫 부분에 『역대명화기』제1권을 수록했다. 이는 비록 전체 10권 중 제1권에 해당하지만, 오노 가쓰토시, 오카무라 시게루와 다니구치 데츠오, 나가히로 도시오 등의 번역본, 그리고 미국의 윌리엄 애커(William Reynold Beal Acker)의 *Some T'ang and PreT'ang Texts on Chinese Painting*(Leiden: E. J. Brill, 1954)까지 참고하여 충실하게 주석을 달았다. 그리고 황지원의『역대명화기』가 계명대학교출판부에서 2007년에 단행본으로 출판되었다. 점차 발전되어 가는 것이 다행스럽긴 하지만 이 책 역시 아쉽게도 완역이 아니라 제1권과 제2권의 번역에 그쳤다. 중국과 일본에 비해 우리나라에서『역대명화기』완역의 출판이 너무 늦은 것이다. 이번 역자의 번역을 통해 그나마 위신은 세웠다고 할 수 있겠으나 부족한 점이 많기 때문에 앞으로 더 좋은 번역과 연구서가 나왔으면 하는 바람이다.

이번『역대명화기』완역에서 가장 아쉬웠던 점은 판본에 대한 연구가 부족했다는 것이다.『역대명화기』에는 초고로 알려진『명화엽정록(名畫獵精錄)』과 여러 판본이 있다. 판본 중에는 특히 명나라 모진(毛晉, 1599-1659)이 새긴『진체비서』본, 명나라 왕세정(王世貞, 1528-1590)이 새긴『왕씨화원』본, 그리고 청나라 장해붕(張海鵬, 1755-1816)이 새긴『학진토원』본 등 3종을 대표적으로 들 수 있다. 변명이긴 하지만 여건상『명화엽정록』과 위의 세 판본을 구해 서로 비교 · 검토하지 못했다. 대신 편의상 1963년 런민 미술출판사(人民美術出版社)에서 출판하고 친종원(秦仲文)과 황미아오지(黃苗子)가 교감한『역대명화기』를 저본으로 삼아 번역했다. 이들은 세 판본을 비교하면서,『학진토원』본은『진체비서』본을 근간으로 각인했기 때문에 분명하게 잘못된 곳을 정정

한 것 외에는『진체비서』본과 차이가 없는 반면에,『왕씨화원』본은 잘못 각인된 부분이 많아 채택할 만한 것이 못 된다고 했다. 그래서 런민미술출판사본은『진체비서』본을 근간으로 하고『왕씨화원』본과『학진토원』본을 참조하여 교감했다는 것이다. 하지만 이들의 주장에는 비판의 여지가 있다. 특히『왕씨화원』본은 채택할 만 것이 못 된다는 주장이 그러하다. 역자가 실은 주의 교감 내용을 살펴보면 알겠지만,『왕씨화원』본이『진체비서』본보다 문맥적으로 자연스러운 곳이 더 많다. 이 점은『역대명화기』의 현대 중국 전문가인 화페이가 저서에서 이미 지적했던 바다. 그럼에도 런민 미술출판사본이 비교적 정리가 잘 되어 있고 널리 접할 수 있다는 점마저 부정할 수는 없다. 역자는 런민 미술출판사본을 근간으로 번역하면서 오자나 탈자를 더러 발견했는데, 이는『진체비서』본이나『학진토원』본을 참조하여 바로잡았다.

　『역대명화기』10권을 어떻게 묶어 낼 것인가는 계속 고민거리였다. 분량을 작게 하고 대중적인 기호에 맞도록 제1권부터 제10권까지 각각 10권으로 내자는 우스갯말도 했다. 또한 규모에 맞게 3권으로 하자는 의견도 있었지만 최종적으로는 2권으로 출판하기로 했다. 앞에서 언급했듯이『역대명화기』는 화론과 화가전으로 구성되어 있다. 제1권에서 제3권까지의 화론은 다양하고 복잡한 내용이 실려 있지만 크게 보면 그림의 역사와 이론에 관한 것이어서 부제를 '중국 옛 그림을 말하다' 로 정했다. 또한, 372명의 중국 역대 화가에 대한 전기와 비평으로 이루어진 제4권에서 제10권까지의 화가전은 부제를 '중국 옛 화가를 말하다' 로 했다.『역대명화기』가 847년, 지금부터 천2백여 년 전에 기록된 것이라 부제에 '옛' 이라는 관사를 붙였지만,『역대명화기』에서 다루고 있는 미학적, 예술론적, 미술사적 문제들은 오늘날에도 유효하기 때문에 이 말에 큰 의미를 두지 않아도 될 것이다.

　동양 예술에서 오랫동안 회자되는 글귀가 있다. 글은 그 글을 쓴 사

람의 마음이라는 것인데, 역자는 『역대명화기』를 번역하면서 이것이 빈말이 아니라는 것을 실감했다. 역자의 성격은 산만하고 거칠어서 다듬어지지 않은 면이 많다. 평소에 남들이 지적할 때는 애써 무시했으나 『역대명화기』를 번역하면서 스스로에 대해 많은 것을 깨달았다. 번역 문장이 길었으며, 주어와 동사와 목적어가 서로 뒤섞인 비문(非文), 맞춤법이 틀린 단어나 오자가 많았다. 조심한다고 한 것이 이 모양이니 바로 나 자신을 보여 주는 것이라 할 수밖에 없다. 다행히 인덕이 있어서인지 그나마 책답게 만들어진 것은 시공사의 강혜진 씨를 비롯해 안희정 씨의 도움 덕분이었다. 이들의 교정을 거치게 되면 어설픈 것은 세련되고 거친 것은 정미해지곤 했다. 책의 출판은 번역이나 저술 외의 또 다른 일이라는 것을 알게 되었다. 홍지연 디자이너에게도 참으로 감사한다. 또한 동양 화론서가 체계적으로 번역되어 전공자나 후학들에게 도움을 줄 수 있도록 노력하신 한국미술연구소 홍선표 소장님과 김명선 이사님, 시공사의 전우석 차장에게도 이 자리를 빌려서 감사한다.

마지막으로, 시공사에서 보내 준 일정표에 따라 시간을 배분할 수 있도록 해 주고 마무리가 부족한 나에게 항상 큰 힘이 되어 준 아내, 그리고 사랑하는 아들 우현에게도 이 자리를 빌려서 고마움을 전한다.

저자·역자에 대하여

저자 **장언원**(張彦遠, ?-875년경)

중국 당나라 시기의 미술사가이며 자는 애빈(愛賓)이다. 3대에 걸쳐 당나라 재상을 배출한 명문 귀족 출신으로 『박물지(博物志)』를 지은 진(晉)나라 장화(張華)의 후손이다. 대중(大中) 연간(847-859) 초에 상서사부원외랑(尙書祠部員外郞)으로 승격했으며 861년에는 서주자사(舒州刺史)를 지냈다. 이후 건부(乾符) 연간(874-879)에는 대리경(大理卿)에 이르렀다. 박학하고 문장을 잘 지었으며 서화의 감식에도 뛰어났다. 주요 저서로 『역대명화기』, 『법서요록(法書要錄)』이 있다.

역자 **조송식**

홍익대학교 미술대학 서양화과를 졸업하고, 서울대학교 인문대학 미학과에서 석사, 박사학위(동양미학 전공)를 취득했다. 현재 조선대학교 미술대학 미술학부(미학미술사 전공)에 재직하고 있다.